preface 出版序

鋼琴的英文是 Piano，來自義大利文 Pianoforte，意思是「弱強」。由於它既能發出弱音（Piano），又能發出強音（forte），因此有了這樣一個名字。後來，也許是為了稱呼上的方便，將forte略去，只保留Piano，並沿用至今天。

彈鋼琴對許多人來說，是一段回憶、一種樂趣，也是一種感動。還記得暢銷韓劇「鋼琴」中文主題曲「Piano」的一段歌詞：「白鍵是那一年海對沙灘浪花的纏綣，黑鍵是和你多日不見。」訴說了你我嚮往的純真年代。另一部知名的音樂電影「海上鋼琴師」（Legend of 1990）中，主角「千九」餘音繞樑的鋼琴聲和豁達的人生觀不僅搖撼船上每一個人，更吸引成千上萬的人爭相上船，目睹他的精湛琴技，享受琴聲帶來的那分感動。

本書收錄101首近十年經典中文流行曲改編的鋼琴演奏譜，每首均提供左右手完整樂譜，標註中文歌詞、原曲速度與和弦名稱。不但讓你學會彈琴，更能清楚掌握曲式架構。值得一提的是：每首歌皆依原版原曲採譜，再適度改編成兩個變音記號的調性。以免難度太高的演奏譜讓人望之卻步、失去彈奏樂趣。但針對某些經典的鋼琴伴奏，仍以原汁原味呈現，讓讀者藉此學習大師級的編曲精華。就內容而言，Hit 101可謂編之有度、難易適中。Hit 101另一個特色是：我們善用反覆記號來記錄樂譜，讓每首歌曲翻頁次數減到最少，無須再頻頻翻譜！

感謝朱怡潔、邱哲豐兩位老師的辛勞編寫，藉著101首經典流行歌曲的旋律，將彈琴的樂趣分享給更多喜愛音樂的朋友。「自娛娛人」是我們為本書下的註解，希望得到大家的共鳴。謝謝！

Hit 101 CONTENTS>> 目錄

家後

● 詞：鄭進一/陳維祥 ● 曲：鄭進一 ● 唱：江蕙
民視「世間路」主題曲

Andante ♩ = 80

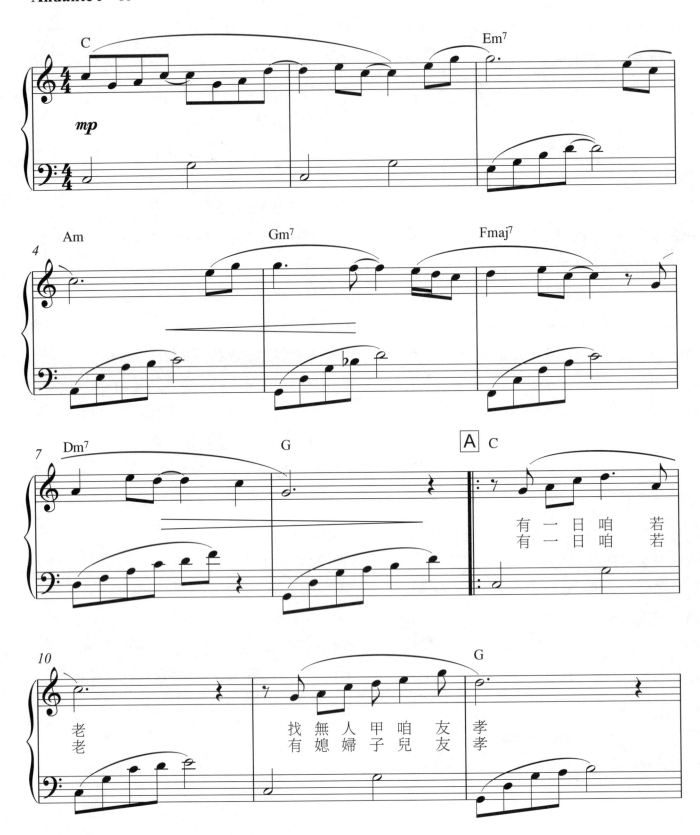

有 一 日 咱 若
有 一 日 咱 若

老
老

找 無 人 甲 咱 友 孝
有 媳 婦 子 兒 友 孝

OP：EMI MUSIC PUBLISHING (S.E. ASIA) LTD., TAIWAN

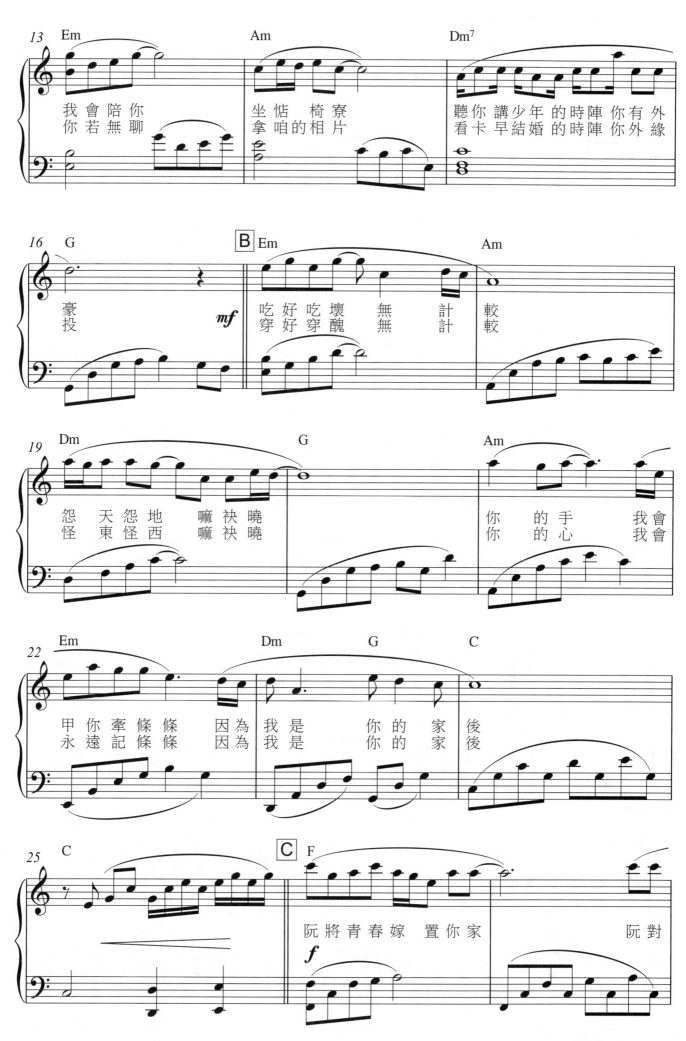

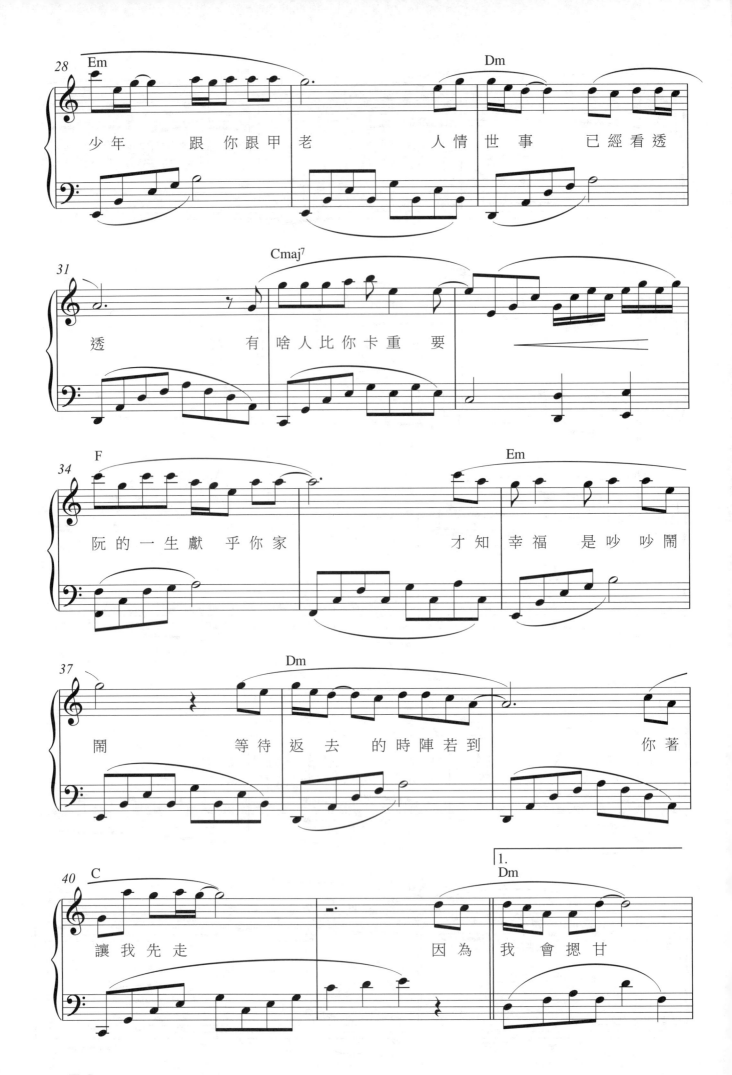

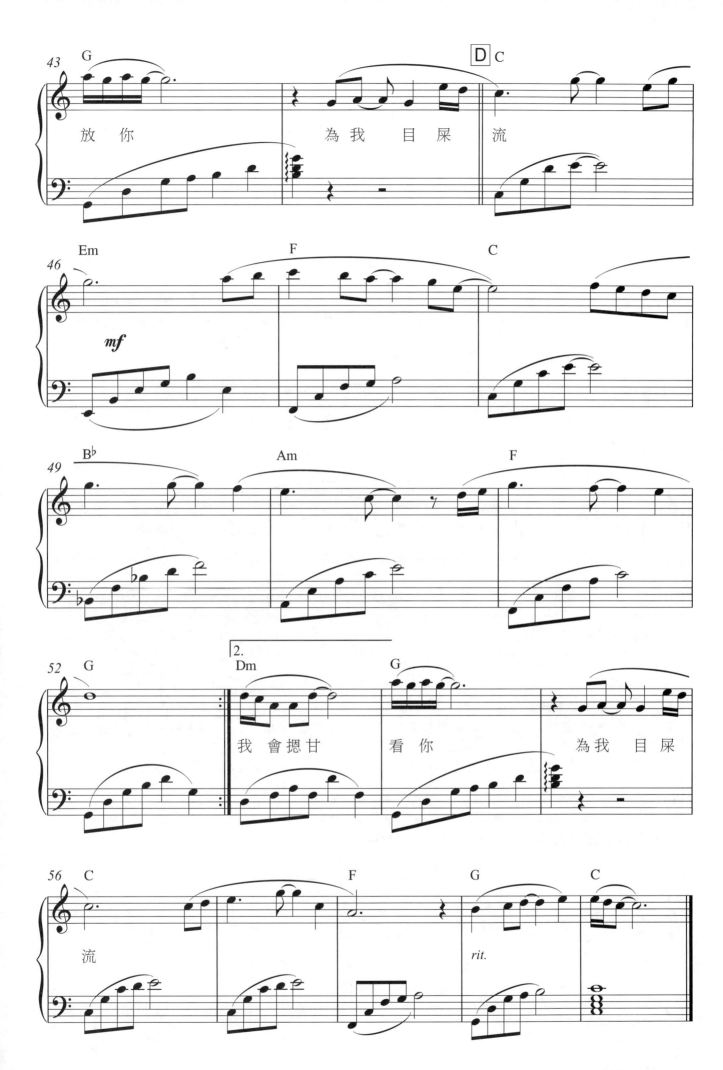

放你　　　　　　為我目屎　流

我會摁甘　看你　　　　為我目屎

流

征服

●詞：袁惟仁 ●曲：袁惟仁 ●唱：那英

Andante ♩ = 80

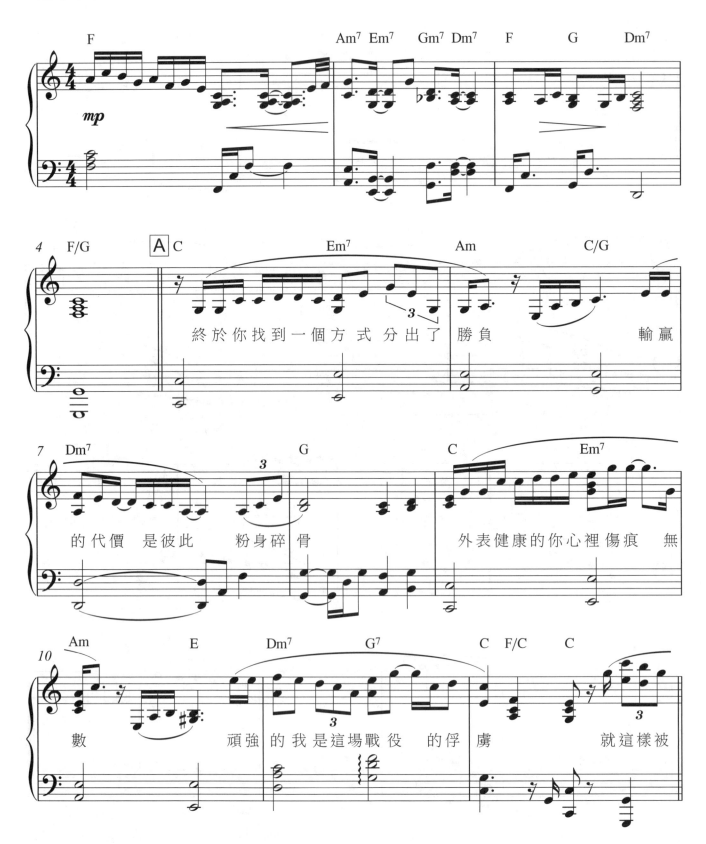

終於你找到一個方式 分出了 勝負 輸贏

的代價 是彼此 粉身碎 骨 外表健康的你心裡傷痕 無

數 頑強 的我是這場戰役 的俘 虜 就這樣被

SP：Warner / Chappell Music Taiwan Ltd.

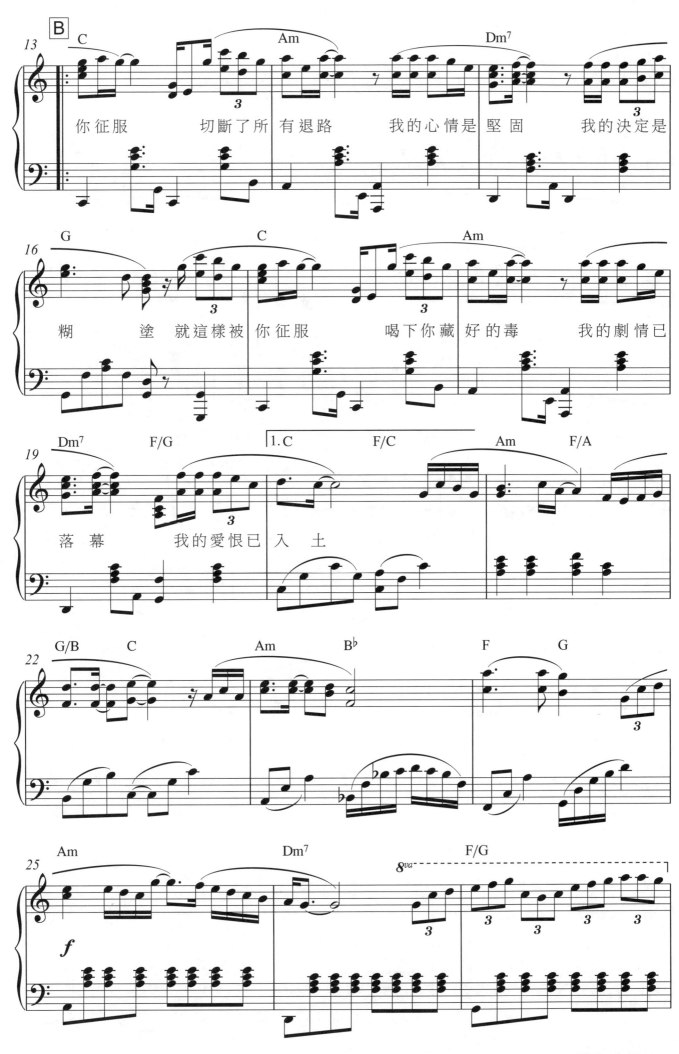

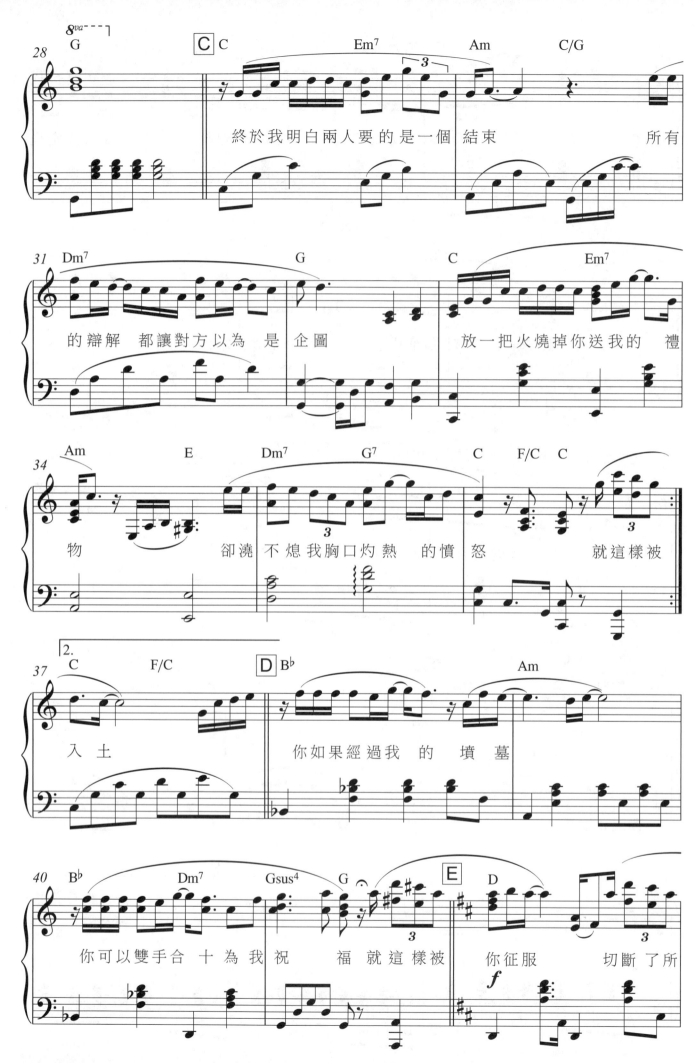

終於我明白兩人要的是一個 結束　　　　　所有

的辯解 都讓對方以為 是 企圖　　放一把火燒掉你送我的 禮

物　　　卻澆 不熄我胸口灼 熱 的憤 怒　　　就這樣被

入 土　　　你如果經過我 的 墳 墓

你可以雙手合 十為我祝 福 就這樣被　你征服　 切斷了所

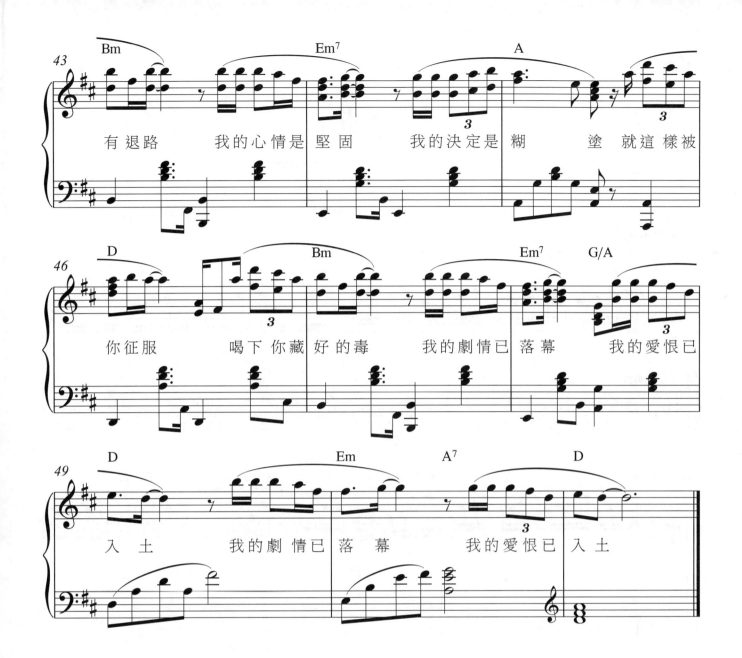

心動

●詞：林夕　●曲：黃韻玲　●唱：林曉培
電影「心動」主題曲

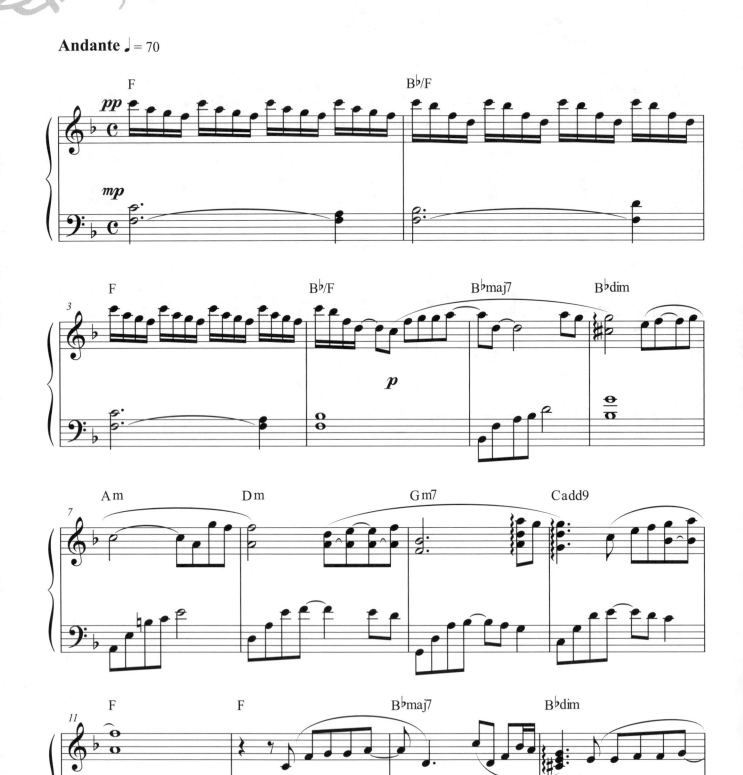

有多久沒見　你　以爲你在哪

OP：EMI MUSIC PUBLISHING (S.E. ASIA) LTD., TAIWAN

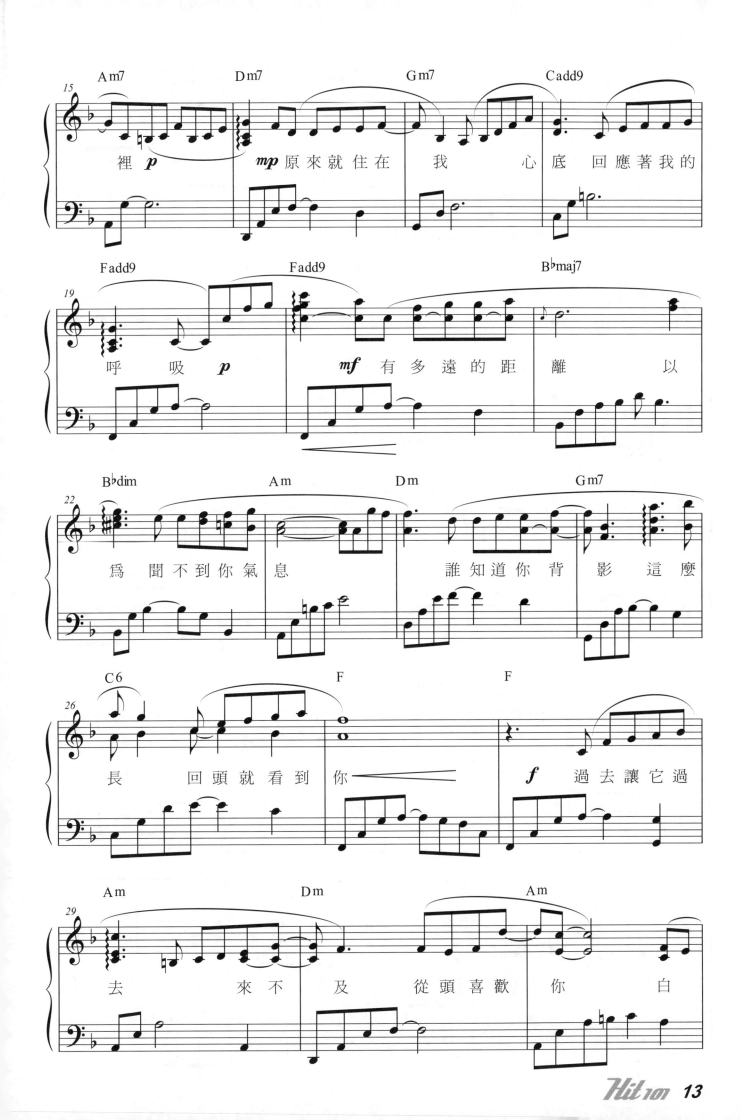

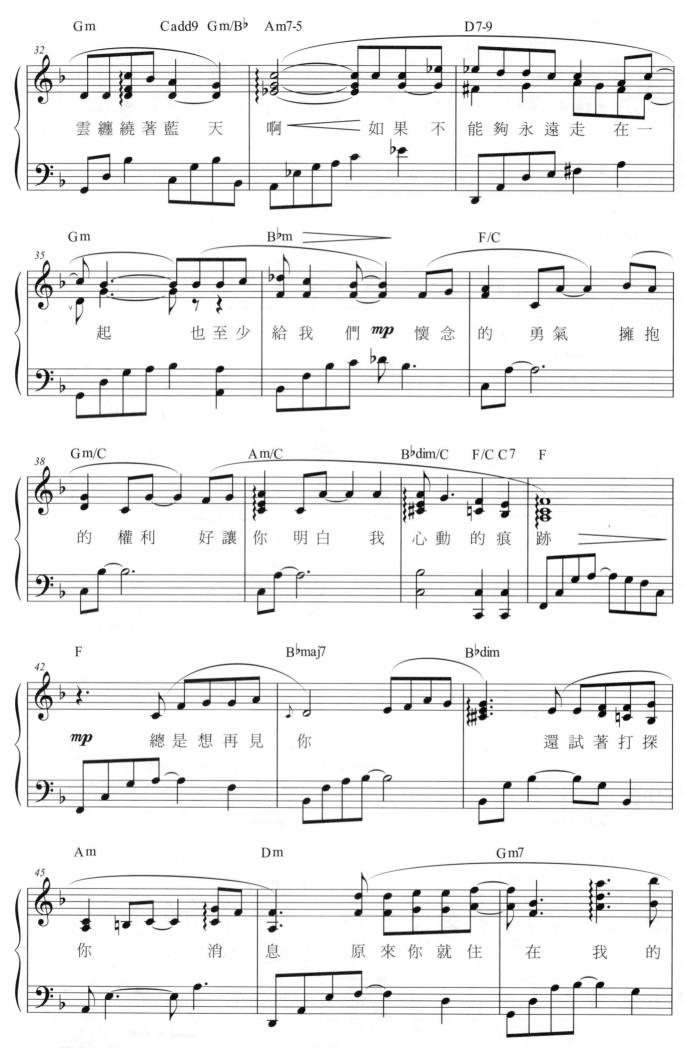

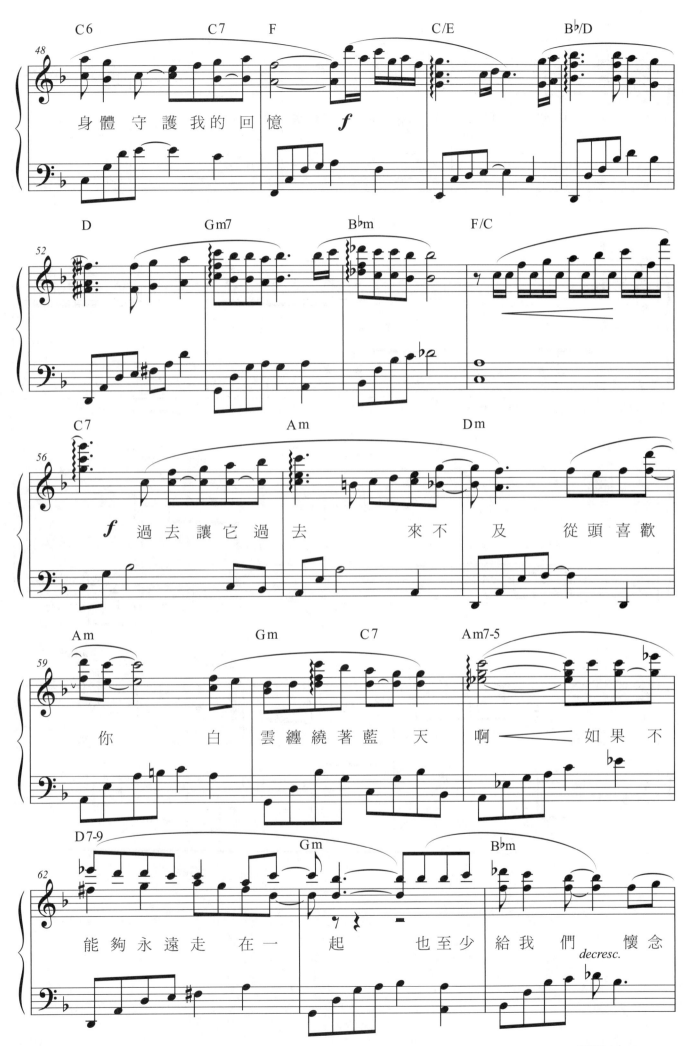

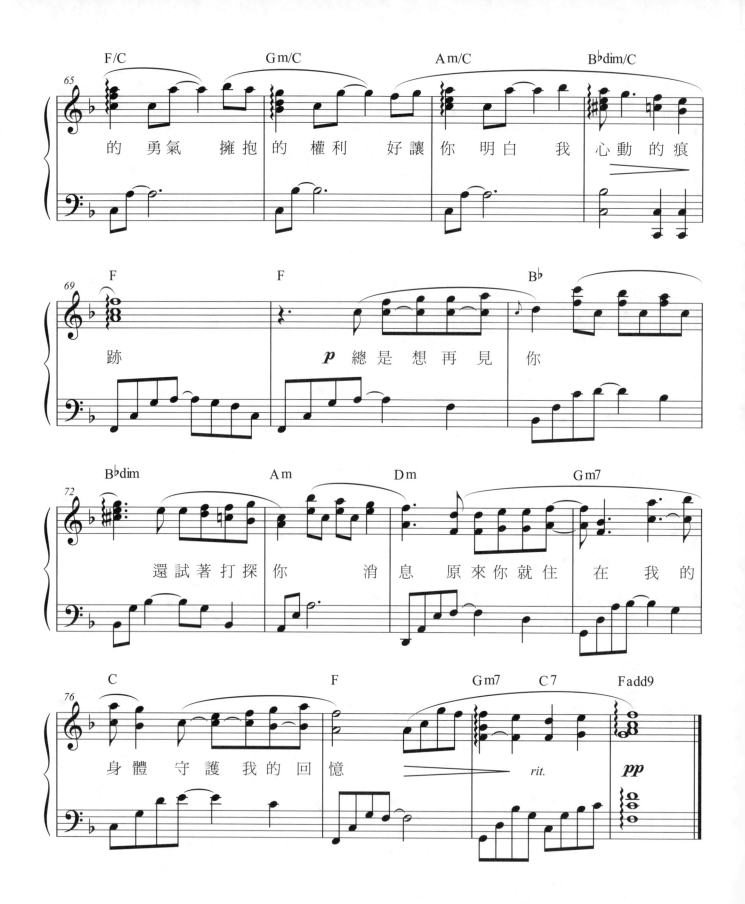

的 勇氣 擁抱 的 權利 好讓 你 明白 我 心動 的 痕

跡 　 p 總是 想 再見 你

還試著打探 你 　 消息 原來 你 就 住 在 我 的

身體 守護 我 的 回憶 　 rit. 　 pp

約定

●詞：姚若龍　●曲：陳小霞　●唱：周蕙

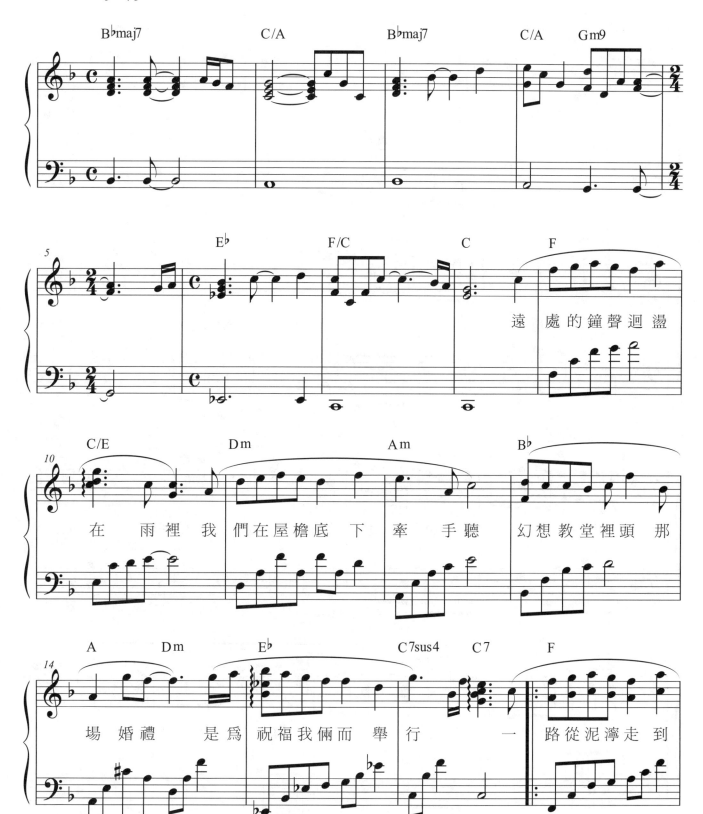

遠　處的鐘聲迴盪在　雨裡我們在屋簷底下　牽　手聽　幻想教堂裡頭　那場婚禮　是為祝福我倆而舉行　一　路從泥濘走到

OP：EMI MUSIC PUBLISHING (S.E. ASIA) LTD., TAIWAN
OP：環球音樂出版股份有限公司

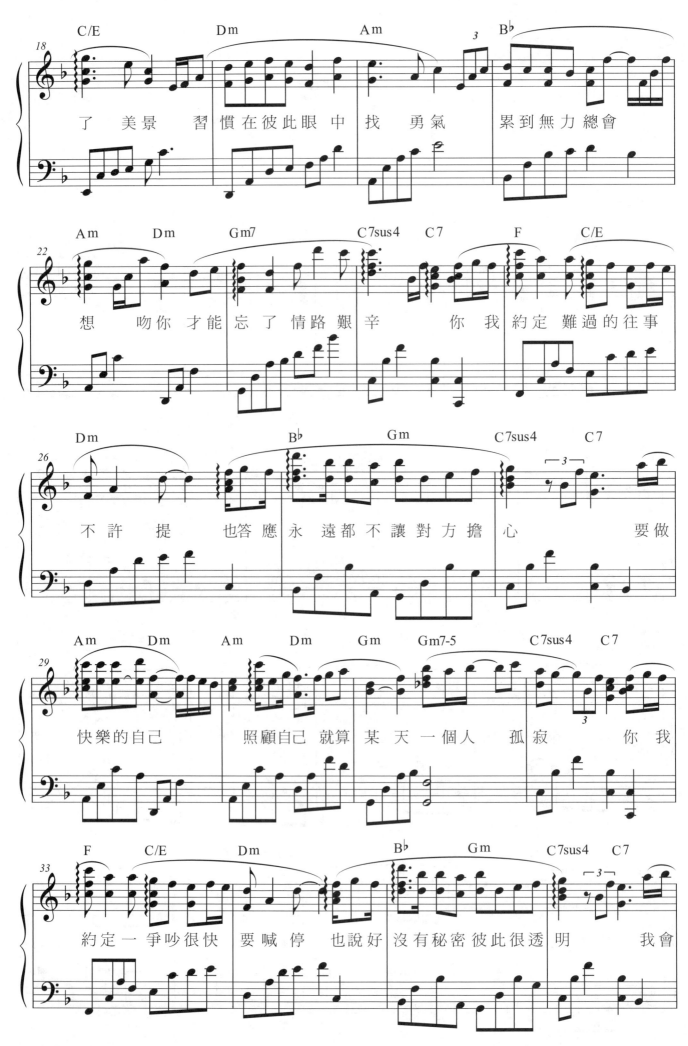

了 美景 習 慣 在 彼 此 眼 中 找 勇 氣 累 到 無 力 總 會

想 吻 你 才 能 忘 了 情 路 艱 辛 你 我 約 定 難 過 的 往 事

不 許 提 也 答 應 永 遠 都 不 讓 對 方 擔 心 要 做

快 樂 的 自 己 照 顧 自 己 就 算 某 天 一 個 人 孤 寂 你 我

約 定 一 爭 吵 很 快 要 喊 停 也 說 好 沒 有 秘 密 彼 此 很 透 明 我 會

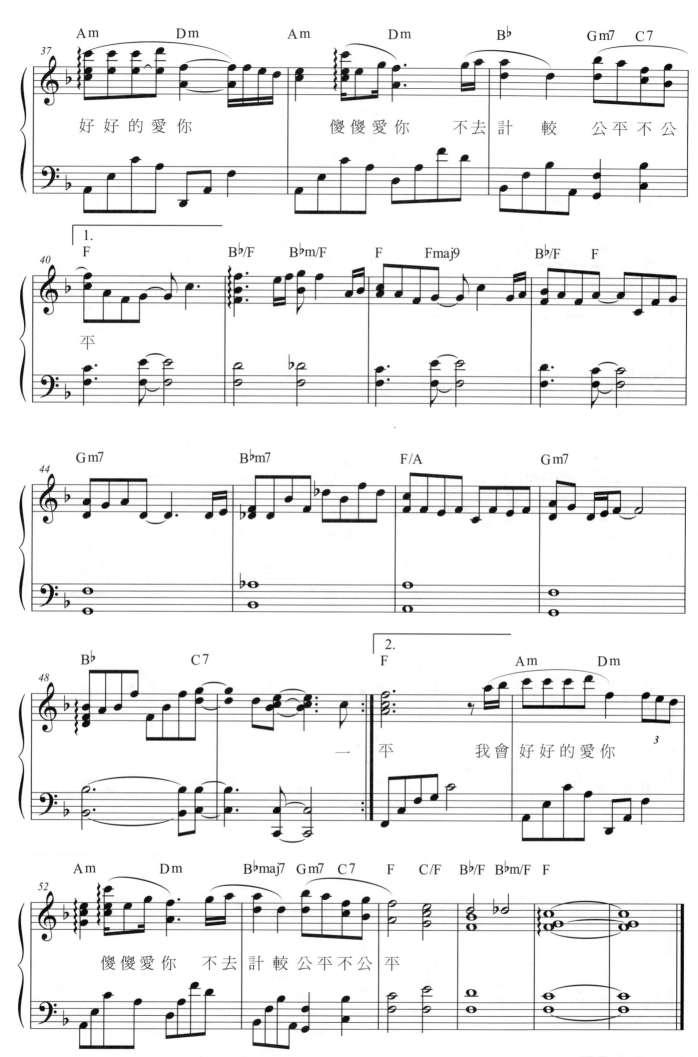

活該

● 詞：王武雄　● 曲：詹凌駕　● 唱：信樂團
電視劇「死了都要愛－信樂團故事」片尾曲

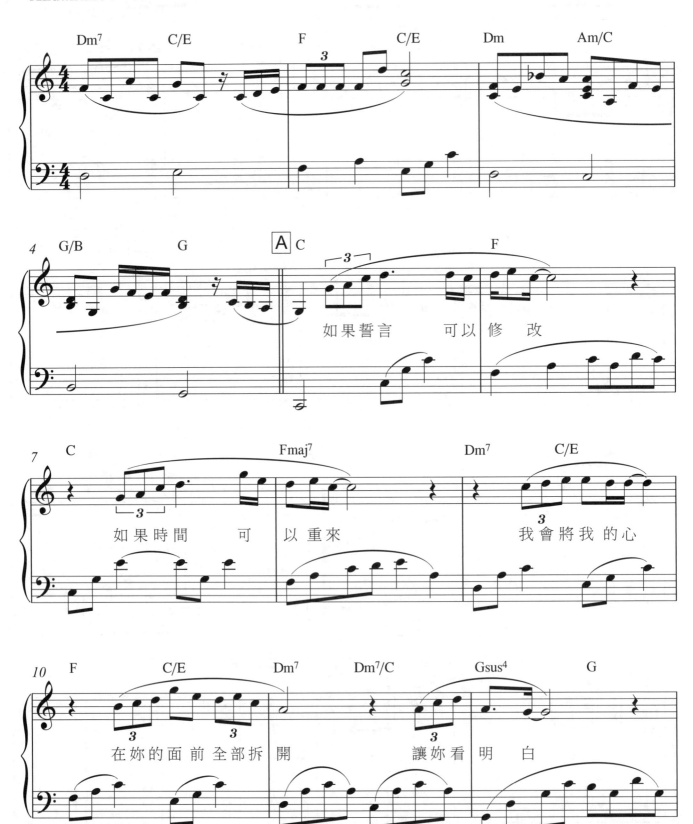

OP：Avex (Taiwan) Inc.

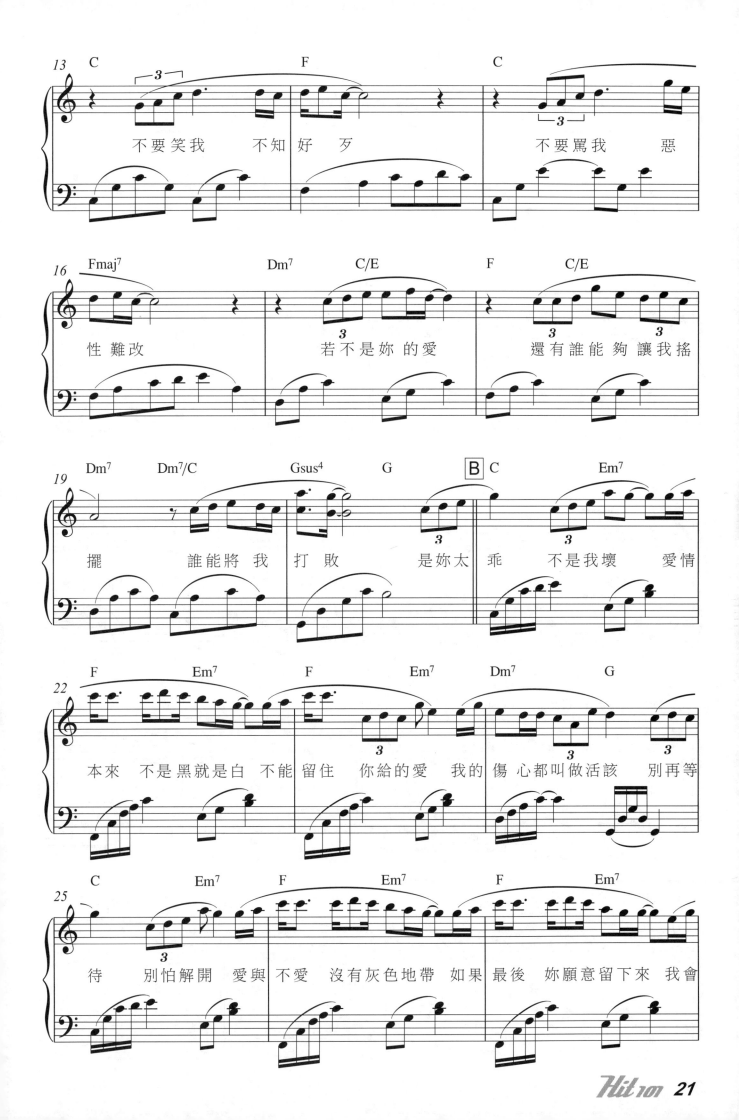

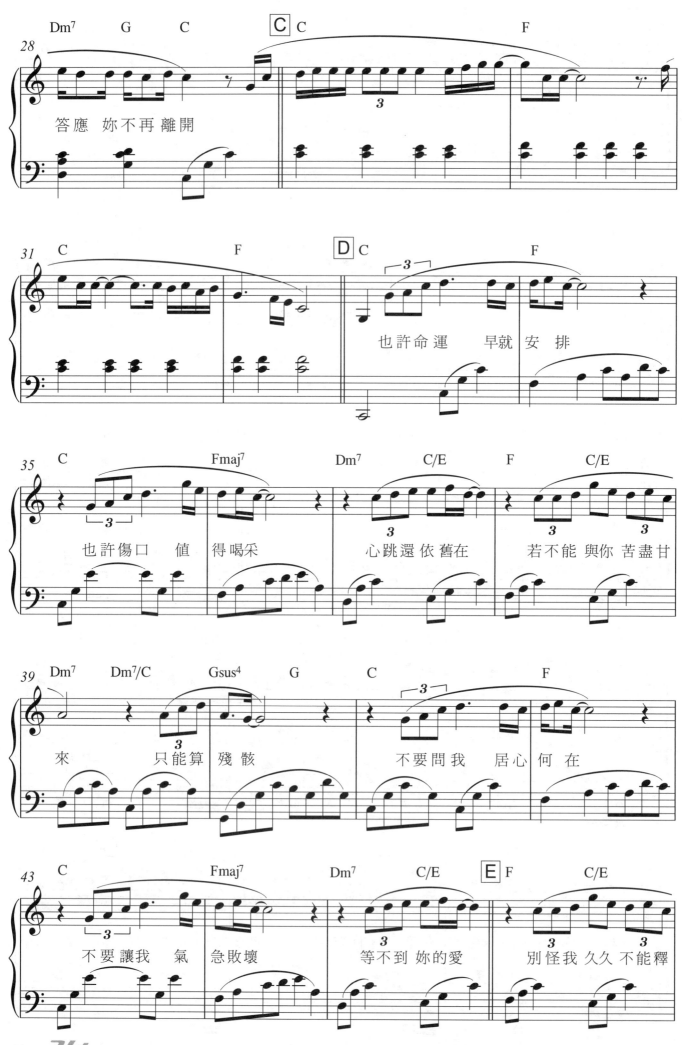

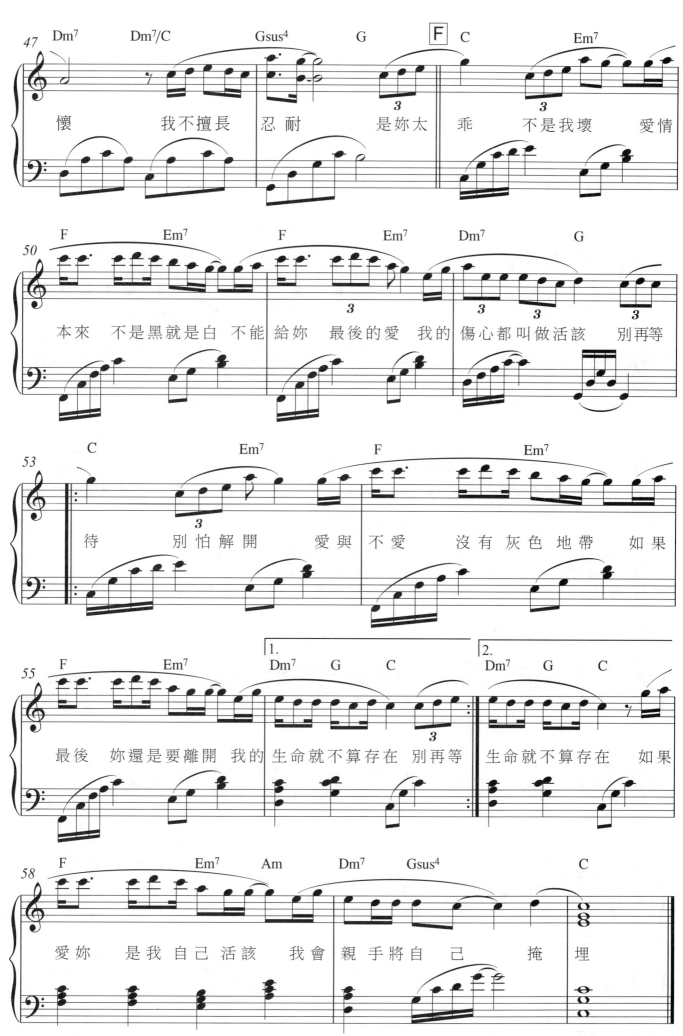

葉子

●詞：陳曉娟　●曲：陳曉娟　●唱：阿桑
電視劇「薔薇之戀」電視原聲帶

Adagietto ♩ = 60

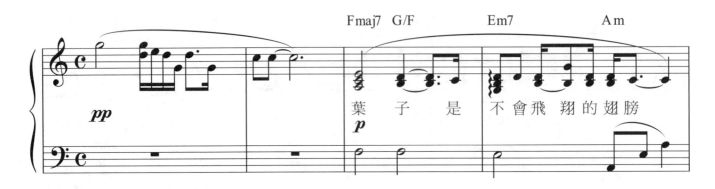

葉 子 是 不 會 飛 翔 的 翅 膀

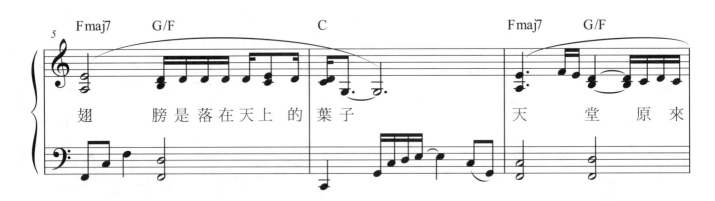

翅 膀 是 落 在 天 上 的 葉 子　　　天 堂 原 來

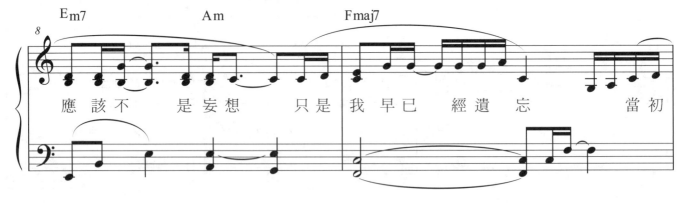

應 該 不 是 妄 想 只 是 我 早 已 經 遺 忘 當 初

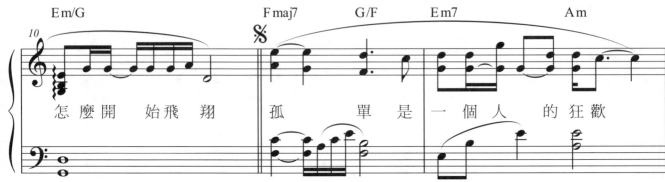

怎 麼 開 始 飛 翔 孤 單 是 一 個 人 的 狂 歡

OP：EMI MUSIC PUBLISHING (S.E.ASIA) LTD., TAIWAN

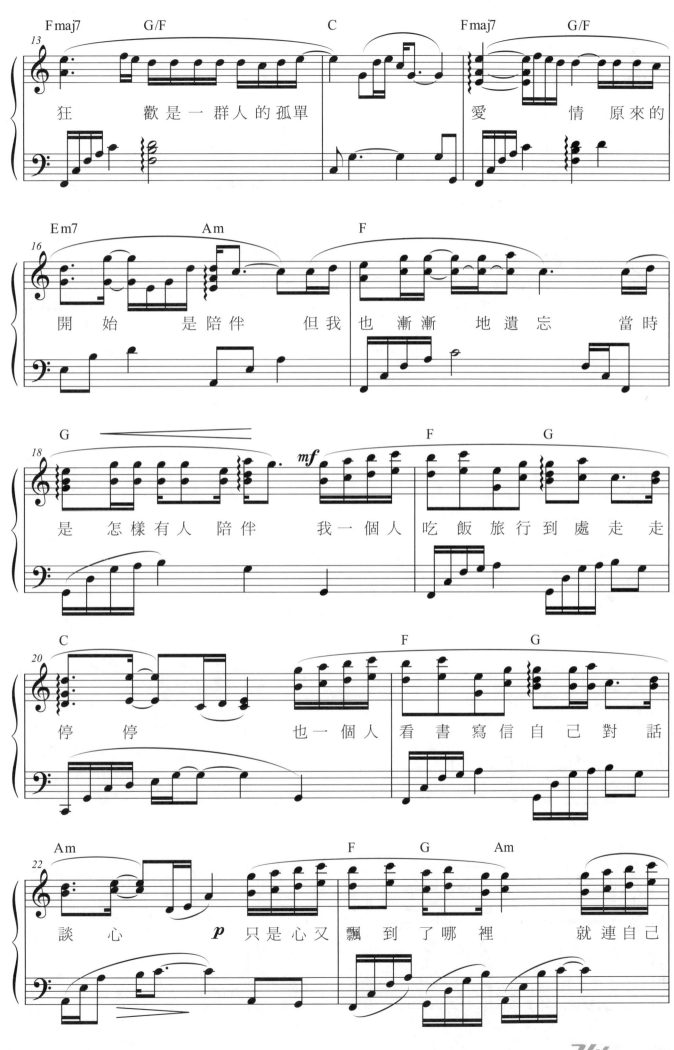

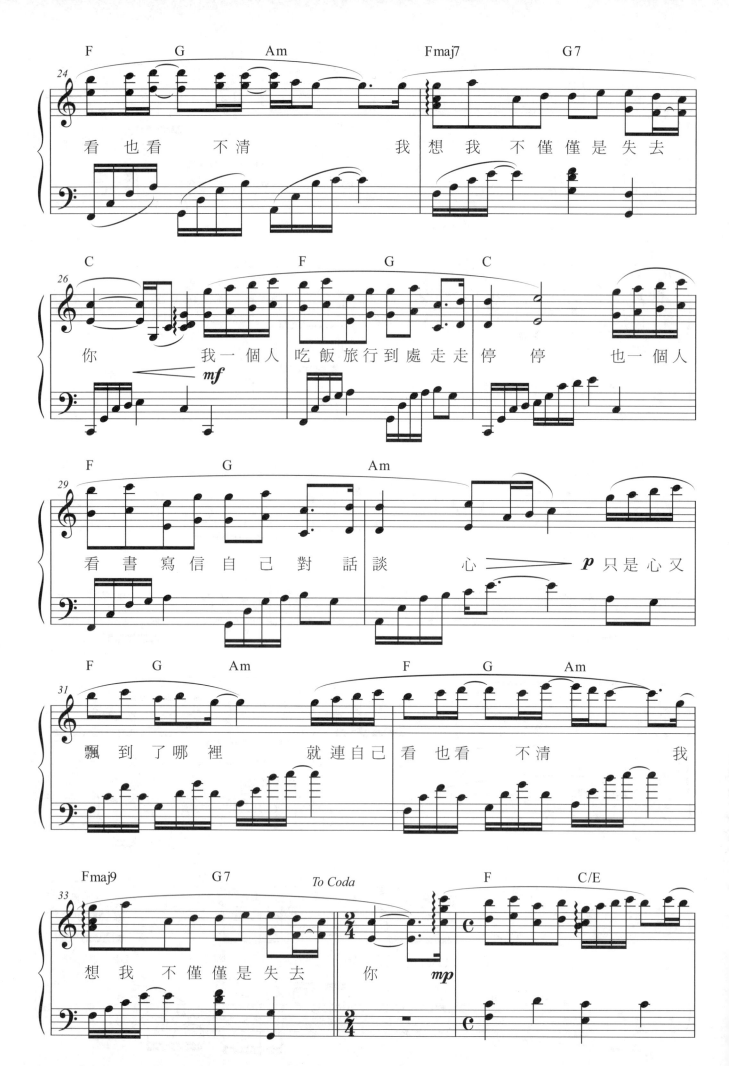

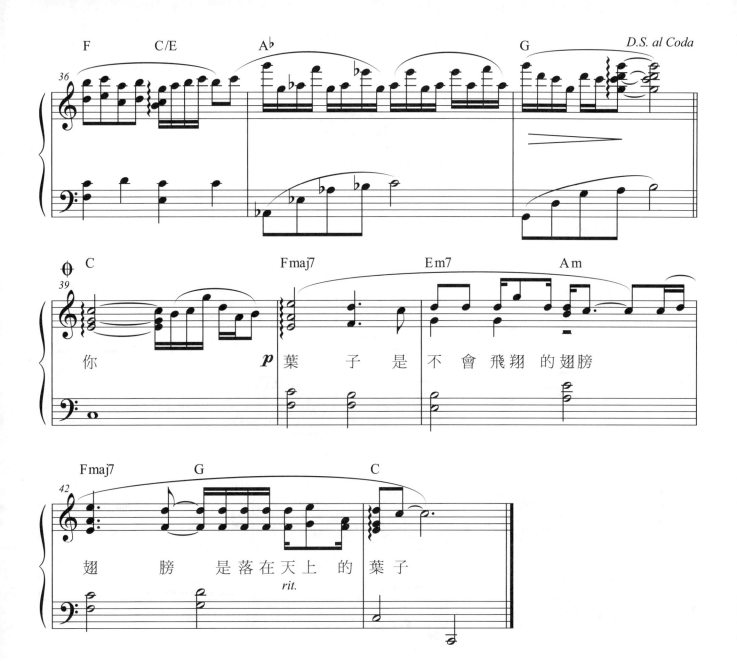

童話

●詞：光良　●曲：光良　●唱：光良

Adagietto ♩ = 68

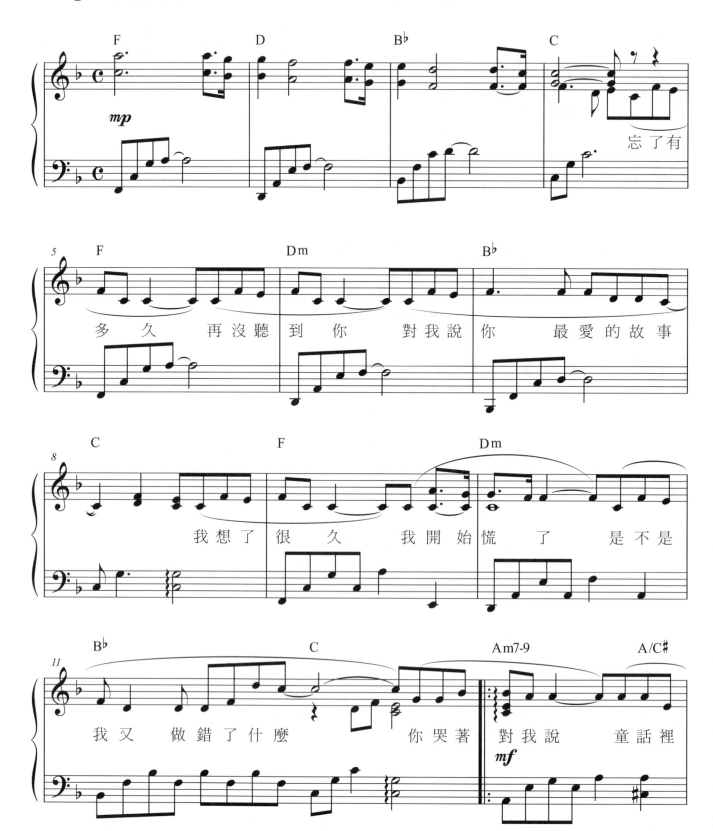

忘了有
多久 再沒聽到你 對我說你 最愛的故事
我想了很久 我開始慌了 是不是
我又 做錯了什麼 你哭著 對我說 童話裡

OP：多奇娛樂工作室
SP：Sony Music Publishing (Pte) Ltd. Taiwan Branch

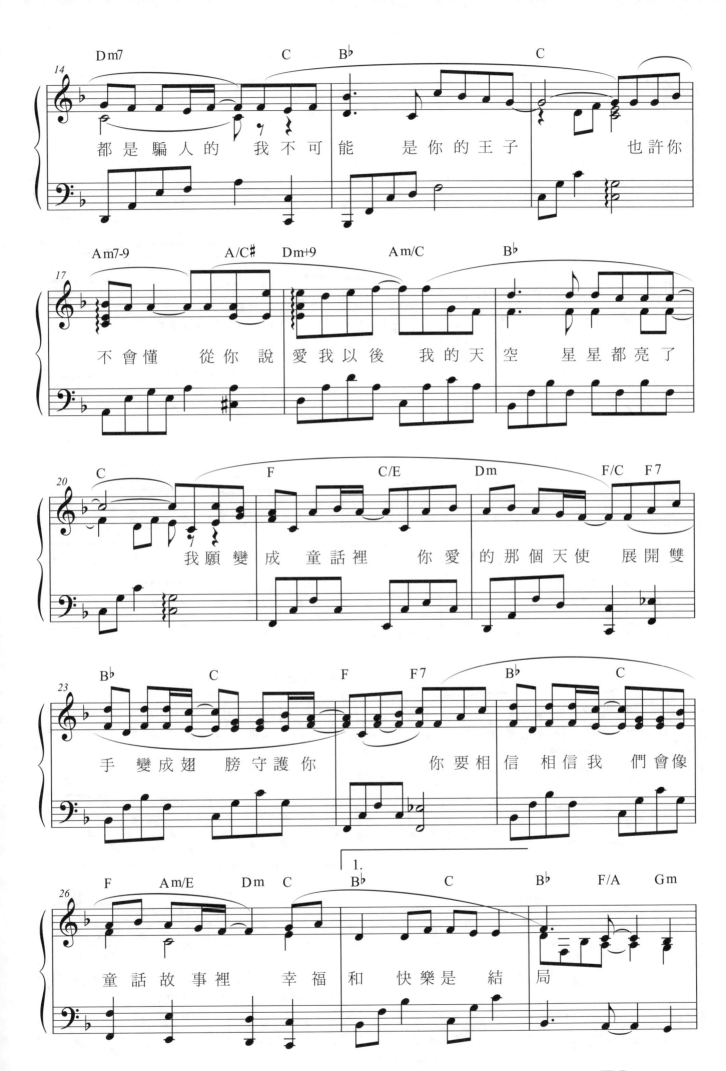

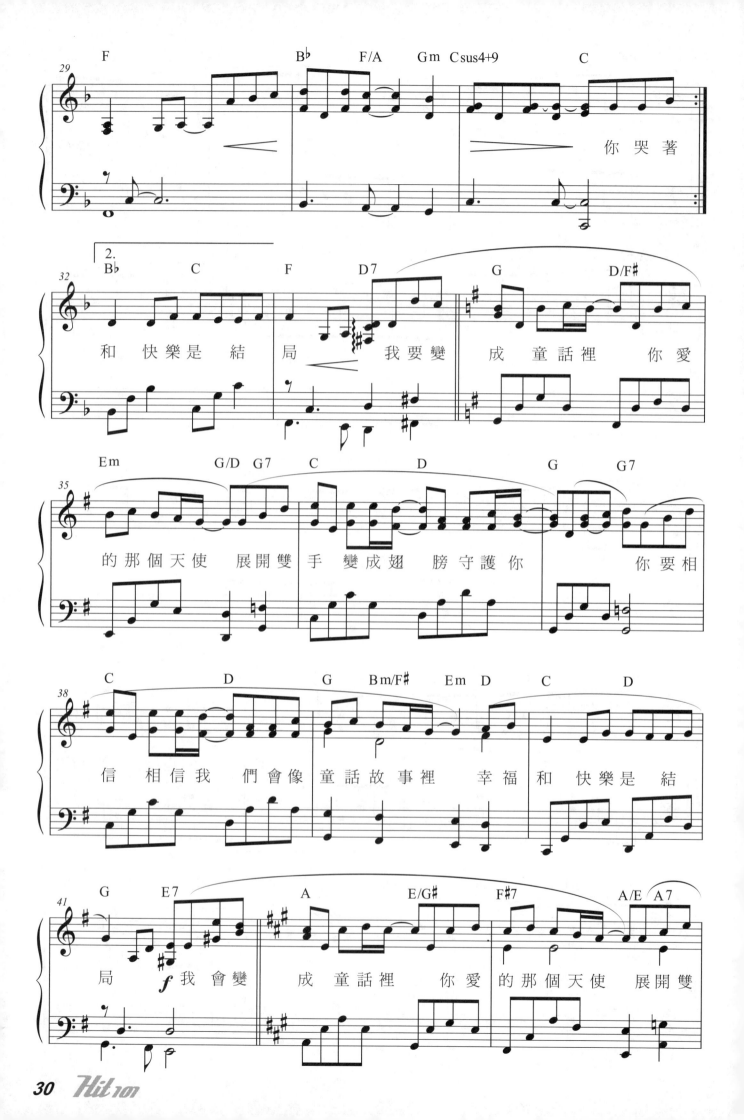

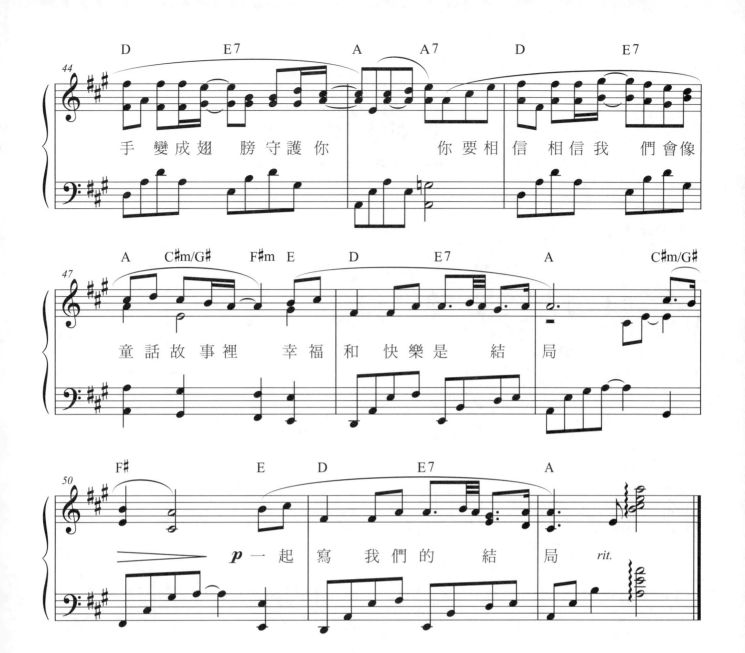

手 變 成 翅 膀 守 護 你　　你 要 相 信 相 信 我 們 會 像

童 話 故 事 裡　幸 福 和 快 樂 是 結 局

一 起 寫 我 們 的 結 局

約定

●詞：光良 ●曲：光良 ●唱：光良

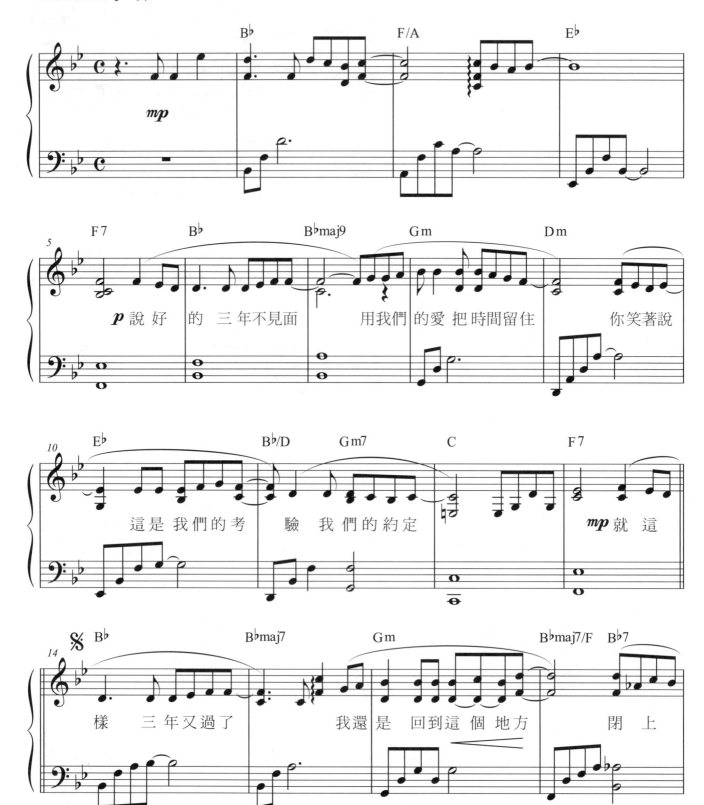

OP：多奇娛樂工作室
SP：Sony Music Publishing (Pte) Ltd. Taiwan Branch

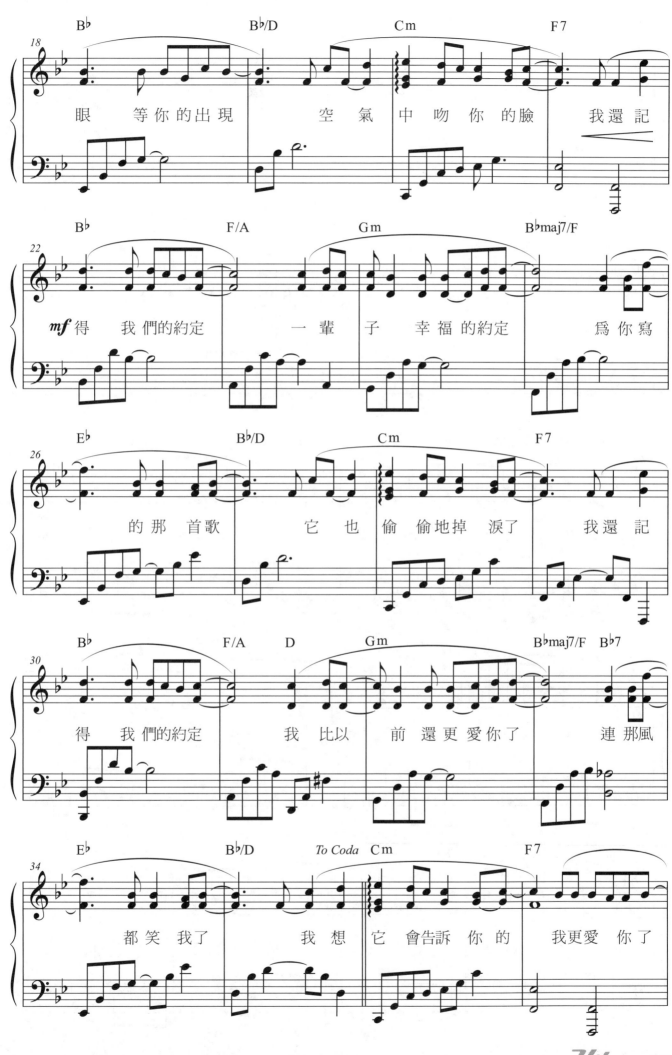

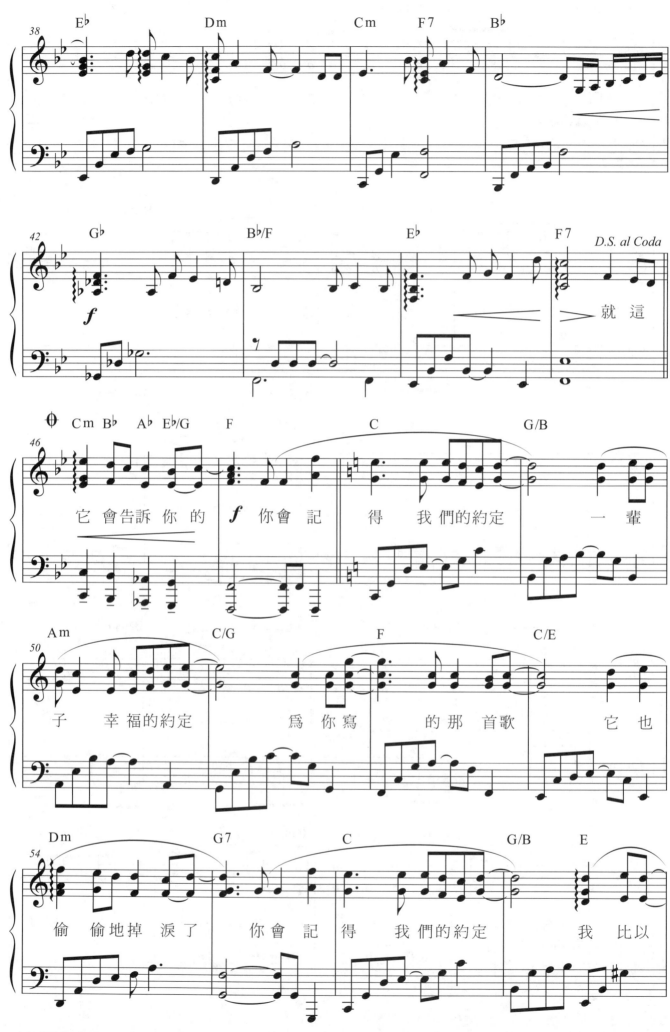

就這

它 會 告 訴 你 的　你 會 記　得　我 們 的 約 定　　　　一 輩

子　幸 福 的 約 定　　爲 你 寫　的 那 首 歌　　　它 也

偷 偷 地 掉　淚 了　　你 會 記 得　我 們 的 約 定　　我 比 以

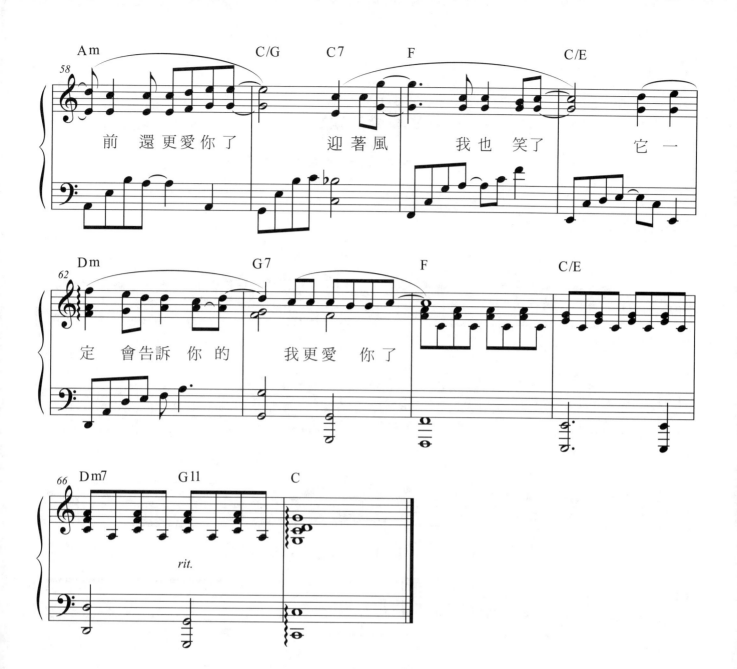

後來

●詞：施人誠 ●曲：玉城千春 ●唱：劉若英

TVBS-G 「真情」片尾曲

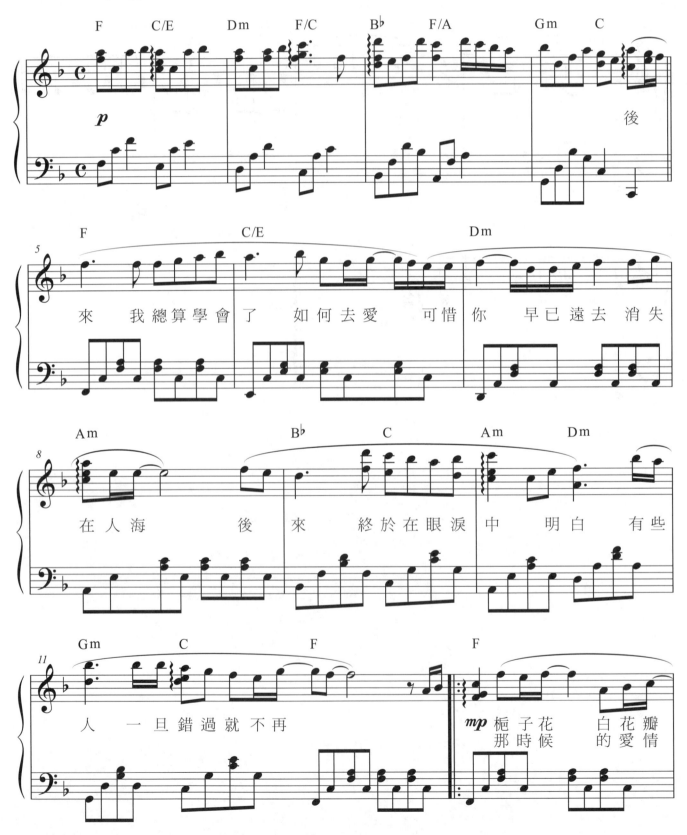

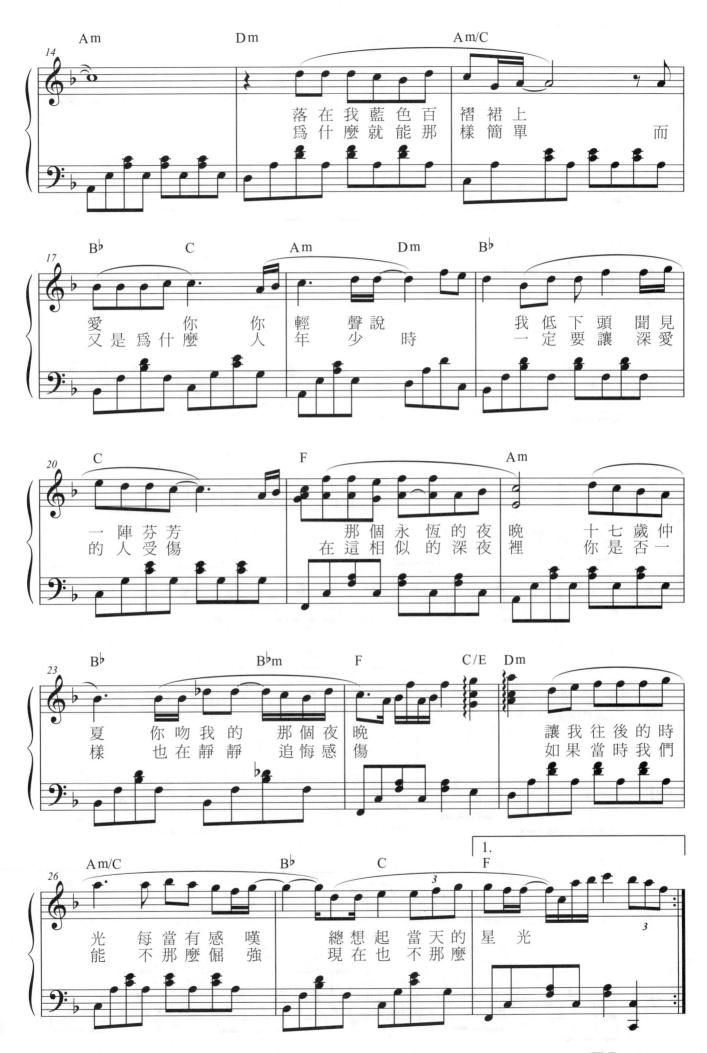

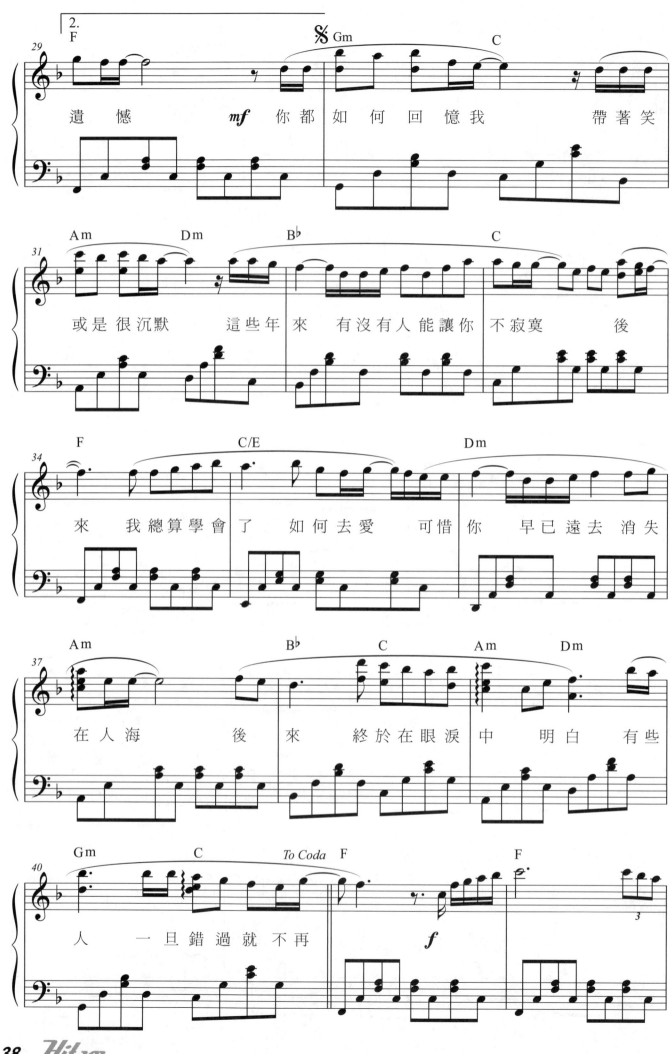

遺憾　　你都如何回憶我　　帶著笑
或是很沉默　　這些年來　有沒有人能讓你　不寂寞　　後
來　我總算學會了　如何去愛　可惜你　早已遠去　消失
在人海　　後來　終於在眼淚　中　明白　有些
人　一旦錯過就不再

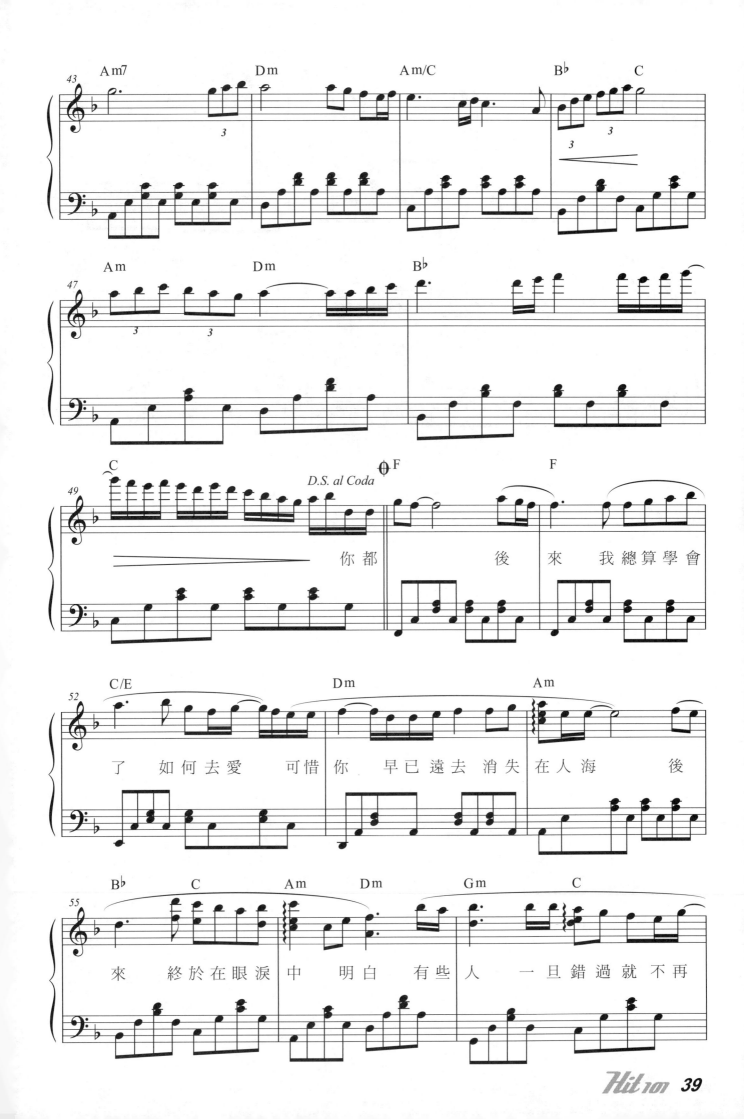

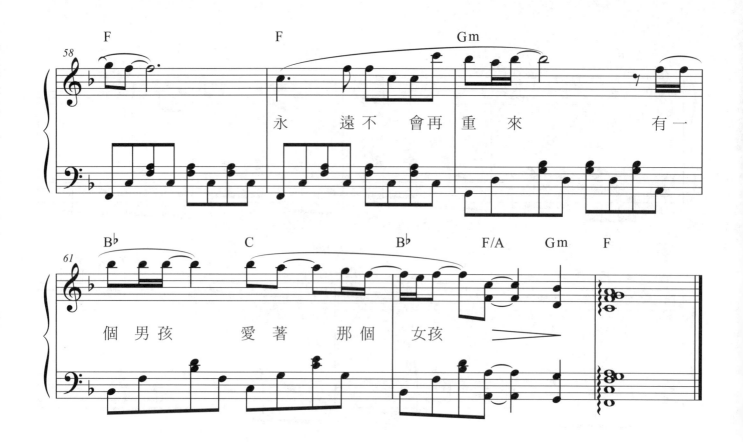

永　遠不　會再重　來　　　有一

個　男孩　　愛著　那個　女孩

聽海

● 詞：林秋離　● 曲：涂惠元　● 唱：張惠妹

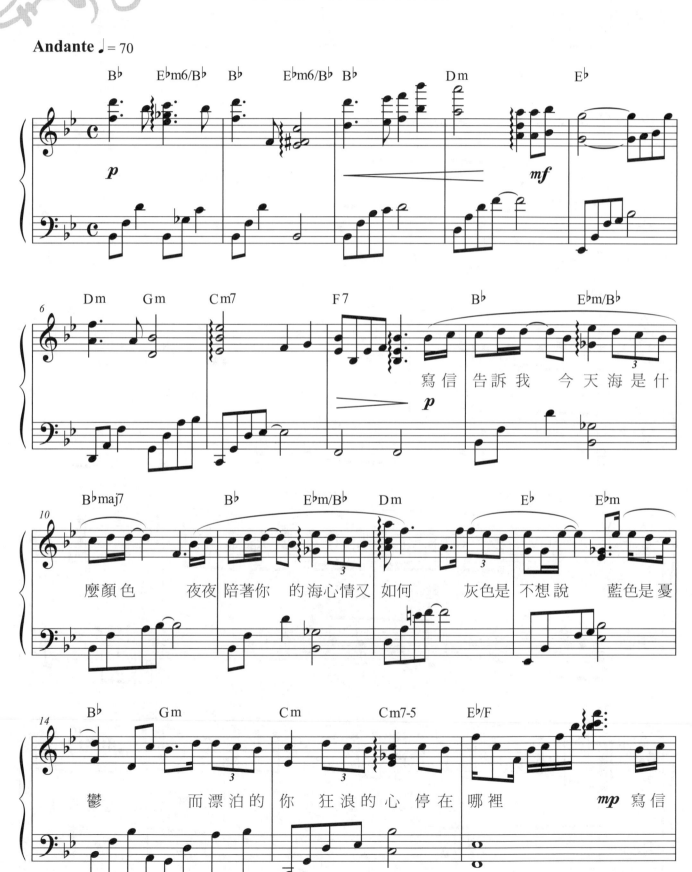

歌詞：

寫信 告訴我 今天海是什麼顏色 夜夜 陪著你 的海心情又 如何 灰色是 不想說 藍色是憂鬱 而漂泊的 你 狂浪的心 停在 哪裡 寫信

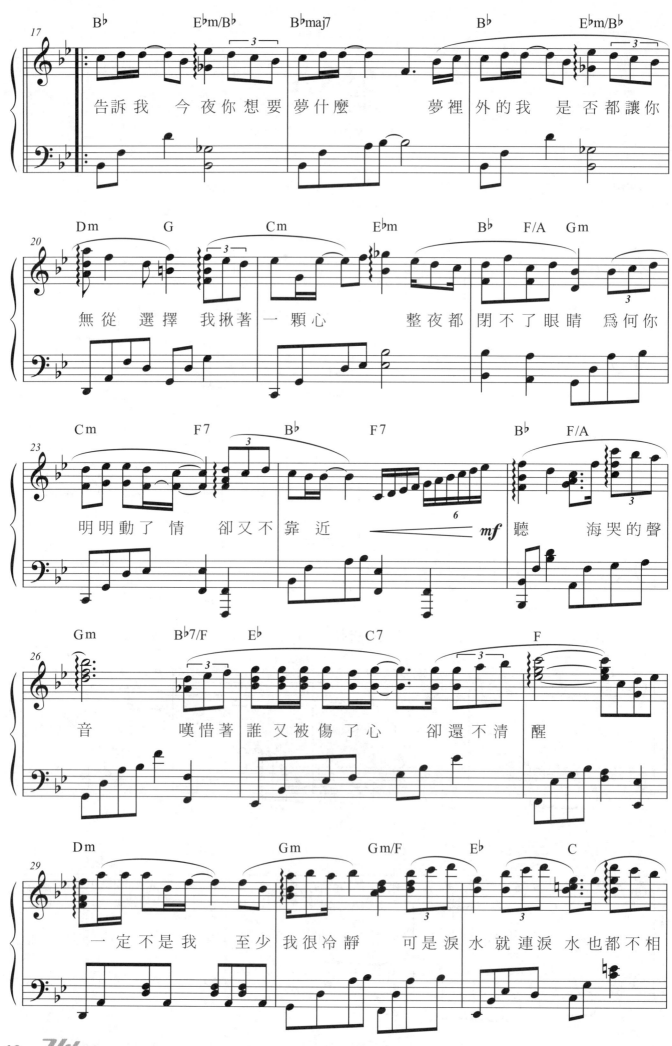

告訴我　今夜你想要夢什麼　　夢裡外的我　是否都讓你

無從　選擇　我揪著一顆心　　整夜都　閉不了眼睛　為何你

明明動了情　卻又不靠近　　　　　聽　　海哭的聲

音　　　嘆惜著　誰又被傷了心　　卻還不清　醒

一定不是我　至少　我很冷靜　　可是淚　水就連淚　水也都不相

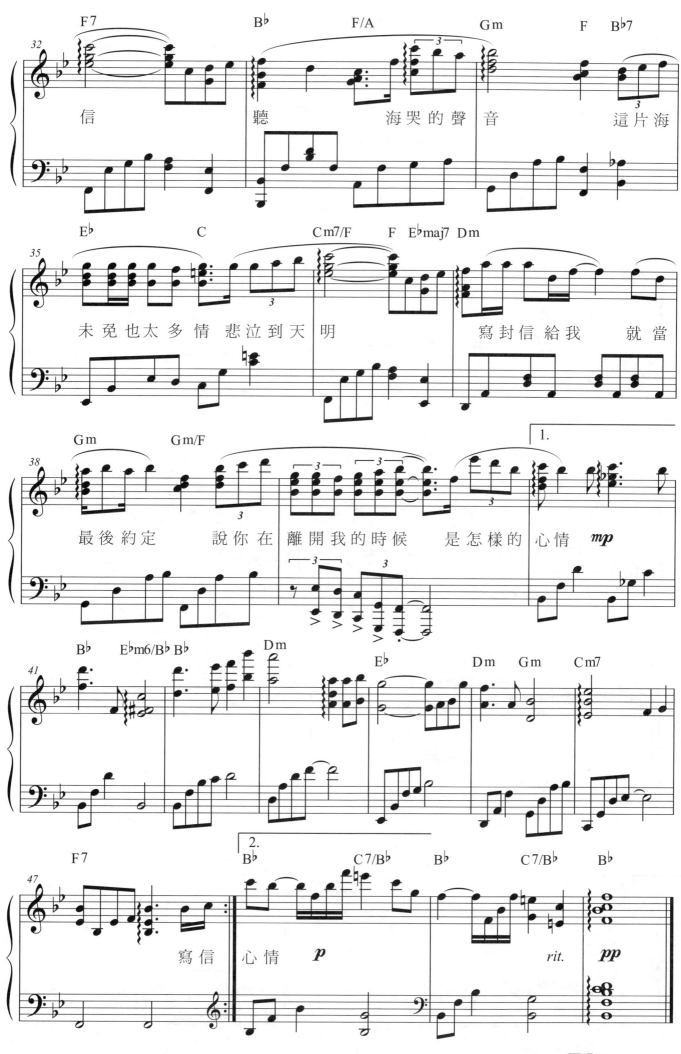

十年

●詞：林夕　●曲：陳小霞　●唱：陳奕迅

Andante ♩= 62

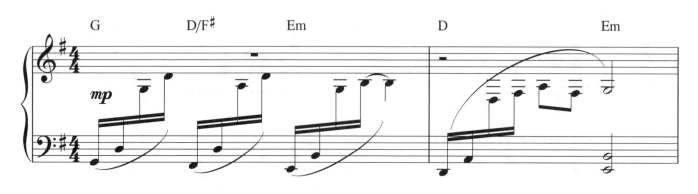

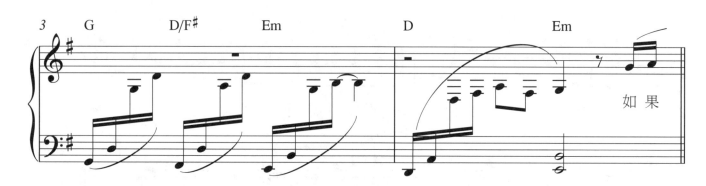

那兩個字沒有顫抖　我不會發現我難受　怎麼説出

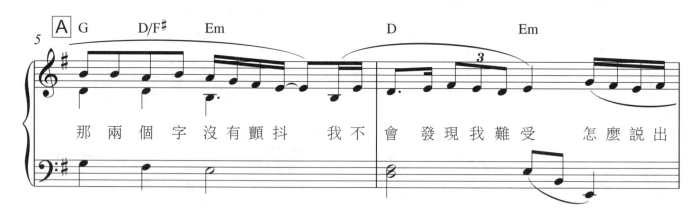

口　　　也不過是分手　　　　如果

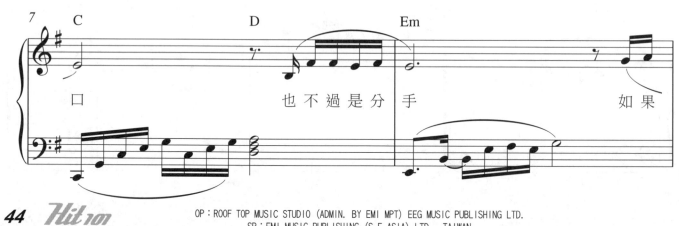

OP：ROOF TOP MUSIC STUDIO (ADMIN. BY EMI MPT) EEG MUSIC PUBLISHING LTD.
SP：EMI MUSIC PUBLISHING (S.E.ASIA) LTD., TAIWAN

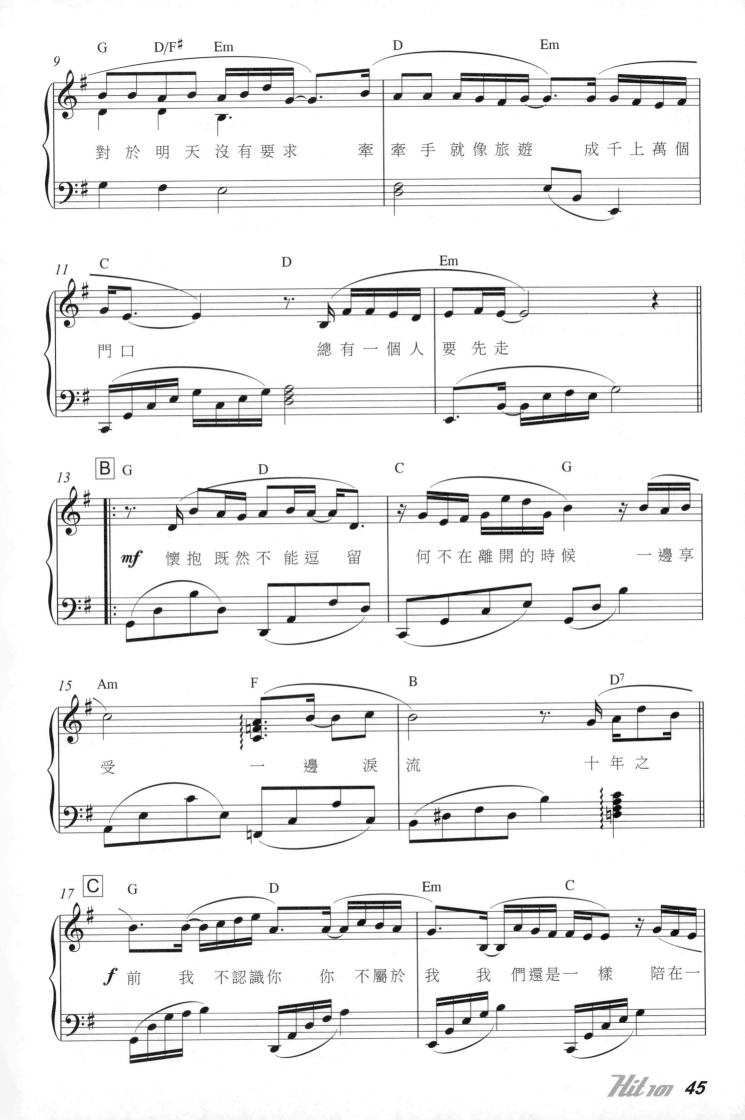

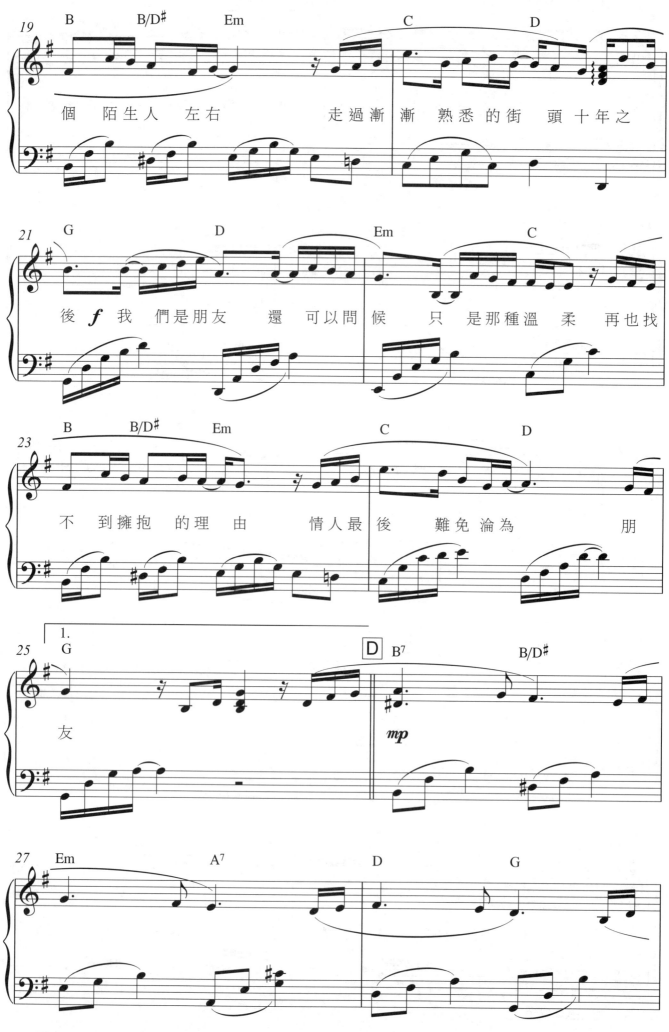

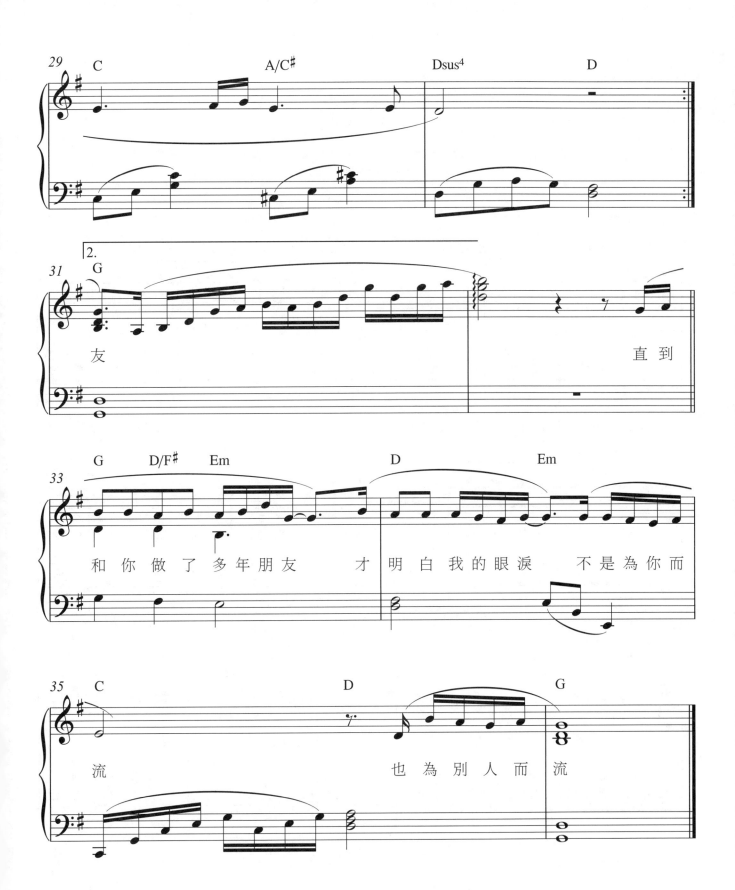

友　　　　　　　　　　直到

和你做了多年朋友　　才明白我的眼淚　不是為你而

流　　　　　　　　也為別人而流

曖昧

● 詞：姜憶萱／顏璽軒　● 曲：小冷　● 唱：楊丞琳

電視劇「惡魔在身邊」主題曲

Andantino ♩ = 80

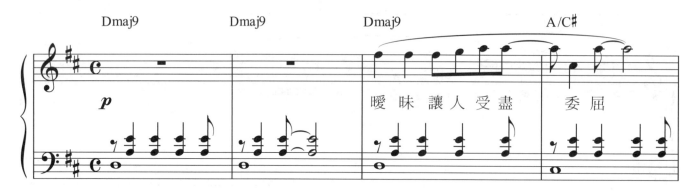

曖昧 讓人受盡　委屈

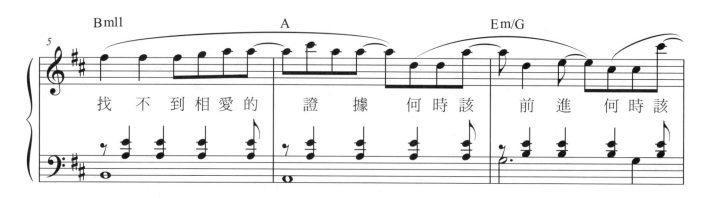

找 不 到相愛的　證 據 何 時該　前 進 何 時該

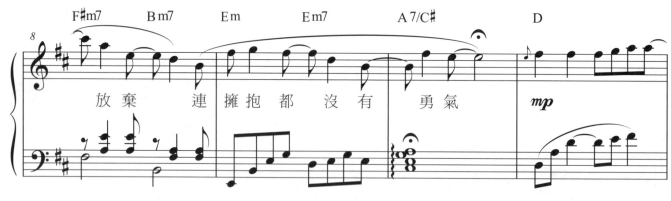

放棄　連 擁 抱 都 沒 有　勇 氣

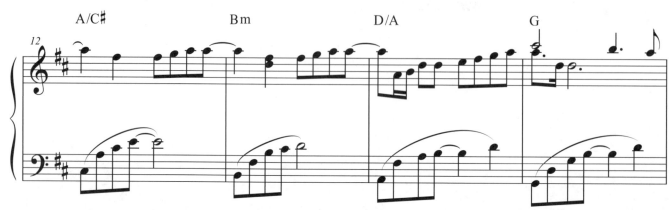

OP：Sony Music Publishing (Pte) Ltd. Taiwan Branch

SP：環球音樂出版股份有限公司

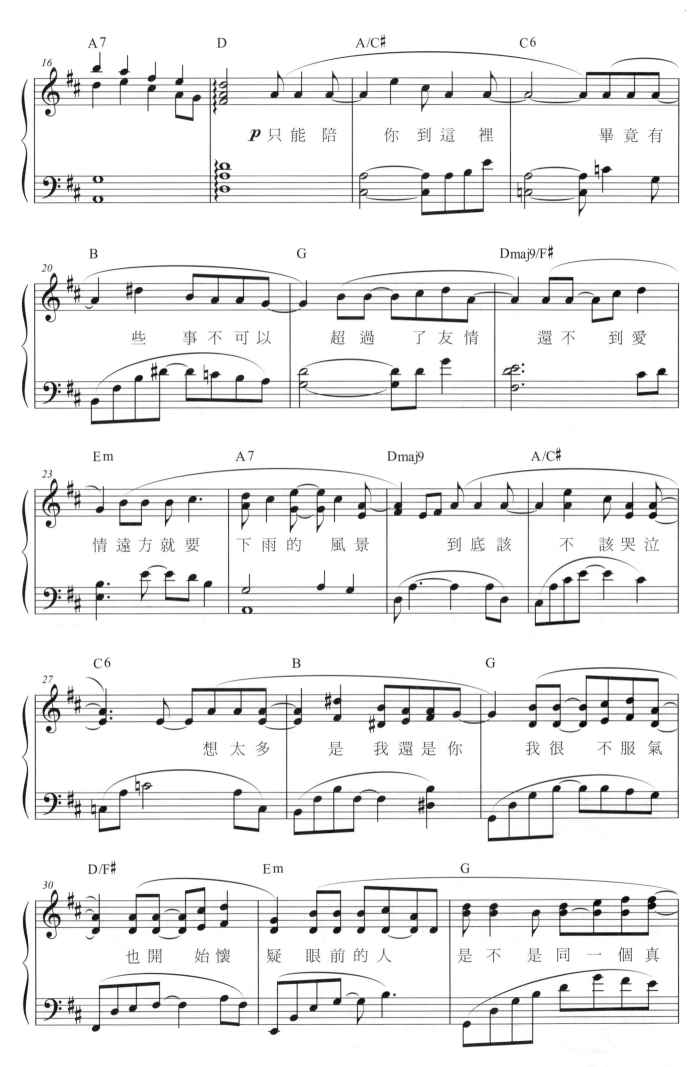

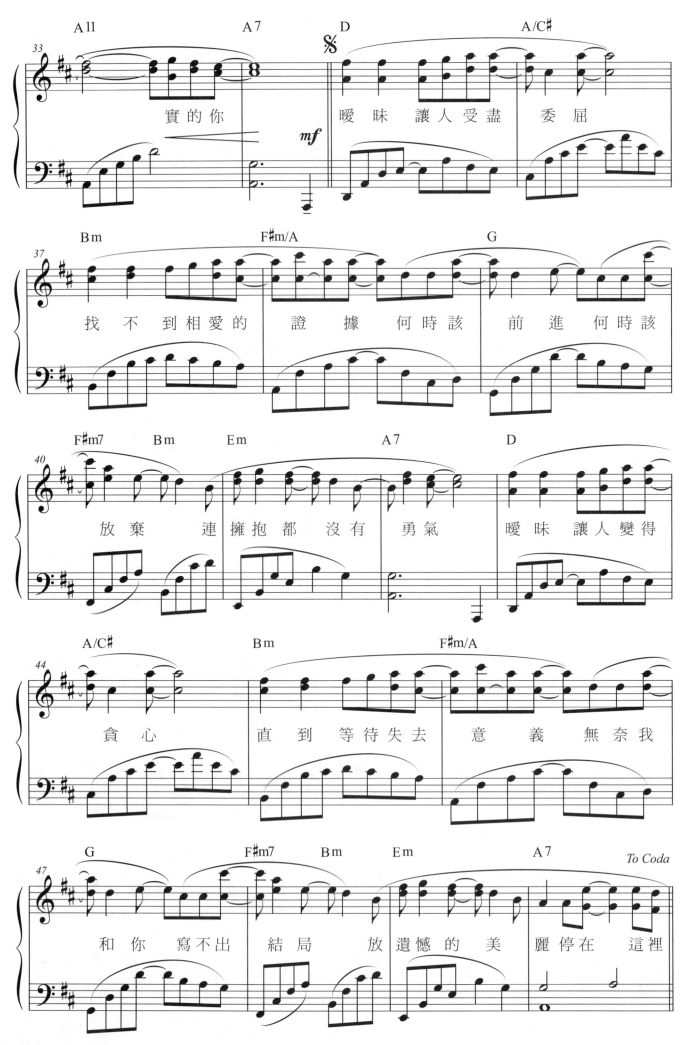

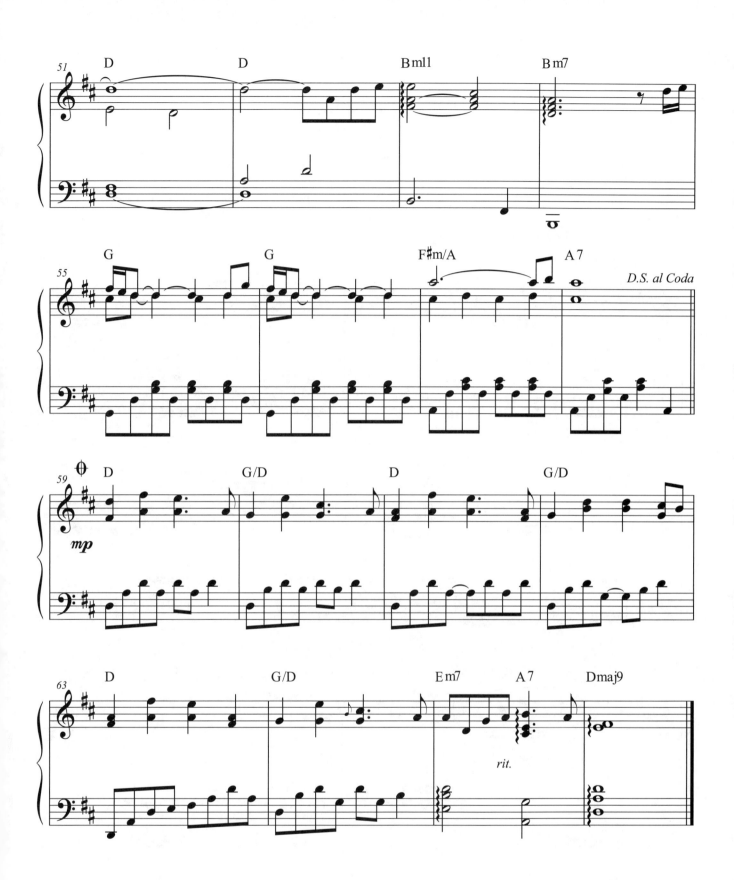

江南

●詞：李瑞洵 ●曲：林俊傑 ●唱：林俊傑

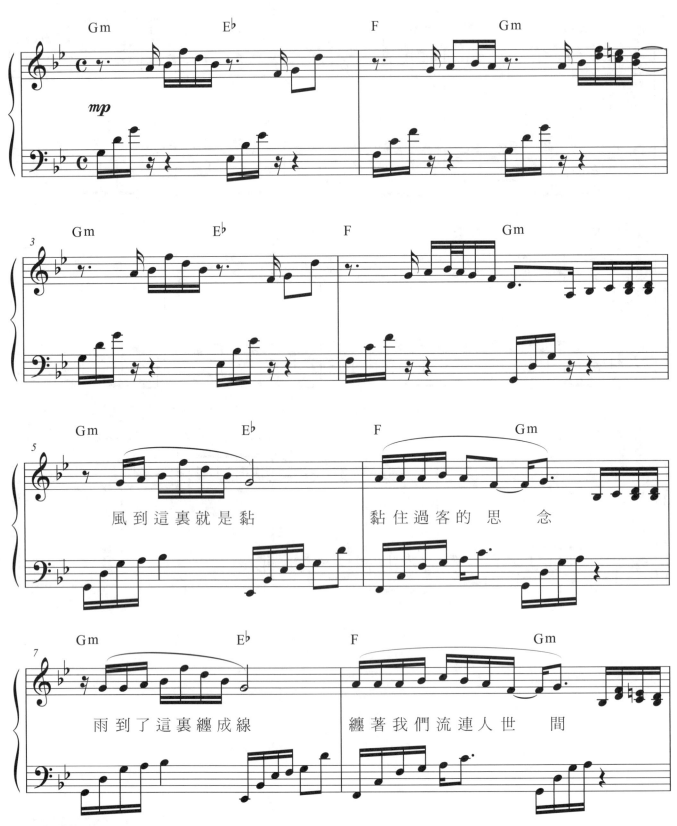

Andante ♩ = 76

風 到 這 裏 就 是 黏　黏 住 過 客 的 思　念

雨 到 了 這 裏 纏 成 線　纏 著 我 們 流 連 人 世　間

OP：大潮音樂經紀有限公司 / Touch Music Publishing Pte Ltd., Compass

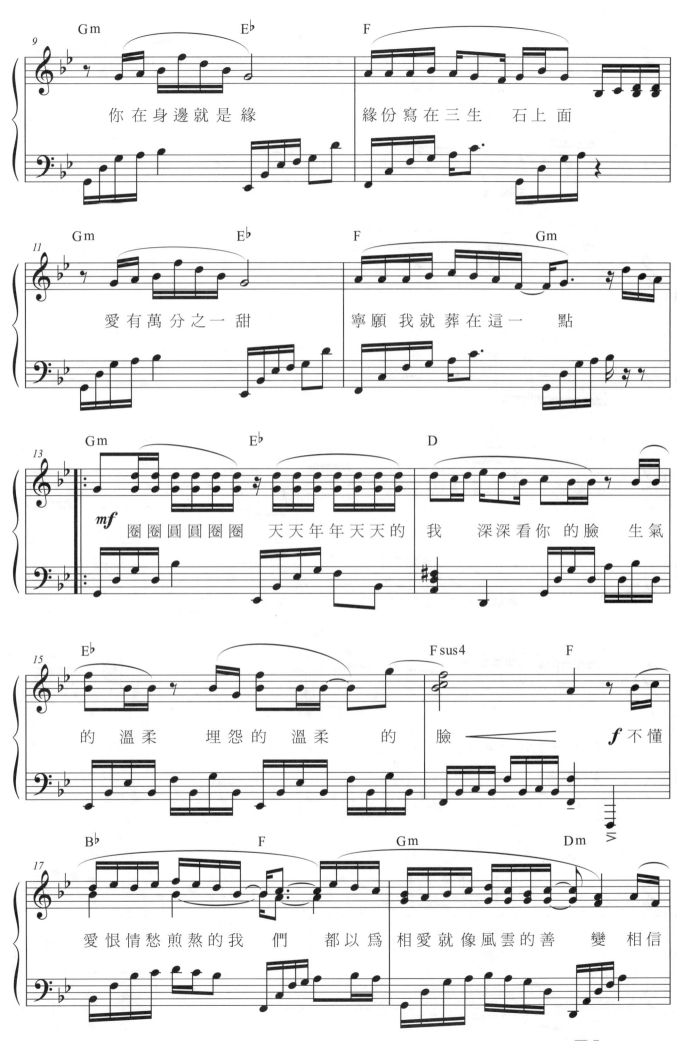

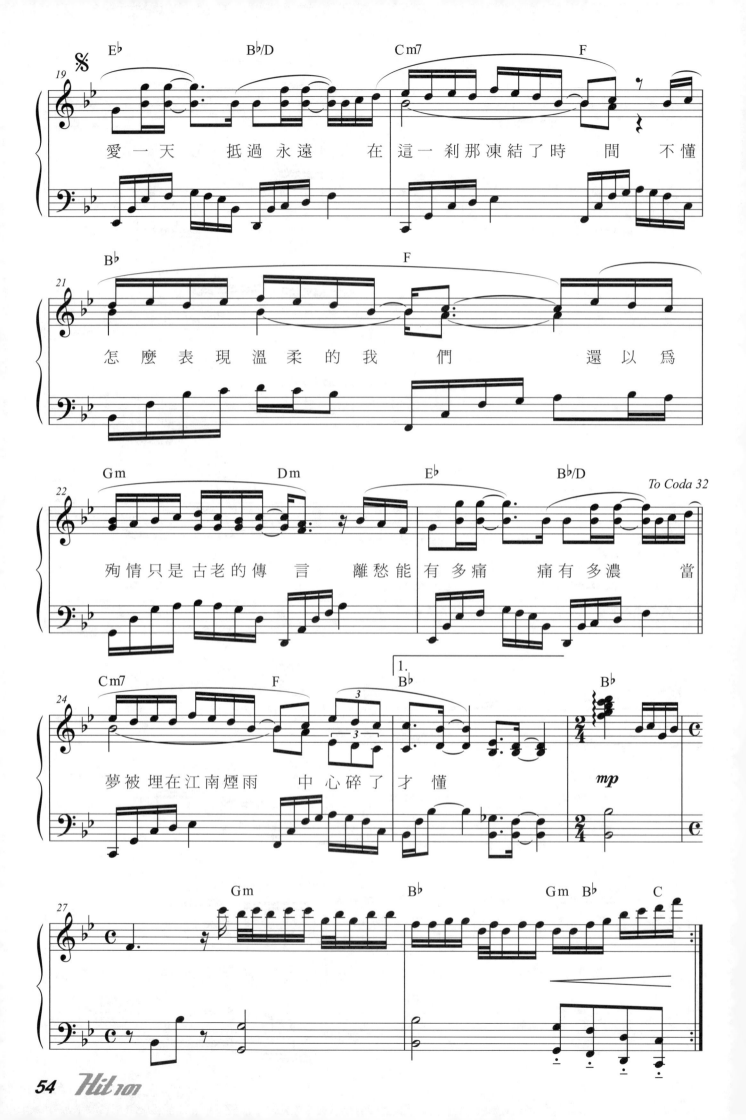

愛一天 抵過永遠 在 這一刹那凍結了時 間 不懂

怎麼表現溫柔的我 們 還以為

殉情只是古老的傳 言 離愁能 有多痛 痛有多濃 當

夢被埋在江南煙雨 中心碎了才 懂

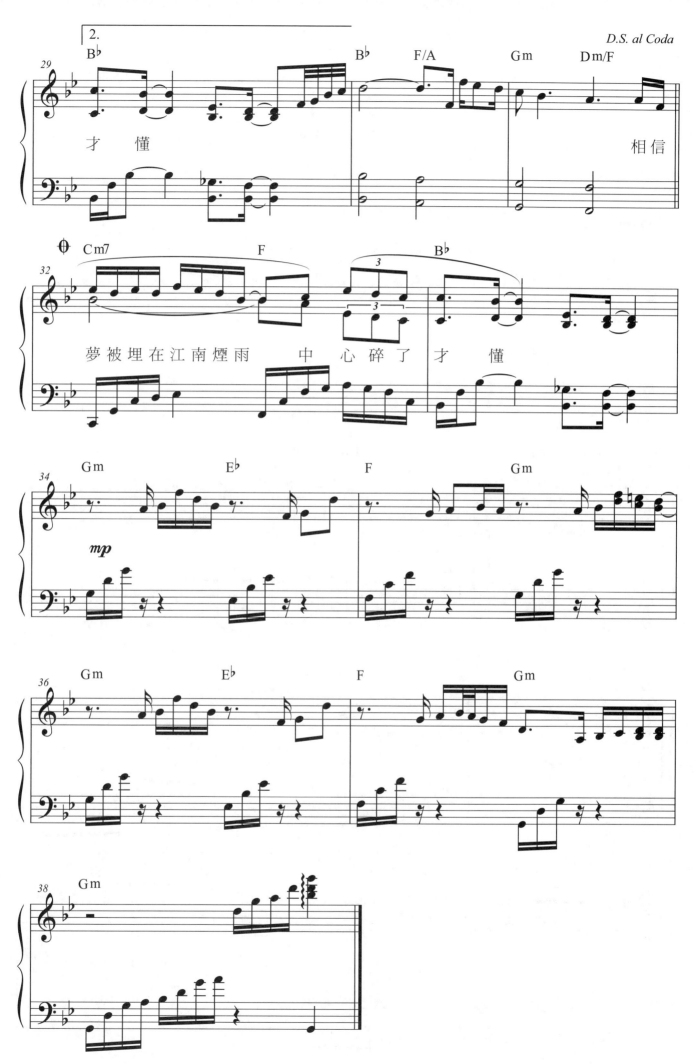

遇見

●詞：易家揚 ●曲：林一峰 ●唱：孫燕姿

電影「向左走向右走」主題曲

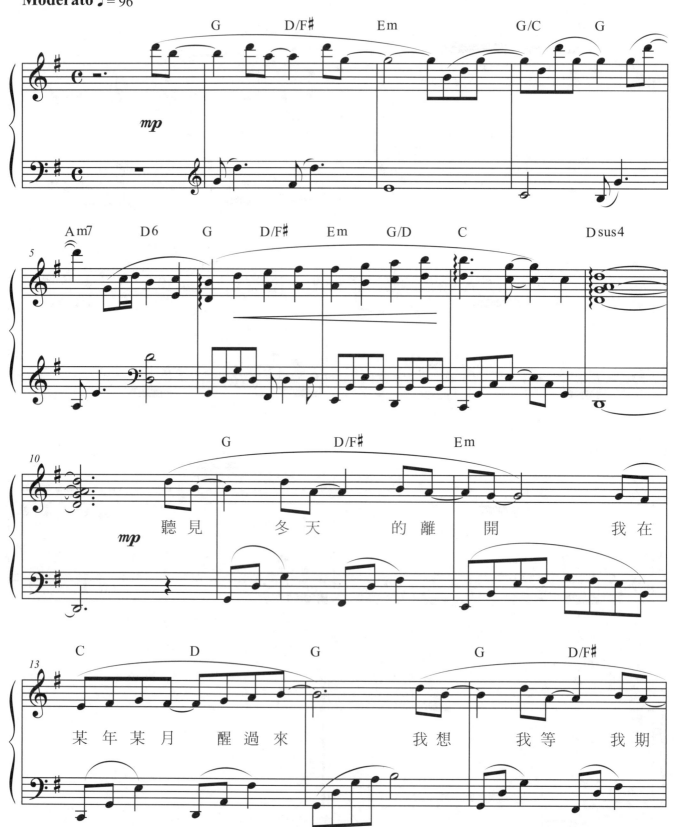

OP：Musechic Inc.

SP：環球音樂出版股份有限公司Sony Music Publishing (Pte) Ltd. Taiwan Branch

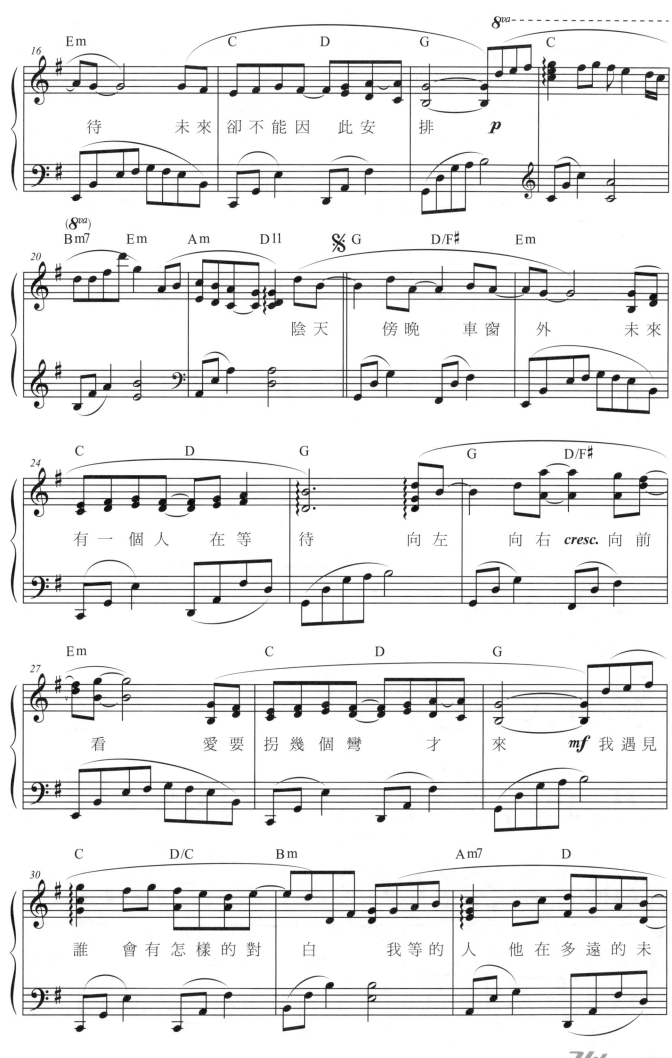

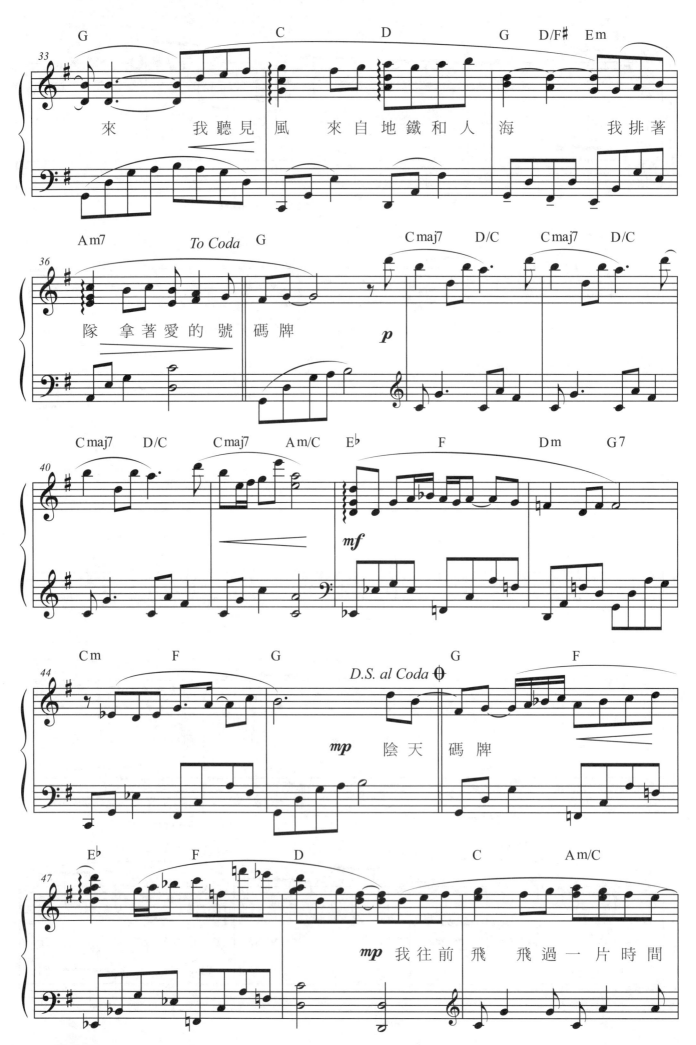

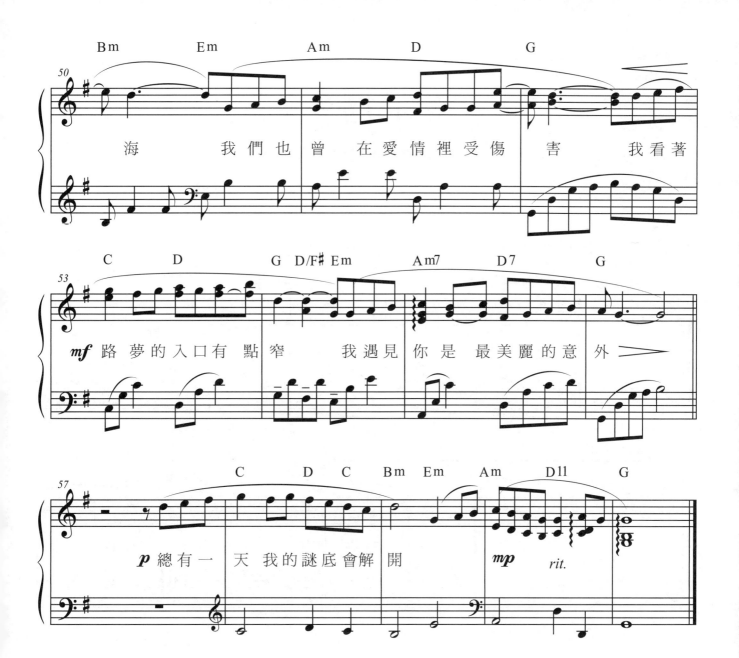

海　　我們也曾　在愛情裡受傷　害　我看著

路夢的入口有點窄　　我遇見　你是　最美麗的意　外

總有一　天　我的謎底會解　開

同類

●詞：易家揚 ●曲：李偲菘 ●唱：孫燕姿

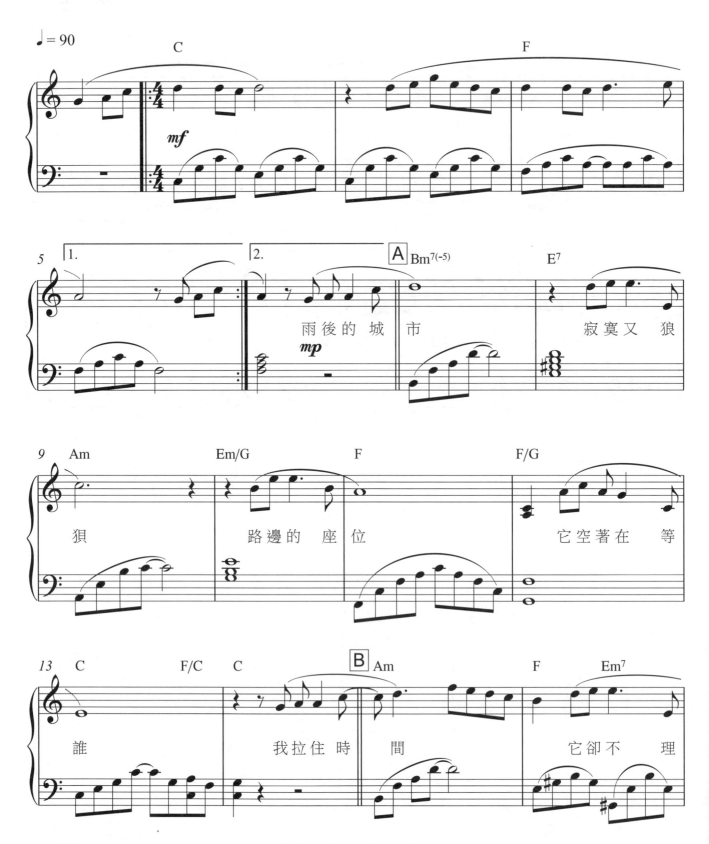

SP：Warner/Chappell Music Ltd. Taiwan
SP：環球音樂出版股份有限公司

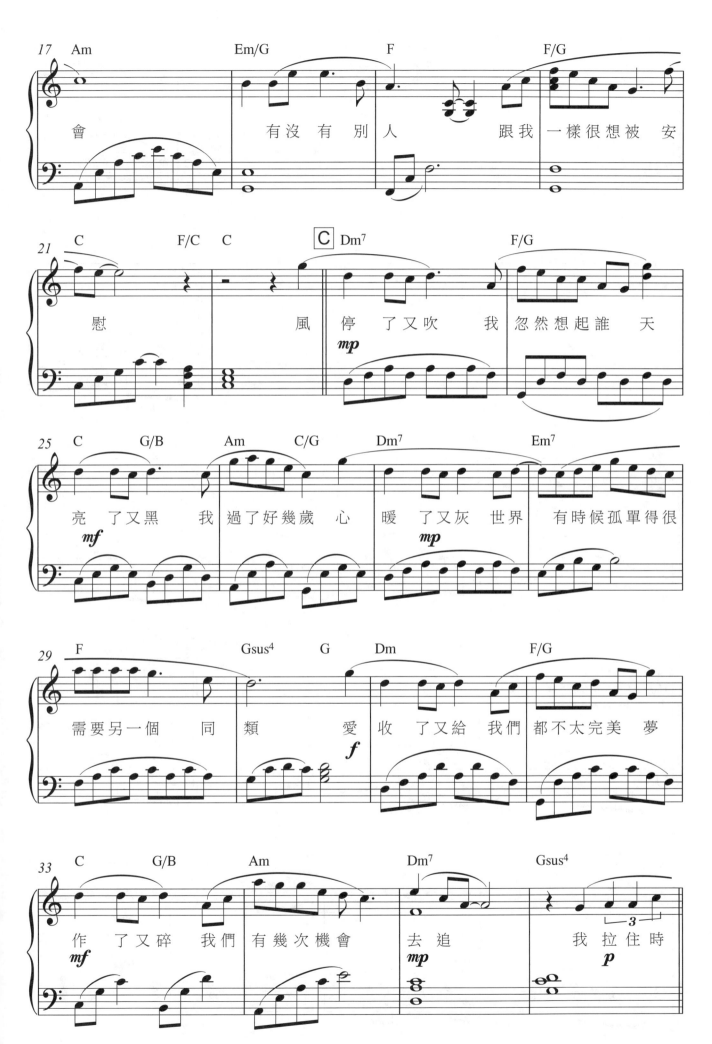

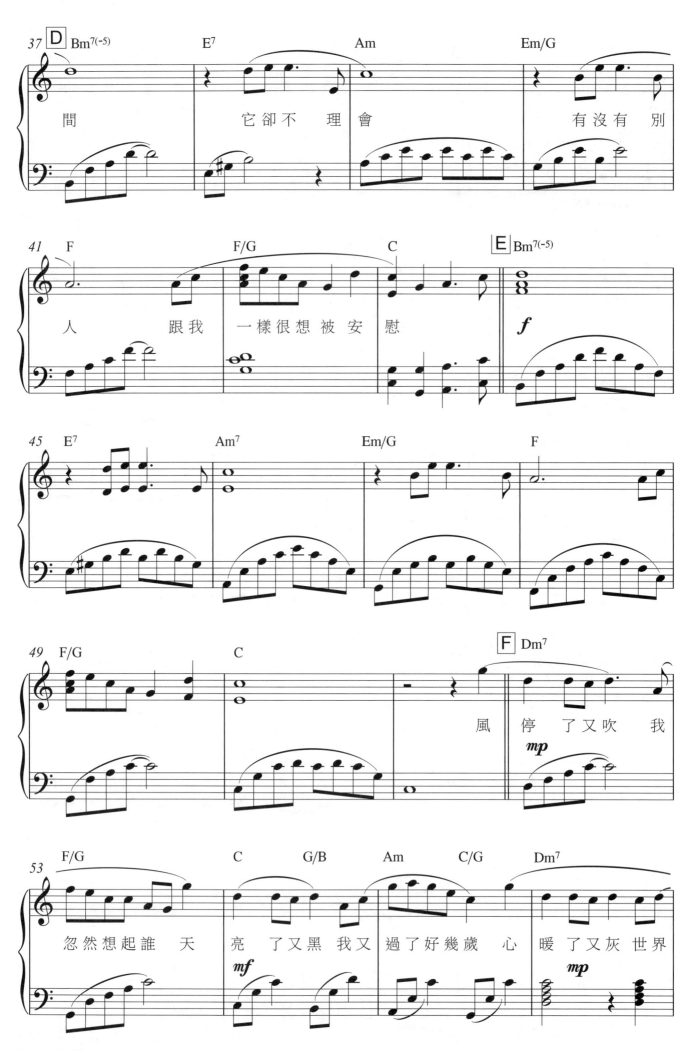

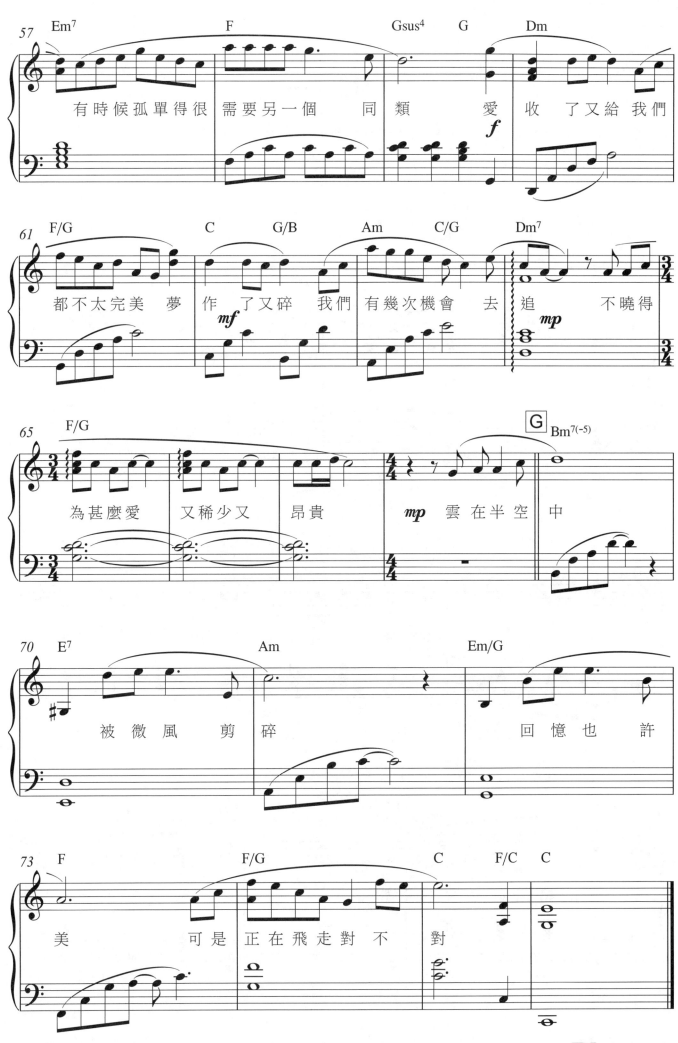

唯一

●詞：劉志遠／王力宏　●曲：王力宏　●唱：王力宏

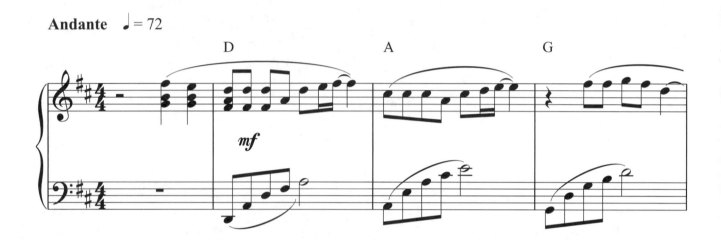

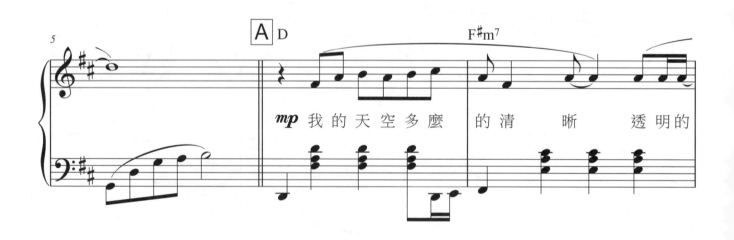

我的天空多麼 的清 晰 透明的

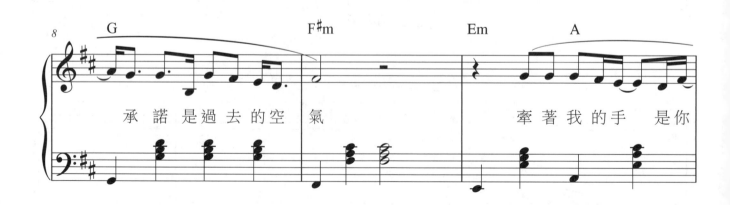

承諾是過去的空 氣　　　牽著我的手　是你

OP：Homeboy Music, Inc. Taiwan
SP：Sony Music Publishing (Pte) Ltd. Taiwan Branch

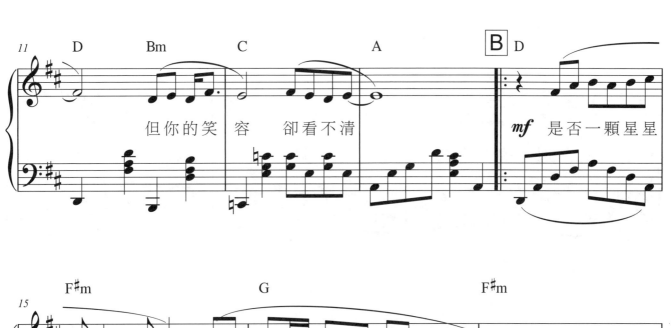

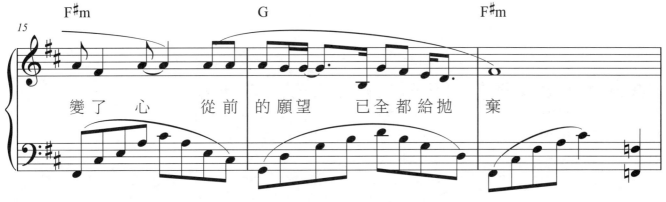

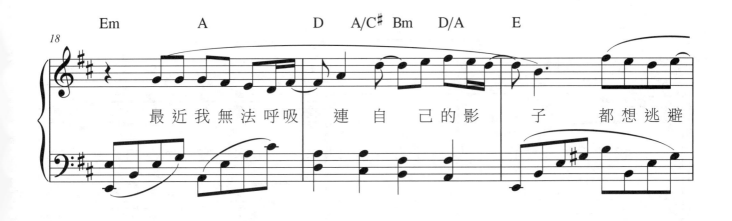

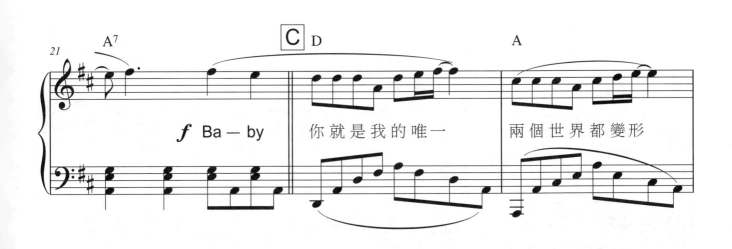

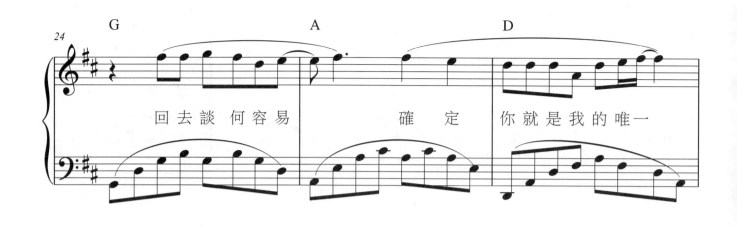

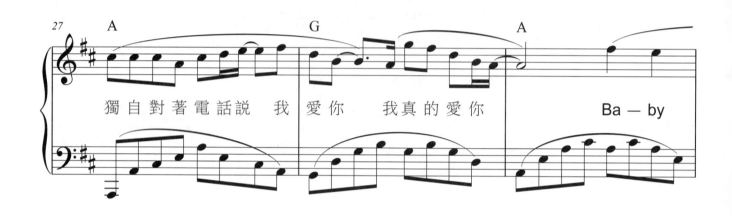

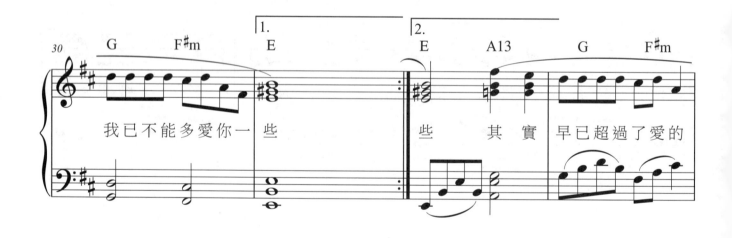

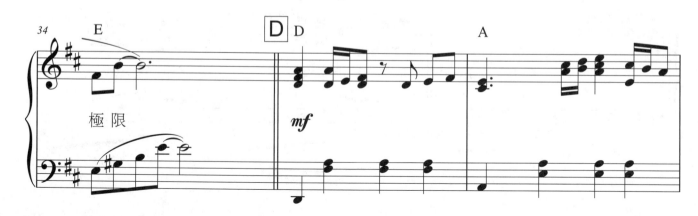

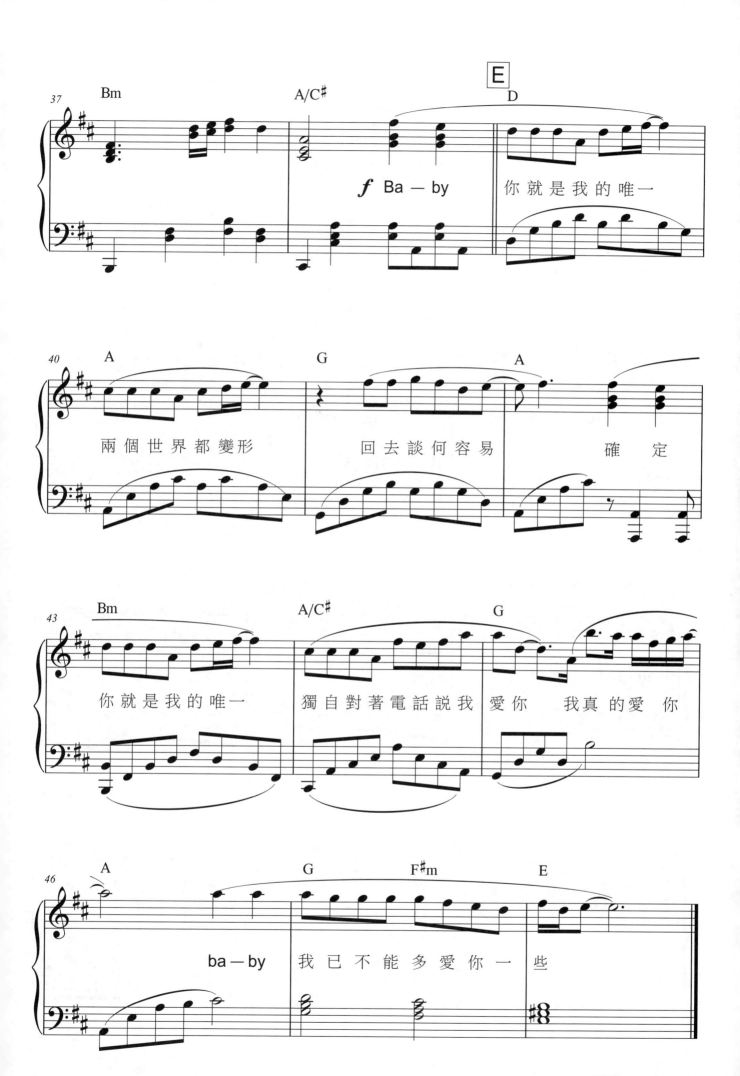

勇敢

● 詞：陳嘉文　● 曲：洪敬堯　● 唱：張惠妹

線上遊戲「A3」主題曲

Andante ♩ = 72

OP：華義國際數位娛樂股份有限公司

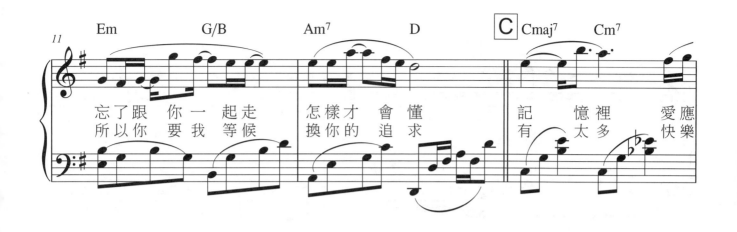

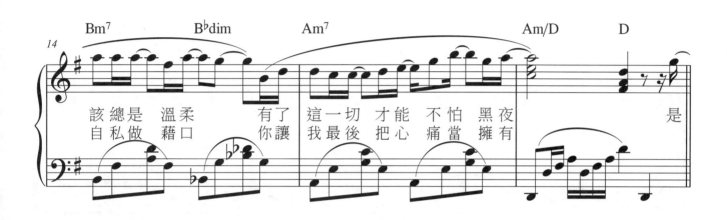

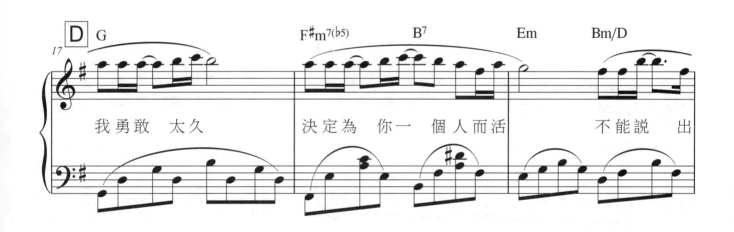

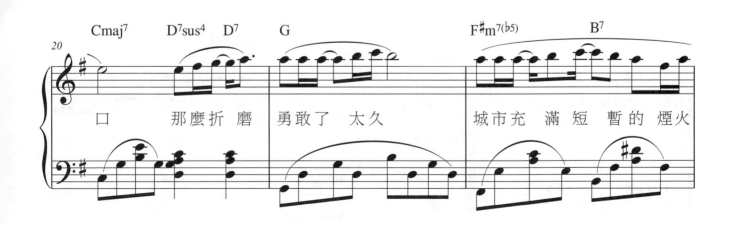

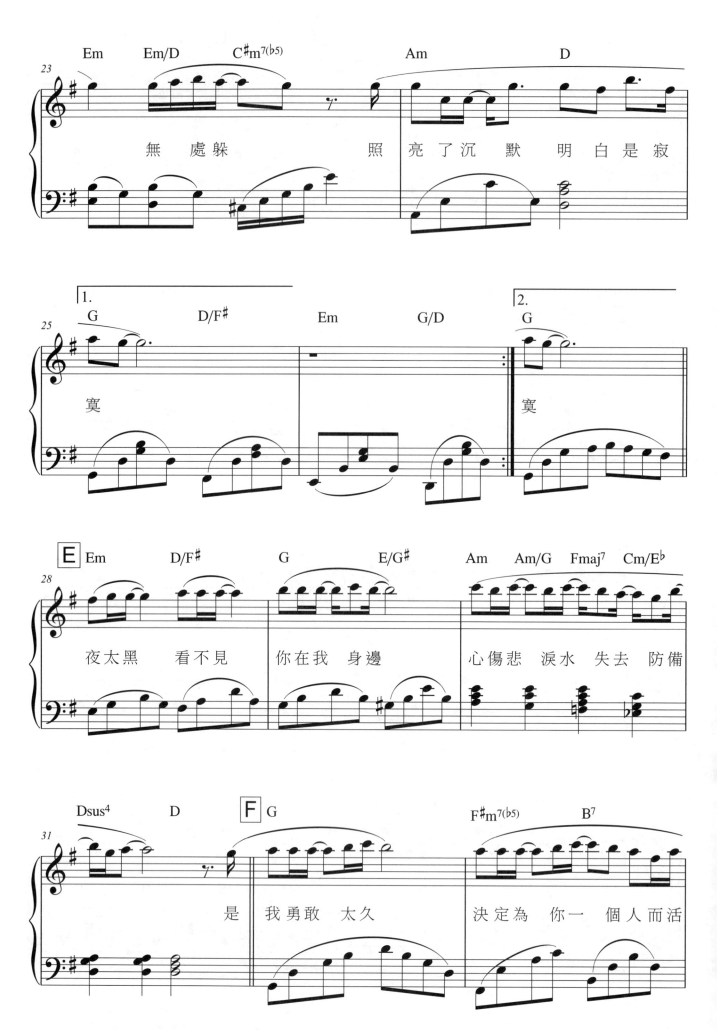

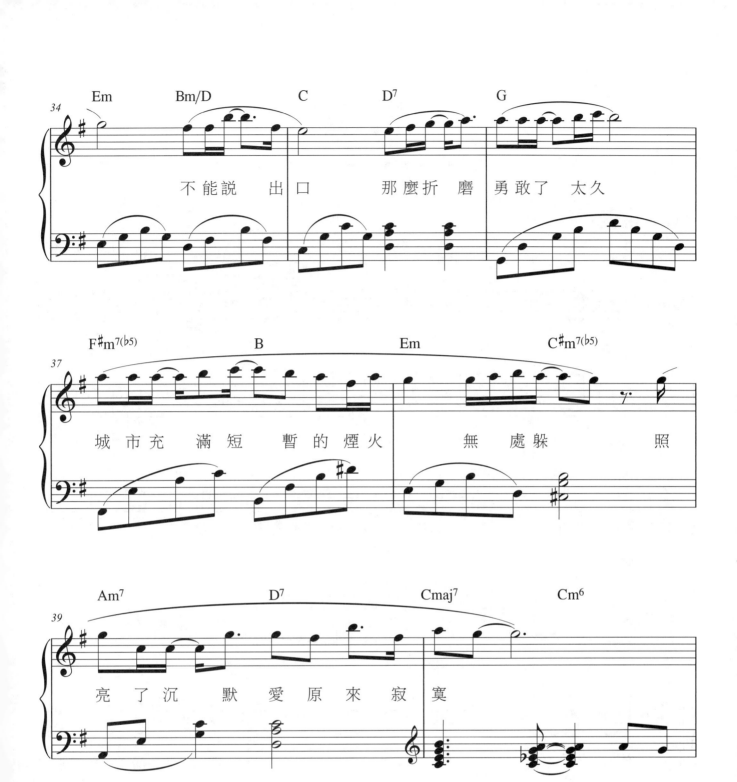

不能說 出口 那麼折磨 勇敢了 太久

城市充 滿短 暫的煙火 無 處躲 照

亮了沉 默愛原來寂 寞

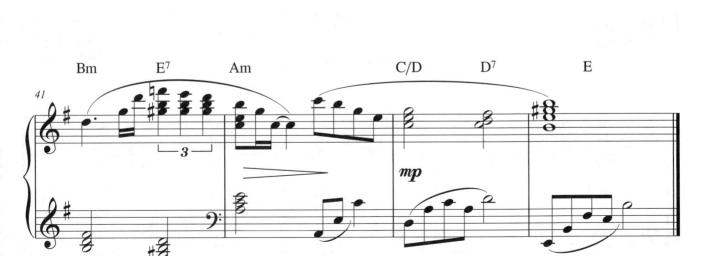

剪愛

●詞：林秋離　●曲：涂惠元　●唱：張惠妹

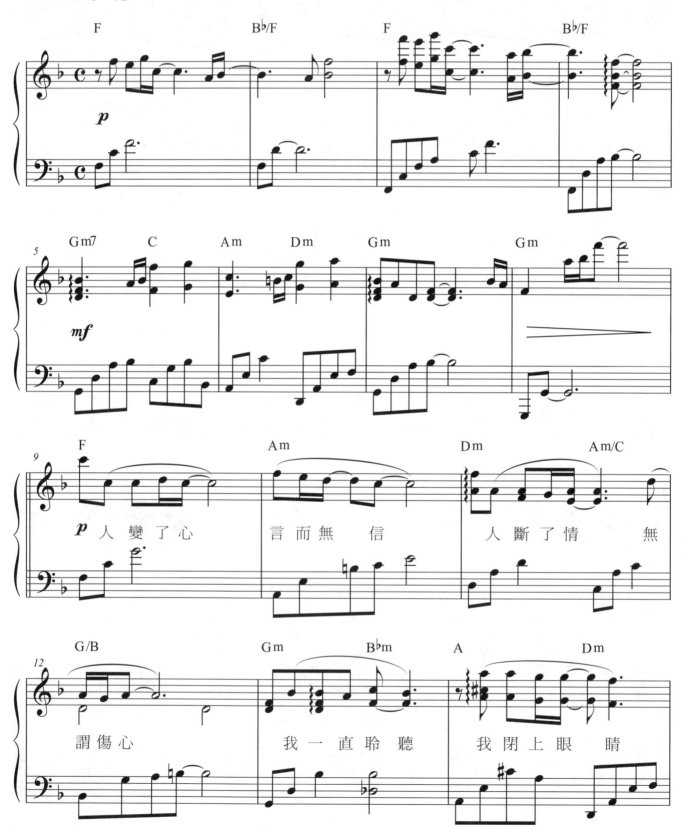

OP：歡樂資源國際股份有限公司(ADMIN. BY EMI MPT)
SP：環球音樂出版股份有限公司

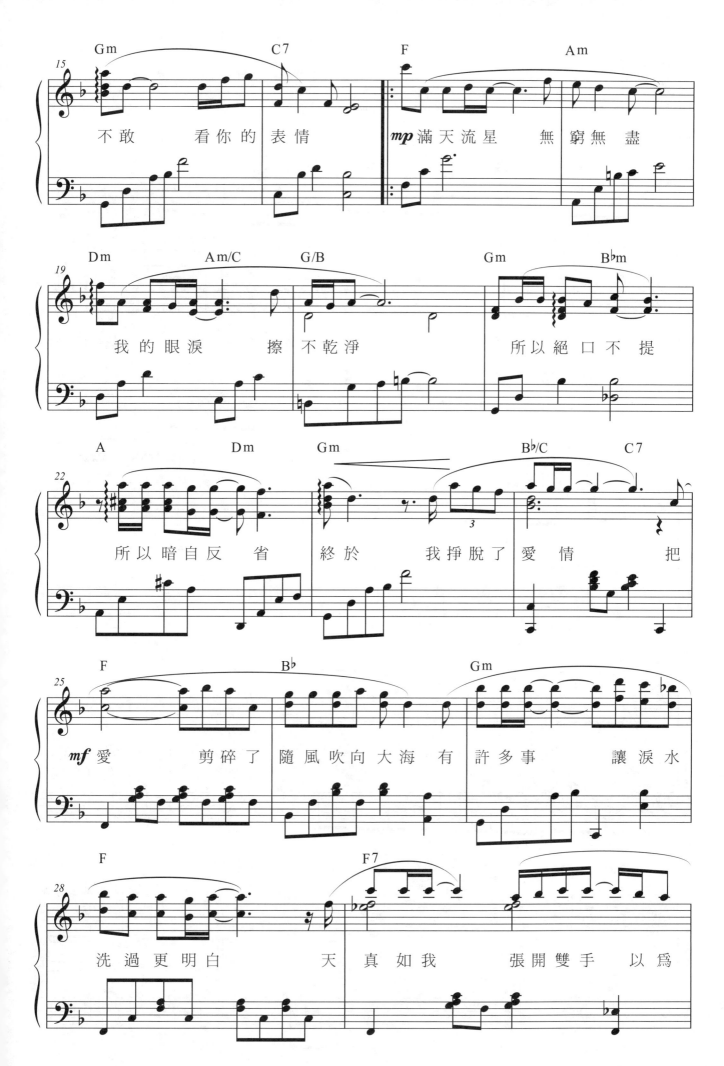

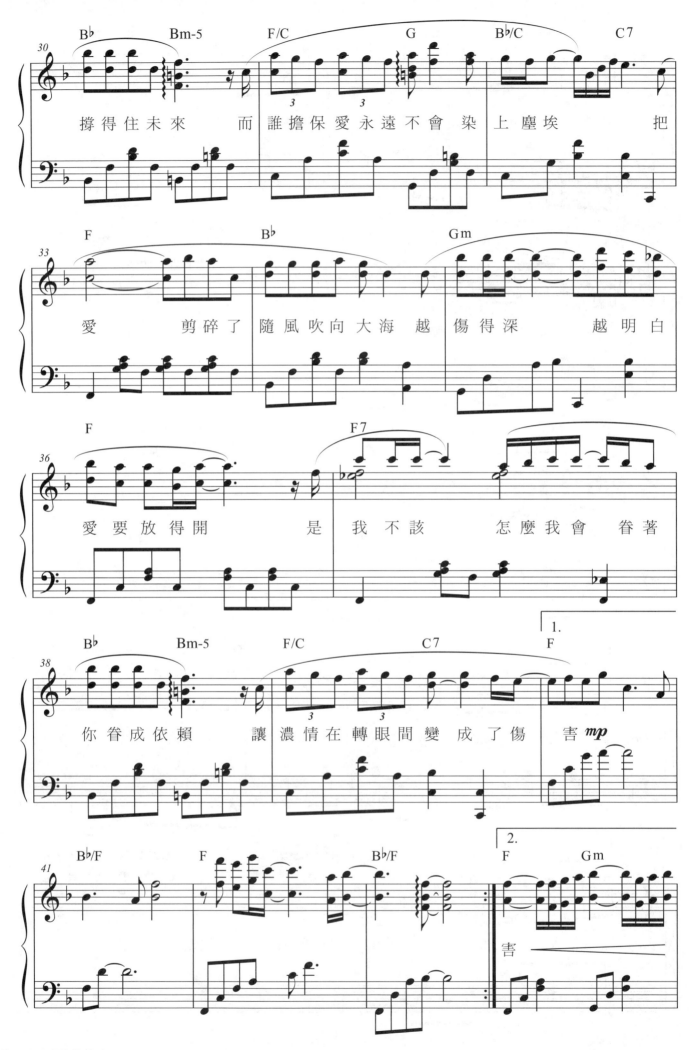

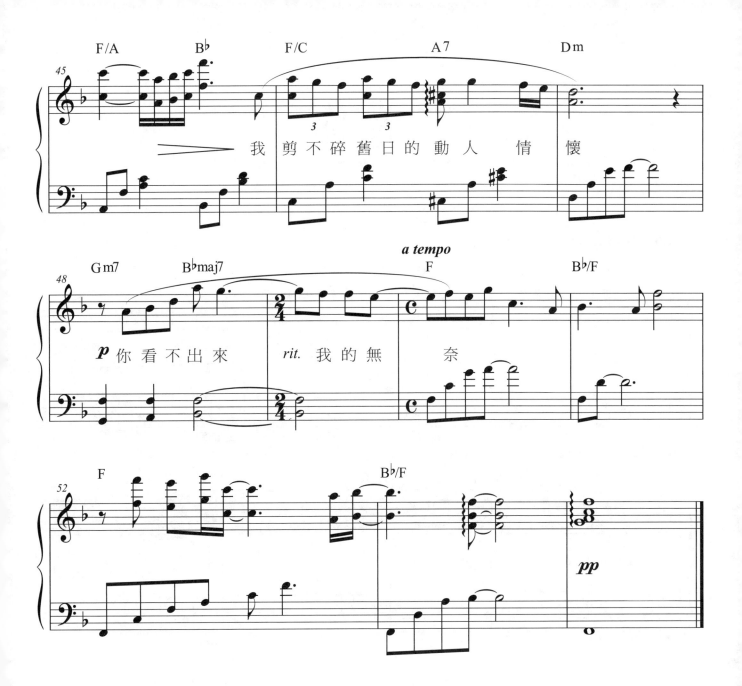

我 剪不碎舊日的動人 情 懷

p 你看不出來 rit. 我的無 奈

當你

●詞：張思爾　●曲：林俊傑　●唱：王心凌

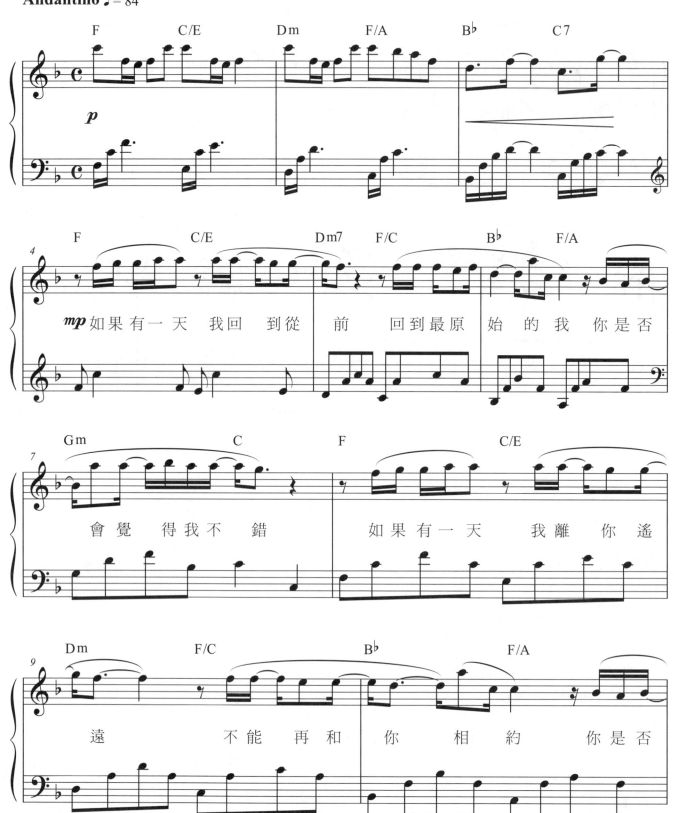

OP：Touch Music Publishing Pte Ltd., Compass

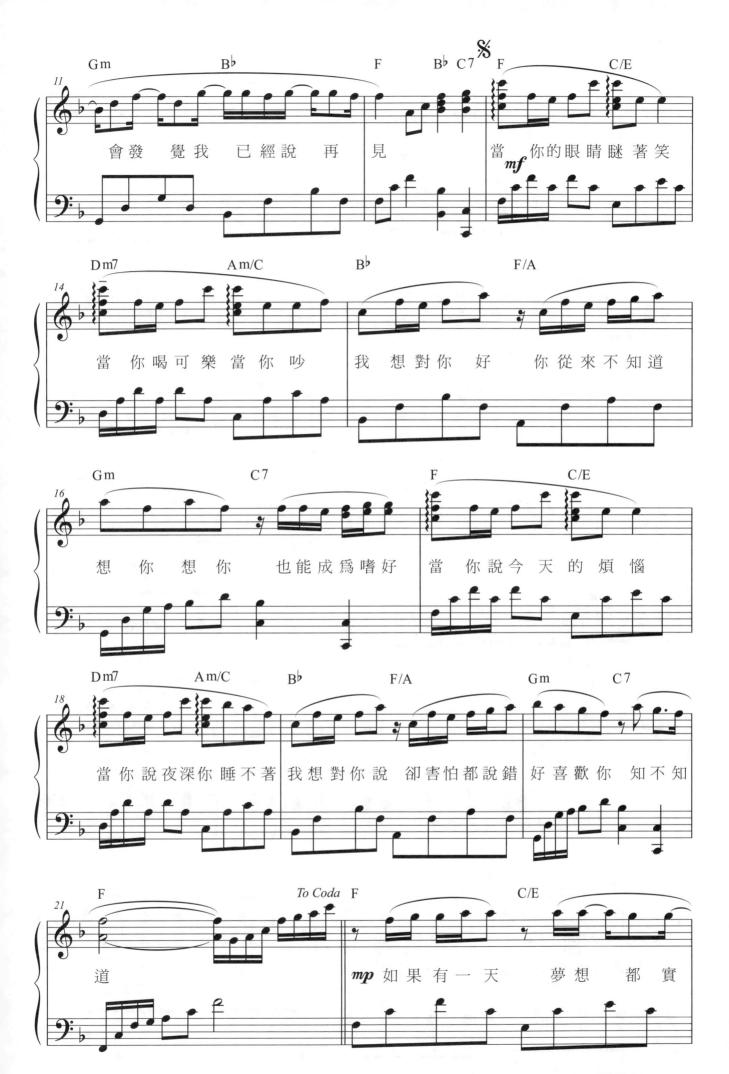

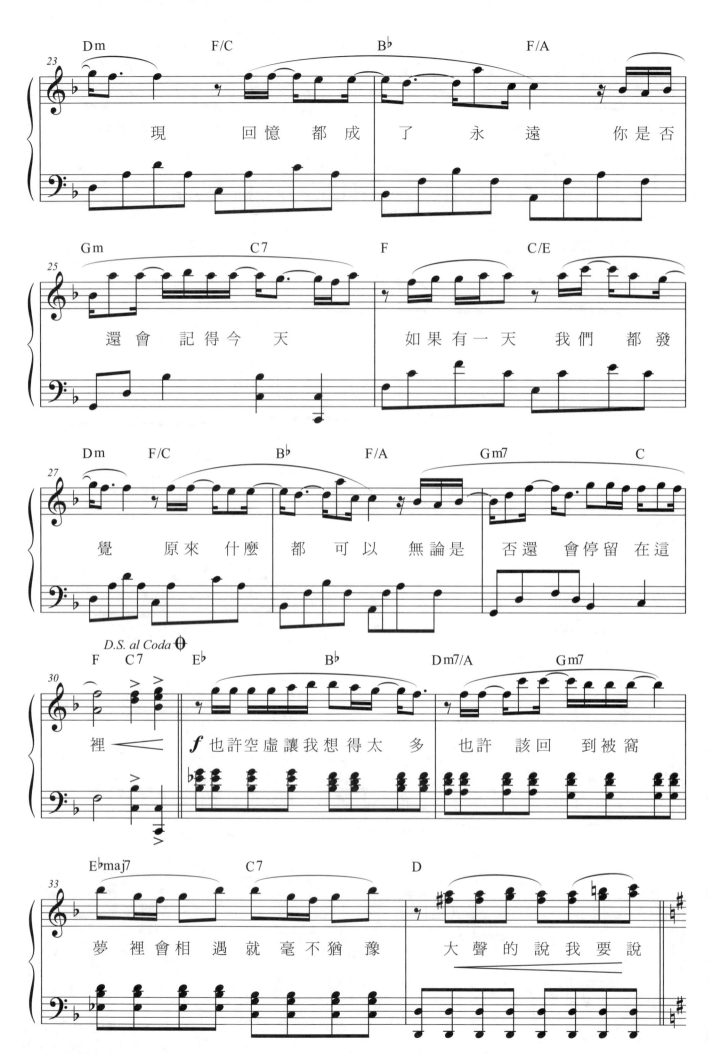

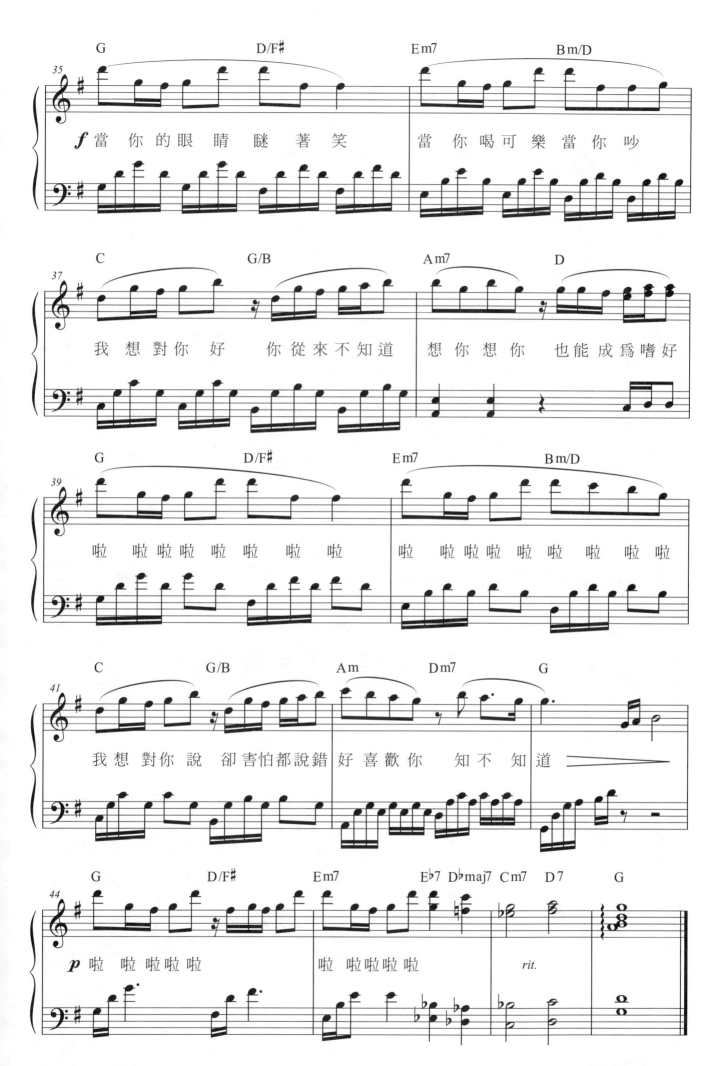

月光

● 詞：談曉珍／陳思宇　● 曲：橋本淳　● 唱：王心凌

Andantino ♩ = 90

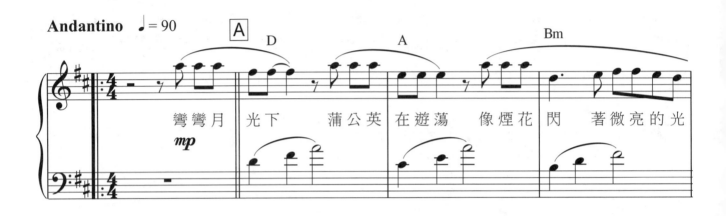

彎彎月　光下　　蒲公英　在遊蕩　像煙花　閃　著微亮的光

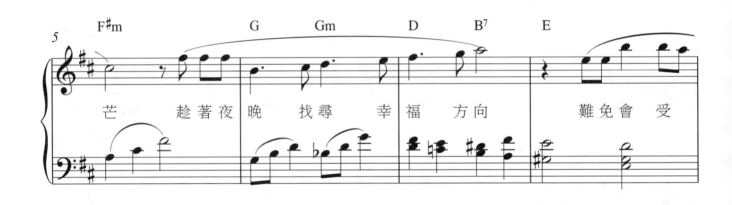

芒　　趁著夜　晚　找尋　幸　福　方向　　　難免會　受

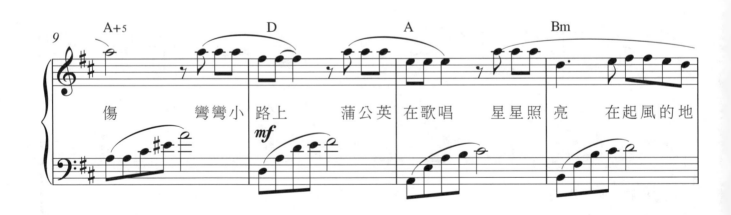

傷　　彎彎小　路上　　蒲公英　在歌唱　星星照　亮　在起風的地

OP：KJ Music International Co., Ltd.

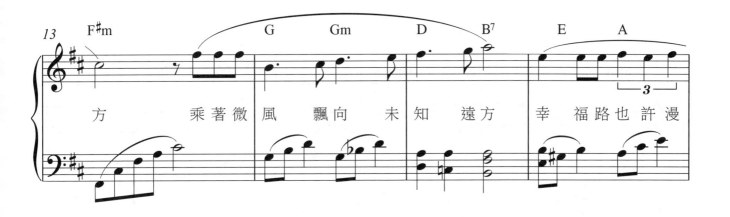

乘著微風　飄向　未知　遠方　幸福路也許漫

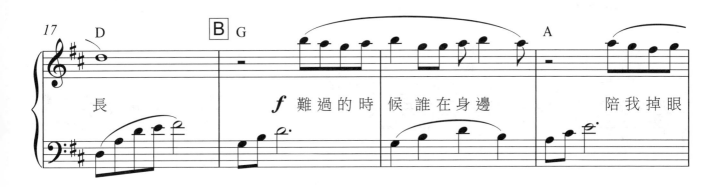

長　　　難過的時候誰在身邊　　　陪我掉眼

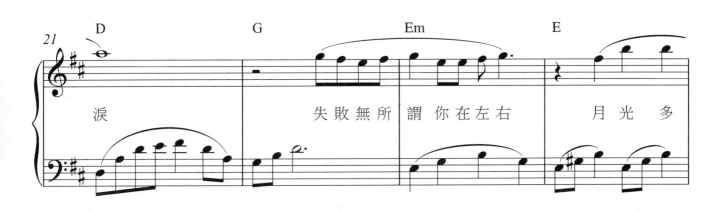

淚　　　失敗無所謂你在左右　　　月光多

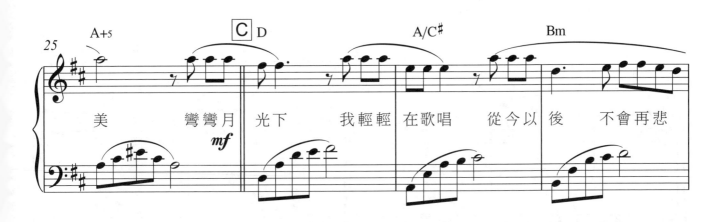

美　彎彎月光下　我輕輕在歌唱　從今以後　不會再悲

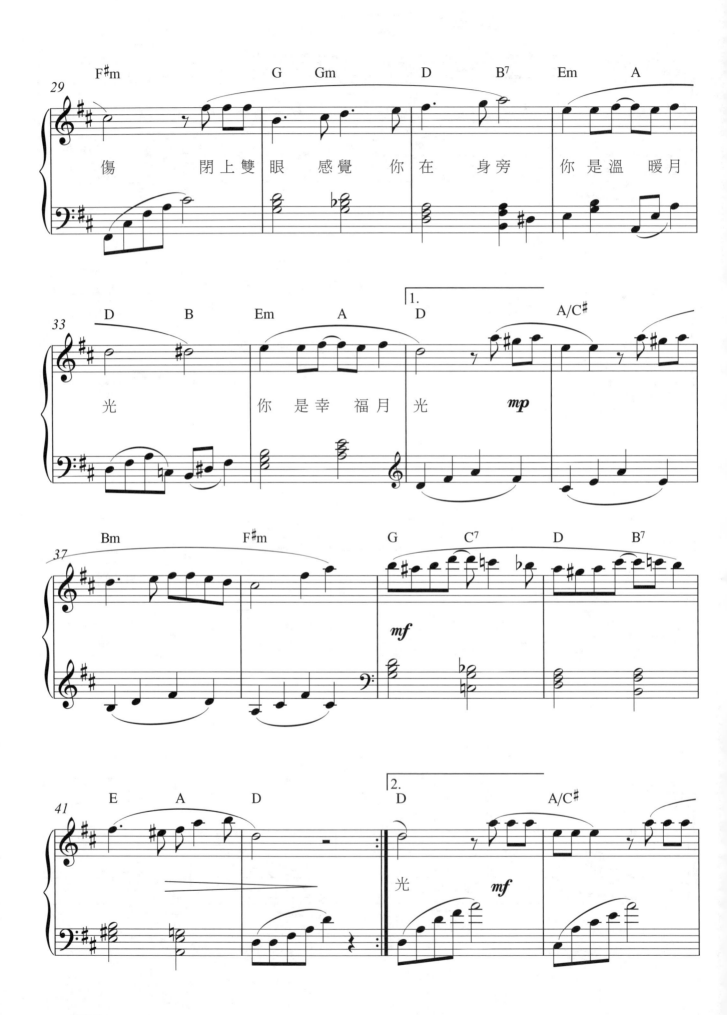

傷　閉上雙眼 感覺你在 身旁 你是溫 暖月

光　你是幸福月光 *mp*

你是幸福月光 *mf*

光 *mf*

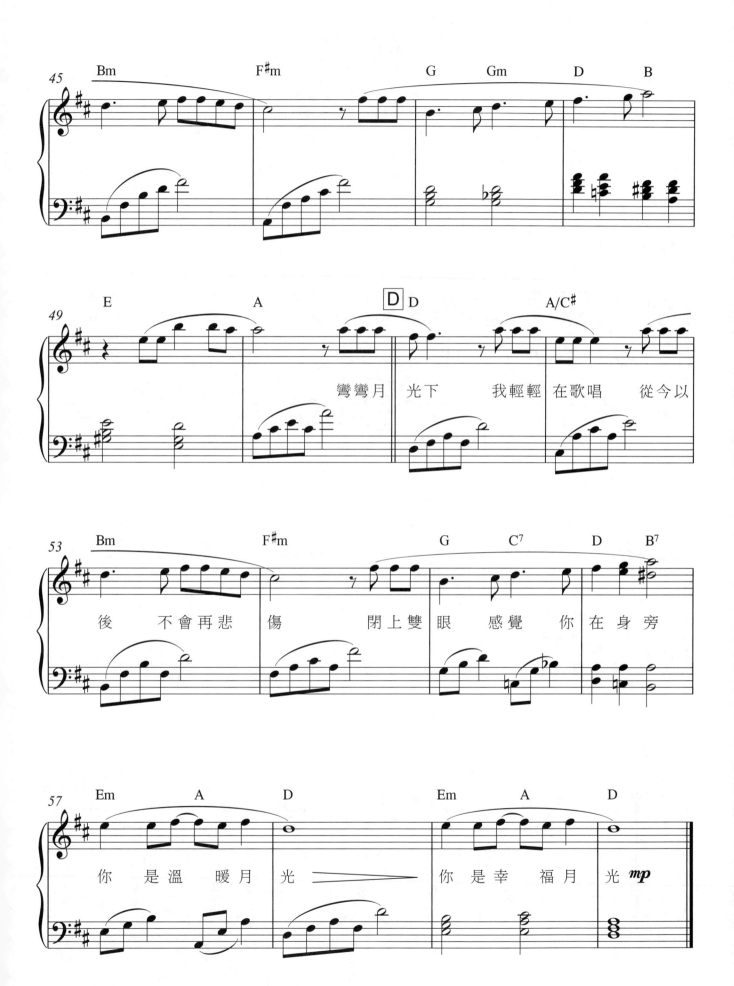

彎彎月 光下　　我輕輕 在歌唱　　從今以

後　　不會再悲 傷　　閉上雙 眼　感覺 你 在 身 旁

你 是 溫 暖月 光 —————　你 是 幸 福 月 光 *mp*

候鳥

●詞：方文山　●曲：周杰倫　●唱：S.H.E
電影「再見了，可魯」中文主題曲

Andantino ♩ = 75

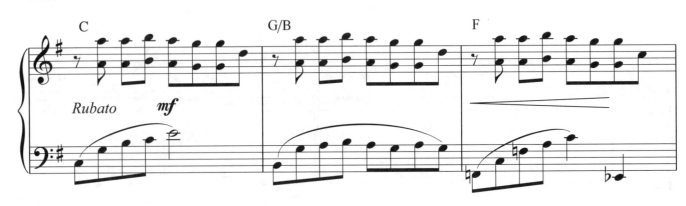

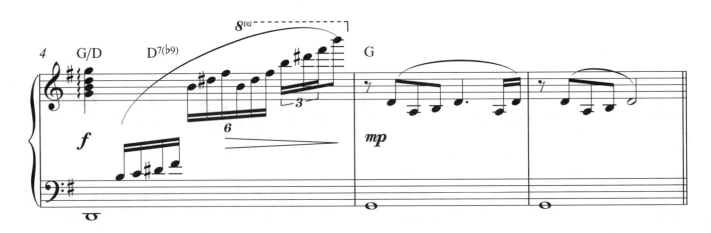

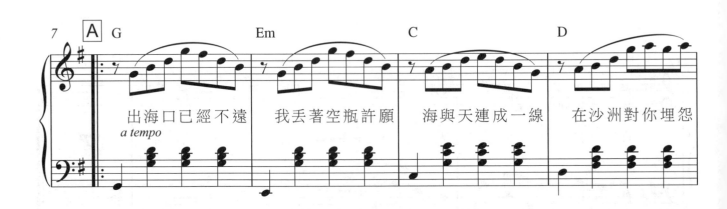

出海口已經不遠　　我丟著空瓶許願　　海與天連成一線　　在沙洲對你埋怨

OP：Alfa Music Publishing Co., Ltd.

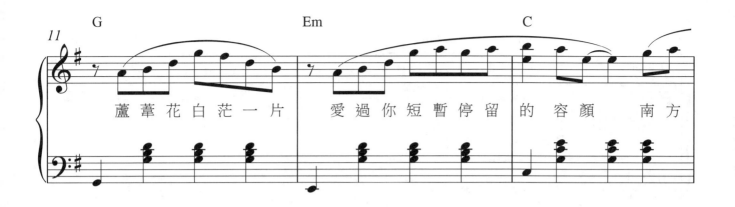

蘆葦花白茫一片　愛過你短暫停留的容顏　南方

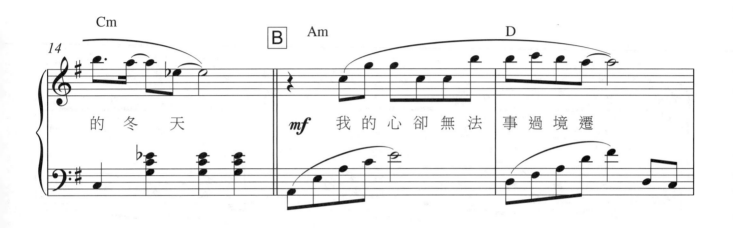

的冬天　mf 我的心卻無法事過境遷

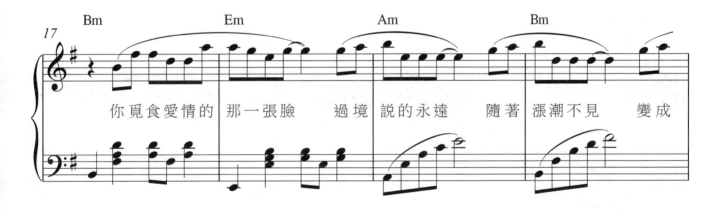

你覓食愛情的那一張臉　過境說的永遠　隨著漲潮不見　變成

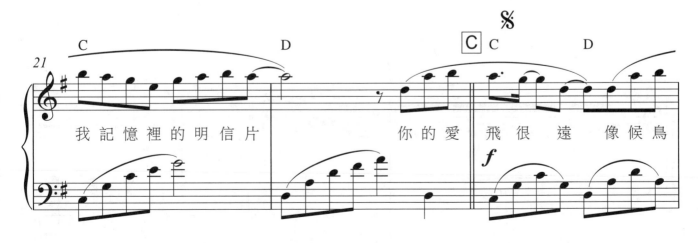

我記憶裡的明信片　你的愛 f 飛很遠像候鳥

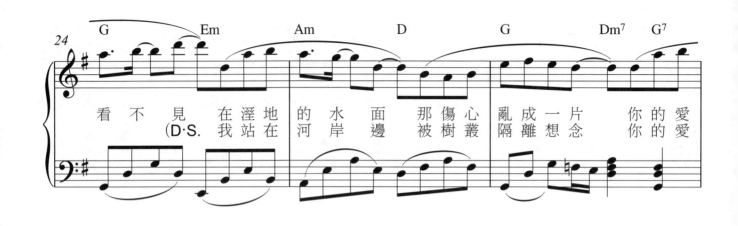

看不見　在溼地　的水面　那傷心　亂成一片　你的愛
(D·S.我站在　河岸　邊　被樹叢　隔離想念　你的愛

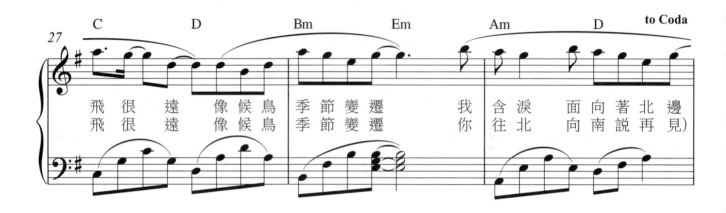

飛很　遠　像候鳥　季節變遷　我　含淚　面向著北邊
飛很　遠　像候鳥　季節變遷　你　往北　向南說再見)

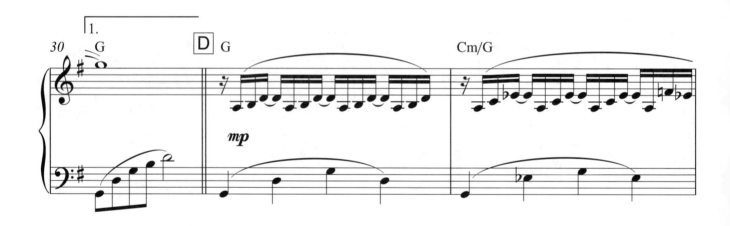

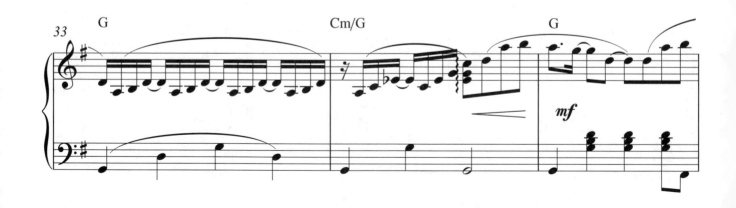

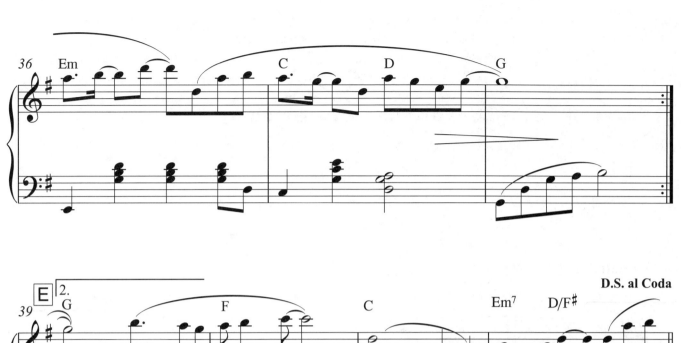

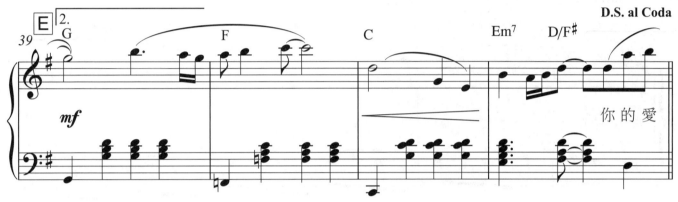

你的愛

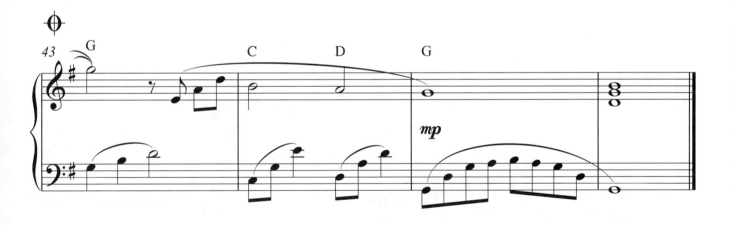

天灰

● 詞：施人誠／馮士哲　● 曲：馮士哲　● 唱：S.H.E

Andante ♩ = 72

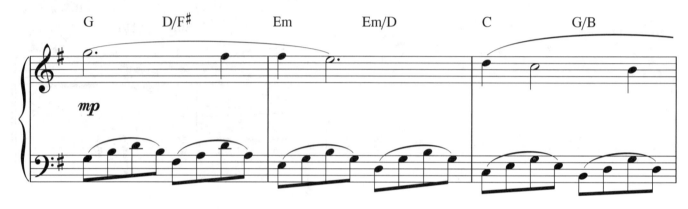

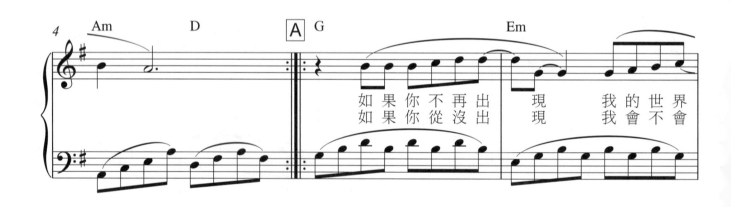

如果你不再出　現　　我的世界
如果你從沒出　現　　我會不會

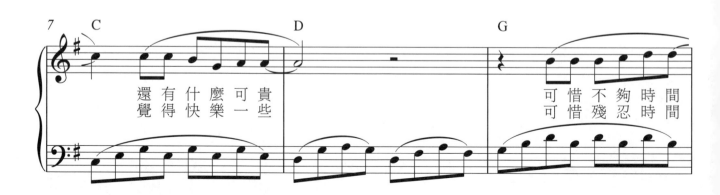

還有什麼可貴　　　可惜不夠時間
覺得快樂一些　　　可惜殘忍時間

OP：HIM Music Publishing Inc.

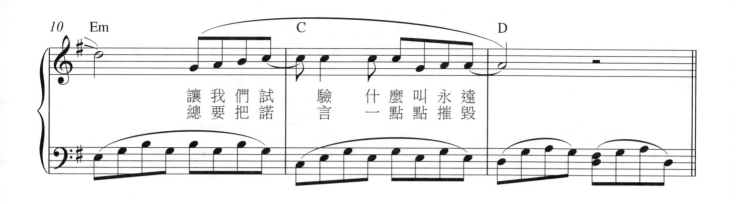

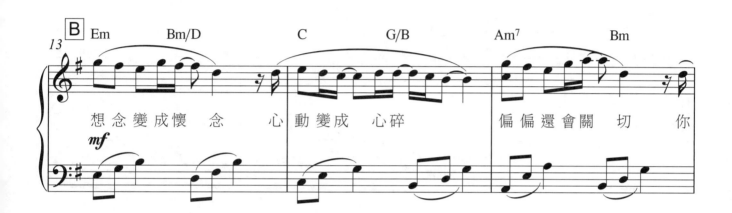

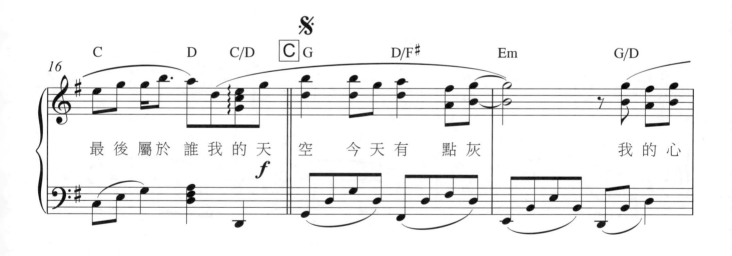

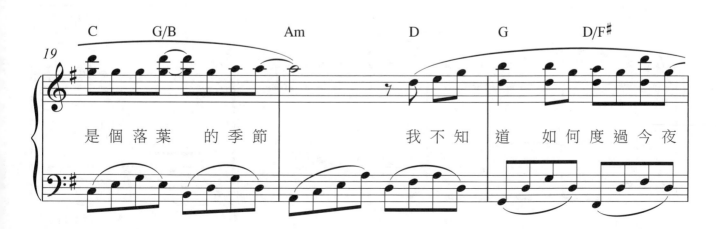

所有的燈　早已經全都熄滅

我的天

我的天　空　今天有　點灰　　　　　我的心

是個落葉　的季節　　　我不知　道　如何度過今夜

所有的燈　早已經全都　　　熄　滅

安靜

● 詞：周杰倫 ● 曲：周杰倫 ● 唱：周杰倫

Andantino ♩ = 82

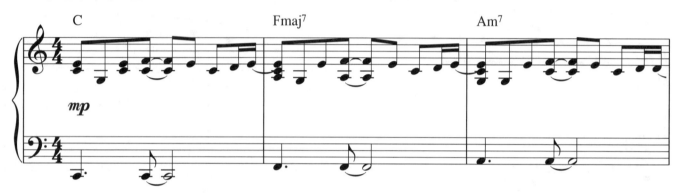

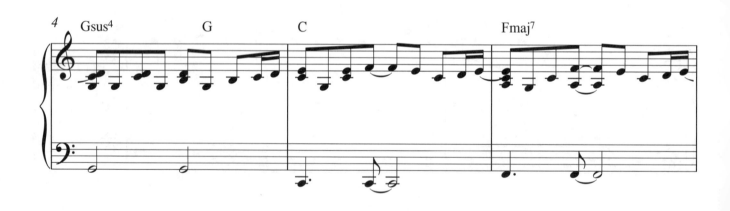

只剩下鋼琴陪我

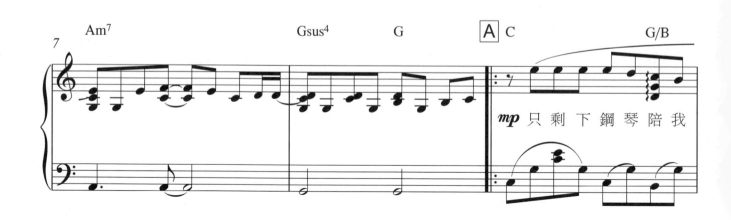

OP：HIM Music Publishing Inc.

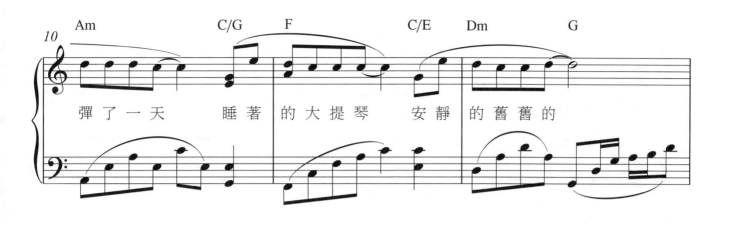

彈了一天 睡著的大提琴 安靜的舊舊的

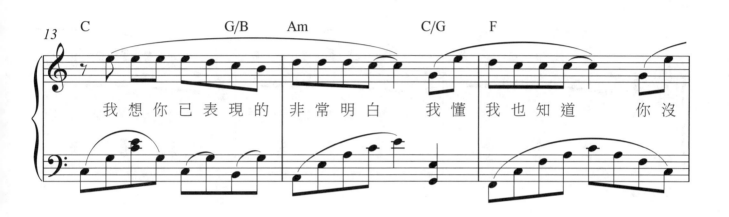

我想你已表現的 非常明白 我懂 我也知道 你沒

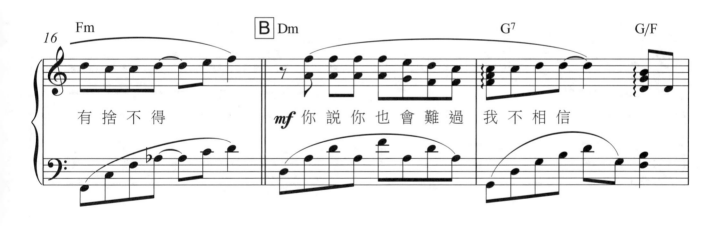

有捨不得 *mf* 你說你也會難過 我不相信

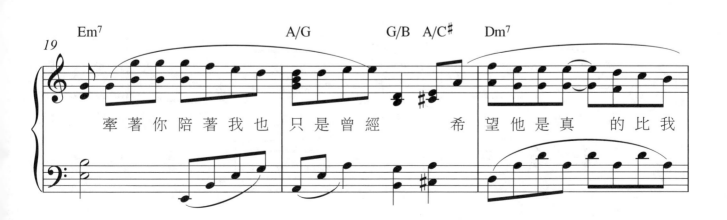

牽著你陪著我也 只是曾經 希望他是真 的比我

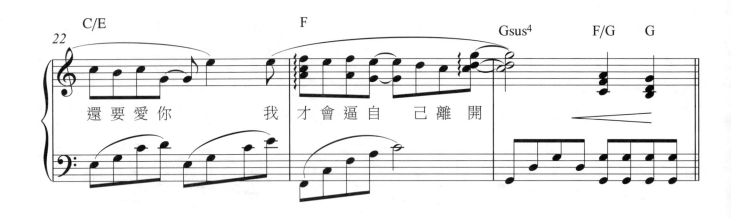

還要愛你　　我　才會逼自　己離開

你要我說多難堪　　我根本不想分開　　為什麼還要我用

微笑來帶　過　　我沒有這種天份　　包容你也接受他

不用擔心的太多　　我會一直好好過　　你已經遠遠離開

我也會慢慢走開　為什麼我連分開　都遷就著　你　我真的 沒有 天份

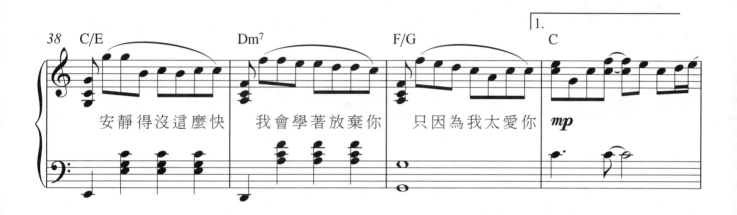

安靜 得沒這麼快　我會學著放棄你　只因為我太愛你 *mp*

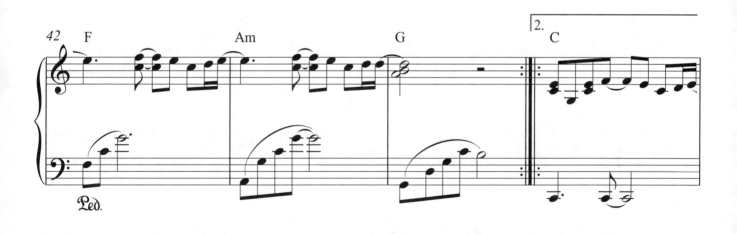

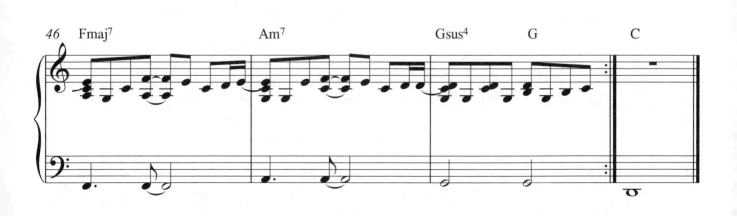

擱淺

●詞：宋健彰　●曲：周杰倫　●唱：周杰倫

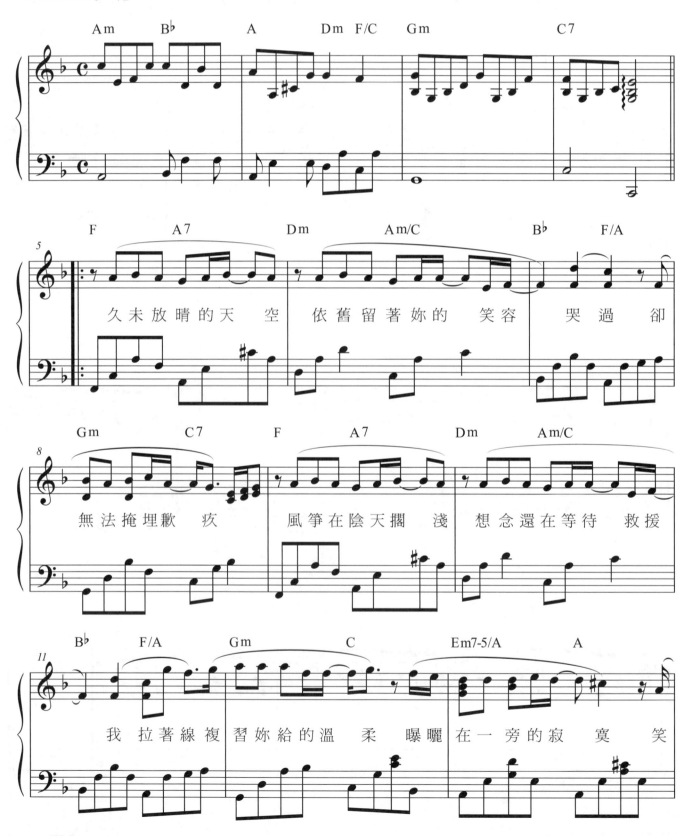

Hit 101　　　OP：Alfa Music Publishing Co., Ltd.

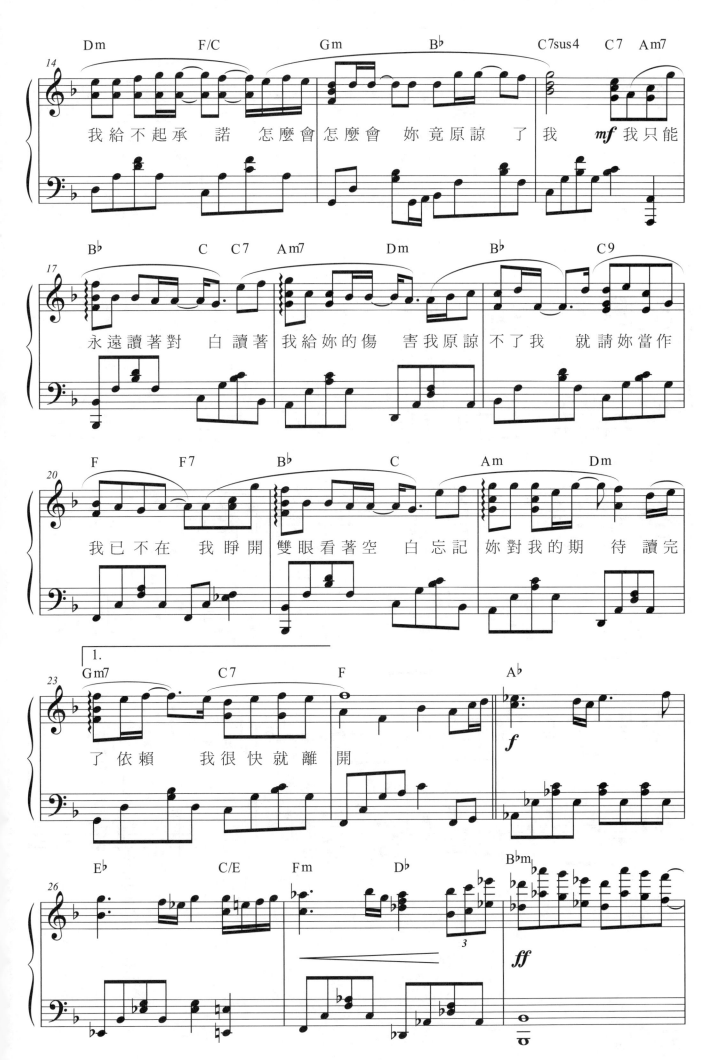

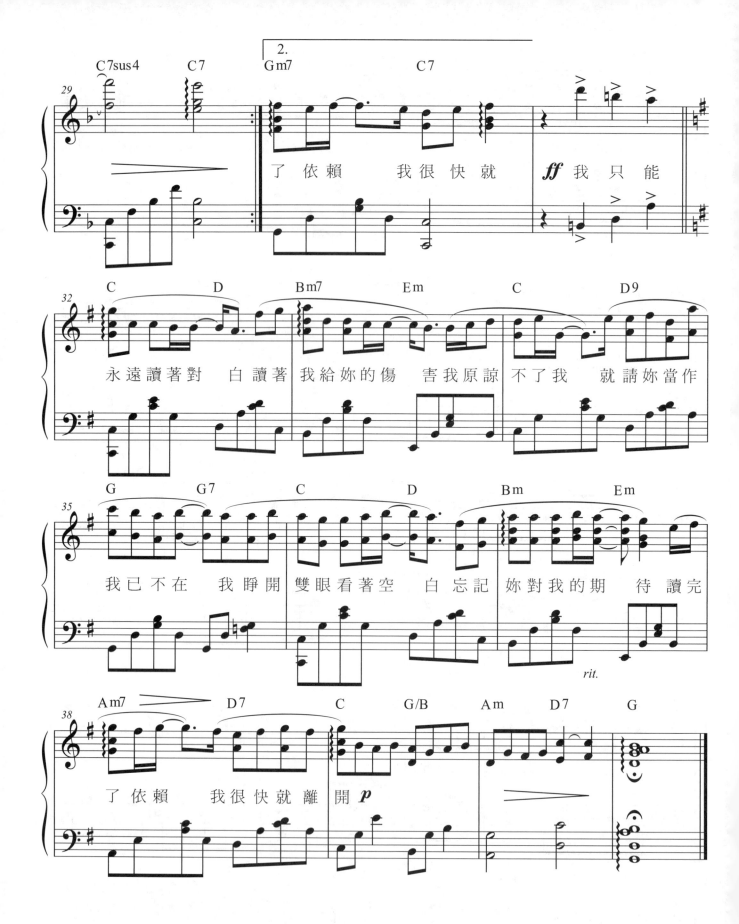

了依賴　我很快就 **ff** 我 只 能

永遠讀著對　白讀著我給妳的傷　害我原諒不了我　就請妳當作

我已不在　我睜開雙眼看著空　白忘記妳對我的期　待讀完

了依賴　我很快就離開 **p**

鋼琴

● 詞：許常德　● 曲：桑田佳祐　● 唱：范逸臣
韓劇「鋼琴」中文主題曲

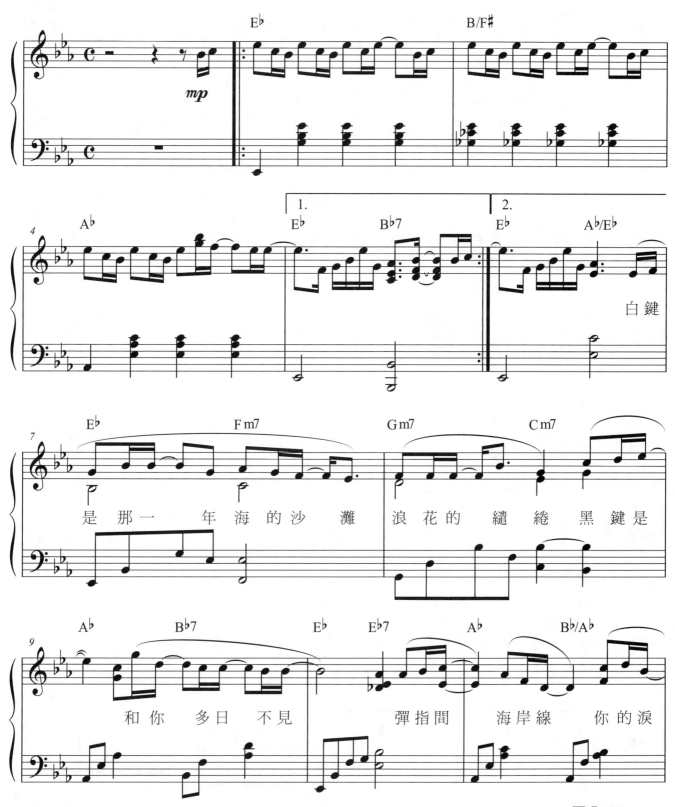

是那一年海的沙灘 浪花的繾綣黑鍵是

和你 多日 不見 彈指間 海岸線 你的淚

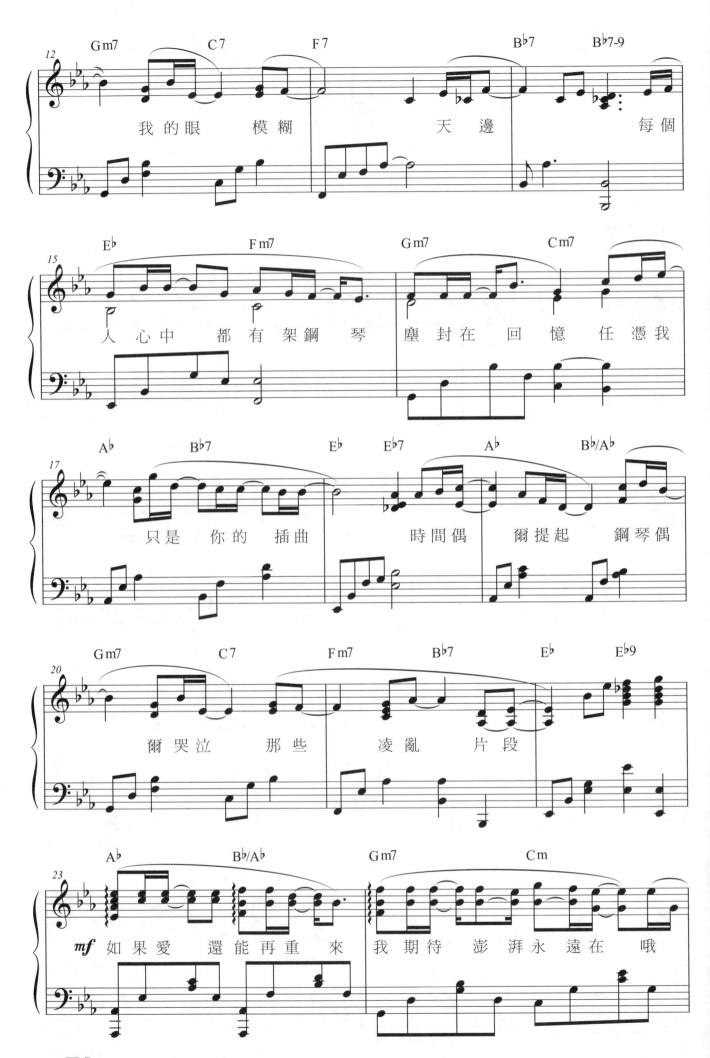

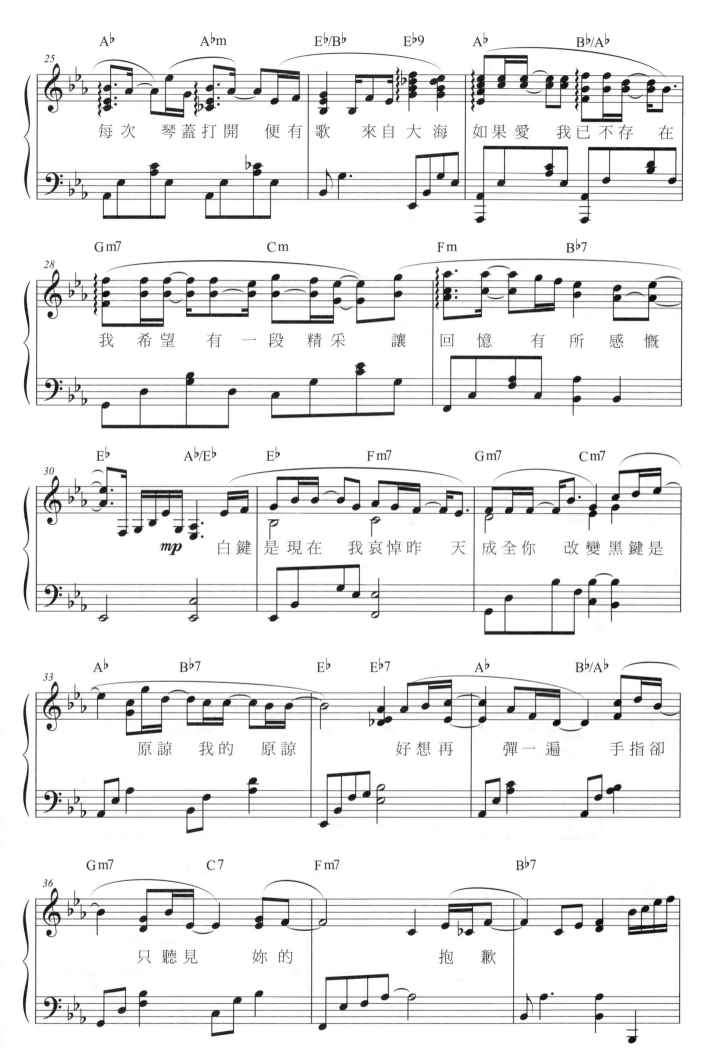

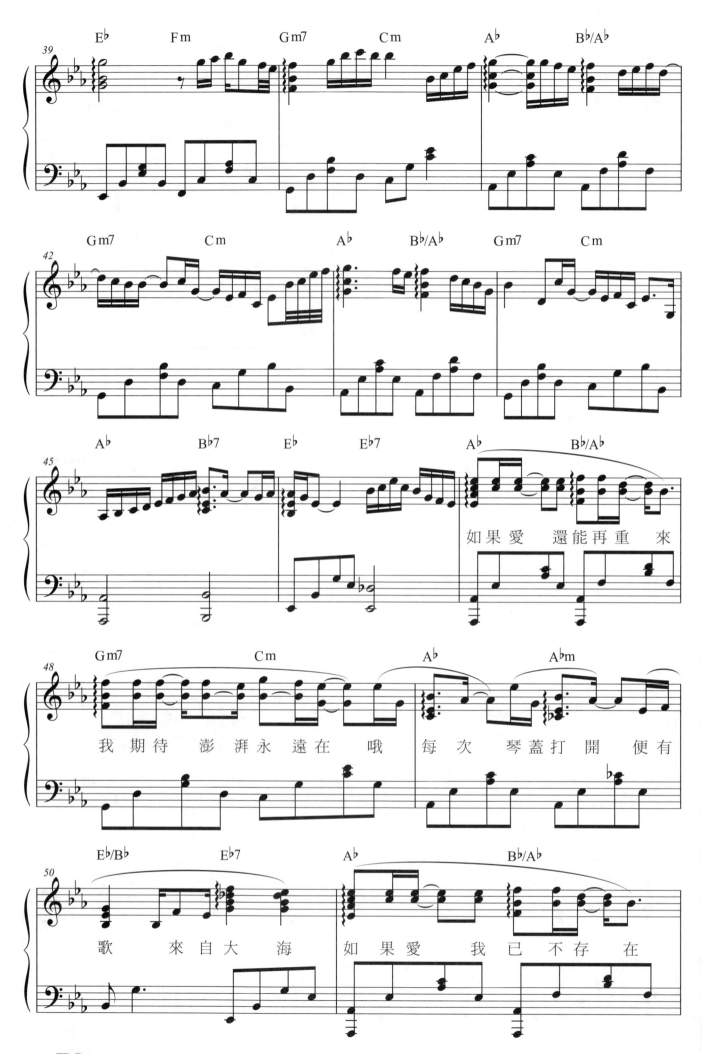

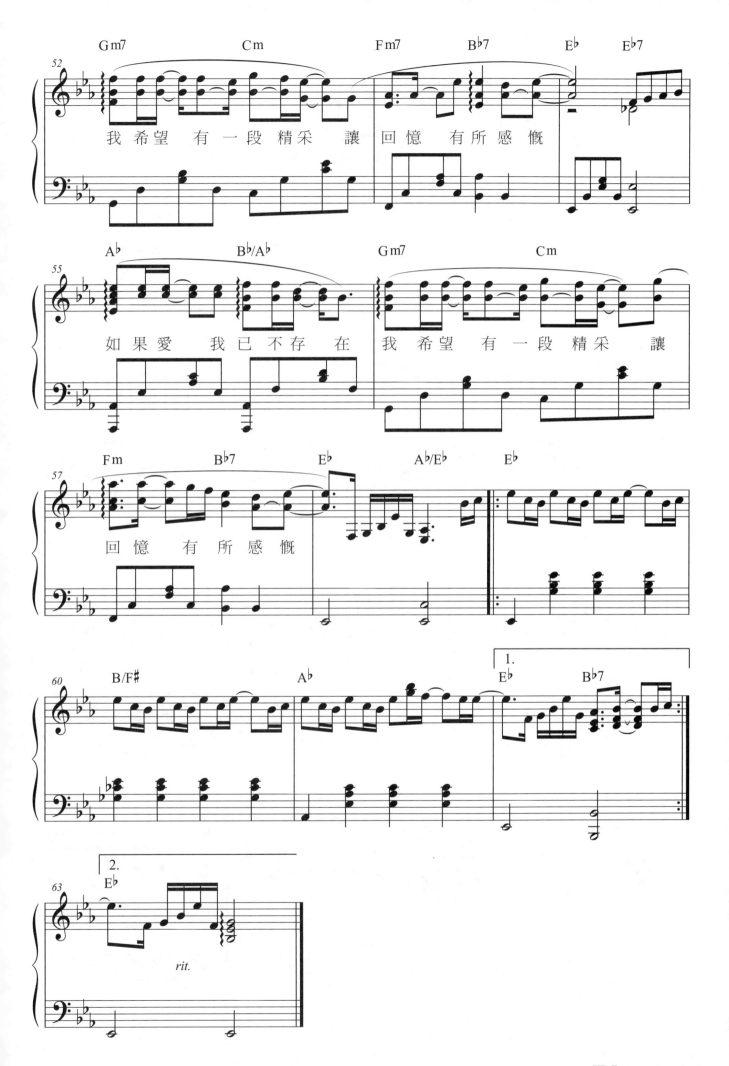

星晴

●詞：周杰倫 ●曲：周杰倫 ●唱：周杰倫

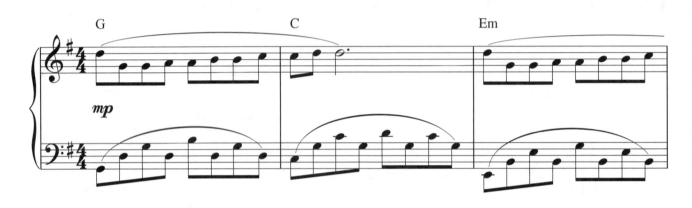

Andantino ♩= 82

G　　　　　C　　　　Em

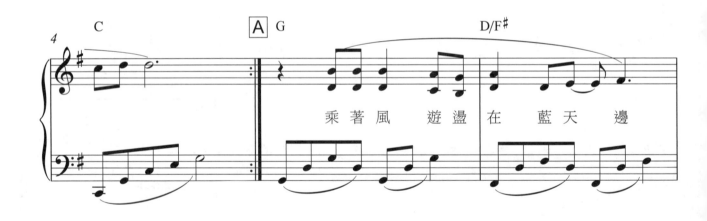

C　　A G　　　D/F#

乘著風　遊盪　在　藍天　邊

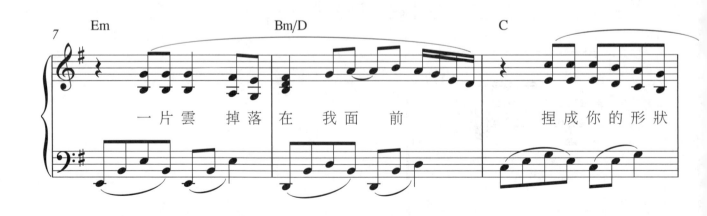

Em　　　　Bm/D　　　　C

一片雲　掉落　在　我面　前　　　捏成你的形狀

OP：Alfa Music Publishing Co., Ltd.

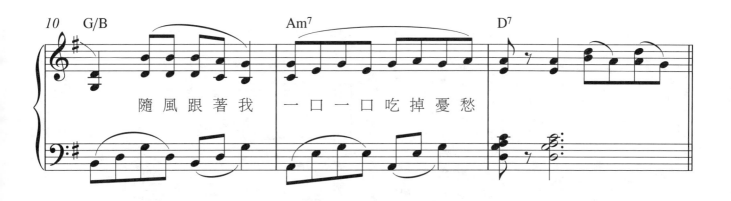

隨風跟著我 一口一口吃掉憂愁

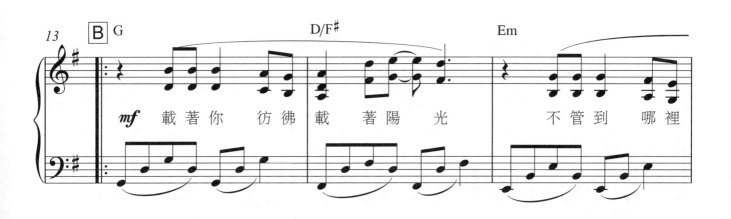

載著你 彷彿載著陽光 不管到哪裡

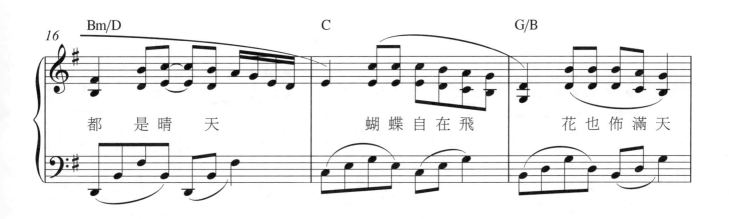

都是晴天 蝴蝶自在飛 花也佈滿天

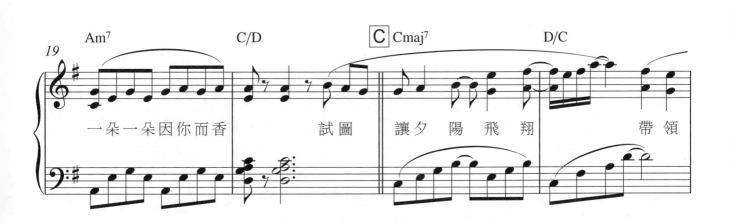

一朵一朵因你而香 試圖 讓夕陽飛翔 帶領

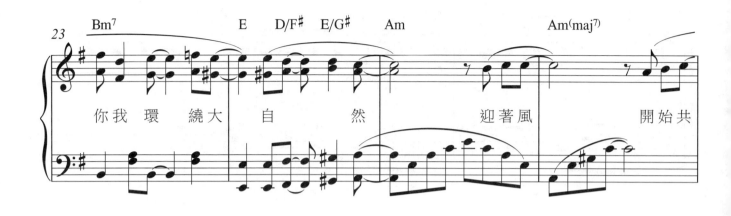

你我環 繞大 自 然　　迎著風　　開始共

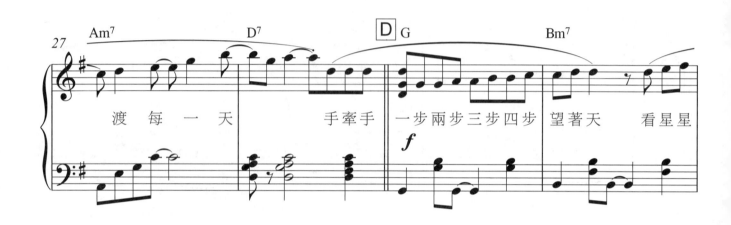

渡 每 一 天　　手牽手　一步兩步三步四步　望著天　　看星星

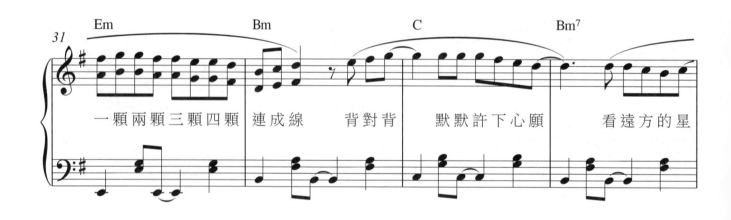

一顆兩顆三顆四顆　連成線　　背對背　　默默許下心願　　看遠方的星

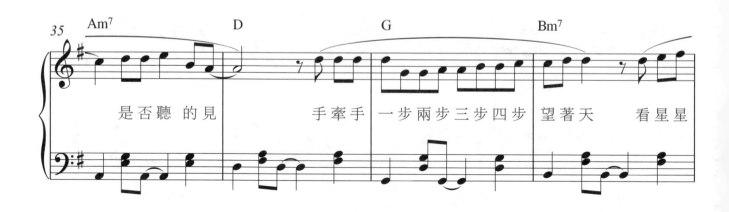

是否聽 的見　　　手牽手　一步兩步三步四步　望著天　　　看星星

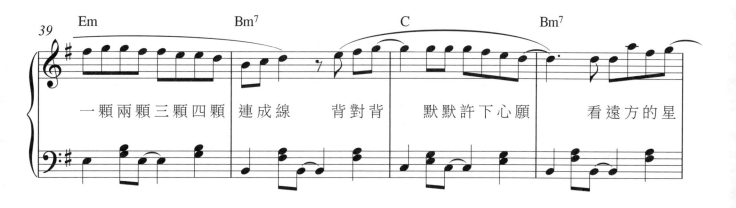

一顆兩顆三顆四顆　連成線　　默默許下心願　　看遠方的星

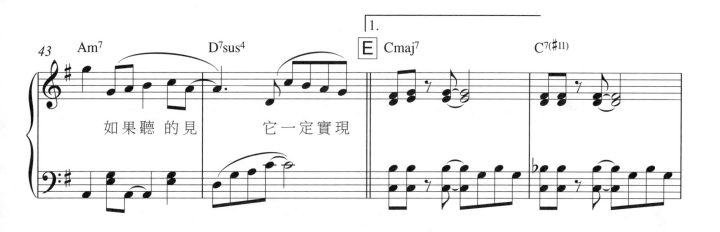

如果聽 的見　　它一定實現

軌跡

●詞：黃俊郎 ●曲：周杰倫 ●唱：周杰倫
電影「尋找周杰倫」主題曲

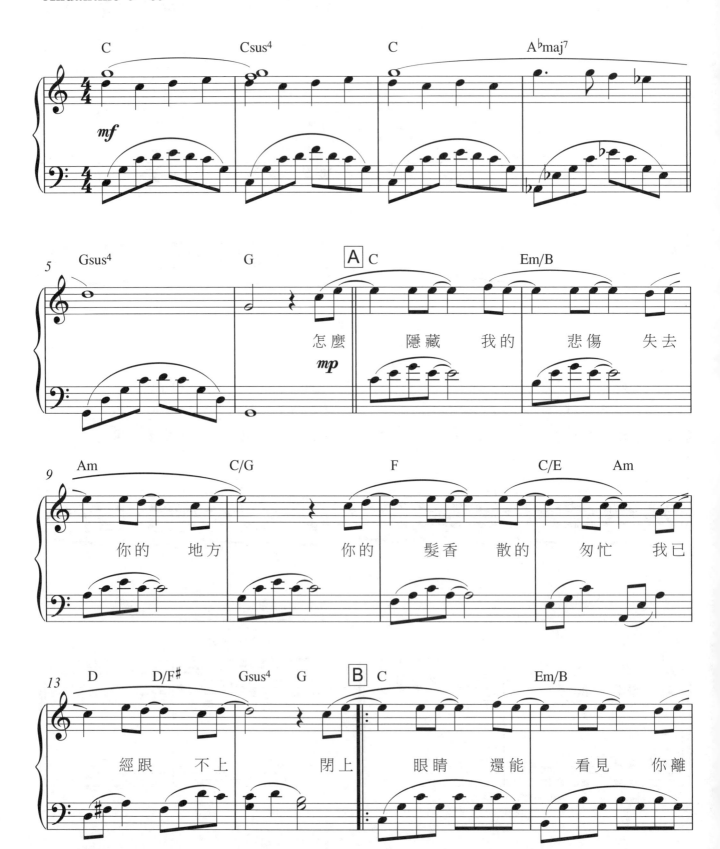

OP：Alfa Music Publishing Co., Ltd.

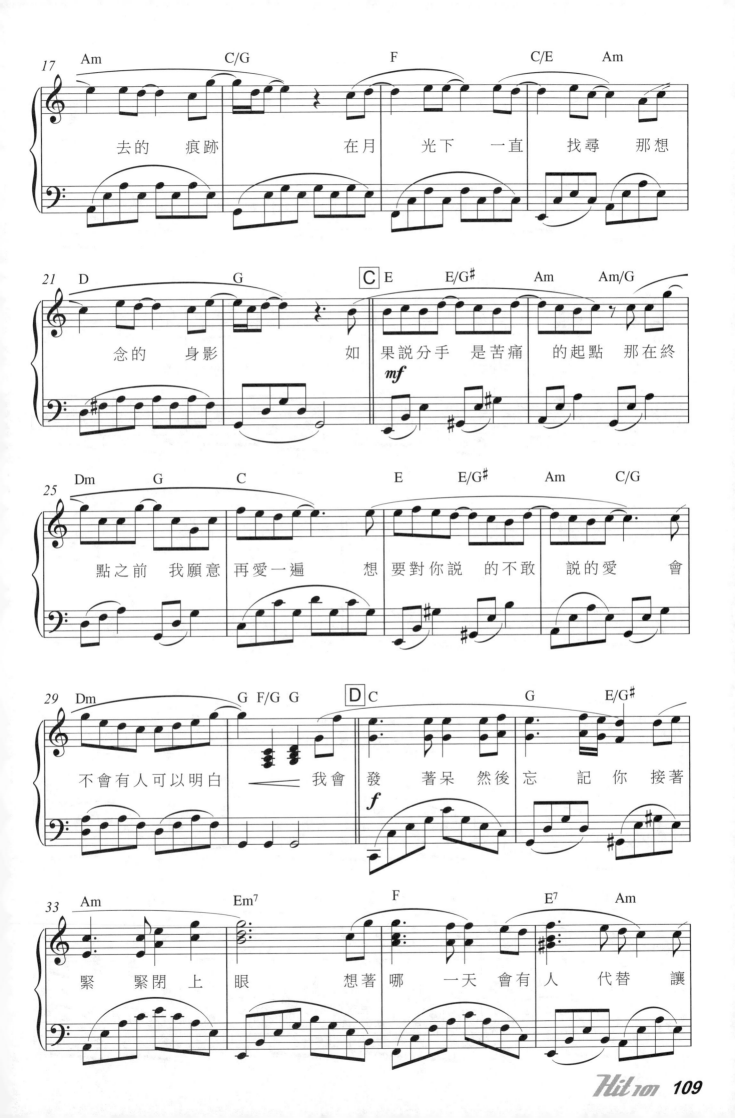

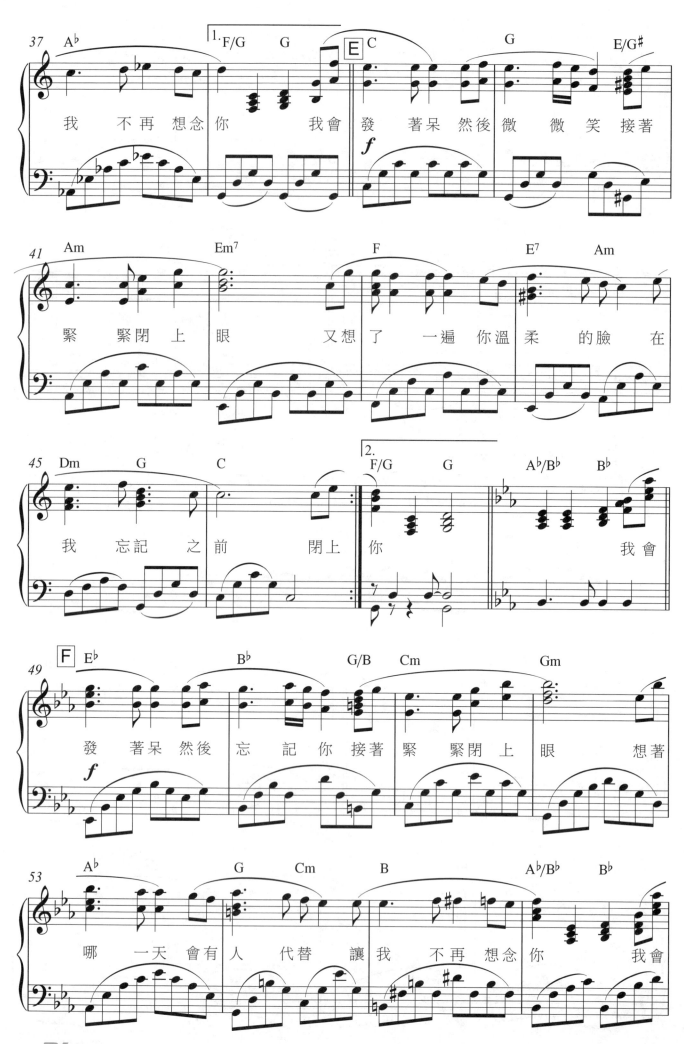

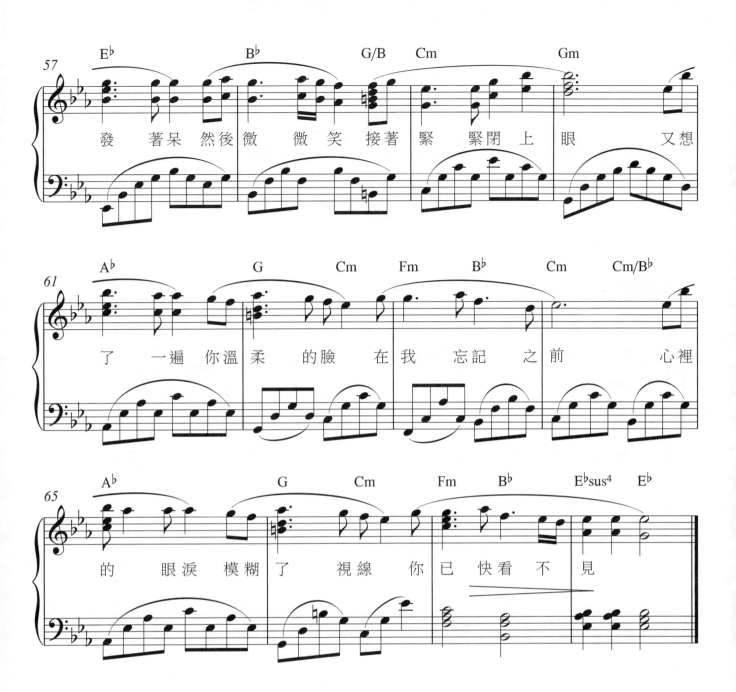

發著呆然後微微笑接著緊緊閉上眼又想

了一遍你溫柔的臉在我忘記之前心裡

的眼淚模糊了視線你已快看不見

天空

● 詞：衛斯理／小米　●曲：衛斯理　●唱：蔡依林

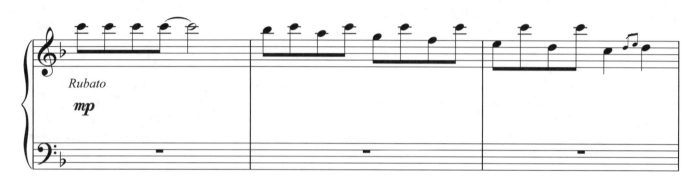

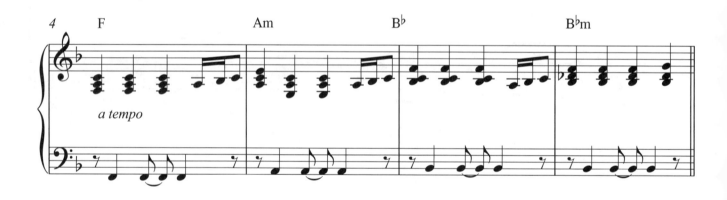

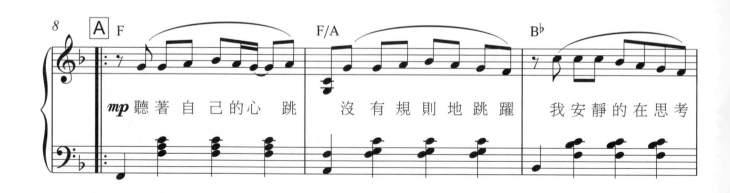

mp 聽著自己的心　跳　　沒有規則地跳躍　　我安靜的在思考

OP：EMI MUSIC PUBLISHING (S.E.ASIA) LTD., TAIWAN

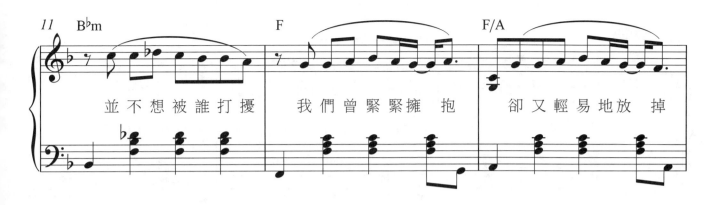

並不想被誰打擾　我們曾緊緊擁抱　卻又輕易地放掉

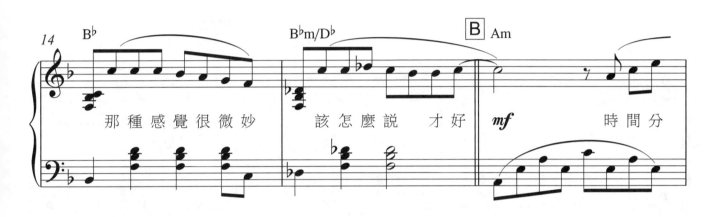

那種感覺很微妙　該怎麼説才好　時間分

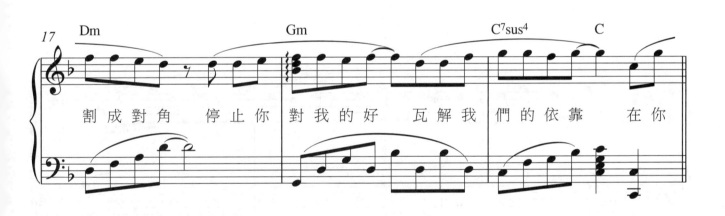

割成對角　停止你對我的好　瓦解我們的依靠　在你

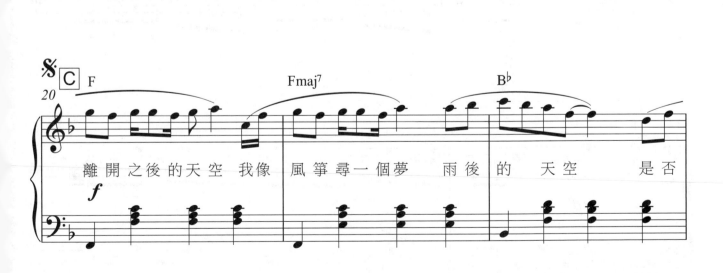

離開之後的天空　我像風箏尋一個夢　雨後的天空　是否

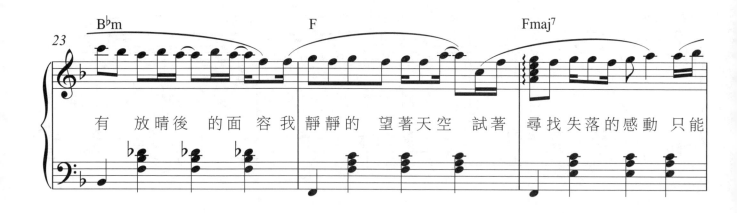

有 放晴後 的面 容我 靜靜的 望著天空 試著 尋找失落的感動 只能

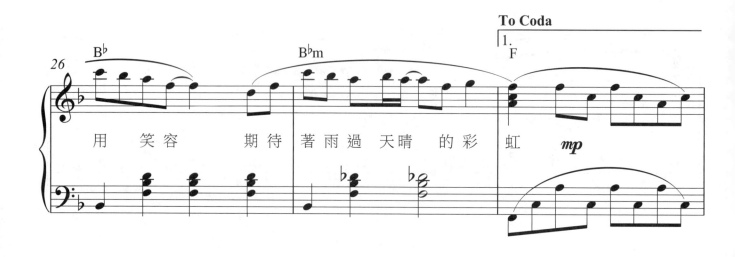

用 笑容 期待 著雨過 天晴 的 彩 虹

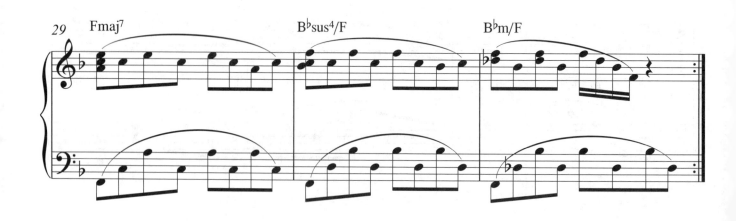

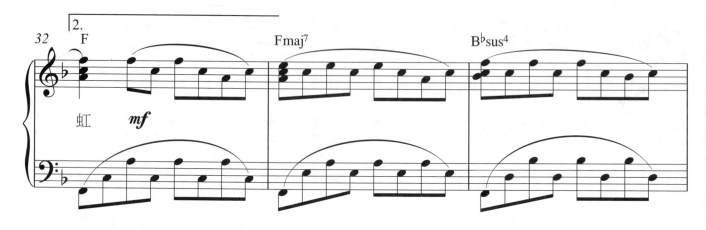

虹

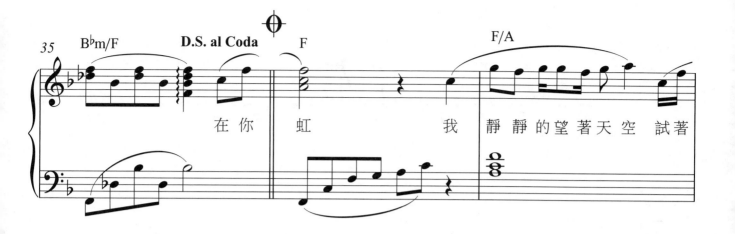

在你 虹 我 靜 靜 的望 著天空 試著

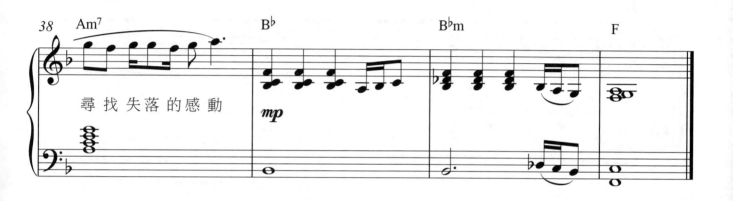

尋 找 失 落 的 感 動

倒帶

●詞：方文山 ●曲：周杰倫 ●唱：蔡依林

Andante ♩ = 66

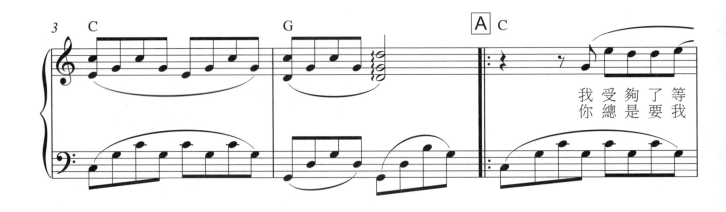

我 受 夠 了 等
你 總 是 要 我

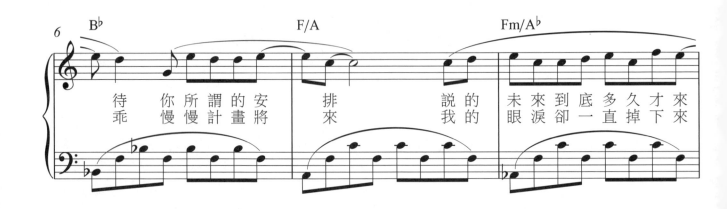

待　你所謂的安　排　　　說的　未 來 到 底 多 久 才 來
乖　慢慢計畫將　來　　　我的　眼 淚 卻 一 直 掉 下 來

OP：Alfa Music Publishing Co., Ltd.

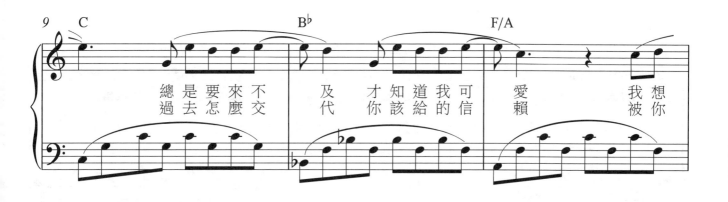

9 C / Bb / F/A

總是要來不 及 才知道我可 愛
過去怎麼交 代 你該給的信 賴

我想
被你

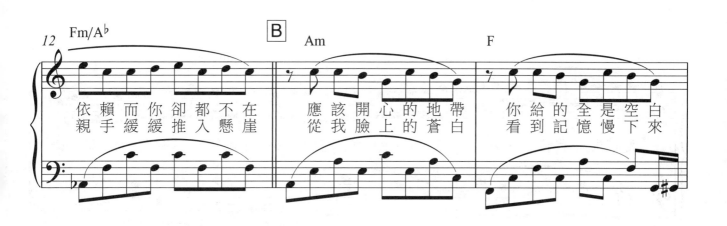

12 Fm/Ab / B Am / F

依賴而你卻都不在 應該開心的地帶 你給的全是空白
親手緩緩推入懸崖 從我臉上的蒼白 看到記憶慢下來

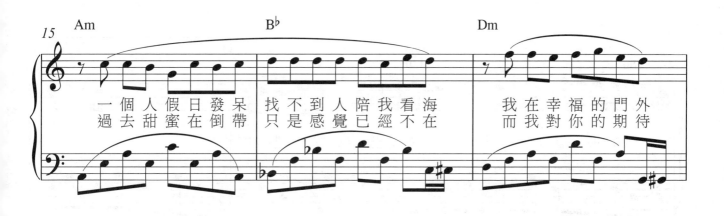

15 Am / Bb / Dm

一個人假日發呆 找不到人陪我看海 我在幸福的門外
過去甜蜜在倒帶 只是感覺已經不在 而我對你的期待

18 Am / Bb / G

卻一直都進不 來 你累積給的傷害 我是真的很難釋 懷
被你一次次摔 壞 已經碎成太多塊 要怎麼拼湊跟重 來

終於看開愛回不來　而你總是太晚明白　最後才把話說開

哭著求　我留下來　終於看開愛回不來　我們面前太多阻礙

你的手卻放不開　寧願沒出息求我別離開

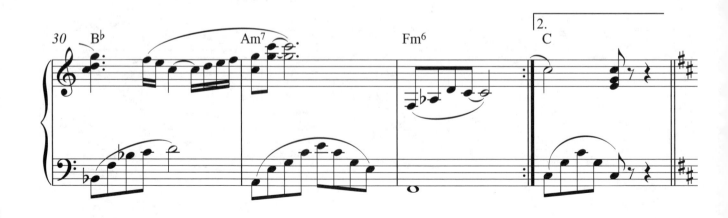

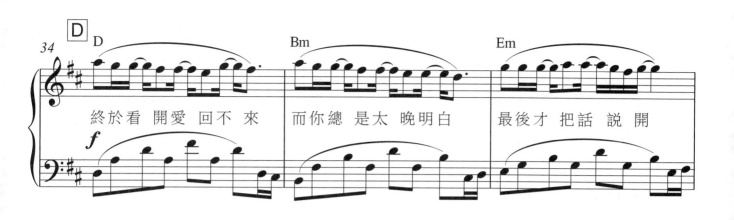

終於看 開愛 回不 來　　而你總 是太 晚明白　　最後才 把話 說開

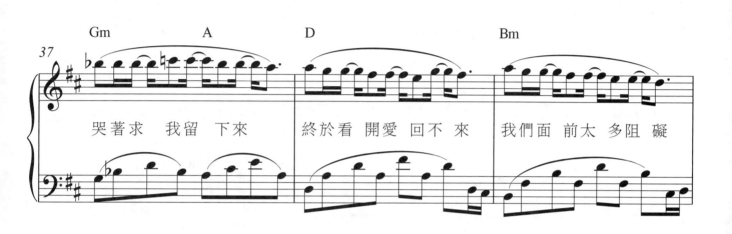

哭著求　我留 下來　　終於看 開愛 回不 來　　我們面 前太 多阻 礙

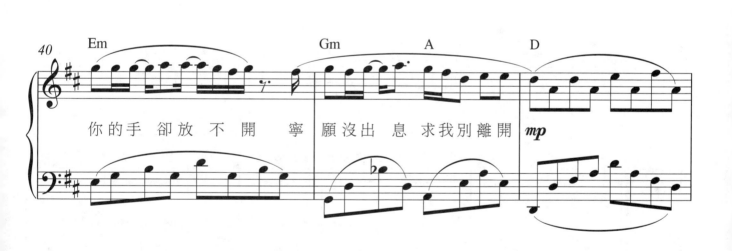

你的手 卻放 不開 寧　願沒出 息 求我別離開

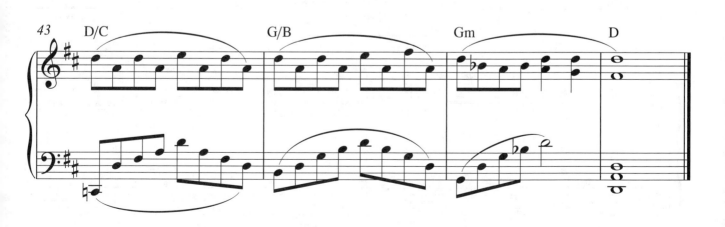

知足

●詞：阿信　●曲：阿信　●唱：五月天

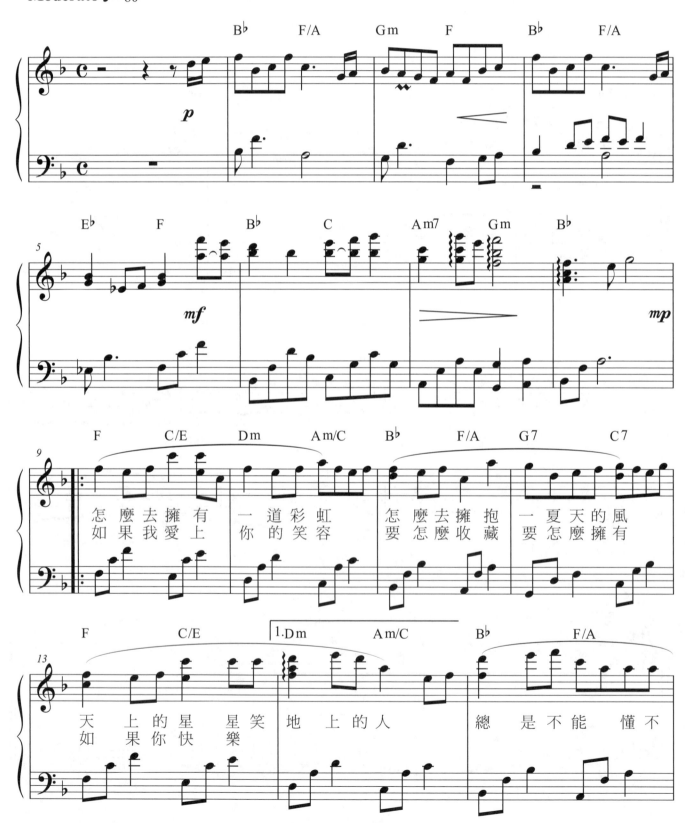

OP：認真工作室
SP：Rock Music Publishing Co., Ltd.

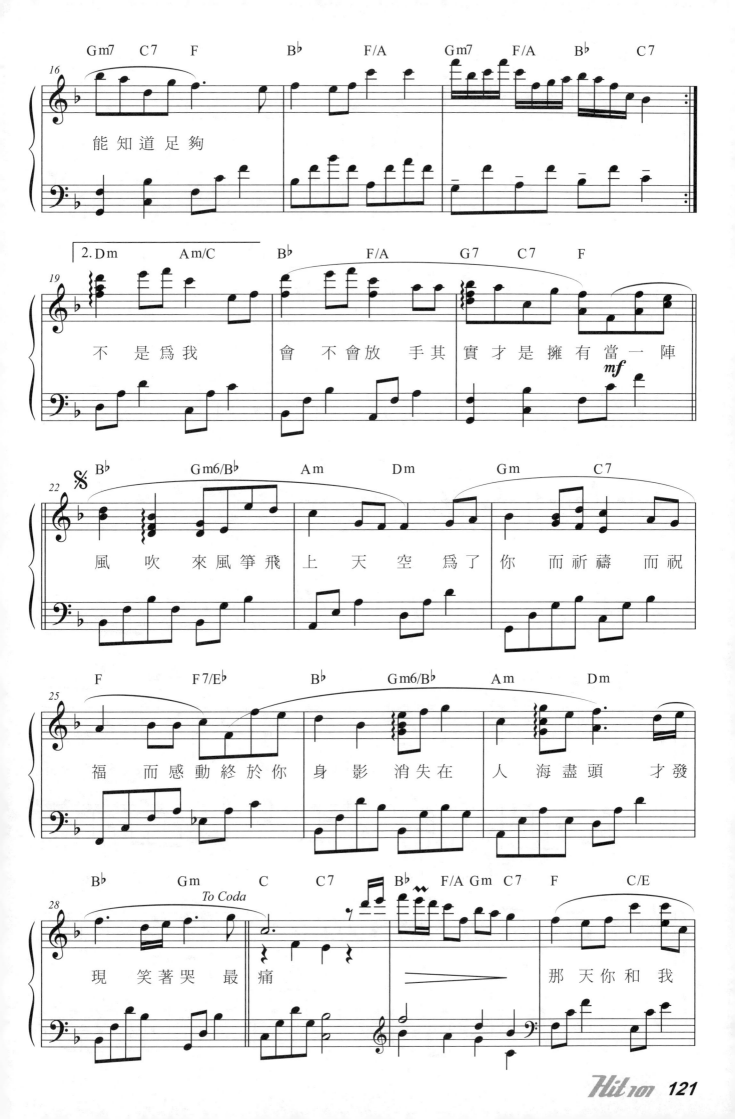

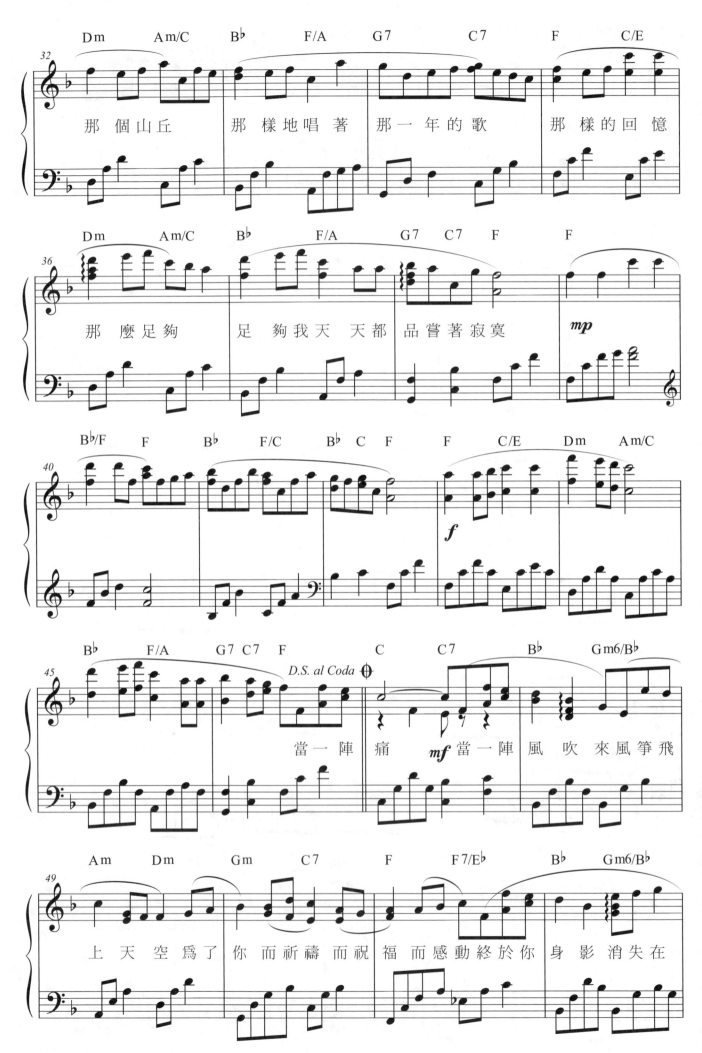

那 個 山 丘　　那 樣 地 唱 著　那 一 年 的 歌　　那 樣 的 回 憶

那 麼 足 夠　　足 夠 我 天 天 都　品 嘗 著 寂 寞

D.S. al Coda

當 一 陣 痛　　當 一 陣 風 吹 來 風 箏 飛

上 天 空 為 了 你 而 祈 禱 而 祝 福 而 感 動 終 於 你 身 影 消 失 在

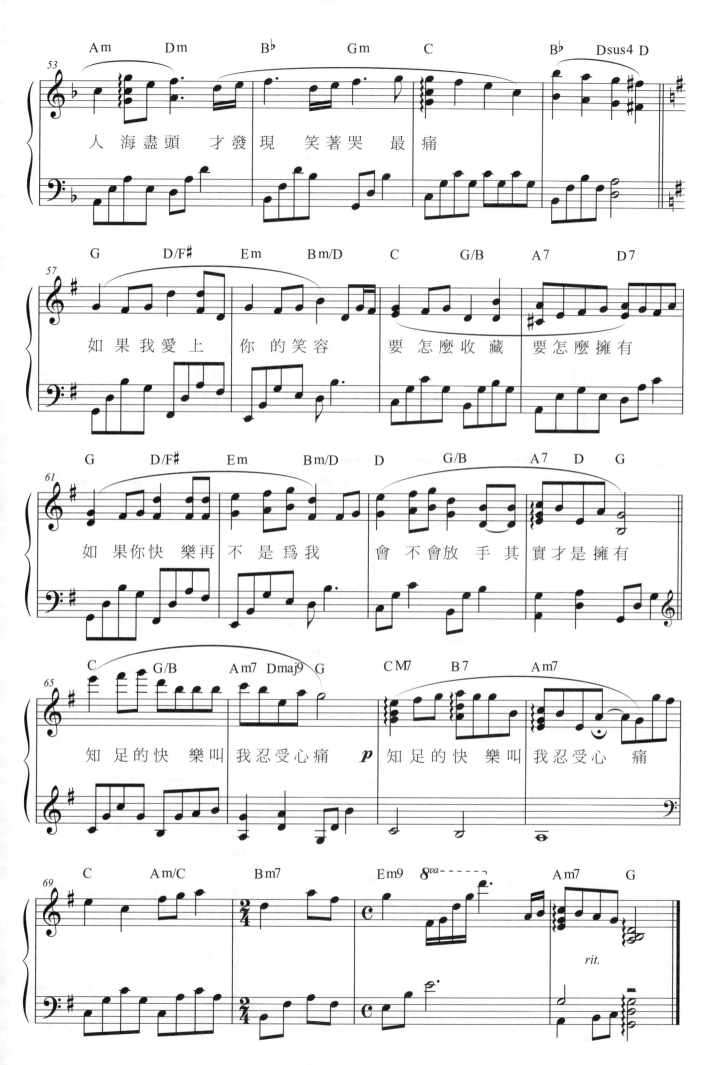

寧夏

●詞：李正帆 ●曲：李正帆 ●唱：梁靜茹
電視劇「神醫俠侶」片頭曲

Andantino ♩ = 88

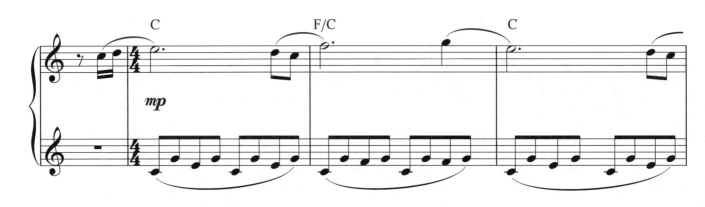

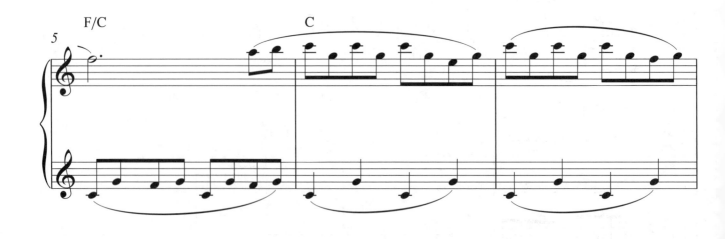

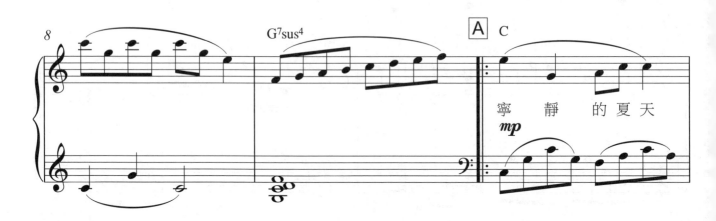

寧 靜 的 夏 天

SP：Sony Music Publishing (Pte) Ltd. Taiwan Branch

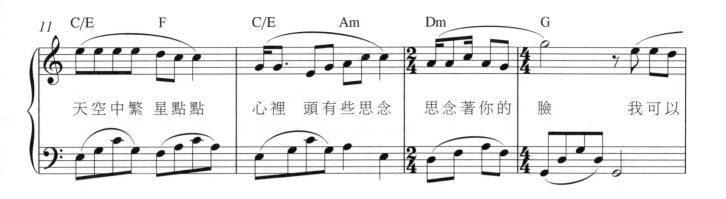

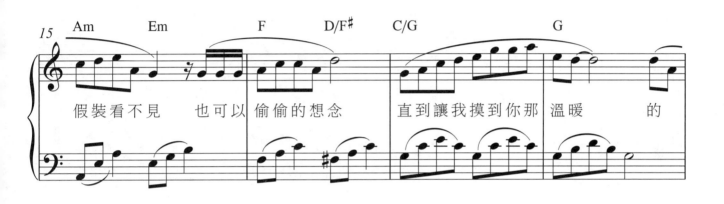

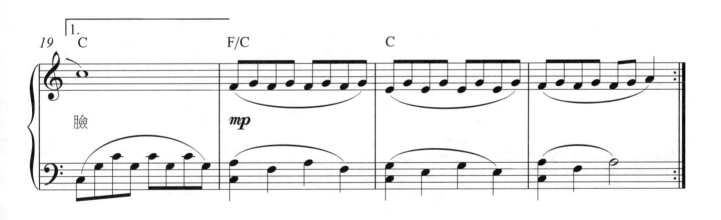

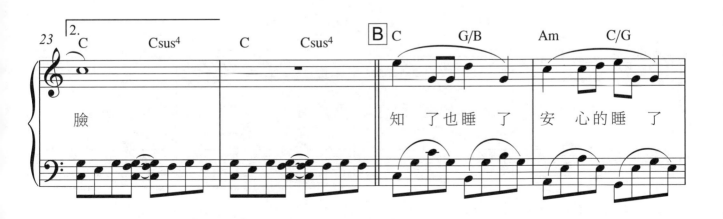

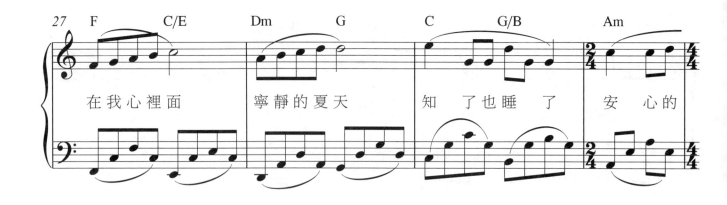

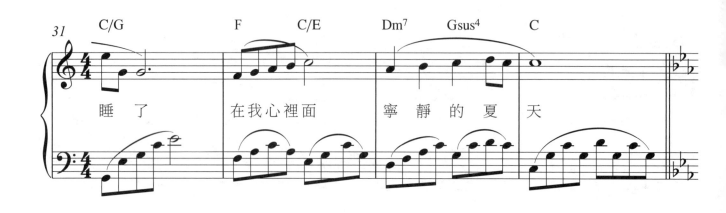

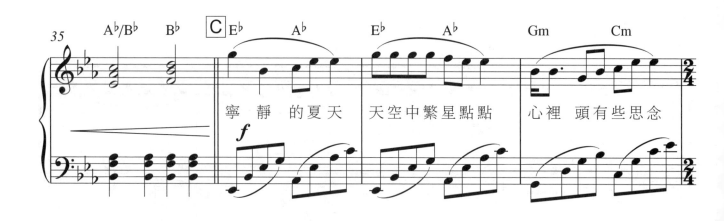

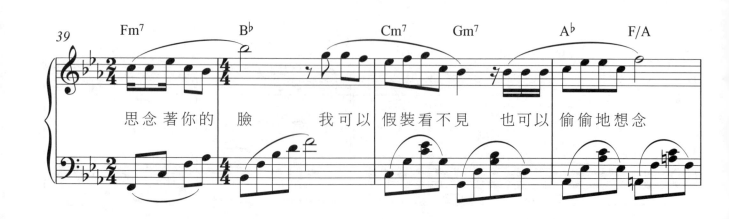

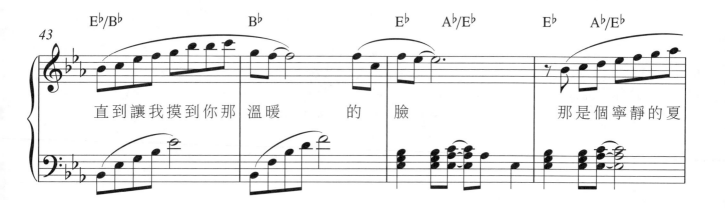

直到讓我摸到你那 溫暖 的 臉 那是個寧靜的夏

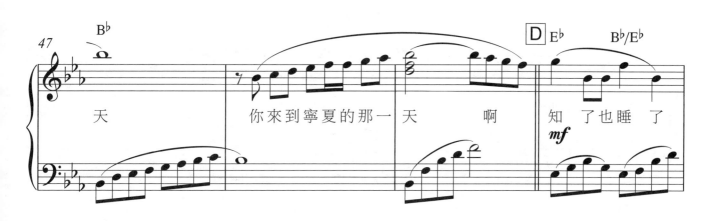

天 你來到寧夏的那一 天 啊 知 了也睡 了

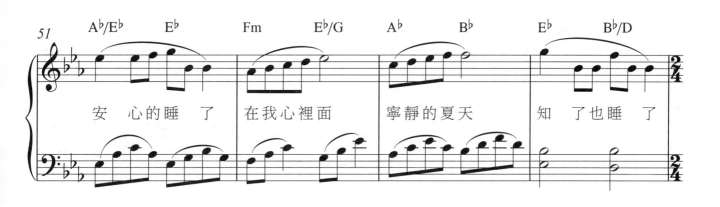

安 心的睡 了 在我心裡面 寧靜的夏天 知 了也睡 了

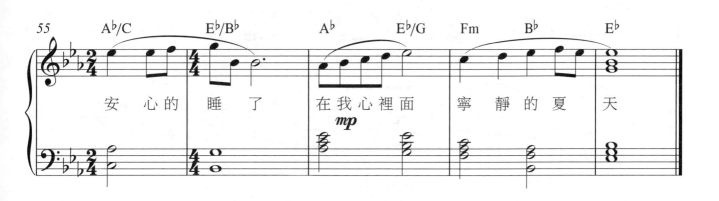

安 心的 睡 了 在我心裡面 寧 靜 的 夏 天

小薇

●詞：阿弟 ●曲：阿弟 ●唱：黃品源

Andante ♩ = 80

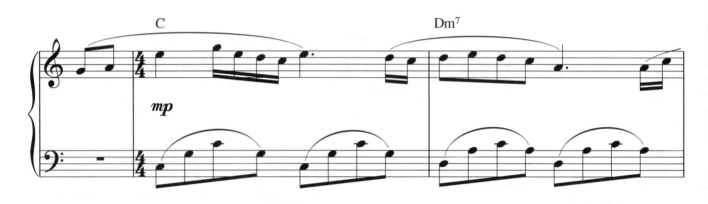

OP：Rock Music Publishing(TWN) Co., Ltd.

個 *mp* 美麗 的 小 女孩 她的名 字 叫作 小

薇 她 有 雙 溫柔 的 眼 睛 她 悄

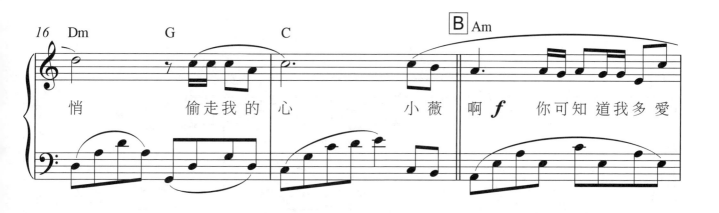

悄 偷走 我的 心 小薇 啊 *f* 你可知 道我多 愛

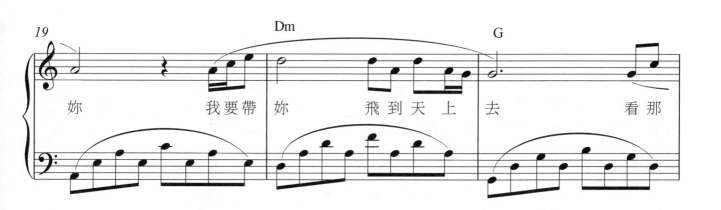

妳 我要帶 妳 飛到天上 去 看那

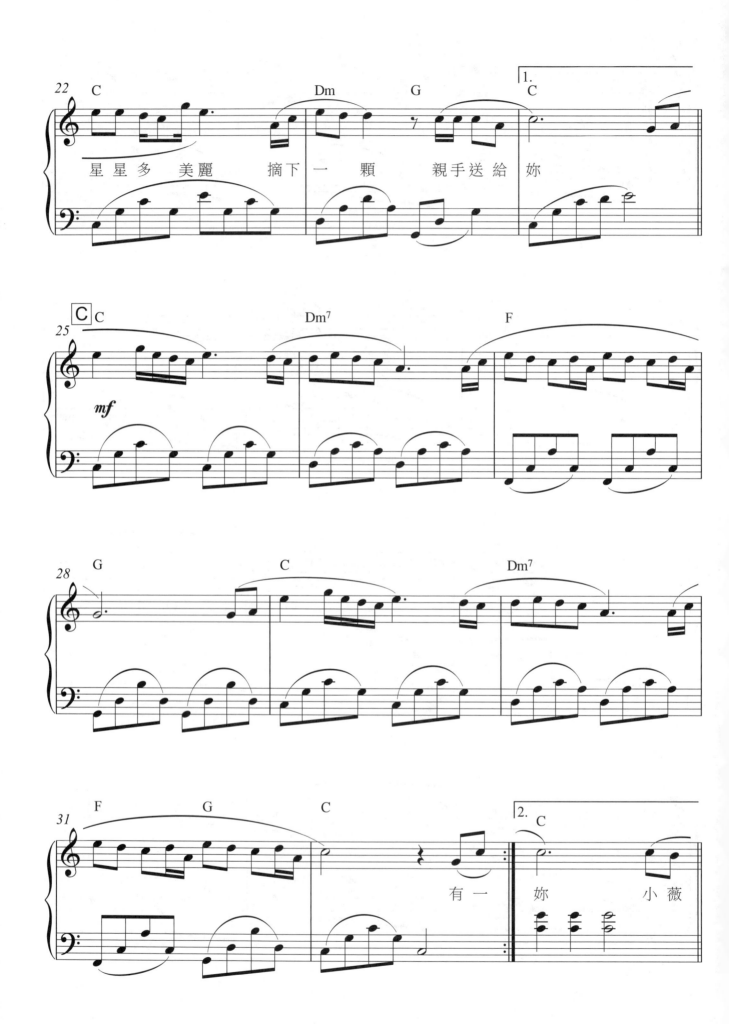

星星多 美麗　摘下一 顆　親手送給 妳

有一　妳　小薇

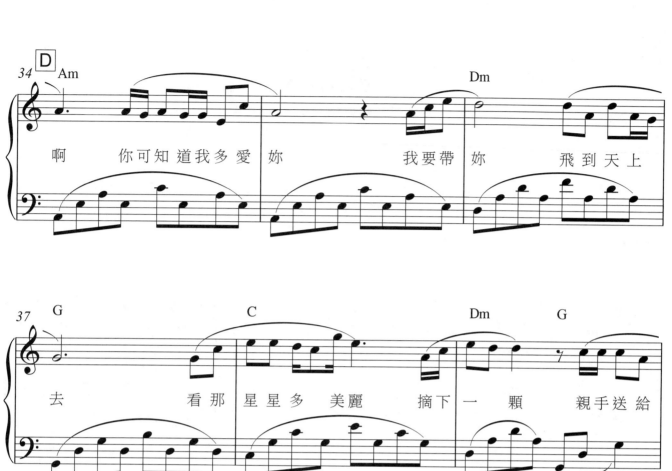

啊　　你可知道我多愛妳　　我要帶妳　飛到天上

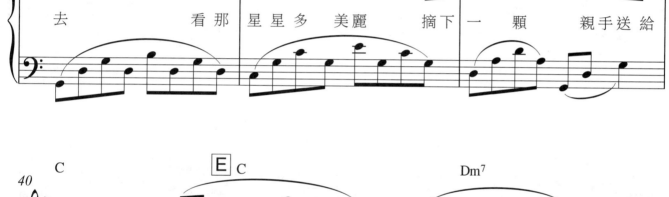

去　　　看那　星星多美麗　摘下一顆　親手送給

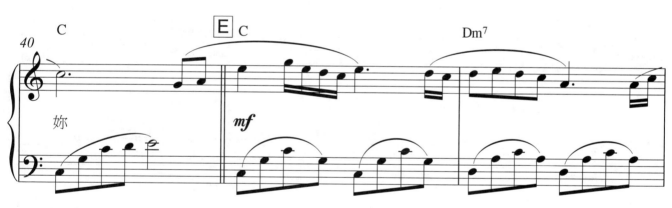

妳　　　　　mf

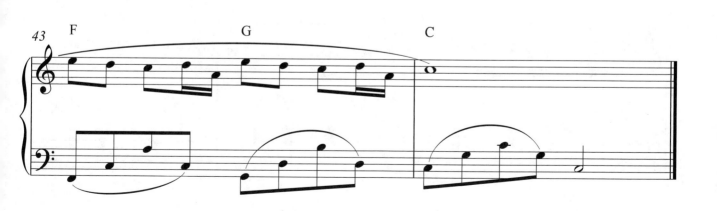

記念

●詞：姚謙 ●曲：Tanya Chua ●唱：蔡健雅

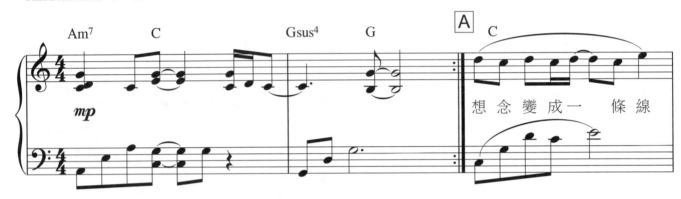

想 念 變 成 一　 條 線

在 時 間　 裡 面 蔓 延　 長 得 可 　以 把 時 間 切　 成 了 兩 個 面

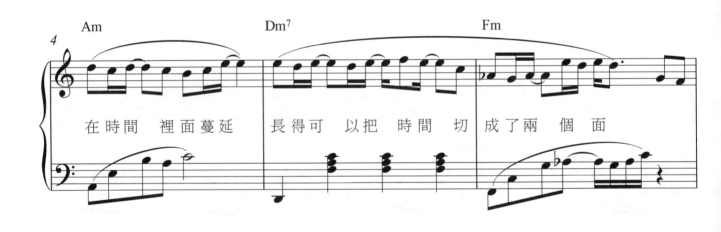

他 在 春　 天 那　 一 邊　 妳 的 秋　 天 剛 落 葉　 剛 落 葉

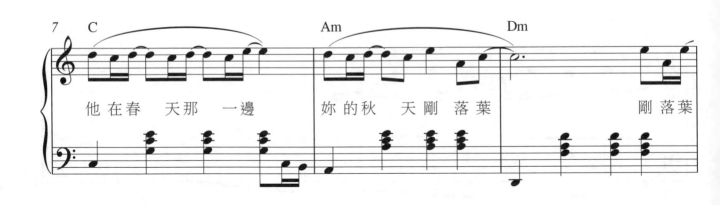

OP：EMI MUSIC PUBLISHING (S.E. ASIA) LTD., TAIWAN

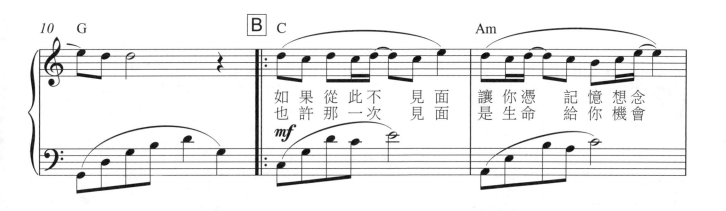

如果從此不見面　讓你憑　記憶想念
也許那一次見面　是生命　給你機會

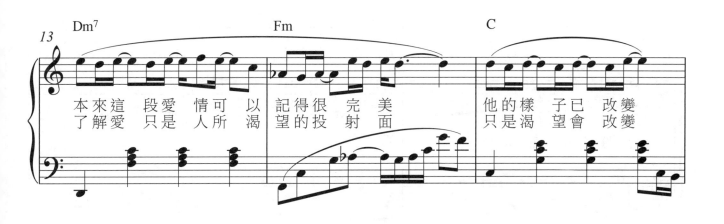

本來這　段愛　情可以　記得很　完美　他的樣　子已　改變
了解愛只是人所　渴望的投射面　只是渴　望會　改變

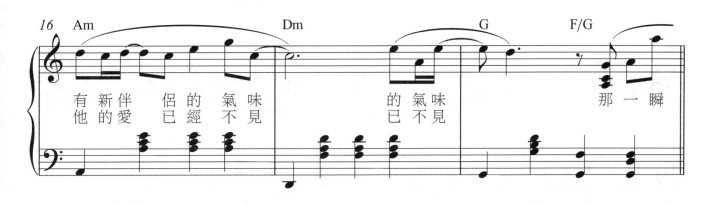

有新伴　侶的　氣味　的氣味　那一瞬
他的愛　已經　不見　已不見

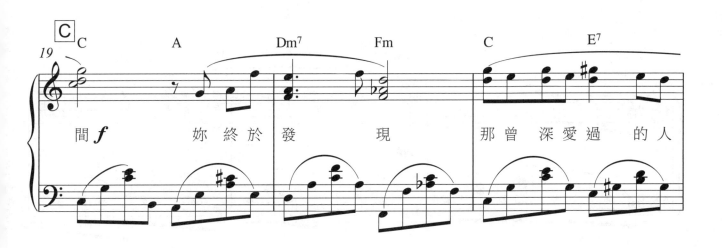

間　妳終於發　現　那曾深愛過　的人

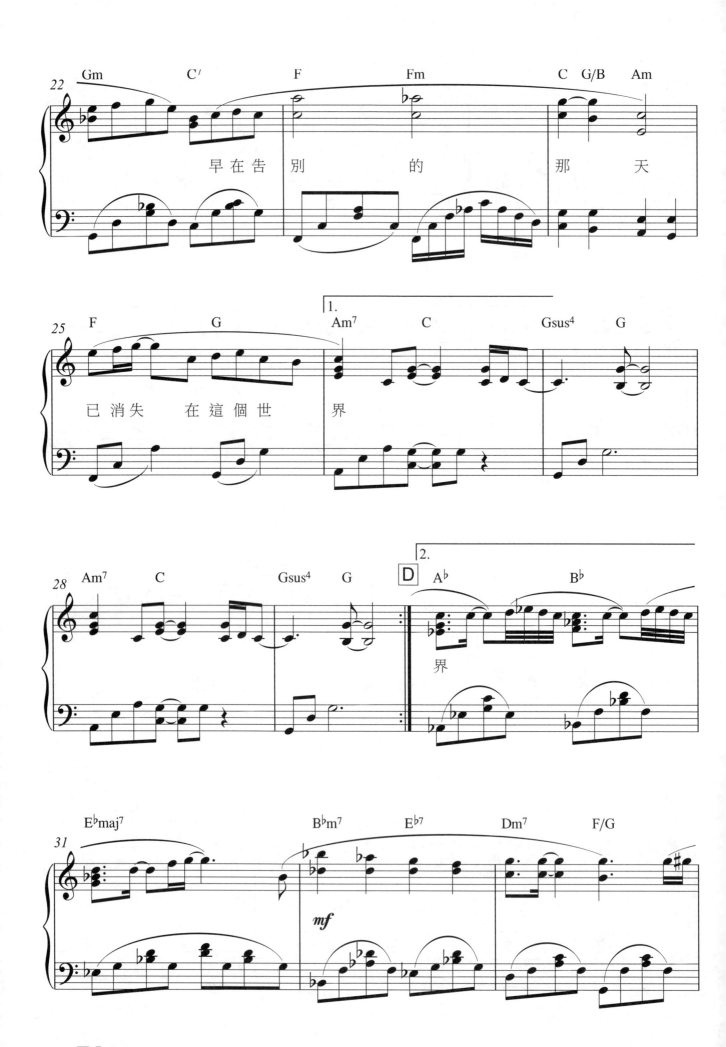

早在告別 的 那 天

已消失 在這個世 界

界

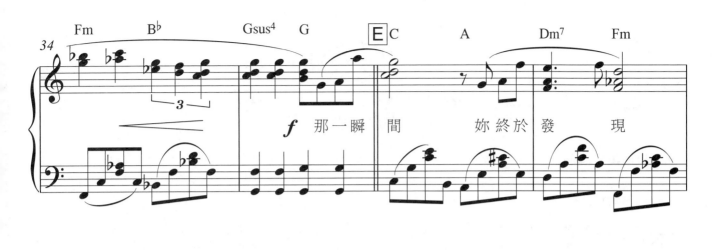

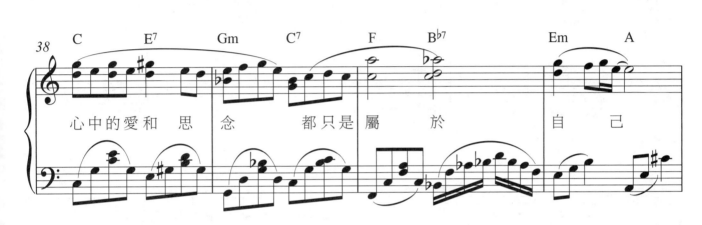

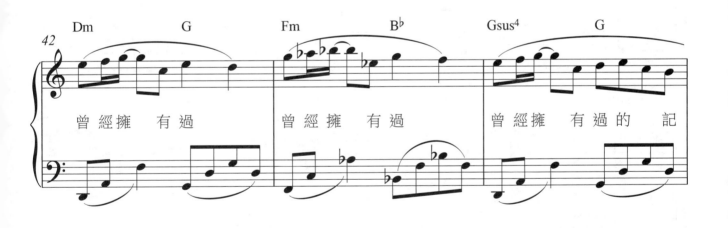

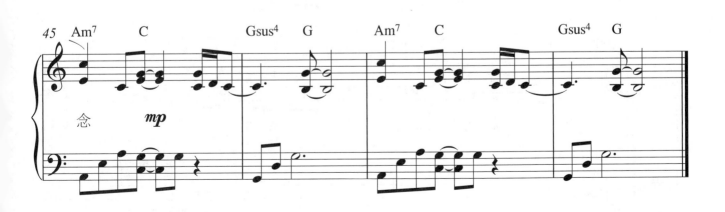

假如

● 詞：姚若龍　● 曲：Jun Hae Sung　● 唱：信樂團

「金庸群俠傳 On Line」廣告主題曲

Andantino ♩ = 80

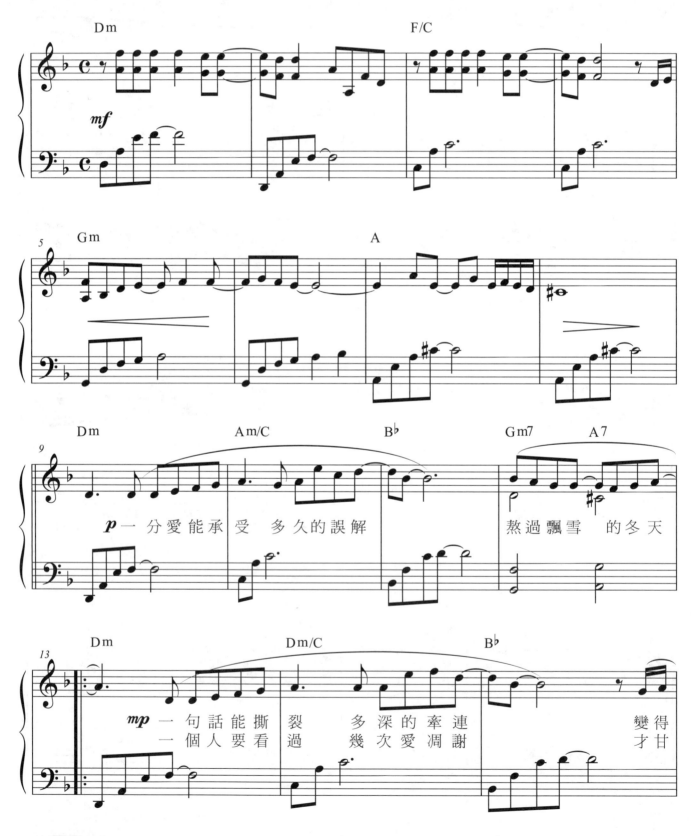

一分愛能承受　多久的誤解　熬過飄雪　的冬天

一句話能撕裂　　多深的牽連　變得

一個人要看過　　幾次愛凋謝　才甘

OP：Avex (Taiwan) Inc.

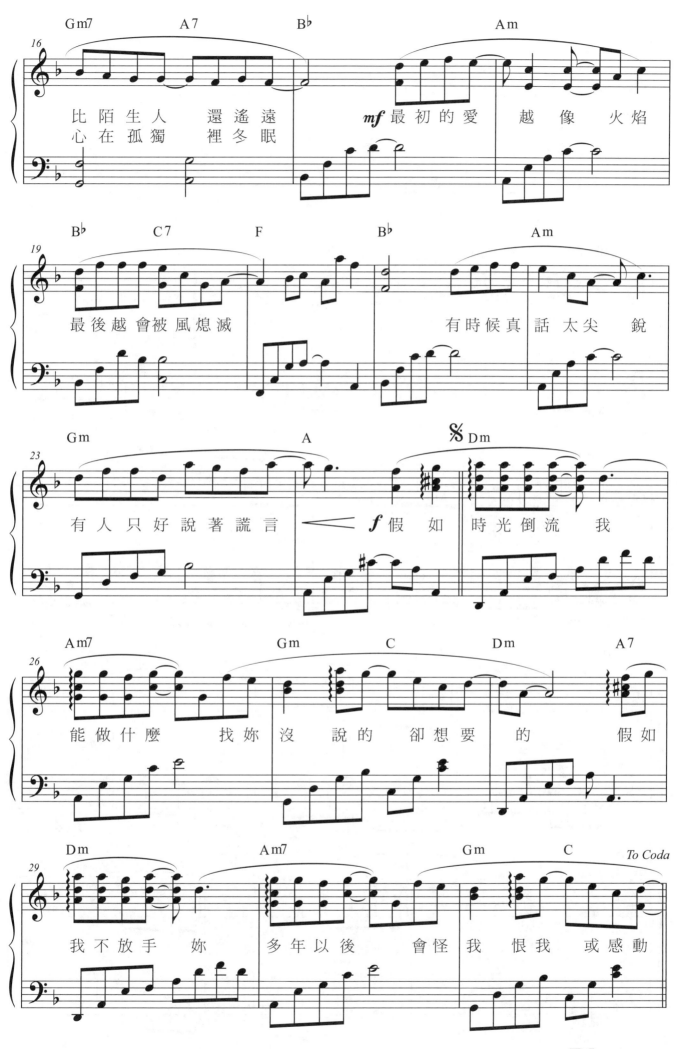

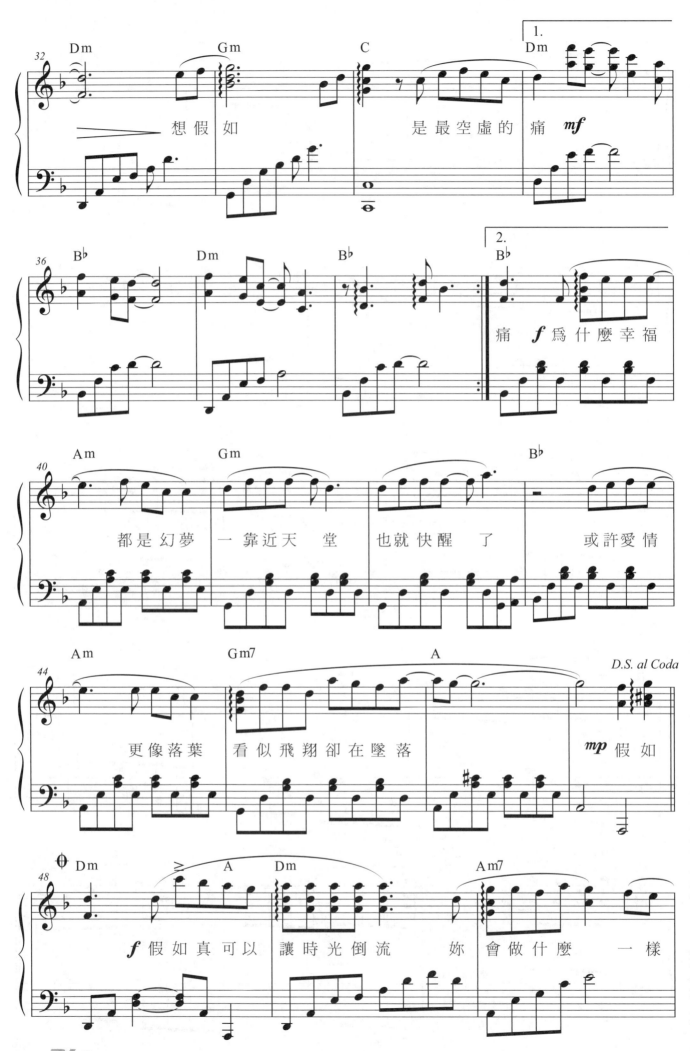

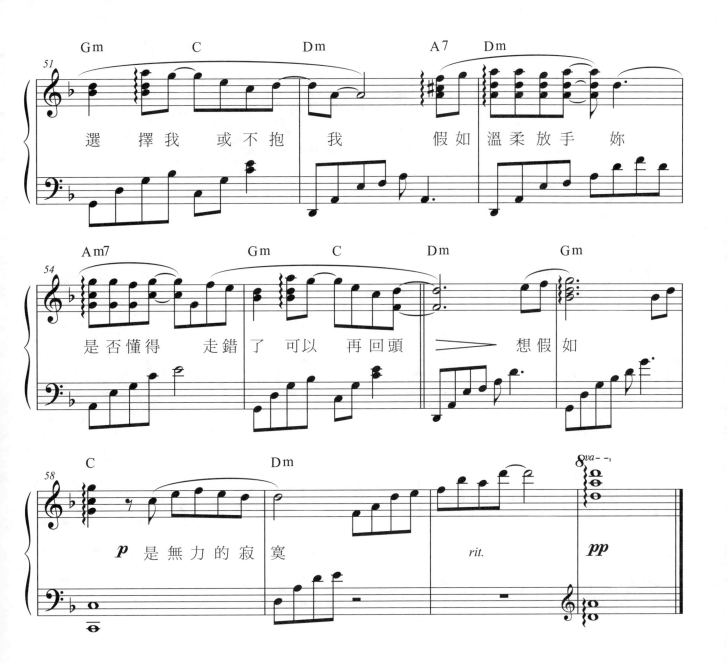

選 擇 我 或 不 抱 我　　假 如 溫 柔 放 手 妳

是 否 懂 得　　走 錯 了 可 以　再 回 頭　　　　想 假 如

是 無 力 的 寂 寞

夢一場

● 詞：袁惟仁　● 曲：袁惟仁／許華強　● 唱：那英

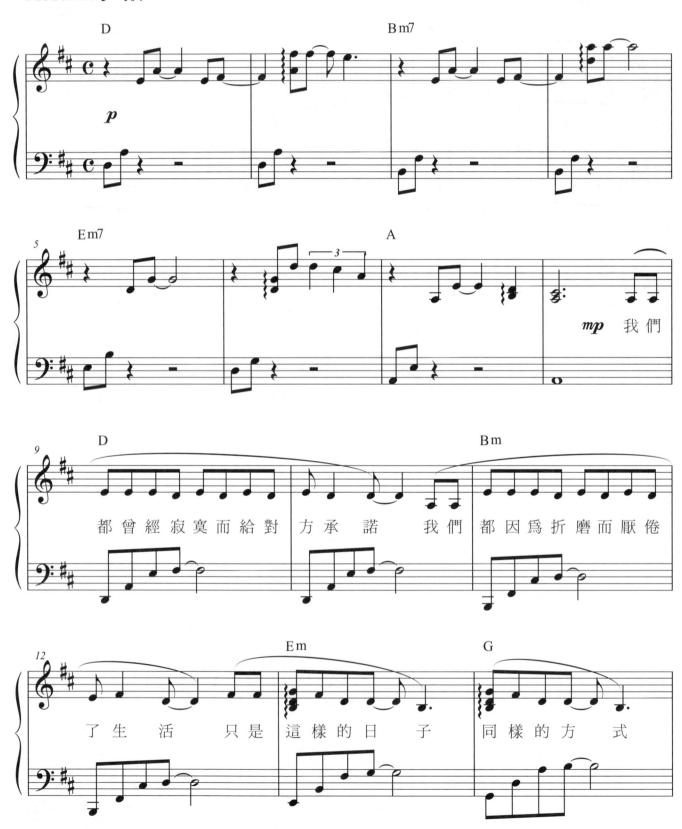

都曾經寂寞而給對 方承諾 我們都因為折磨而厭倦

了生活 只是這樣的日子 同樣的方式

OP：Forward Music Publishing Co., Ltd.

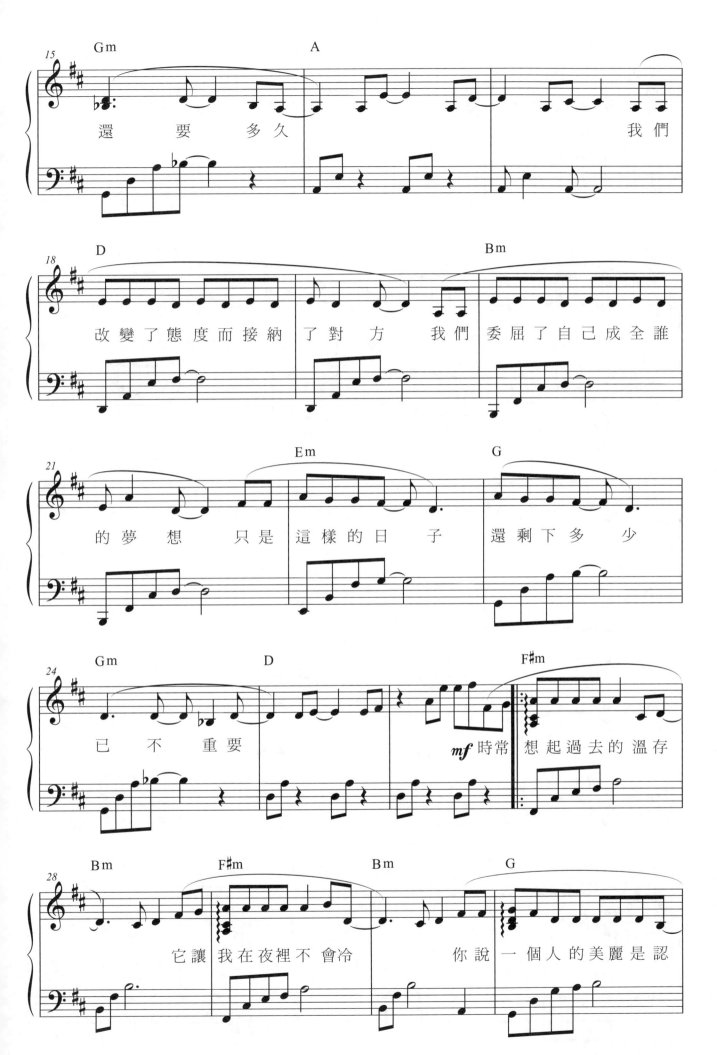

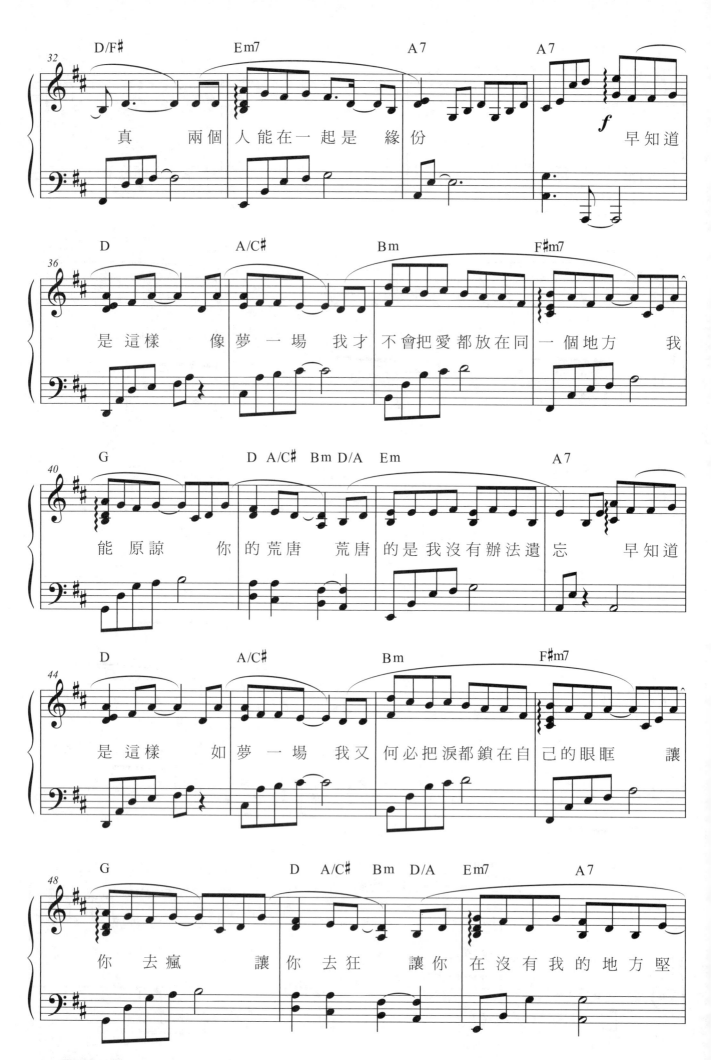

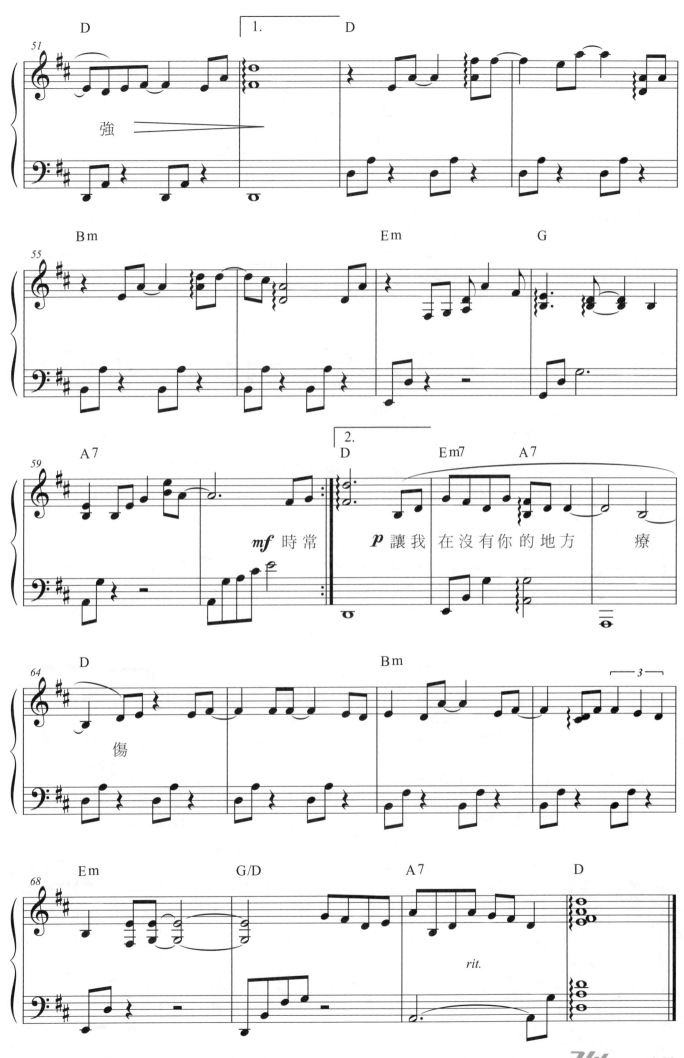

上弦月

● 詞：方文良　● 曲：方文良　● 唱：許志安

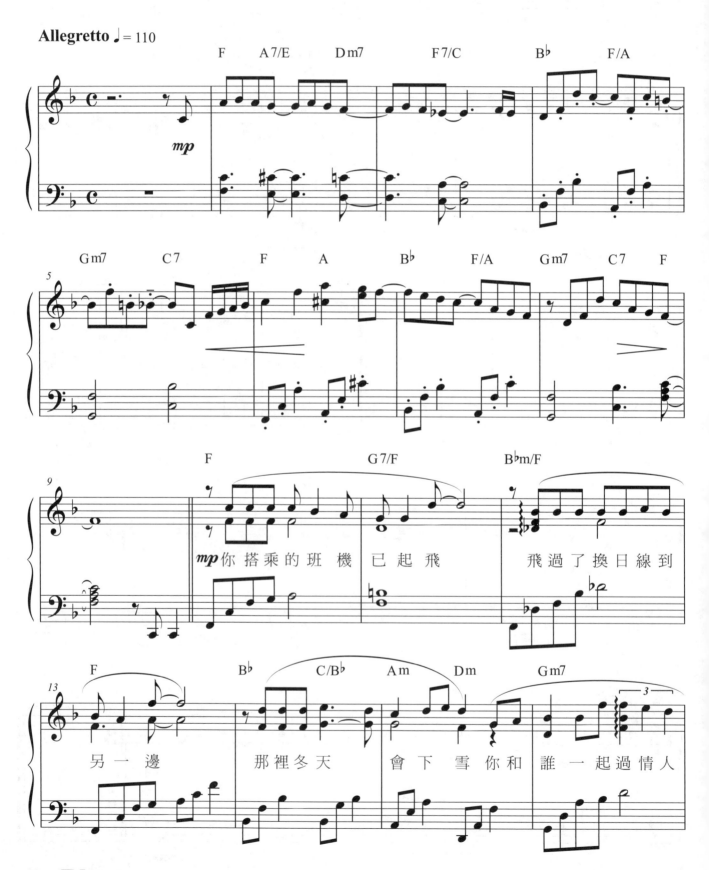

OP：Sony Music Publishing (Pte) Ltd. Taiwan Branch

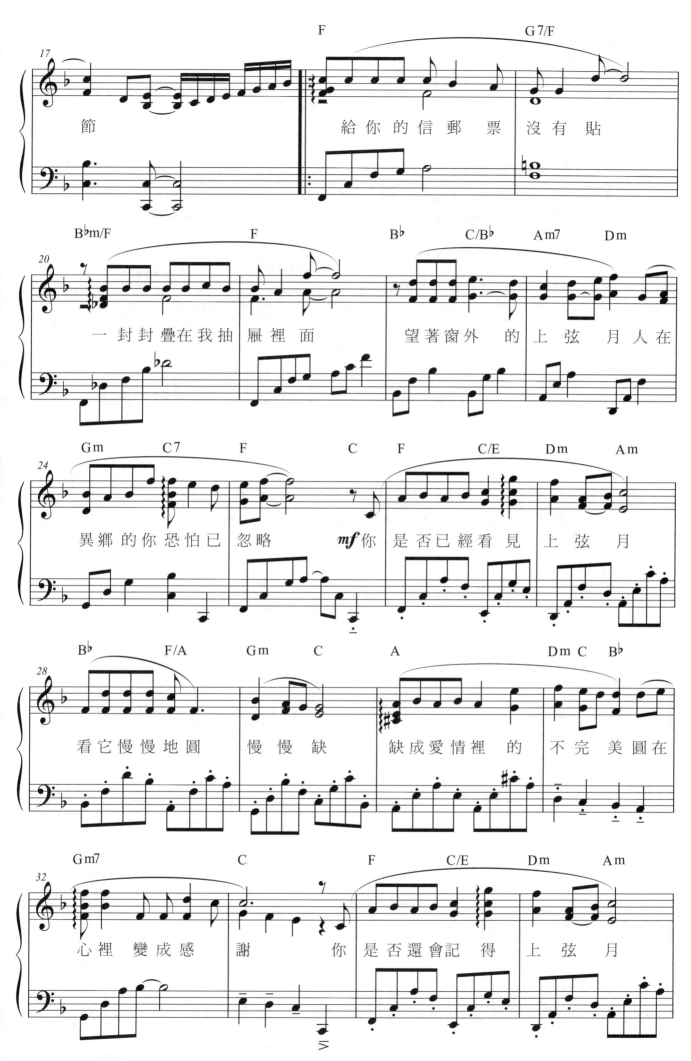

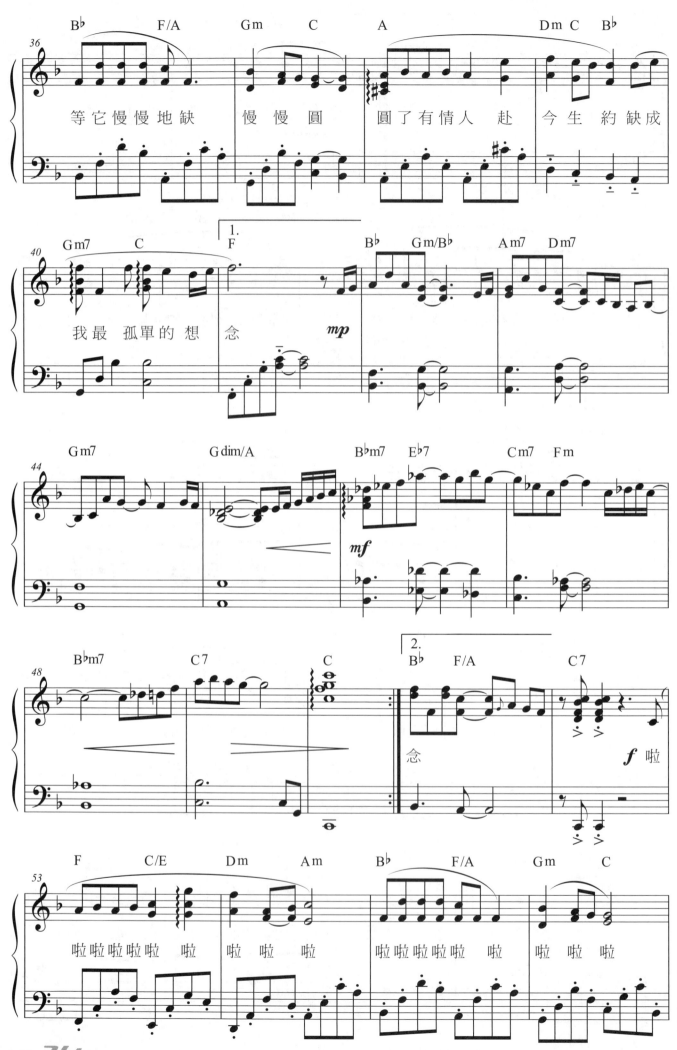

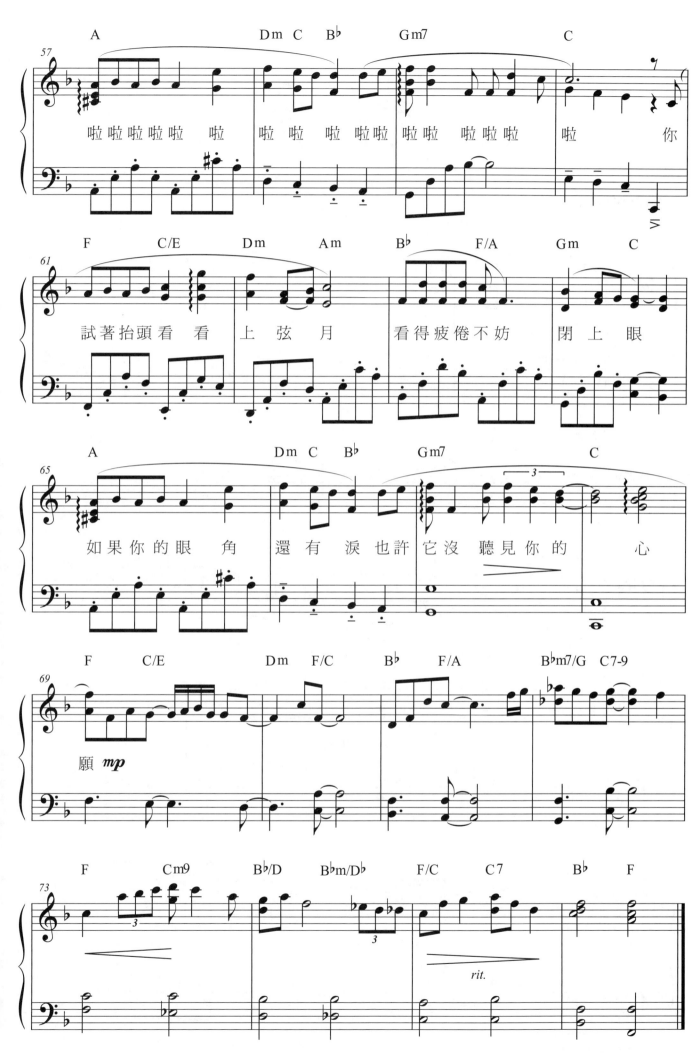

我願意

●詞：姚謙 ●曲：黃國倫 ●唱：王菲

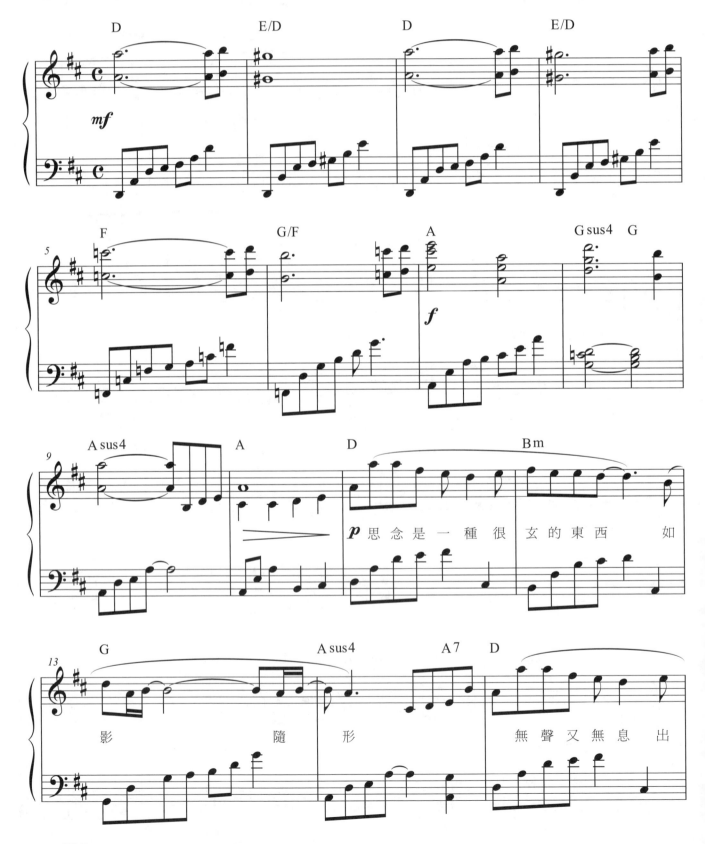

OP：EMI MUSIC PUBLISHING (S.E. ASIA) LTD., TAIWAN

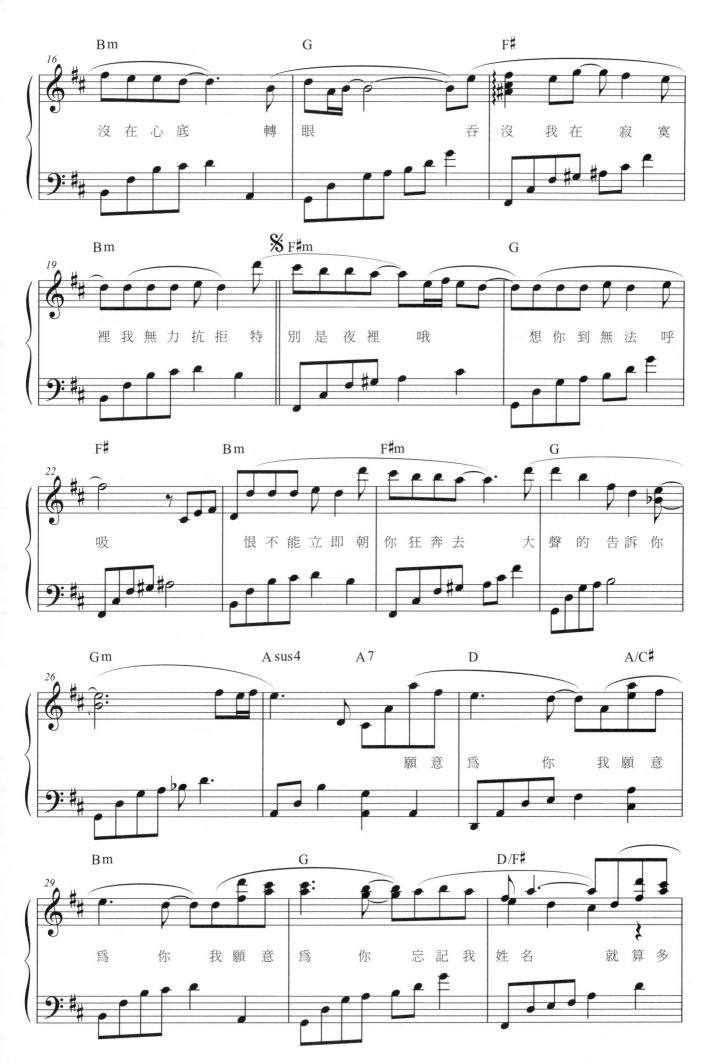

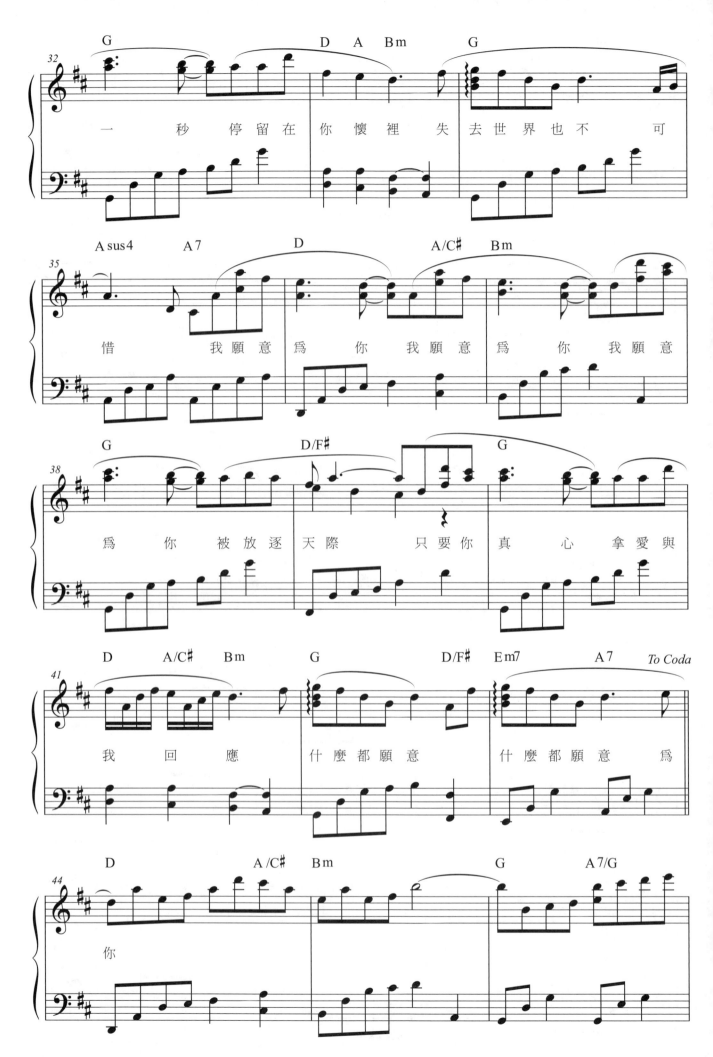

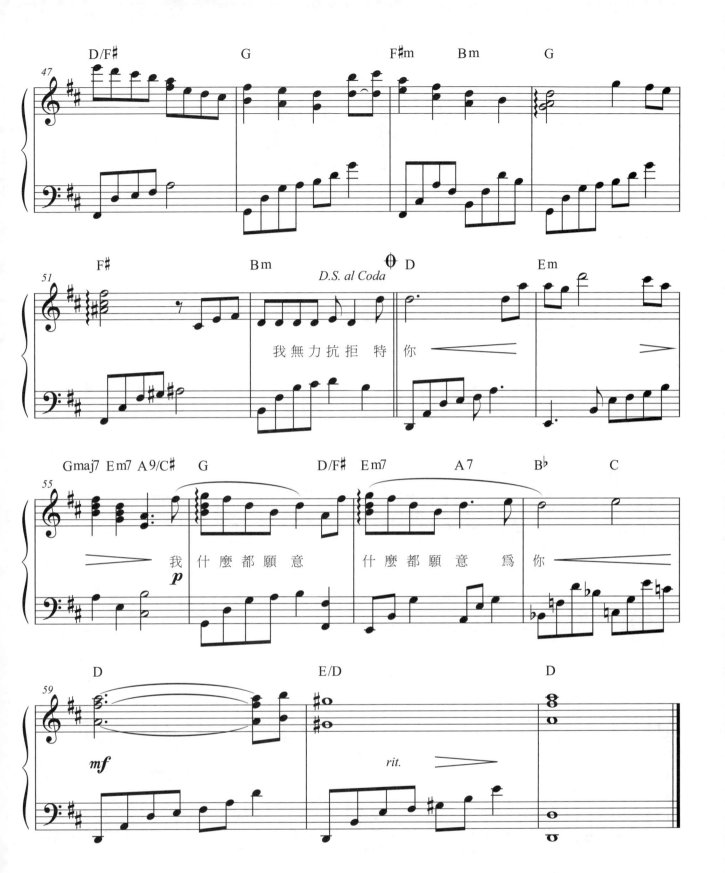

如果・愛

● 詞：姚謙　● 曲：金培達　● 唱：張學友
電影「如果愛」主題曲

Moderato ♩=112

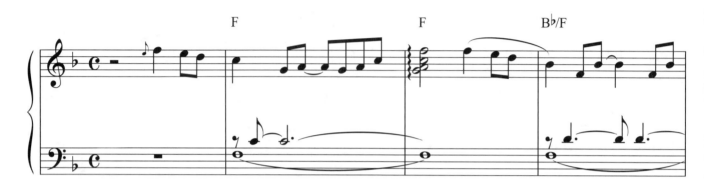

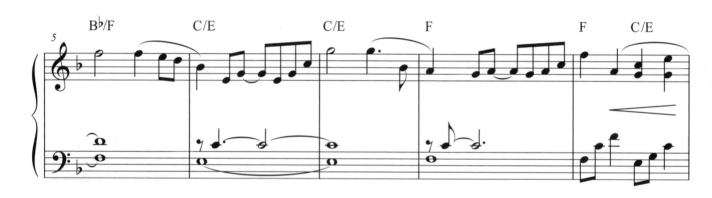

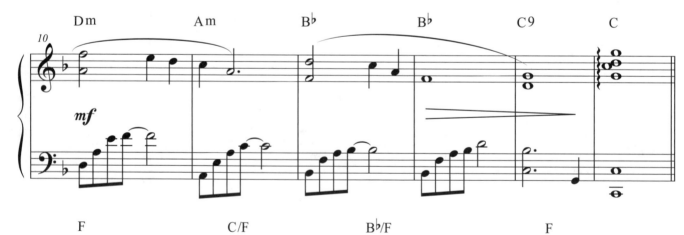

每個人　　　都想明白

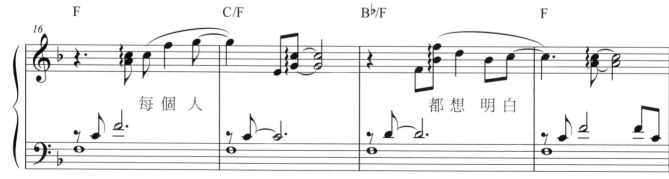

SP：環球音樂出版股份有限公司

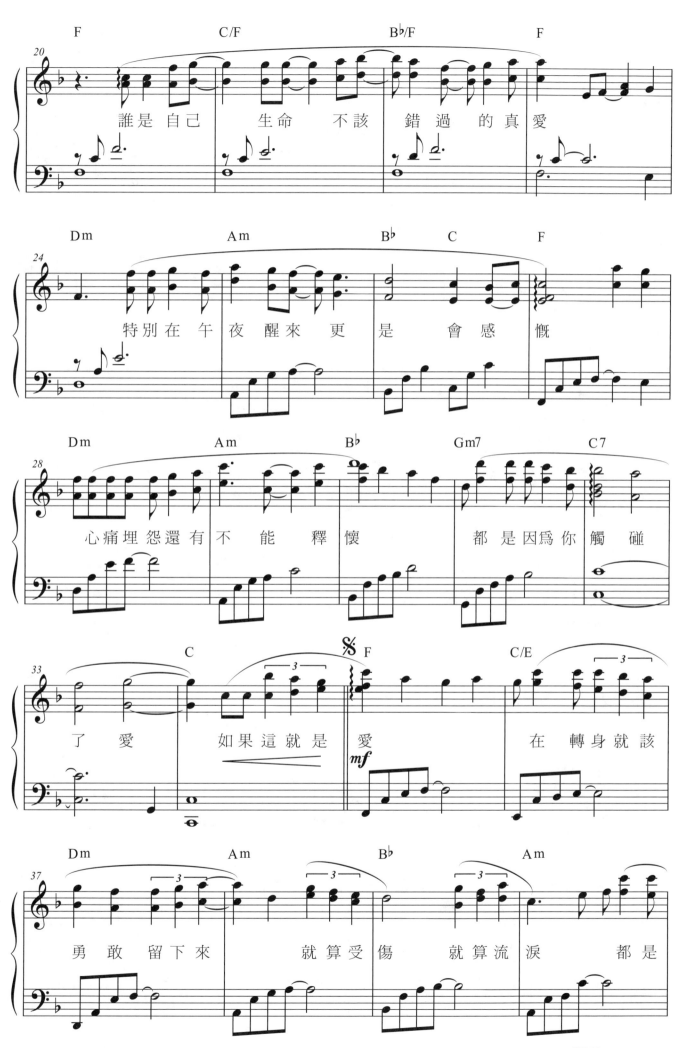

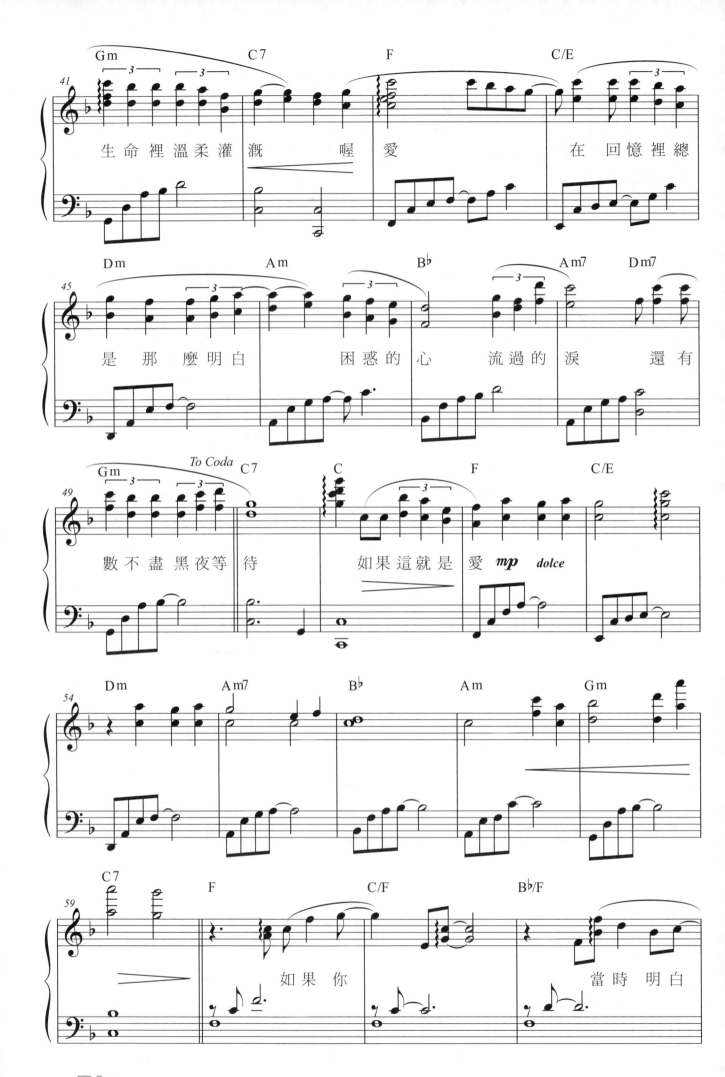

生命裡溫柔灌漑　喔愛　　　在回憶裡總

是那麼明白　困惑的心　流過的淚　還有

數不盡黑夜等待　如果這就是愛　*mp dolce*

如果你　　　當時明白

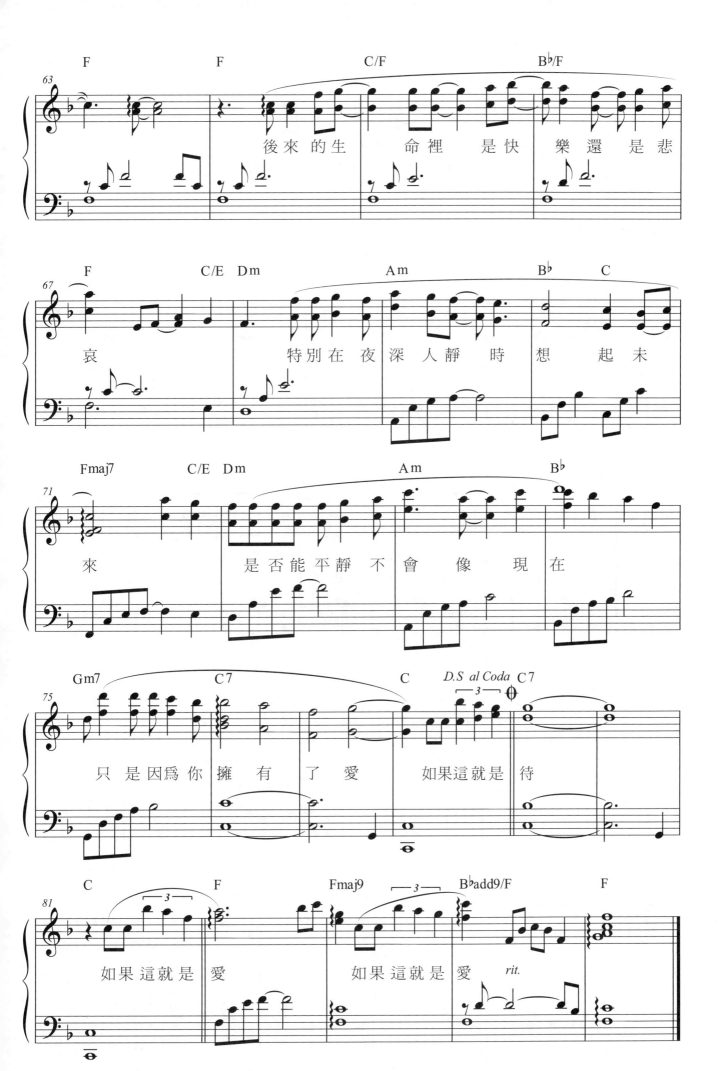

天黑黑

●詞：廖瑩如／April ●曲：李偲菘 ●唱：孫燕姿

Moderato ♩ = 108

我的

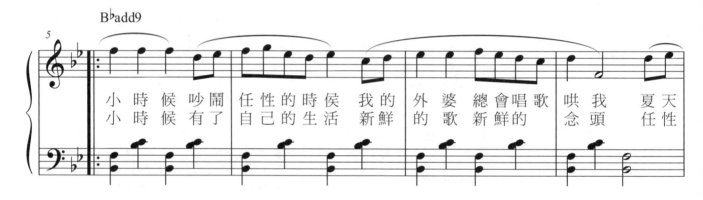

小時候吵鬧　任性的時侯 我的　外婆 總會唱歌　哄我　夏天
小時候有了　自己的生活 新鮮　的歌 新鮮的　念頭　任性

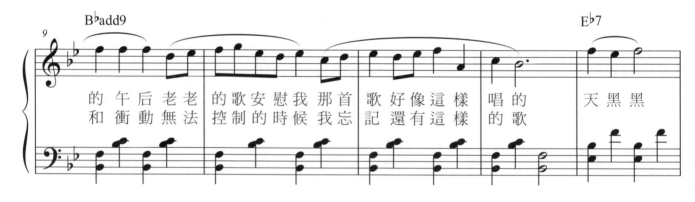

的午后老老　的歌安慰我 那首　歌好像這樣　唱的　天黑黑
和衝動無法　控制的時候我忘　記還有這樣　的歌

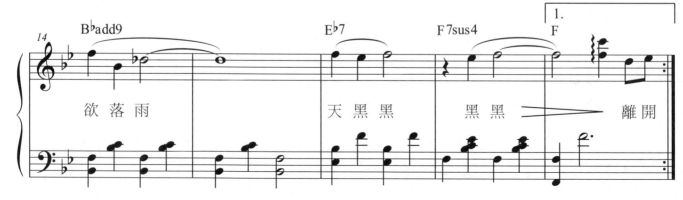

欲落雨　　　　　天黑黑　　黑黑 ＞　　離開

OP：BMG Music Publishing Co., Ltd.

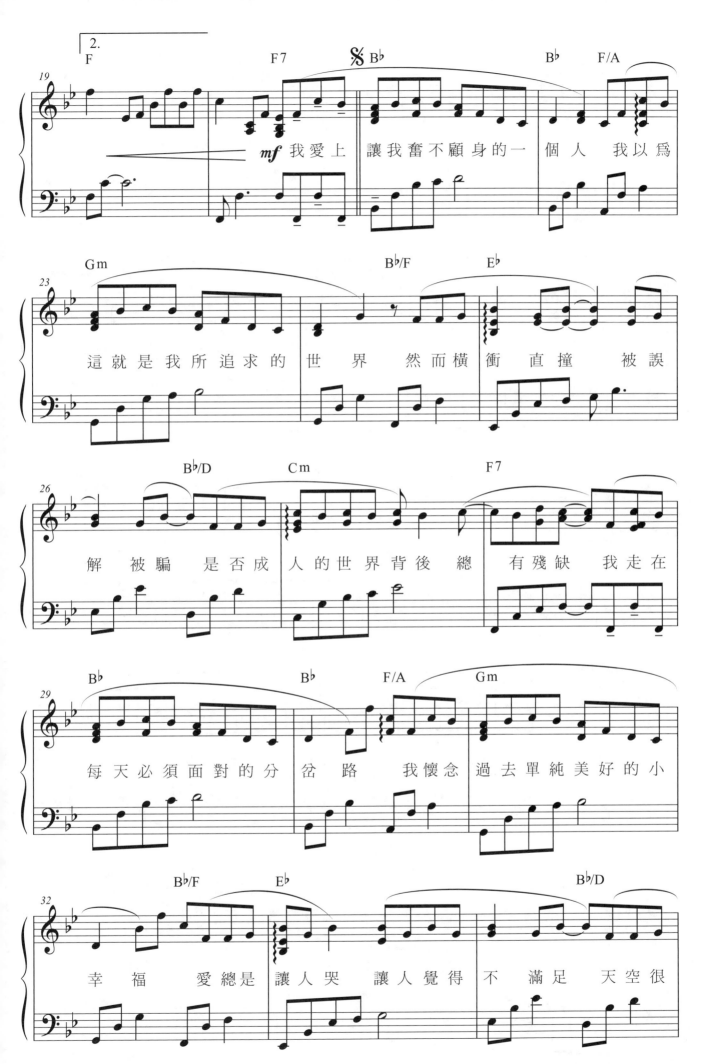

我愛上 讓我奮不顧身的一 個人 我以為

這就是我所追求的 世 界 然而橫衝直撞 被誤

解 被騙 是否成 人的世界背後 總 有殘缺 我走在

每天必須面對的分 岔 路 我懷念 過去單純美好的小

幸 福 愛總是 讓人哭 讓人覺得 不 滿足 天空很

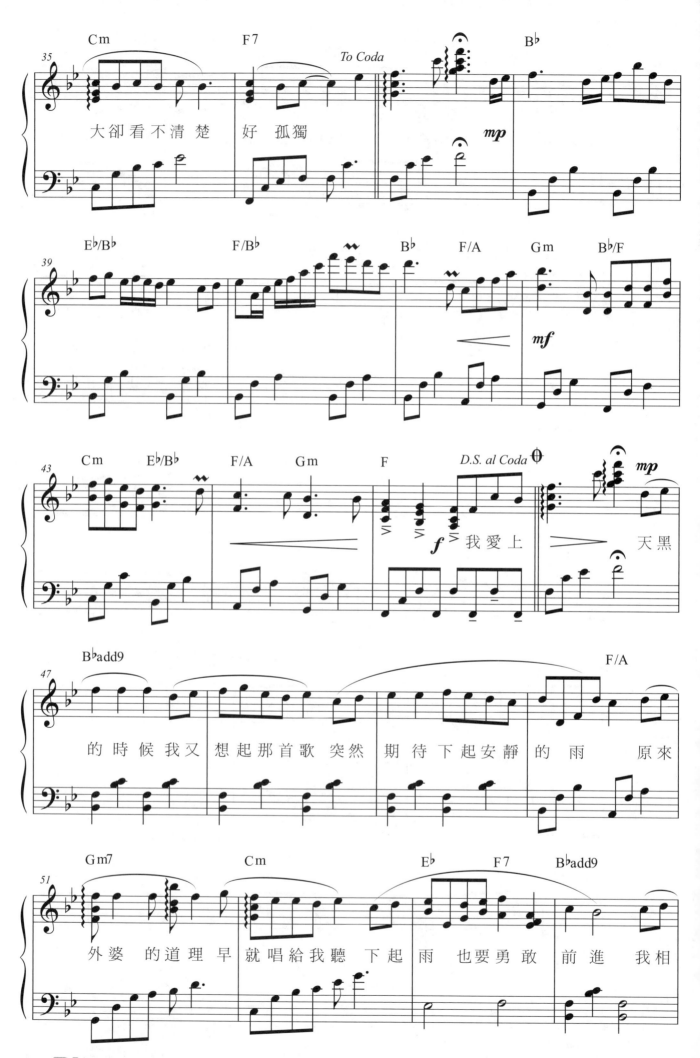

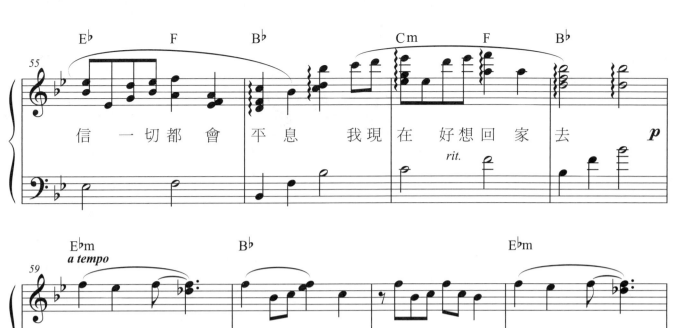

信 一切都會 平息 我現 在 好想回家 去

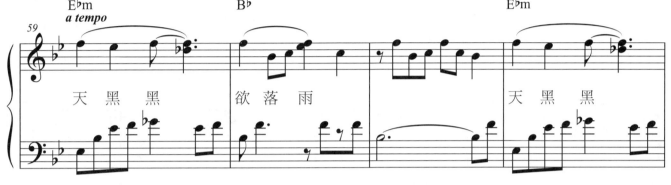

天黑黑 欲落雨 天黑黑

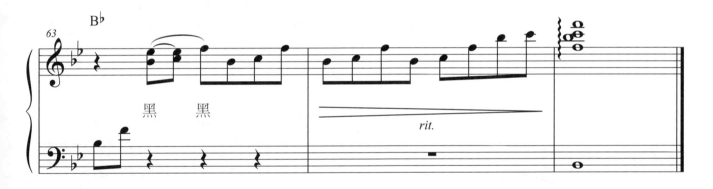

黑黑

我的愛

●詞：小寒 ●曲：林毅心 ●唱：孫燕姿

Andantino ♩ = 82

繞 著 山 路　　　　走 得 累 了　　　　去 留 片 刻

要 如 何 取 捨　　　　去 年 撿 的　　　　美 麗 貝 殼

OP：Warner / Chappell Music Taiwan Ltd.

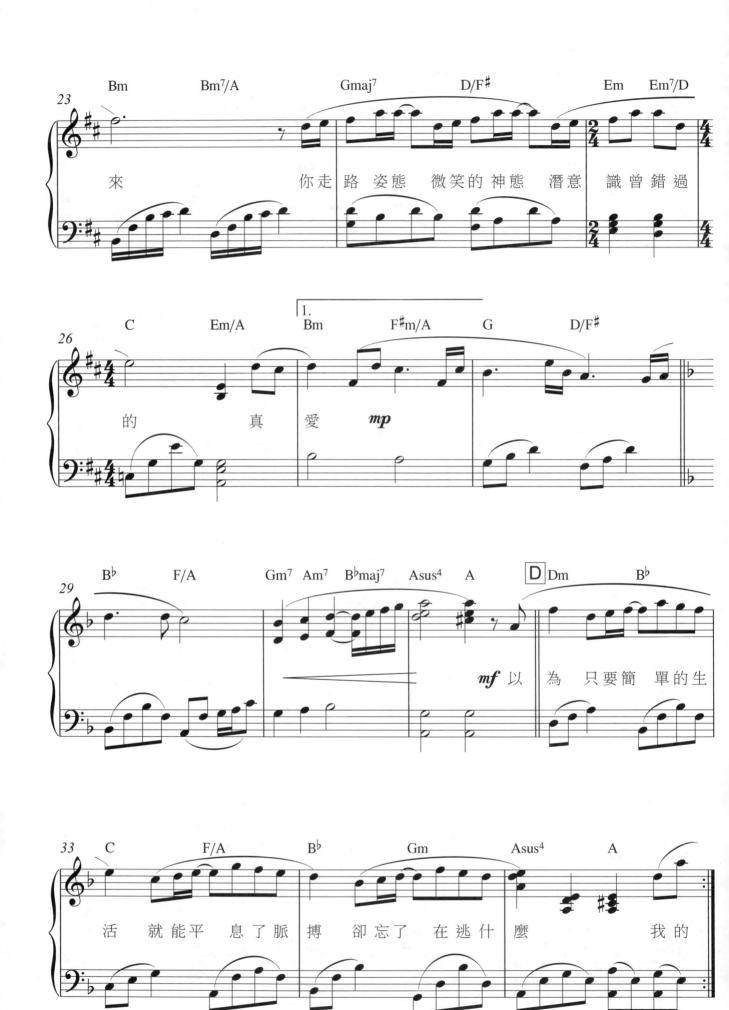

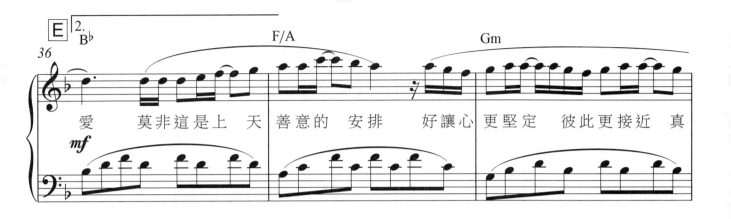

愛　　莫非這是上 天　善意的 安排　好讓心 更堅定　彼此更接近 真

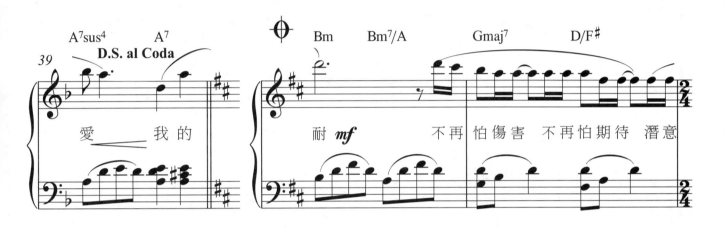

D.S. al Coda

愛　　　我的

耐　　　不再 怕傷害 不再怕期待 潛意

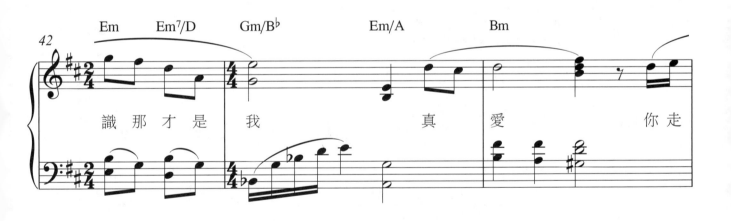

識那才是　我　　真 愛　　　　你走

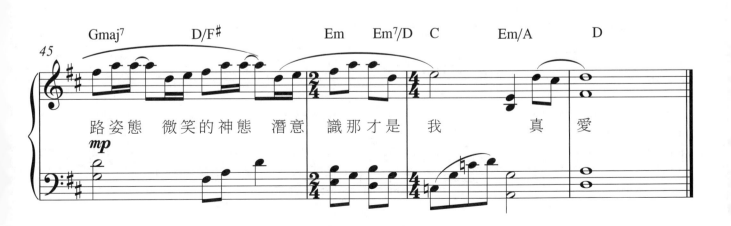

路姿態　微笑的神態 潛意 識那才是　我　　真　愛

菊花台

● 詞：方文山 ● 曲：周杰倫 ● 唱：周杰倫

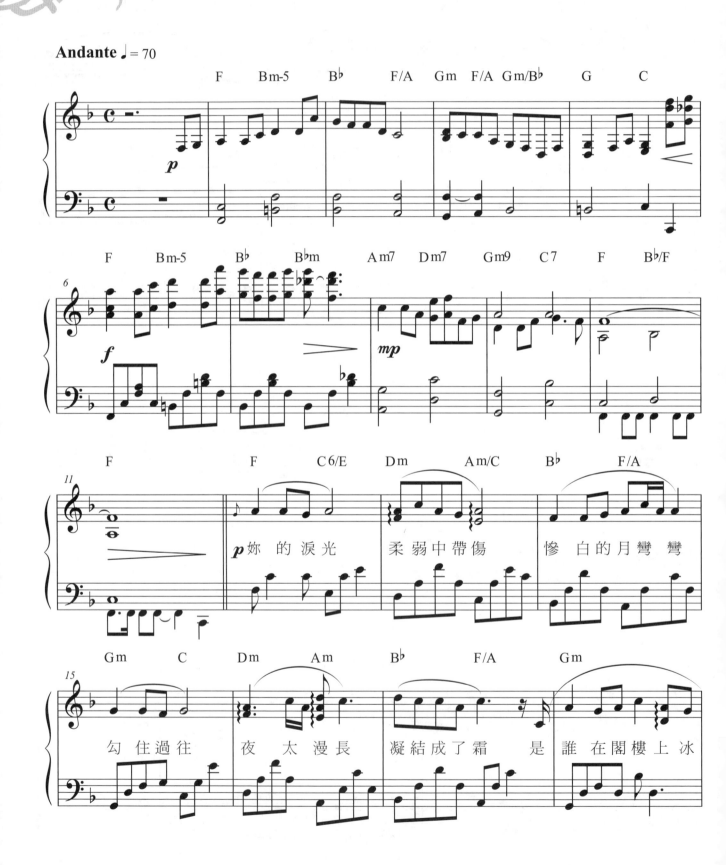

Hit 101 OP：Alfa Music Publishing Co., Ltd.

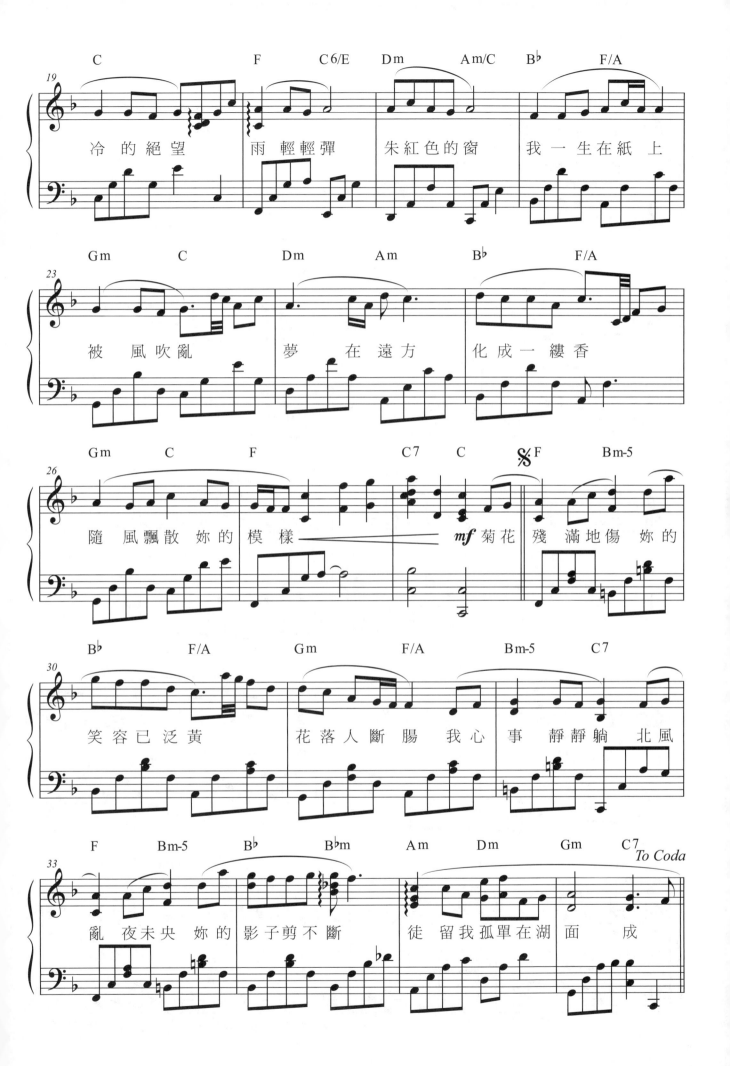

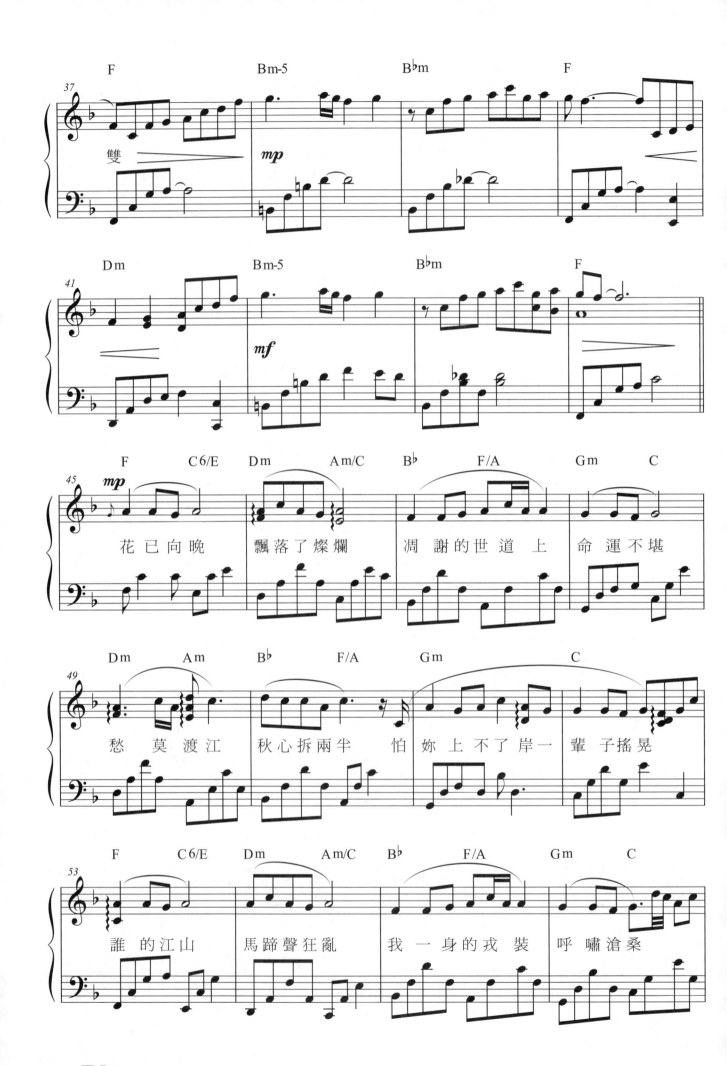

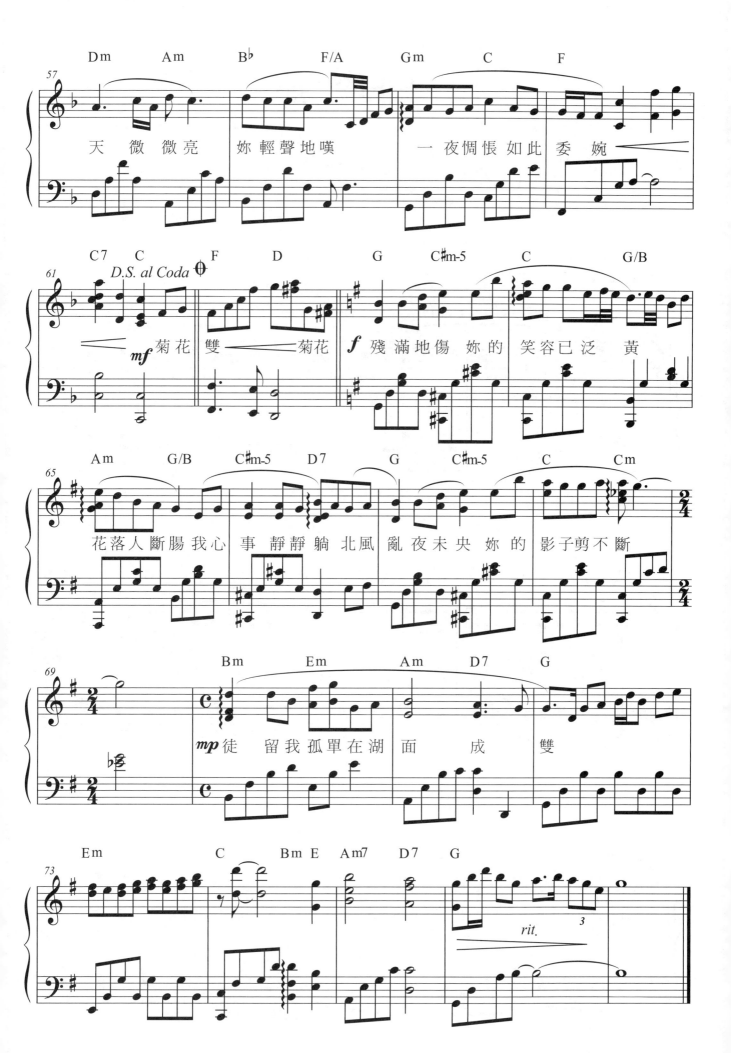

珊瑚海

● 詞：方文山　● 曲：周杰倫　● 唱：周杰倫／Lara
電影「頭文字D」主題曲

Andante ♩ = 72

(男) 海平面遠方開始　陰霾　　　　悲傷要怎麼平靜　純白　　我的
(男) 毀壞的沙雕如何　重來　　　　有裂痕的愛怎麼　重蓋　　只是

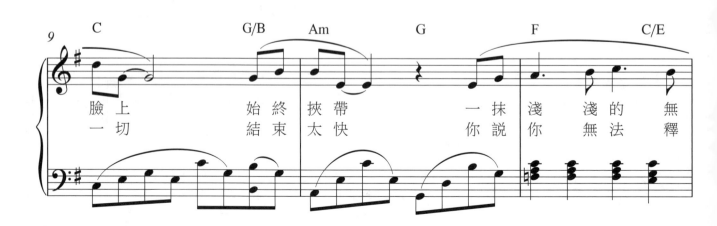

臉上　　　始終　挾帶　　　一抹　淺　淺的　無
一切　　　結束　太快　　　你說　你　無法　釋

Hit 101

OP：Alfa Music Publishing Co., Ltd.

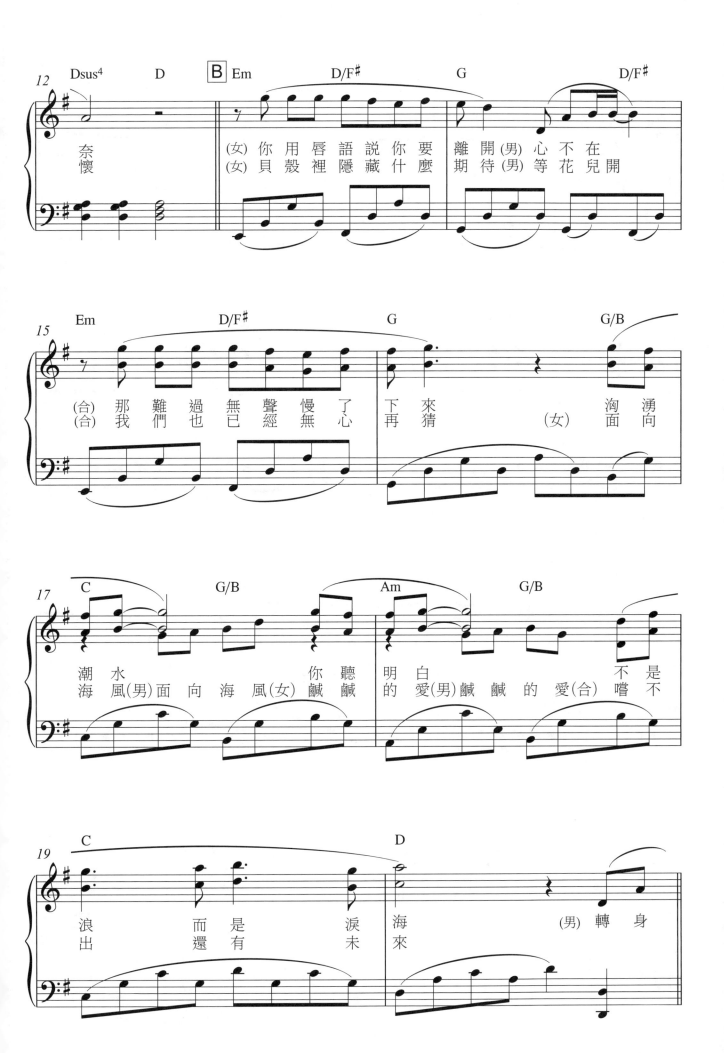

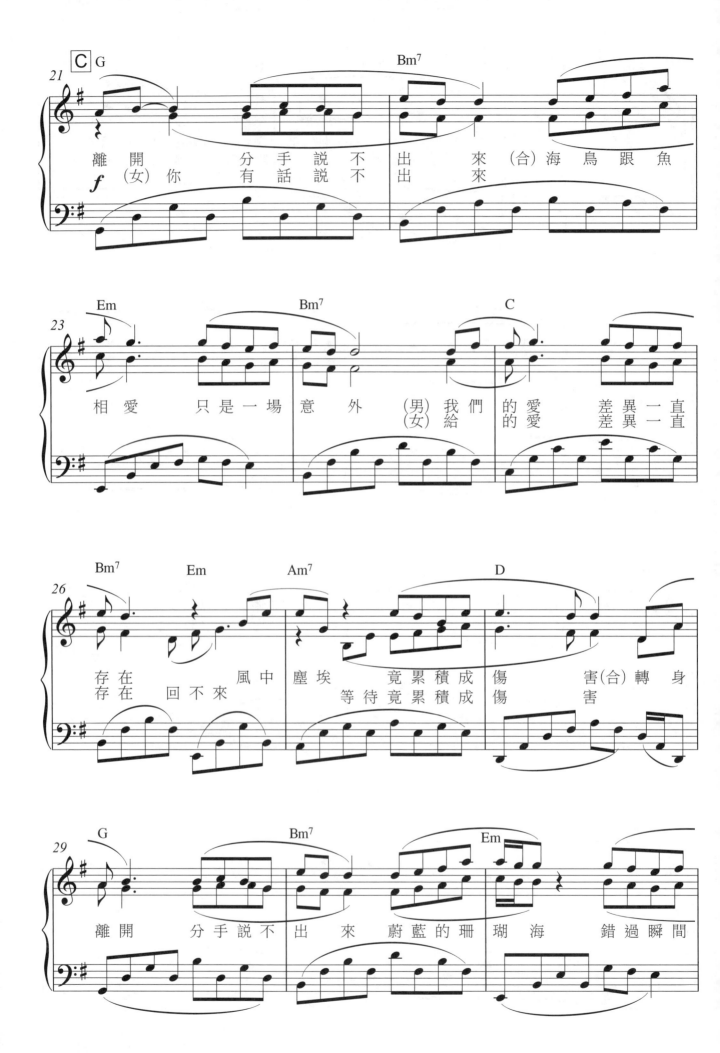

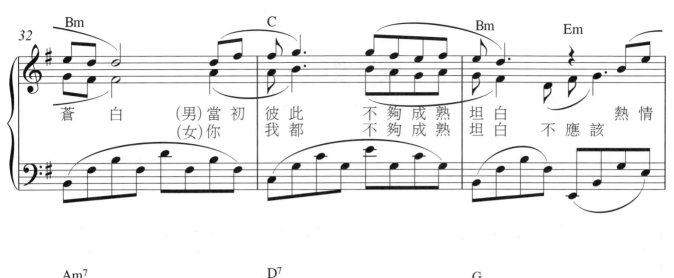

蒼白　　　(男)當初　彼此　　不夠成熟　坦白　　　熱情
　　　　　(女)你　　我都　　不夠成熟　坦白　不應該

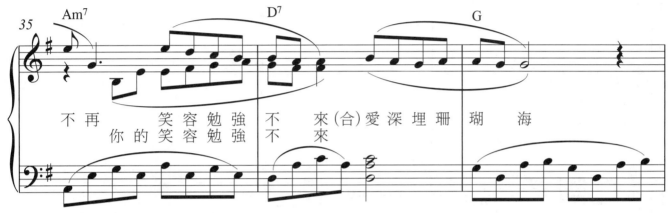

不再　　　笑容勉強　不　來(合)愛深埋珊　瑚　海
你的笑容勉強　不　來

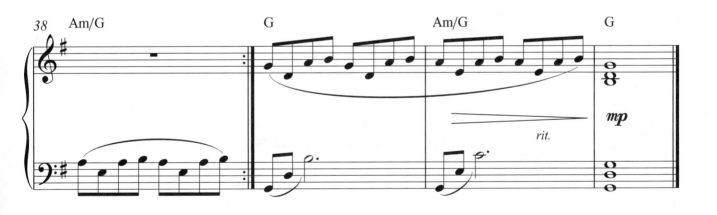

rit.

mp

髮如雪

● 詞：方文山　● 曲：周杰倫　● 唱：周杰倫

Andante ♩ = 70

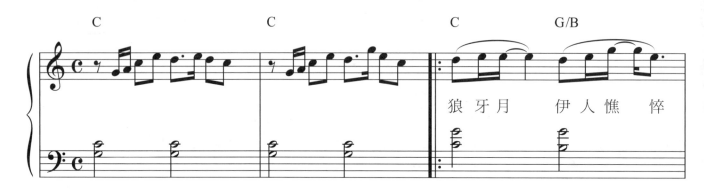

狼牙月　伊人憔悴

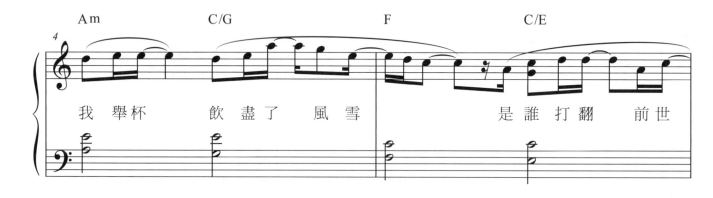

我舉杯　飲盡了風雪　　　是誰打翻　前世

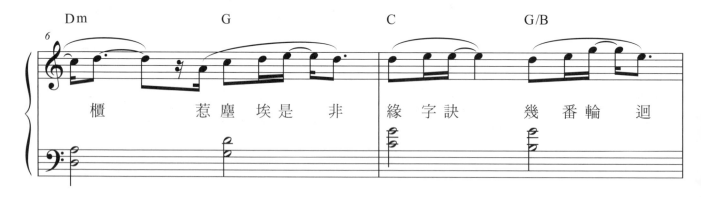

櫃　　惹塵埃是非　緣字訣　幾番輪迴

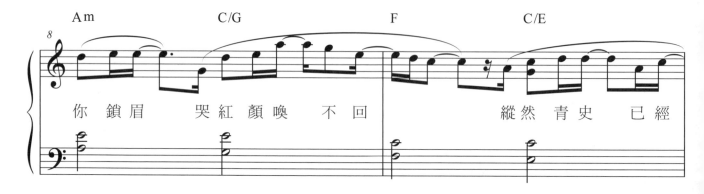

你鎖眉　哭紅顏喚不回　　　縱然青史已經

OP：Alfa Music Publishing Co., Ltd.

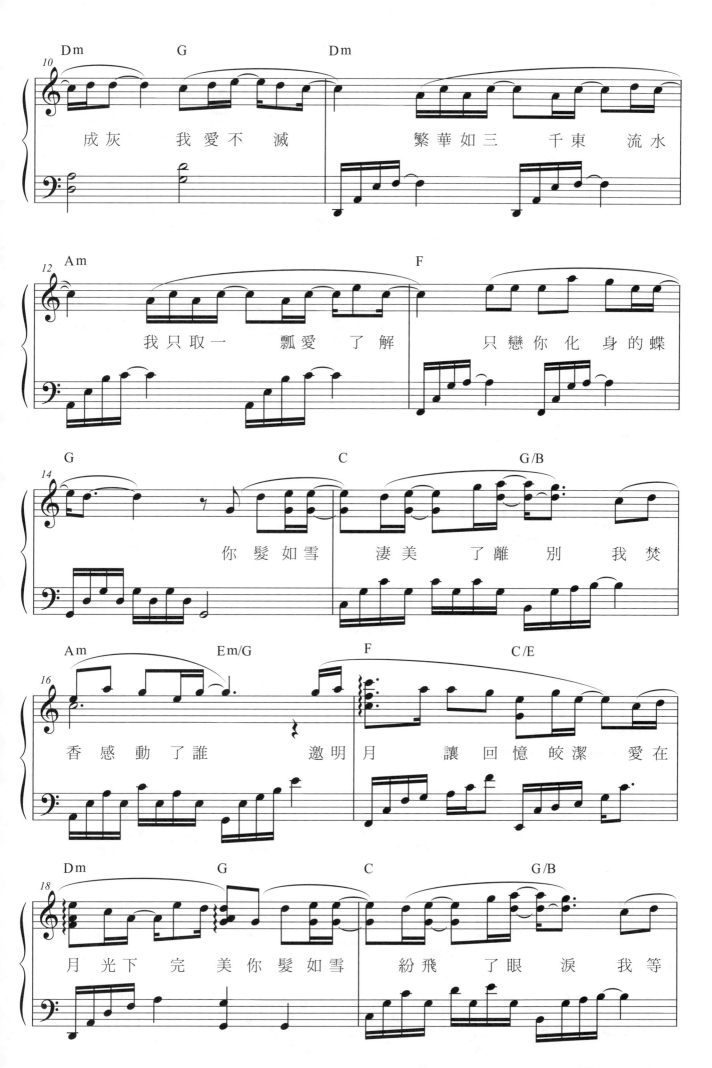

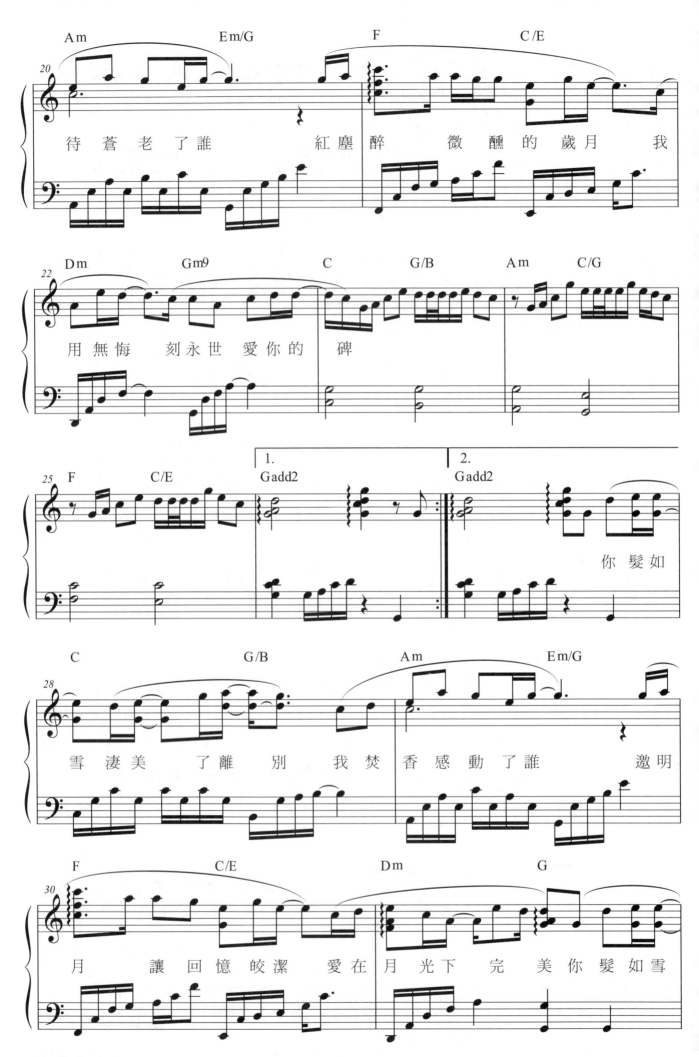

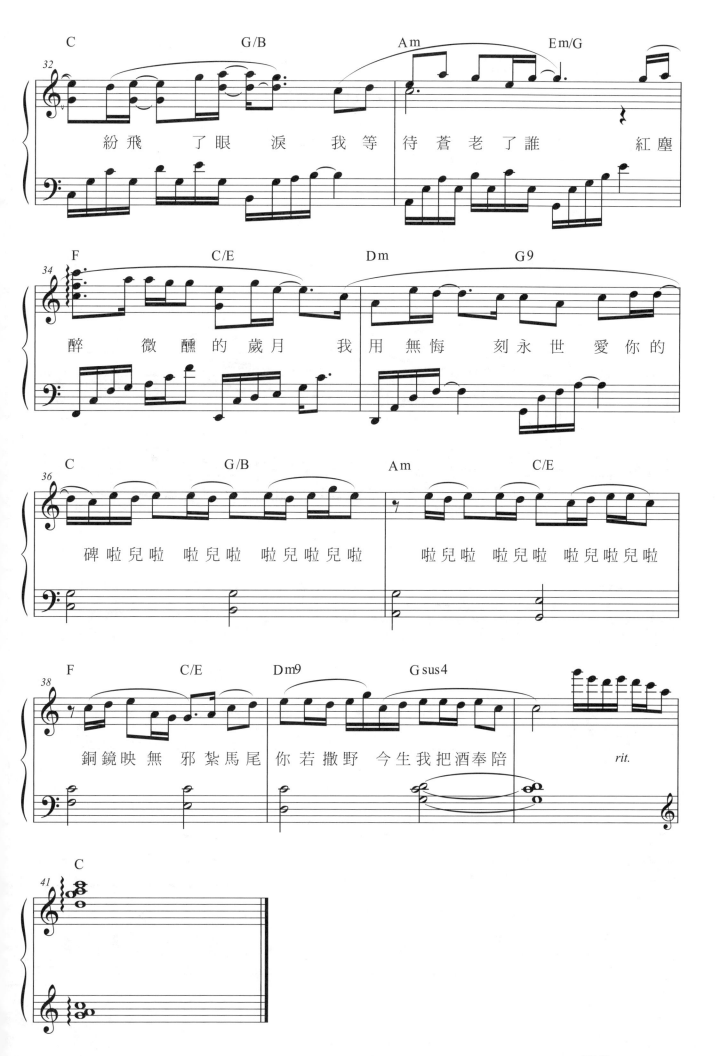

七里香

● 詞：方文山　● 曲：周杰倫　● 唱：周杰倫

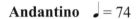

Andantino　♩ = 74

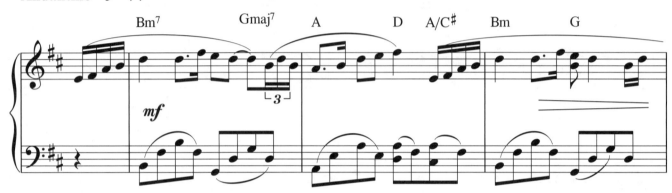

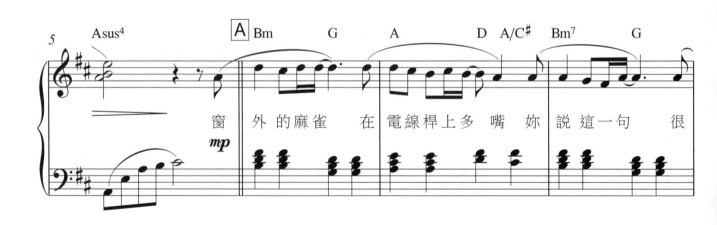

窗　外的麻雀　在　電線桿上多嘴　妳　説這一句　很

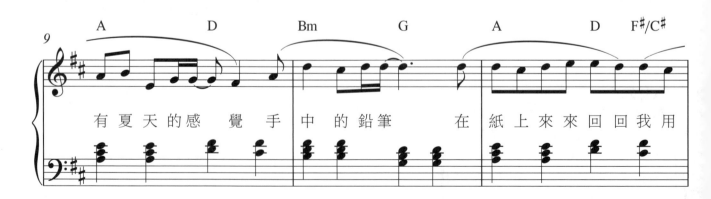

有夏天的感　覺手　中的鉛筆　在　紙上來來回回我用

OP：Alfa Music Publishing Co., Ltd.

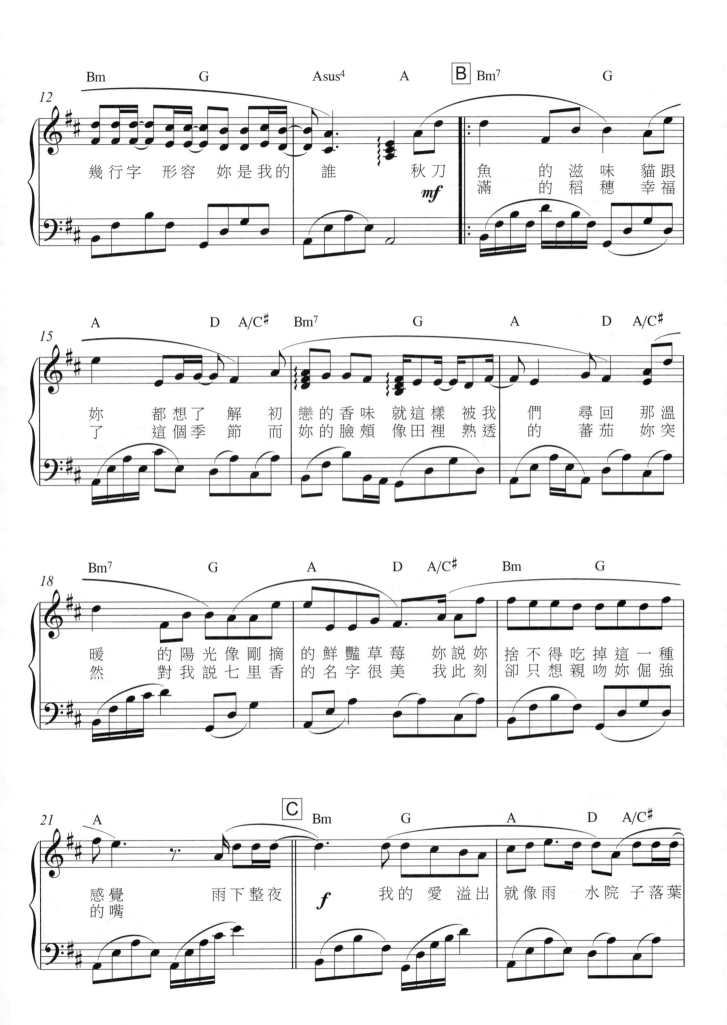

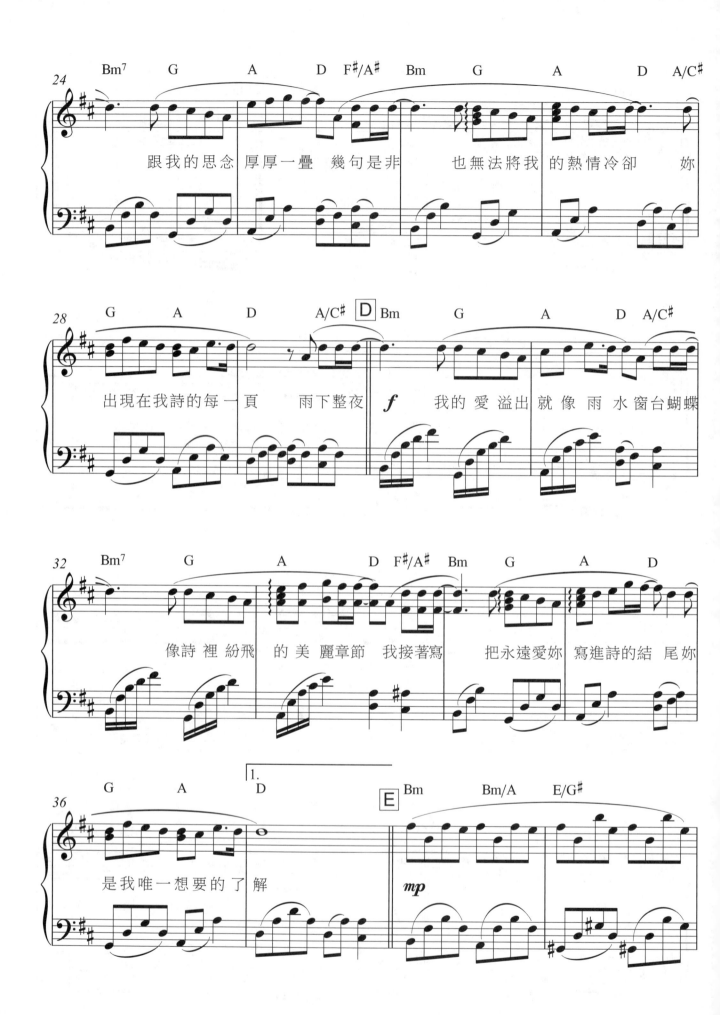

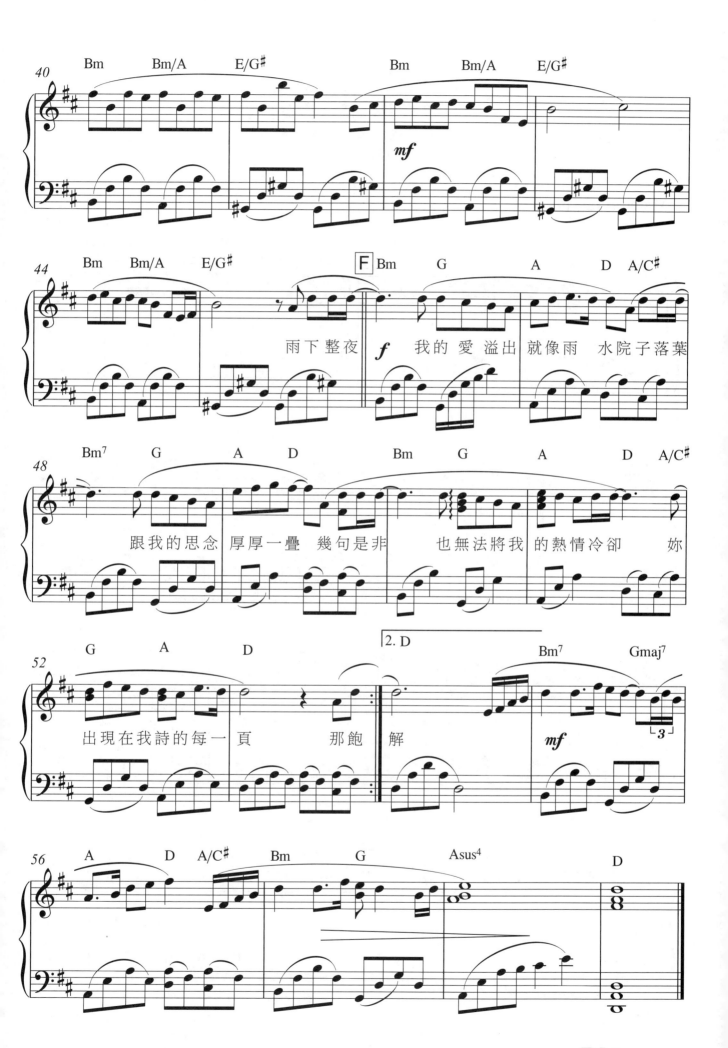

流星雨

● 詞：鄔裕康　● 曲：平井堅　● 唱：F4

電視劇「流星花園」主題曲

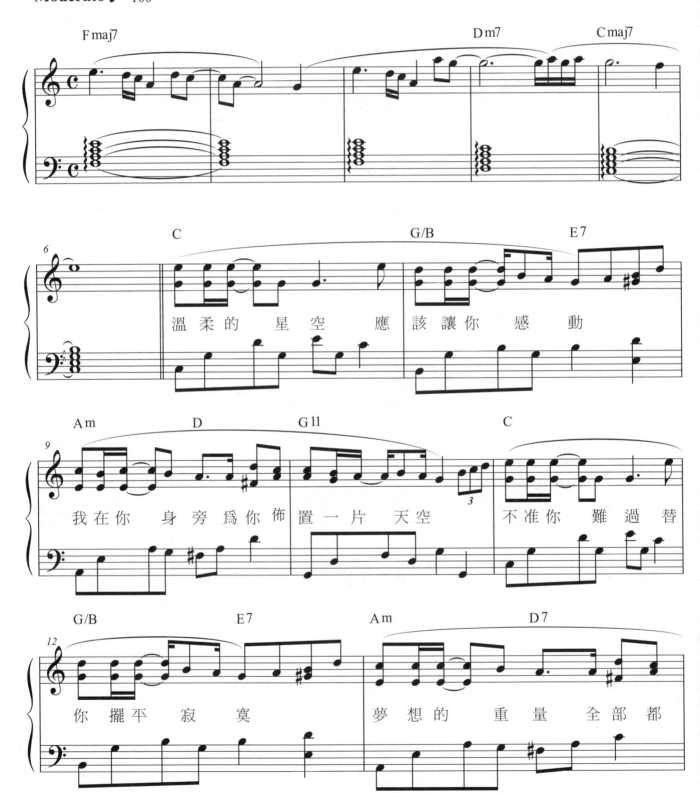

OP：M. C Cabin Music Publishers

SP：Sony Music Publishing (Pte) Ltd. Taiwan Branch

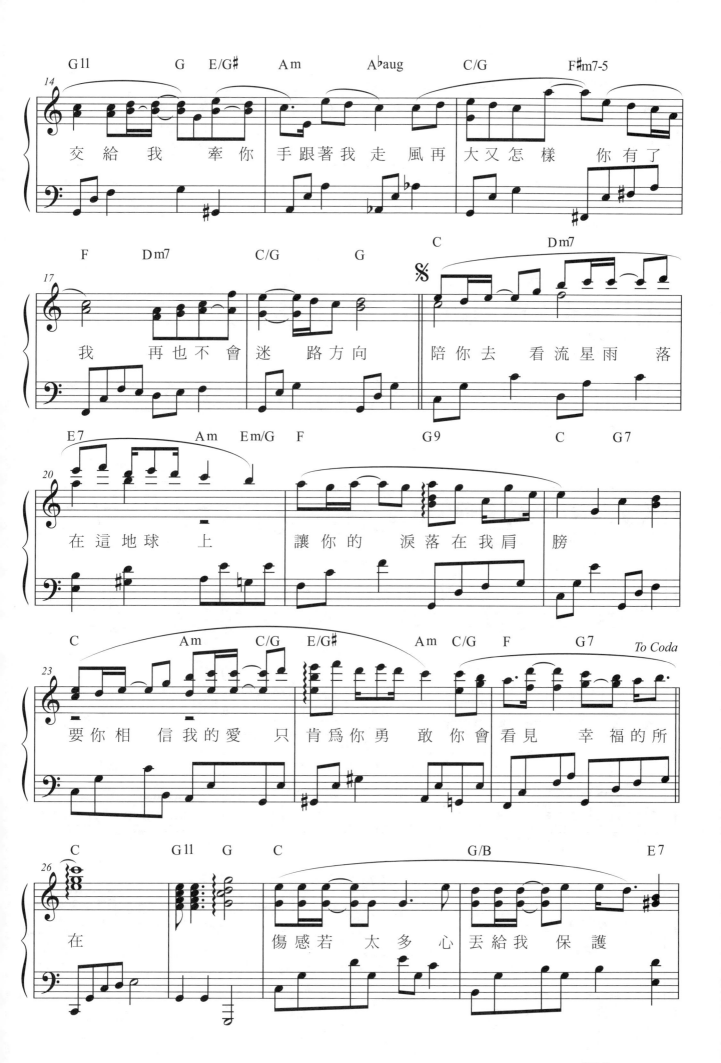

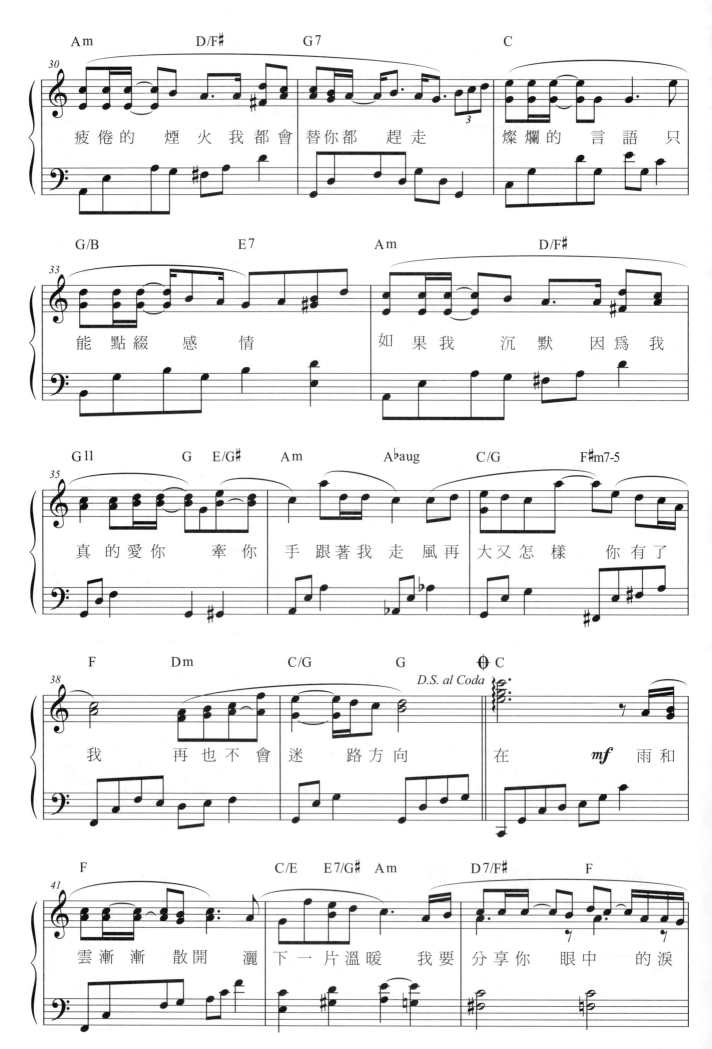

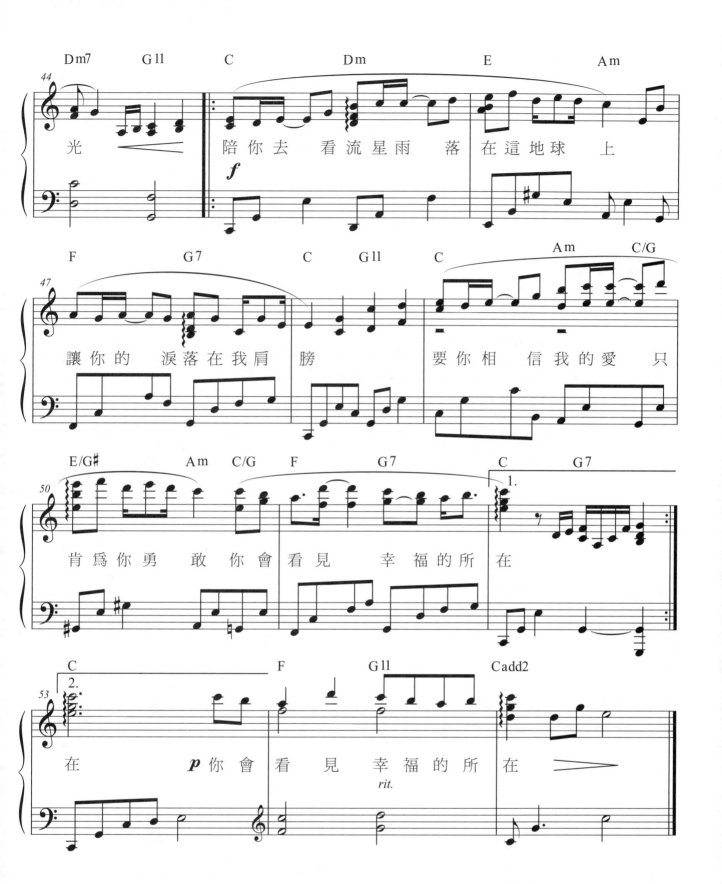

就是愛

●詞：天天 ●曲：周杰倫 ●唱：蔡依林

Moderato ♩ = 100

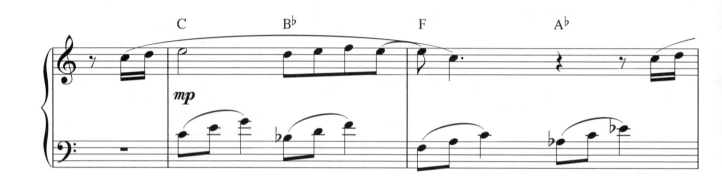

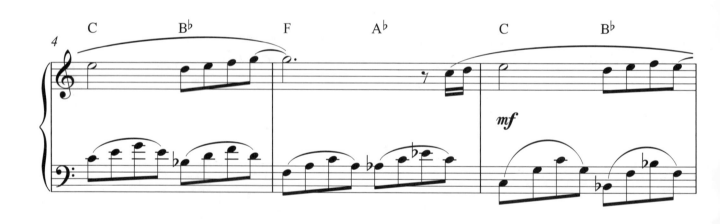

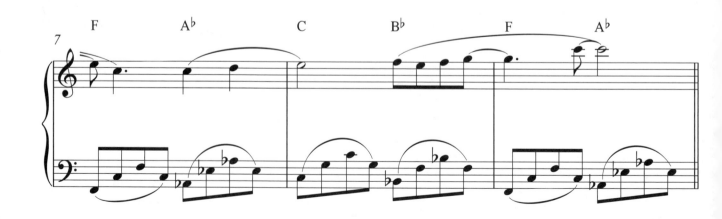

OP：Alfa Music Publishing Co., Ltd.

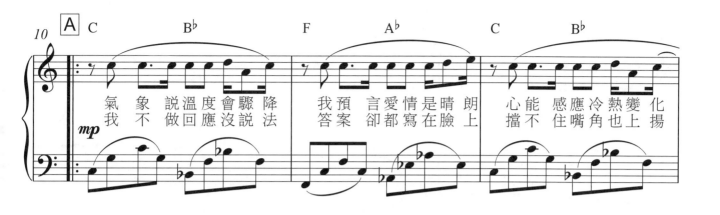
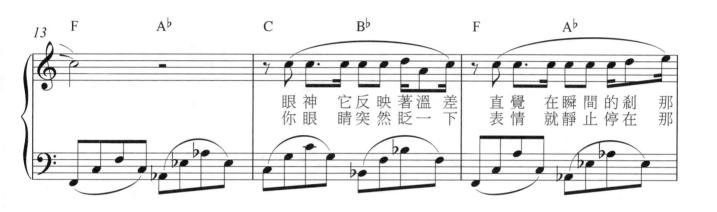
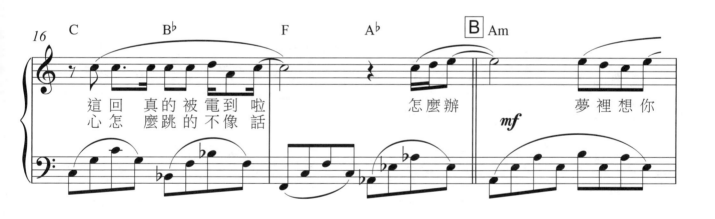

如果愛像微風和　你一起吹過　連空氣味道都變成甜

的　　當我才發覺就是愛　世界變了　當你在傳達你愛我

手牽著我　當我正想你就是愛　天空晴了　當我抬起頭你在眼前

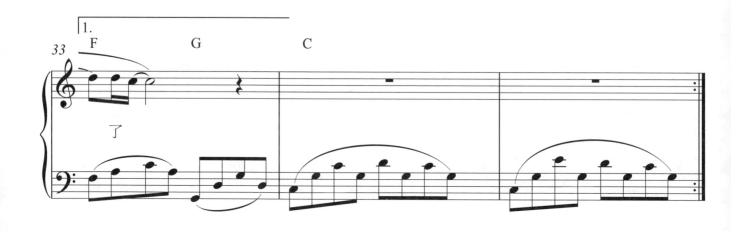

了

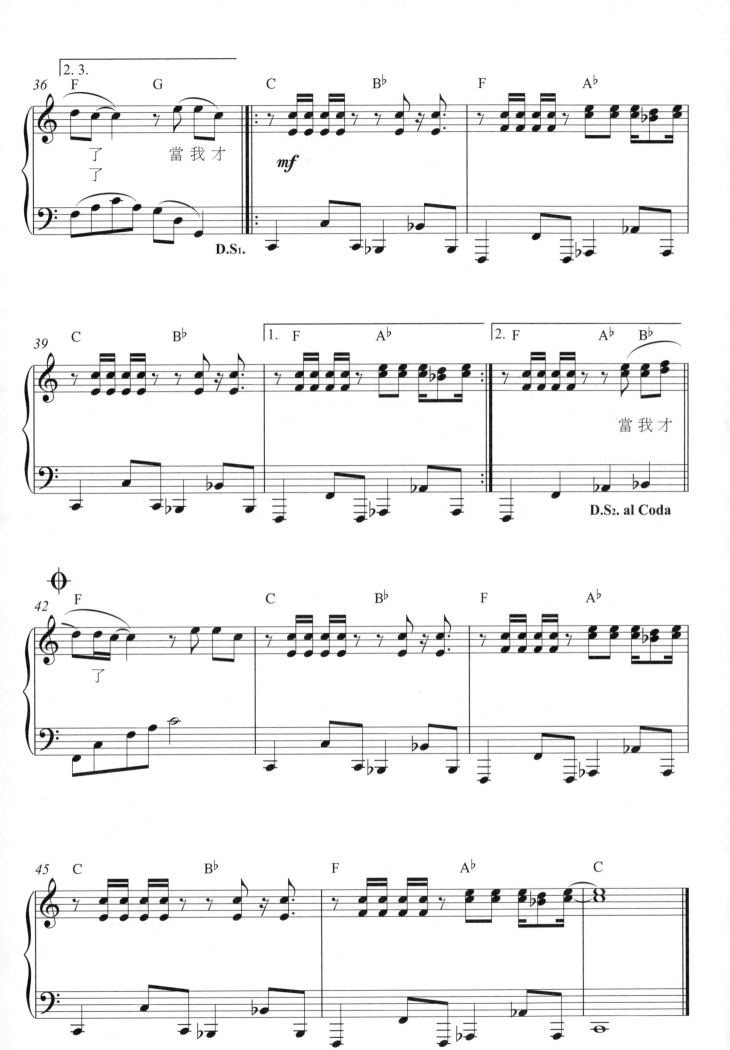

聽不到

●詞：五月天 ●曲：阿信 ●唱：梁靜茹

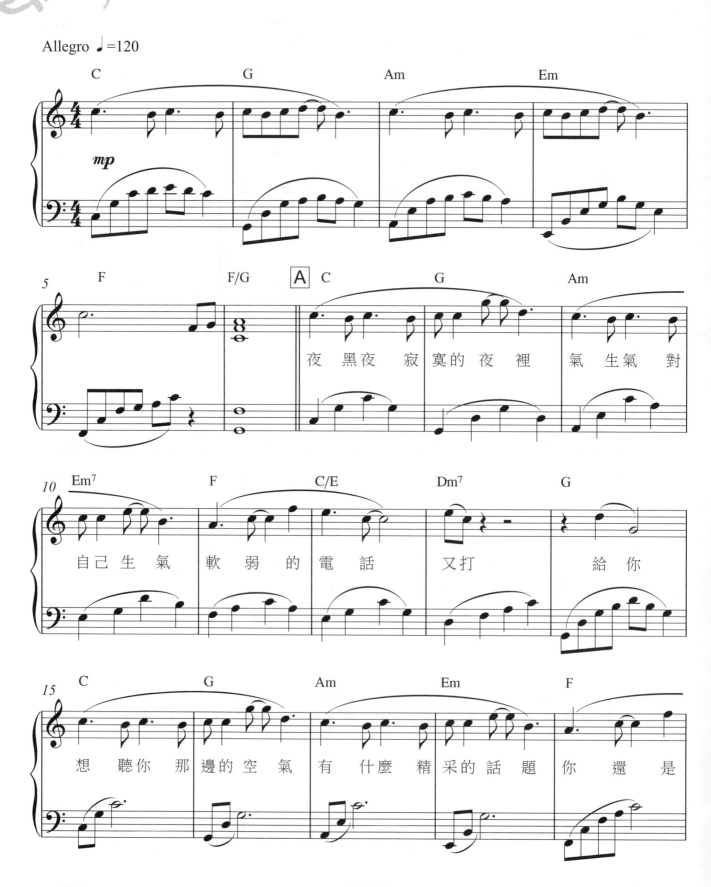

OP：認真工作室
SP：Rock Music Publishing Co., Ltd.

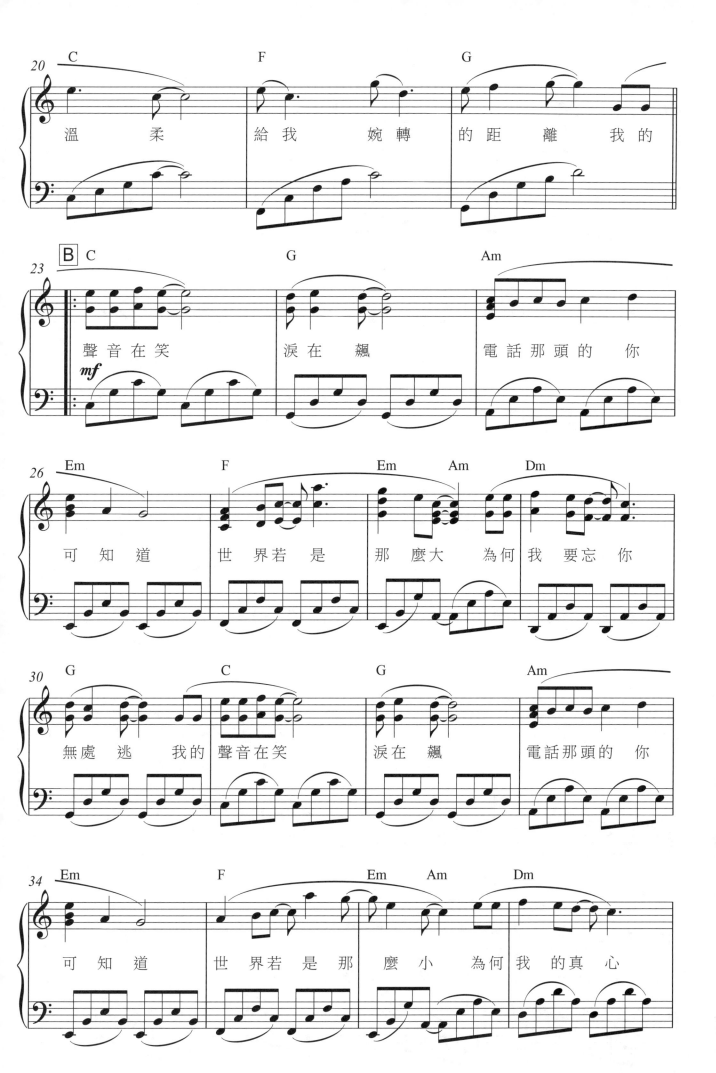

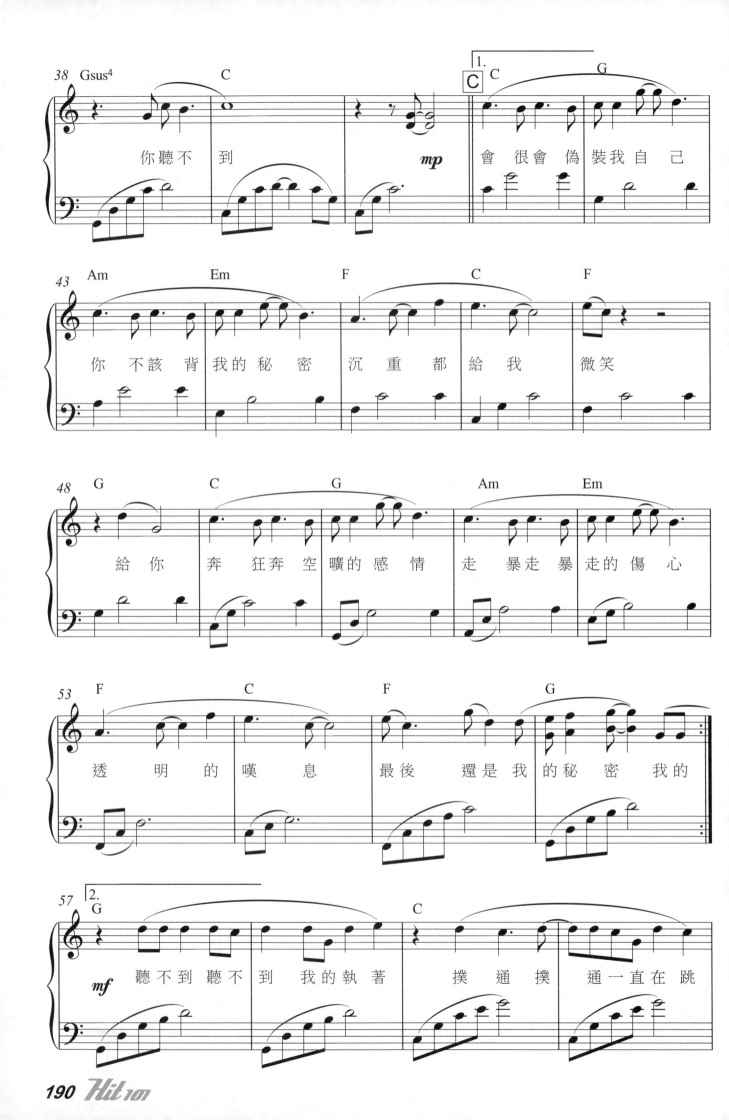

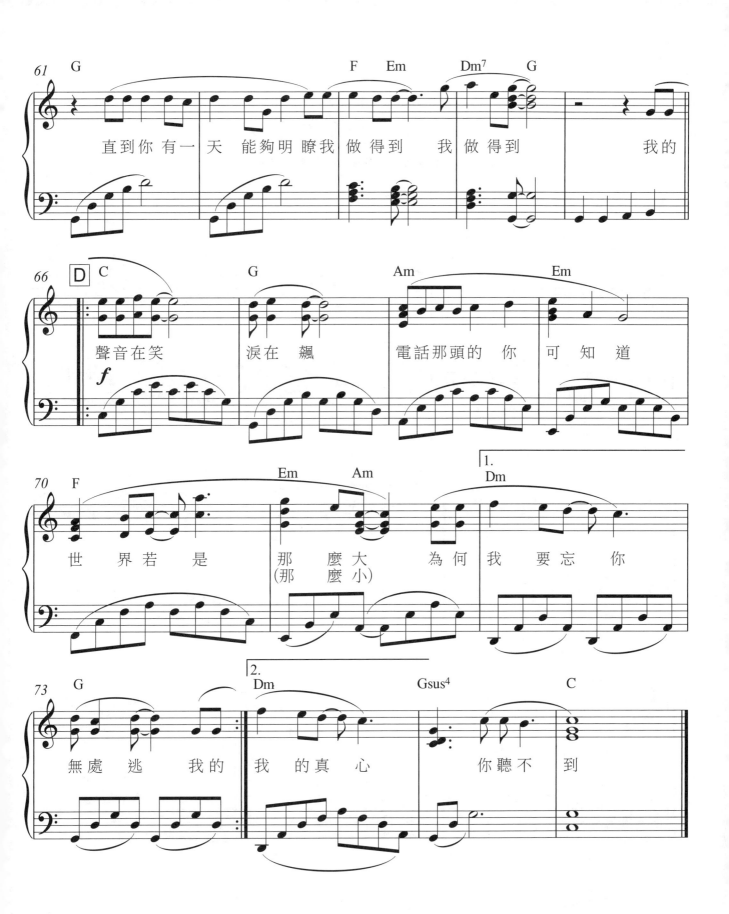

情非得已

●詞：張國祥 ●曲：湯小康 ●唱：庾澄慶
電視劇「流星花園」主題曲

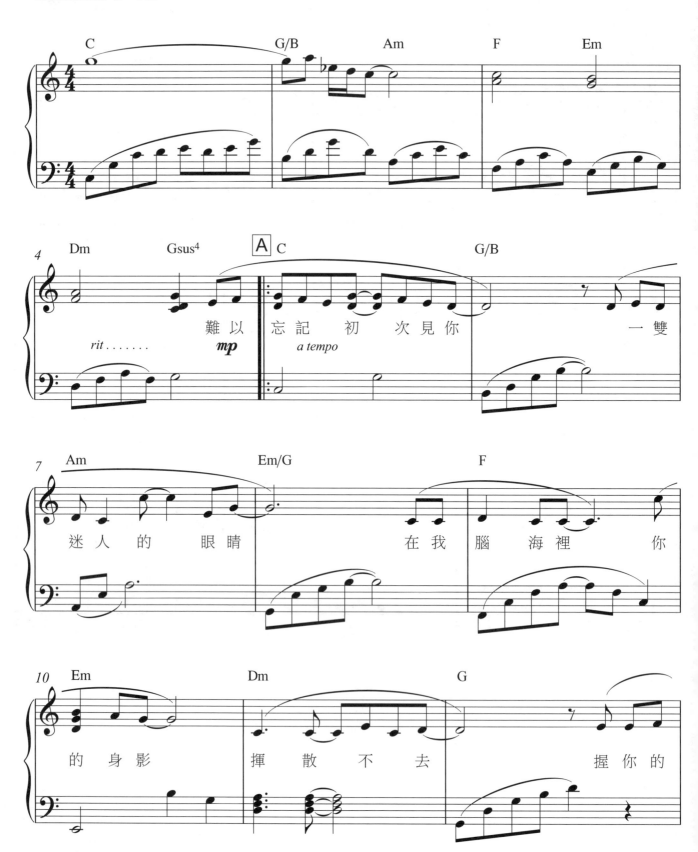

SP：環球音樂出版股份有限公司

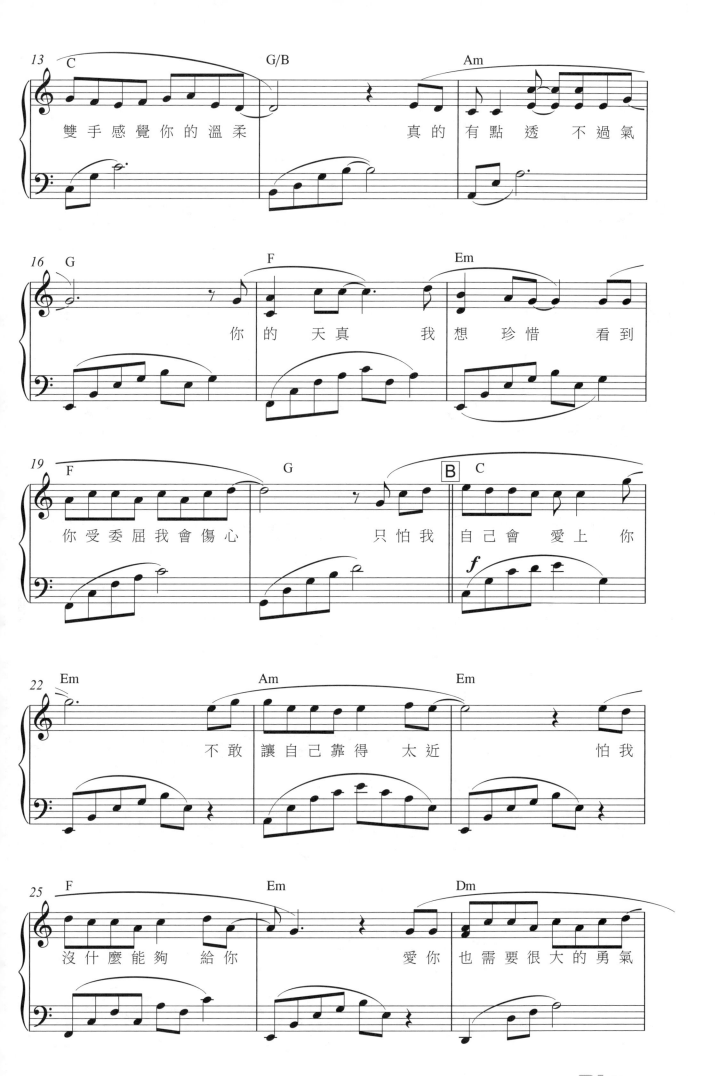

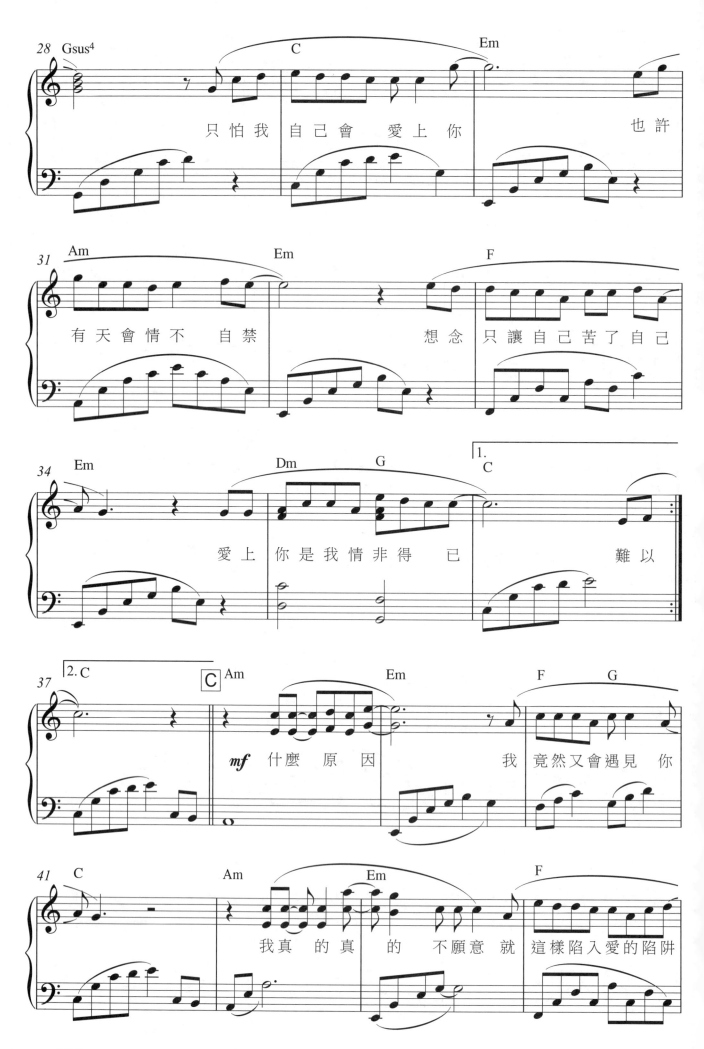

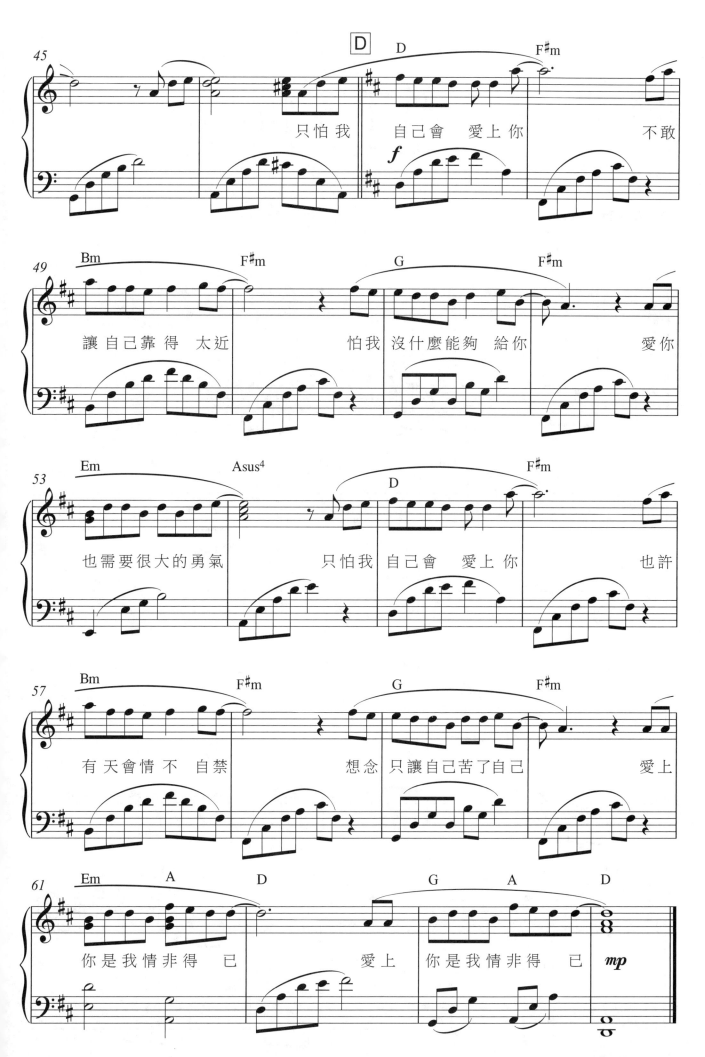

新不了情

● 詞：黃鬱　● 曲：鮑比達　● 唱：萬芳

電影「新不了情」主題曲

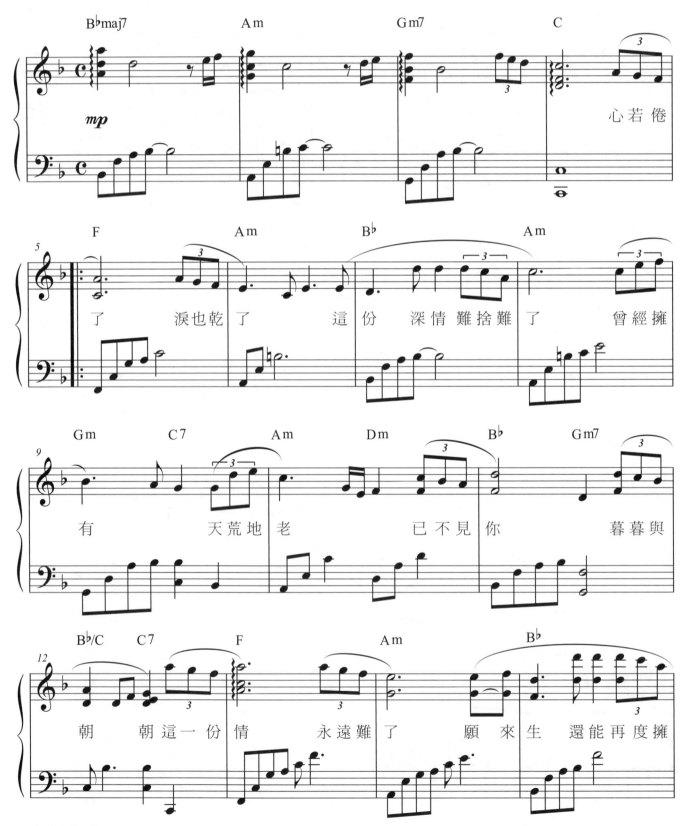

OP：Rock Music Publishing Co., Ltd.

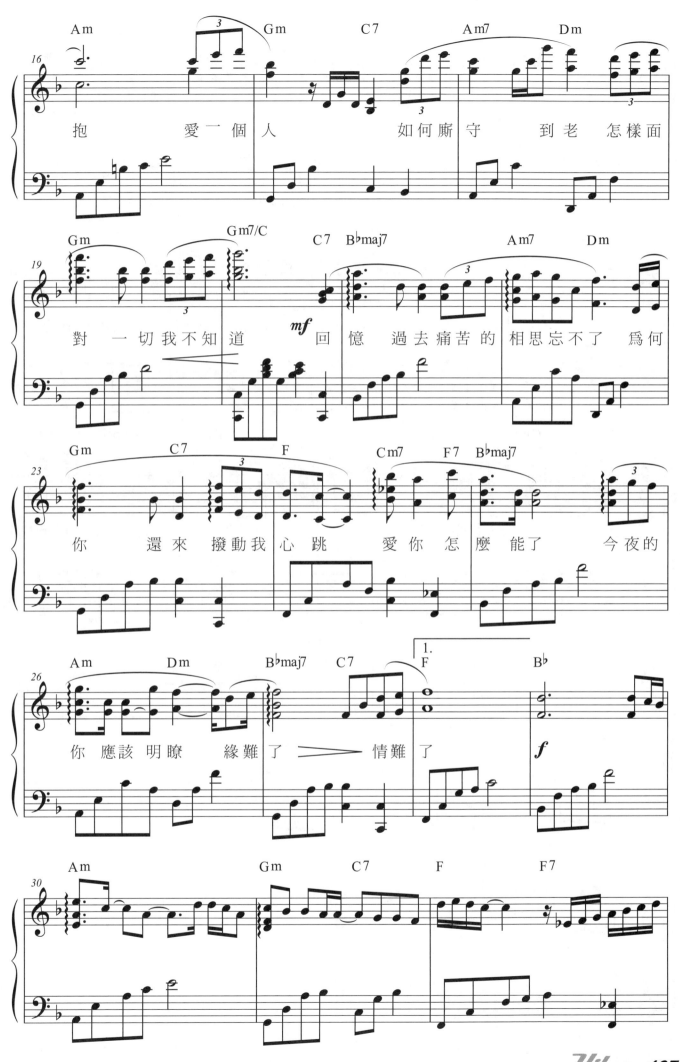

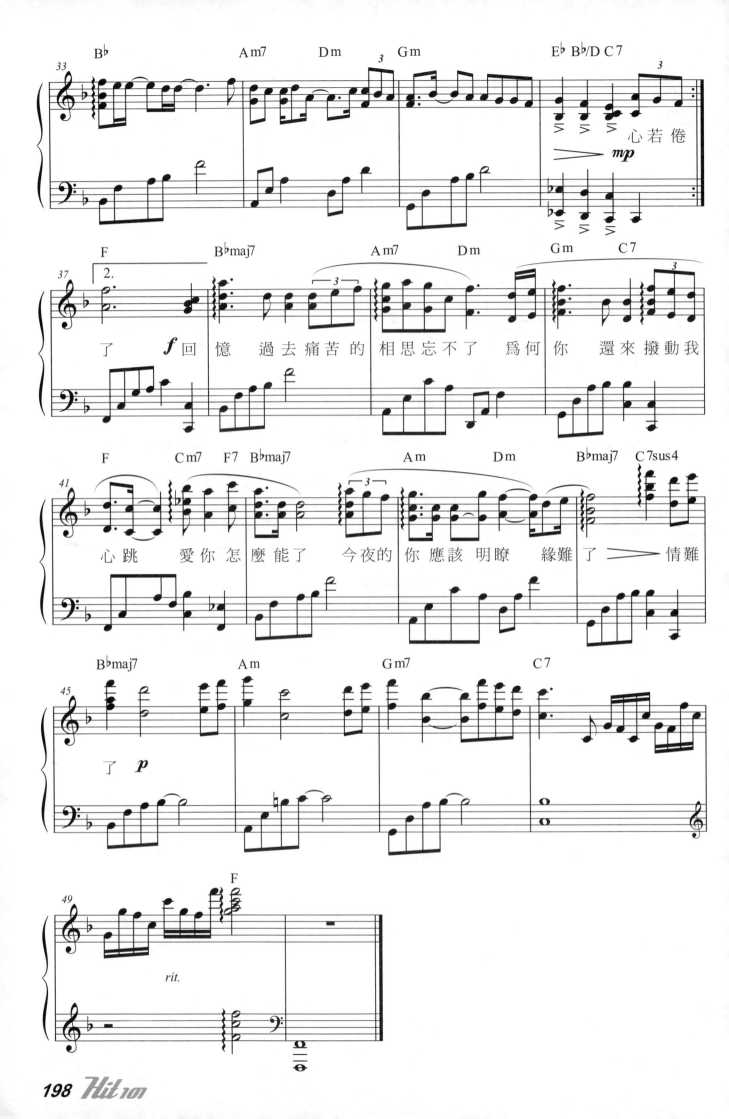

理想情人

● 詞：艾利絲　　● 曲：小冷　　● 唱：楊丞琳

電視劇「惡魔在身邊」插曲

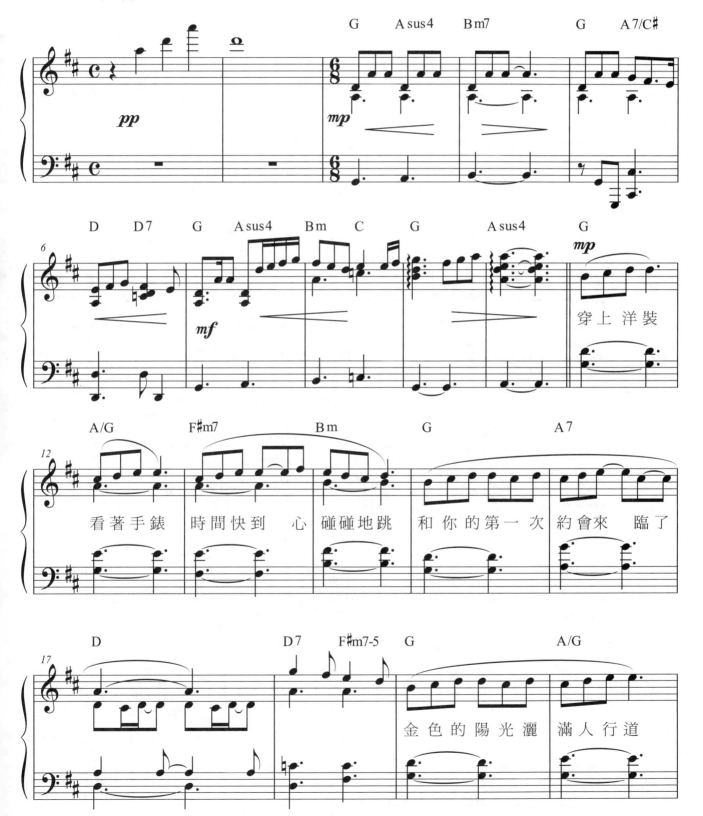

OP：Sony Music Publishing (Pte) Ltd. Taiwan Branch

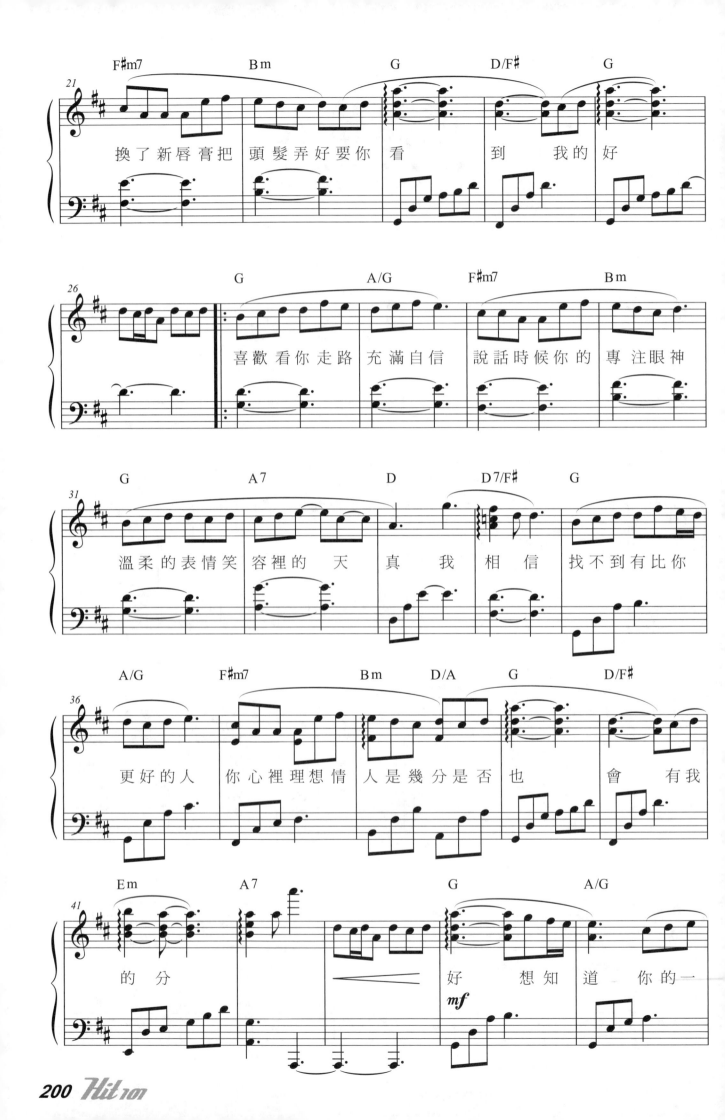

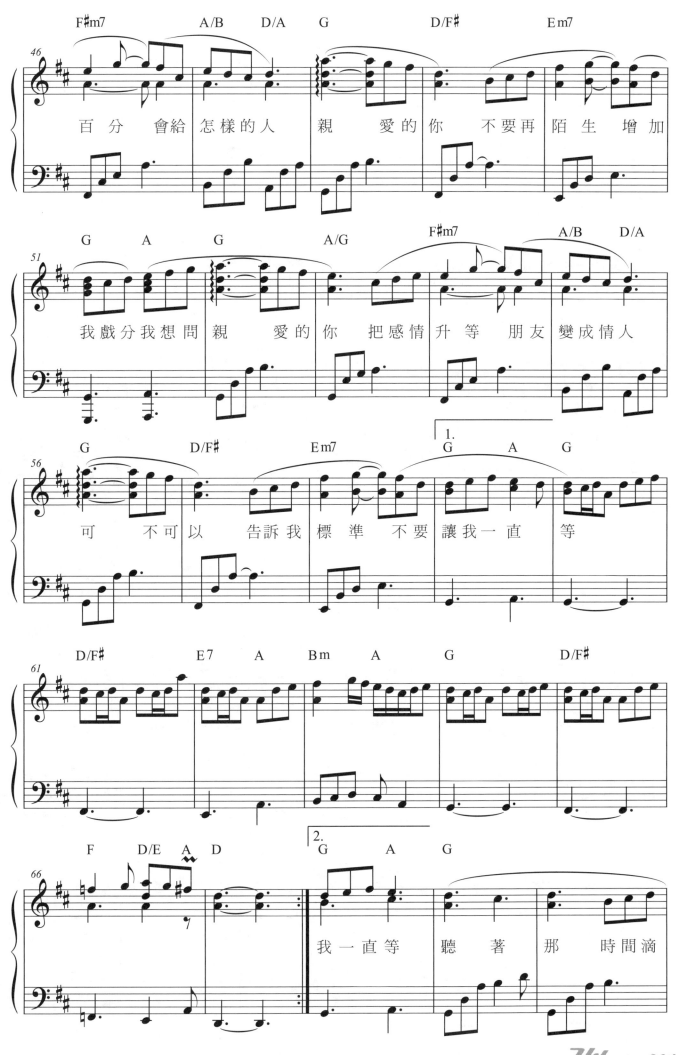

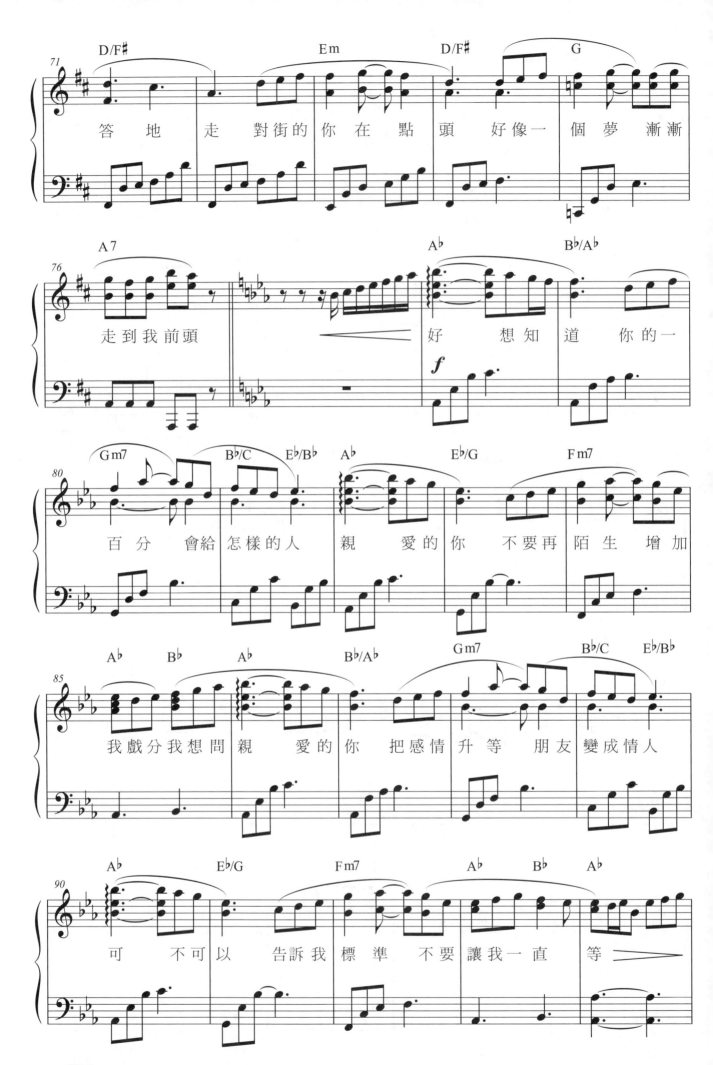

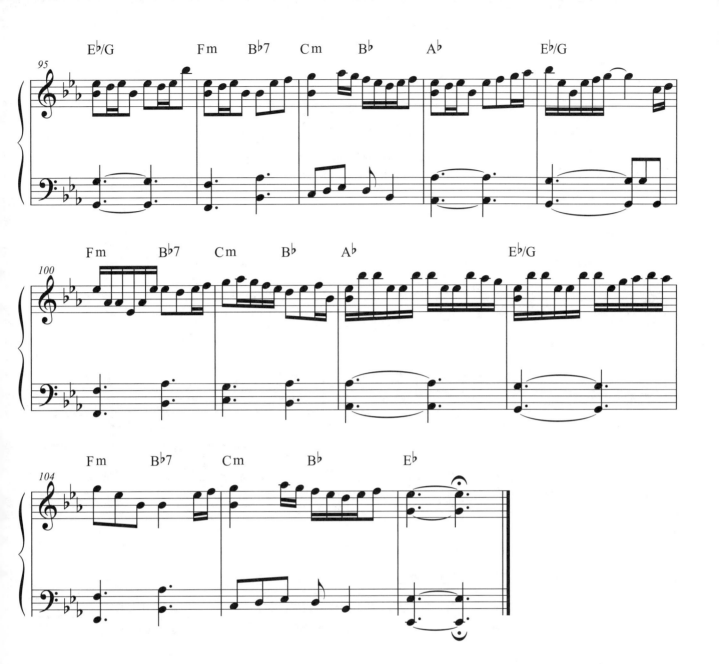

痴心絕對

● 詞：蔡伯南　● 曲：蔡伯南　● 唱：李聖傑
電視劇「愛上痞子男」片頭曲

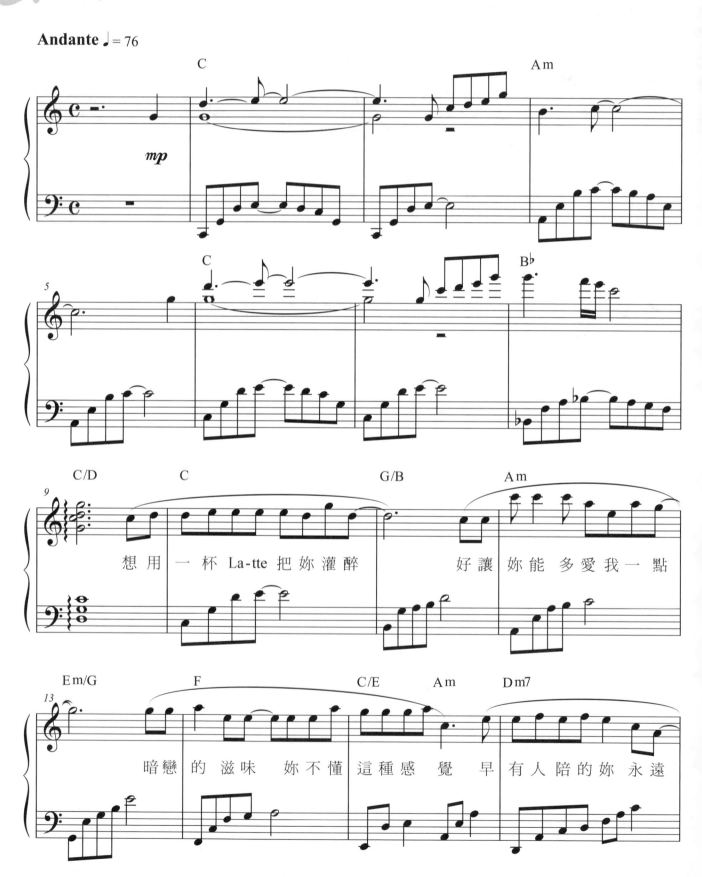

想用 一杯 La-tte 把妳灌醉　好讓 妳能 多愛我一點

暗戀 的 滋味 妳不懂 這種感 覺 早 有人陪的妳 永遠

OP：齊能音樂製作有限公司

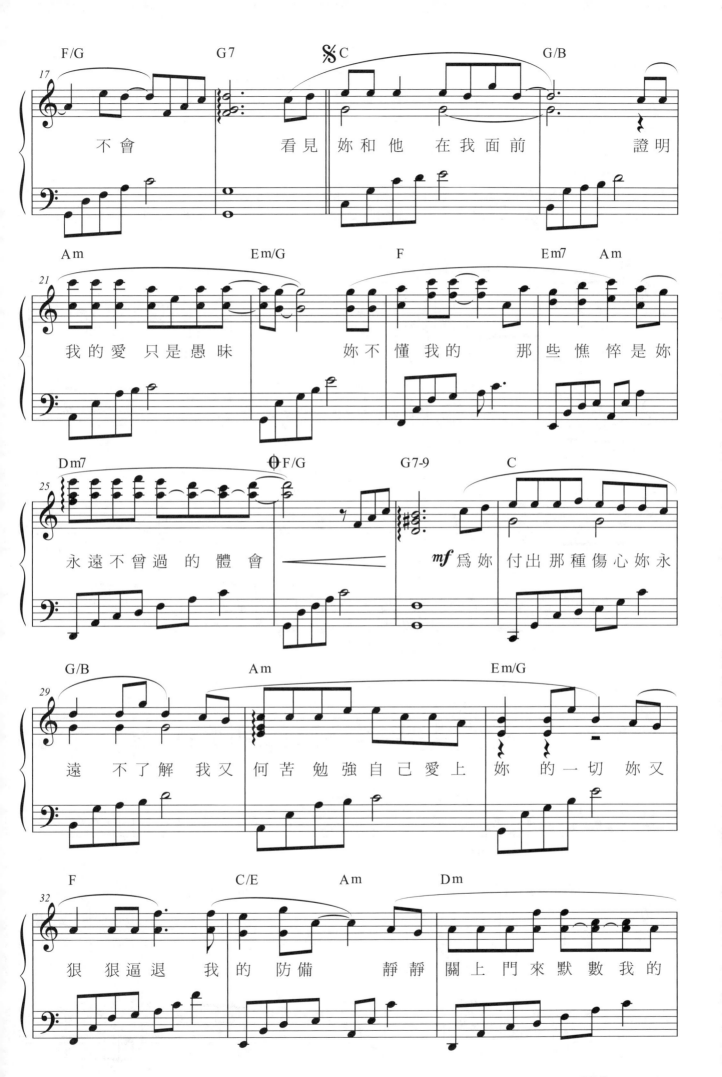

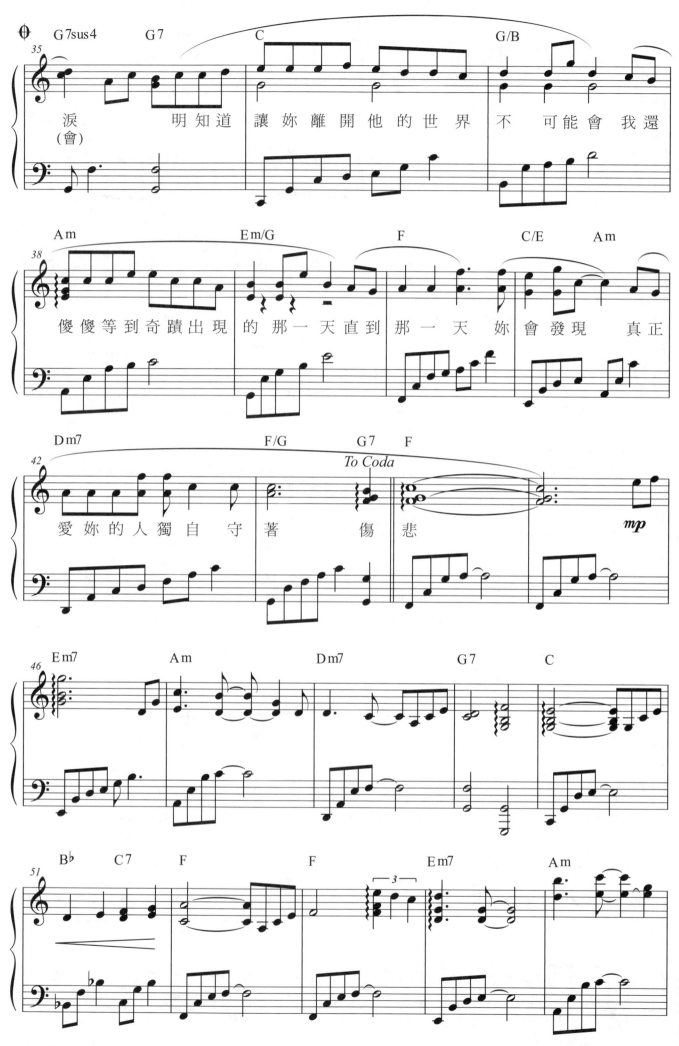

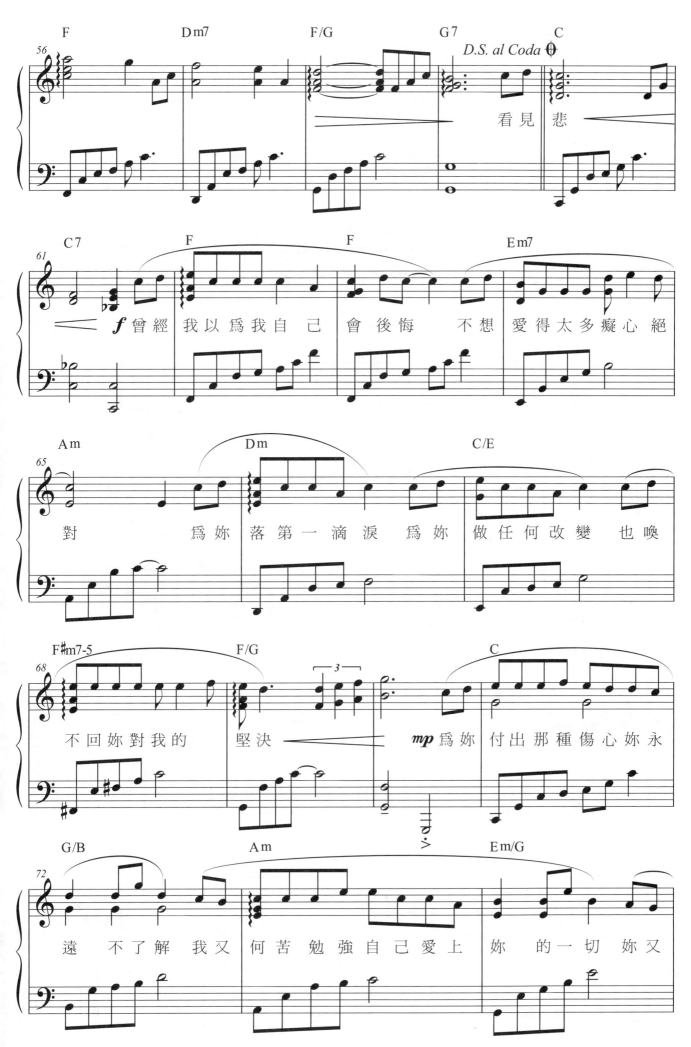

看見 悲

f 曾經 我以為我自己 會後悔 不想 愛得太多癡心絕

對 為妳 落第一滴淚 為妳 做任何改變 也喚

不回妳對我的 堅決 mp 為妳 付出那種傷心妳永

遠 不了解我又 何苦勉強自己愛上 妳 的一切妳又

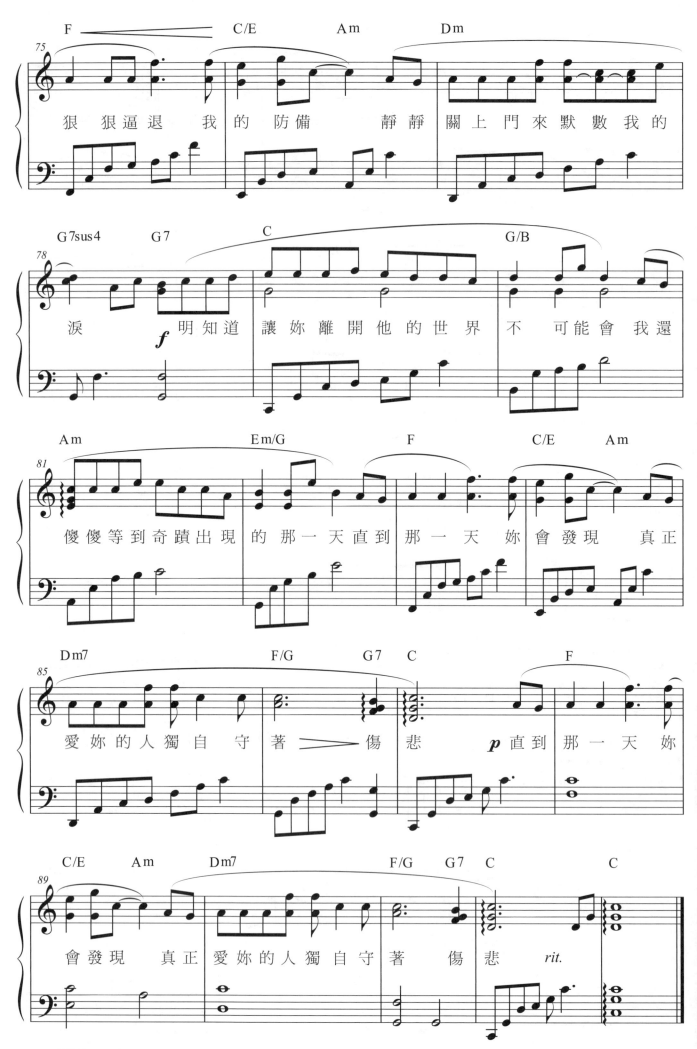

大城小愛

●詞：王力宏／陳鎮川　●曲：王力宏　●唱：王力宏

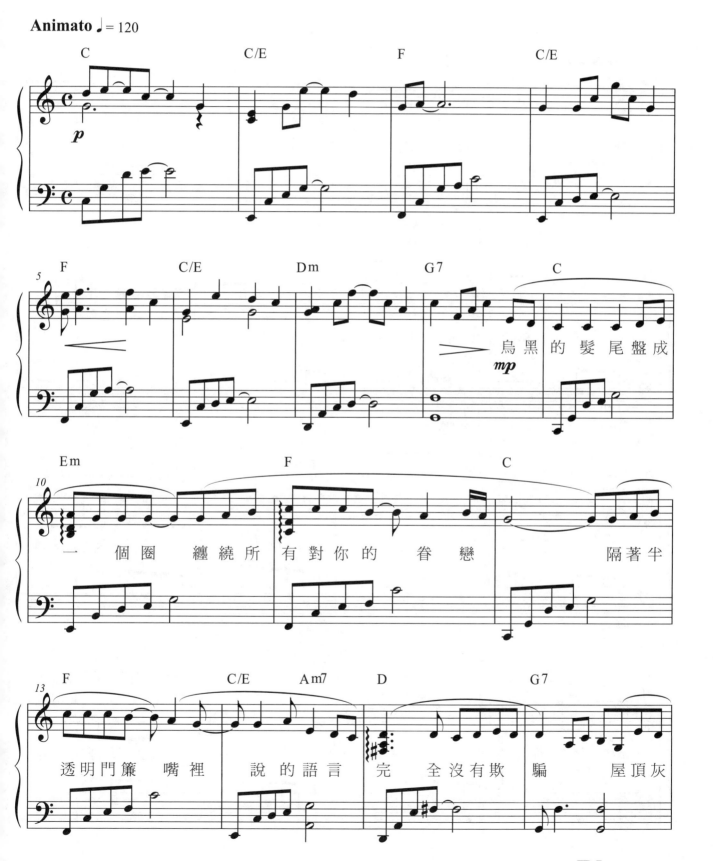

SP：Sony Music Publishing (Pte) Ltd. Taiwan Branch

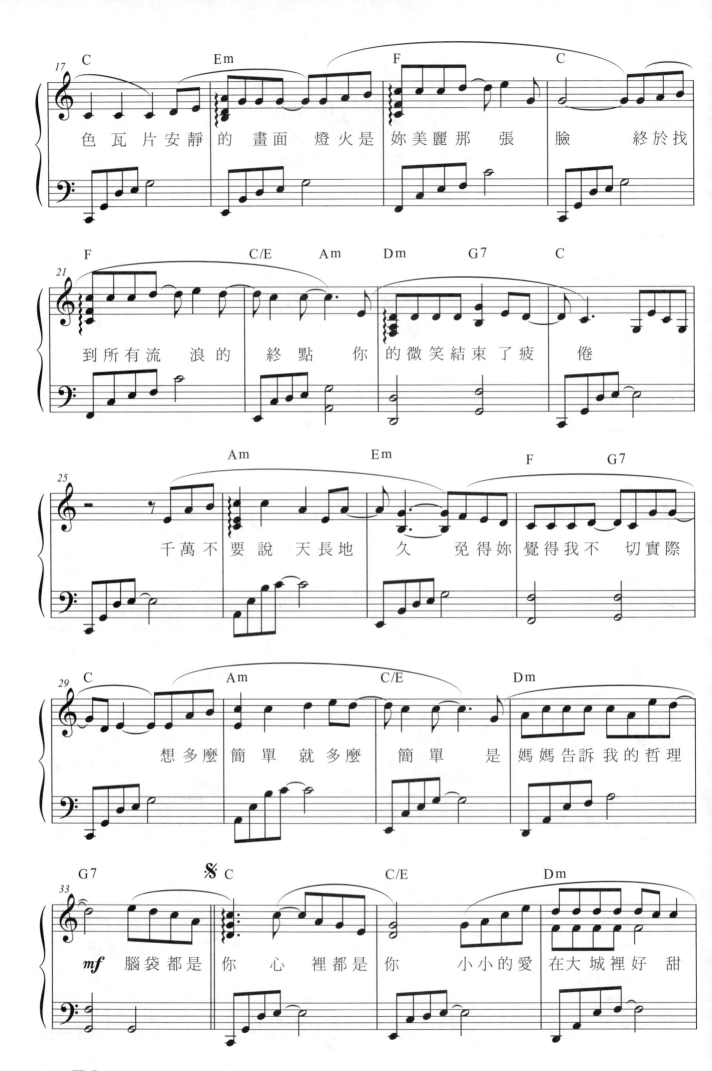

色 瓦 片 安 靜 的 畫 面　燈 火 是 妳 美 麗 那 張　臉　終 於 找

到 所 有 流　浪 的　終 點　你 的 微 笑 結 束 了 疲　倦

千 萬 不 要 說 天 長 地　久　免 得 妳 覺 得 我 不　切 實 際

想 多 麼 簡 單 就 多 麼　簡 單 是 媽 媽 告 訴 我 的 哲 理

腦 袋 都 是　你 心　裡 都 是 你　小 小 的 愛 在 大 城 裡 好　甜

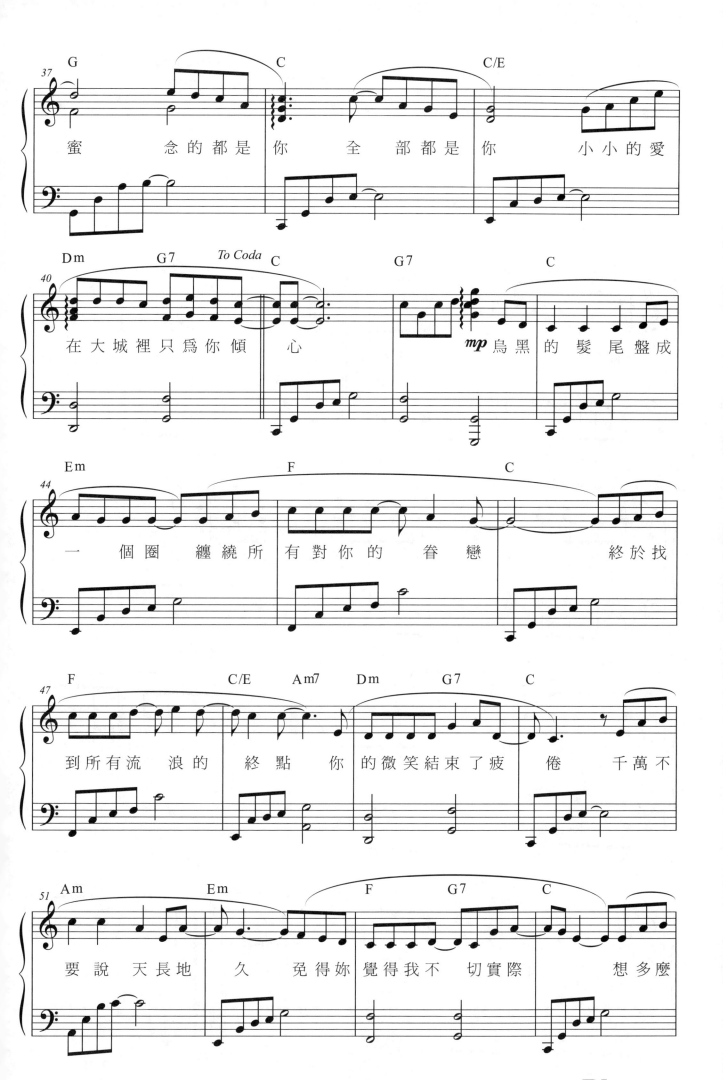

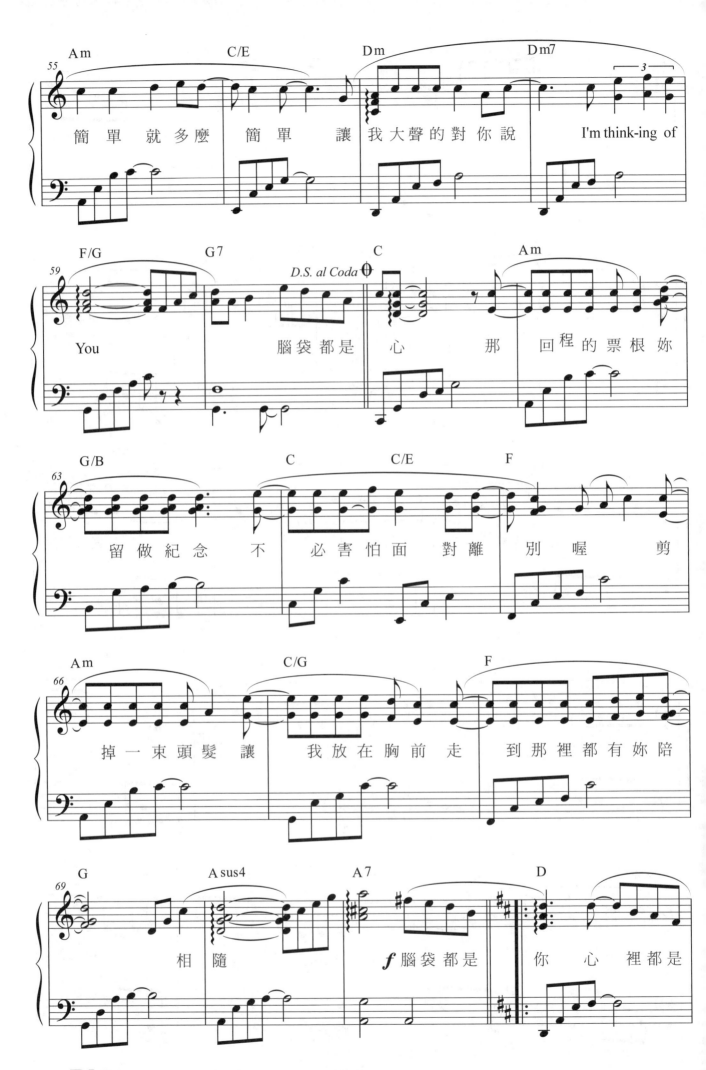

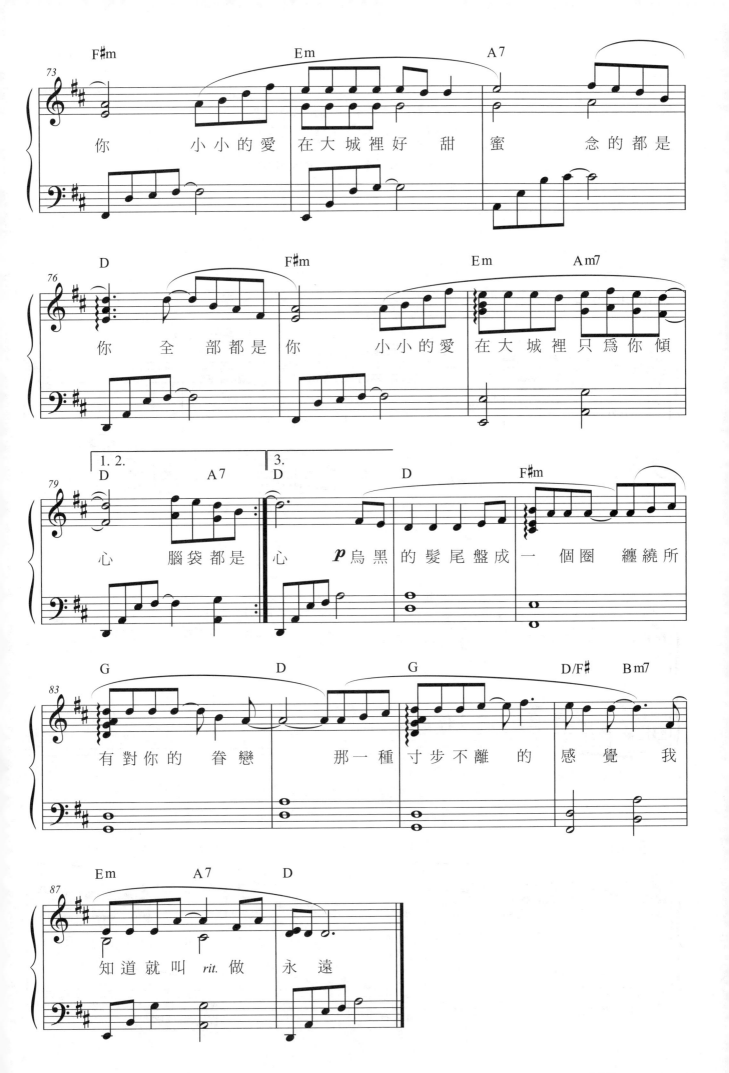

眼淚成詩

●詞：劉寶龍　●曲：林夕　●唱：孫燕姿

Andantino ♩ = 78

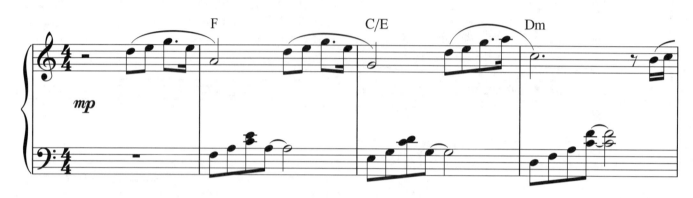

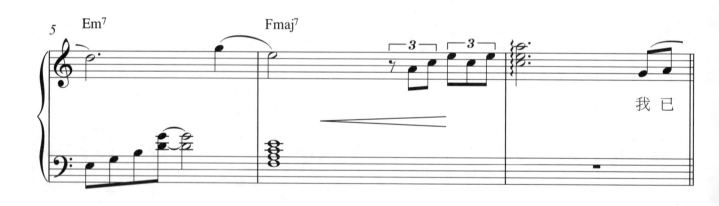

我 已

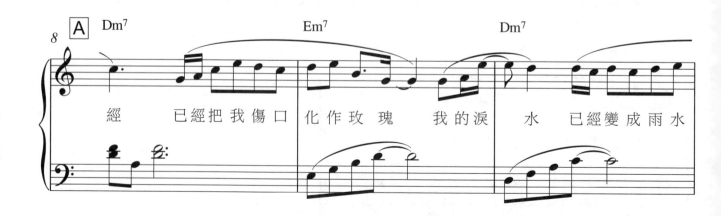

經　　　已 經 把 我 傷 口　化 作 玫 瑰　我 的 淚　水 已 經 變 成 雨 水

OP：EMI MUSIC PUBLISHING (S.E. ASIA) LTD., TAIWAN

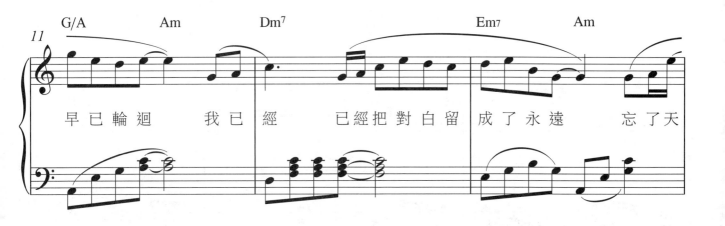

早已輪迴　我已經　　已經把對白留成了永遠　忘了天

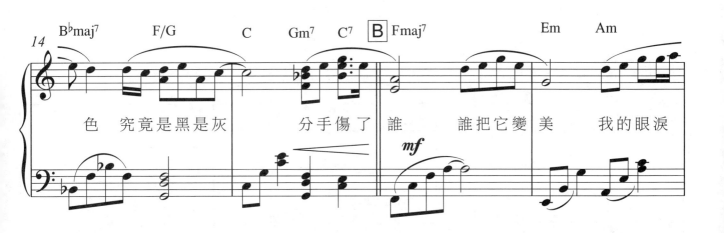

色　究竟是黑是灰　　分手傷了誰　誰把它變美　我的眼淚

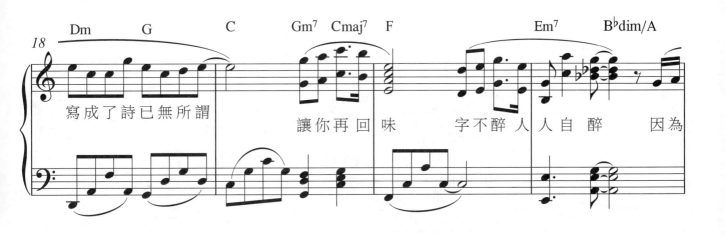

寫成了詩已無所謂　　讓你再回味　字不醉人人自醉　　因為

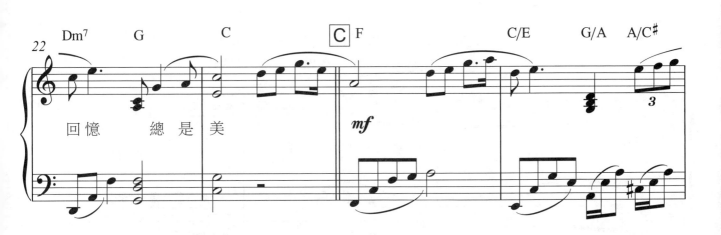

回憶　總是美

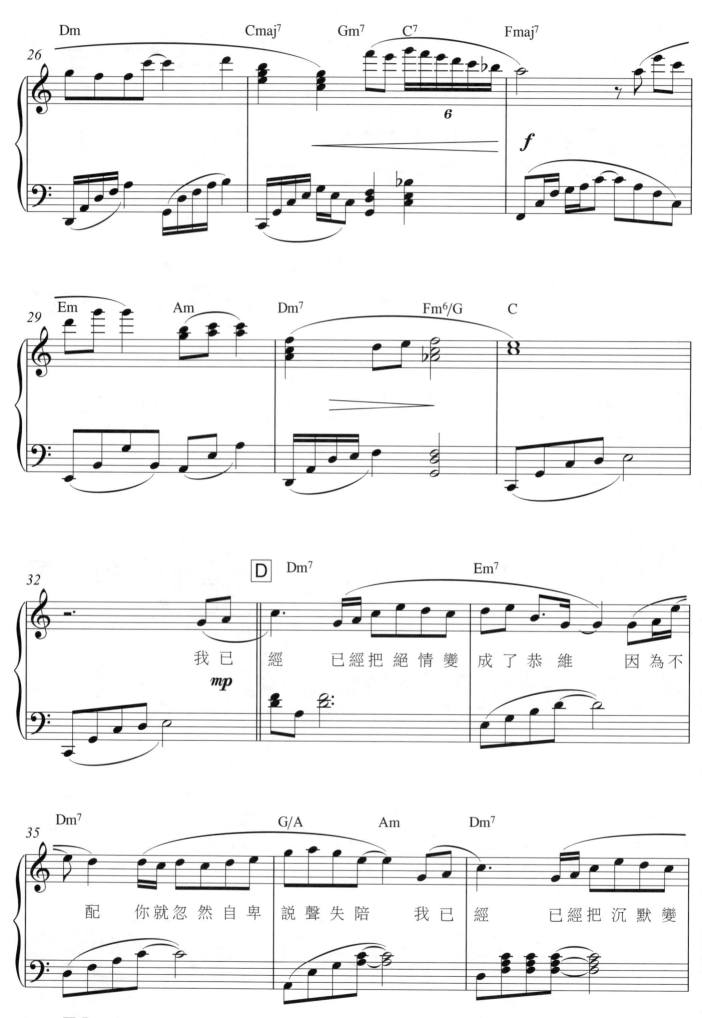

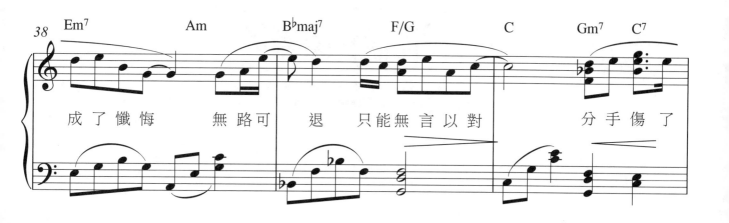

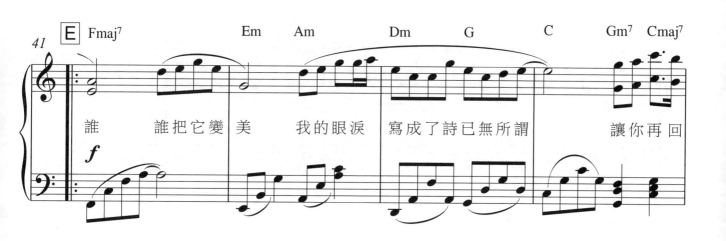

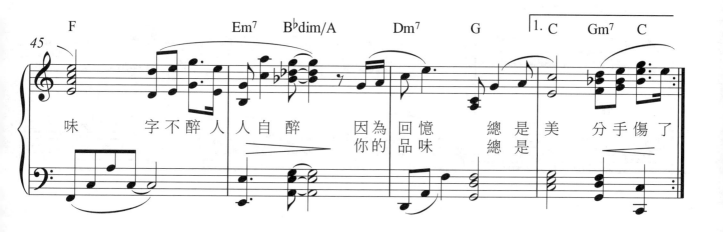

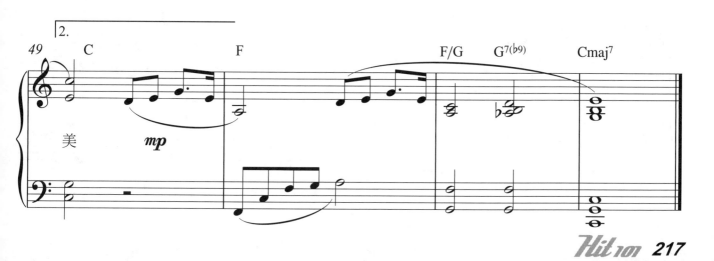

花的嫁紗

● 詞：崔岩／呈雄 ● 曲：崔岩 ● 唱：王心凌
電視劇「天國的嫁衣」主題曲

Andantino ♩ = 78

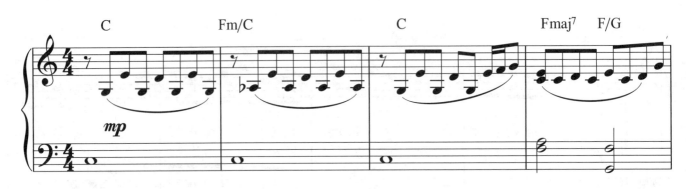

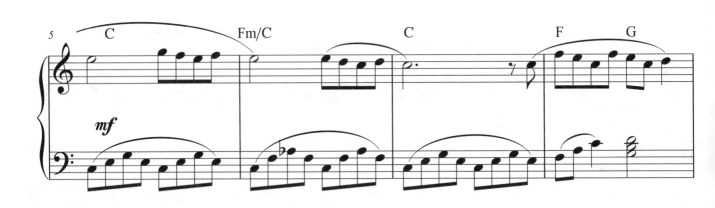

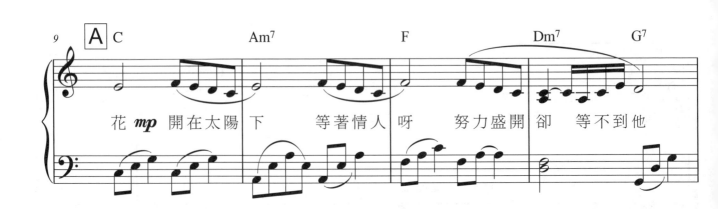

花 *mp* 開在太陽 下　等著情人 呀　努力盛開 卻　等不到他

OP：EMI MUSIC PUBLISHING HONG KONG EMI MUSIC PUBLISHING (S.E. ASIA) LTD., TAIWAN

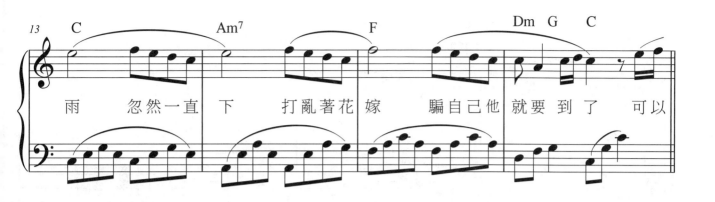

雨　　忽然一直　下　　打亂著花嫁　　騙自己他　就要　到　了　　可以

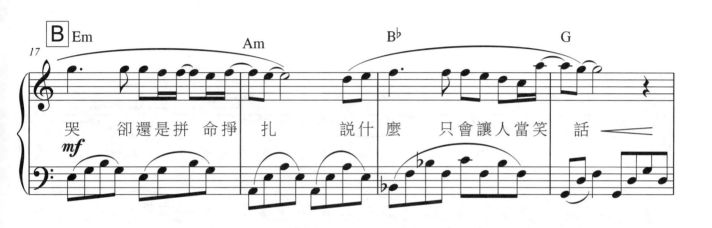

哭　　卻還是拼　命掙　扎　　說什麼　　只會讓人當笑　　話

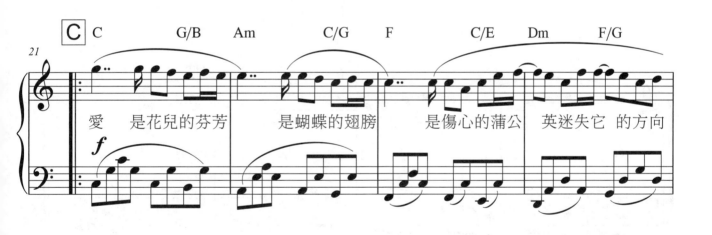

愛　　是花兒的芬芳　　是蝴蝶的翅膀　　是傷心的蒲公　英迷失它　的方向

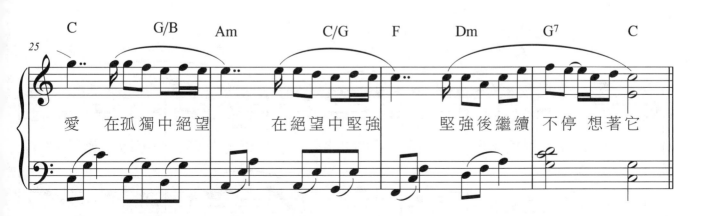

愛　　在孤獨中絕望　　在絕望中堅強　　堅強後繼續　不停　想著它

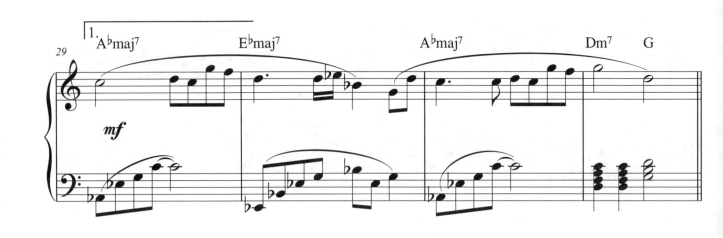

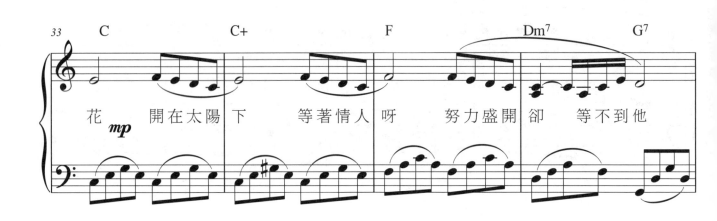

花　　開在太陽下　　等著情人　呀　努力盛開卻　等不到他

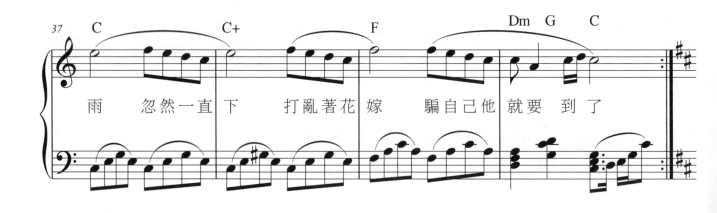

雨　　忽然一直下　　打亂著花嫁　騙自己他就要　到　了

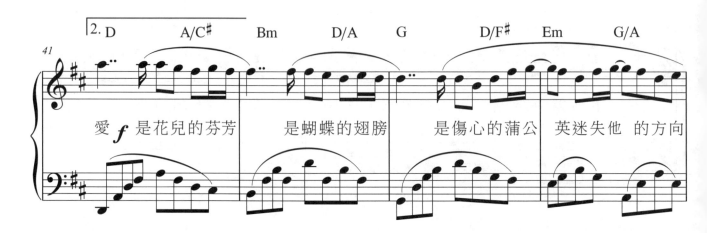

愛　是花兒的芬芳　　是蝴蝶的翅膀　　是傷心的蒲公英迷失他　的方向

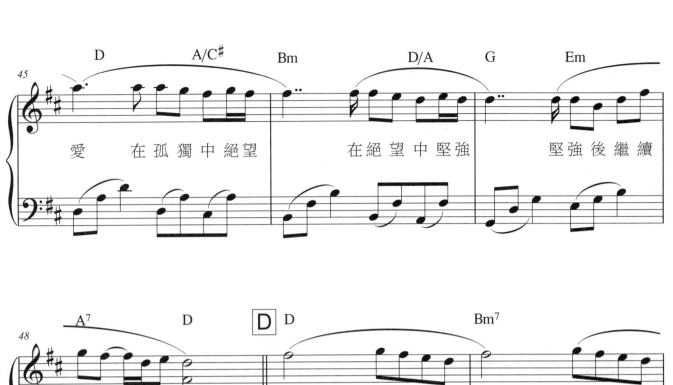

愛　　在孤獨中絕望　　在絕望中堅強　　堅強後繼續

不停　想著他　她　　丟了愛的　他　　心像被針

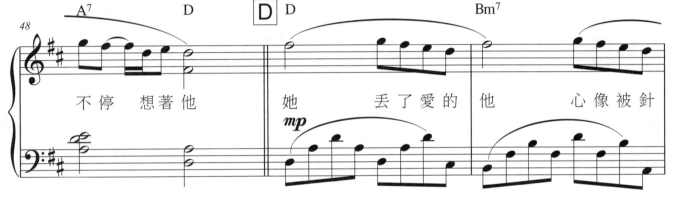

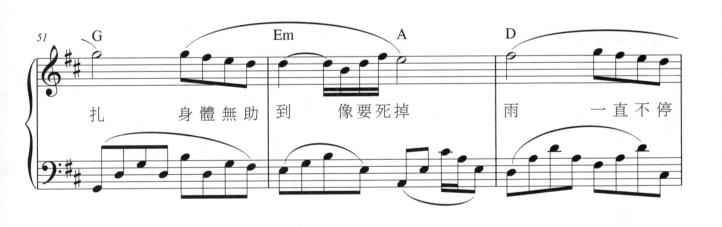

扎　　身體無助到　像要死掉　　雨　　一直不停

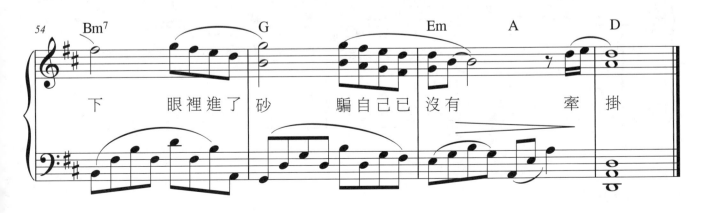

下　　眼裡進了砂　騙自己已沒有　　　牽掛

千年之戀

● 詞：F.I.R／謝宥慧／林志年　● 曲：F.I.R　● 唱：F.I.R

Andante ♩ = 70

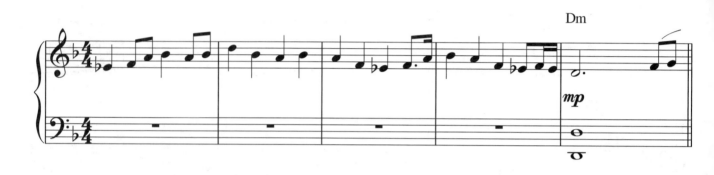

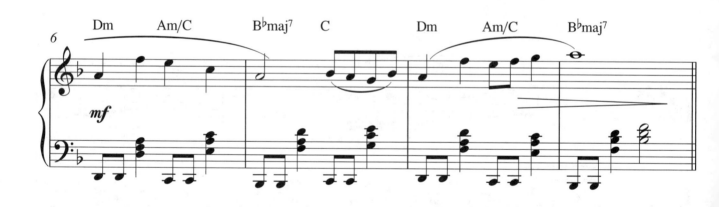

A

竹 林 的 燈 火 島 國 的 沙 漠　　七 色 的 國 度 不 斷 飄 逸 風 中

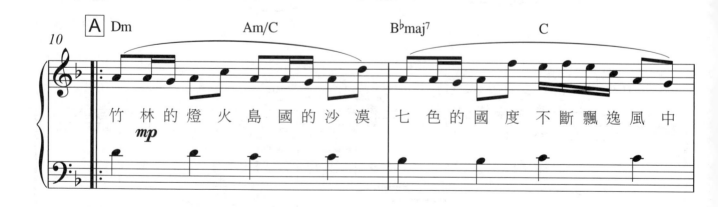

OP：EMI MUSIC PUBLISHING (S.E.ASIA) LTD., TAIWAN無限延伸音樂事業有限公司(ADMIN. BY EMI MPT)

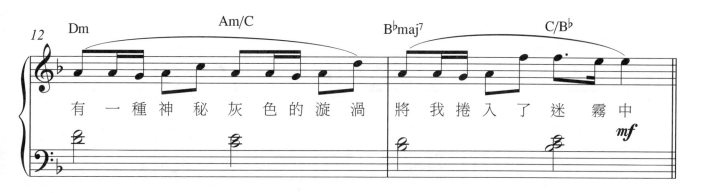

有 一 種 神 秘 灰 色 的 漩 渦　將 我 捲 入 了 迷 霧 中

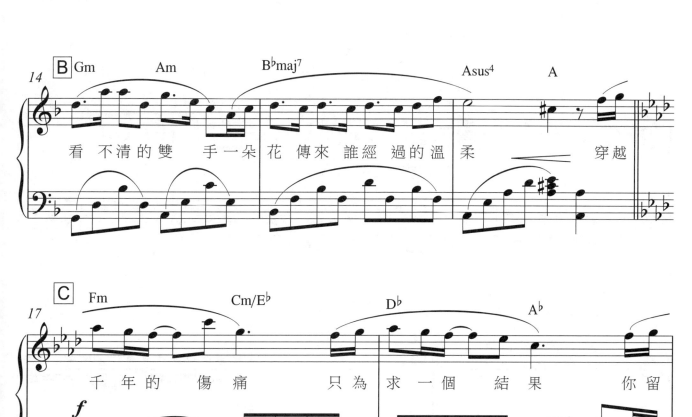

看 不 清 的 雙　手 一 朵 花 傳 來 誰 經 過 的 溫 柔　　穿 越

千 年 的 傷 痛　只 為 求 一 個 結 果　你 留

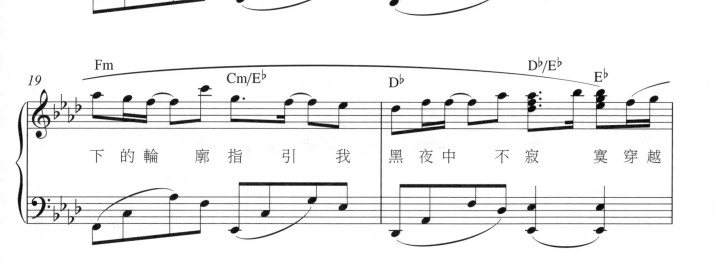

下 的 輪　廓 指 引 我　黑 夜 中 不 寂　寞 穿 越

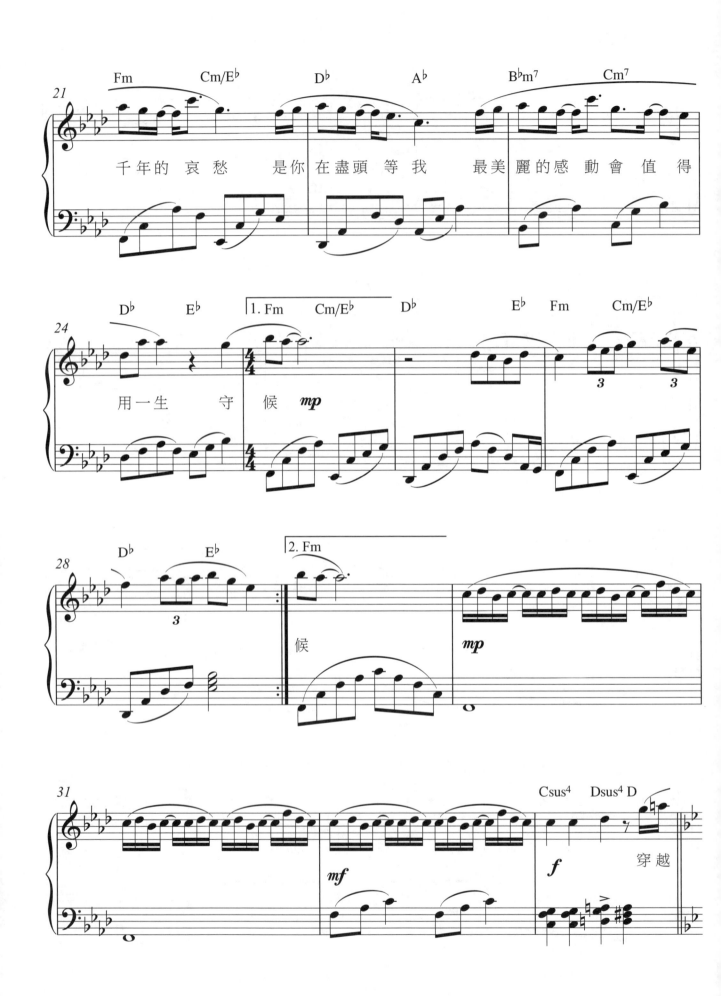

千年的 哀愁 是你 在盡頭 等我 最美 麗的感 動會 值 得

用一生 守 候 *mp*

候 *mp*

mf

f 穿越

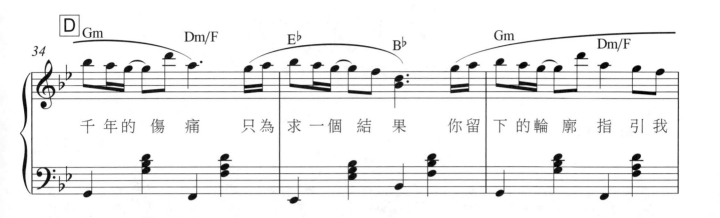

千年的傷痛 只為求一個結果 你留下的輪廓 指引我

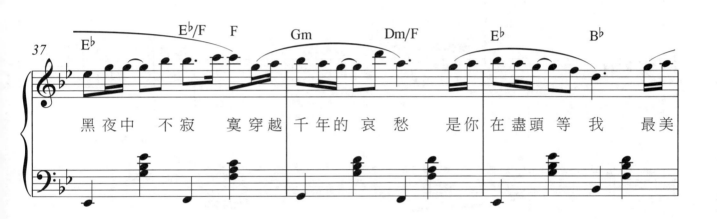

黑夜中 不寂 寞穿越千年的哀愁 是你在盡頭等我 最美

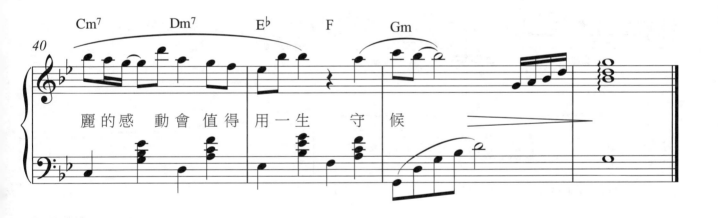

麗的感 動會值得用一生 守 候

我們的愛

●詞：F.I.R／謝宥慧　●曲：F.I.R　●唱：F.I.R

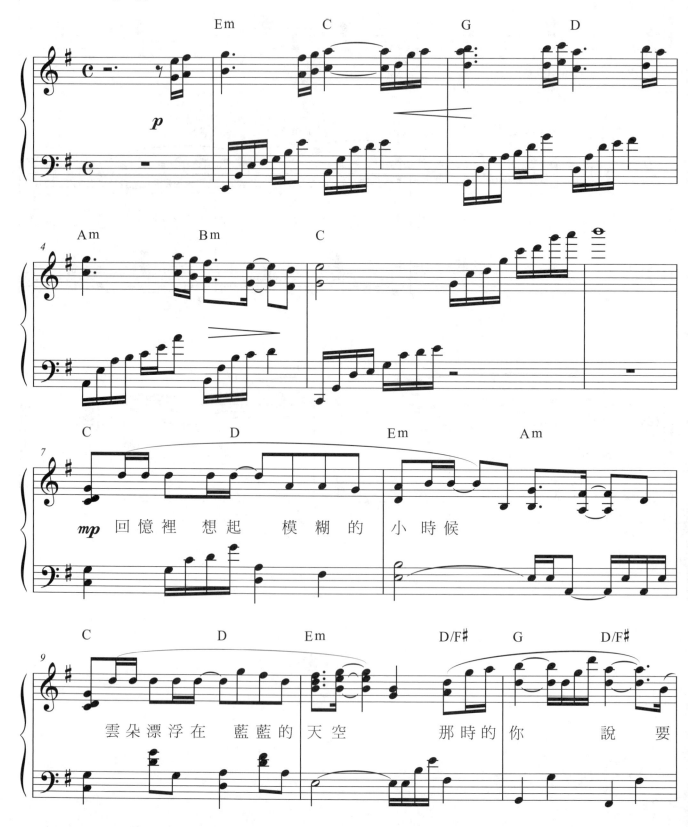

回憶裡 想起 模糊的 小時候

雲朵漂浮在 藍藍的 天空 那時的你 說 要

OP：EMI MUSIC PUBLISHING (S.E.ASIA) LTD., TAIWAN無限延伸音樂事業有限公司(ADMIN. BY EMI MPT)

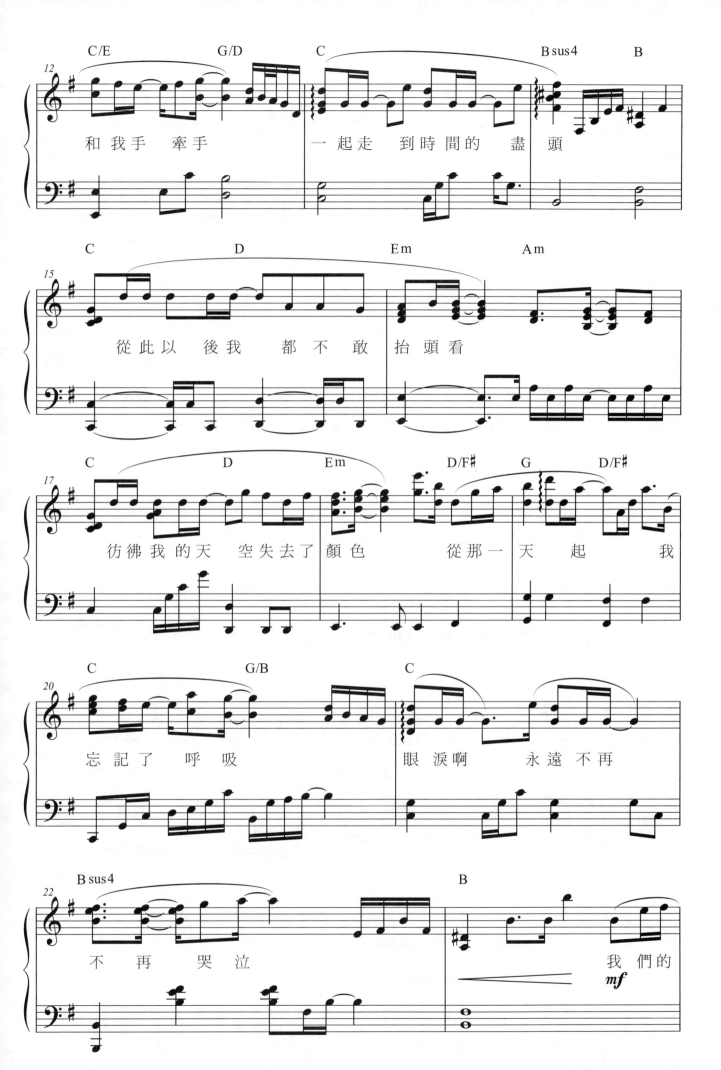

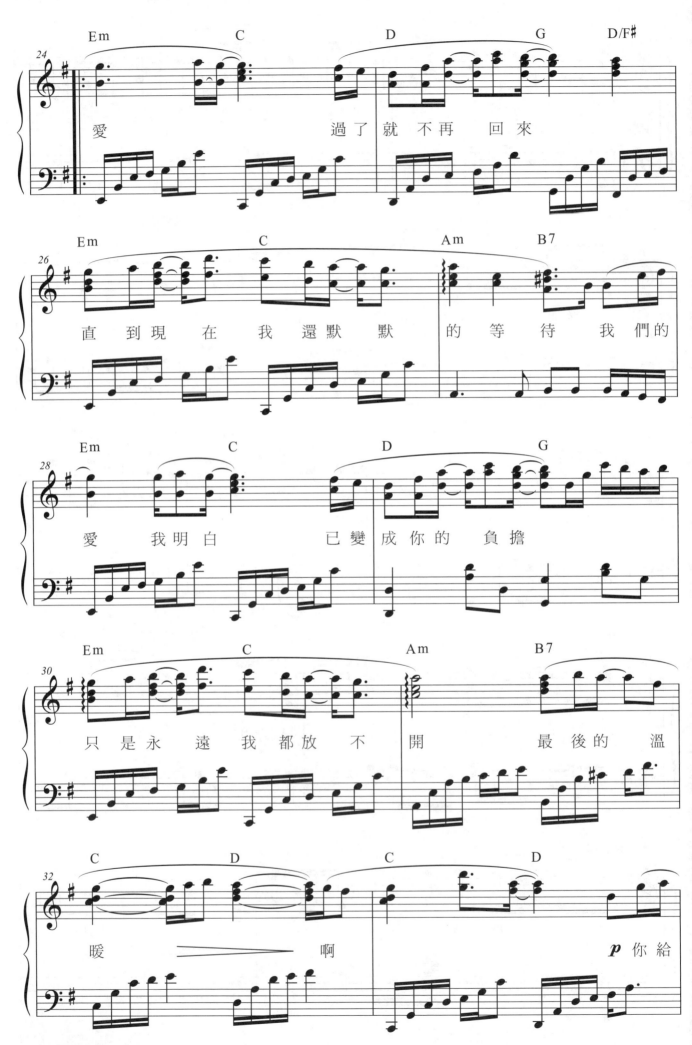

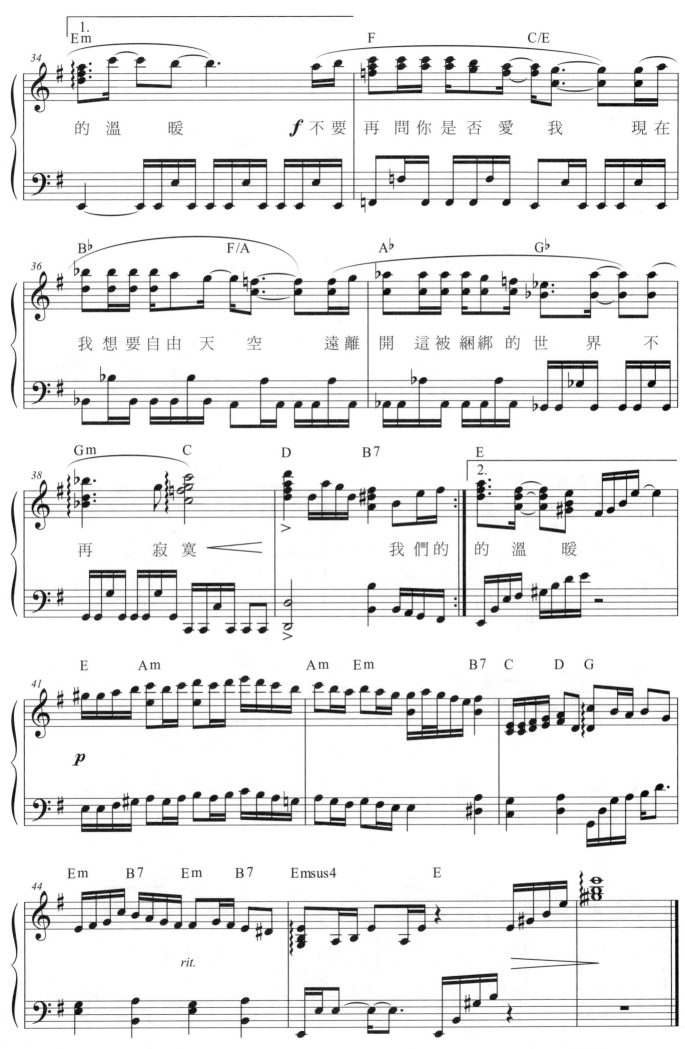

的溫暖　　　f 不要　再　問　你　是　否　愛　我　　　現在

我　想　要　自　由　天　空　　　遠　離　開　這　被　綑　綁　的　世　界　不

再　　　寂　寞　　　　　　　　　我　們　的　　的　溫　暖

一了百了

●詞：王武雄　●曲：詹凌駕　●唱：信樂團
韓劇「冬季戀歌」主題曲

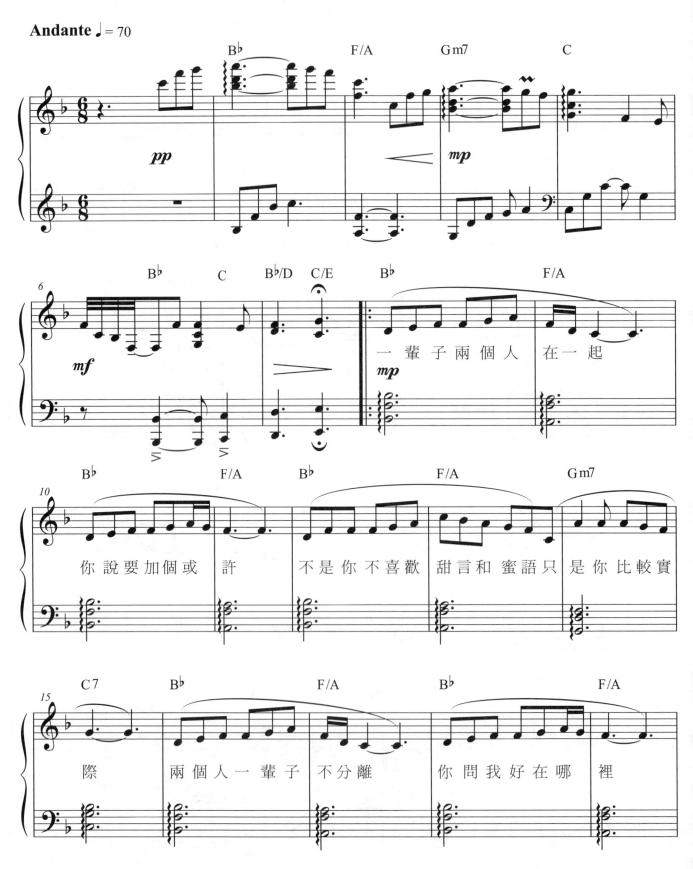

OP：Avex (Taiwan) Inc.

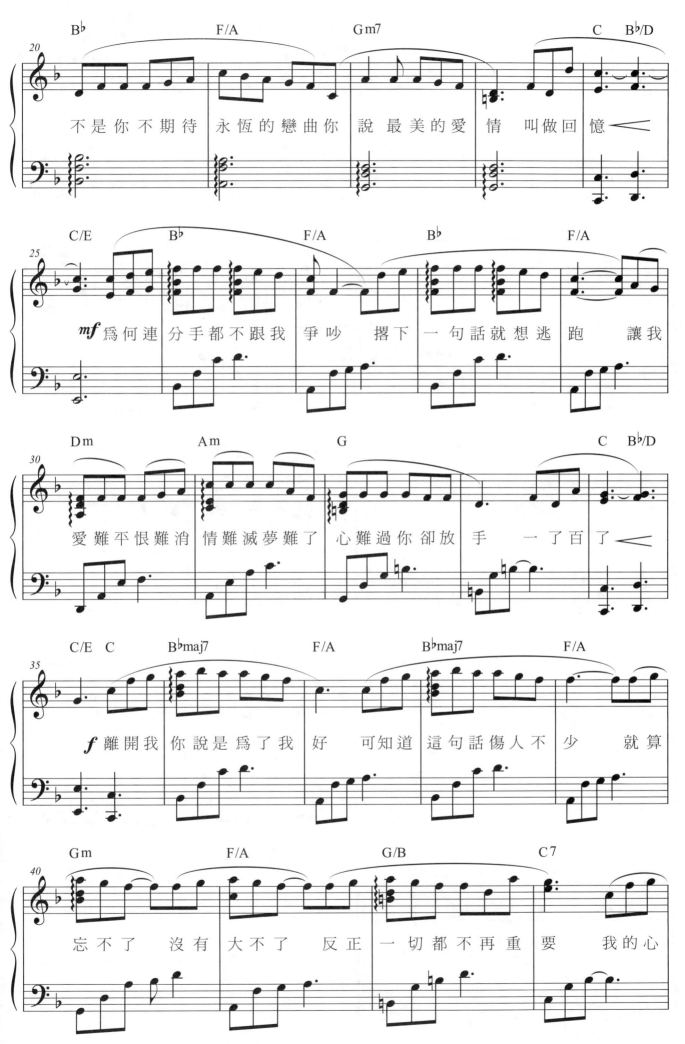

不是你不期待　永恆的戀曲你　說最美的愛　情　叫做回憶

爲何連分手都不跟我　爭吵　撂下一句話就想逃跑　讓我

愛難平恨難消　情難滅夢難了　心難過你卻放　手　一了百了

離開我你說是爲了我　好　可知道這句話傷人不　少　就算

忘不了　沒有　大不了　反正一切都不再重　要　我的心

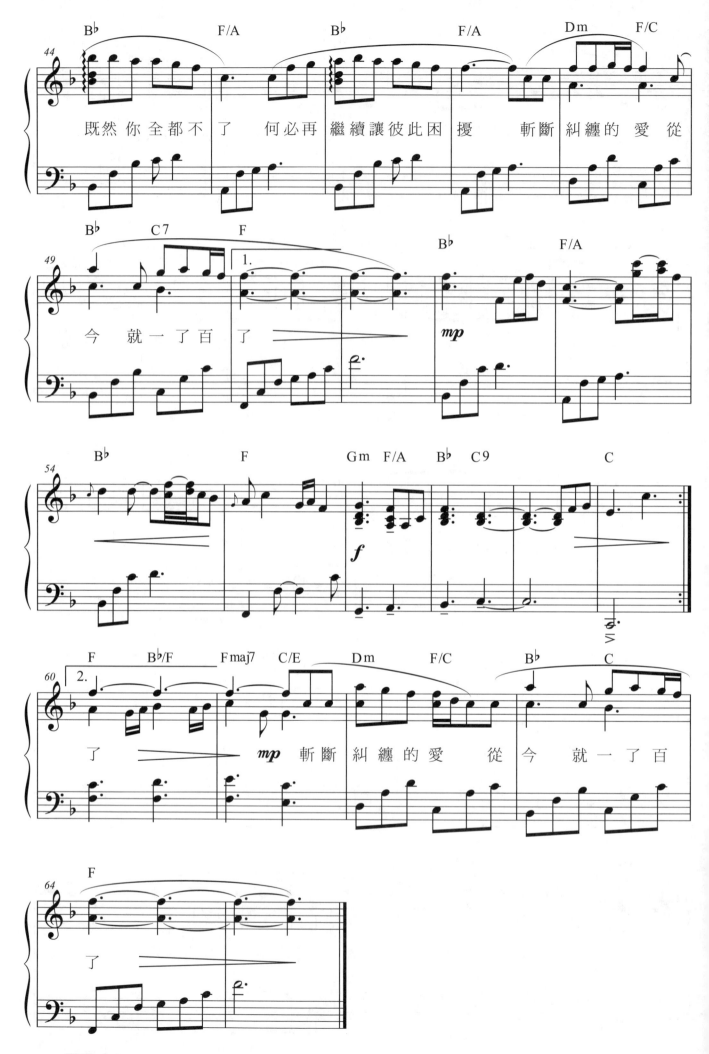

既然你全都不 了　何必再 繼續讓彼此困 擾　斬斷 糾纏的 愛 從

今 就一了百 了

斬斷 糾纏的愛 從 今 就一了百

了

戀人未滿

● 詞：施人誠　● 曲：B.K／W.A　● 唱：S.H.E

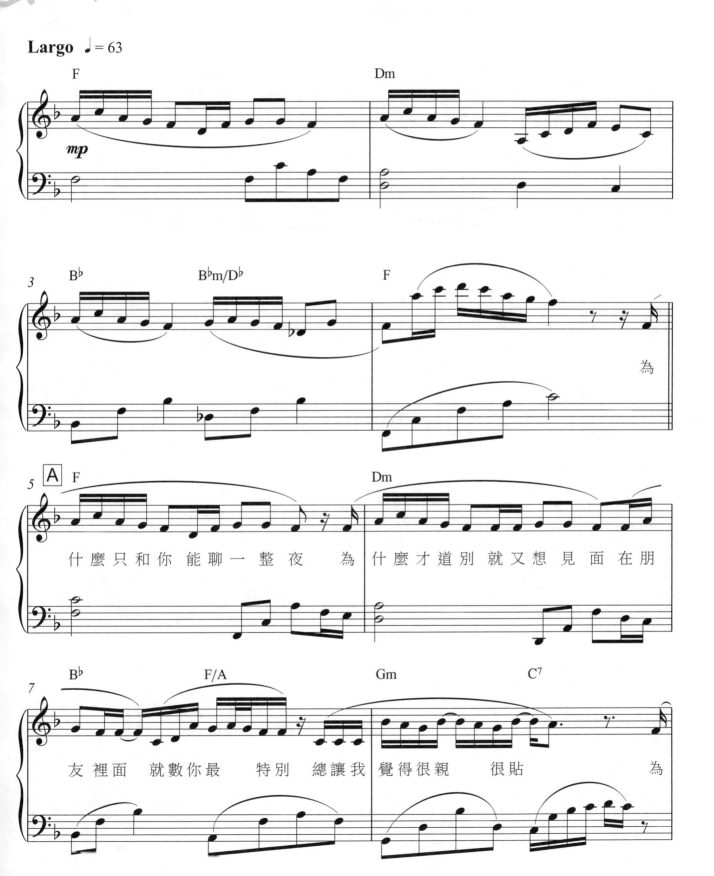

Largo ♩ = 63

什麼只和你 能聊一整夜　為 什麼才道別 就又想見 面在朋

友裡面 就數你最 特別 總讓我 覺得很親 很貼　為

OP：Sony/ATV Tunes LLC/Wallyworld Music/Beyonce Publishing

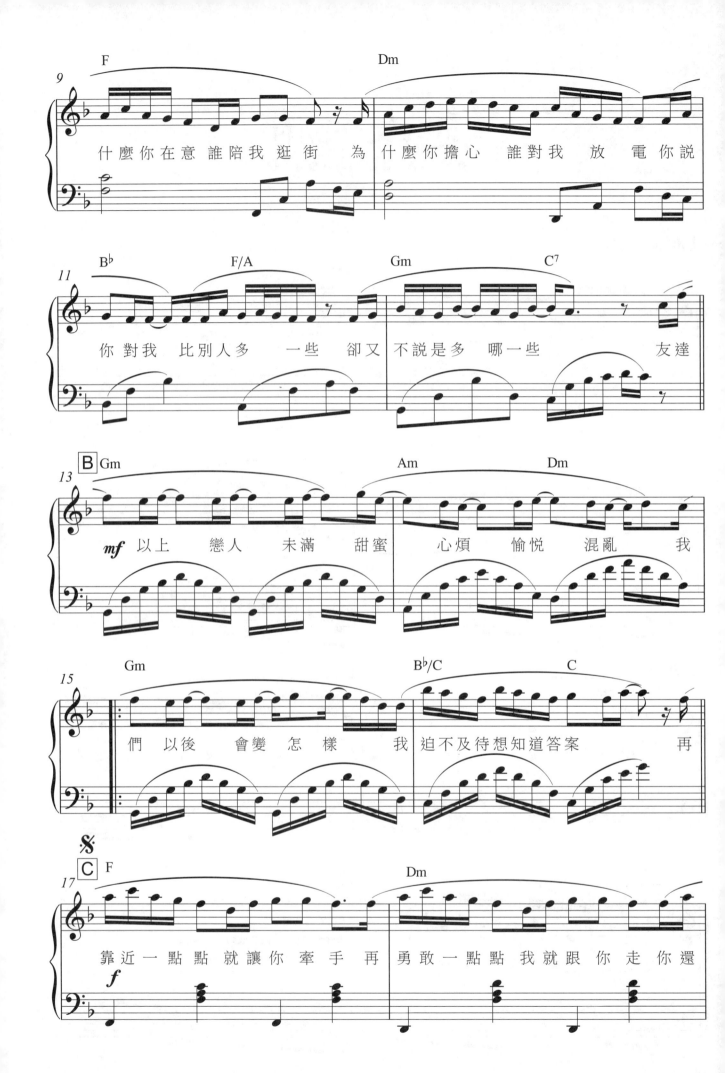

什麼你在意誰陪我逛街 為什麼你擔心 誰對我 放 電 你說

你對我 比別人多 一些 卻又 不說是多 哪一些 友達

以上 戀人 未滿 甜蜜 心煩 愉悅 混亂 我

們 以後 會變怎樣 我 迫不及待想知道答案 再

靠近一點點 就讓你牽手再 勇敢一點點 我就跟你走你還

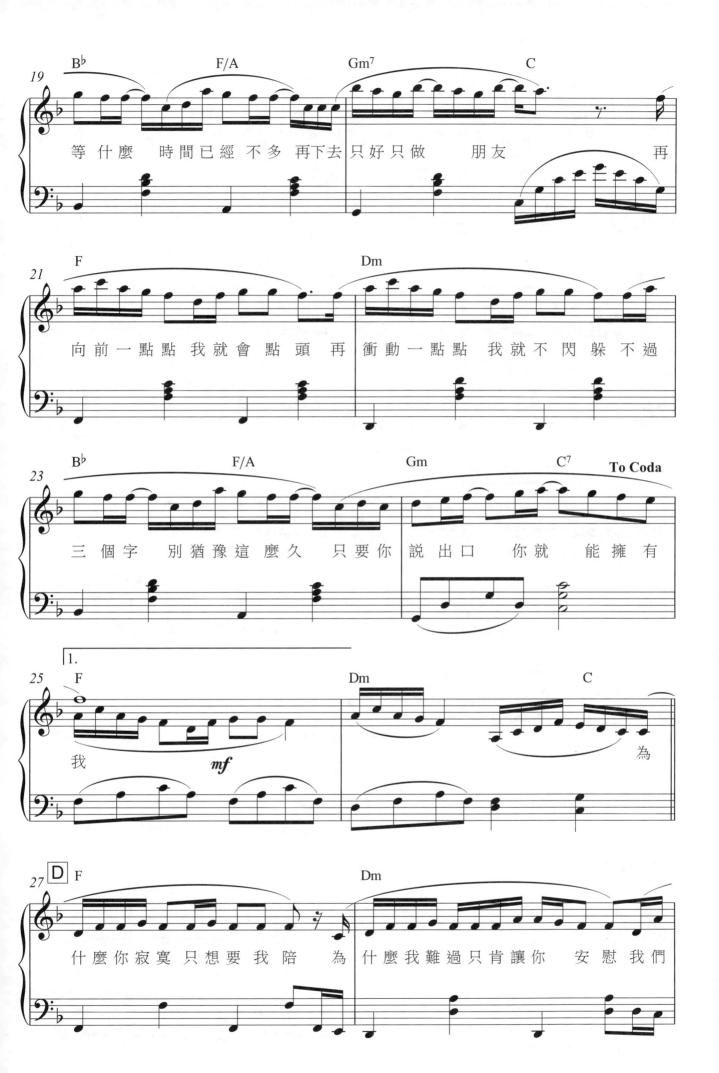

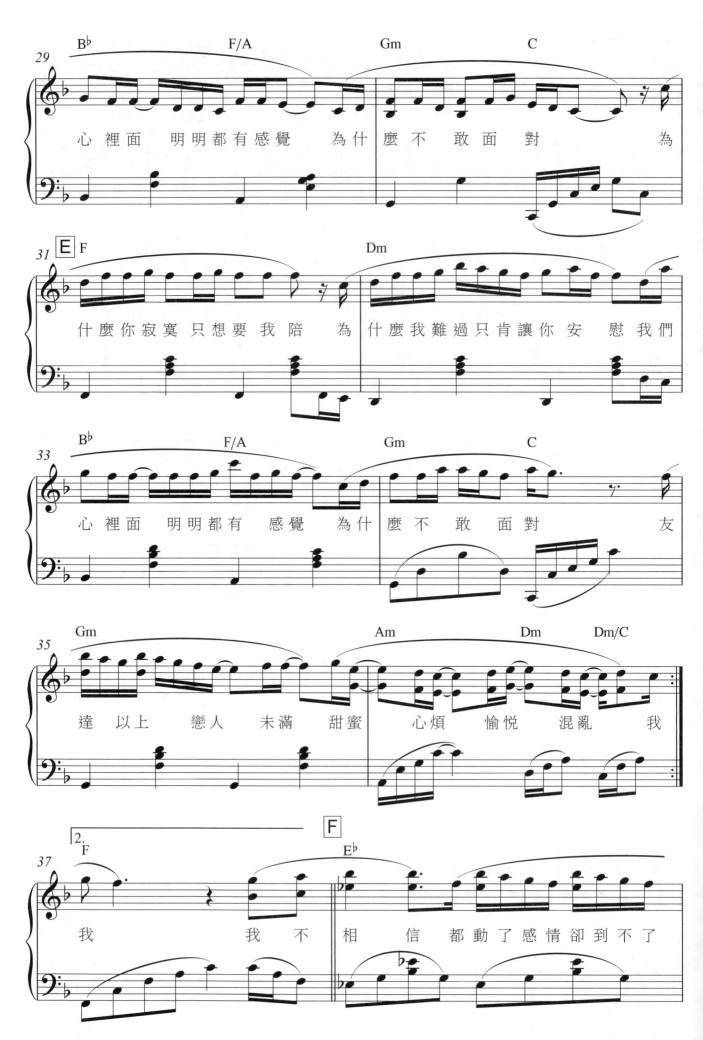

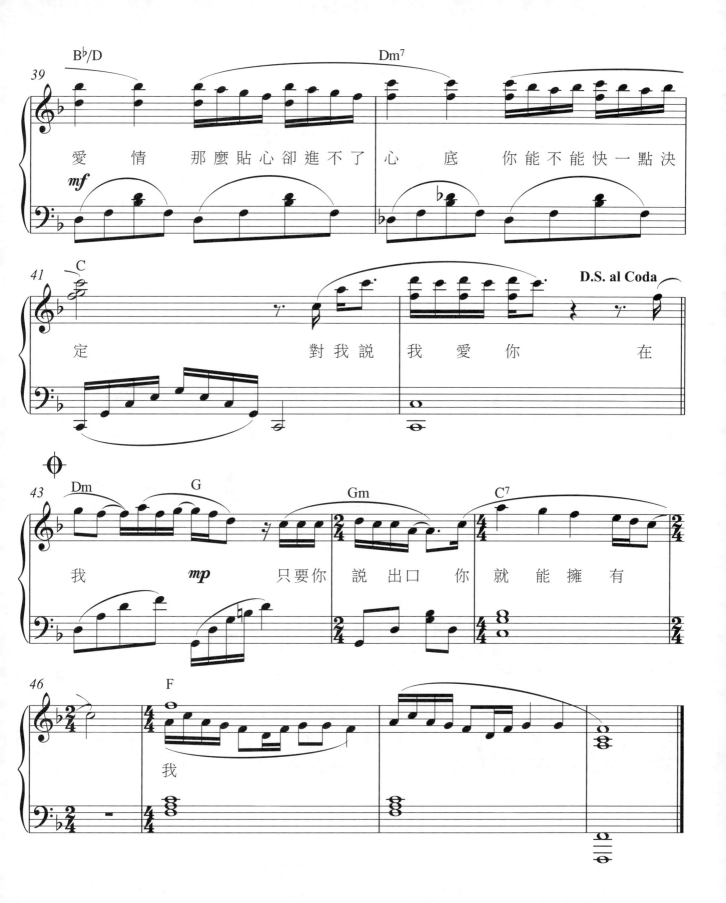

愛　情　那麼貼心卻進不了心　底　你能不能快一點決

定　　　　對我說　我　愛　你　　　　在

我　　　只要你　說　出口　你　就　能　擁　有

我

愛很簡單

●詞：娃娃　●曲：陶喆　●唱：陶喆

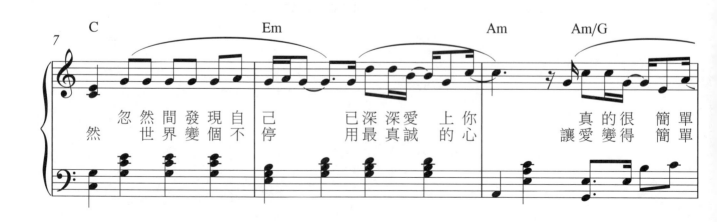

OP：EMI MUSIC PUBLISHING HONG KONG　EMI MUSIC PUBLISHING (S.E.ASIA) LTD., TAIWAN

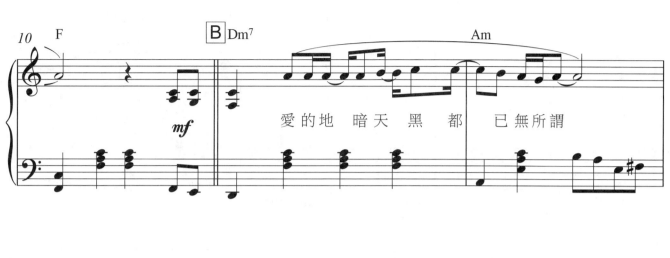

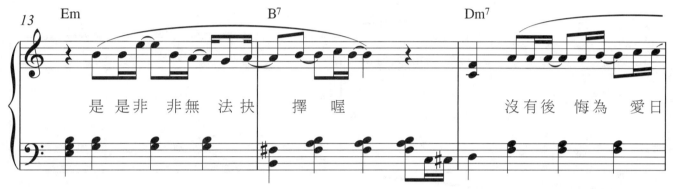

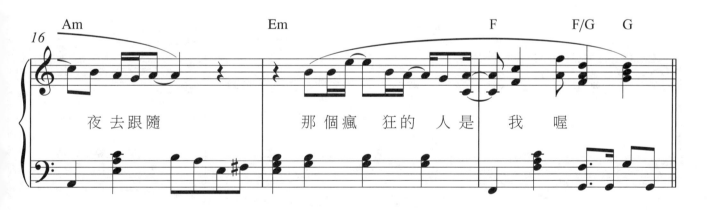

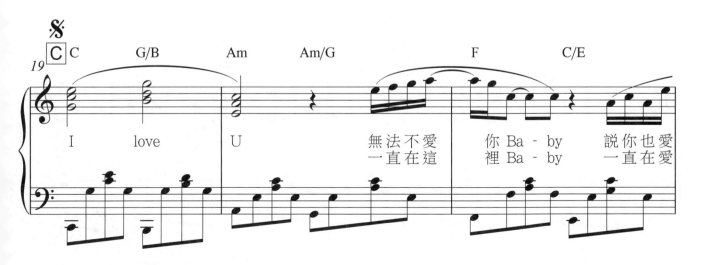

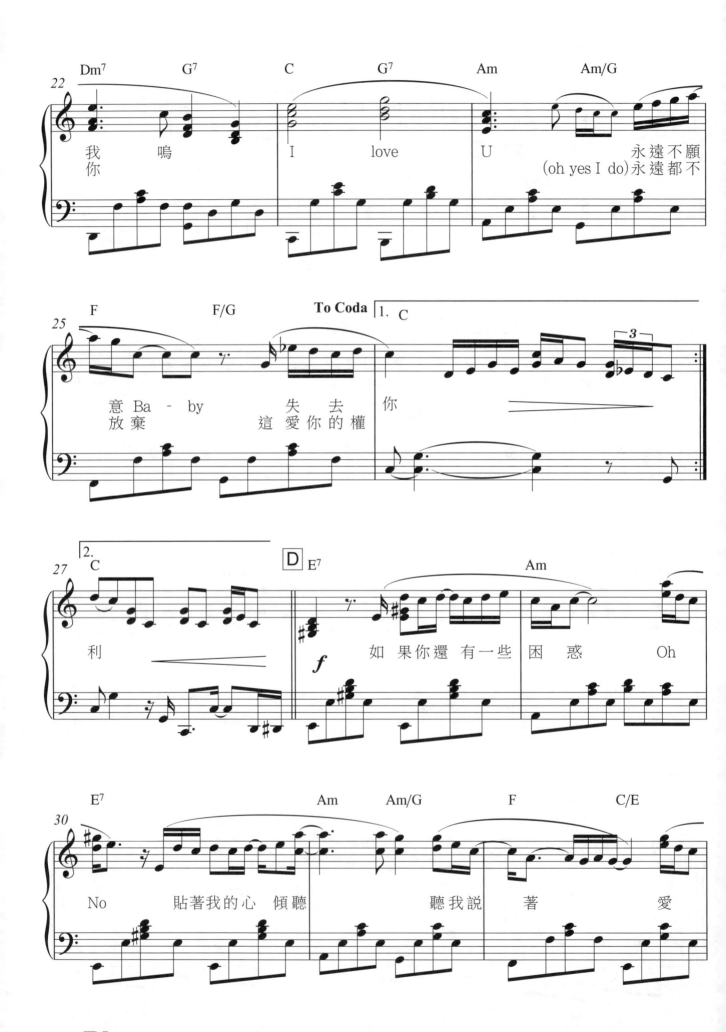

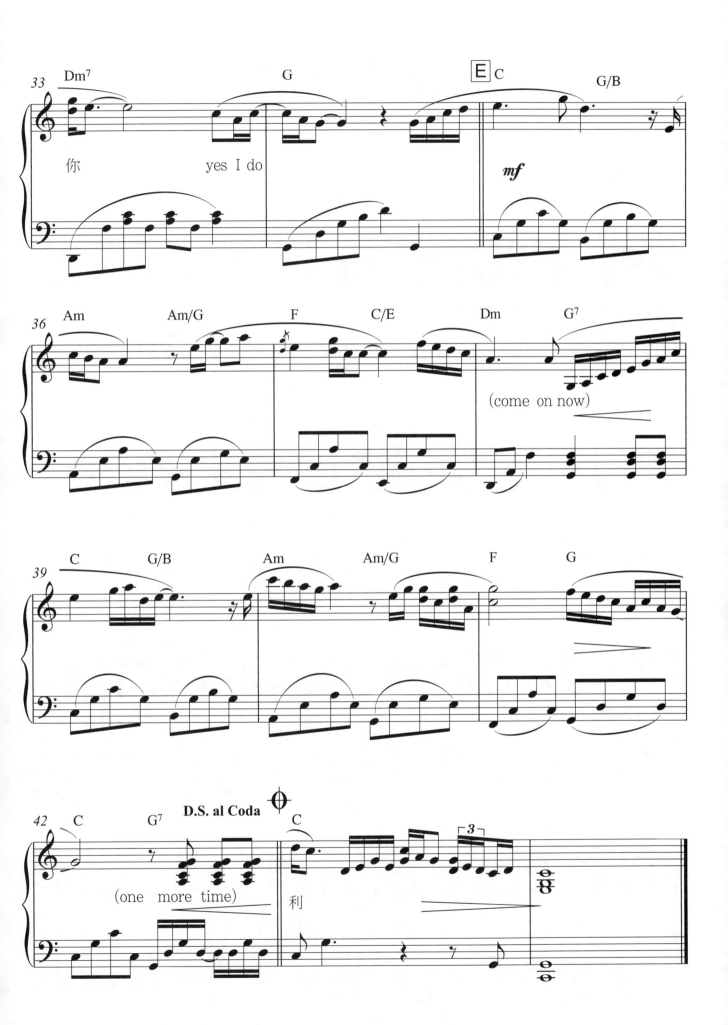

黑色幽默

●詞：周杰倫　●曲：周杰倫　●唱：周杰倫

Andante ♩ = 70

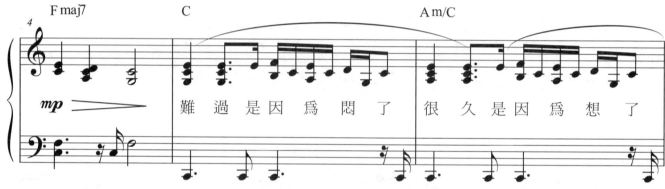

難　過　是　因　為　悶　了　很　久　是　因　為　想　了

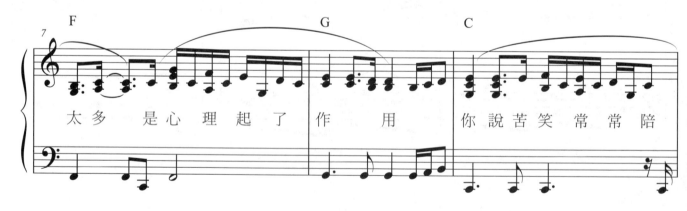

太　多　　是　心　理　起　了　作　　用　你　說　苦　笑　常　常　陪

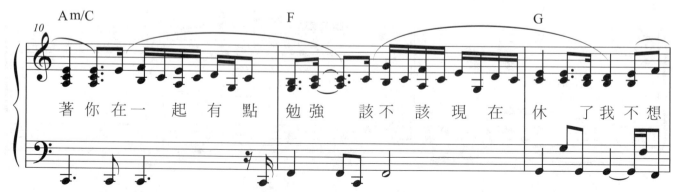

著　你　在　一　起　有　點　勉　強　該　不　該　現　在　休　了　我　不　想

Hit 101

OP：Alfa Music Publishing Co., Ltd.

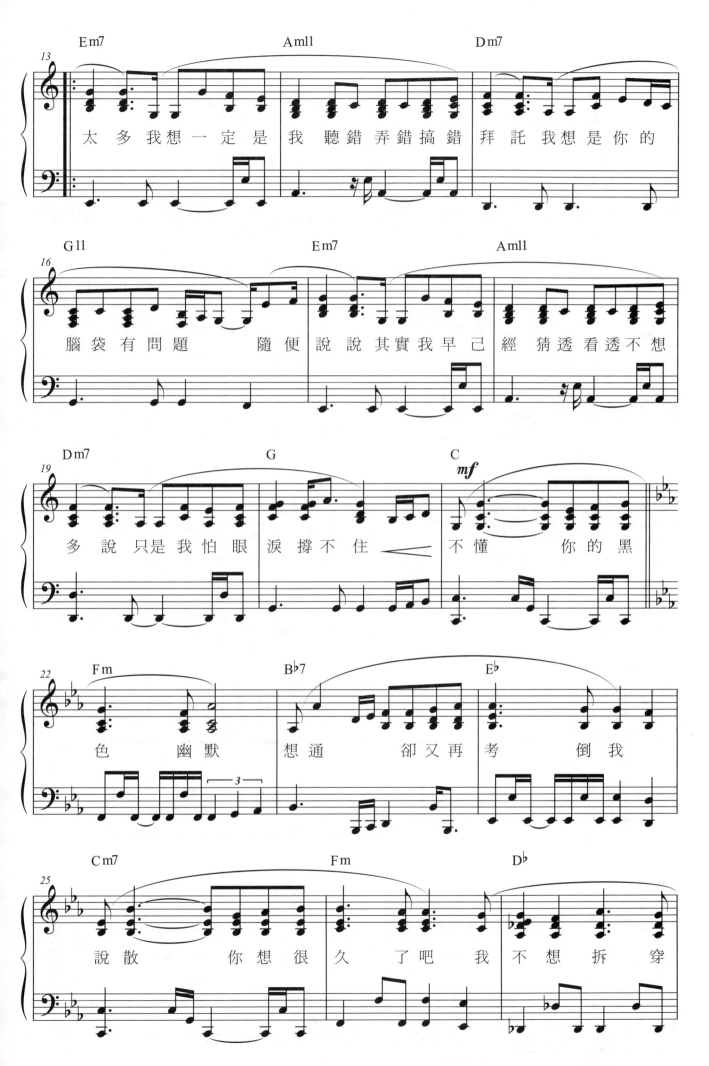

太 多 我 想 一 定 是 我 聽 錯 弄 錯 搞 錯 拜 託 我 想 是 你 的

腦 袋 有 問 題 隨 便 說 說 其 實 我 早 已 經 猜 透 看 透 不 想

多 說 只 是 我 怕 眼 淚 撐 不 住 不 懂 你 的 黑

色 幽 默 想 通 卻 又 再 考 倒 我

說 散 你 想 很 久 了 吧 我 不 想 拆 穿

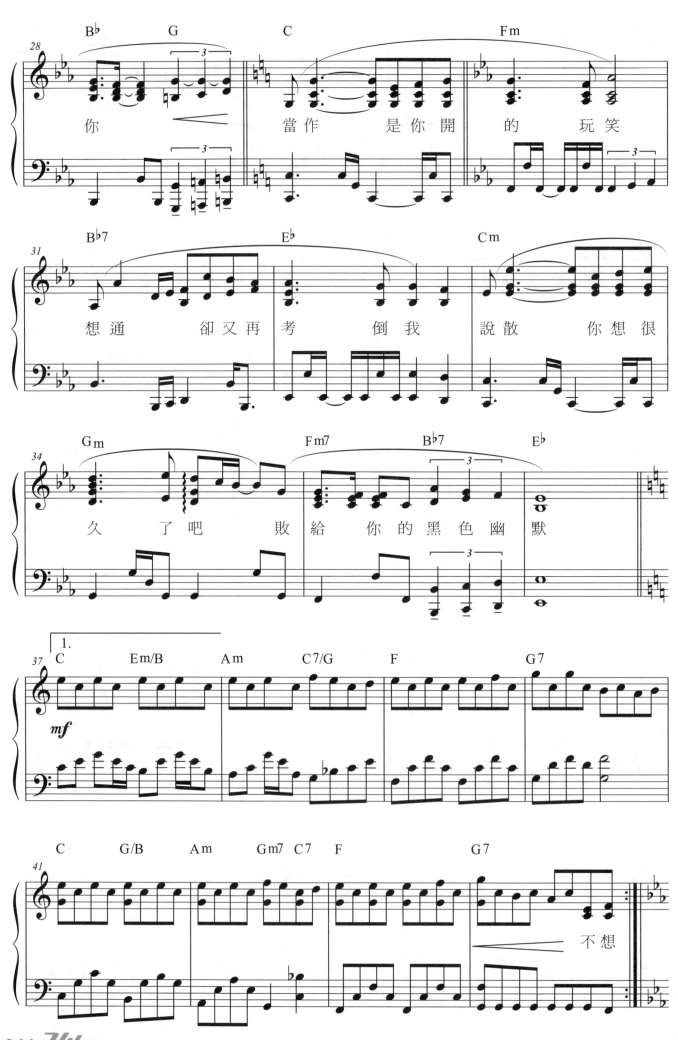

你　　　　　　當作　是你開　的　玩笑

想通　　卻又再考　倒我　說散　你想很

久　了吧　敗給你的黑色幽默

不想

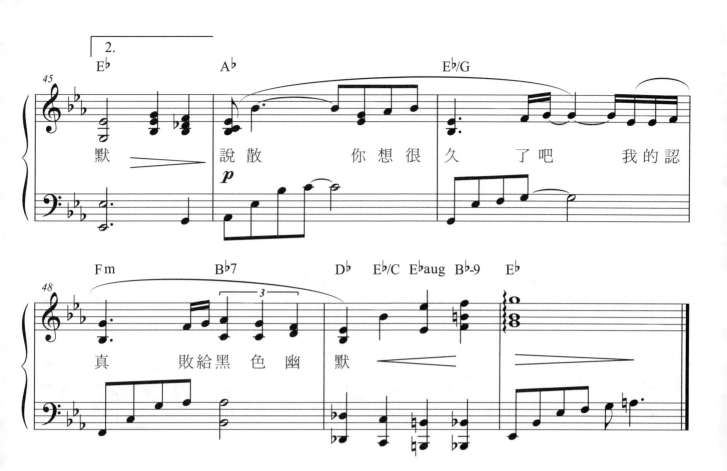

默　　　說散　　　你想很　久　了吧　　我的認

真　　　敗給黑色幽　默

分手快樂

● 詞：姚若龍　● 曲：郭文賢　● 唱：梁靜茹

電視劇「吐司男之吻」片尾曲

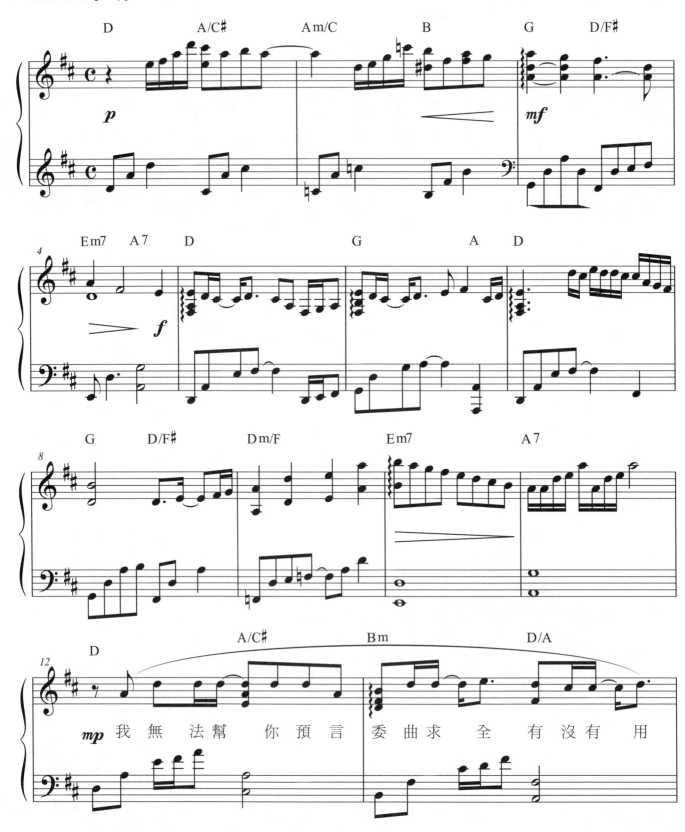

我 無 法幫 你預言 委曲求 全 有 沒有 用

OP：Rock Music Publishing Co., Ltd.
SP：Great Music Publishing Ltd.

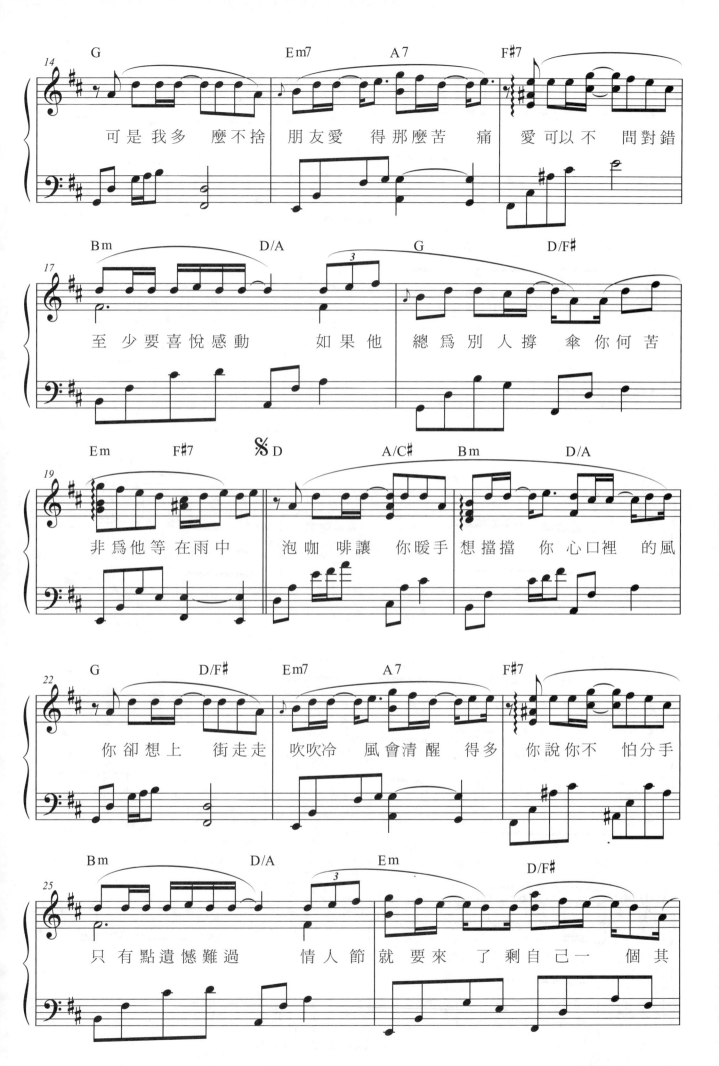

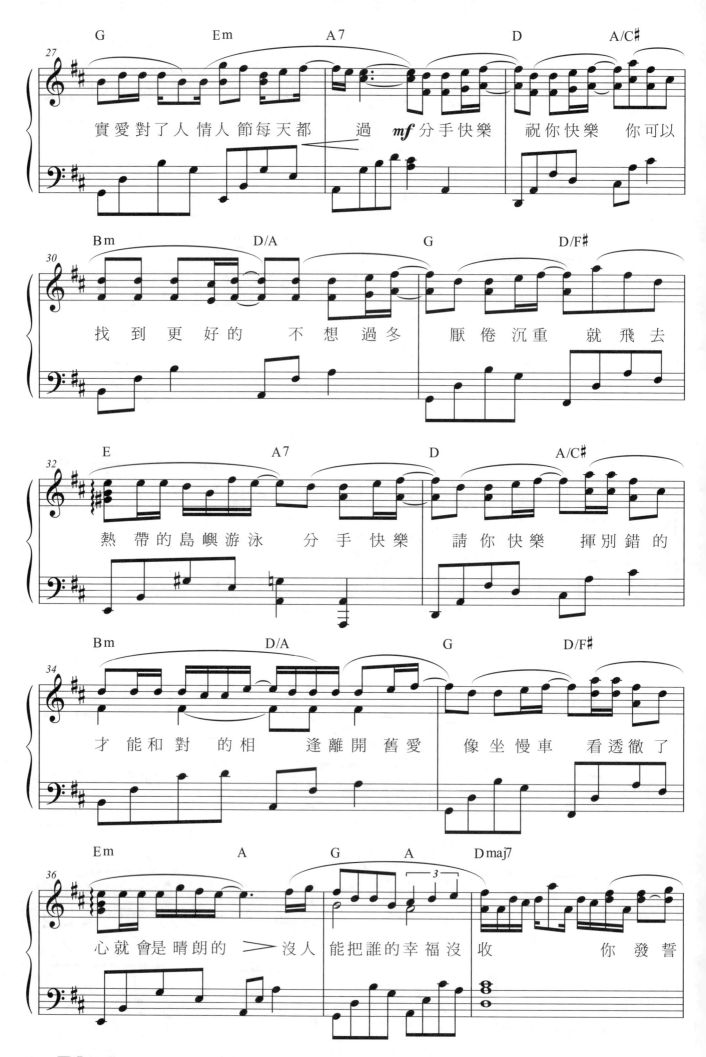

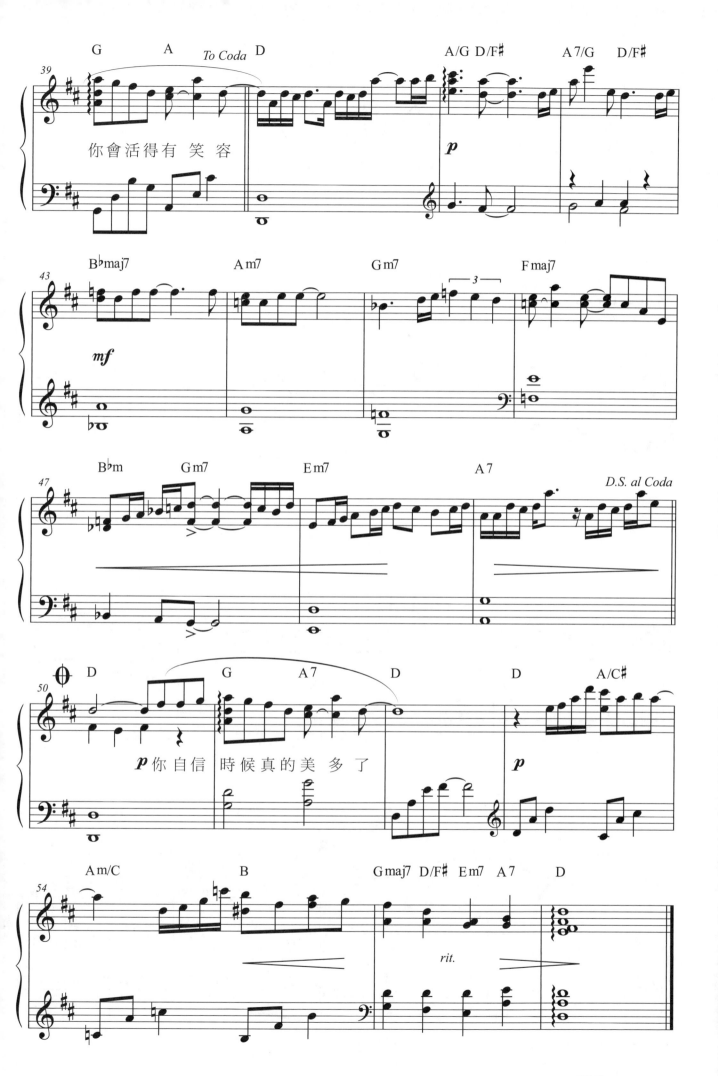

你會活得有 笑 容

你自信 時候真的美 多 了

除此之外

●詞：阿怪 ●曲：陳達偉 ●唱：范逸臣

Andantino ♩= 88

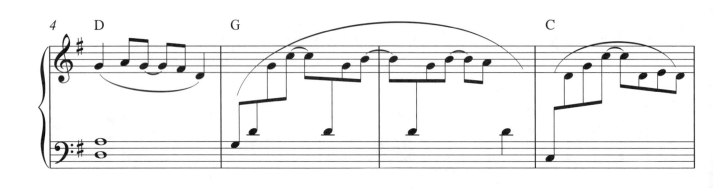

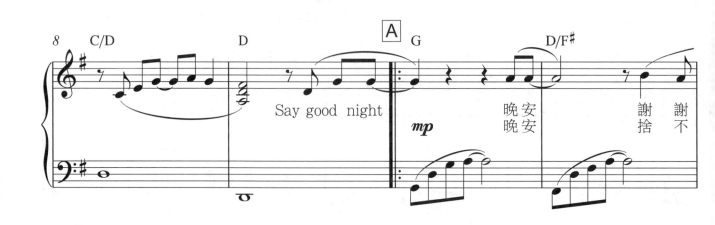

Say good night

晚安　　謝　謝
晚安　　捨　不

Hit 101

OP：Forward Music Publishing Co., Ltd.

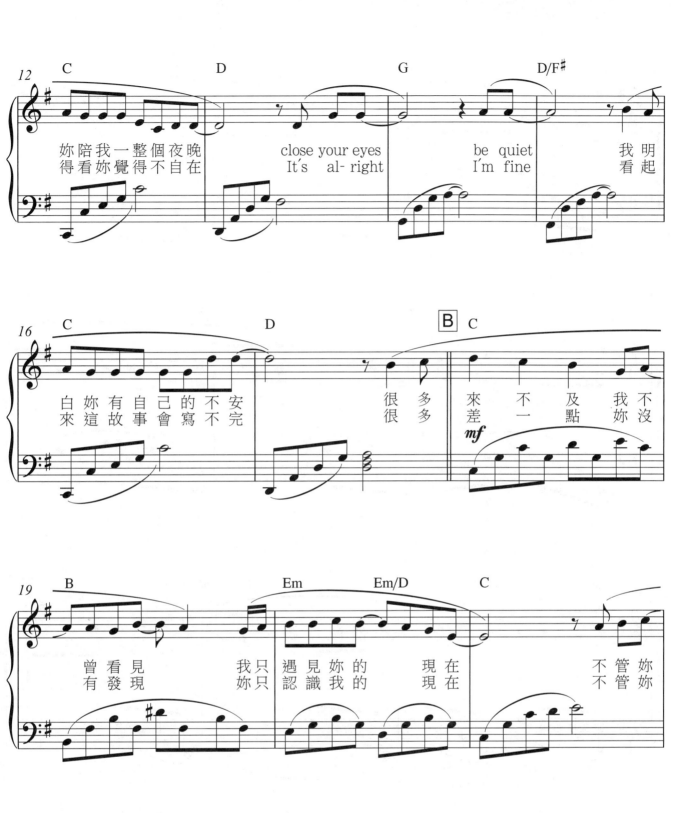

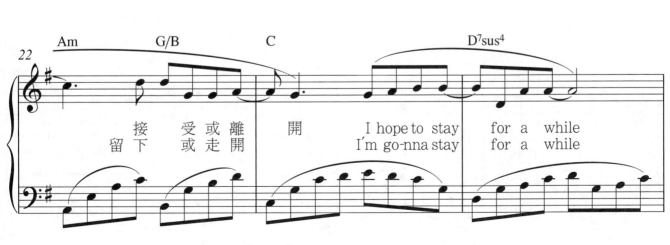

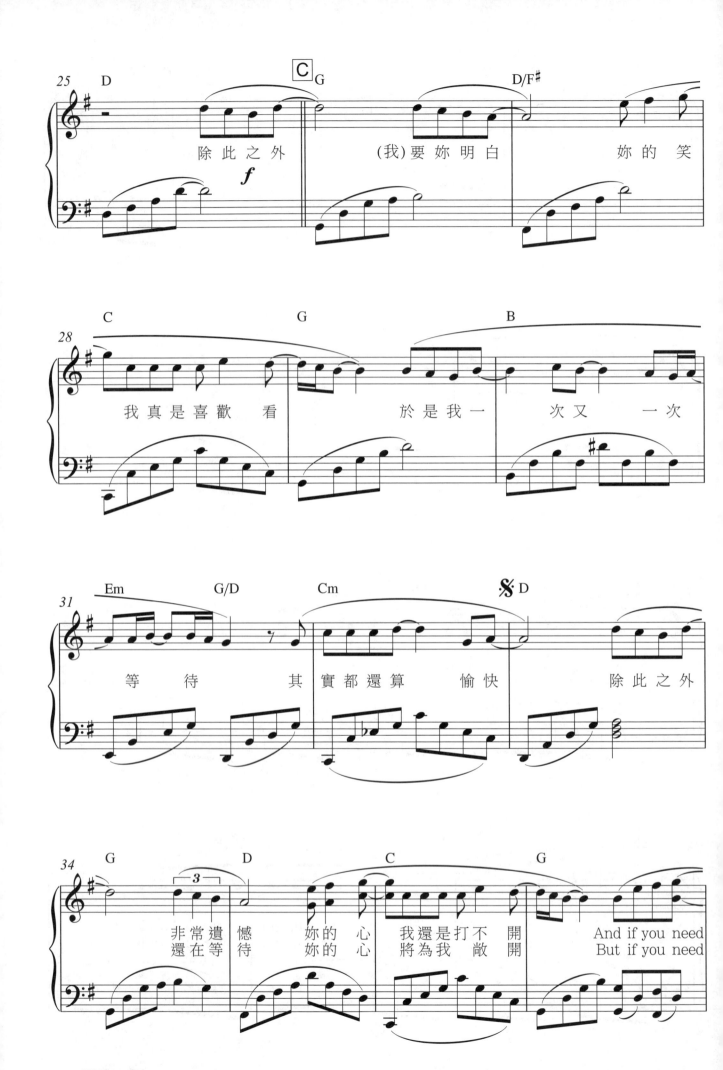

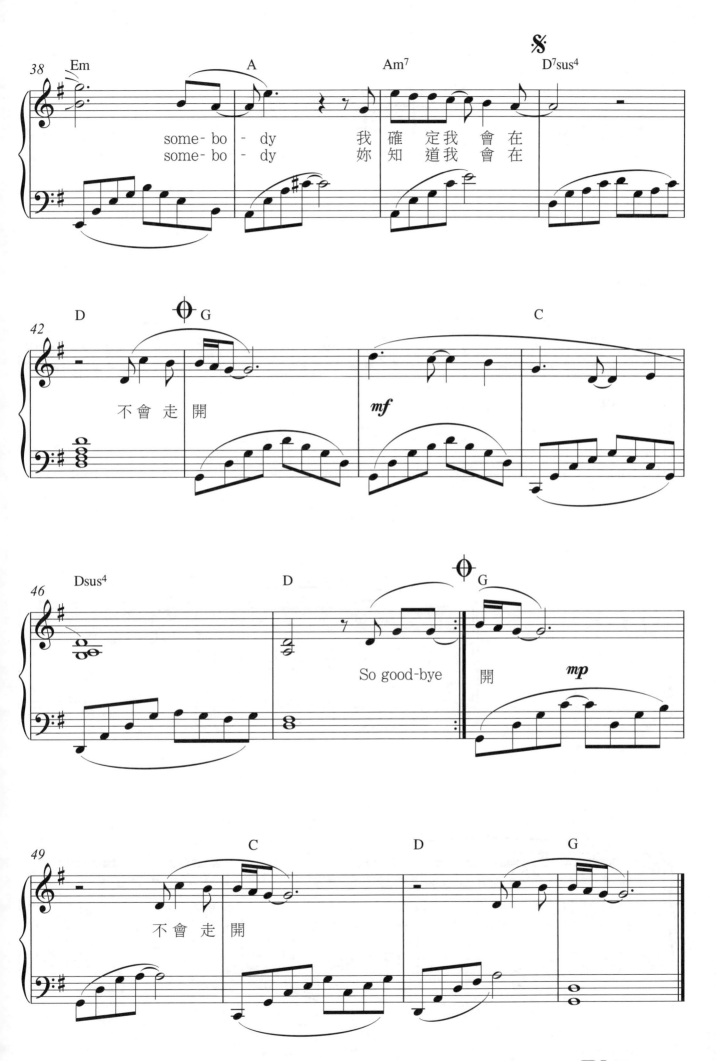

千里之外

●詞：方文山 ●曲：周杰倫 ●唱：周杰倫／費玉清

Andante ♩ = 72

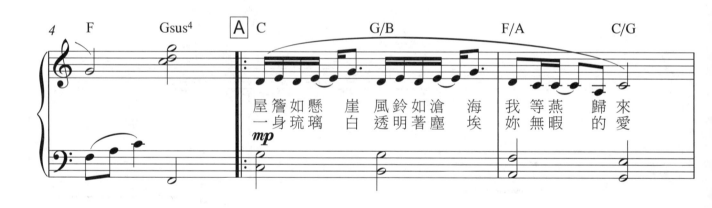

屋簷如懸　崖　風鈴如滄　海　我等燕　歸來
一身琉璃　白　透明著塵　埃　妳無暇　的愛

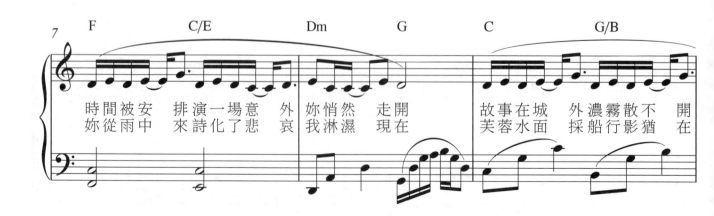

時間被安　排演一場意　外　妳悄然　走開　故事在城　外濃霧散不　開
妳從雨中　來詩化了悲　哀　我淋濕　現在　芙蓉水面　採船行影猶　在

OP：Alfa Music Publishing Co., Ltd.

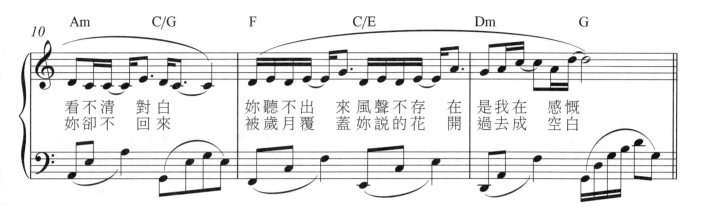

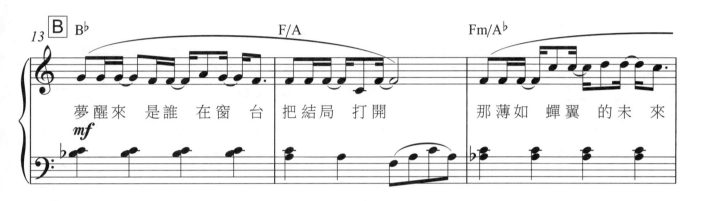

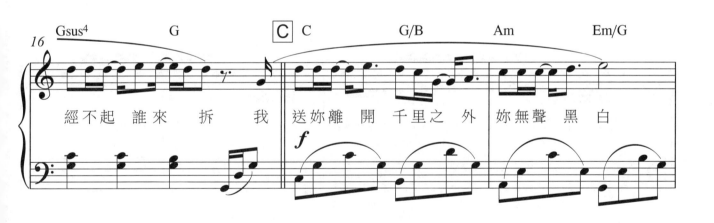

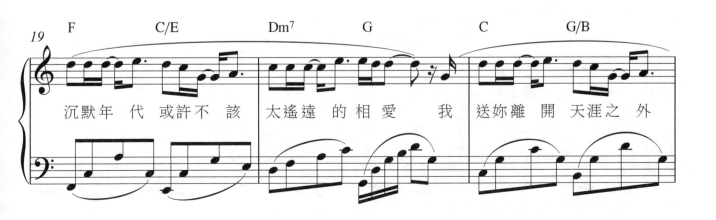

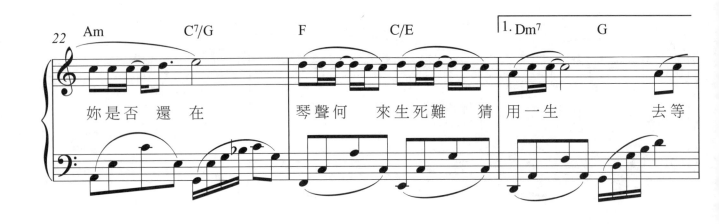

妳是否還在　　琴聲何　來生死難　猜用一生　　去等

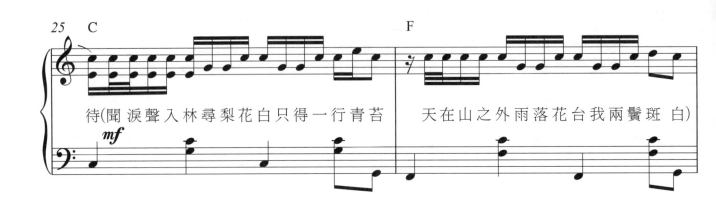

待(聞淚聲入林尋梨花白只得一行青苔　　天在山之外雨落花台我兩鬢斑　白)

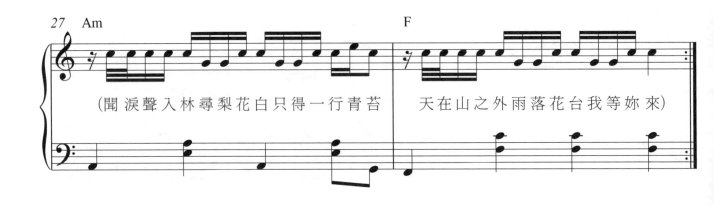

(聞淚聲入林尋梨花白只得一行青苔　　天在山之外雨落花台我等妳來)

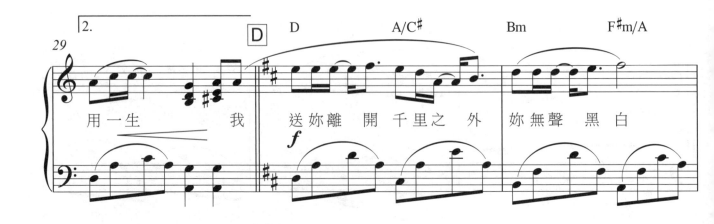

用一生　　　我　送妳離　開　千里之　外　妳無聲　黑白

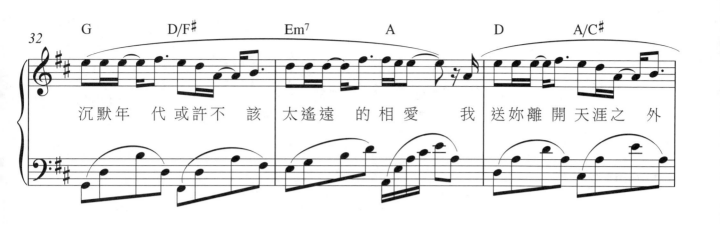

沉默年 代或許不 該 太遙遠 的相愛 我 送妳離 開 天涯之 外

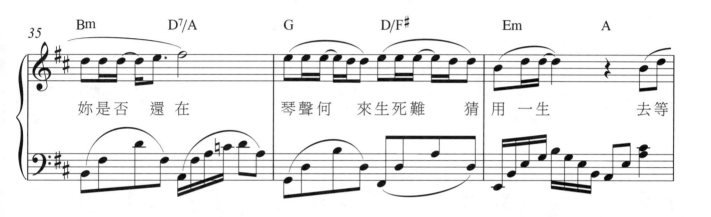

妳是否 還在 琴聲何 來生死難 猜用一生 去等

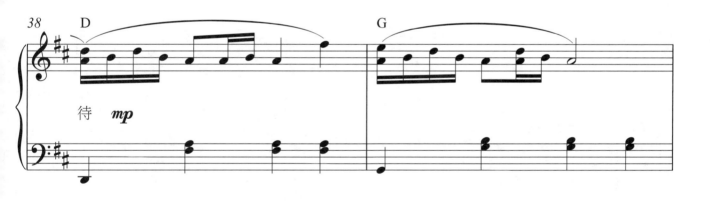

待 **mp**

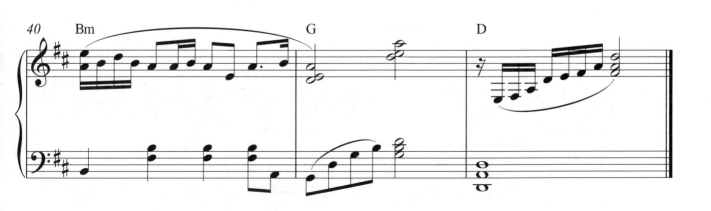

我只在乎你

●詞：慎芝 ●曲：孫沐 ●唱：鄧麗君

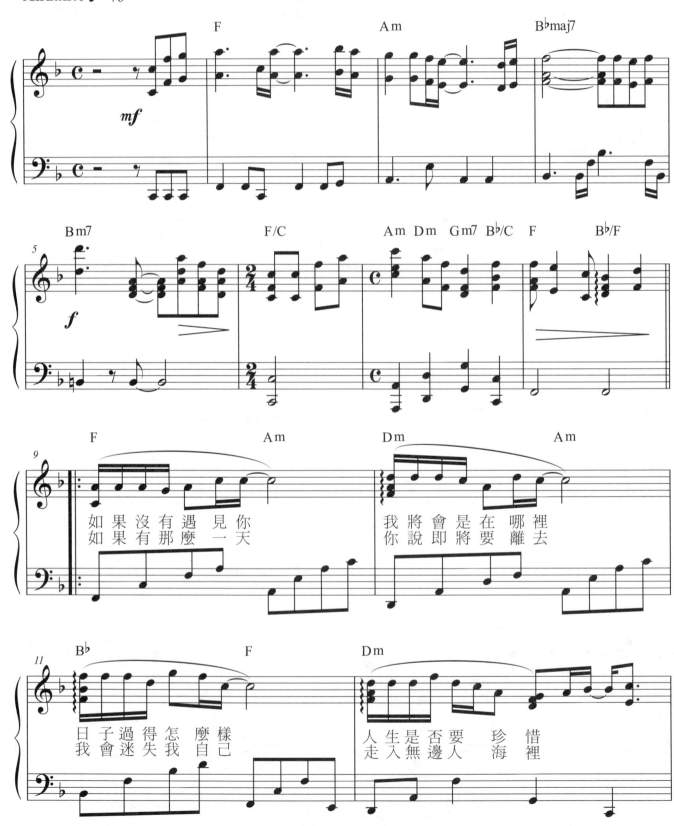

如果沒有遇見你 我將會是在哪裡
如果有那麼一天 你說即將要離去

日子過得怎麼樣 人生是否要 珍惜
我會迷失我自己 走入無邊人海裡

SP：環球音樂出版股份有限公司

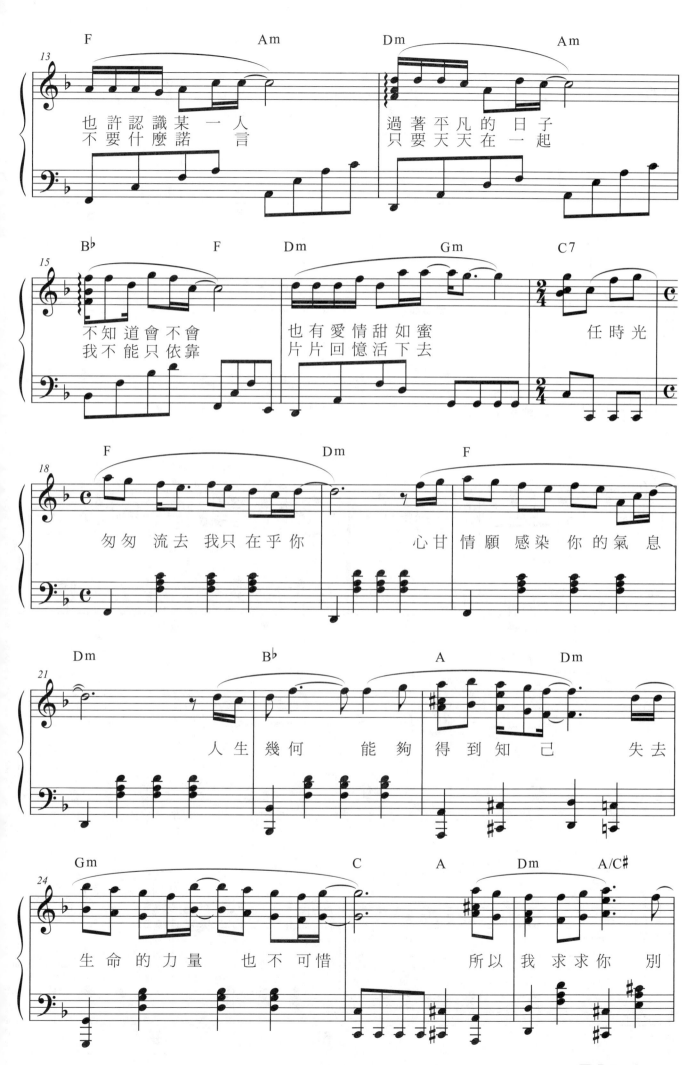

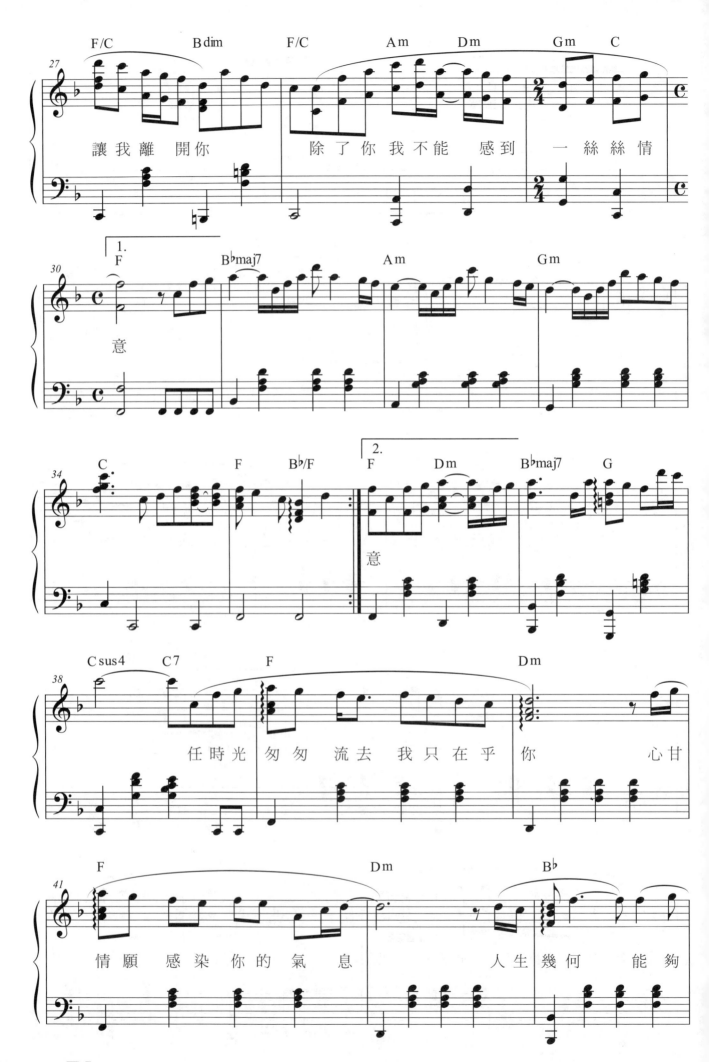

讓我離 開你　　　　除了你我不能 感到 一絲絲情　意

任時光 匆匆 流去 我只在乎 你　　　　心甘

情願 感染 你的 氣　息　　　　人生 幾何 能夠

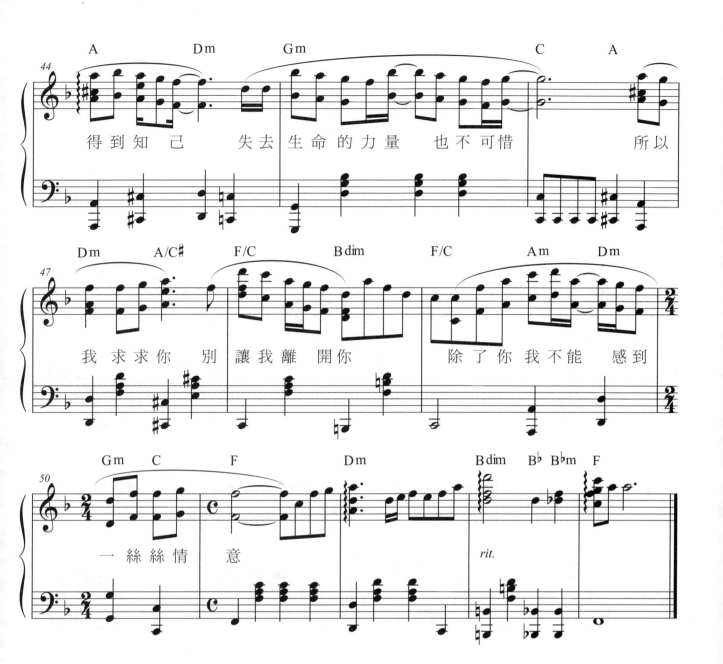

得到知己　失去生命的力量　也不可惜　　所以

我　求求你　別　讓我離　開你　　除了你我不能　感到

一絲絲情　意

城裡的月光

●詞：陳佳明　●曲：陳佳明　●唱：許美靜

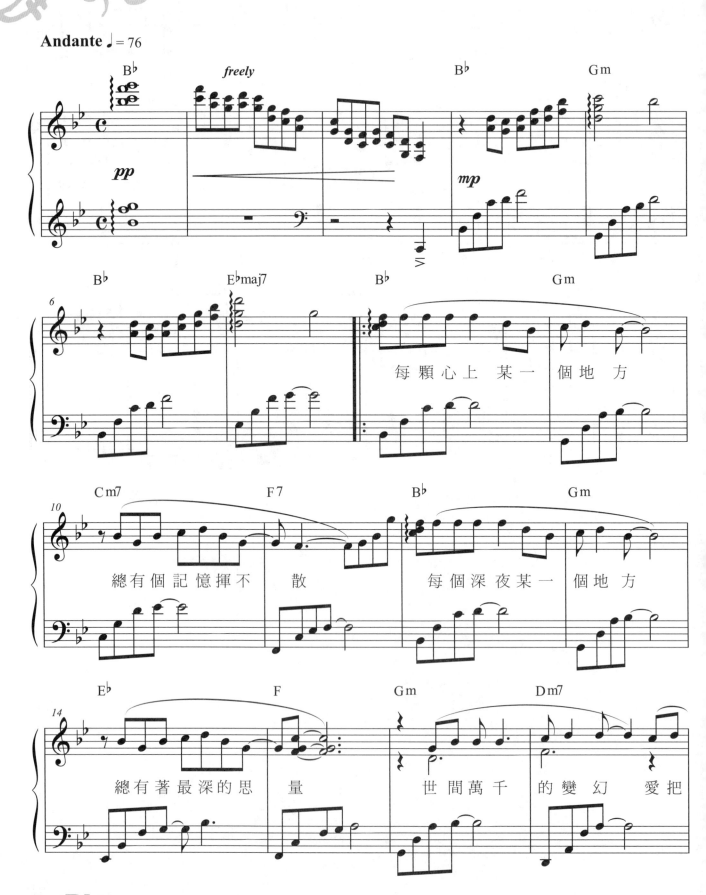

Hit 101

OP：Warner / Chappell Music Taiwan Ltd.

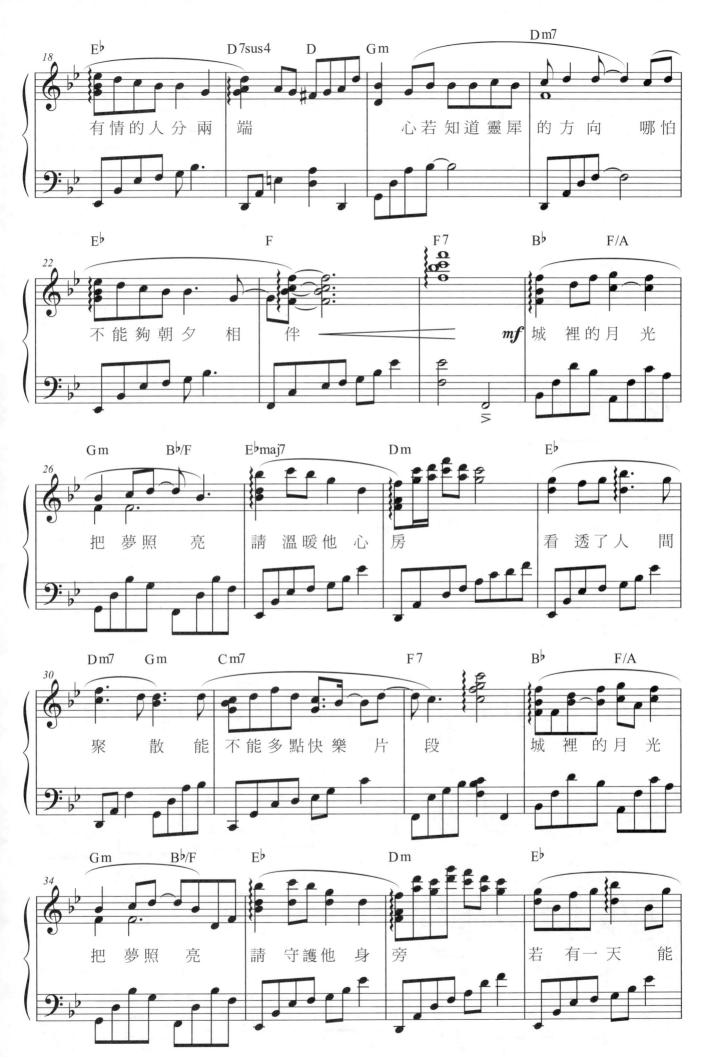

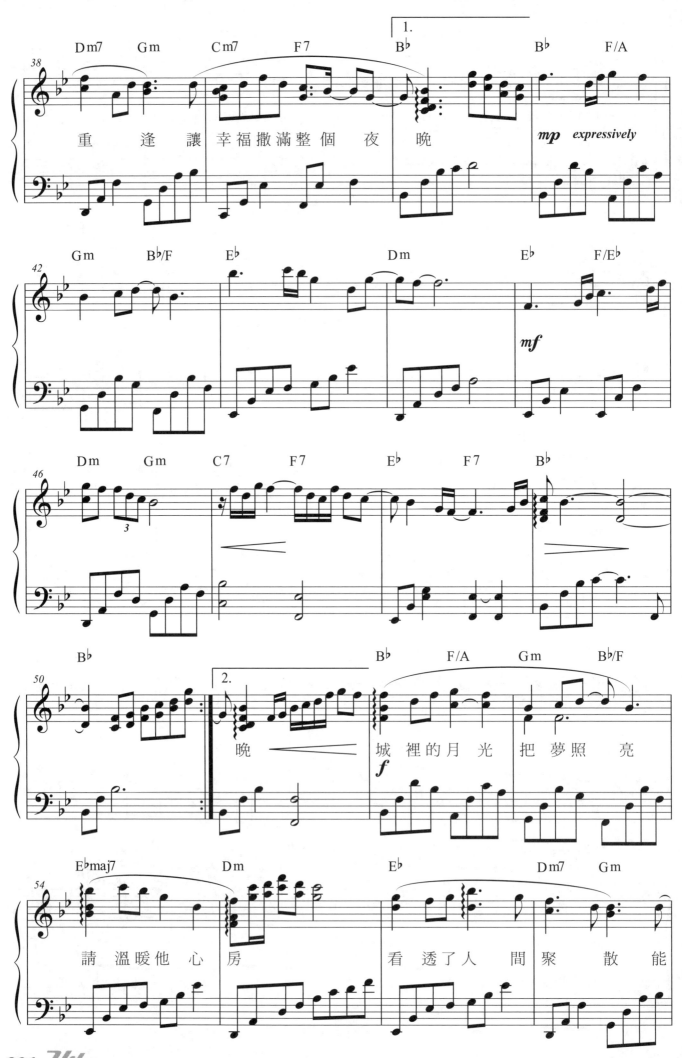

重　　逢　讓　幸福撒滿整個 夜　晚

晚　　　城　裡的月 光　把夢照　亮

請　溫暖他 心　房　　看　透了人　間聚　散　能

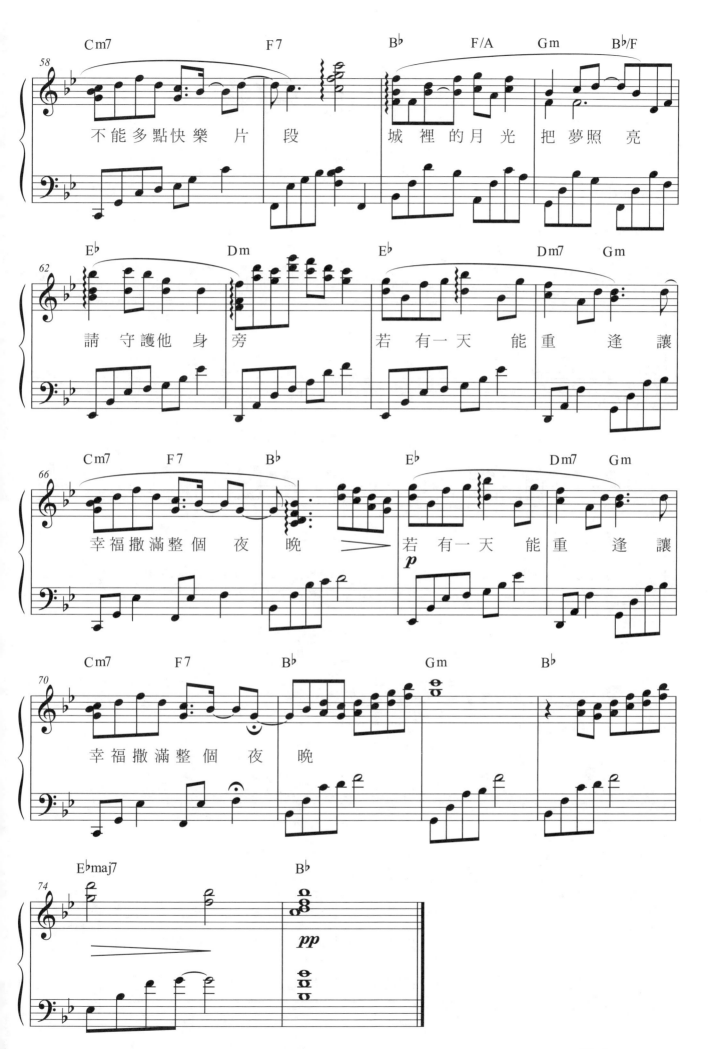

不能多點快樂片段　　城裡的月光把夢照亮

請守護他身旁　　若有一天能重逢讓

幸福撒滿整個夜晚　　若有一天能重逢讓

幸福撒滿整個夜晚

孤單北半球

●詞：Benny.C（陳靜楠）　●曲：方文良　●唱：林依晨
電視劇「愛情合約」片尾曲

Andantino ♩ = 84

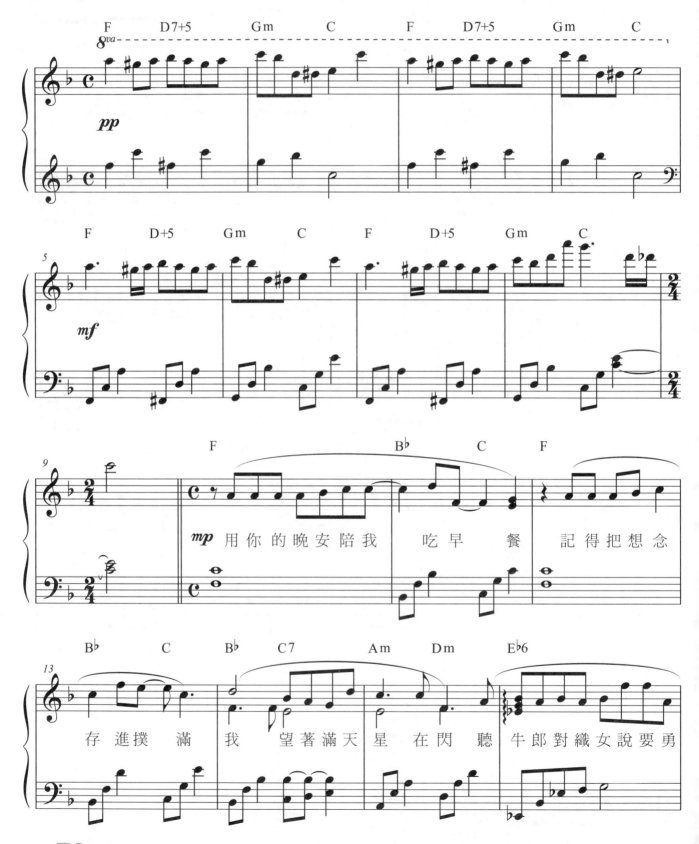

歌詞（旋律下方）：
用你的晚安陪我 吃早 餐 記得把想念
存進撲滿 我 望著滿天星 在閃 聽 牛郎對織女說要勇

OP：Sony Music Publishing (Pte) Ltd. Taiwan Branch

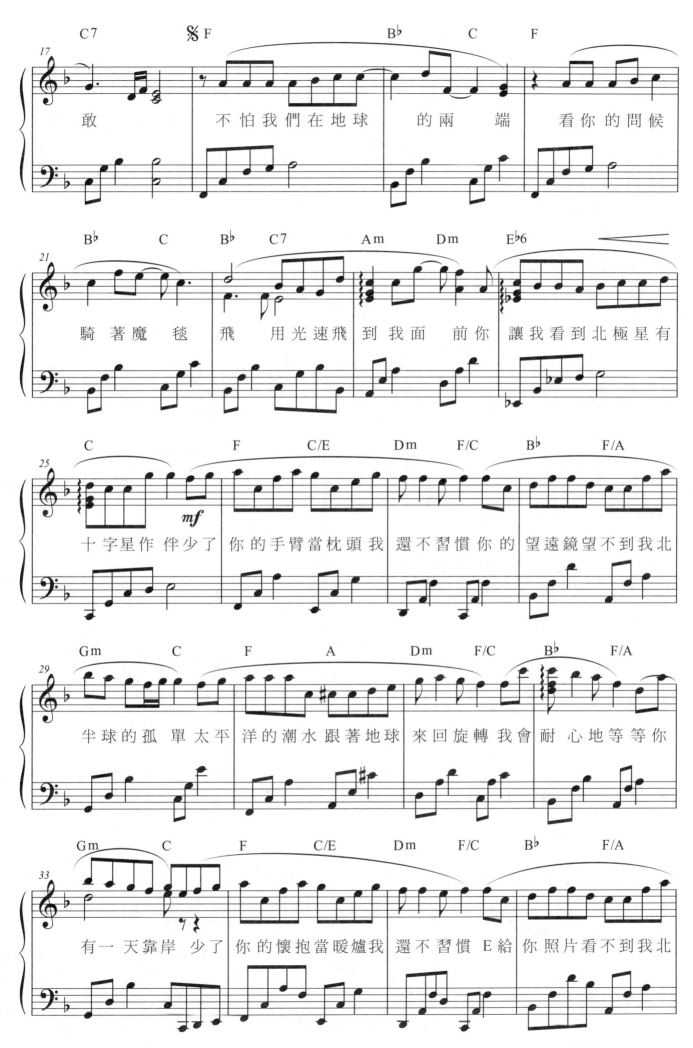

敢　　不怕我們在地球　的兩端　看你的問候

騎著魔毯飛　用光速飛到我面前你讓我看到北極星有

十字星作伴少了你的手臂當枕頭我還不習慣你的望遠鏡望不到我北

半球的孤單太平洋的潮水跟著地球來回旋轉我會耐心地等等你

有一天靠岸少了你的懷抱當暖爐我還不習慣Ｅ給你照片看不到我北

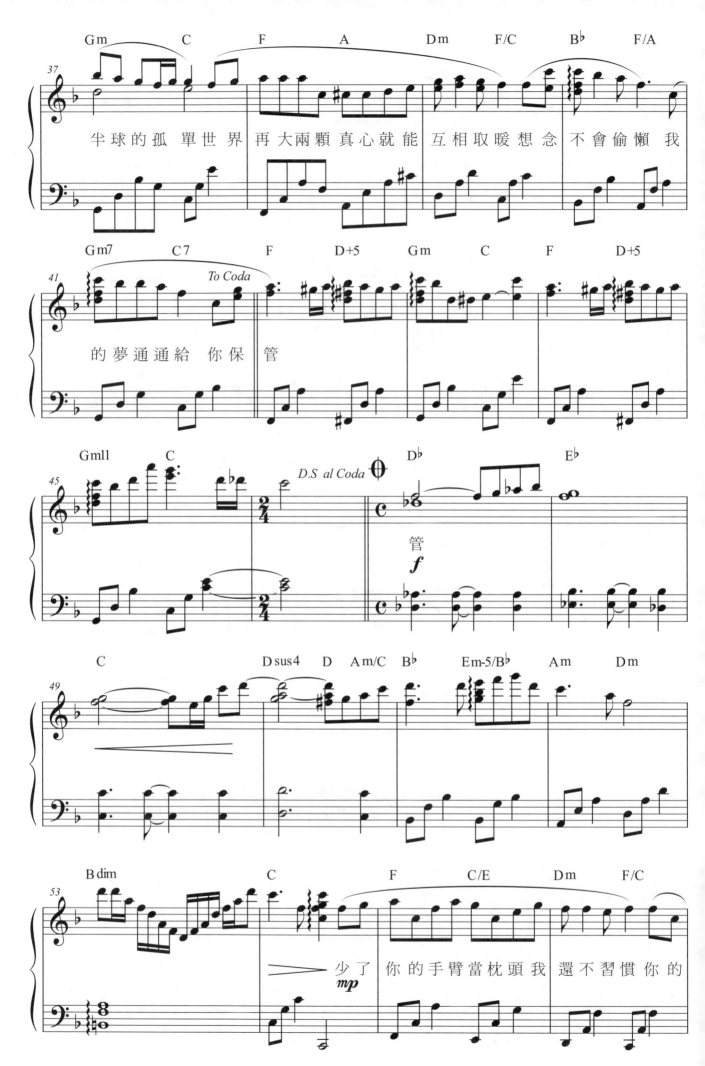

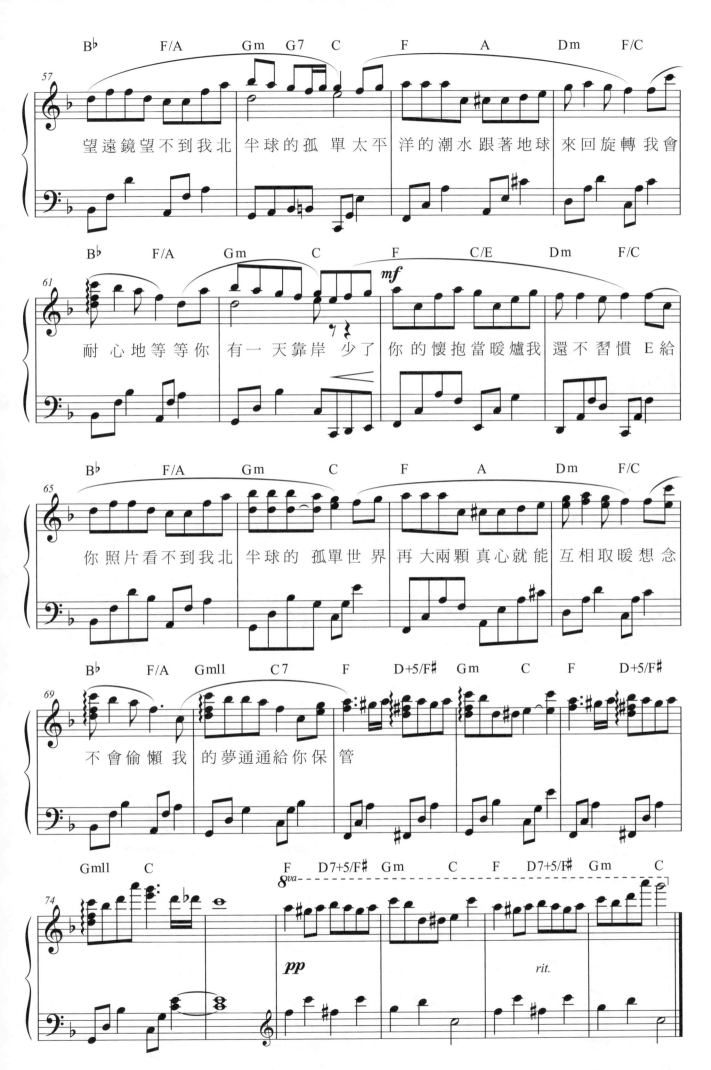

如果雲知道

● 詞：季忠平／許常德　● 曲：季忠平／屠穎　● 唱：許茹芸

Andantino ♩ = 80

愛一旦結冰　　一切都好平靜

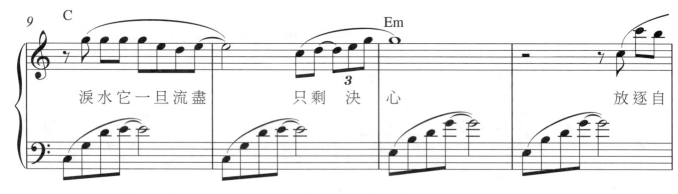

淚水它一旦流盡　只剩決心　　放逐自

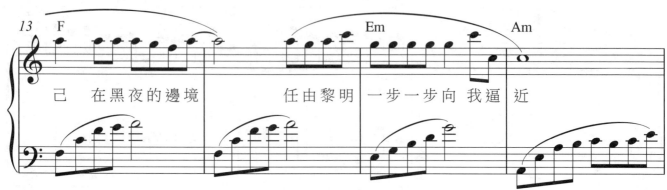

己　在黑夜的邊境　任由黎明　一步一步向我逼近

OP：大無限國際娛樂有限公司

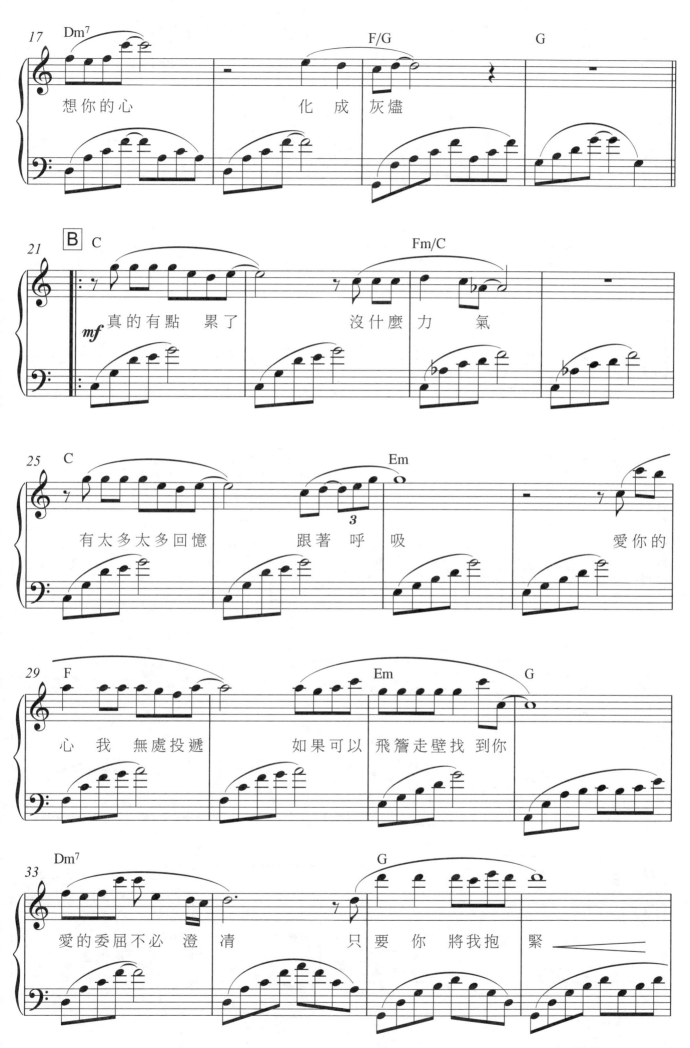

想你的心　　　　化成灰燼

B 真的有點累了　　　沒什麼力氣

有太多太多回憶　　跟著呼吸　　　　　愛你的

心我　無處投遞　　如果可以　飛簷走壁找　到你

愛的委屈不必澄清　　只要你　將我抱　緊

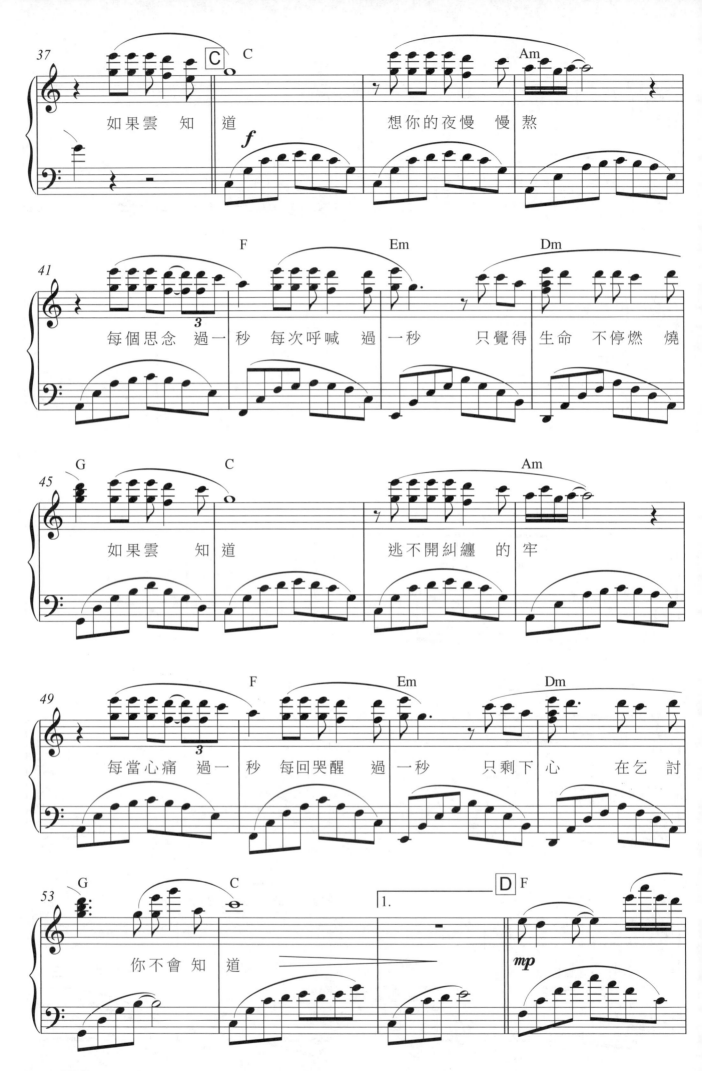

如果雲知道　想你的夜慢慢熬

每個思念過一秒　每次呼喊過一秒　只覺得生命不停燃燒

如果雲知道　逃不開糾纏的牢

每當心痛過一秒　每回哭醒過一秒　只剩下心在乞討

你不會知道

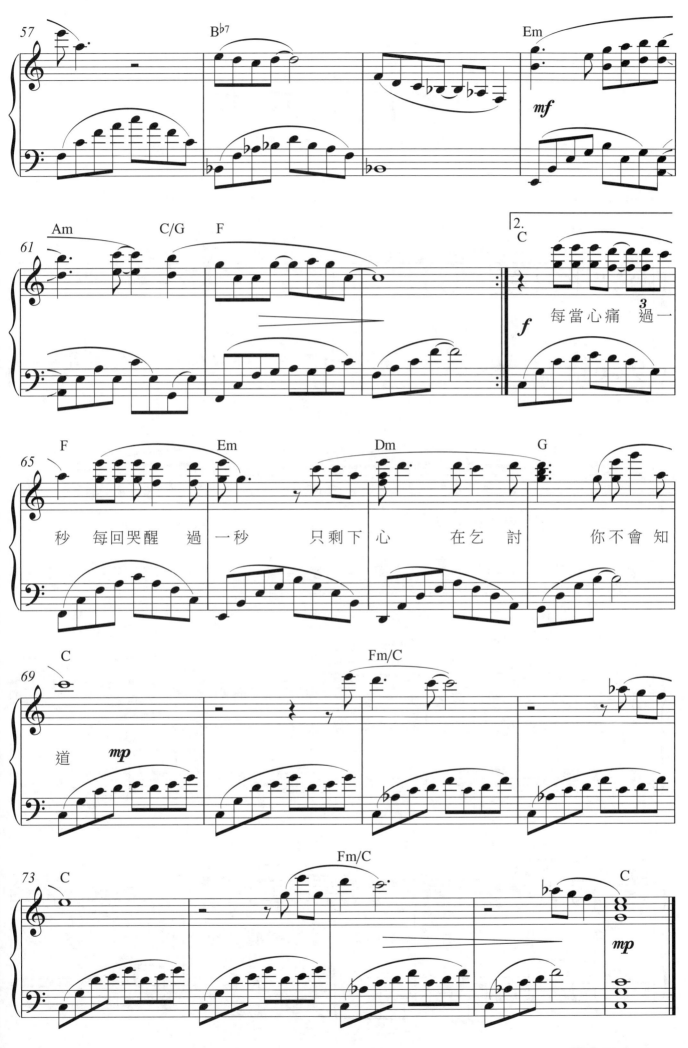

每當心痛 過一

秒 每回哭醒 過一秒 只剩下心 在乞 討 你不會知

道

老鼠愛大米

●詞：楊臣剛　●曲：楊臣剛／王啟文　●唱：王啟文

Moderato ♩ = 112

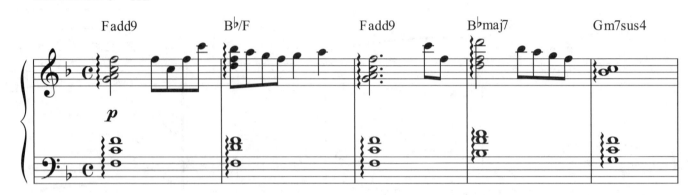

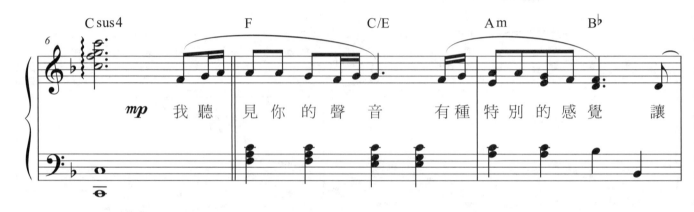

我聽　見你的聲音　有種特別的感覺　讓

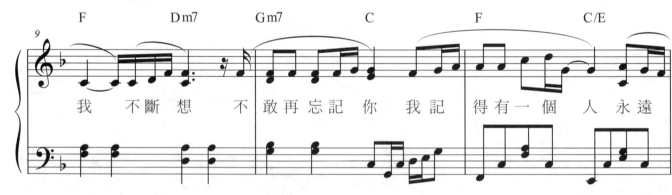

我　不斷想　不　敢再忘記你　我記　得有一個　人永遠

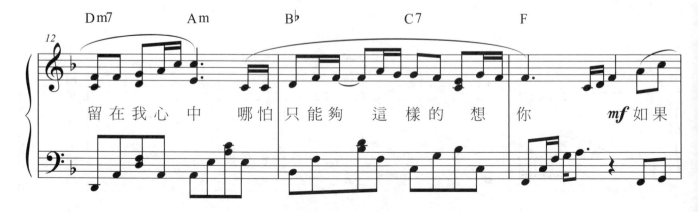

留在我心中　哪怕只能夠　這樣的想你　*mf* 如果

OP：Sony Music Publishing (Pte) Ltd. Taiwan

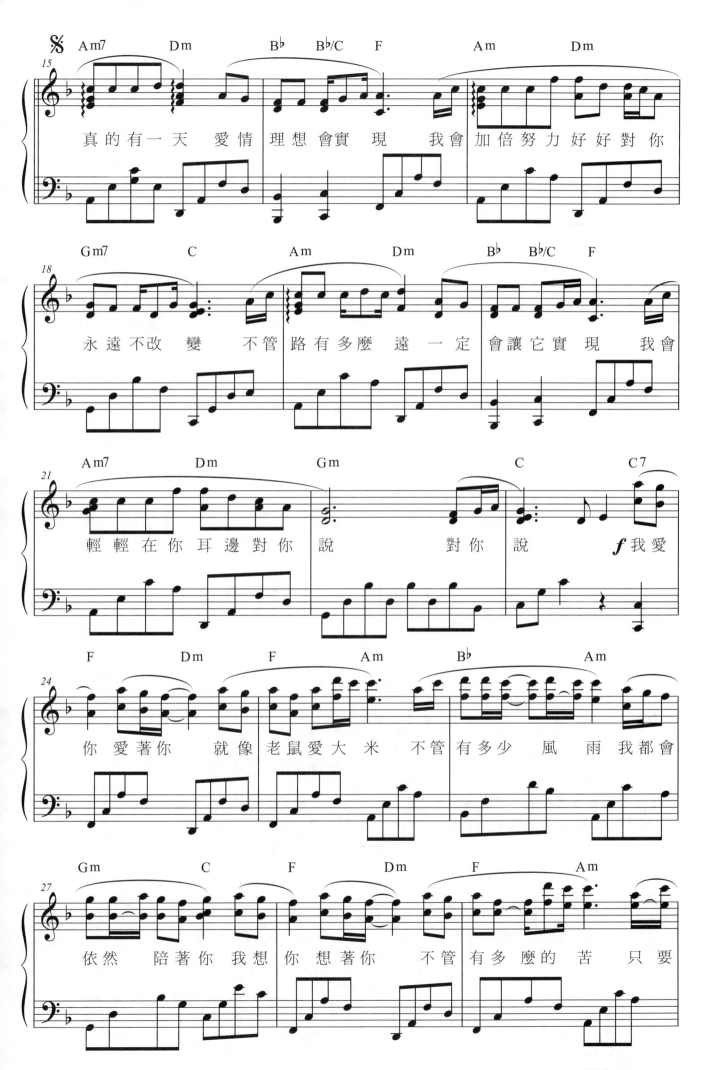

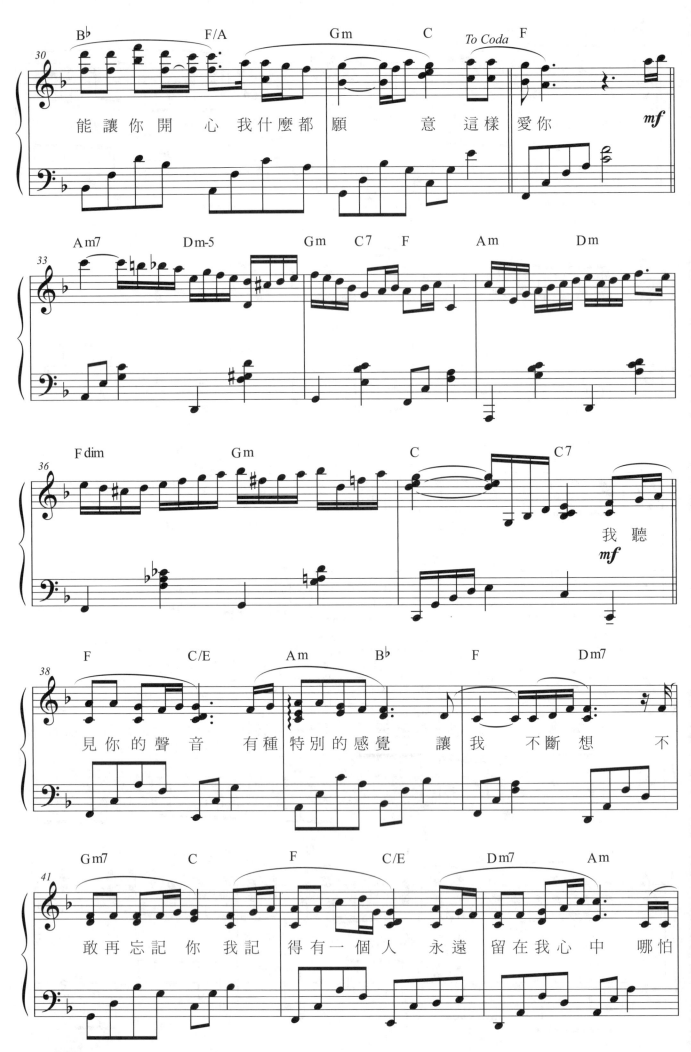

能 讓 你 開　心 我 什麼都 願　意 這樣 愛你

我 聽

見 你 的 聲　音 有種 特別 的 感覺　讓 我 不 斷 想 不

敢 再 忘 記 你 我 記 得有一 個 人 永 遠 留 在 我 心 中 哪 怕

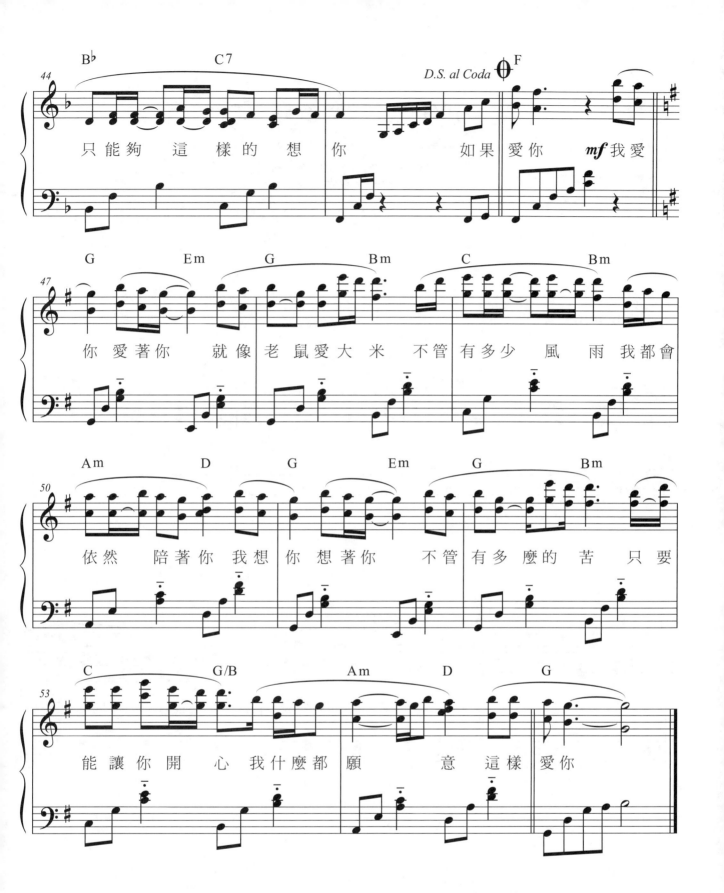

只能夠 這樣的 想 你　如果 愛你 我愛

你 愛著你　就像 老鼠愛大米 不管 有多少 風 雨 我都會

依然 陪著你 我想 你想著你　不管 有多麼的 苦 只要

能 讓你開 心 我什麼都 願 意 這樣 愛你

愛一直閃亮

●詞：瑞業 ●曲：鄧智彰 ●唱：羅美玲
電視劇「名揚四海」片尾曲

Andantino ♩ = 80

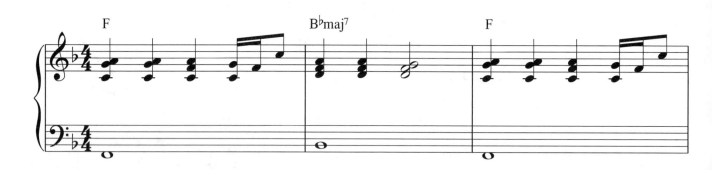

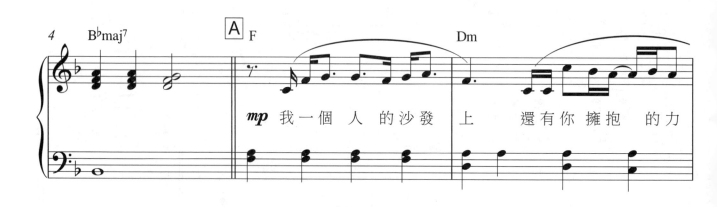

mp 我一個人 的 沙發 上　　還有你擁抱　的力

量　起身才看見 孤 單的形狀　　在 空氣裡曝 光

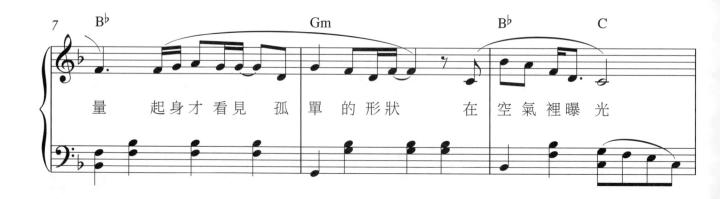

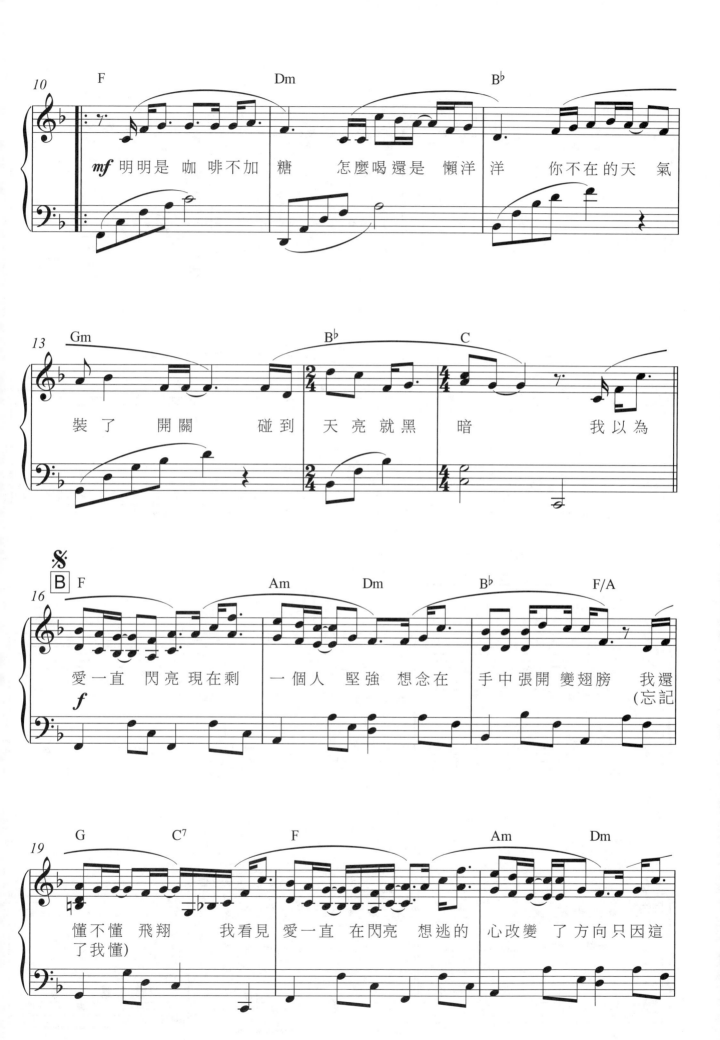

明明是 咖啡不加 糖　　怎麼喝還是 懶洋 洋　　你不在的天 氣

裝了 開關　　碰到 天 亮 就黑 暗　　　　我以為

愛一直 閃亮 現在剩 一個人 堅強 想念在 手中張開 變翅膀　　我還
（忘記

懂不懂 飛翔　　我看見 愛一直 在閃亮 想逃的 心改變 了方向只因這
了我懂）

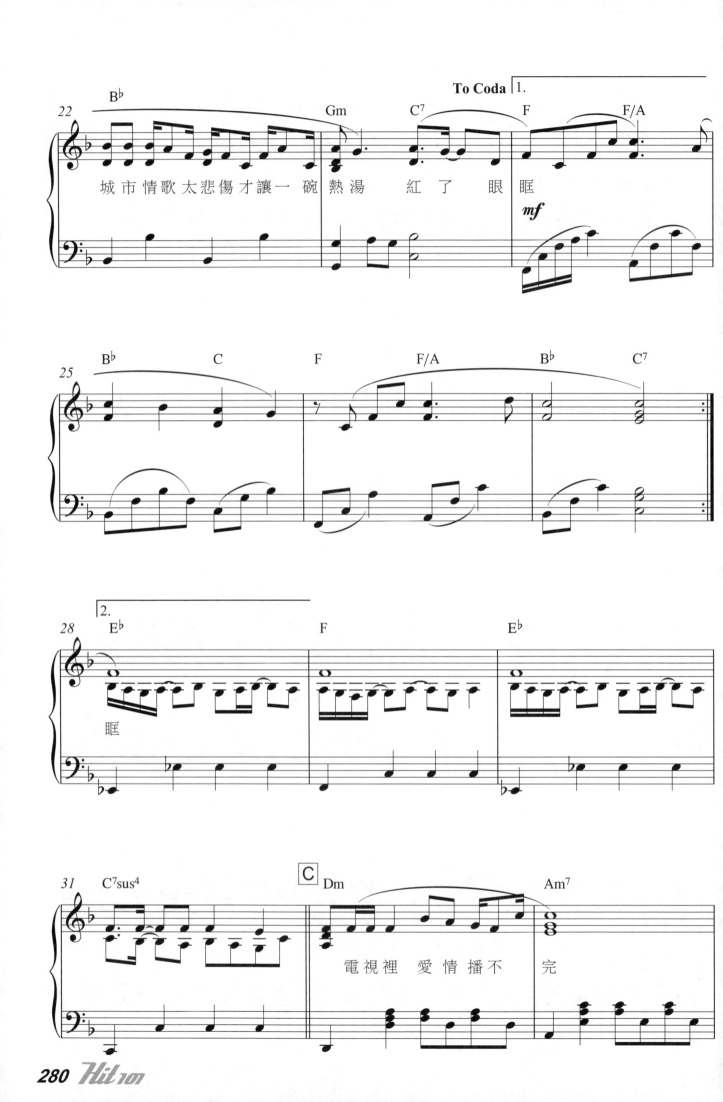

城 市 情 歌 太 悲 傷 才 讓 一 碗 熱 湯　　紅 了　　眼 眶

眶

電 視 裡　愛 情 播 不　完

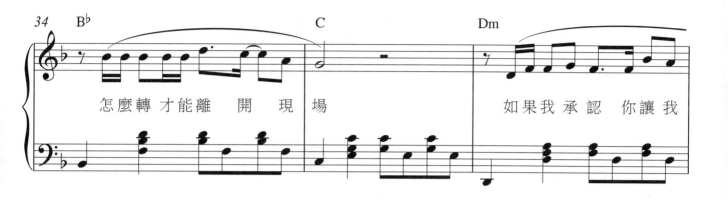

怎麼轉 才能離 開 現 場　　如果我承認 你讓我

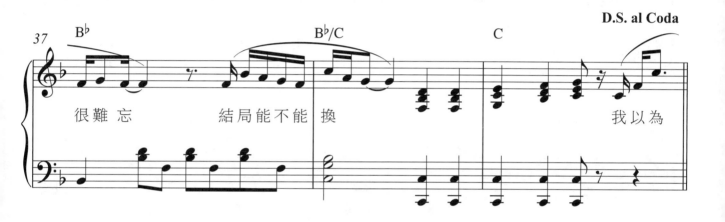

很難忘　　結局能不能 換　　　　　　我以為

眶

至少還有你

●詞：林夕 ●曲：Davy Chan／劉志遠 ●唱：林憶蓮

我怕 來不及 我要抱著你 直到

感覺你 的皺紋 有了歲月的 痕跡 直到肯定你是真 的

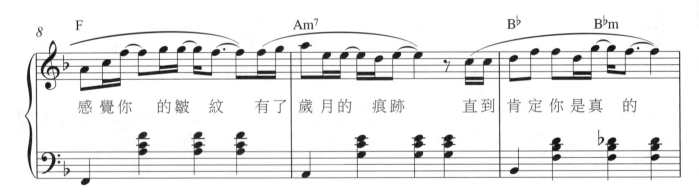

直到失 去力 氣 為了你 我願意 動也 不能動 也要
來不及 我要

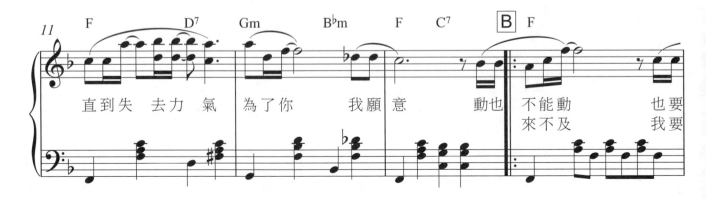

OP：EMI MUSIC PUBLISHING (S.E.ASIA) LTD., TAIWAN

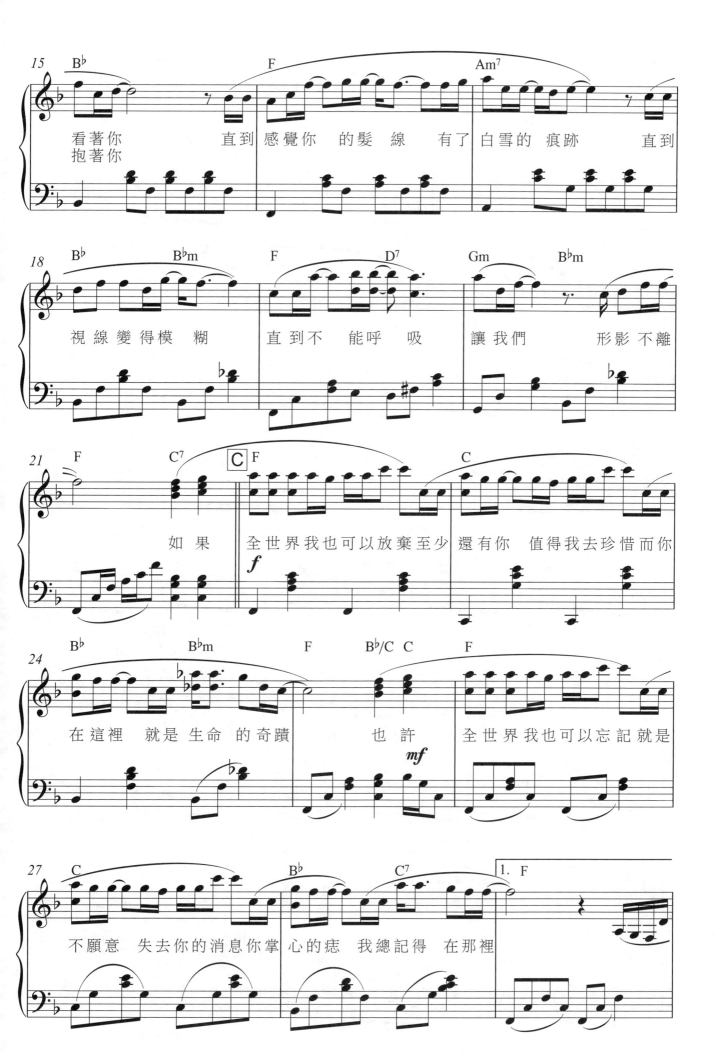

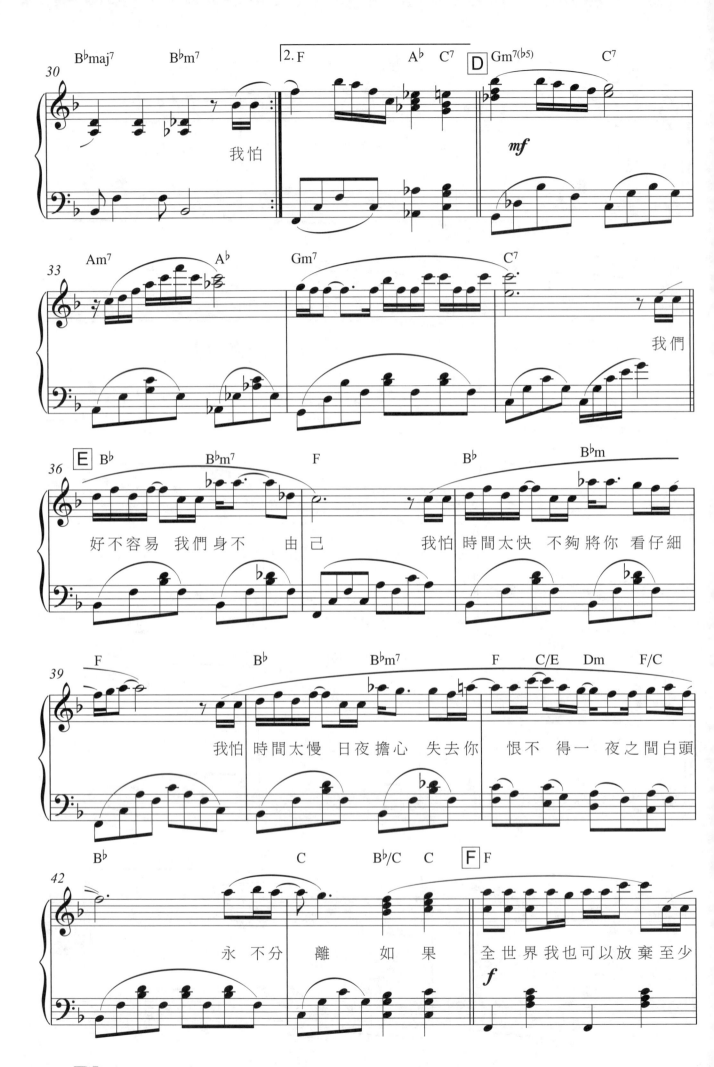

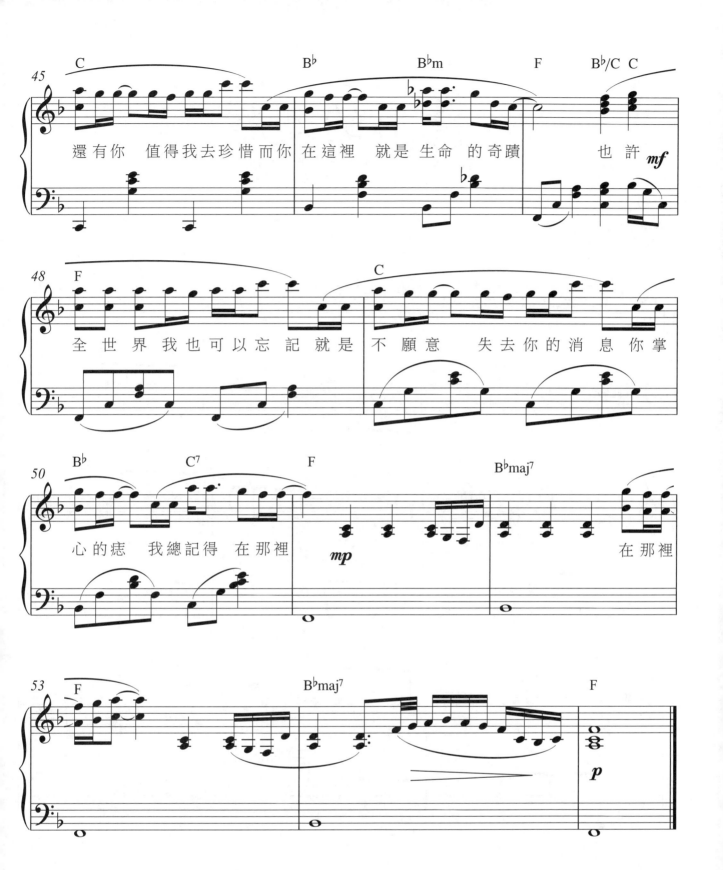

隱形的翅膀

●詞：王雅君 ●曲：王雅君 ●唱：張韶涵
「愛戀金誓」廣告歌、電視劇「愛殺17」主題曲

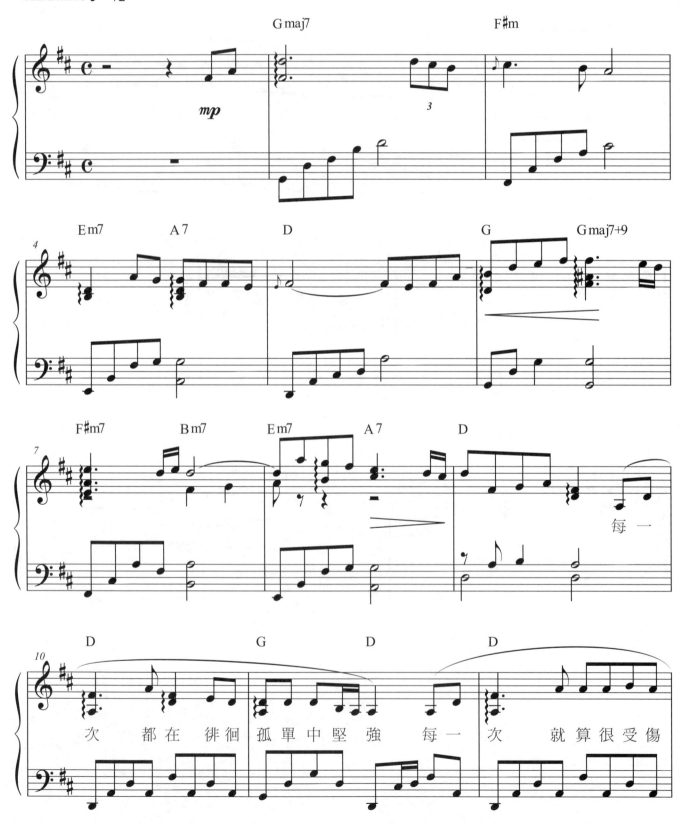

次　都在徘徊孤單中堅強　每一　次　　就算很受傷

OP：Linfair Music Publishing Co., Ltd.

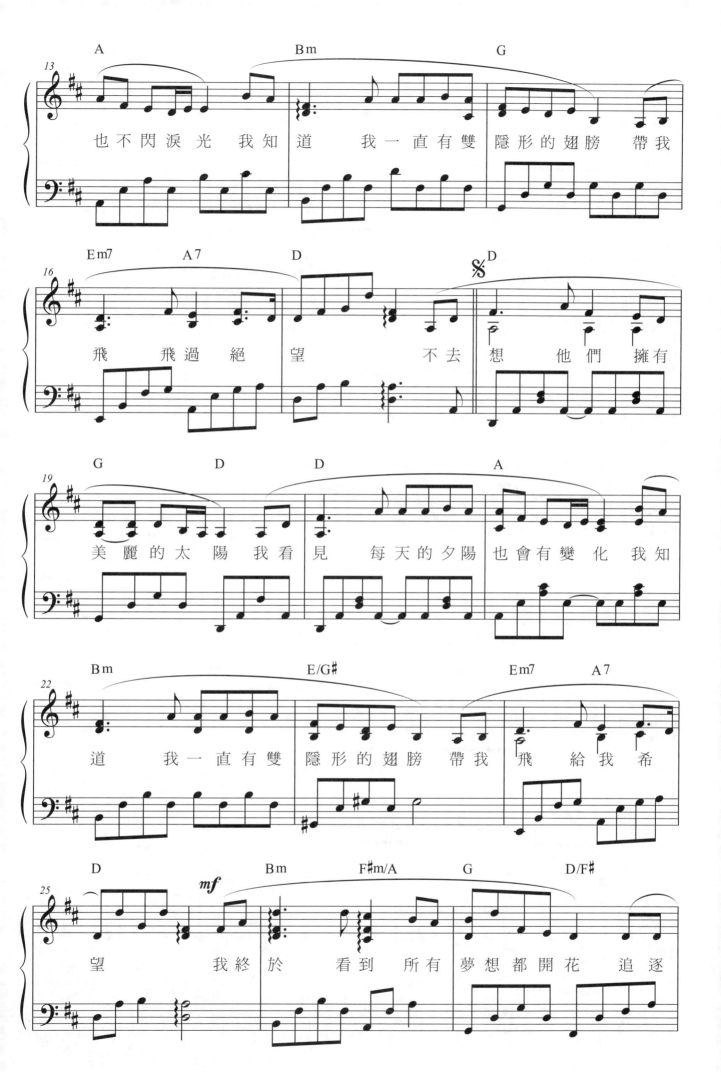

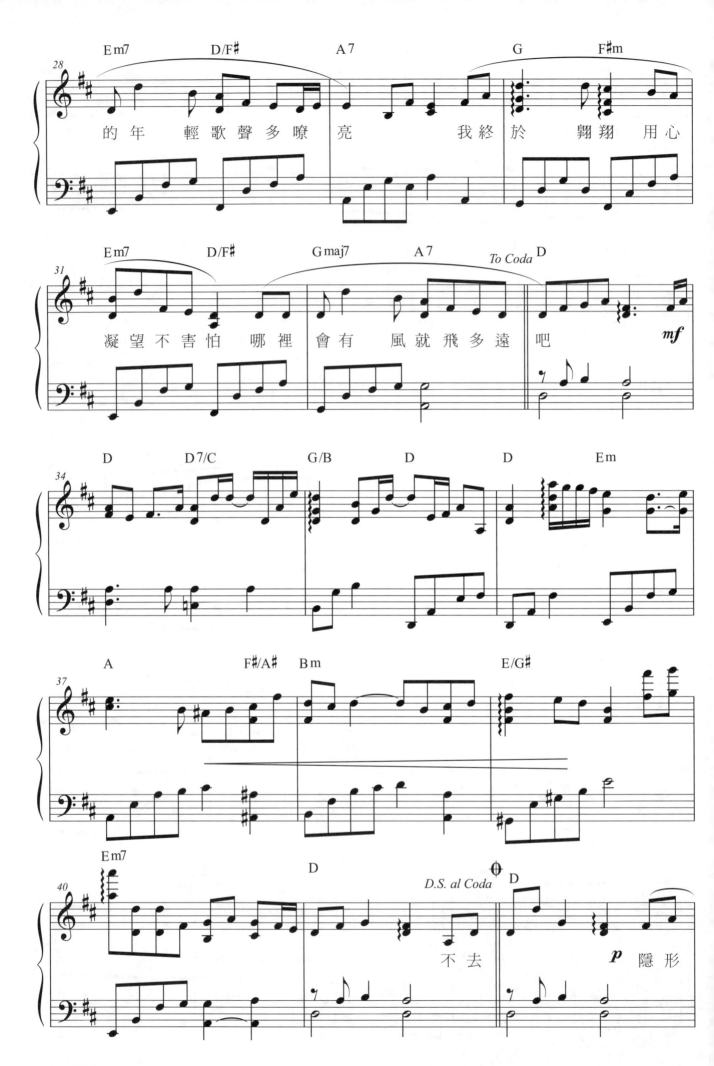

的年 輕歌聲多嘹 亮 我終於 翱翔用心

凝望不害怕 哪裡 會有 風就飛多遠 吧

不去 隱形

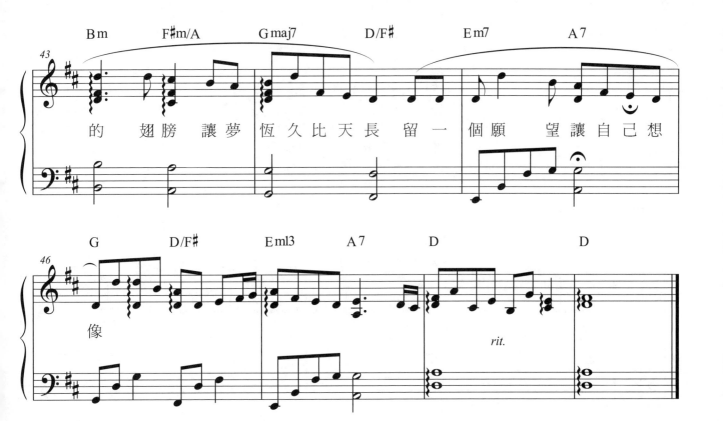

的　翅膀　讓夢　恆久比天長　留一　個願　望讓自己想

像

遺失的美好

●詞：姚若龍 ●曲：黃漢青 ●唱：張韶涵
電視劇「海豚灣戀人」片尾曲

Moderato ♩ = 104

海 的思念綿延不絕 終於和 天 在地平線

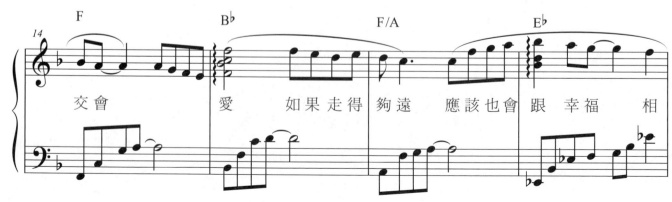

交會 愛 如果走得 夠遠 應該也會 跟 幸福 相

OP：無限延伸音樂事業有限公司(ADMIN. BY EMI MPT)
SP：Great Music Publishing Ltd.

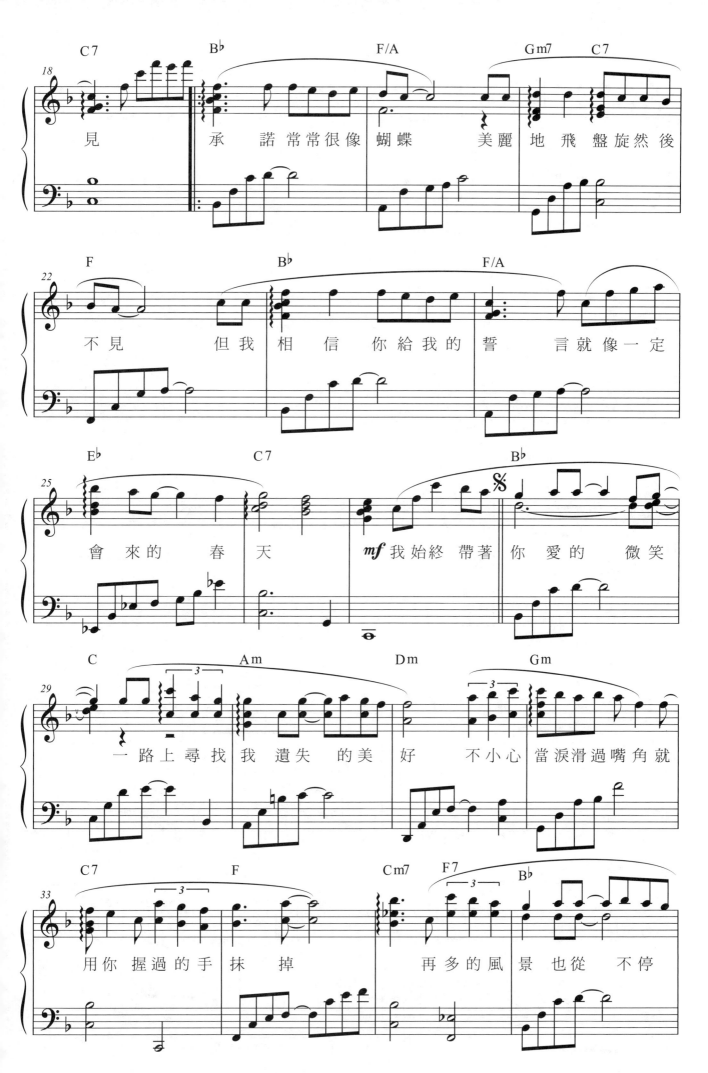

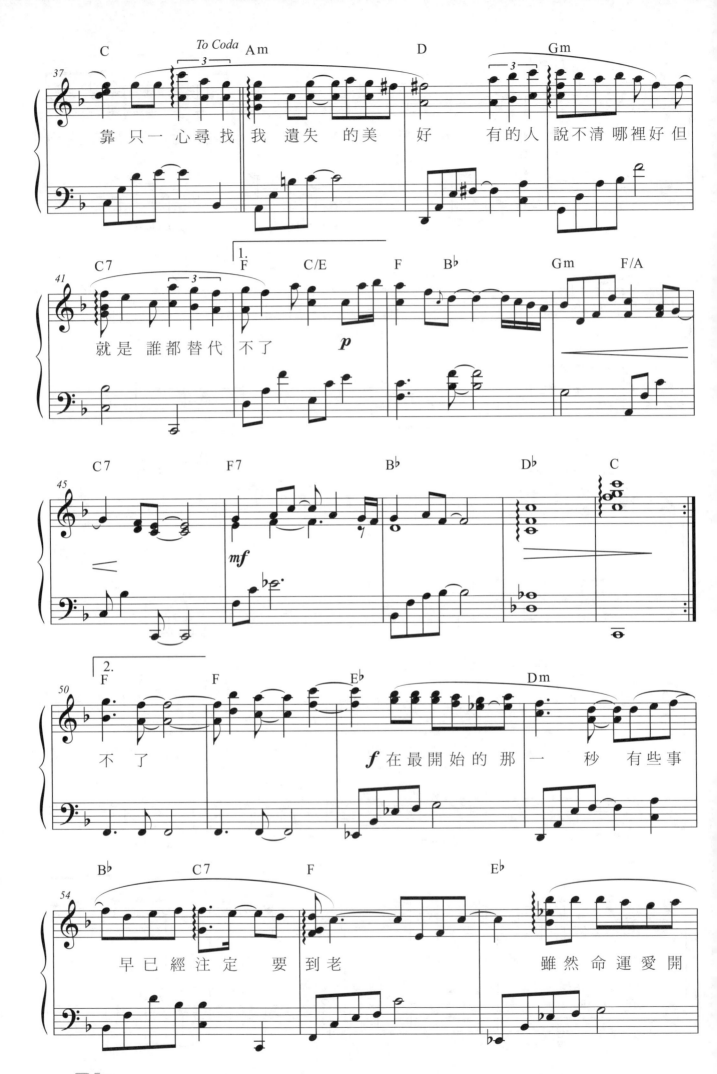

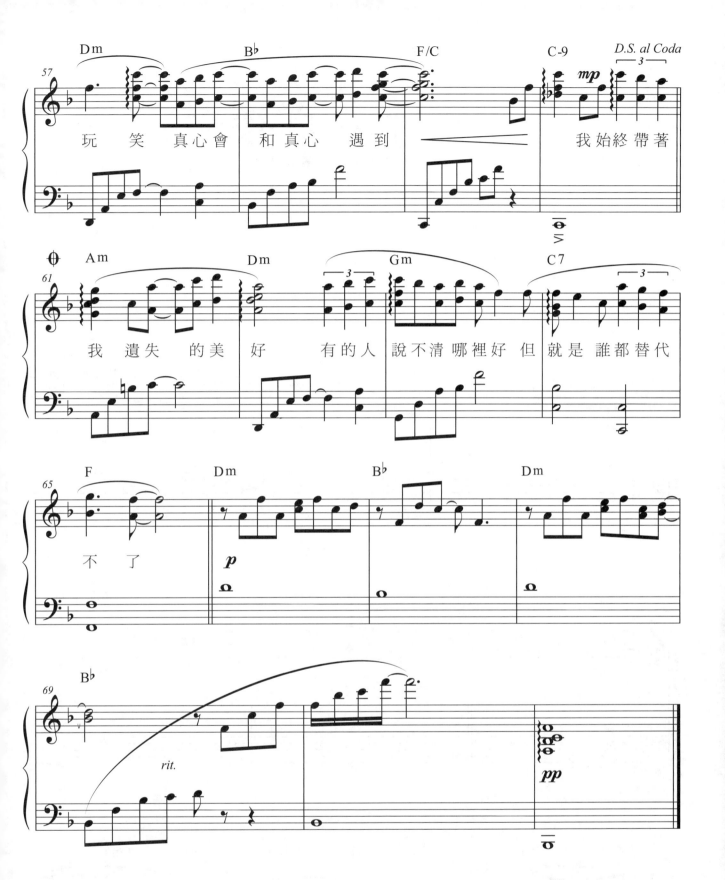

玩 笑 真心會 和真心 遇到　　　　　　　我始終帶著

我 遺失 的美 好　有的人 說不清哪裡好 但 就是 誰都替代

不 了

一千年以後

●詞：林俊傑　●曲：林俊傑　●唱：林俊傑

Andante ♩ = 70

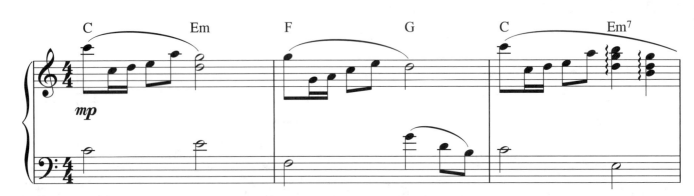

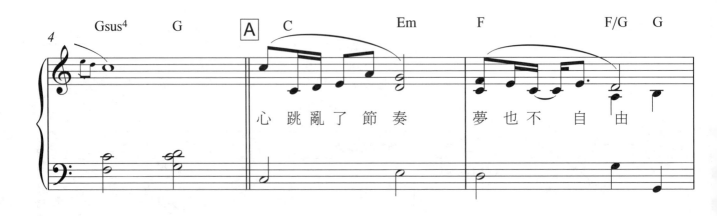

心 跳 亂 了 節 奏　　夢 也 不 自 由

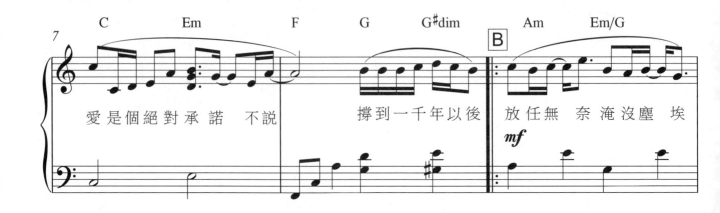

愛 是 個 絕 對 承 諾　不 說　　撐 到 一 千 年 以 後　放 任 無 奈 淹 沒 塵 埃

OP：Touch Music Publishing Pte Ltd., Compass

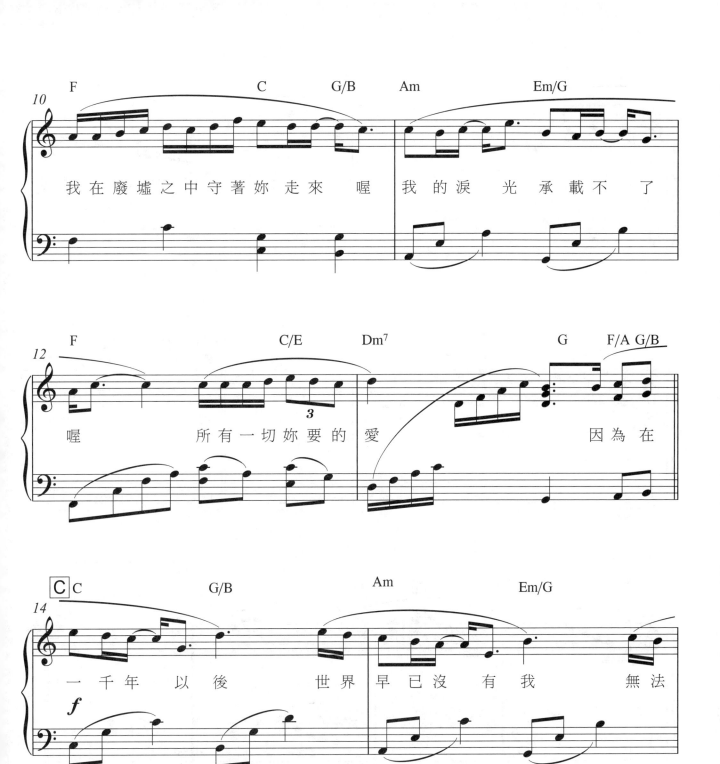

我在廢墟之中守著妳走來　喔我的淚光承載不了

喔　所有一切妳要的愛　因為在

一千年以後　世界早已沒有我　無法

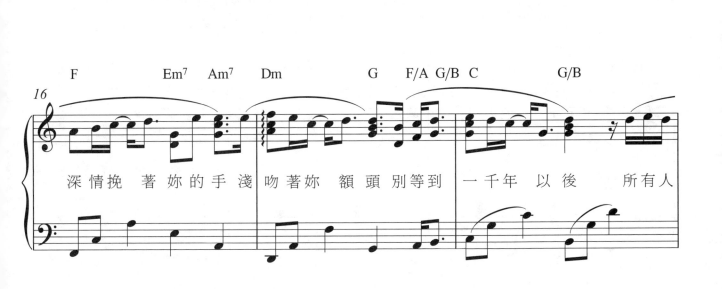

深情挽著妳的手淺吻著妳額頭別等到一千年以後　所有人

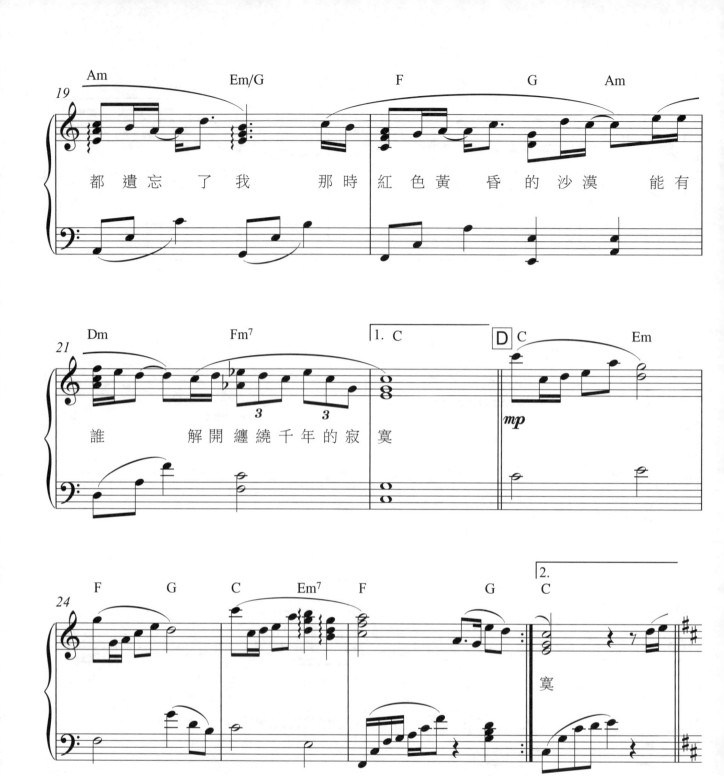

都 遺 忘 了 我　那 時　紅 色 黃 昏 的 沙 漠　能 有

誰　　解 開 纏 繞 千 年 的 寂 寞

寞

無 法 深 情 挽 著 妳 的 手 淺

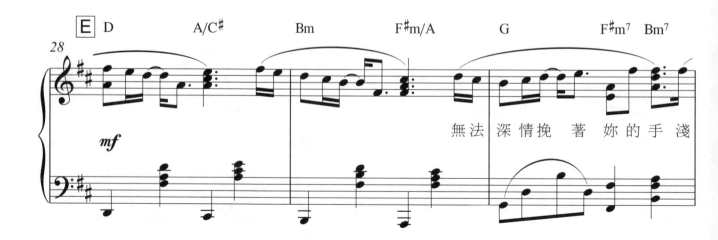

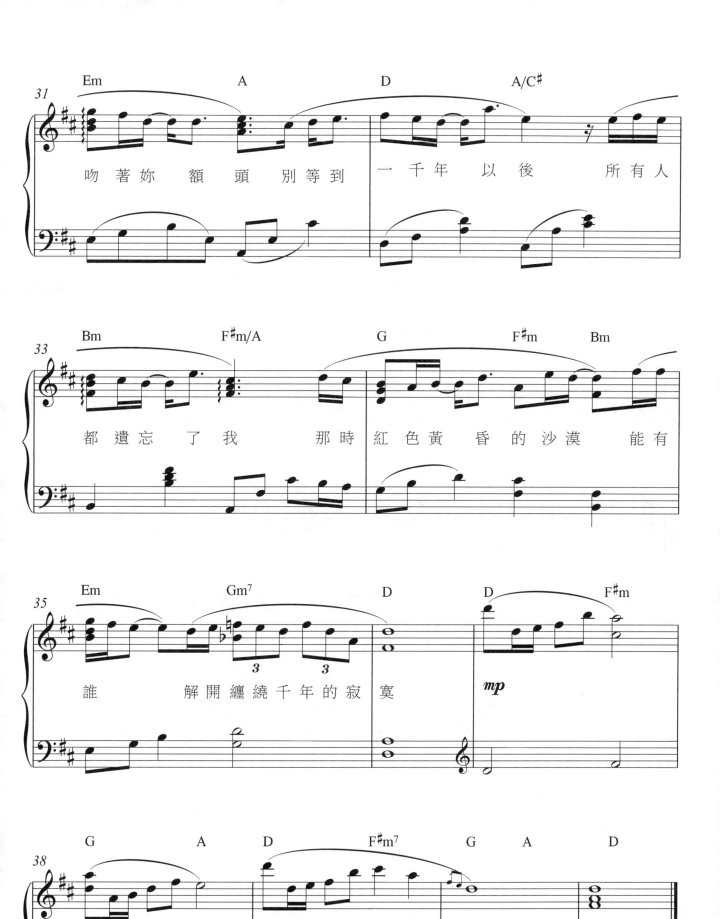

給我你的愛

●詞：顏璽軒 ●曲：Tank ●唱：TANK

電視劇「終極一班」主題曲

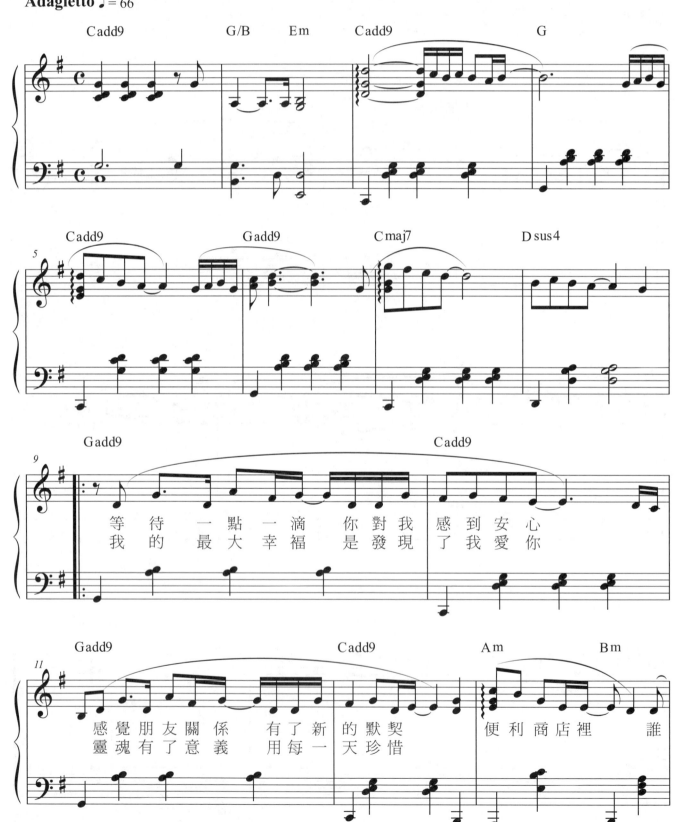

等待 一點一滴 你對我 感到安心
我的 最大幸福 是發現 了我愛你

感覺朋友關係 有了新 的默契 便利商店裡 誰
靈魂有了意義 用每一 天珍惜

OP：HIM Music Publishing Inc.
SP：環球音樂出版股份有限公司

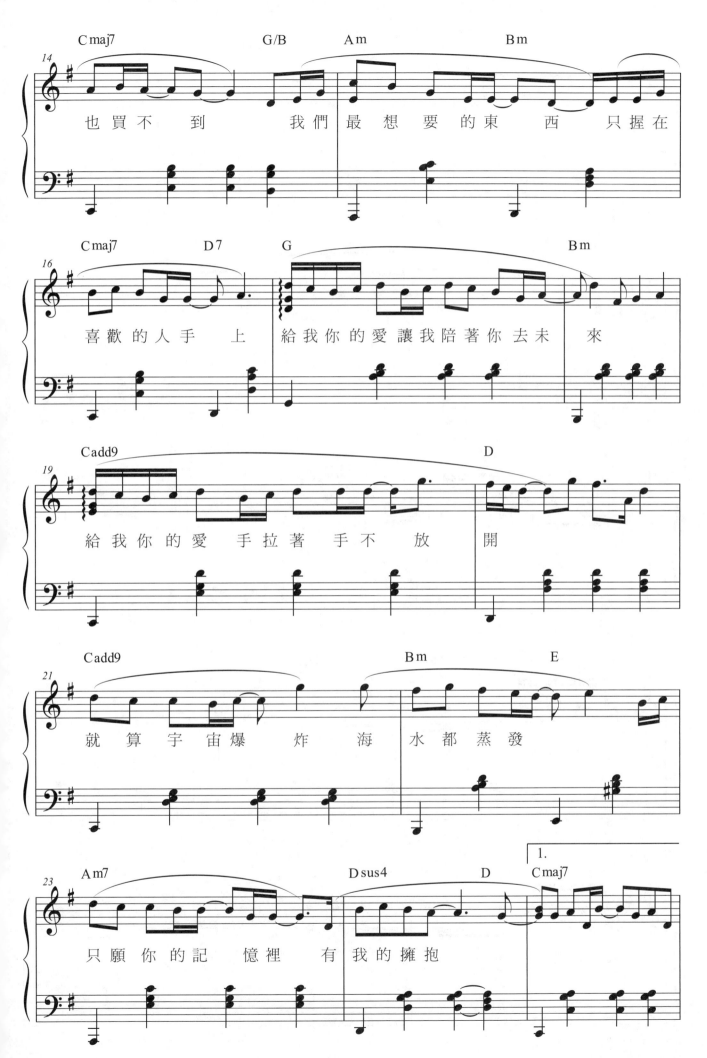

也 買 不 到　　　我 們 最 想 要 的 東 西　　只 握 在

喜 歡 的 人 手 上　　給 我 你 的 愛 讓 我 陪 著 你 去 未 來

給 我 你 的 愛 手 拉 著 手 不 放 開

就 算 宇 宙 爆 炸 海 水 都 蒸 發

只 願 你 的 記 憶 裡 有 我 的 擁 抱

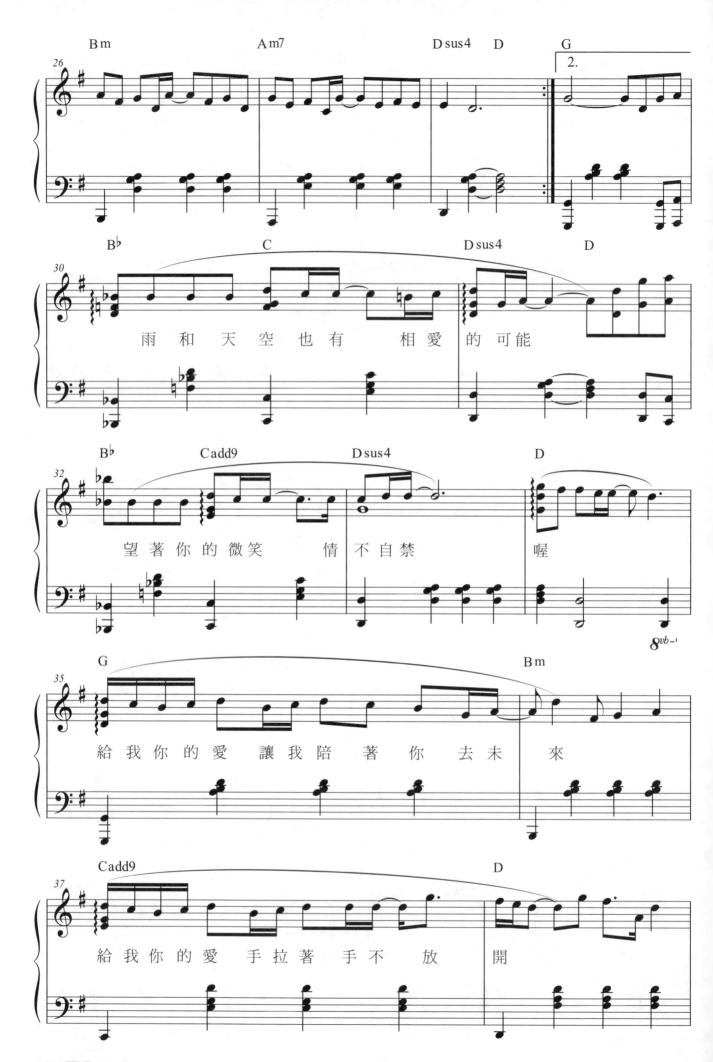

雨 和 天 空 也 有　　相 愛　的 可 能

望 著 你 的 微 笑　　情 不 自 禁　　　喔

給 我 你 的 愛 讓 我 陪 著 你 去 未　來

給 我 你 的 愛 手 拉 著 手 不 放　開

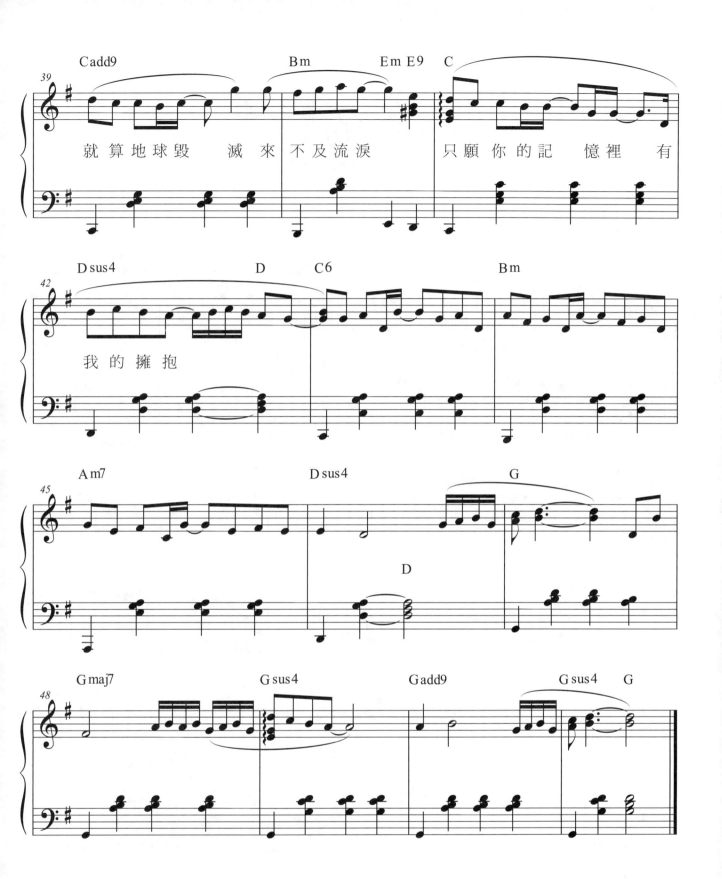

就算地球毀 滅來不及流淚 只願你的記 憶裡 有

我的擁抱

那年的情書

● 詞：姚謙　● 曲：陳國華　● 唱：江美琪

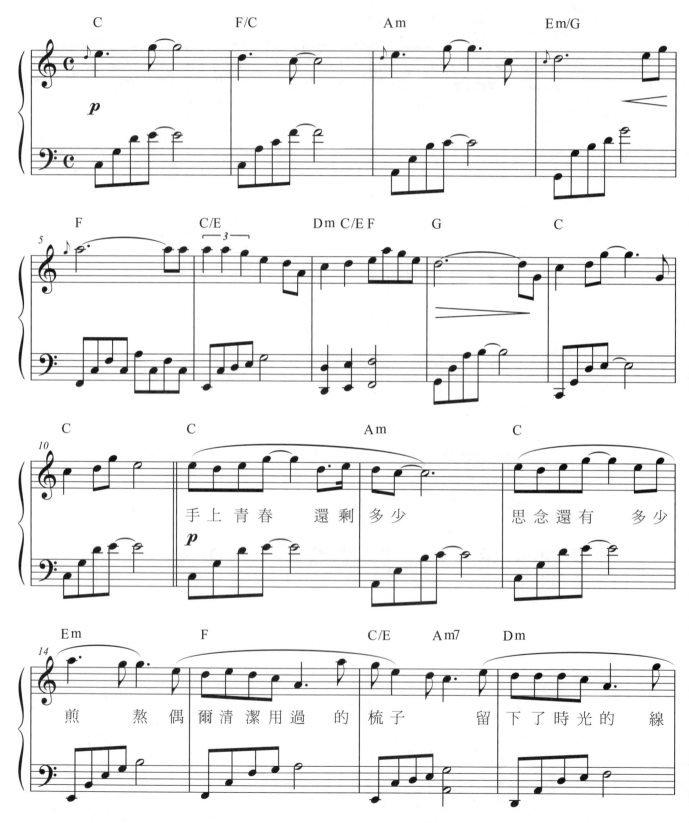

手上青春　　還剩多少　　思念還有　　多少

煎　熬偶爾清潔用過　的　梳子　留下了時光的　線

OP：EMI MUSIC PUBLISHING (S.E.ASIA) LTD., TAIWANSkyhigh Entertainment Co., Ltd.

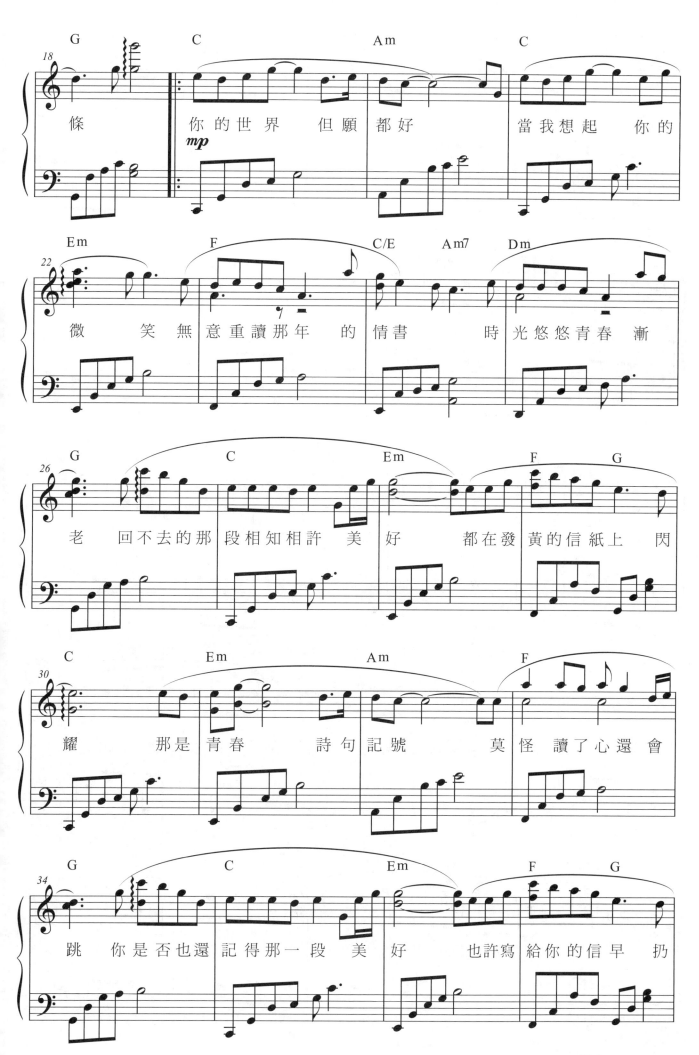

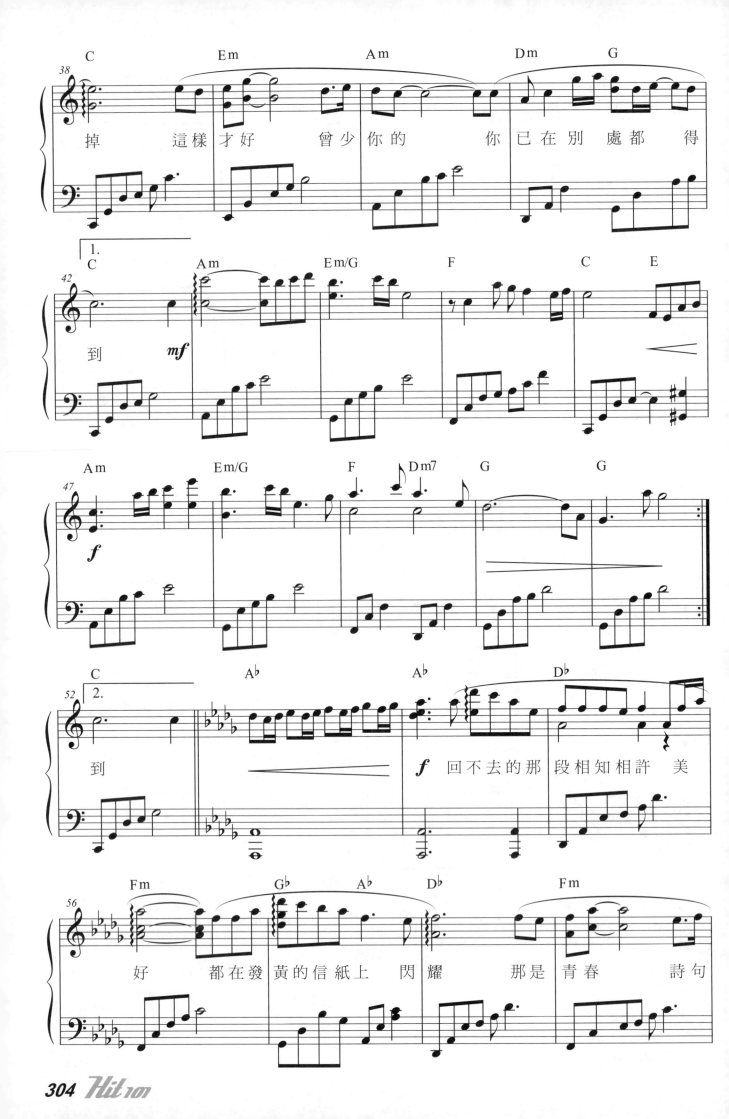

掉　　這樣才好　曾少你的　你已在別　處都　得

到

回不去的那 段相知相許　美

好　都在發黄的信紙上　閃耀　　那是青春　　詩句

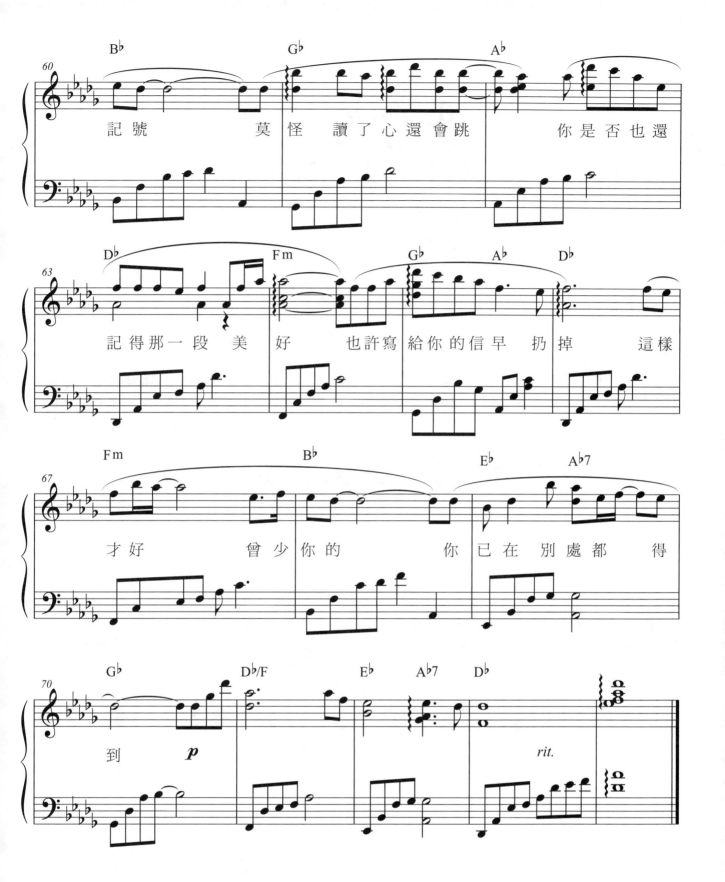

記號　　　莫怪　讀了心還會跳　　　你是否也還

記得那一段　美　好　　　也許寫給你的信早　扔　掉　　　這樣

才好　　　曾少你的　　　你已在別處都　得

到　　　*p*　　　　　　　　　　　　　　*rit.*

我會好好的

●詞：伍佰　●曲：伍佰　●唱：王心凌
「GOTO 手錶」代言主題曲

Andante ♩=74

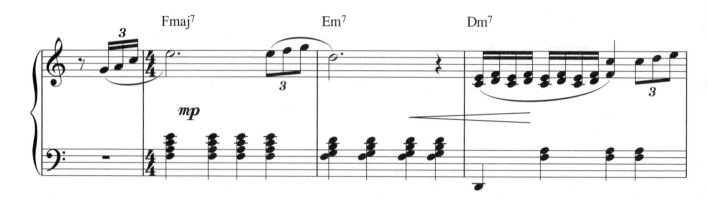

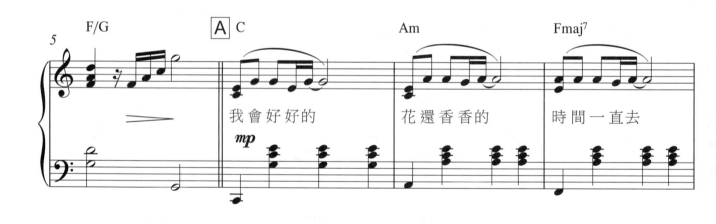

我會好好的　　花還香香的　　時間一直去

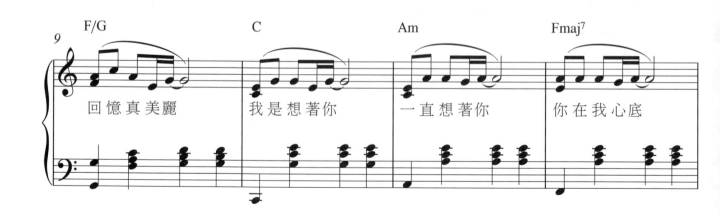

回憶真美麗　　我是想著你　　一直想著你　　你在我心底

OP：月光音樂有限公司
SP：Rock Music Publishing Co., Ltd.

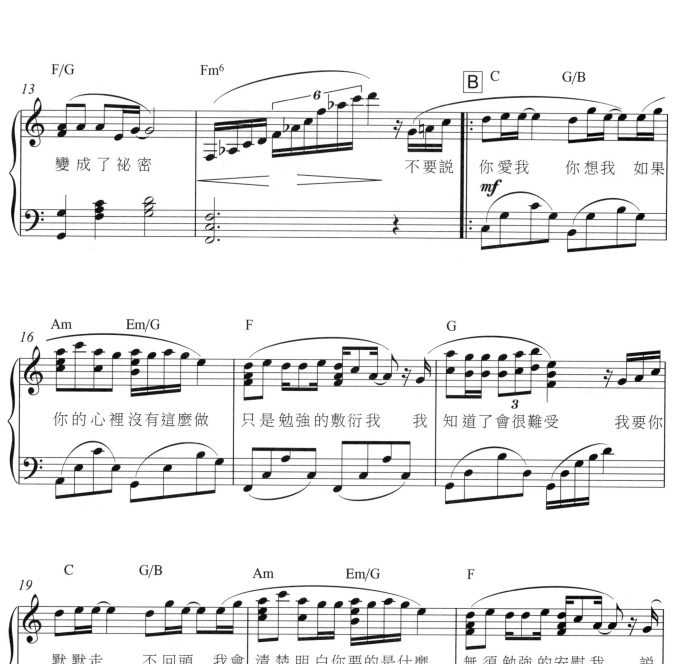

變成了祕密　　　　　不要說　你愛我　你想我　如果

你的心裡沒有這麼做　只是勉強的敷衍我　我　知道了會很難受　　我要你

默默走　不回頭　我會清楚明白你要的是什麼　無須勉強的安慰我　　說

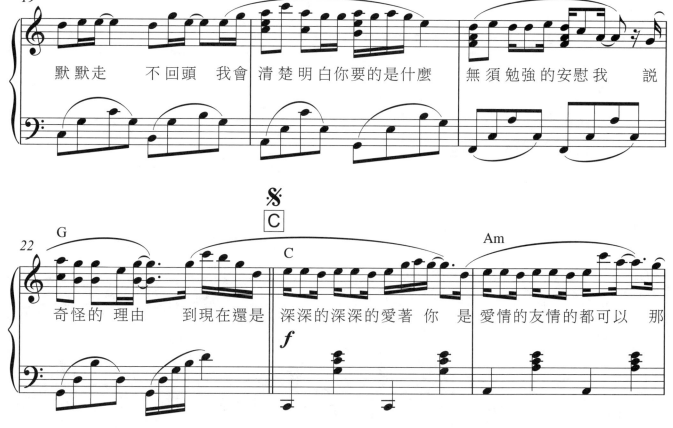

奇怪的　理由　　　到現在還是深深的深深的愛著　你　是愛情的友情的都可以　那

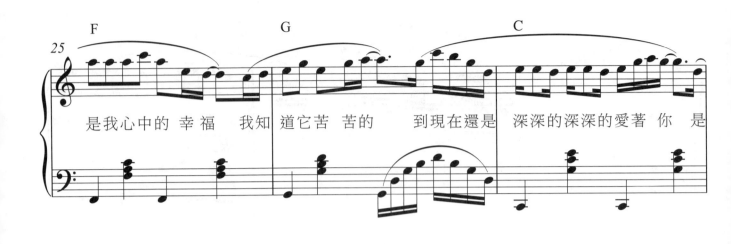

是我心中的 幸福　我知 道它苦 苦的　　到現在還是　深深的深深的愛著 你　是

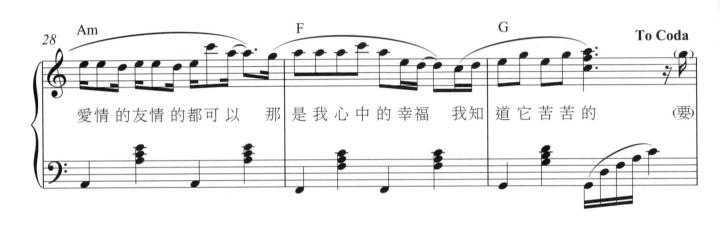

愛情 的友情 的都可以　那 是我 心中的幸福　我知 道它苦 苦的　　　　（要）

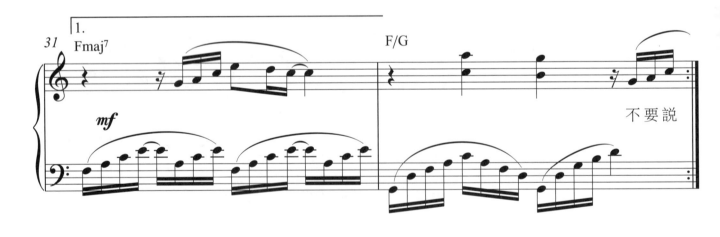

不要說

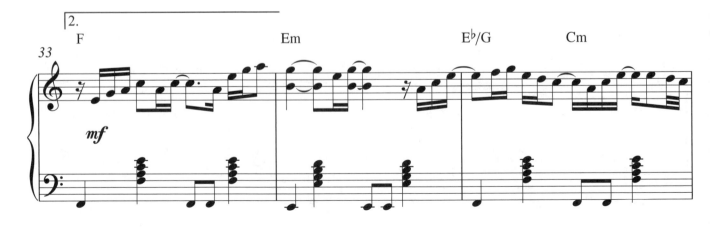

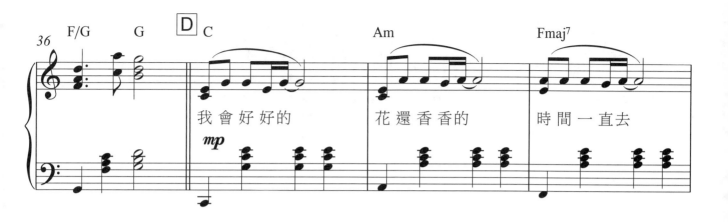

我 會 好 好 的　　花 還 香 香 的　　時 間 一 直 去

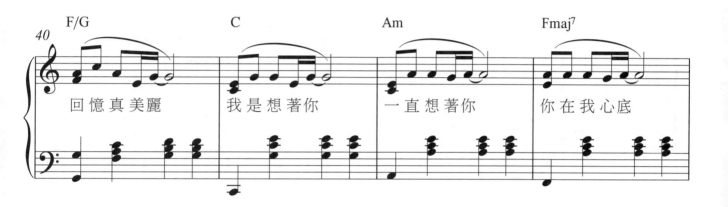

回 憶 真 美 麗　　我 是 想 著 你　　一 直 想 著 你　　你 在 我 心 底

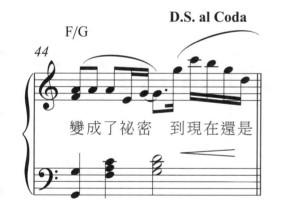

變 成 了 祕 密　　到 現 在 還 是

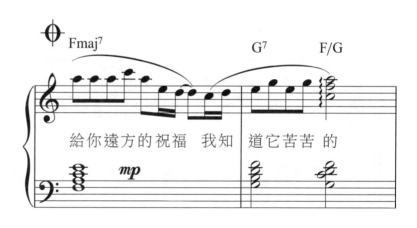

給 你 遠 方 的 祝 福　我 知　道 它 苦 苦 的

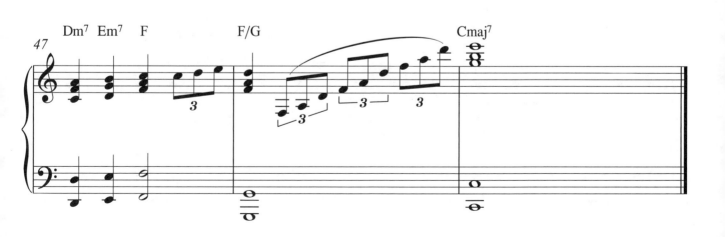

花都開好了

●詞：施人誠 ●曲：左安安 ●唱：S.H.E

電視劇「薔薇之戀」主題曲

Andantino ♩ = 80

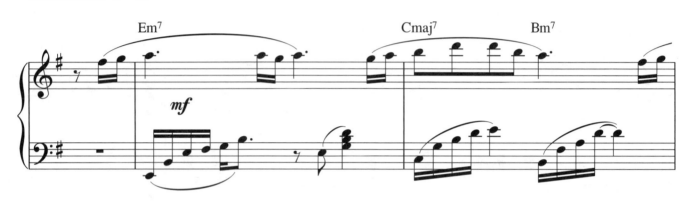

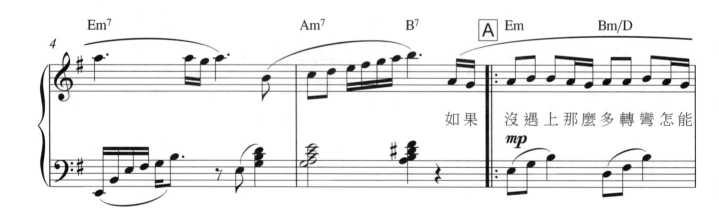

如果　沒遇上那麼多轉彎怎能

來 到 你 身 旁　現 在　往 回 看 每 一 步 混 亂 原 來

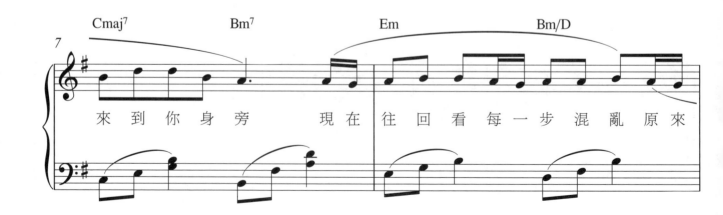

OP：Warner / Chappell Music Taiwan Ltd.

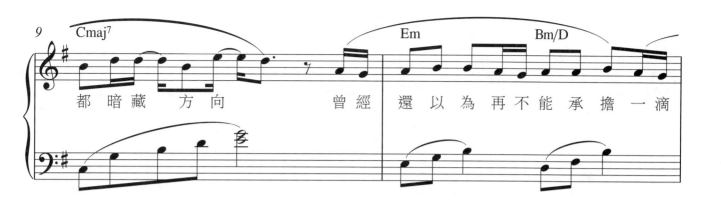

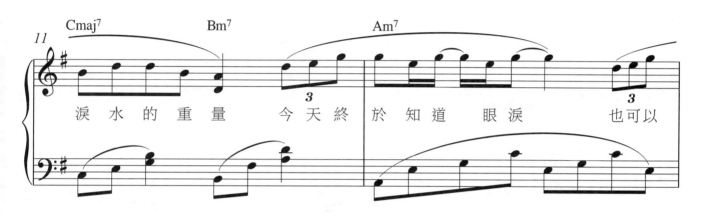

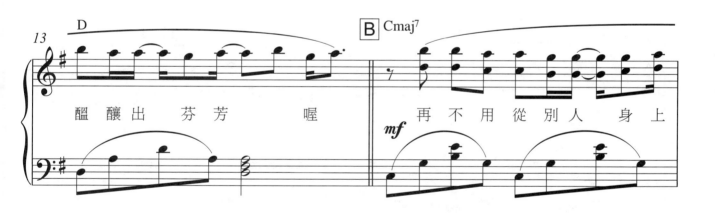

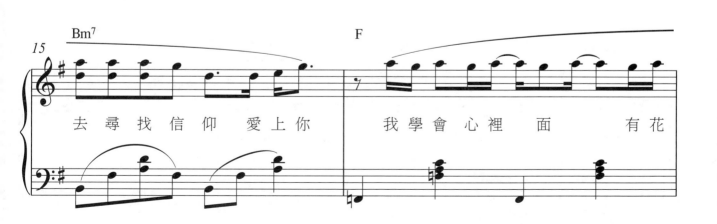

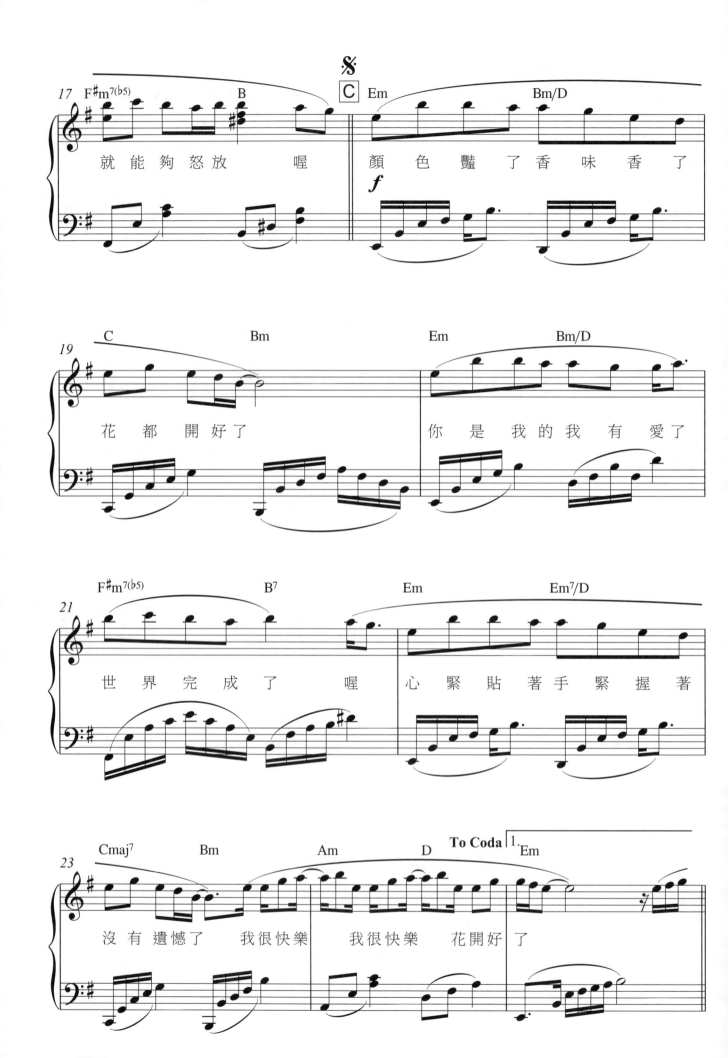

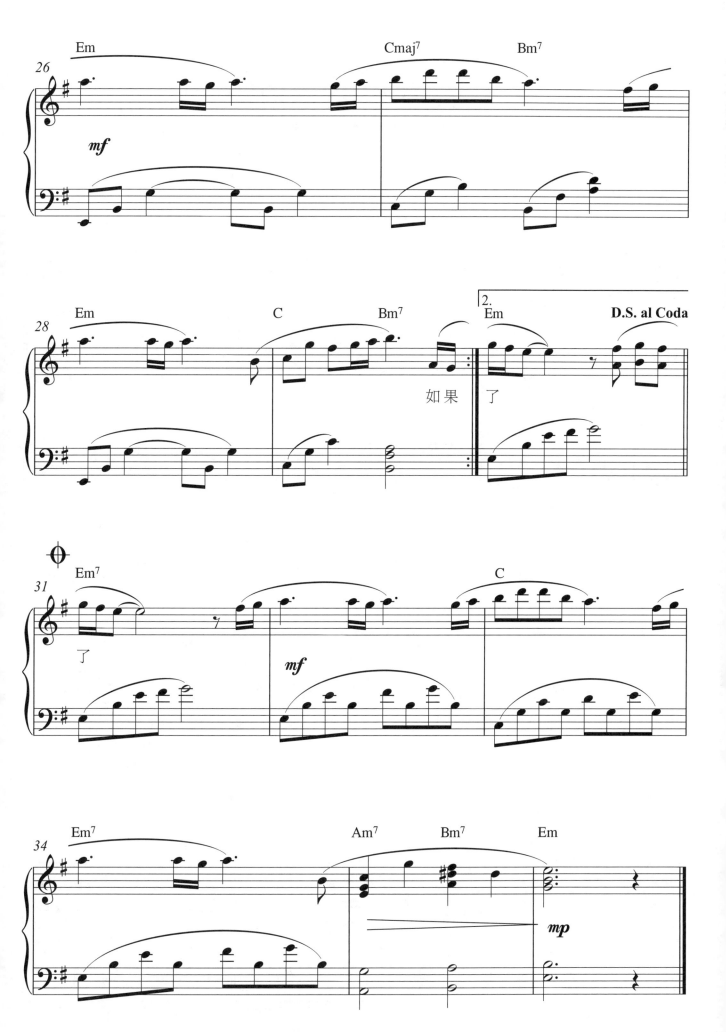

愛我還是他

●詞：娃娃／陶喆 ●曲：陶喆 ●唱：陶喆

Andante ♩ = 72

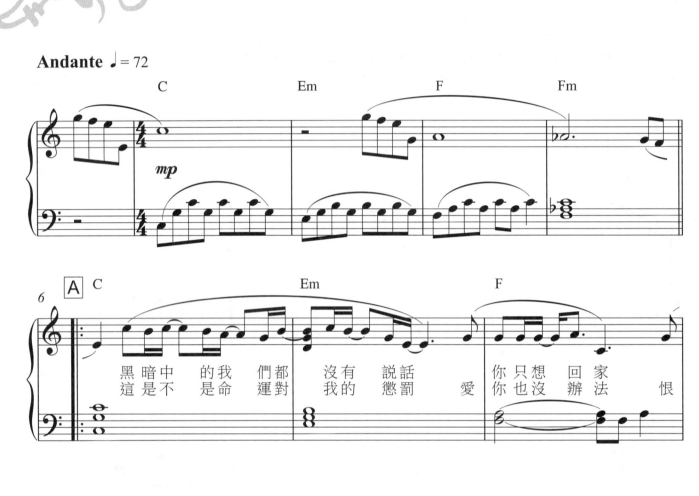

黑暗中 的我 們都 沒有 說話 你只想 回家 恨
這是不 是命 運對 我的 懲罰 愛 你也沒 辦法

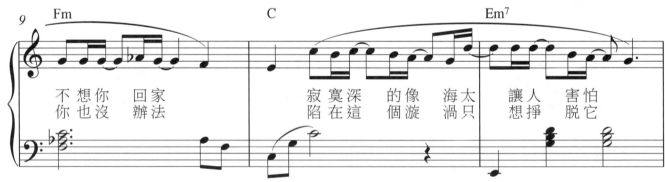

不 想你 回家 寂寞深 的像 海太 讓人 害怕
你也沒 辦法 陷在這 個漩 渦只 想掙 脫它

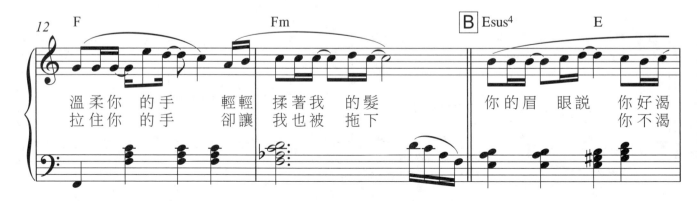

溫柔你 的手 輕輕 揉著我 的髮 你的眉 眼說 你好渴
拉住你 的手 卻讓 我也被 拖下 你不渴

OP：New Chinese Songs Publishing Co., Ltd.

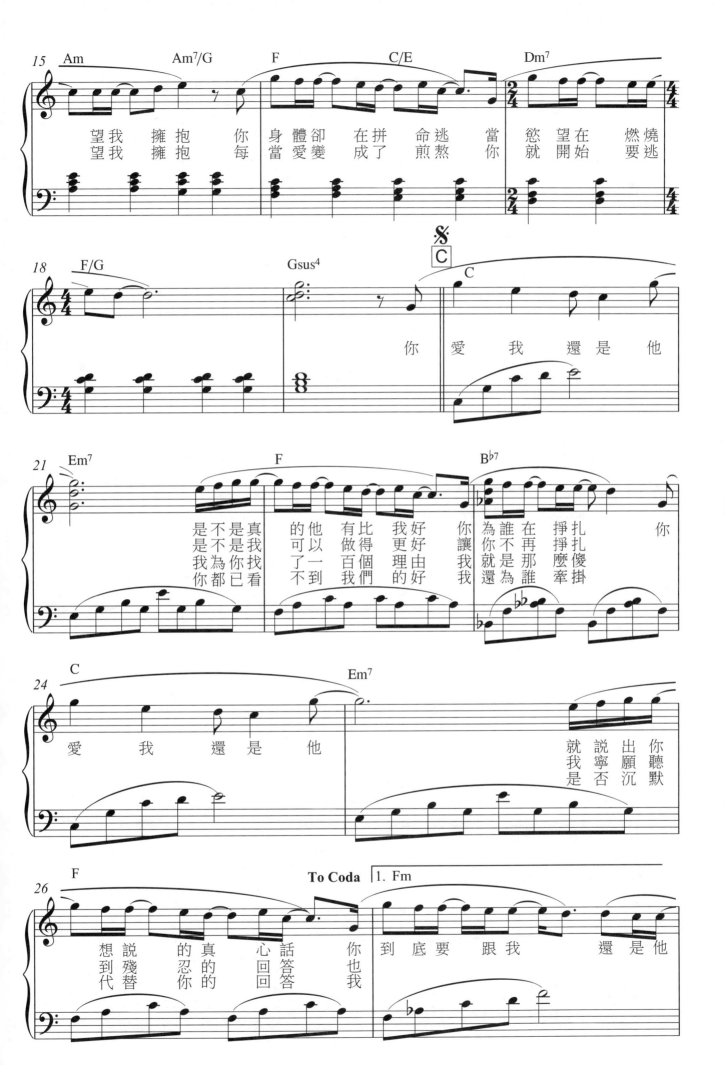

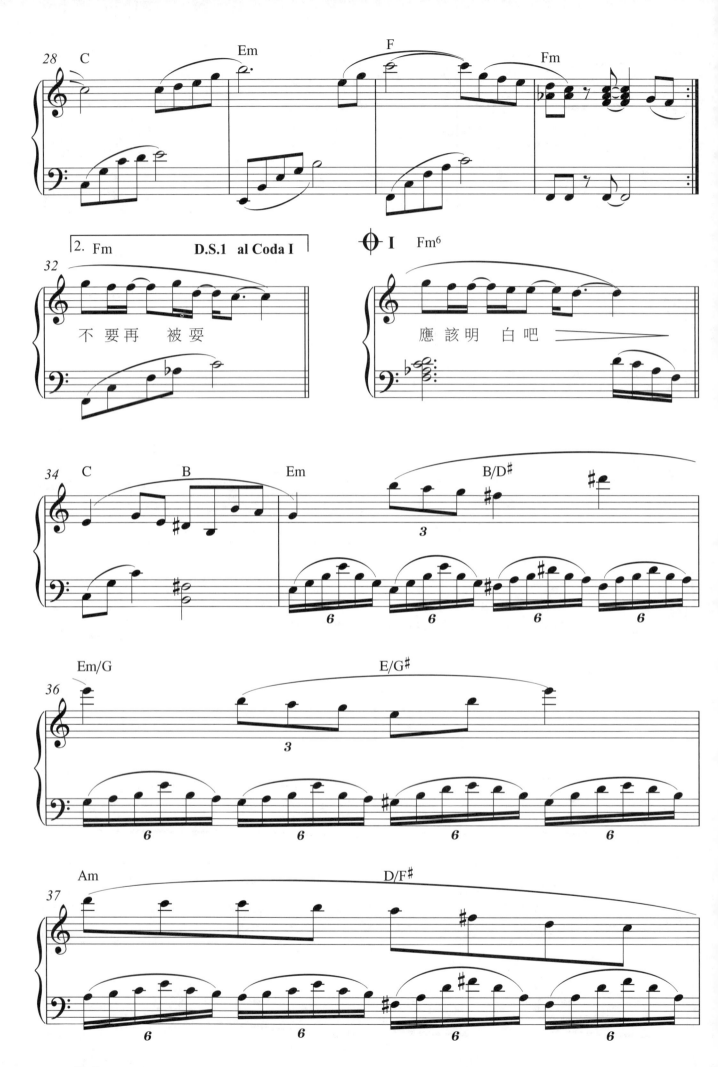

不要再 被耍

應該明 白吧

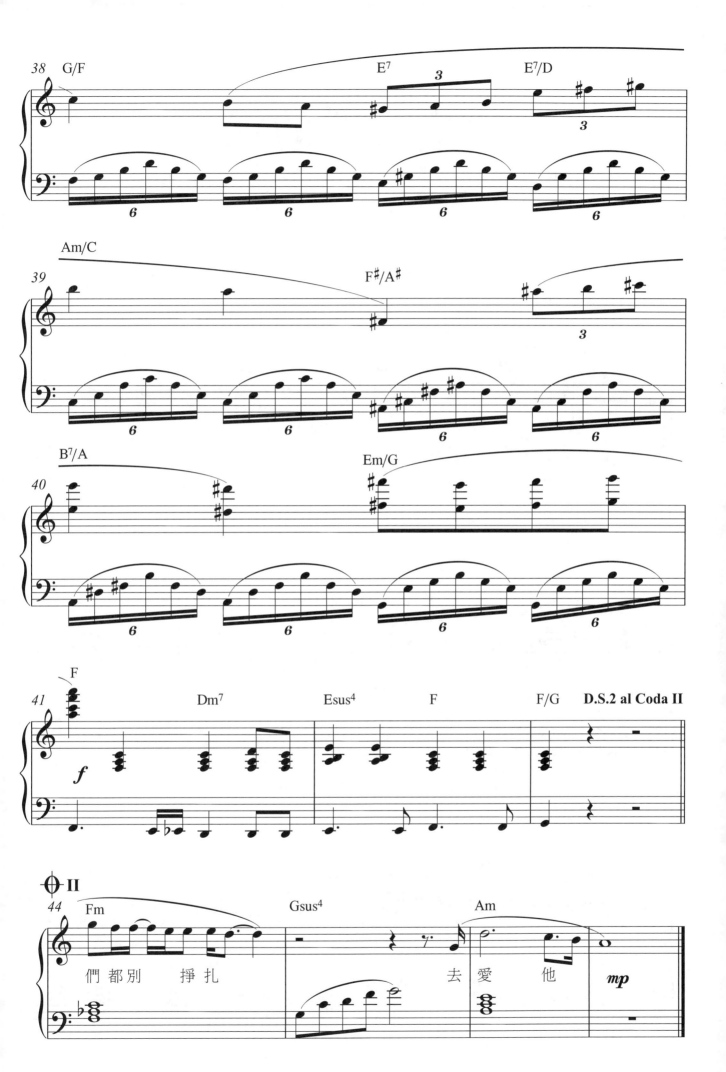

去愛他

們都別 掙扎

威尼斯的淚

●詞：鄧中庸 ●曲：永邦 ●唱：永邦

Andantino ♩ = 108

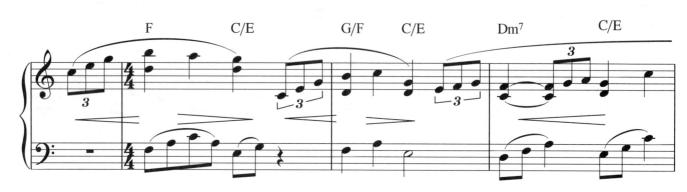

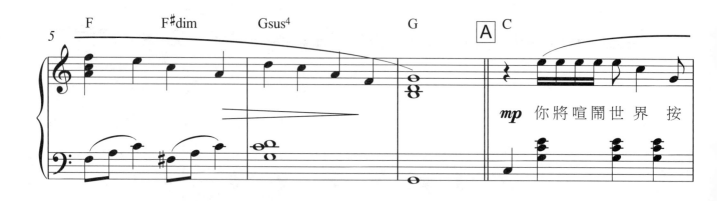

mp 你將喧鬧世界 按

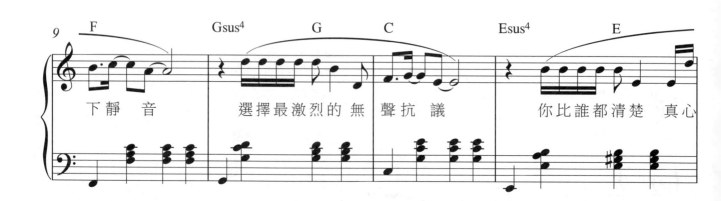

下靜 音　　選擇最激烈的無 聲抗 議　　你比誰都清楚 真心

OP：GMM8866 Co., Ltd.

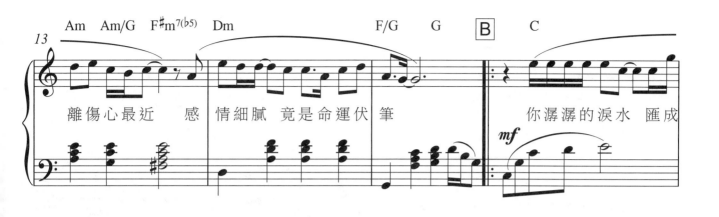

離傷心最近　感 情細膩 竟是命運伏筆　　　你潺潺的淚水 匯成

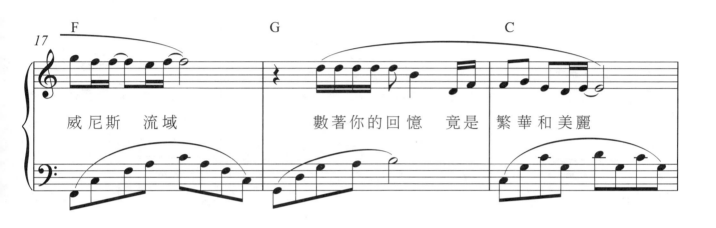

威尼斯　流域　　數著你的回憶 竟是 繁華和美麗

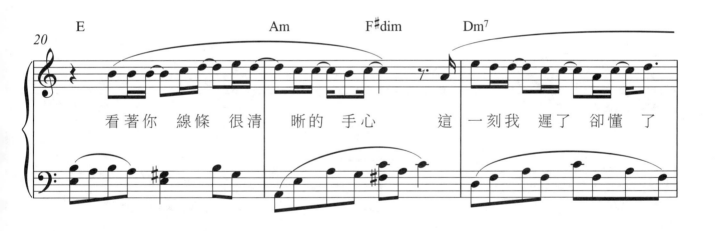

看著你 線條 很清 晰的 手心　　這 一刻我 遲了 卻懂了

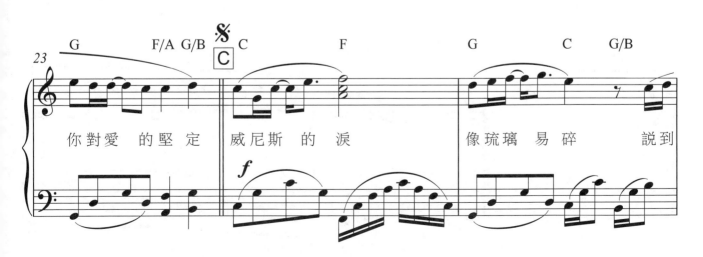

你對愛 的堅定 威尼斯 的淚　　像琉璃 易碎　　説到

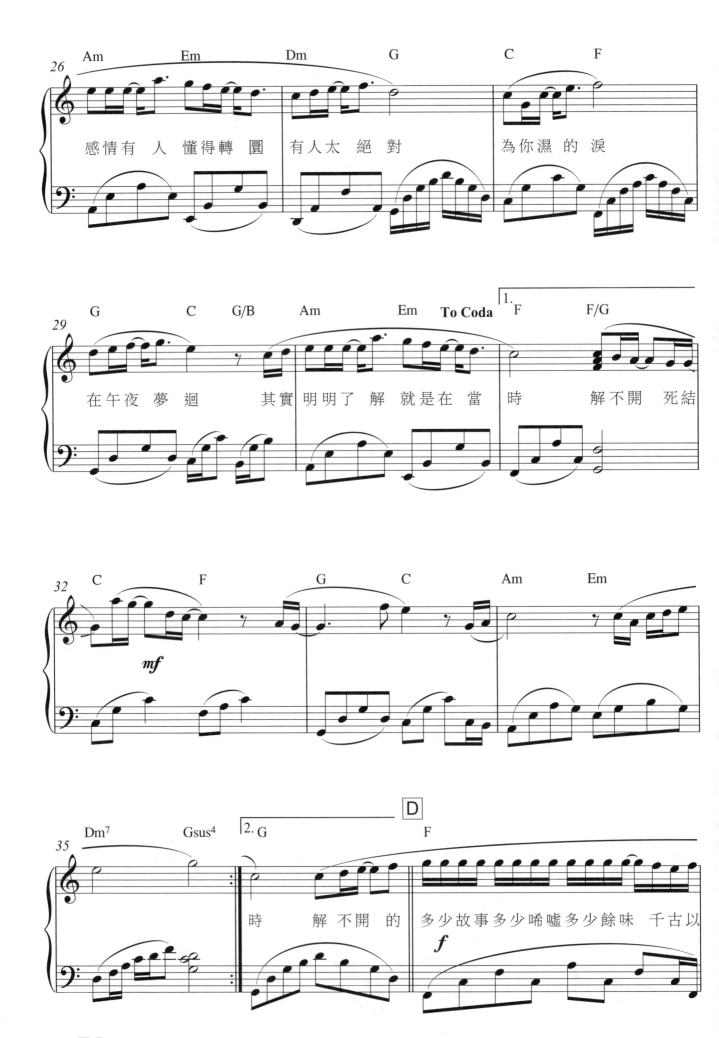

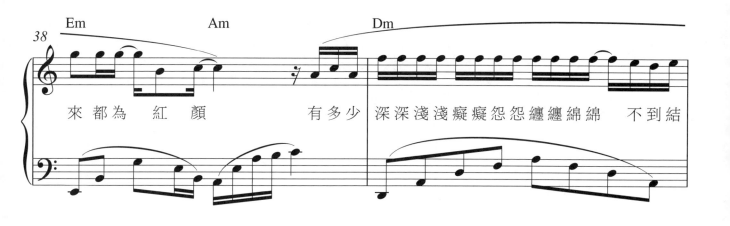

來 都 為　紅　顏　　有 多 少　深 深 淺 淺 癡 癡 怨 怨 纏 纏 綿 綿　不 到 結

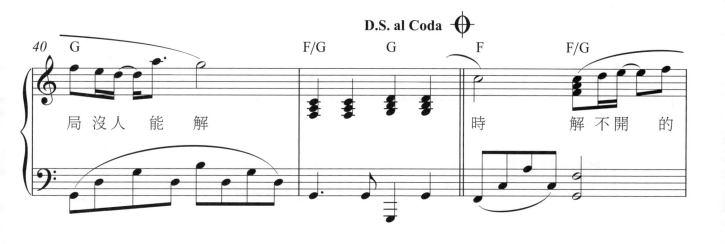

D.S. al Coda

局 沒 人 能 解　　　　　　　時　　　　解 不 開 的

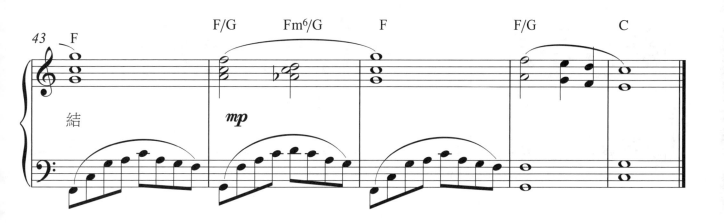

結　　　　mp

如果有一天

● 詞：易齊　● 曲：郭文賢　● 唱：梁靜茹
「道地綠茶」2003廣告歌

Andantino ♩ = 100

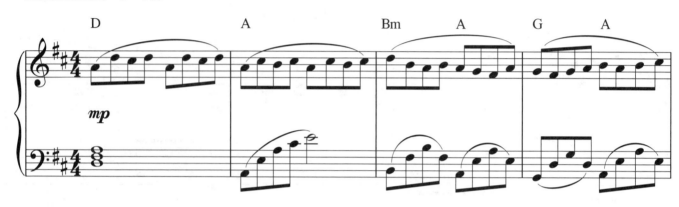

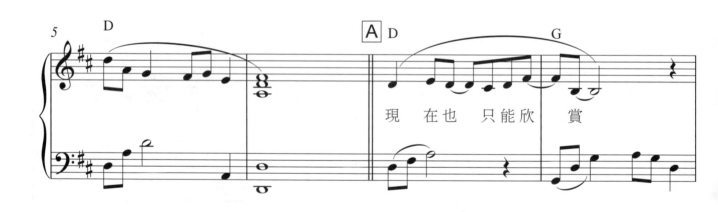

現　在也　只能欣　賞

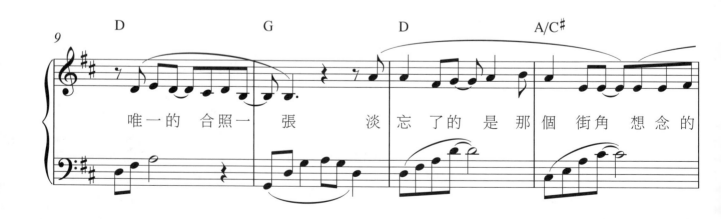

唯一的　合照一　張　　淡忘了的是那　個街角　想念的

OP：Rock Music Publishing Co., Ltd.

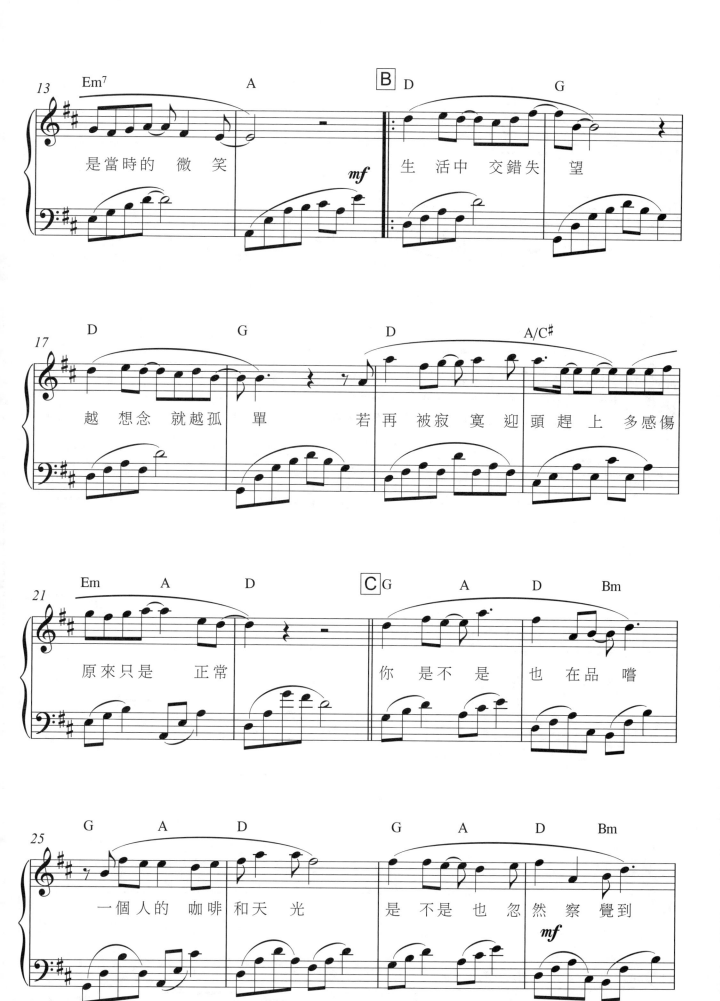

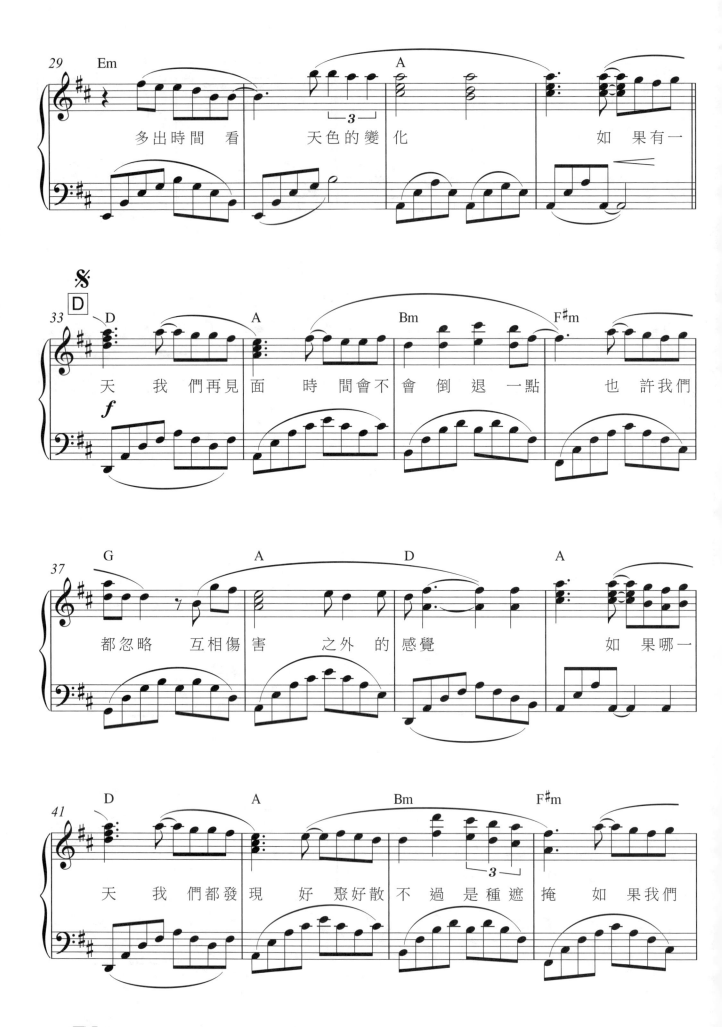

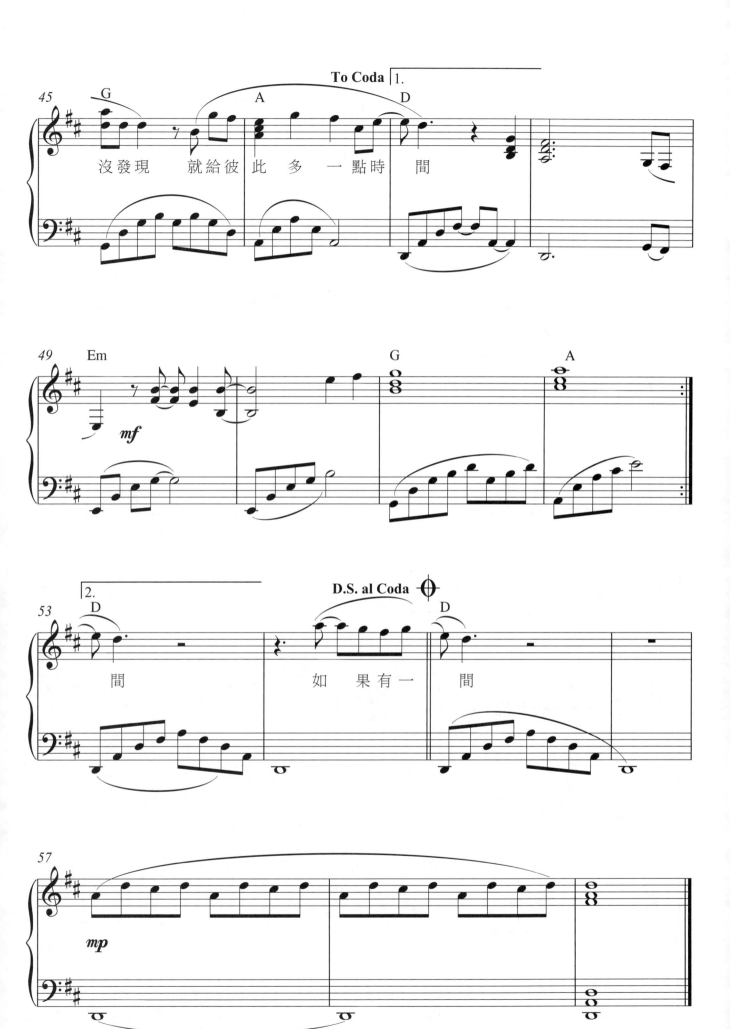

沒發現　就給彼此多一點時間

如果有一　間

很愛很愛你

● 詞：施人誠　● 曲：玉城千春　● 唱：劉若英

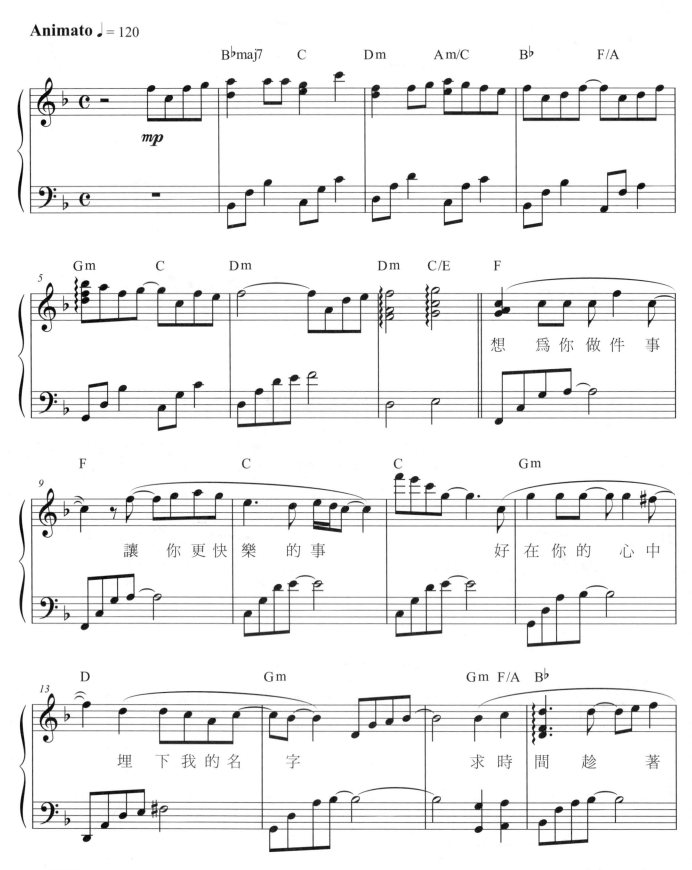

想 為你 做件事

讓 你更快樂 的事　　好 在你的 心中

埋 下我的名 字　　求 時 間 趁 著

OP：Warner / Chappell Music Taiwan Ltd.

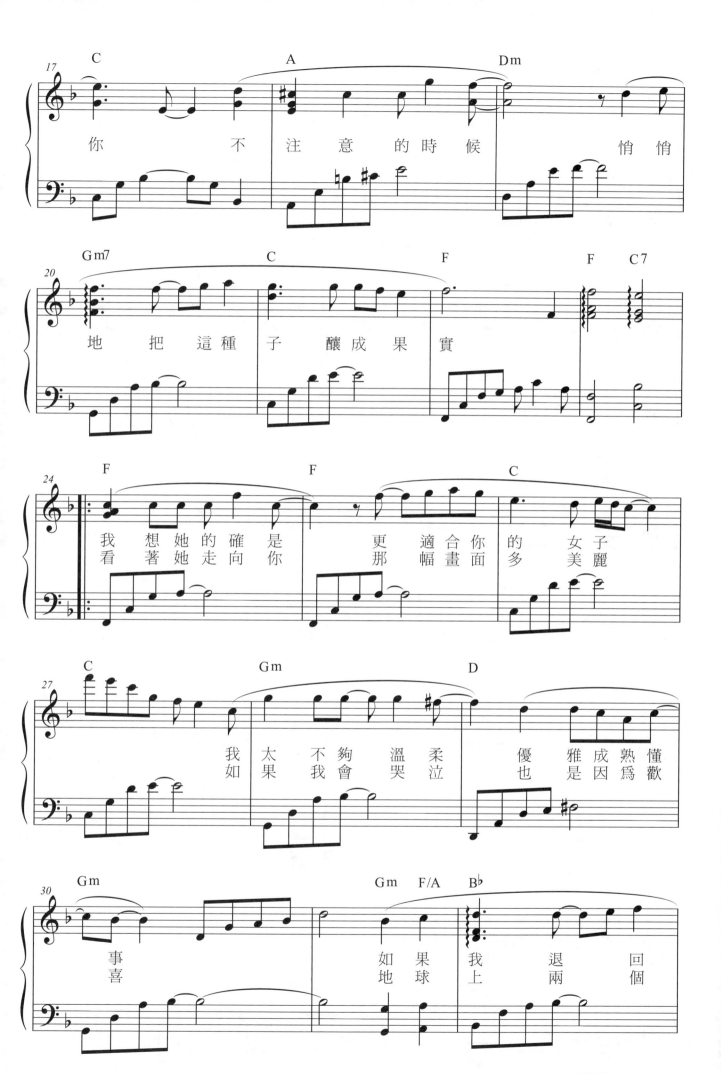

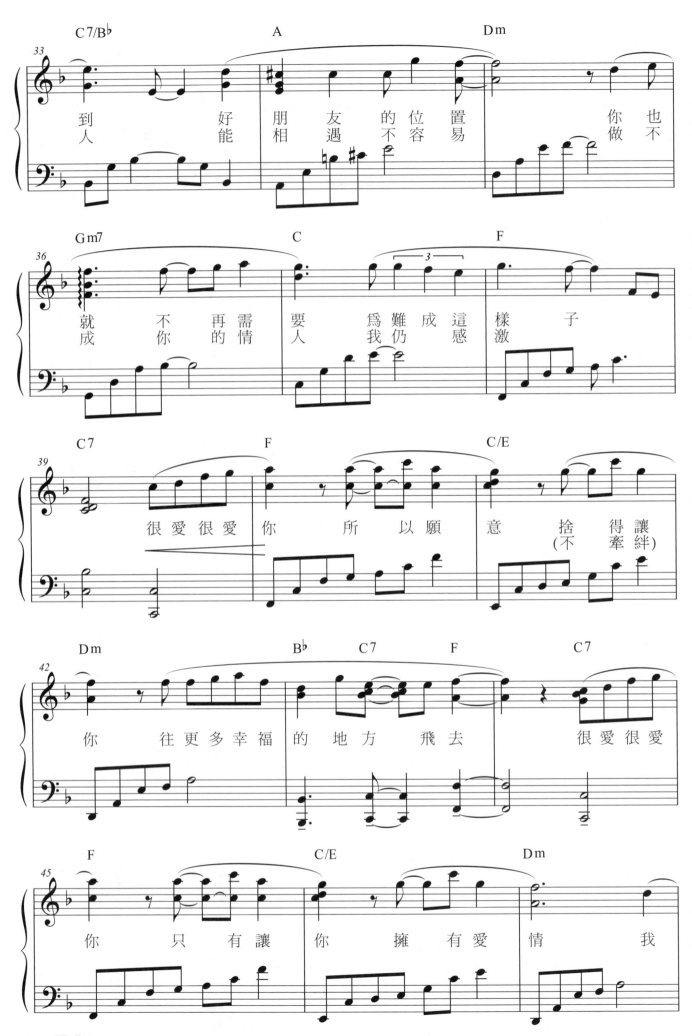

才 安 心

從開始到現在

●詞：李焯雄　●曲：Oh Seok Jun／You Hae Jun(熙俊)　●唱：張信哲

韓劇「冬季戀歌」中文版主題曲

這是最好 的結 局 為何 我還忘不 了你 時間

改變了我 們告 別了單 純 如果

OP：THE MUSIC ASIA Co., Ltd.

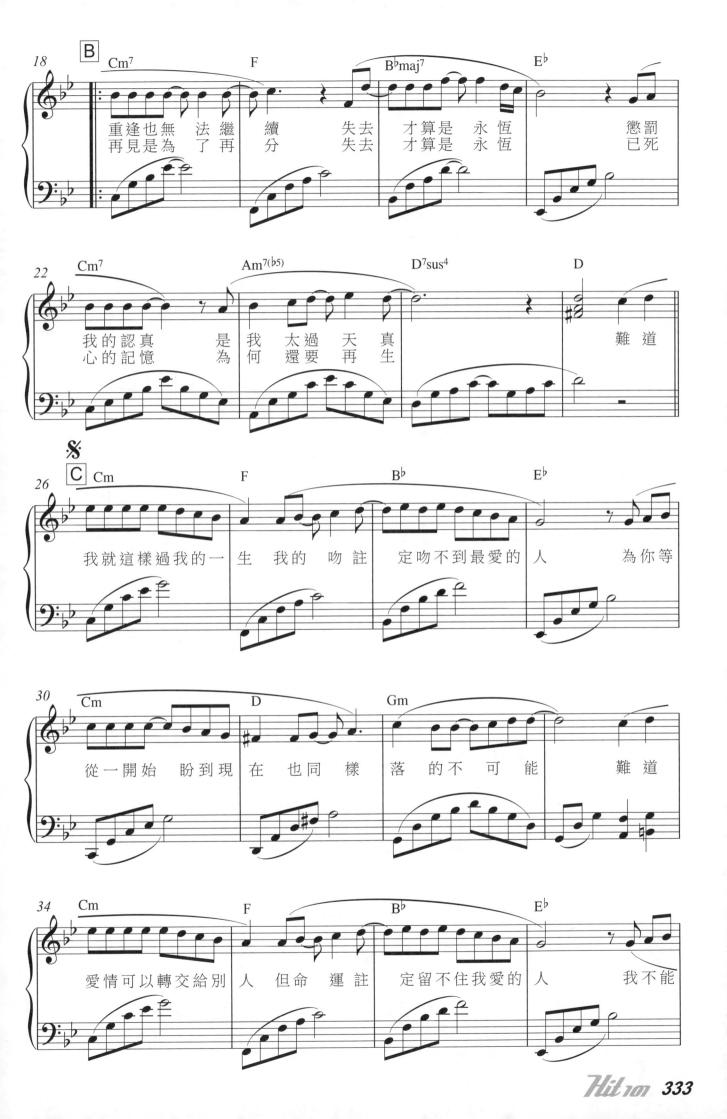

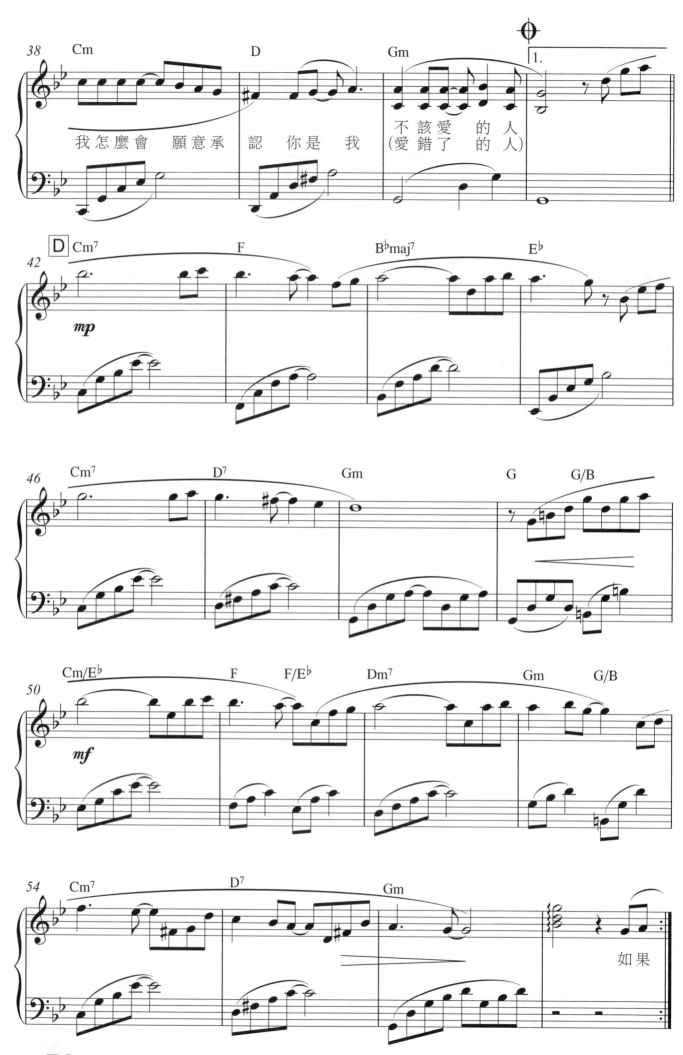

我怎麼會　願意承　認　你是　我

不該愛　的　人

(愛錯了　的　人)

如果

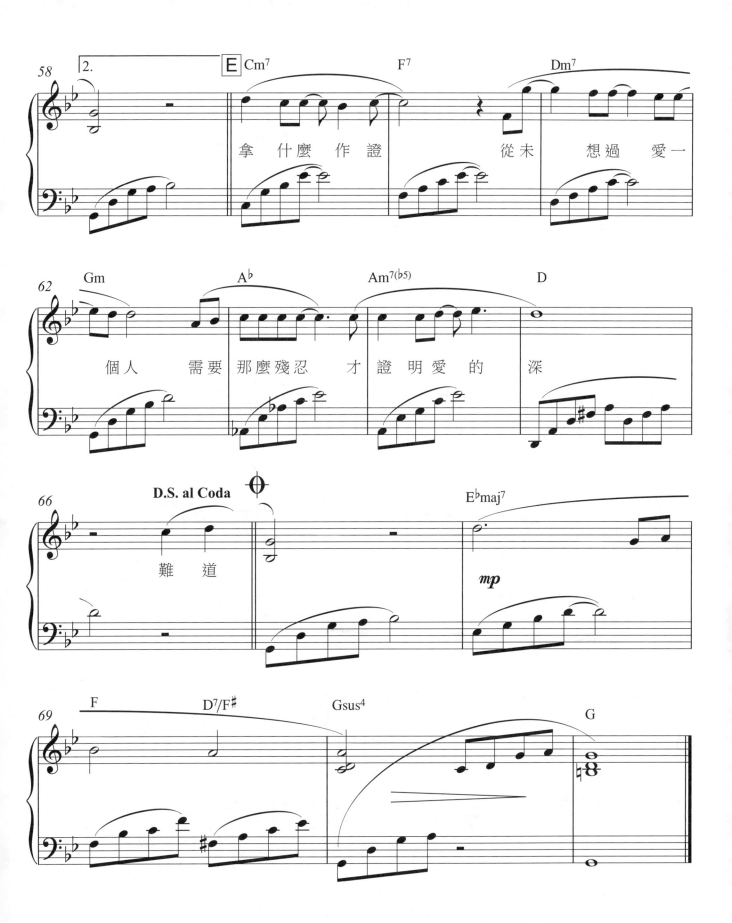

拿 什麼 作證　　　從未　想過 愛一

個人　　需要 那麼 殘忍　才 證明 愛的　深

難 道

我多麼羨慕你

●詞：姚謙　●曲：張洪量　●唱：江美琪
電視劇「人間四月天」主題曲

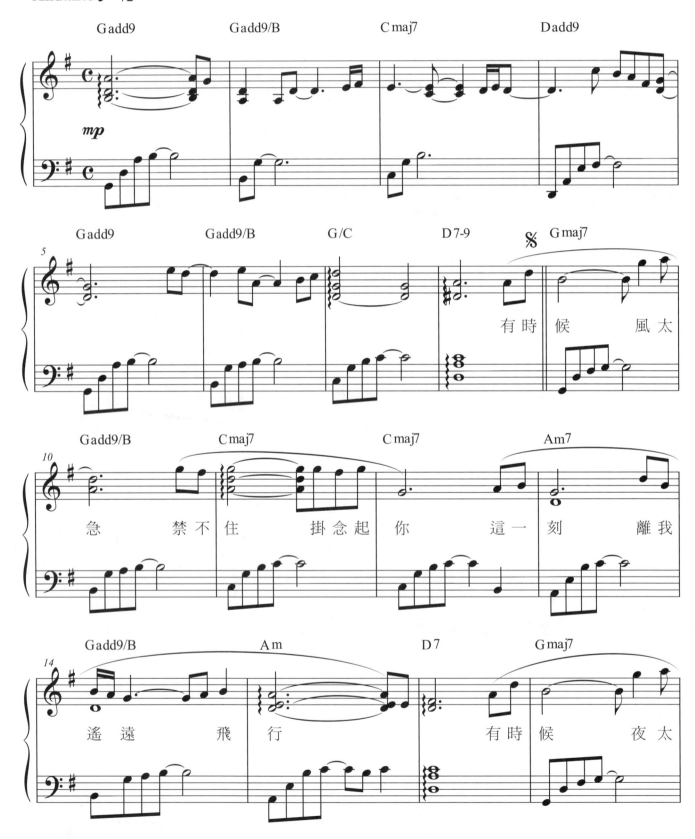

Andante ♩= 72

有時候　風太急　禁不住　掛念起　你　這一刻　離我　遙遠　飛行　有時候　夜太

OP：EMI MUSIC PUBLISHING (S.E. ASIA) LTD., TAIWAN
SP：Rock Music Publishing Co., Ltd.

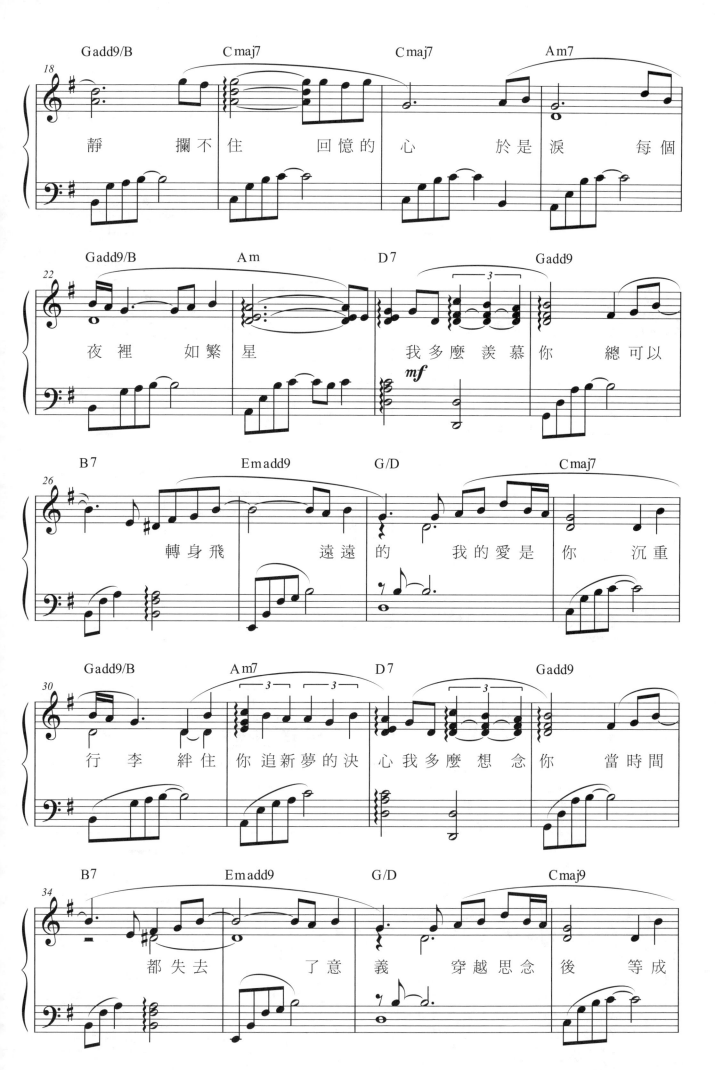

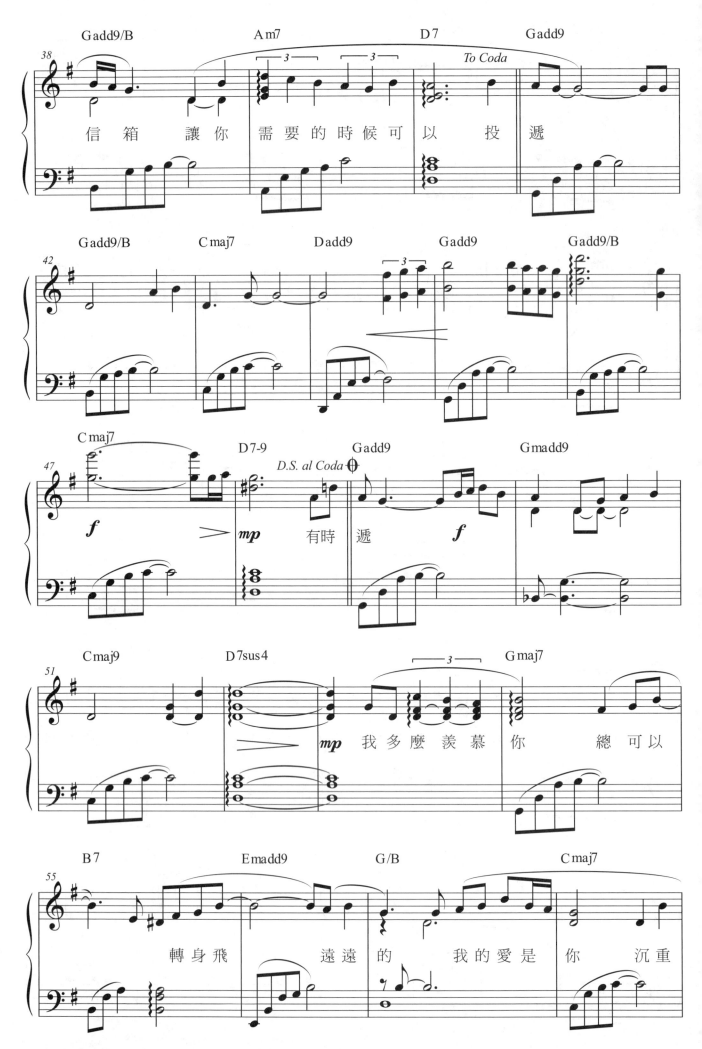

信箱　讓你　需要的時候可以　投　遞

有時　遞

我多麼羨慕　你　總可以

轉身飛　遠遠的　我的愛是你　沉重

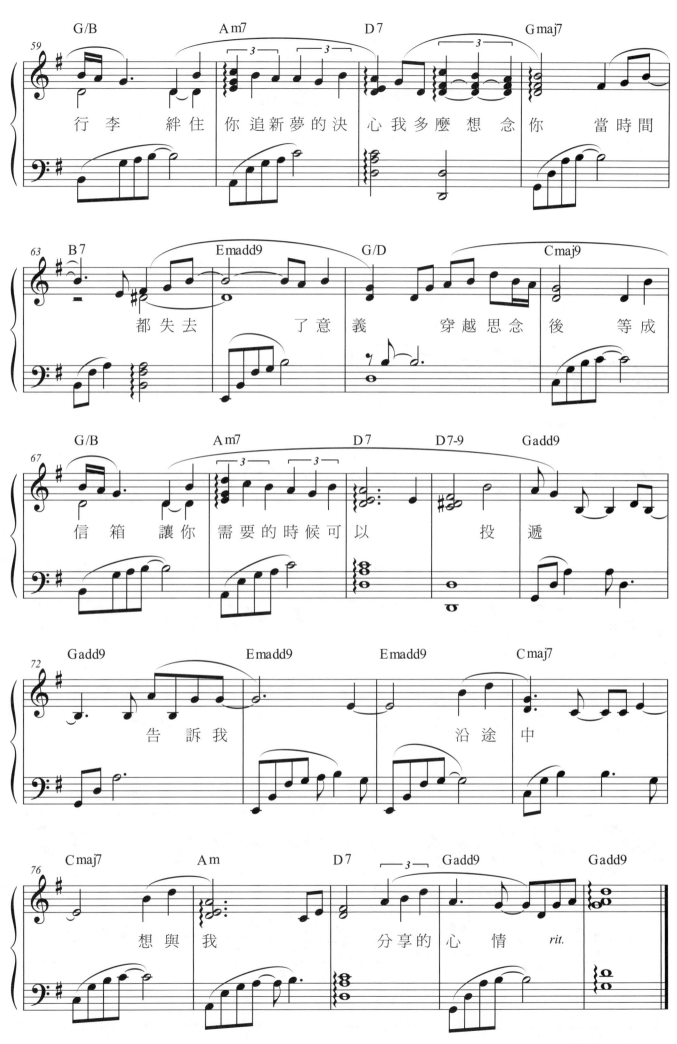

一首簡單的歌

●詞：王力宏／陳鎮川　●曲：王力宏　●唱：王力宏
韓劇「巴黎戀人」片尾曲

Andante ♩ = 72

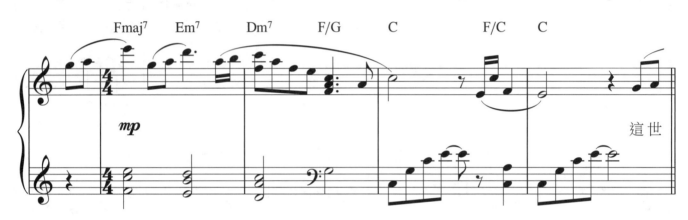

這世

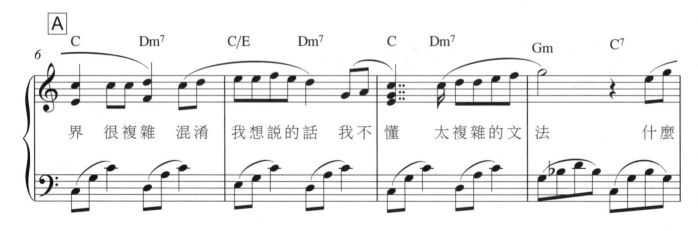

A

界　很複雜　混淆　我想說的話　我不懂　太複雜的文法　　　什麼

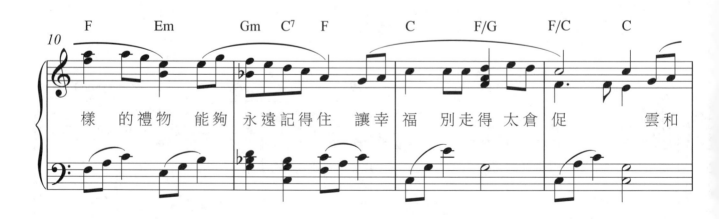

樣　的禮物　能夠　永遠記得住　讓幸　福　別走得太倉　促　　　雲和

OP：爆爆音樂有限公司/Homeboy Music, Inc. Taiwan
SP：Sony Music Publishing(Pte) Taiwan Branch

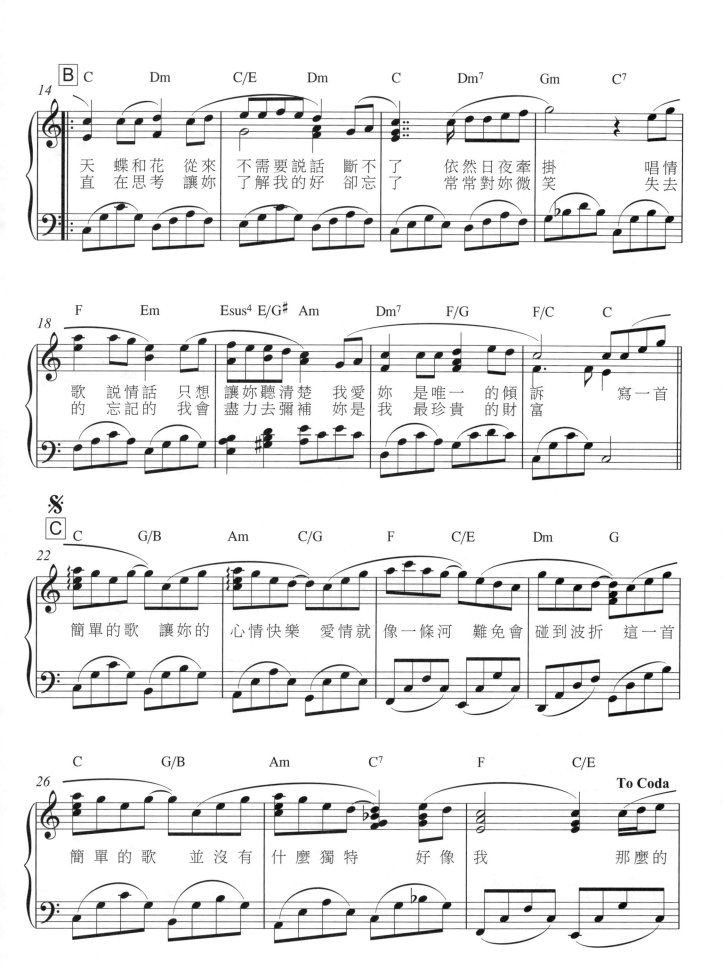

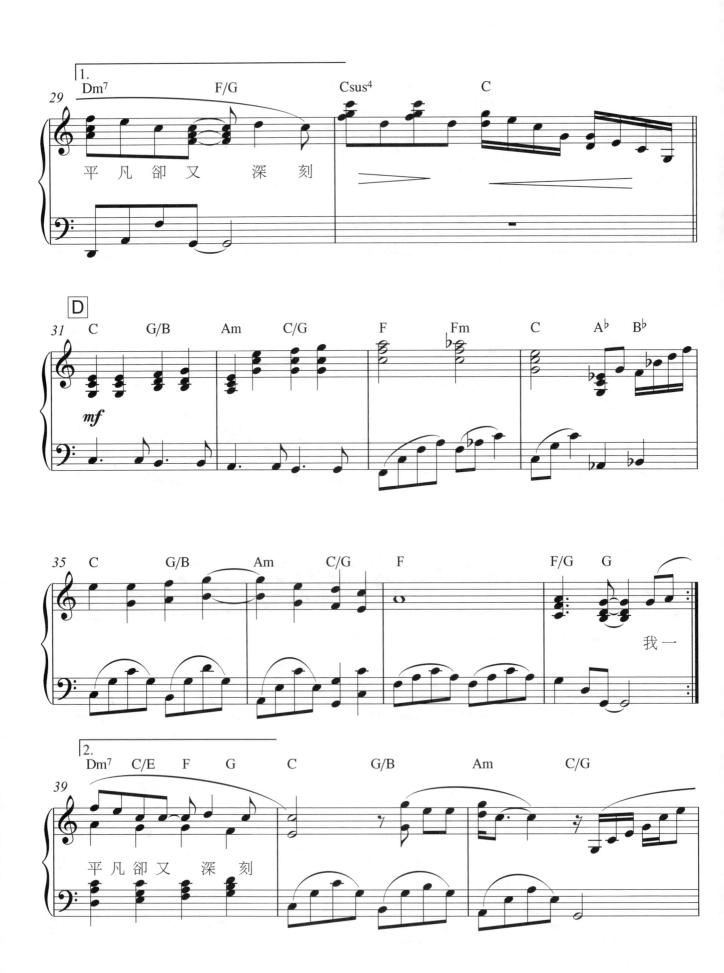

平凡卻又 深刻

平凡卻又 深刻

我一

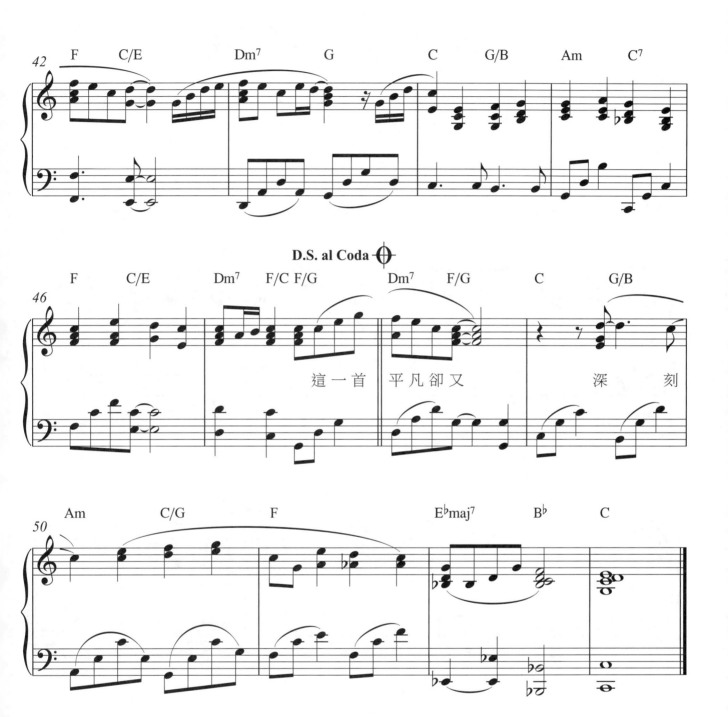

別在傷口灑鹽

●詞：鄔裕康　●曲：郭子　●唱：張惠妹

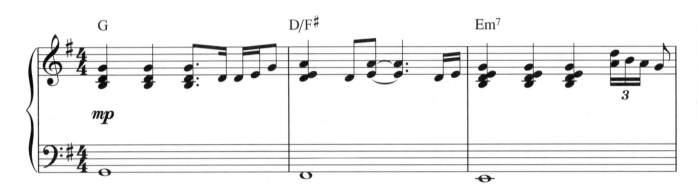

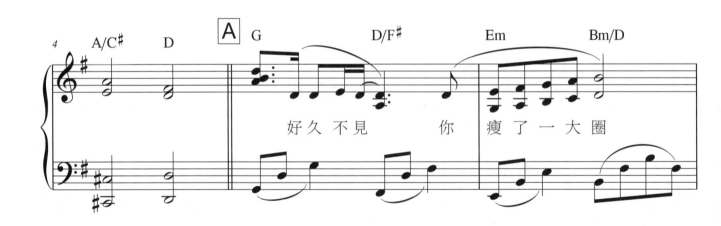

好久 不見　你　瘦了一大圈

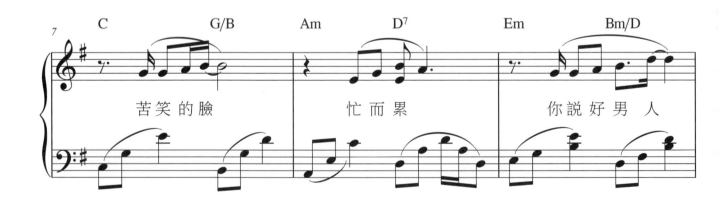

苦笑的臉　　忙而累　　你説好男人

OP：Peermusic (Taiwan) Ltd.
SP：Forward Music Publishing Co., Ltd.

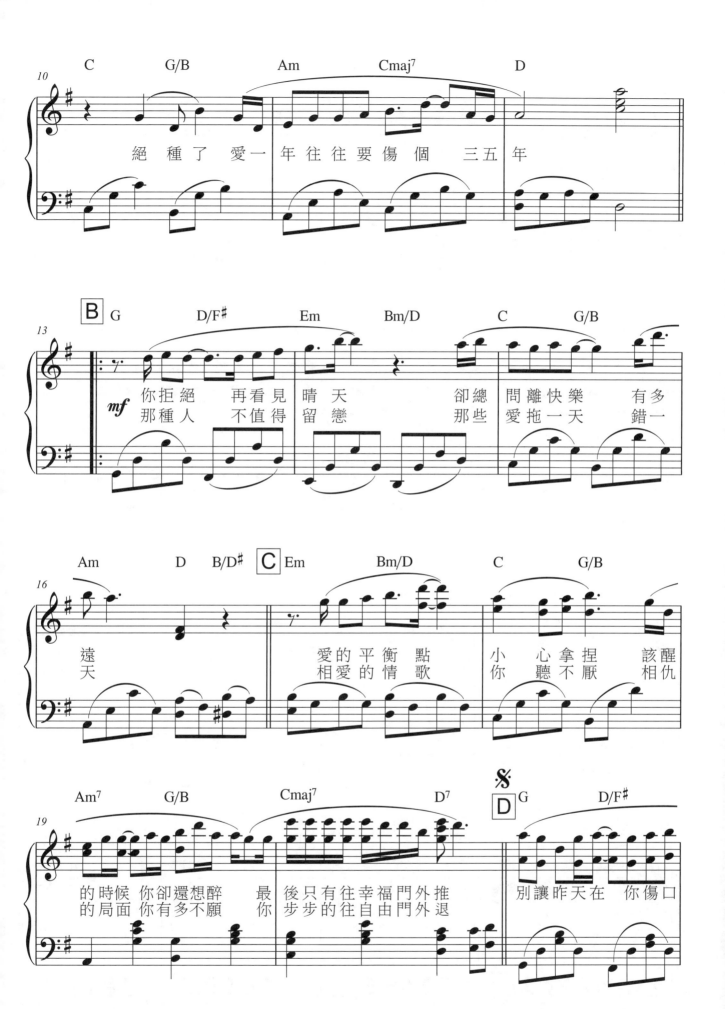

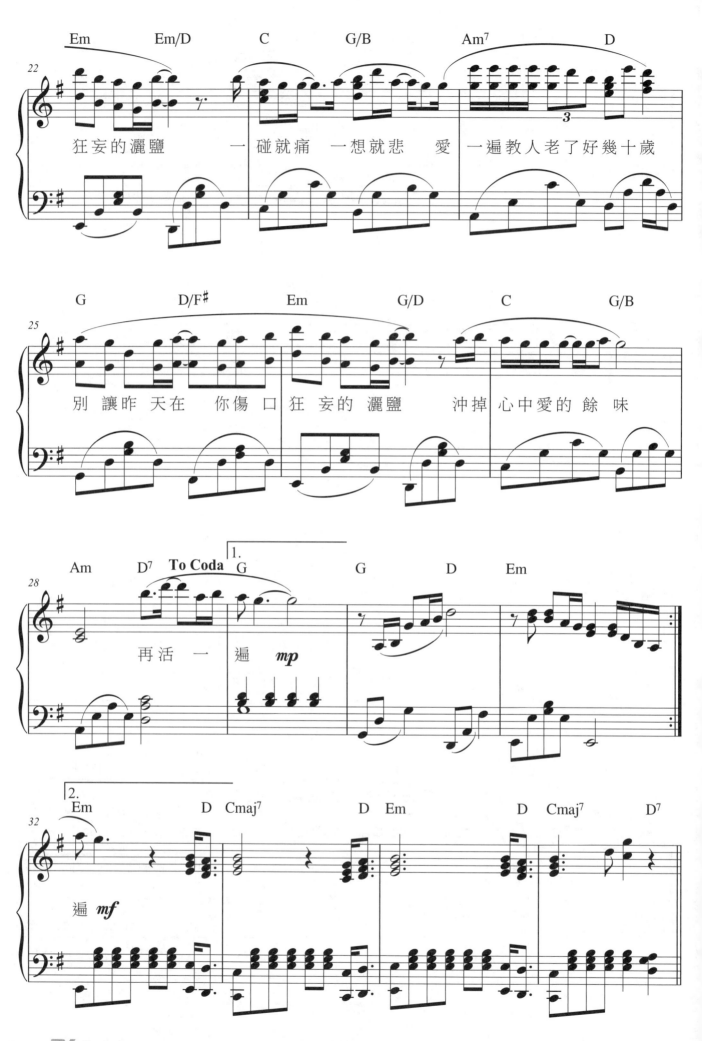

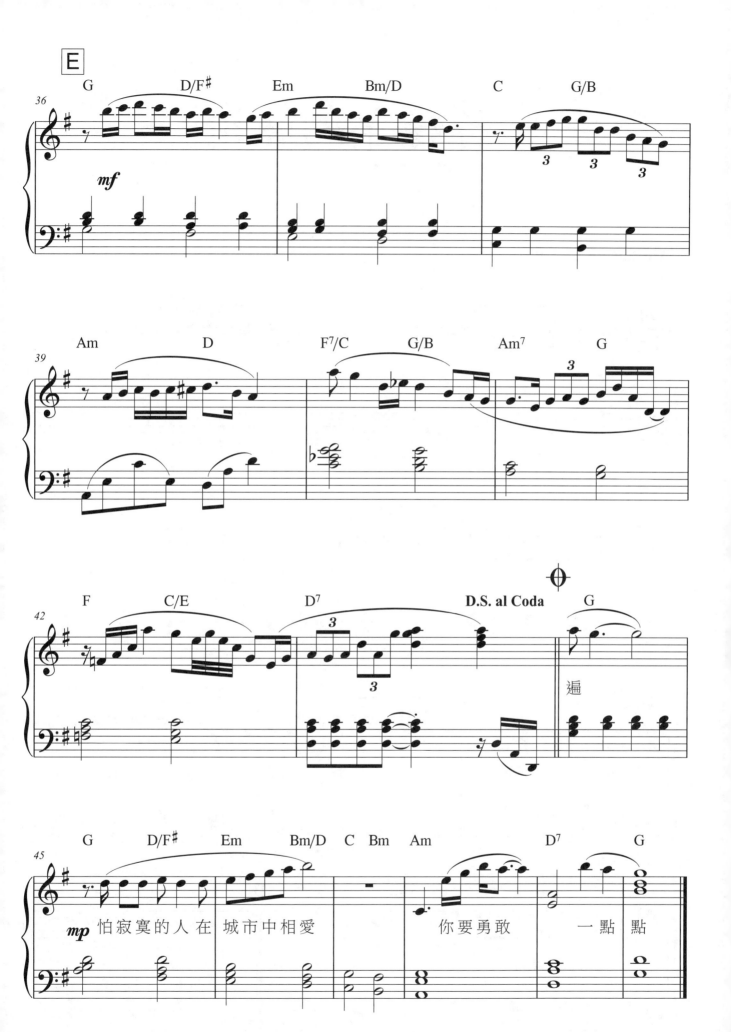

怕寂寞的人在 城市中相愛 　你要勇敢 　一點 點

檸檬草的味道

●詞：李焯雄 ●曲：李偲菘 ●唱：蔡依林

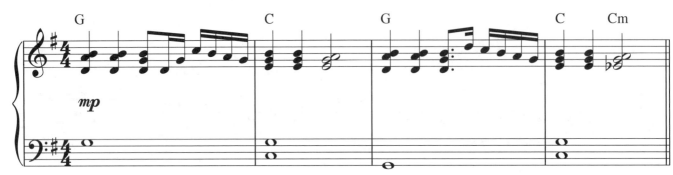

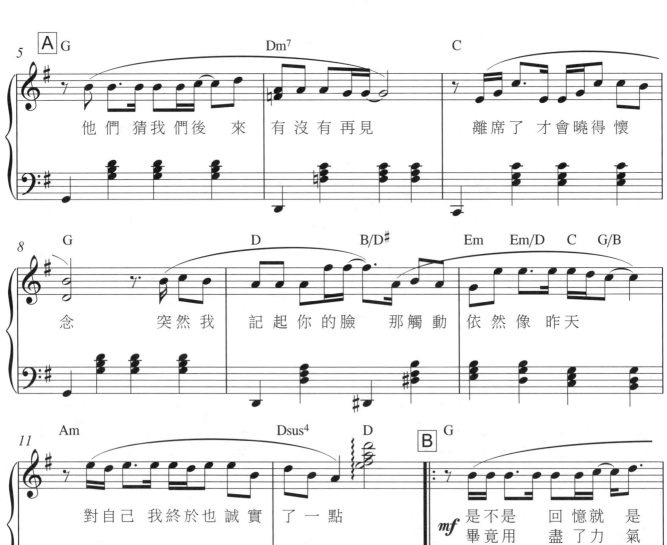

OP：Musechic Inc.
SP：Sony Music Publishing (Pte) Ltd. Taiwan Branch

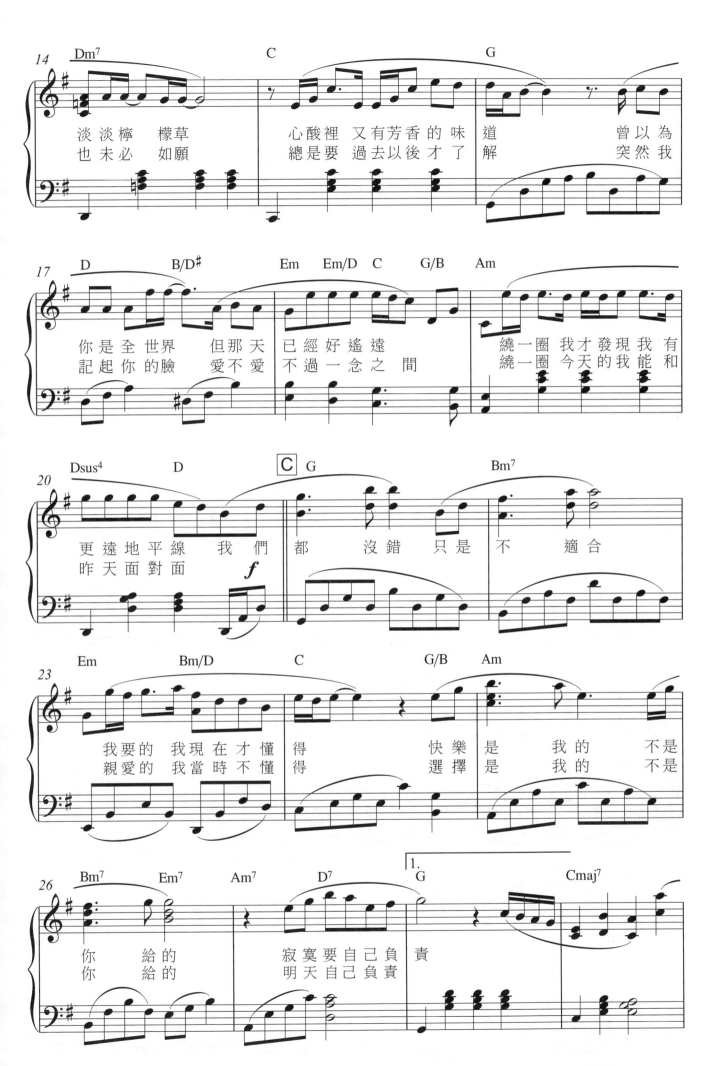

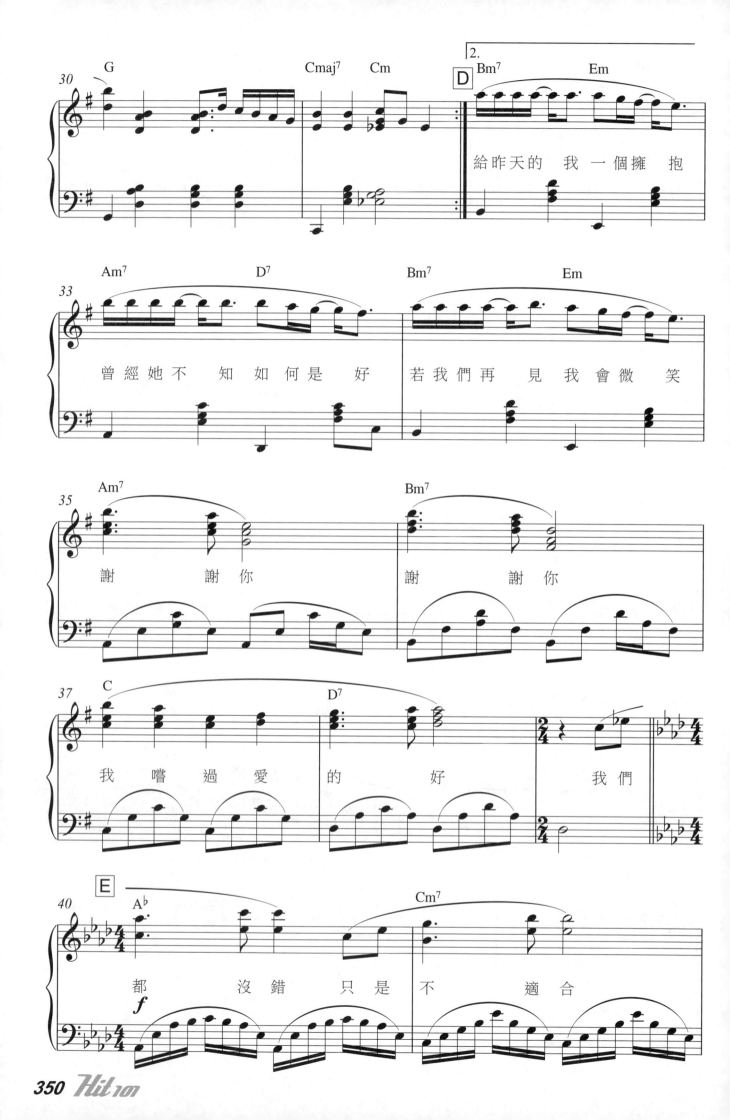

給昨天的 我一個擁 抱

曾經她不 知如何是 好　若我們再 見我會微 笑

謝　　謝你　　　謝　　謝你

我嚐過愛 的　　好　　　我們

都　　沒錯只是 不　　適 合

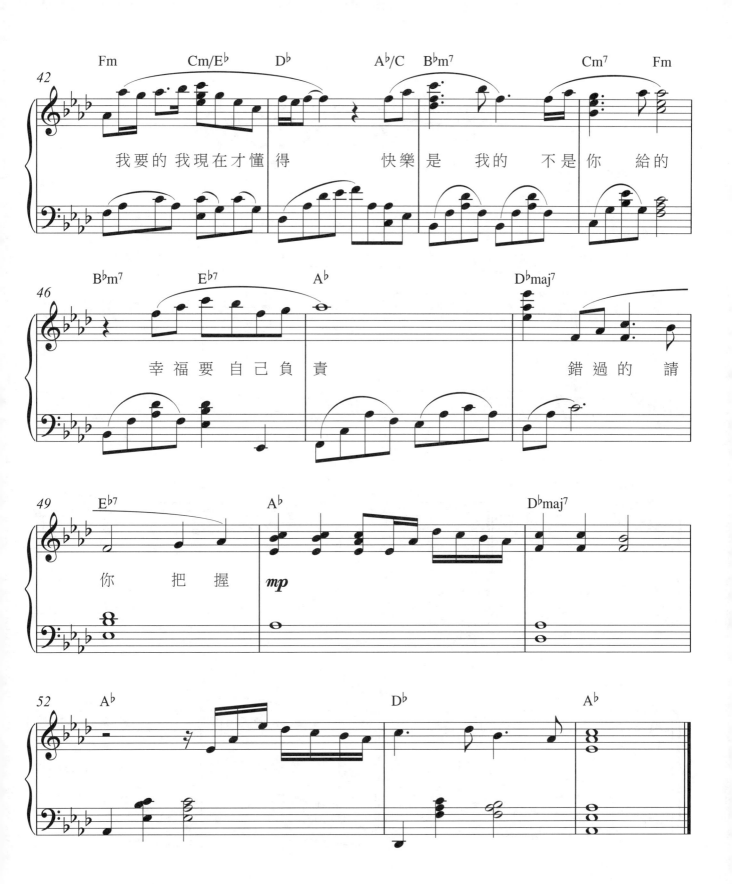

我要的 我現在才懂 得　　快樂是 我的　不是 你 給的

幸福要 自己負 責　　　　　　　錯過的 請

你　把握　　　錯過的請

他一定很愛妳

●詞：李志清 ●曲：李志清／David Koon ●唱：阿杜

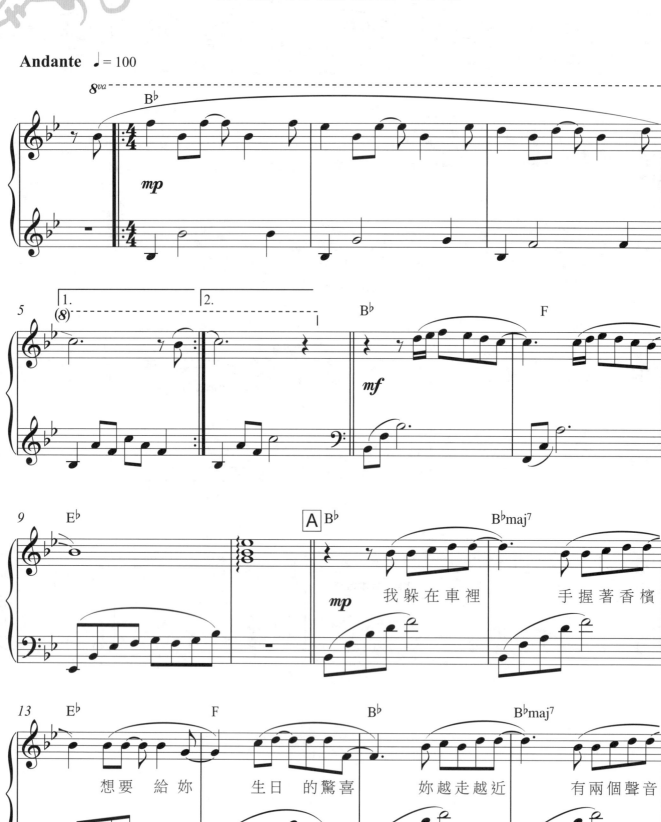

我躲在車裡　手握著香檳

想要　給妳　生日　的驚喜　妳越走越近　有兩個聲音

OP：上樓工作室Aka卡夫卡音樂工作室

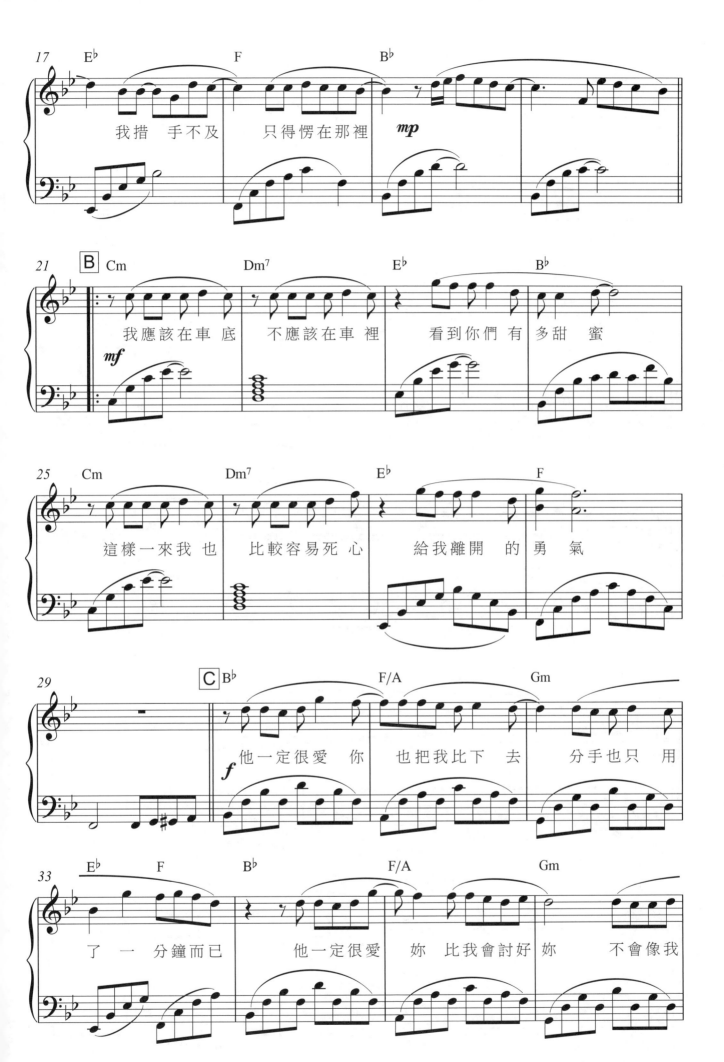

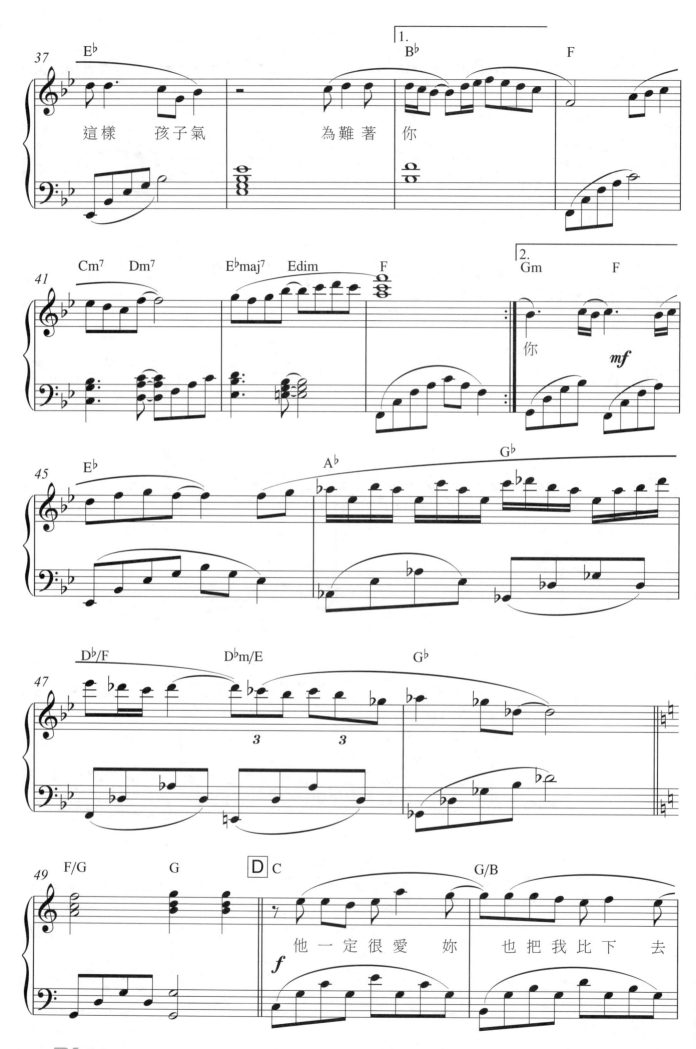

這樣 孩子氣 為難著 你

你

他一定很愛妳 也把我比下去

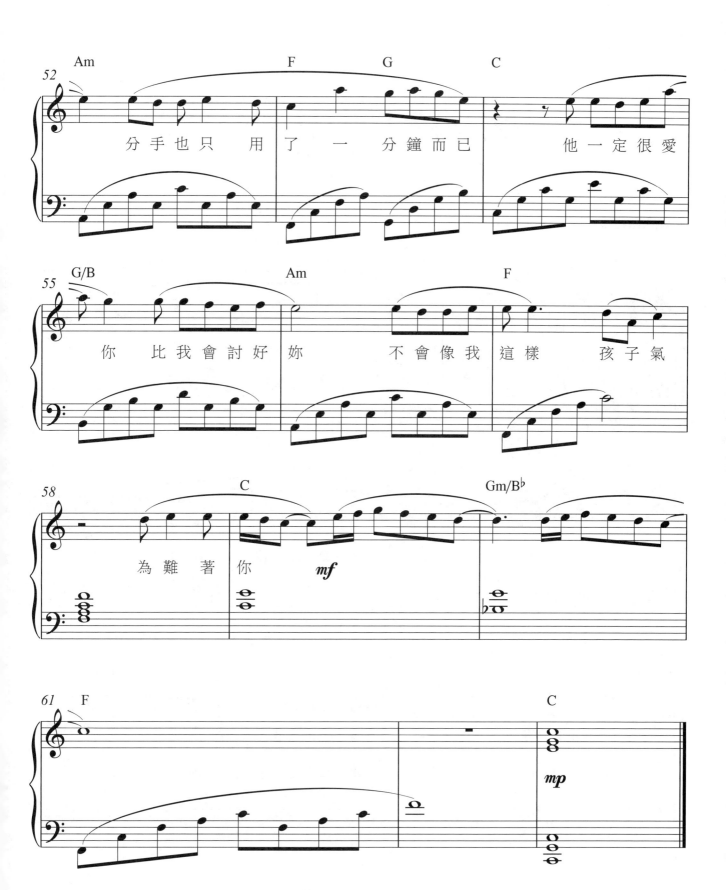

分手也只 用 了 一 分鐘而已 他一定很愛

你 比我會討好 妳 不會像我 這樣 孩子氣

為難著 你 *mf*

mp

莫斯科沒有眼淚

●詞：許常德 ●曲：伍樂城 ●唱：Twins

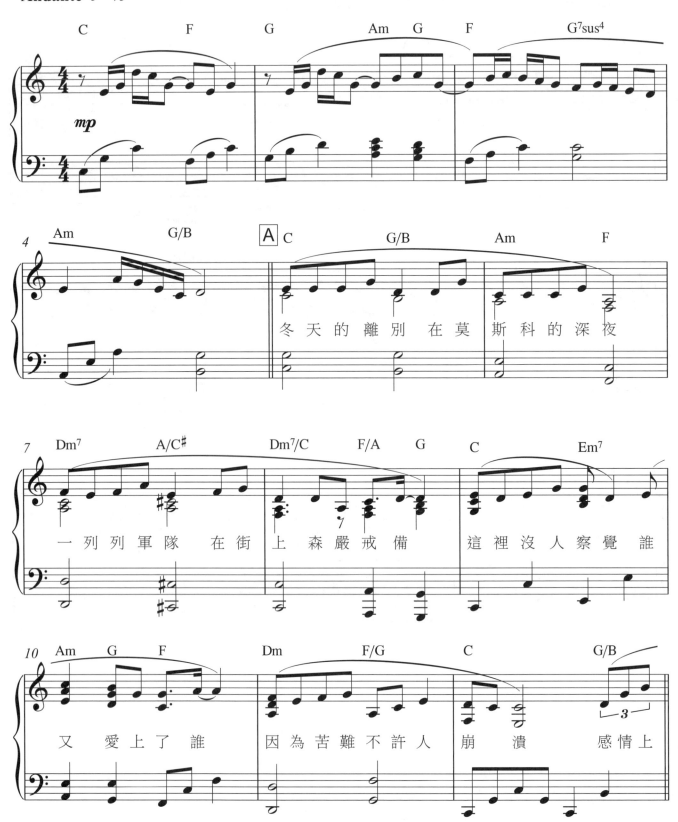

OP：EMI MUSIC PUBLISHING HONG KONG
SP：EMI MUSIC PUBLISHING (S.E.ASIA) LTD., TAIWAN

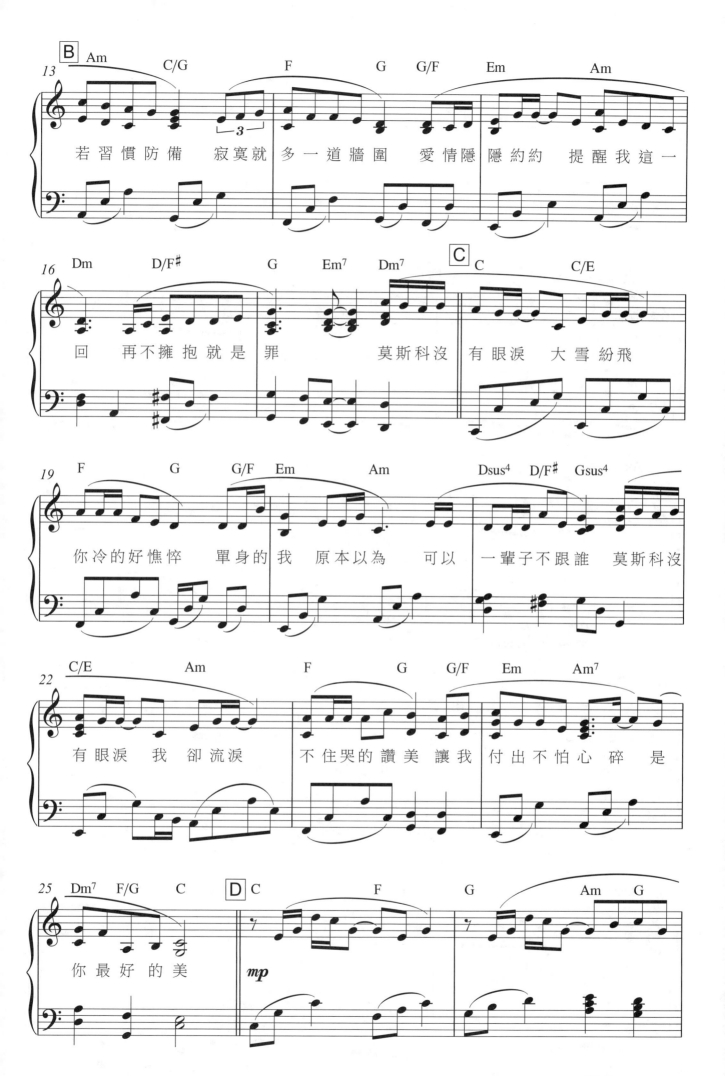

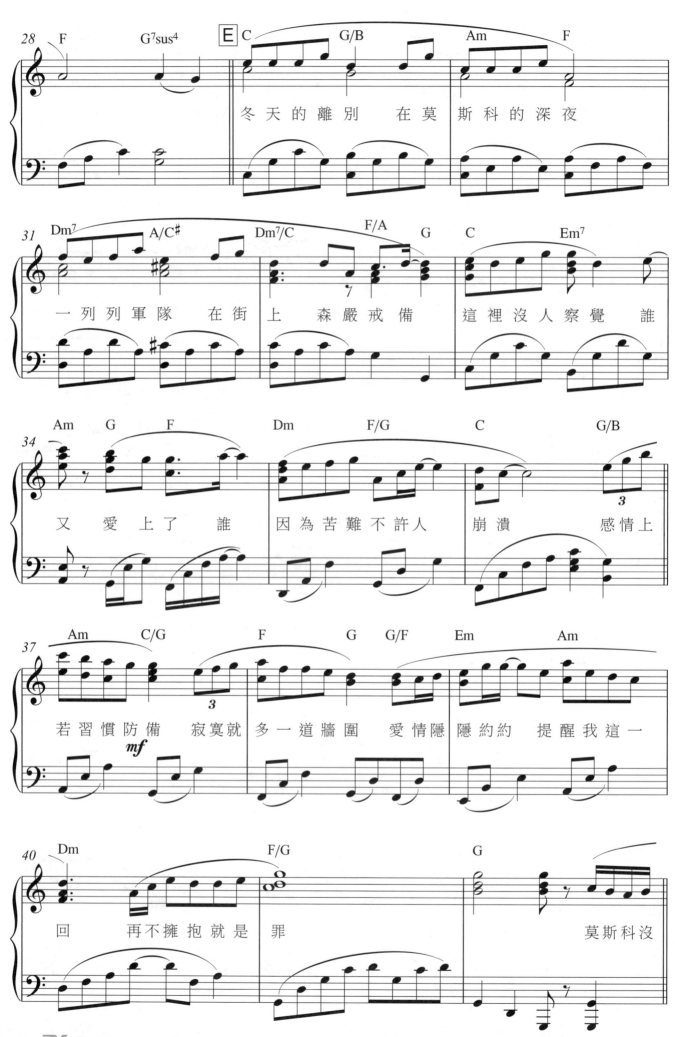

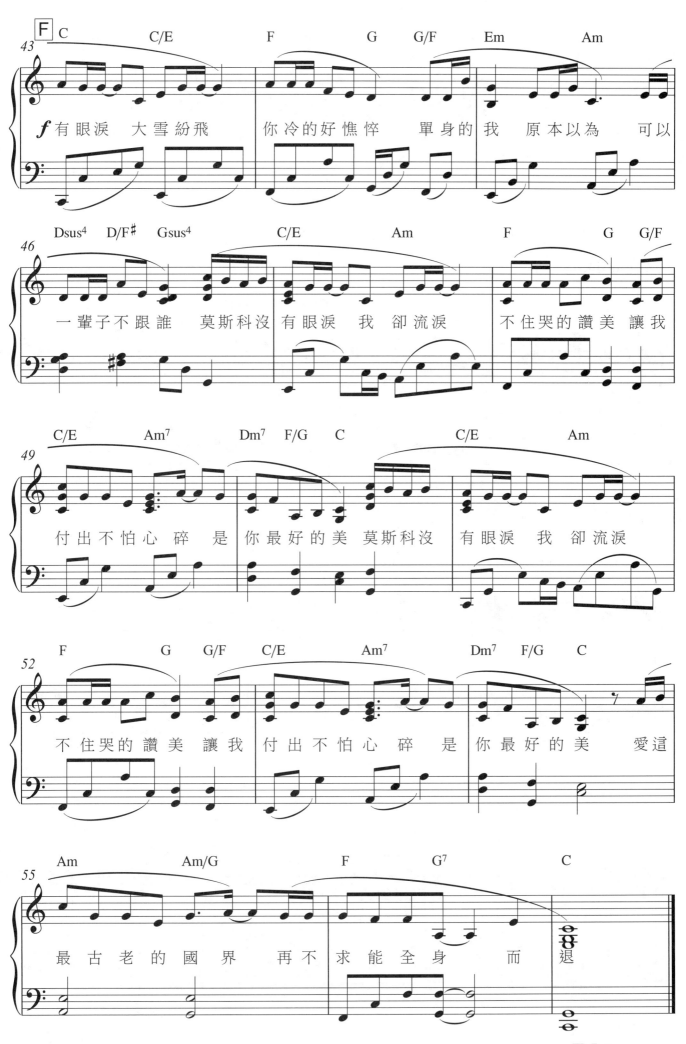

我知道你很難過

●詞：胡如虹 ●曲：葉良俊 ●唱：蔡依林

Andantino ♩ = 88

愛　一個人　　　需要

緣　份　　　你　何苦讓自己　　　越陷　越深

SP：EMI MUSIC PUBLISHING (S.E.ASIA) LTD., TAIWAN

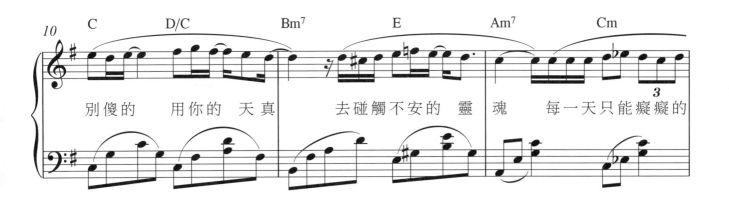

別傻的 用你的 天真 去碰觸不安的 靈 魂 每一天只能癡癡的

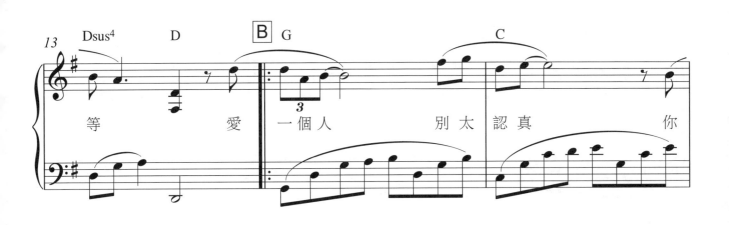

等 愛 一個人 別 太 認 真 你

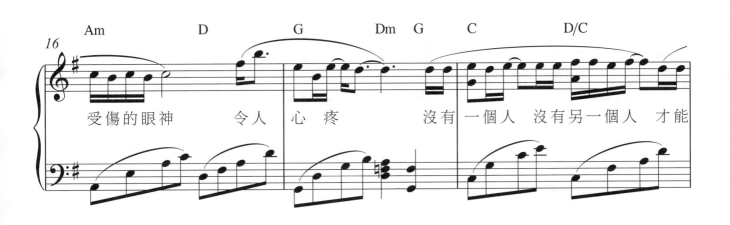

受傷的眼神 令人 心 疼 沒有 一個人 沒有另一個人 才能

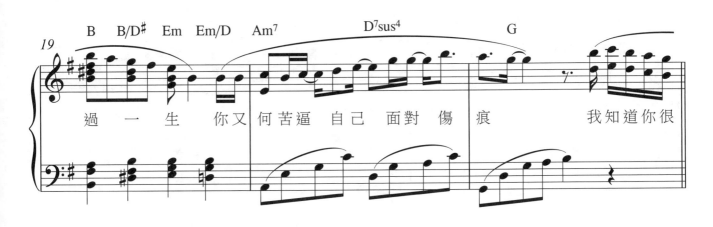

過 一生 你又何苦逼 自己 面 對 傷 痕 我知道你很

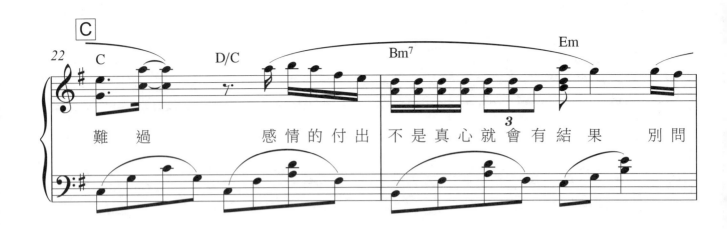

難過　　感情的付出　不是真心就會有結果　別問

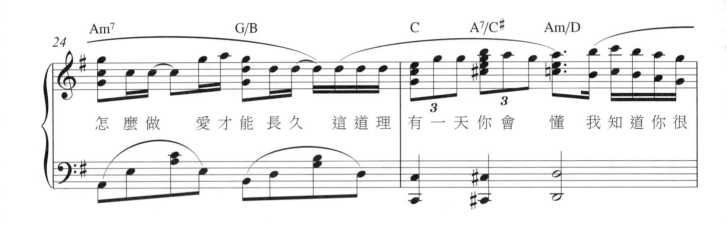

怎麼做　愛才能長久　這道理　有一天你會　懂　我知道你很

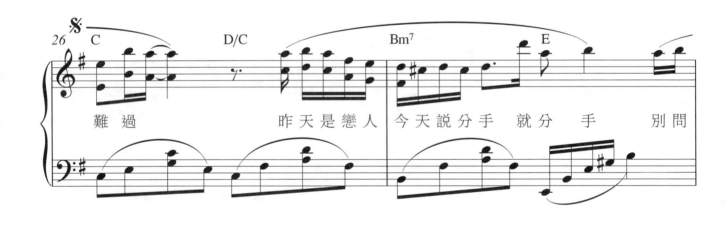

難過　　昨天是戀人　今天說分手　就分　手　別問

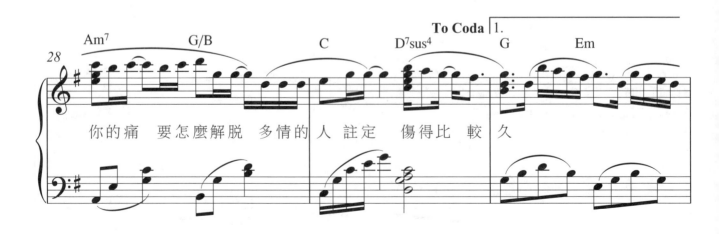

你的痛　要怎麼解脫　多情的人　註定　傷得比　較　久

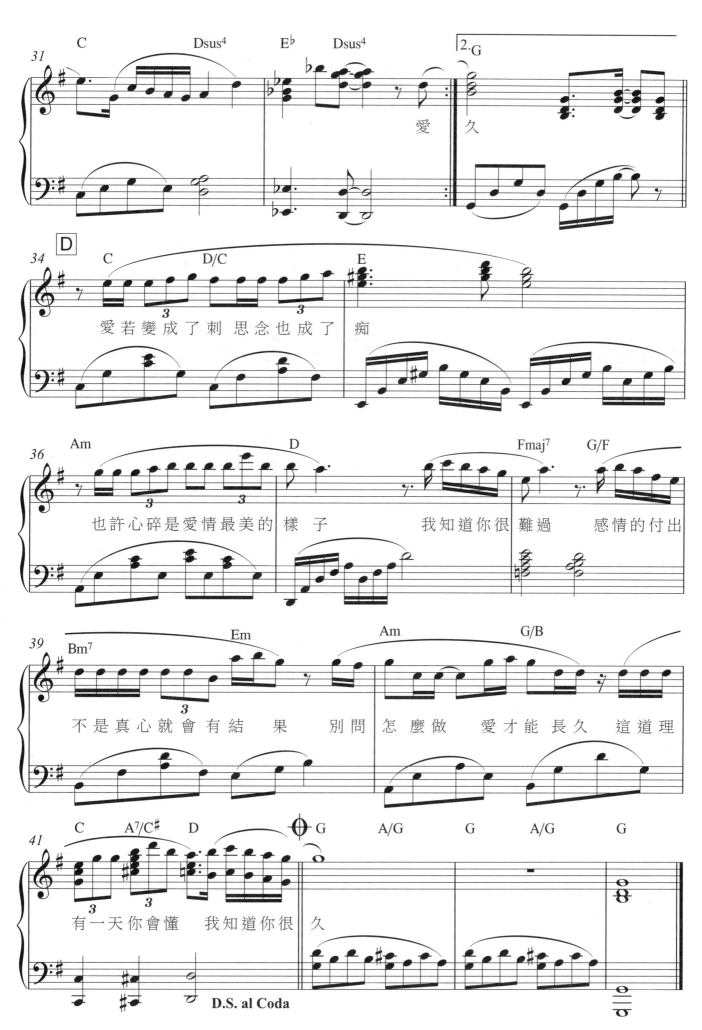

忠孝東路走九遍

●詞：鄔裕康　●曲：郭子　●唱：動力火車

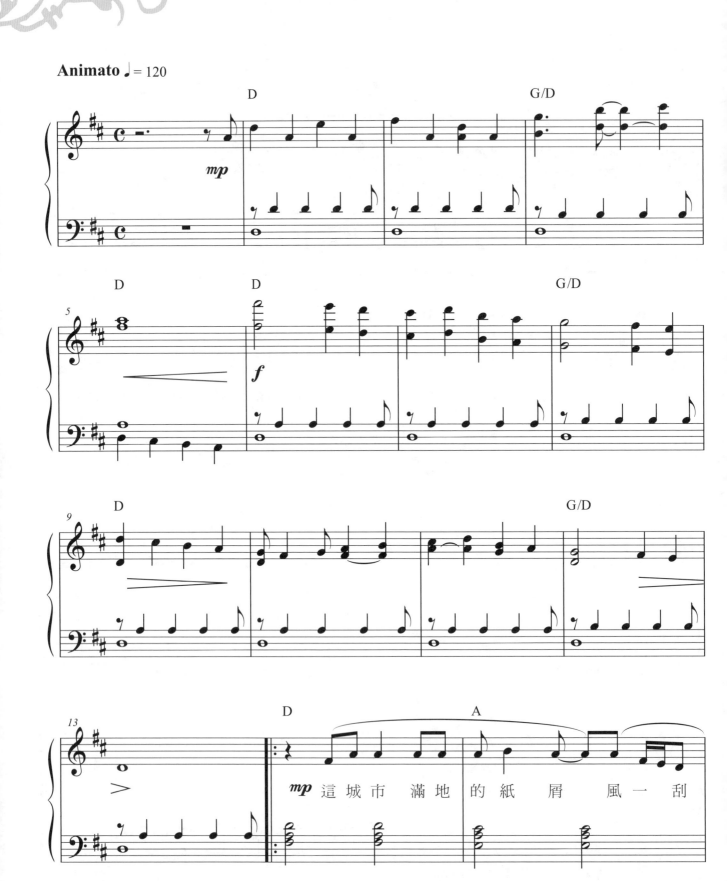

這城市　滿地　的紙　屑　風一　刮

SP：Peermusic Taiwan Ltd. ／ Forward Music Publishing Co., Ltd.

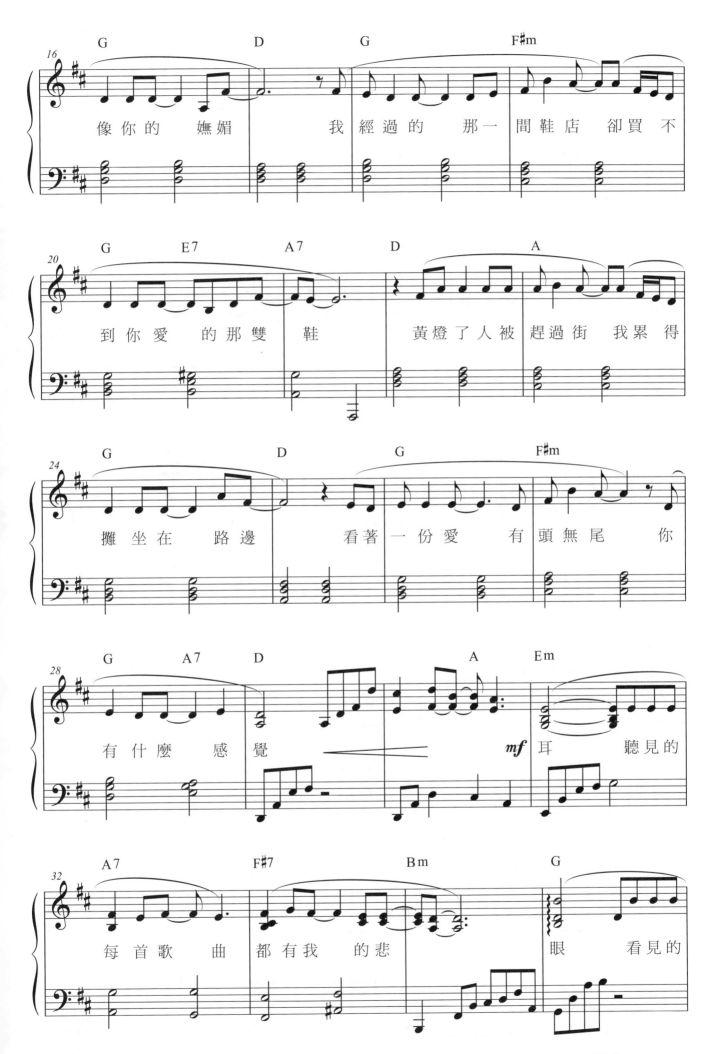

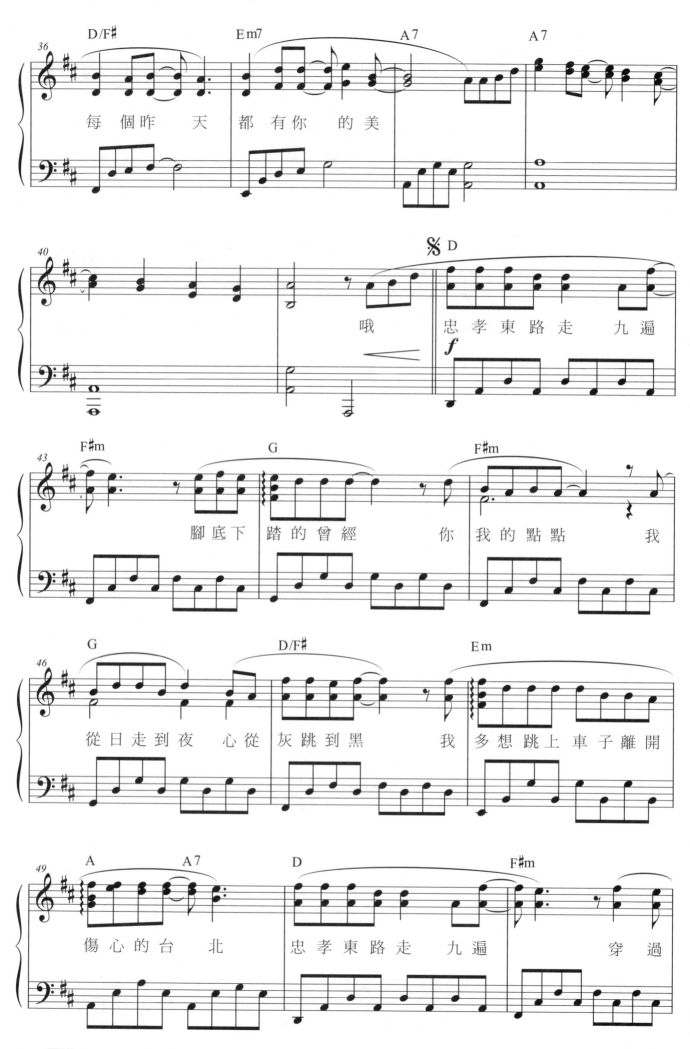

每個昨 天 都 有 你 的 美

哦 忠 孝 東 路 走 九 遍

腳 底 下 踏 的 曾 經 你 我 的 點 點 我

從 日 走 到 夜 心 從 灰 跳 到 黑 我 多 想 跳 上 車 子 離 開

傷 心 的 台 北 忠 孝 東 路 走 九 遍 穿 過

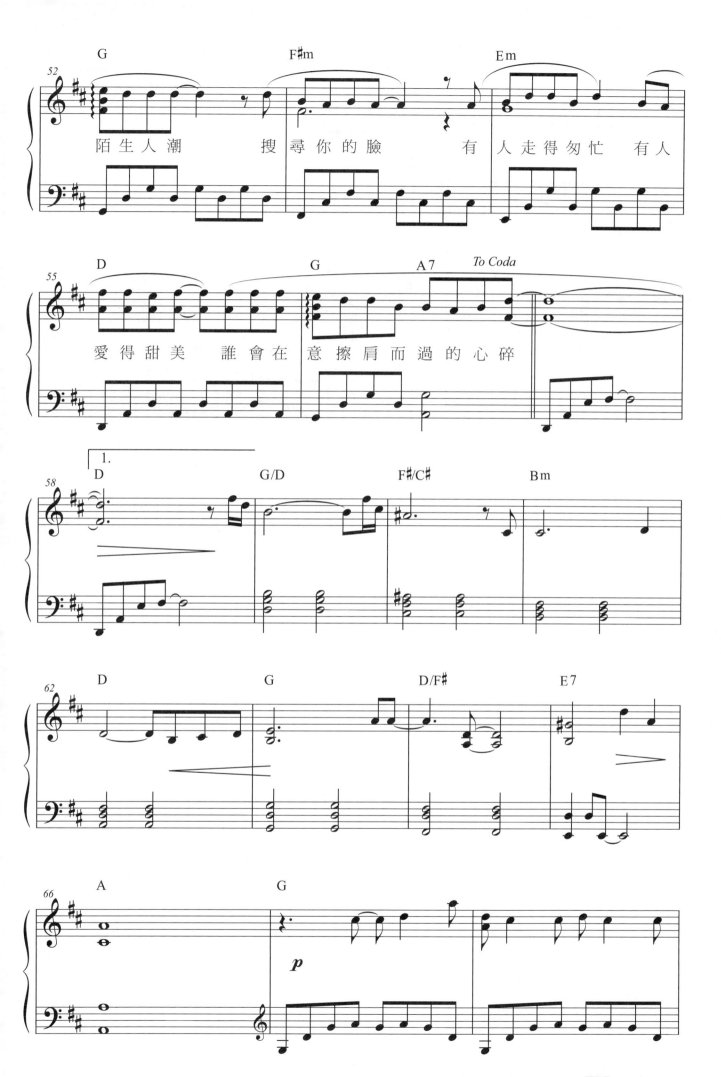

陌生人潮　　搜尋你的臉　　有　人走得匆忙　有人

愛得甜美　　誰會在　意擦肩而過的心碎

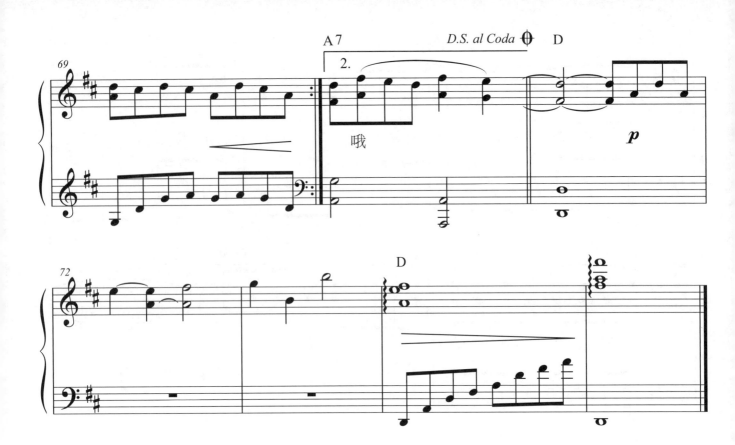

月亮代表我的心

● 詞：孫儀　● 曲：翁清溪(湯尼)／盧東尼　● 唱：鄧麗君

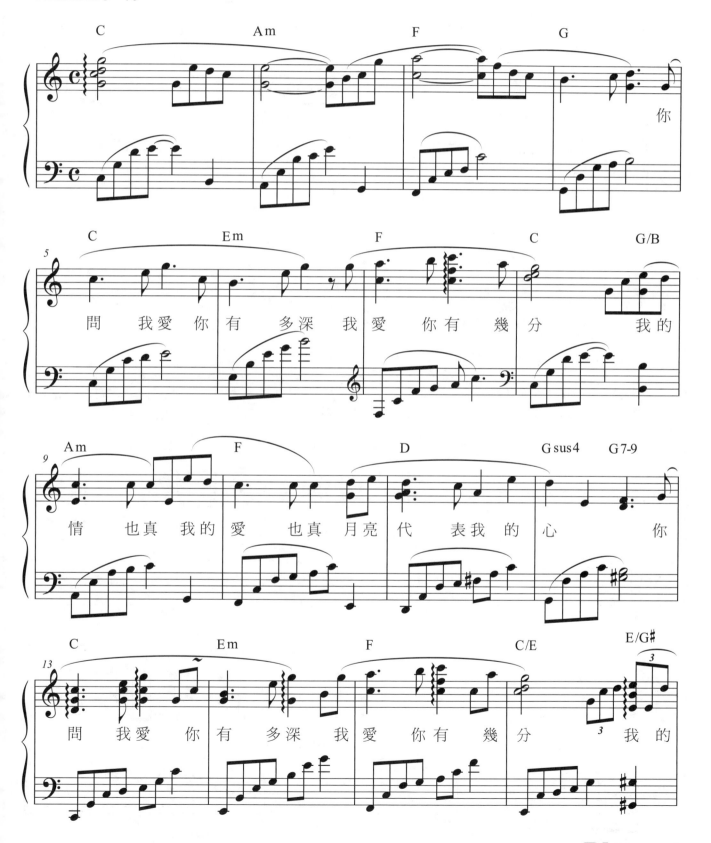

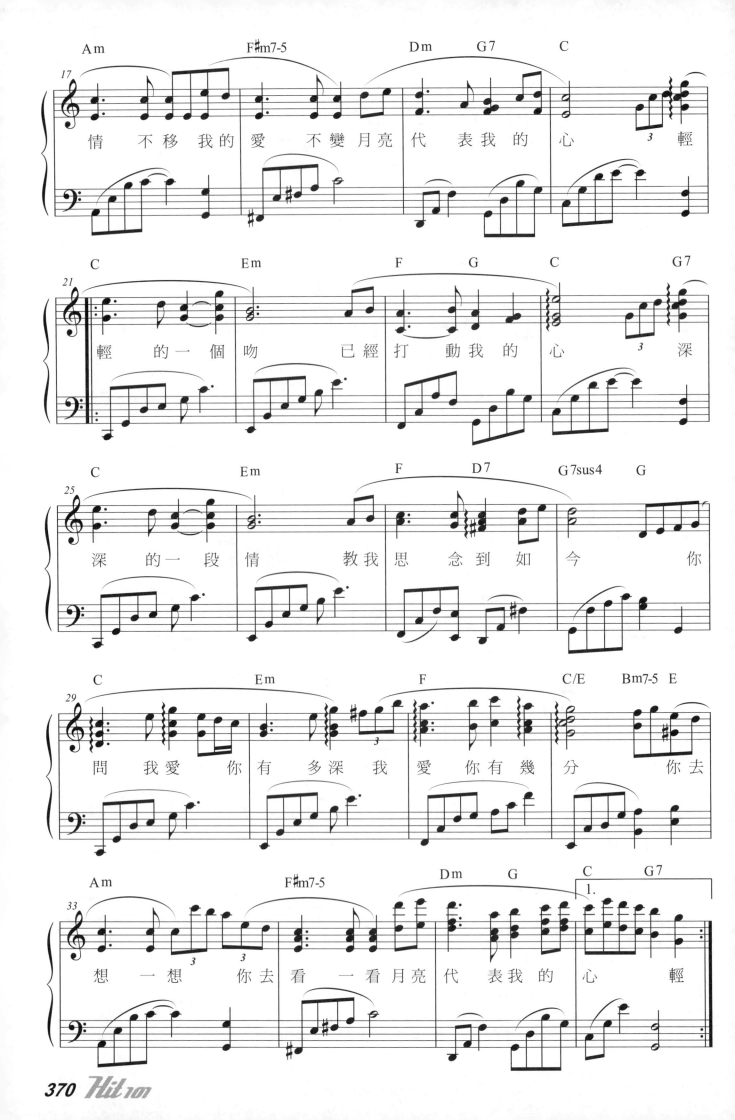

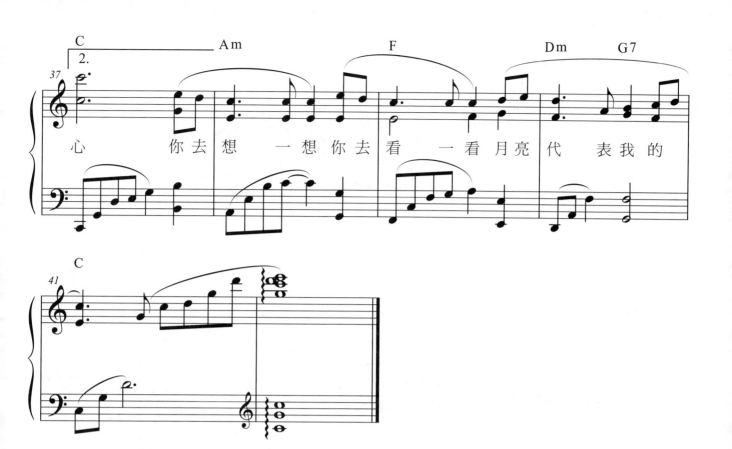

心　　　　你去想　一想你去看　一看月亮代　表我的

原來你什麼都不要

●詞：鄔裕康 ●曲：郭子 ●唱：張惠妹
電視劇「情定豔陽天」主題曲

Andante ♩ = 69

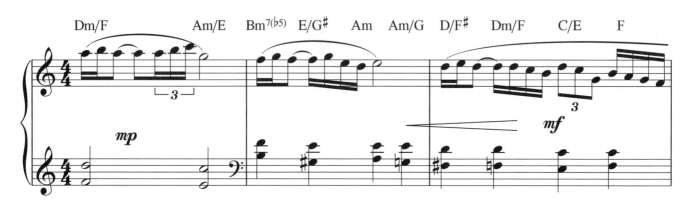

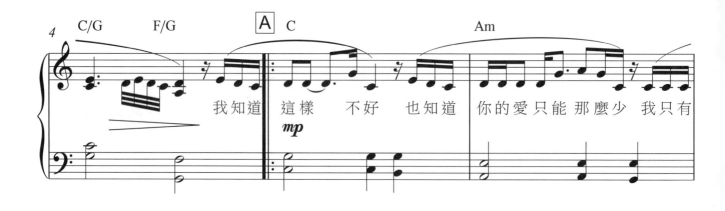

我知道　這樣　不好　也知道　你的愛只能那麼少　我只有

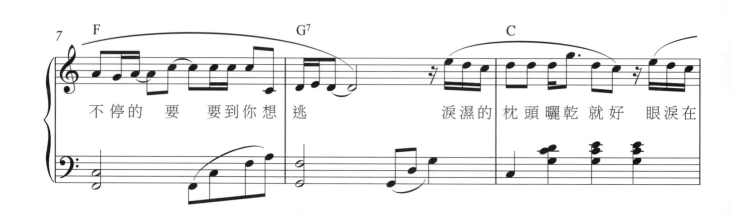

不停的　要　要到你想逃　　　　淚濕的 枕頭曬乾就好　眼淚在

OP：Forward Music Publishing Co., Ltd.

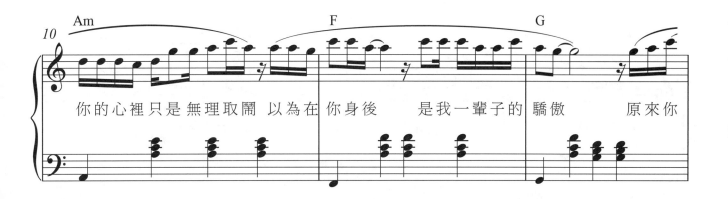

你的心裡只是無理取鬧 以為在 你身後　是我一輩子的 驕傲　原來你

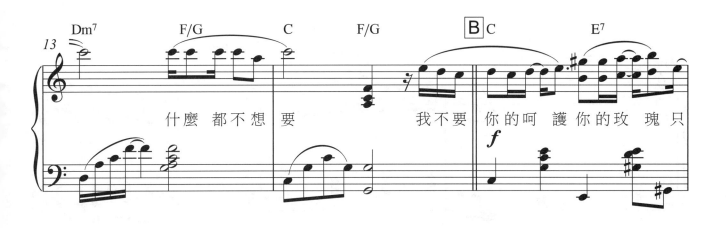

什麼 都不想 要　我不要 你的呵 護你的玫 瑰只

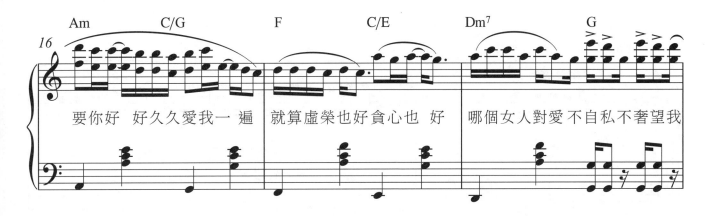

要你好 好久久愛我一 遍 就算虛榮也好貪心也 好 哪個女人對愛不自私不奢望我

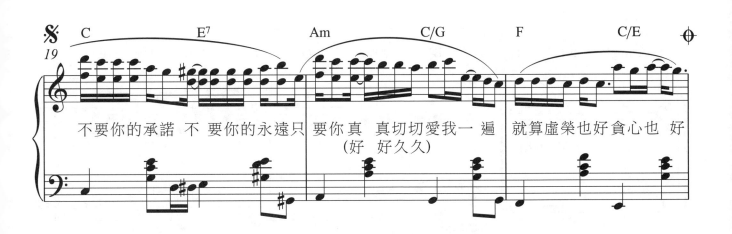

不要你的承諾 不 要你的永遠只 要你真 真切切愛我一 遍 就算虛榮也好貪心也 好
　　　　　　　　　　　　　　　(好 好久久)

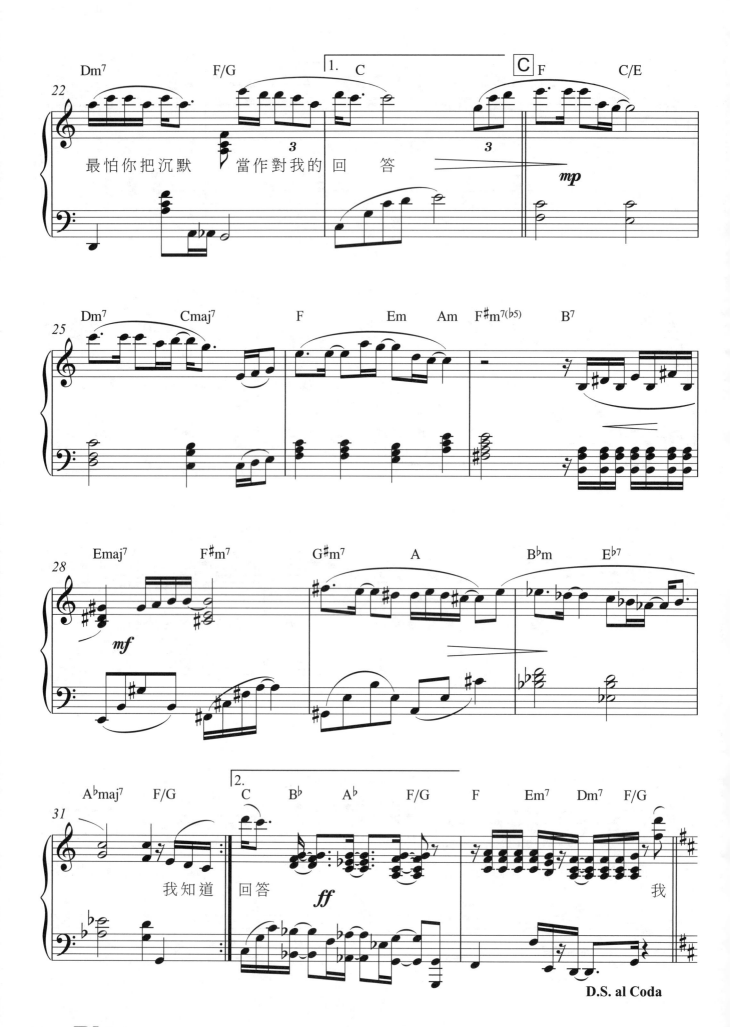

最怕你把沉默　當作對我的回　答

我知道　回答

我

D.S. al Coda

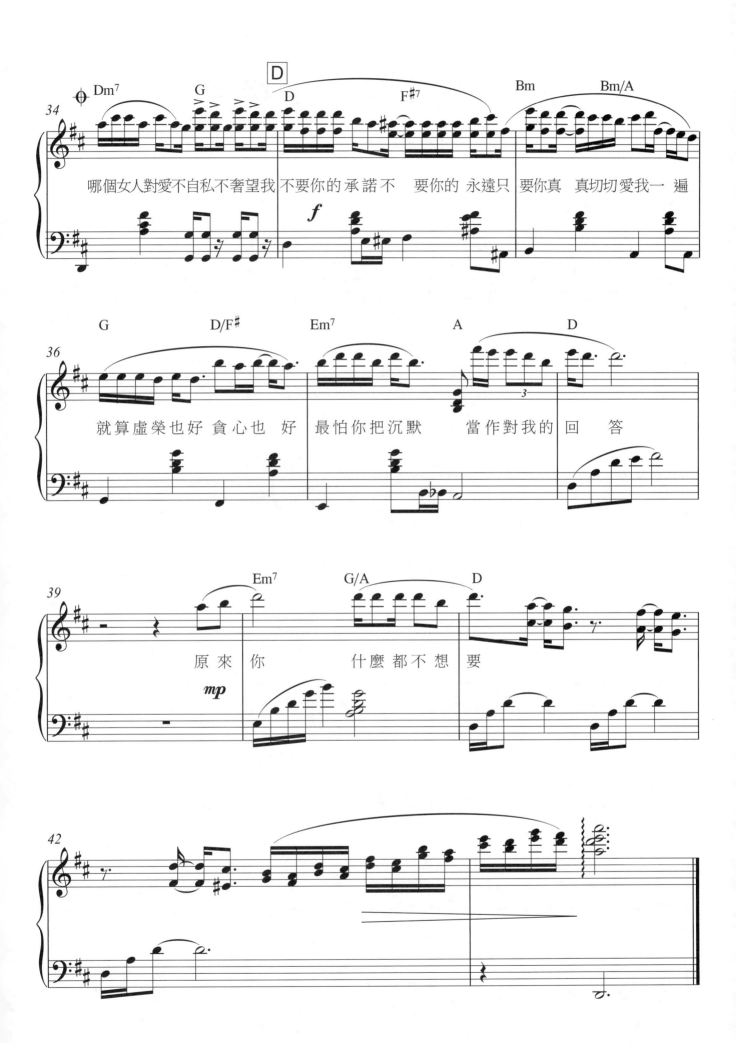

哪個女人對愛不自私不奢望我 不要你的 承諾不　要你的 永遠只 要你真 真切切愛我一 遍

就算虛榮也好 貪心也 好　最怕你把沉默　當作對我的 回　答

原來你　什麼都不想　要

當你孤單你會想起誰

●詞：莎莎 ●曲：施盈偉 ●唱：張棟樑

Moderato ♩= 100

你的 心情總在飛 什麼 事都想去追 想抓 住一 點安 慰 你

總是喜歡在人群 中徘徊 你 最害怕孤單的滋 味 你的

心那麼脆 一碰 就會碎 經不 起一 點風吹 你

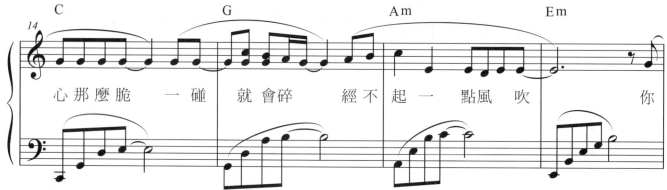

Hit 101

OP：EMI MUSIC PUBLISHING (S.E. ASIA) LTD., TAIWAN

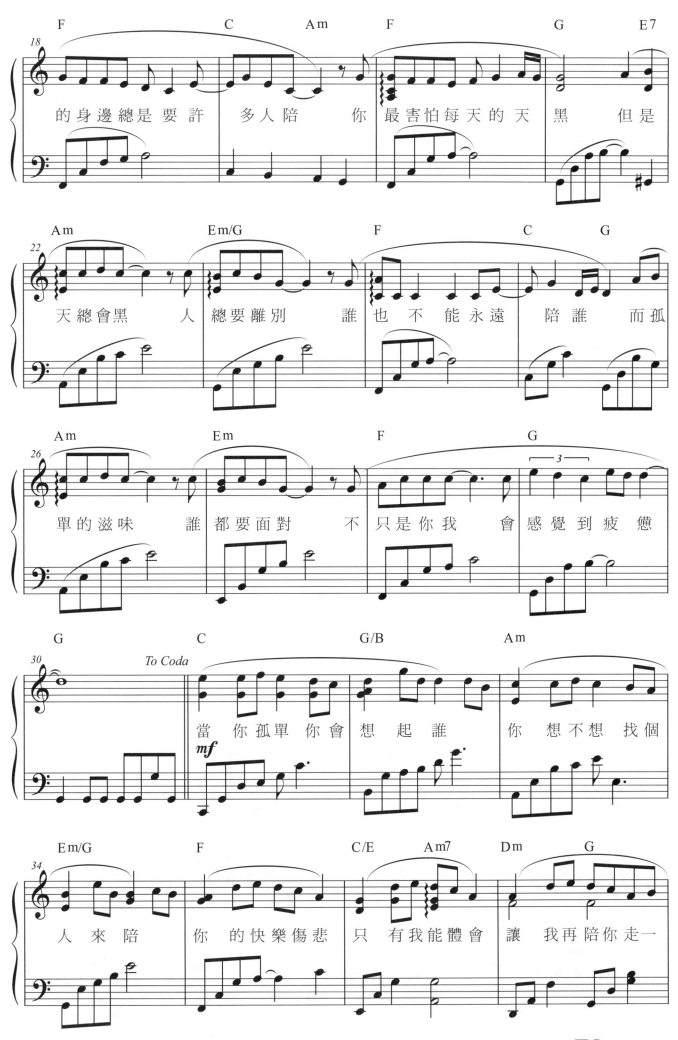

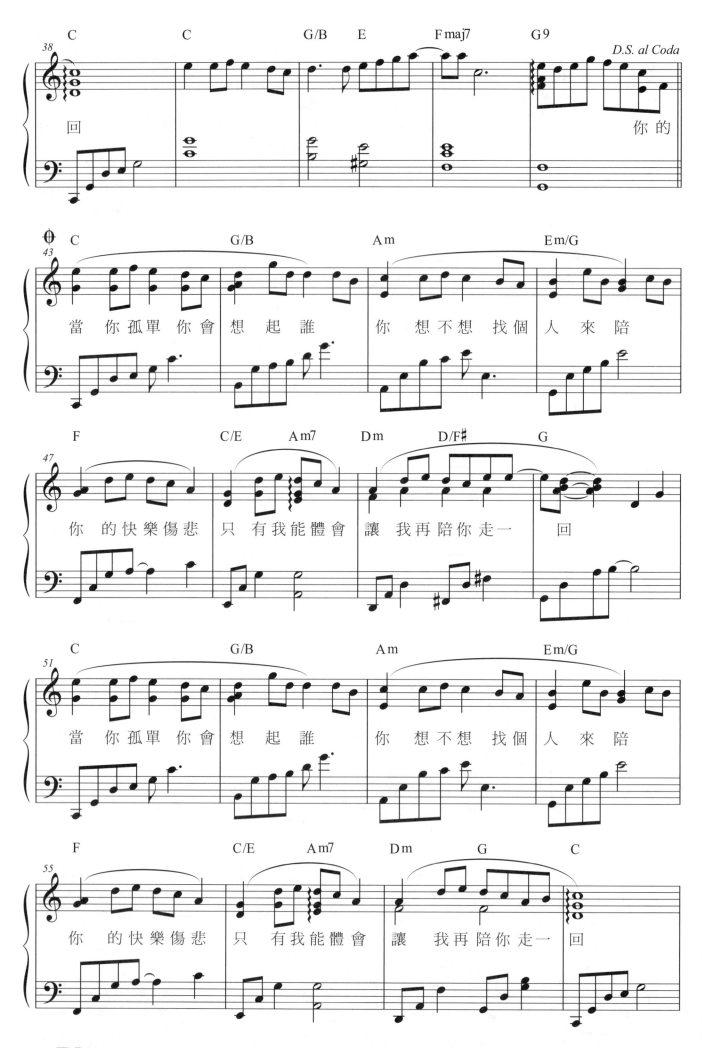

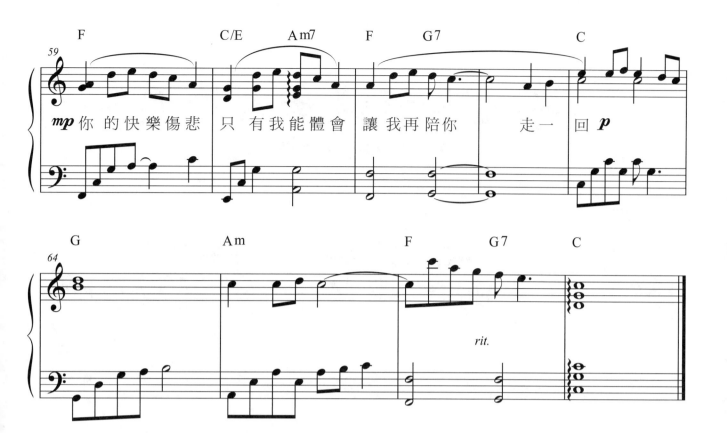

你的快樂傷悲　只　有我能體會　讓我再陪你　　　走一　回

男人不該讓女人流淚

●詞：王中言 ●曲：黃國倫 ●唱：蘇永康

Andante ♩= 72

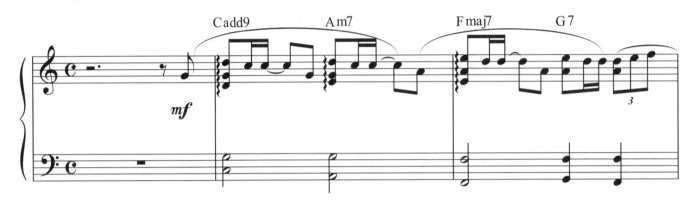

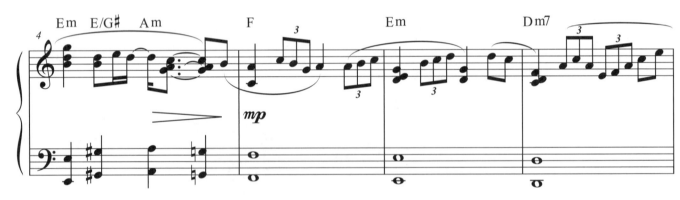

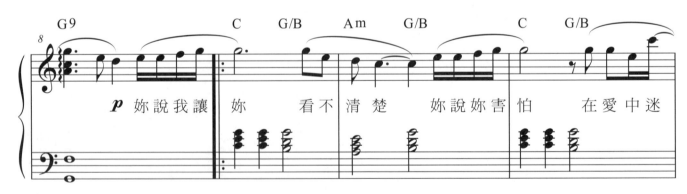

妳說我讓 妳 看不清楚 妳說妳害怕 在愛中迷

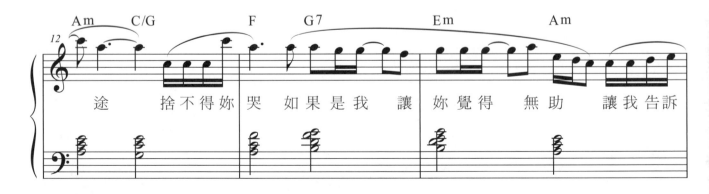

途 捨不得妳哭 如果是我 讓 妳覺得 無助 讓我告訴

OP：Rock Music Publishing Co., Ltd.

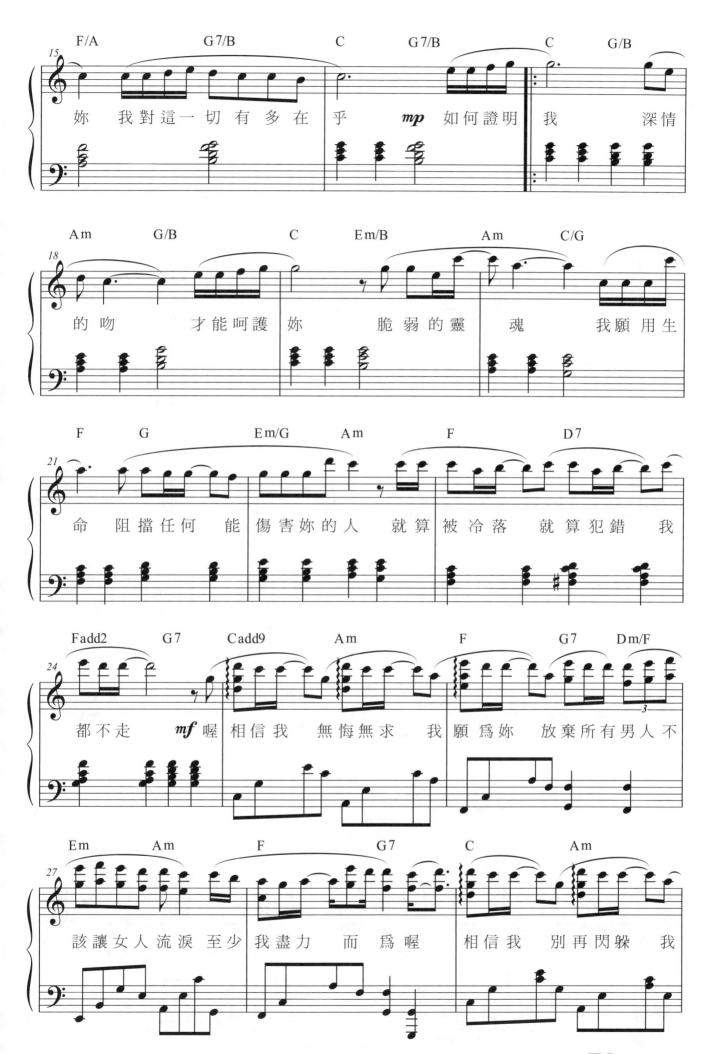

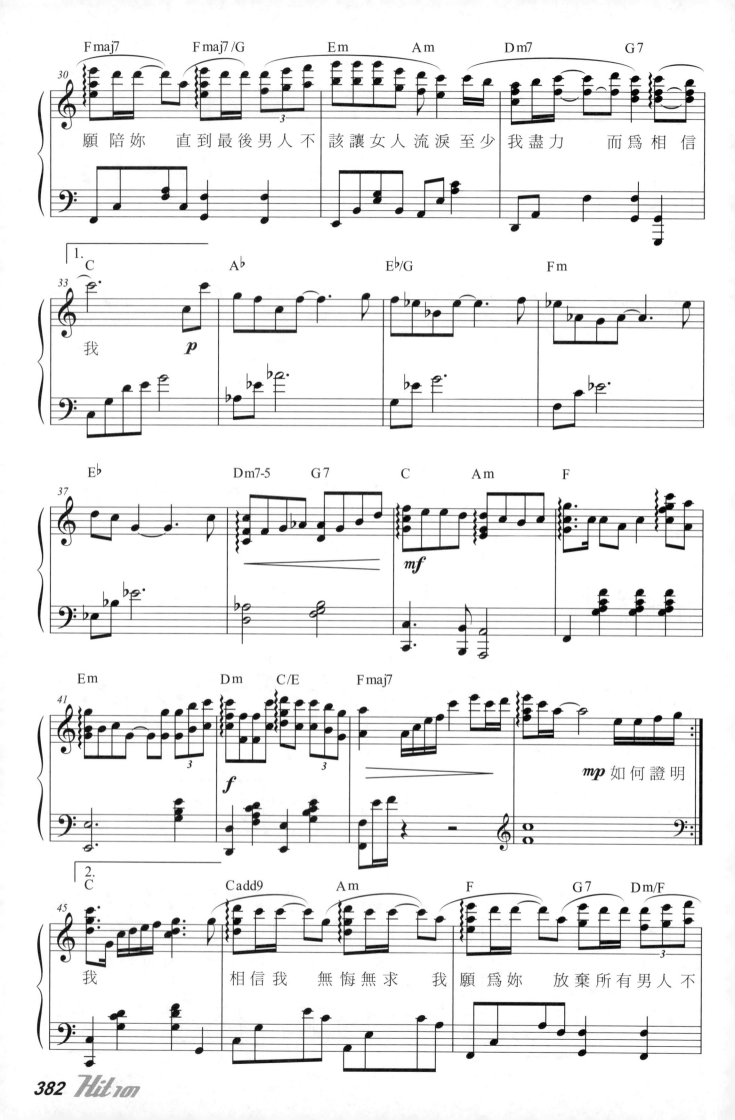

願 陪 妳　直 到 最 後 男 人 不　該 讓 女 人 流 淚 至 少　我 盡 力　而 為 相 信

我

Eᵇ　Dm7-5　G7　C　Am　F

Em　Dm　C/E　Fmaj7

如何證明

我　相 信 我　無 悔 無 求　我 願 為 妳　放 棄 所 有 男 人 不

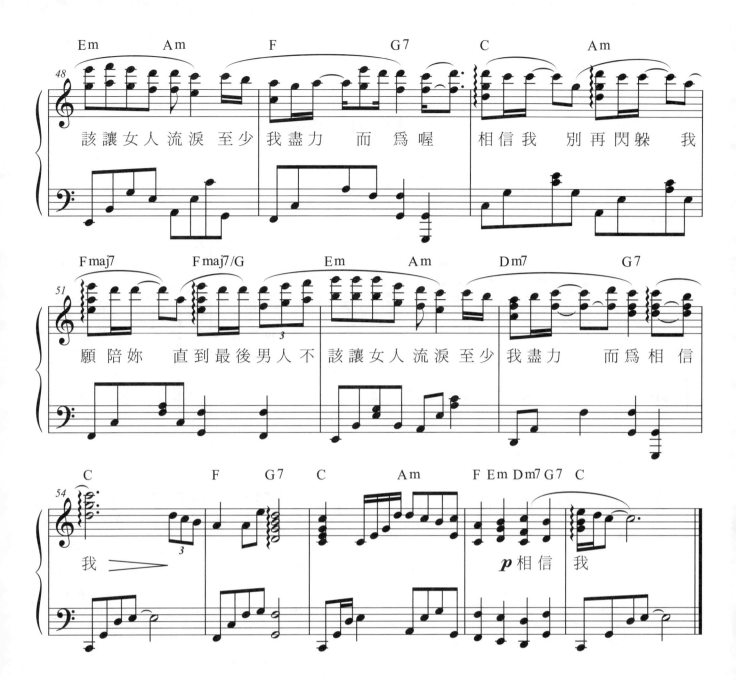

I Believe

● 詞：阿怪 ● 曲：金亨錫 ● 唱：范逸臣
韓國電影「我的野蠻女友」中文版主題曲

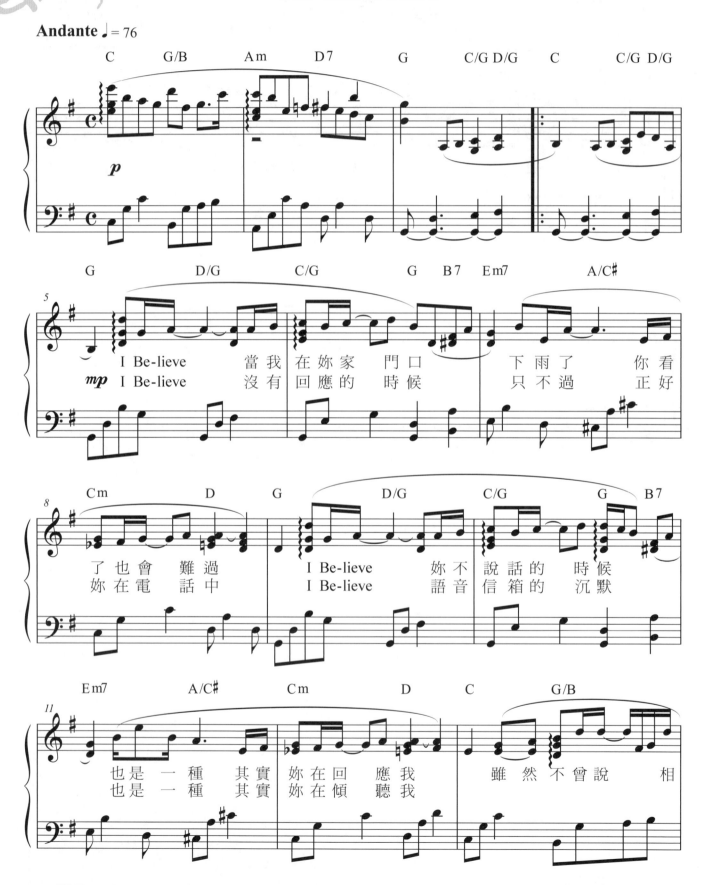

SP：環球音樂出版股份有限公司

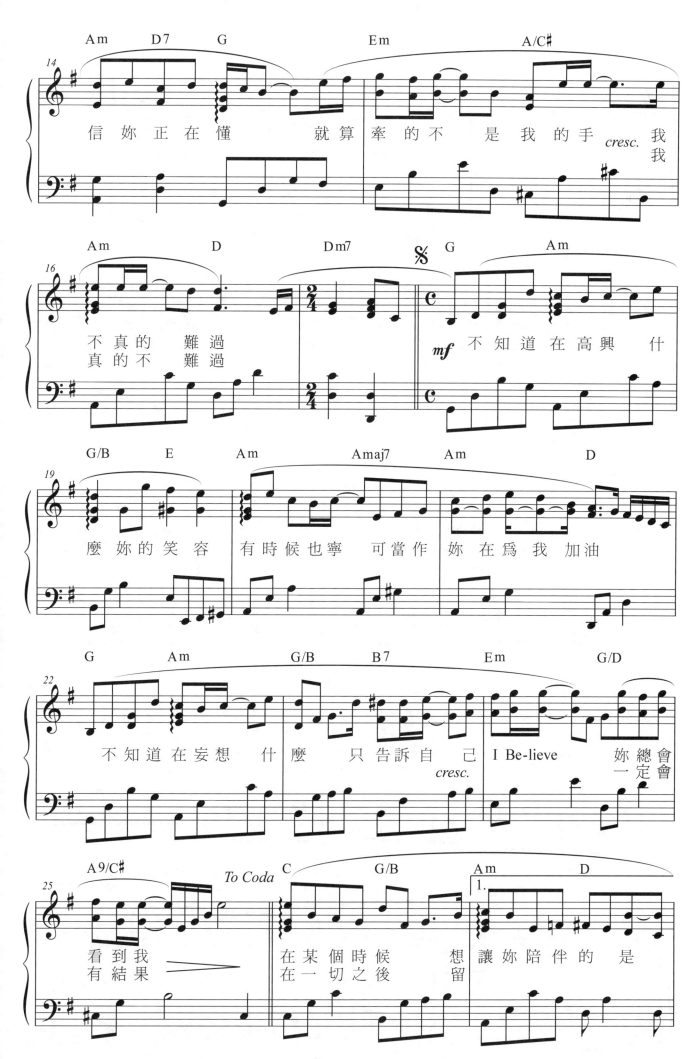

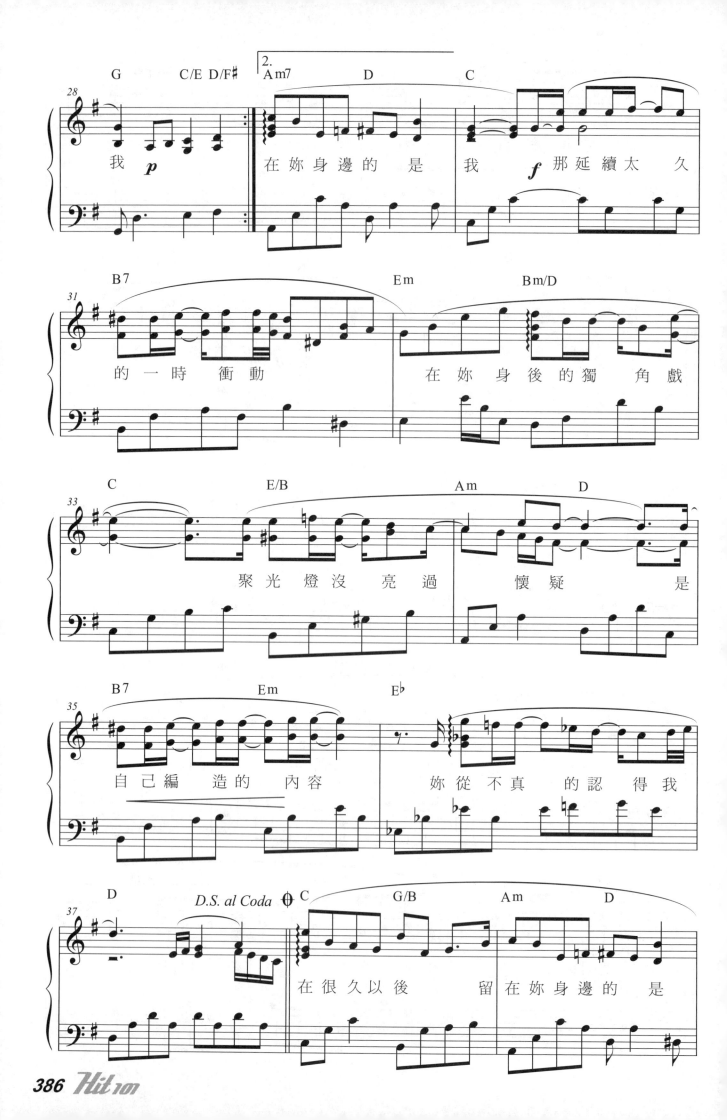

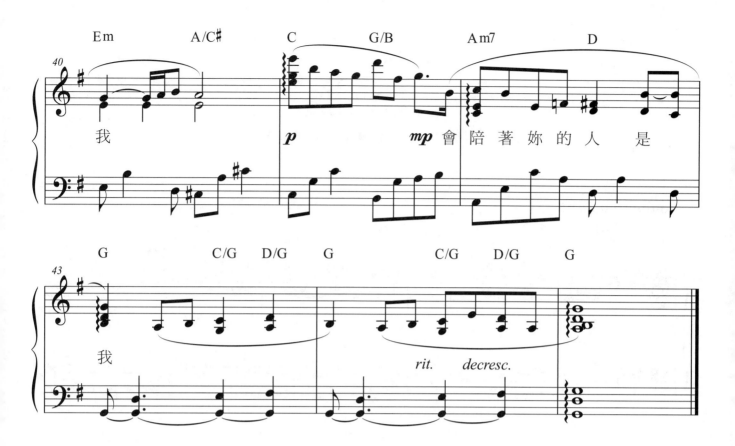

我　　　　　　　　　　　　　　　　　　會 陪 著 妳 的 人 是

我

rit. decresc.

Lydia

● 詞：F.I.R／謝宥慧　● 曲：F.I.R　● 唱：F.I.R
電視劇「鬥魚」片尾曲

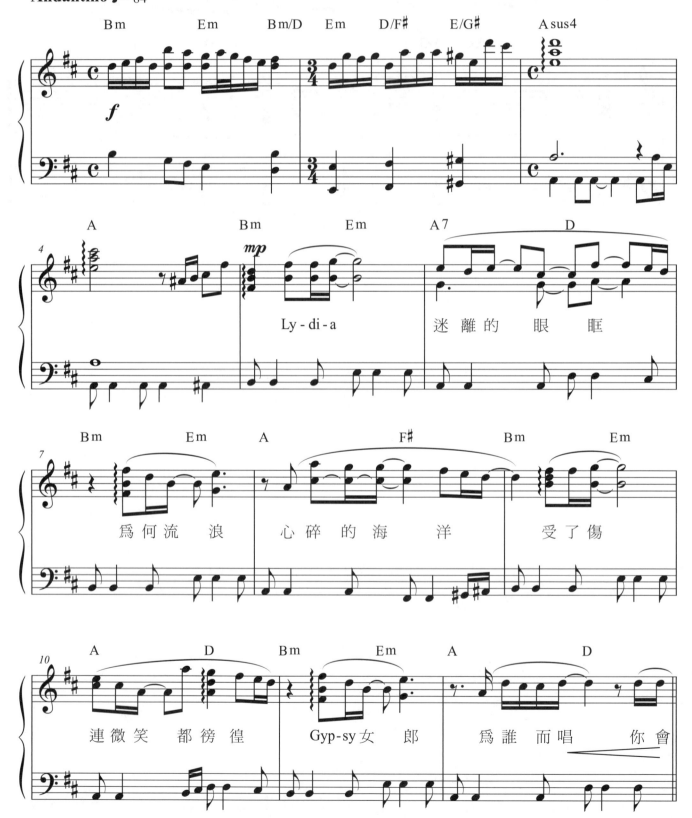

OP：EMI MUSIC PUBLISHING (S.E. ASIA) LTD., TAIWAN／無限延伸音樂事業有限公司(ADMIN. BY EMI MPT)

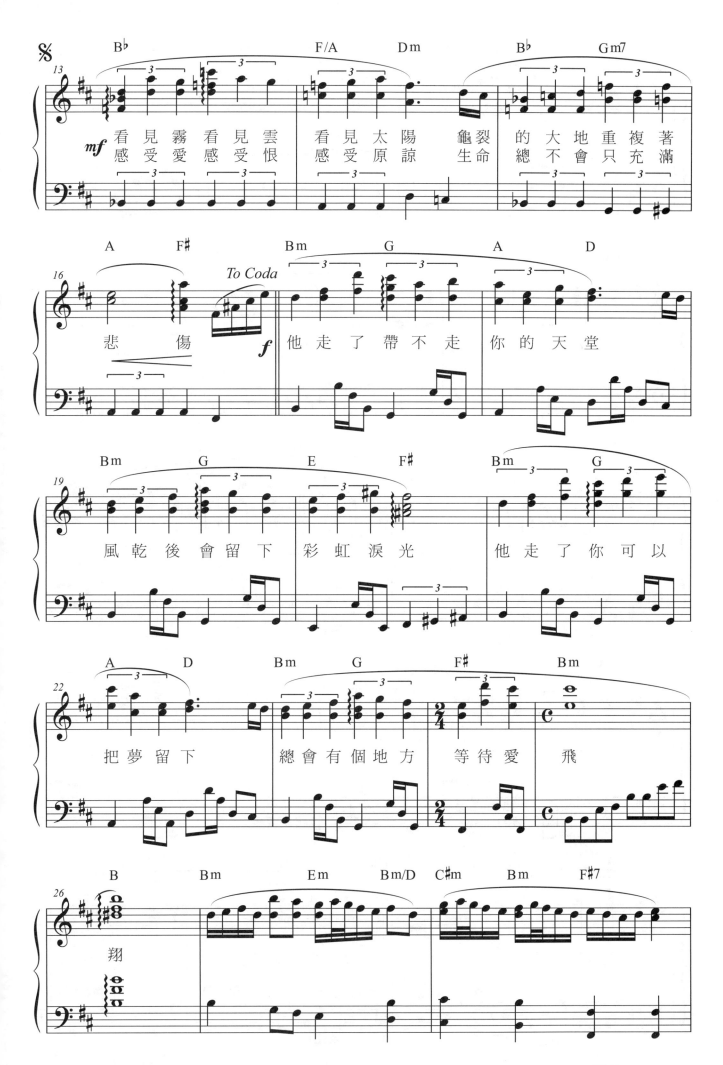

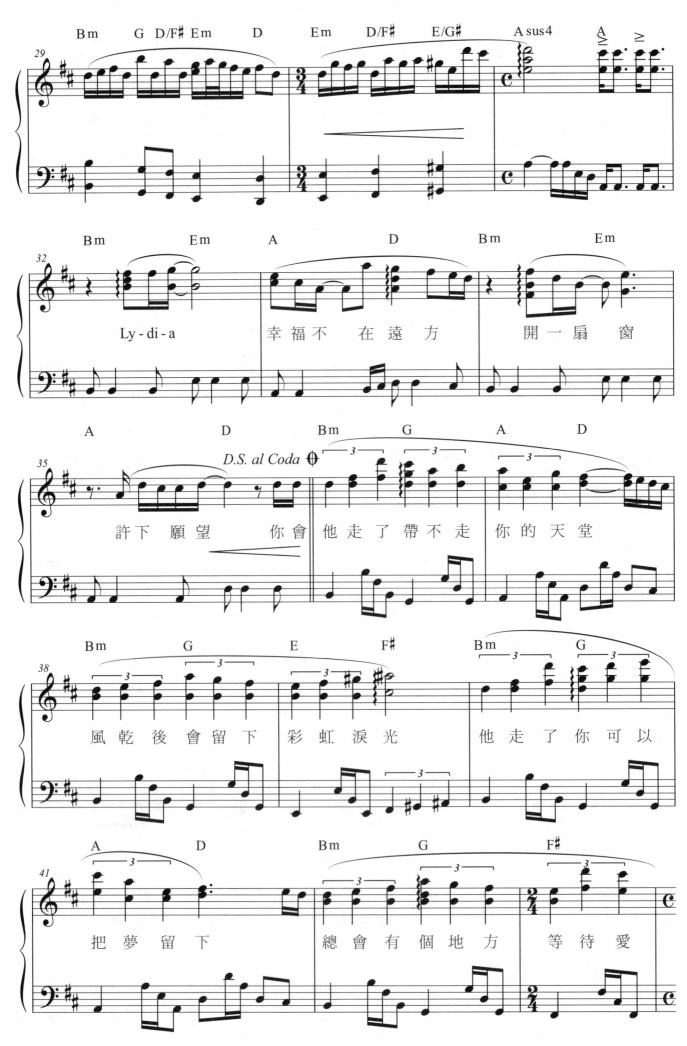

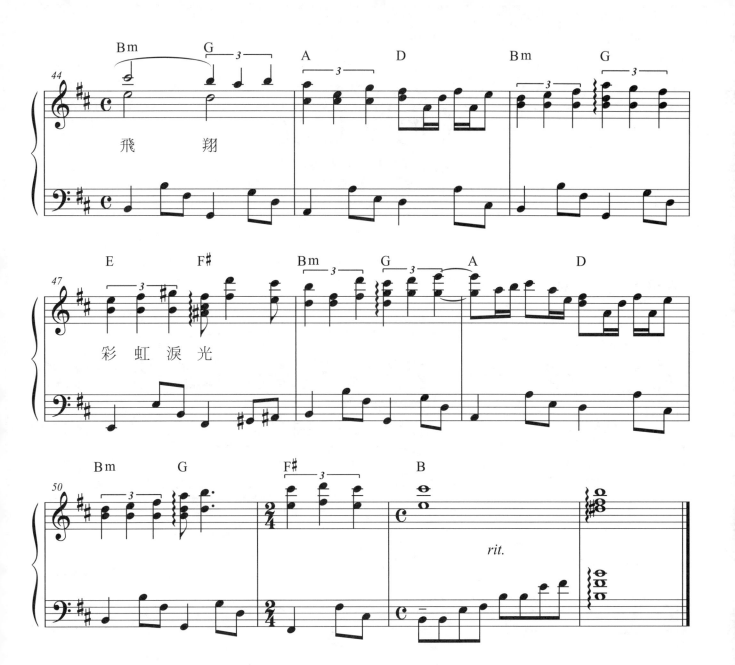

飛　翔

彩　虹　淚　光

Only One

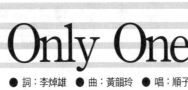

● 詞：李焯雄　● 曲：黃韻玲　● 唱：順子
電視劇「101次求婚」主題曲

Andante　♩ = 66

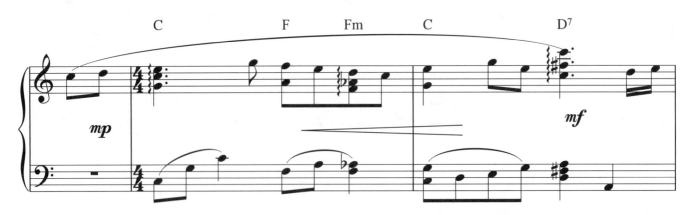

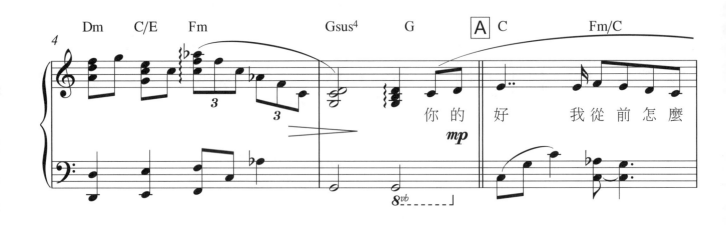

你的　好　我從前怎麼

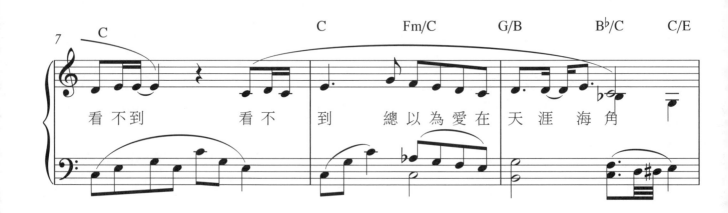

看不到　看不　到　總以為愛在天涯海角

OP：Musechic Inc.

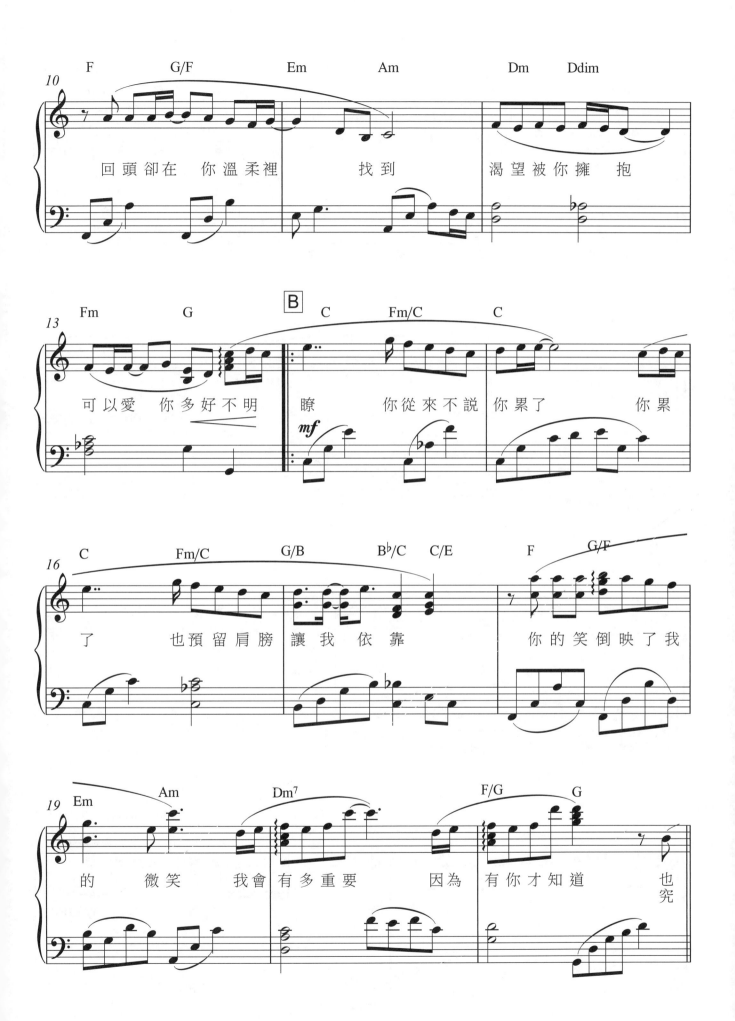

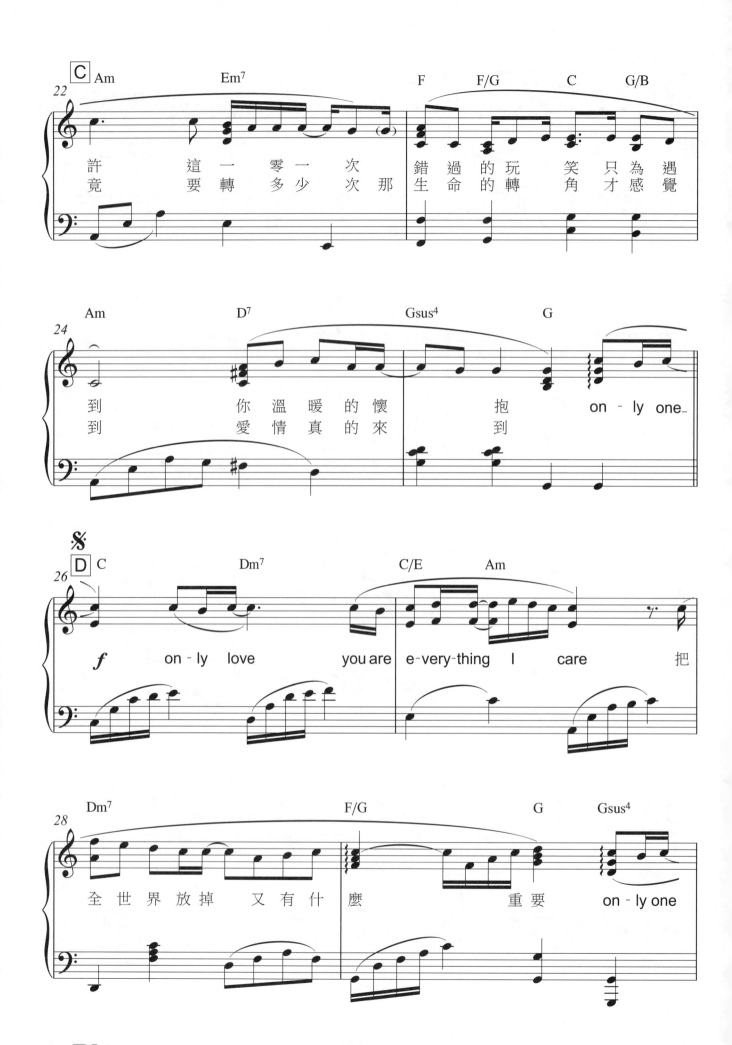

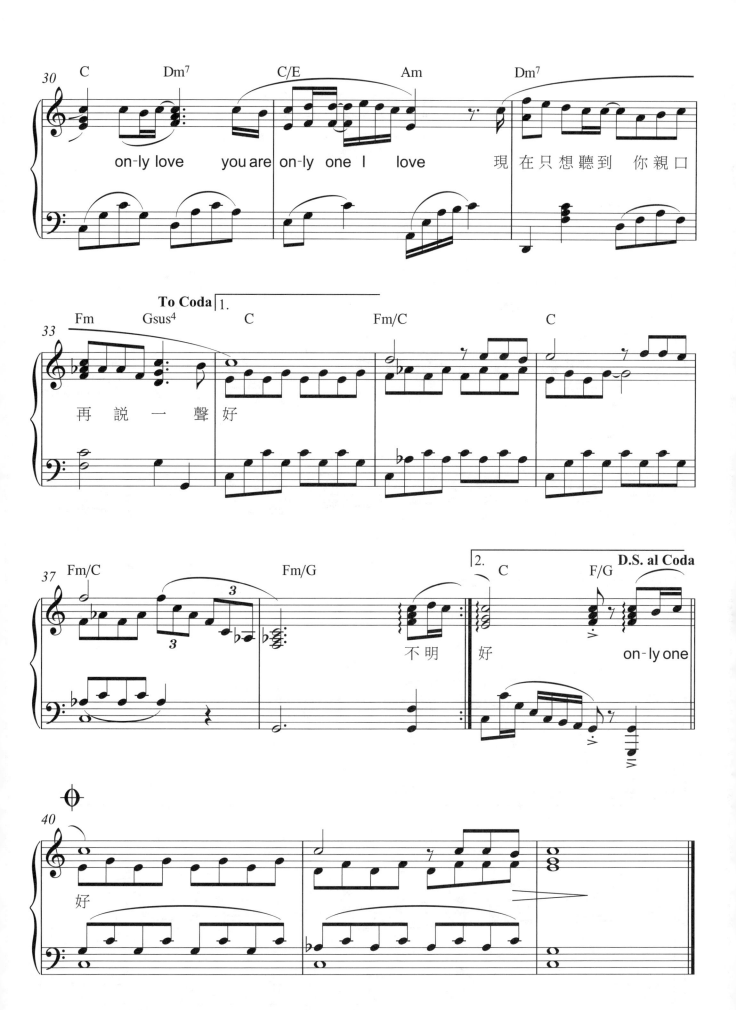

Forever Love

●詞：王力宏／十方／何啟宏／于景雯　●曲：王力宏　●唱：王力宏
2005年「lwin」廣告主題曲

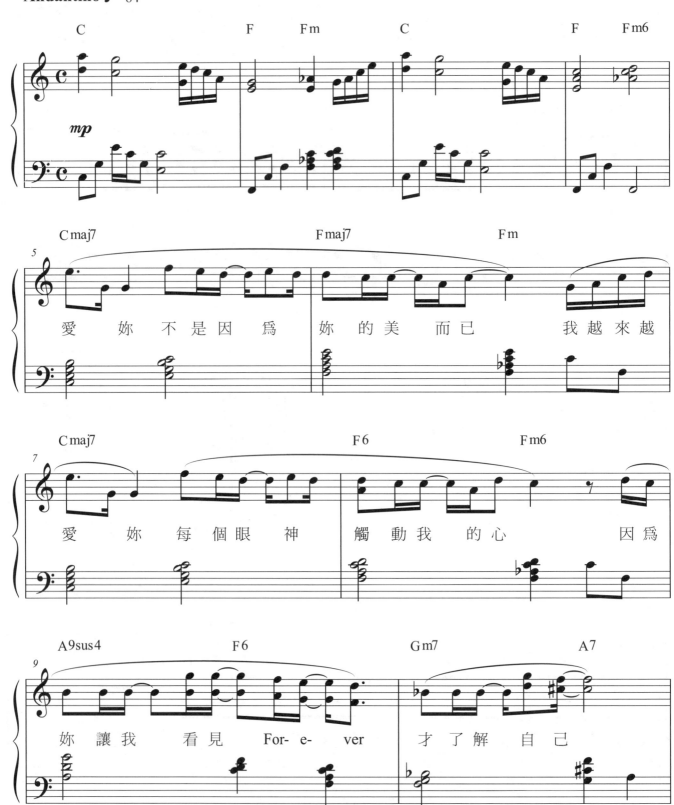

SP：Sony Music Publishing (Pte) Ltd. Taiwan Branch

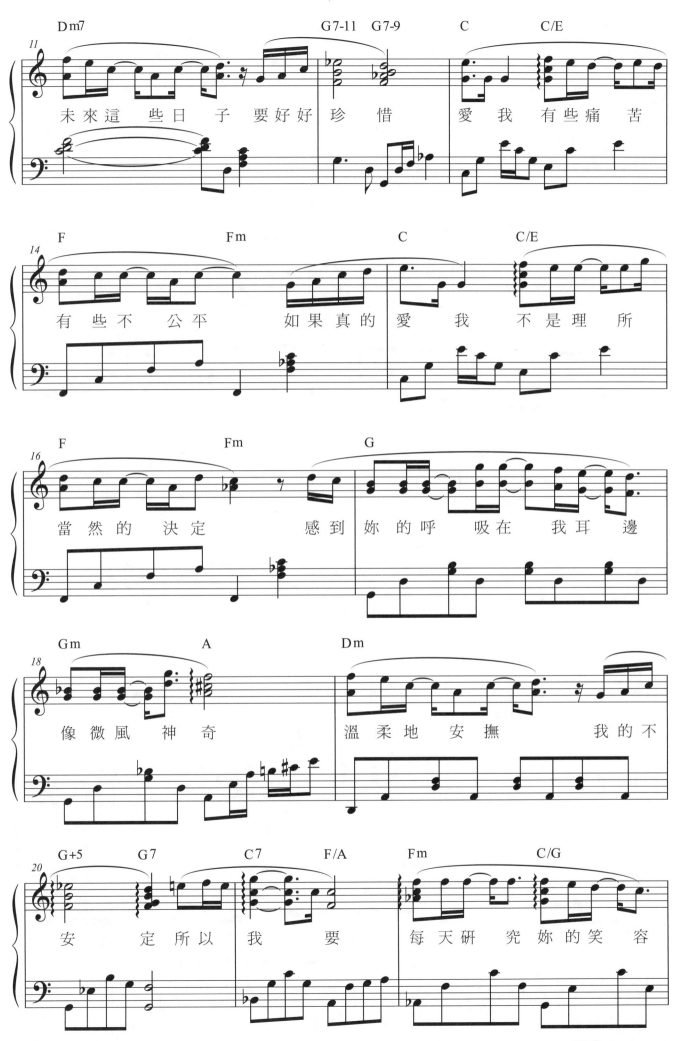

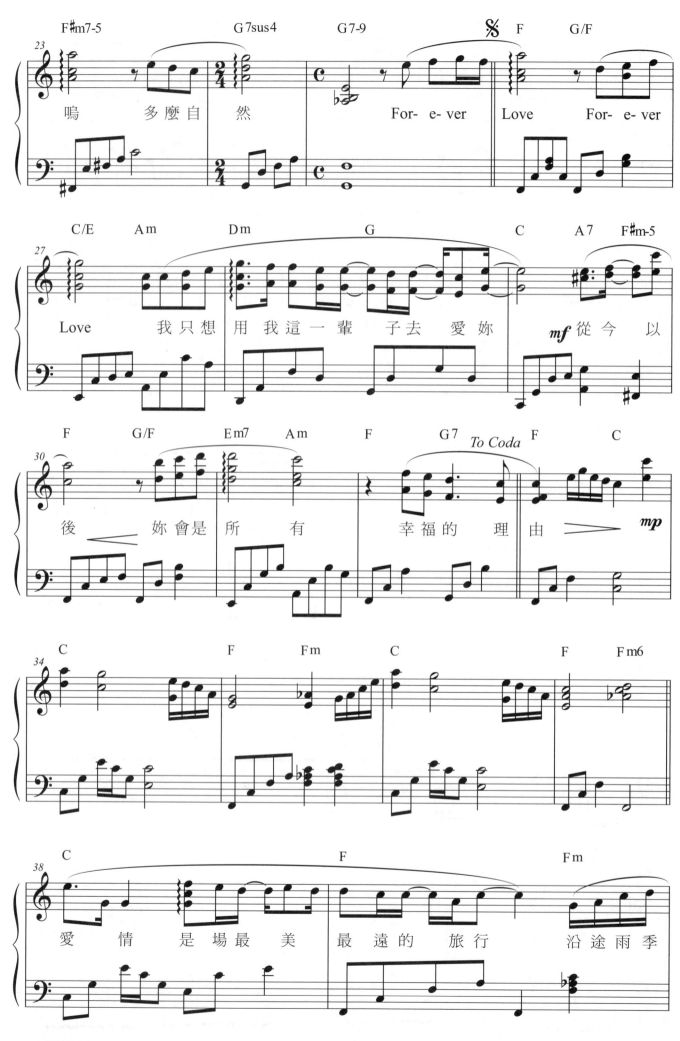

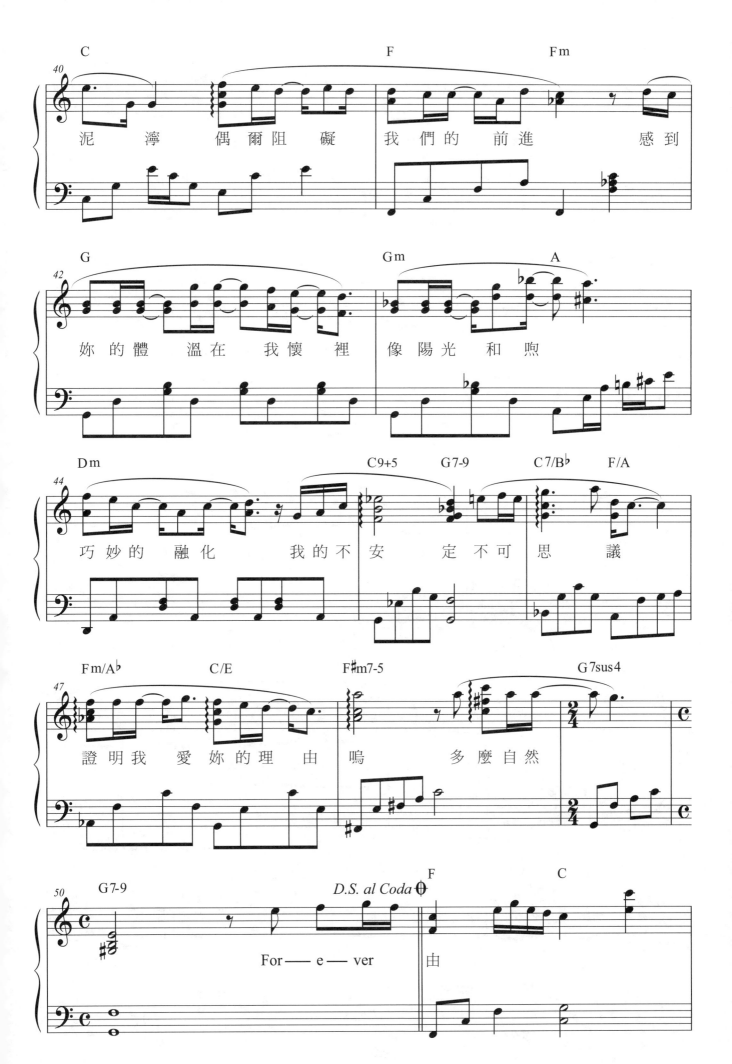

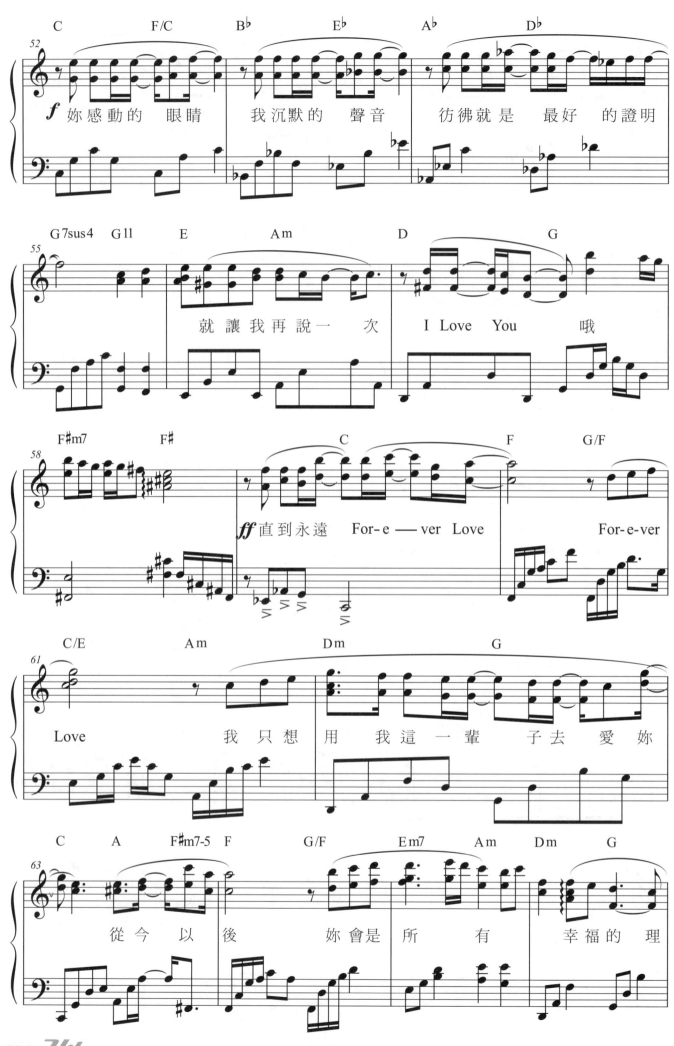

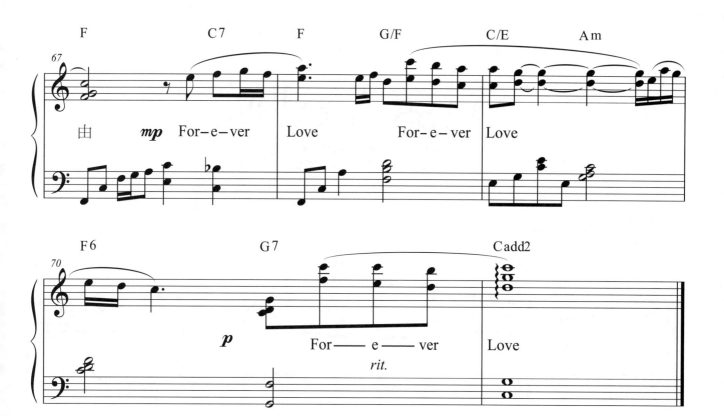

Kiss Goodbye

● 詞：王力宏　● 曲：王力宏　● 唱：王力宏

韓劇「我叫金三順」片尾曲

Largo ♩=60

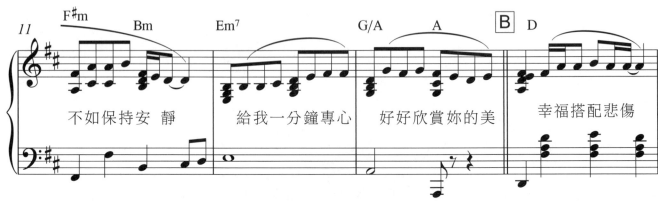

OP：Homeboy Music, Inc. Taiwan
SP：Sony Music Publishing (Pte) Ltd. Taiwan Branch

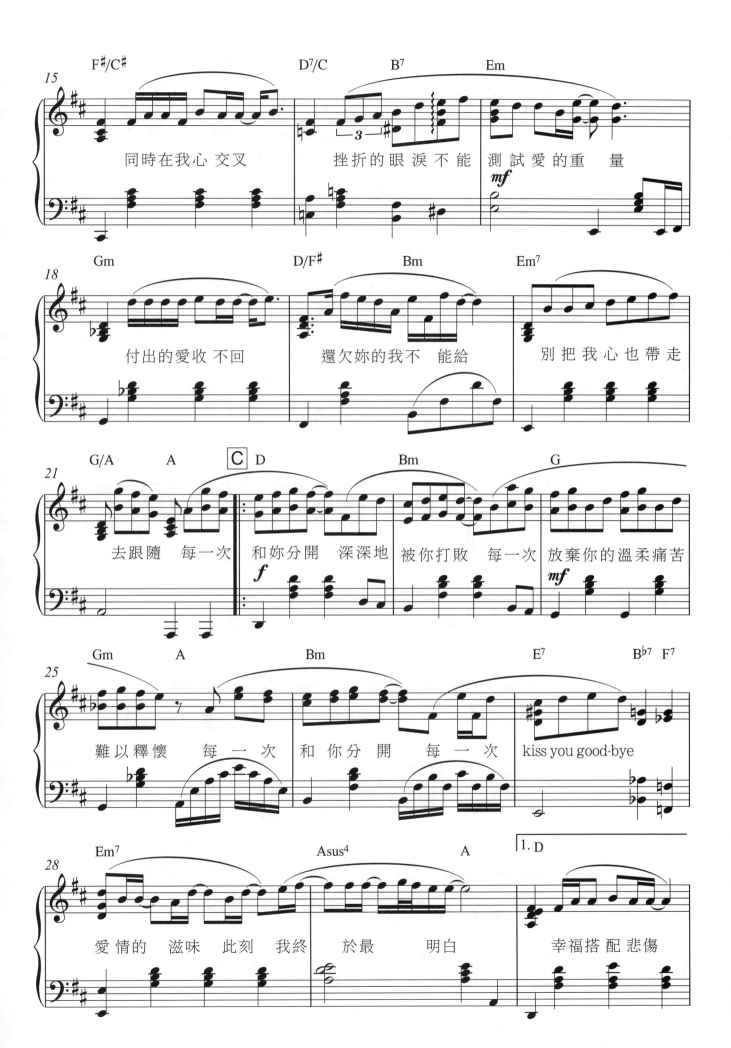

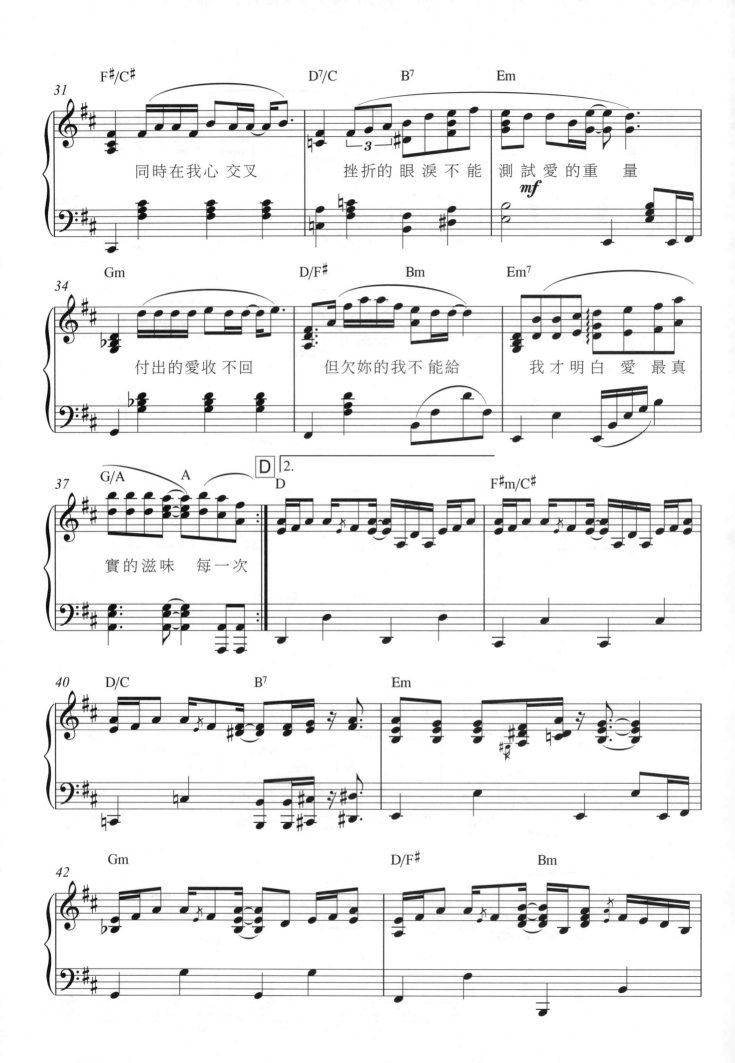

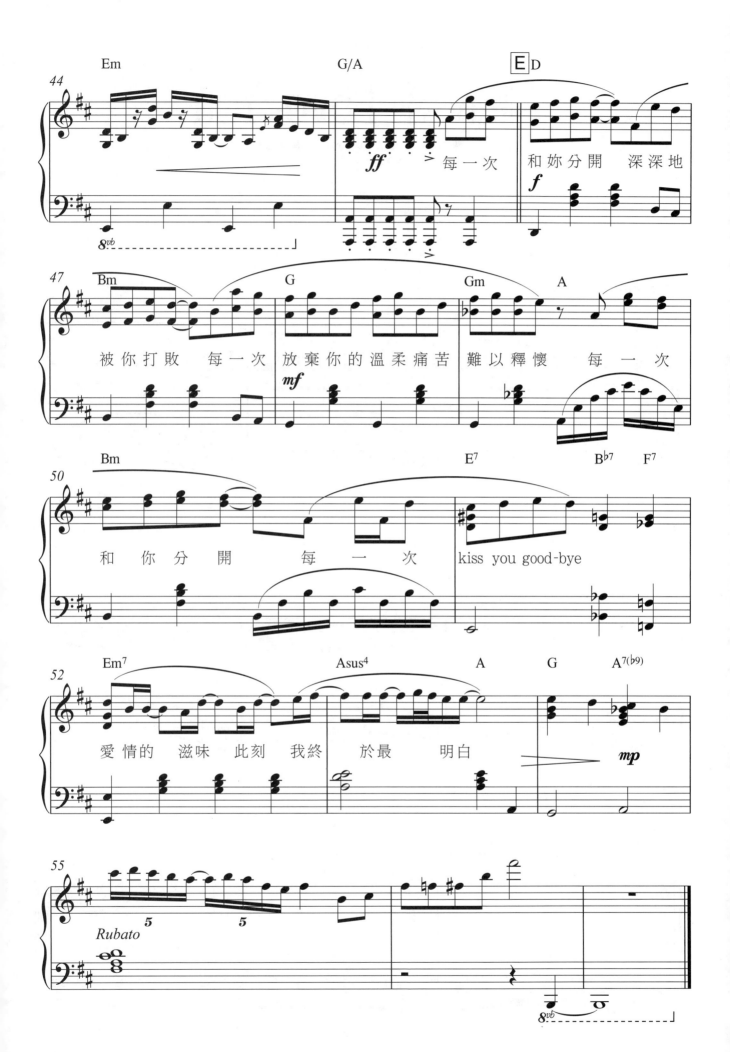

May I Love You

● 詞：施人誠　● 曲：Jung Yeon Jun　● 唱：張智成

TVBS-G「婚前婚後」主題曲

Andantino ♩ = 108

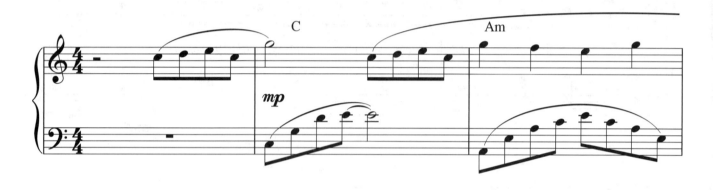

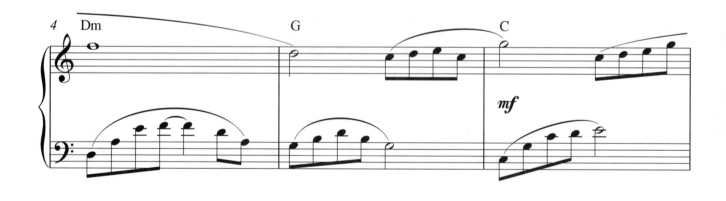

我 要 如

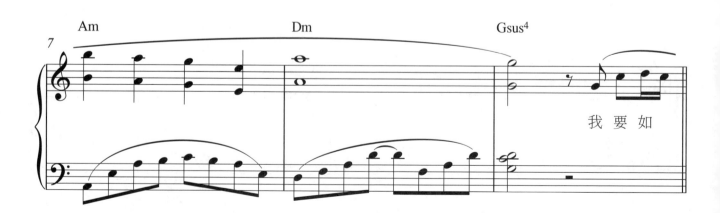

SP：環球音樂出版股份有限公司

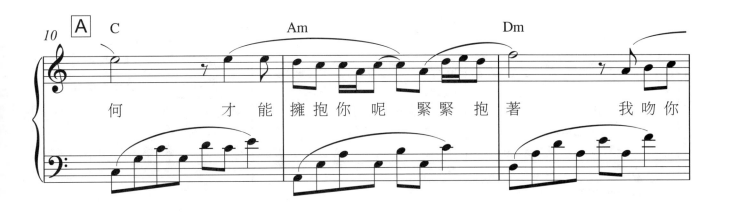

何　　才能　擁抱你呢　緊緊抱　著　　我吻你

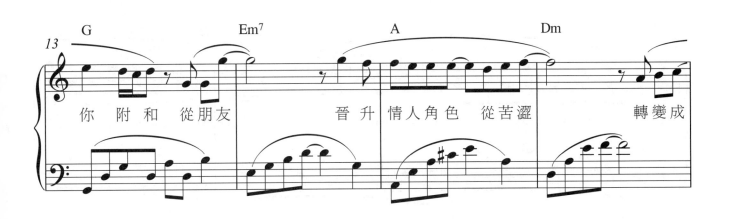

你　附和　從朋友　　晉升　情人角色　從苦澀　　轉變成

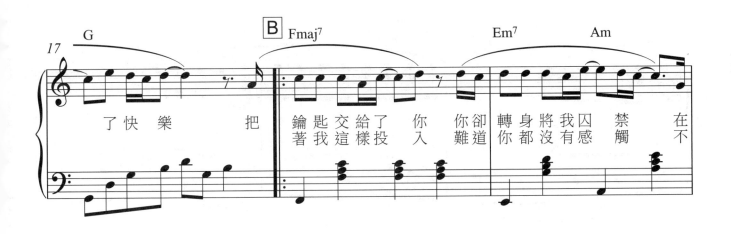

了快樂　　把　鑰匙交給了　你　你卻　轉身將我囚　禁　　在
　　　　　　著我這樣投　入　難道你都沒有感　觸　　不

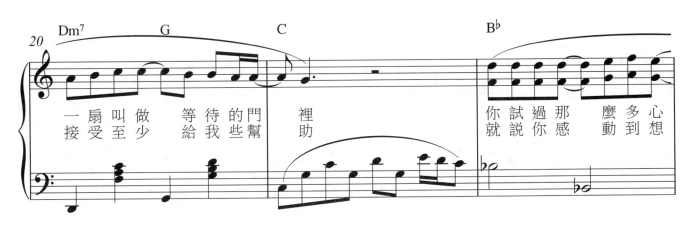

一扇叫做　等待的門　裡　　你試過那　麼多心
接受至少　給我些幫　助　　就說你感　動到想

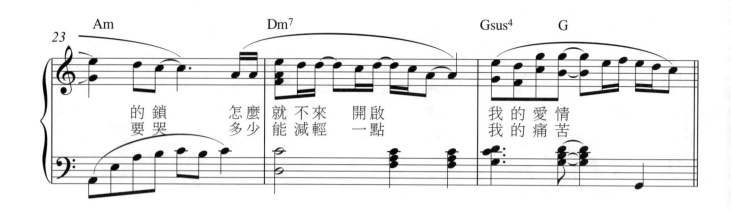

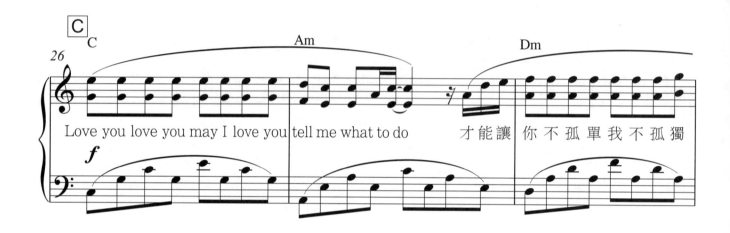

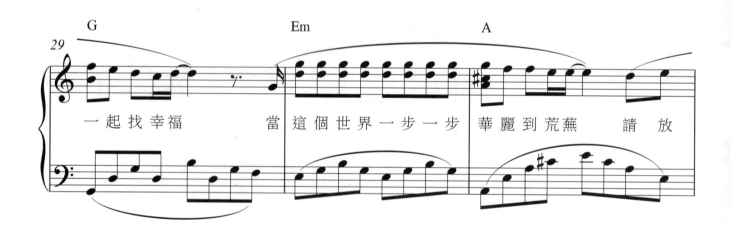

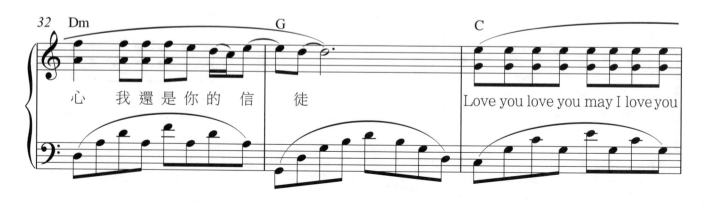

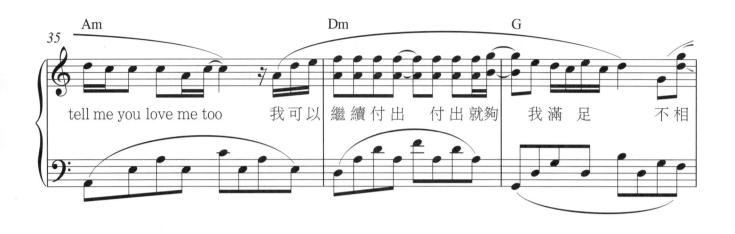

tell me you love me too　　我可以 繼續付出　付出就夠　我滿足　不相

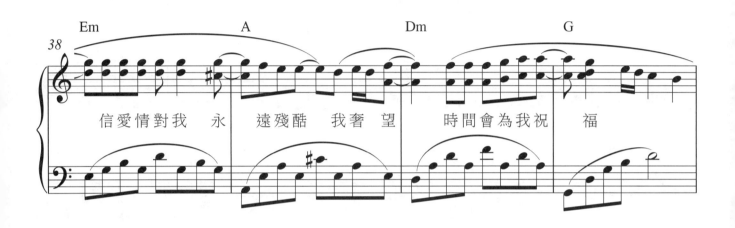

信愛情對我　永　遠殘酷　我奢望　時間會為我祝　福

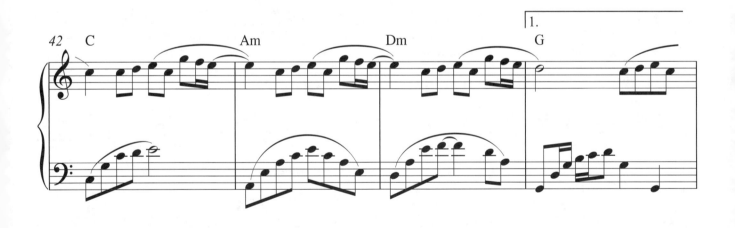

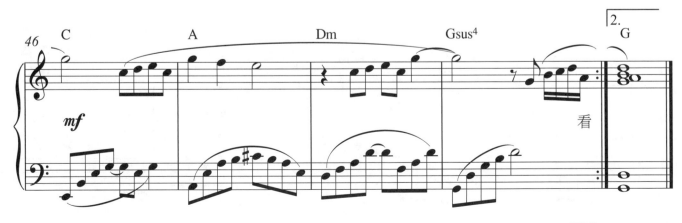

看

Through The Arbor

● 演奏：Kevin Kern
三菱汽車 SAVRIN 廣告曲

Moderato ♩ = 96

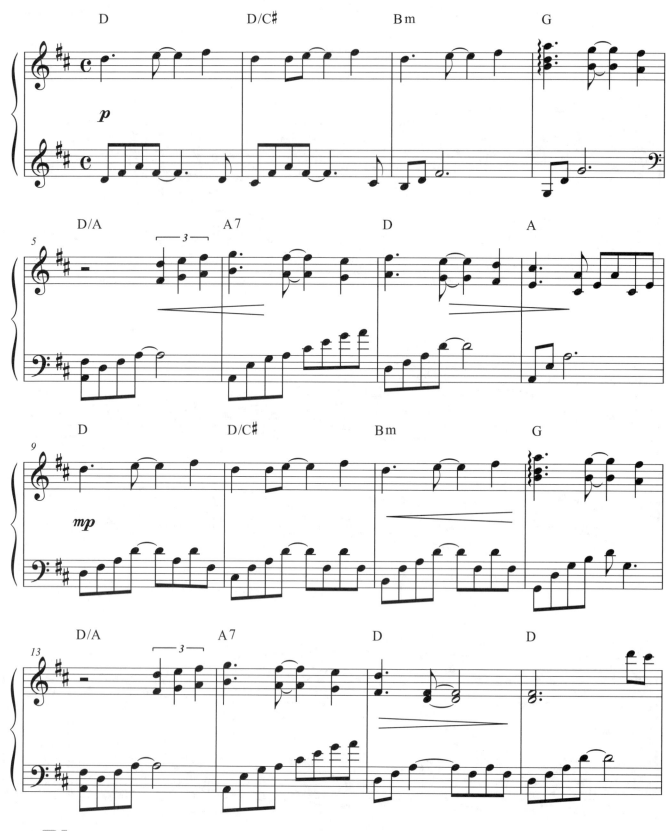

OP：Warner／Chappell Music Taiwan Ltd.

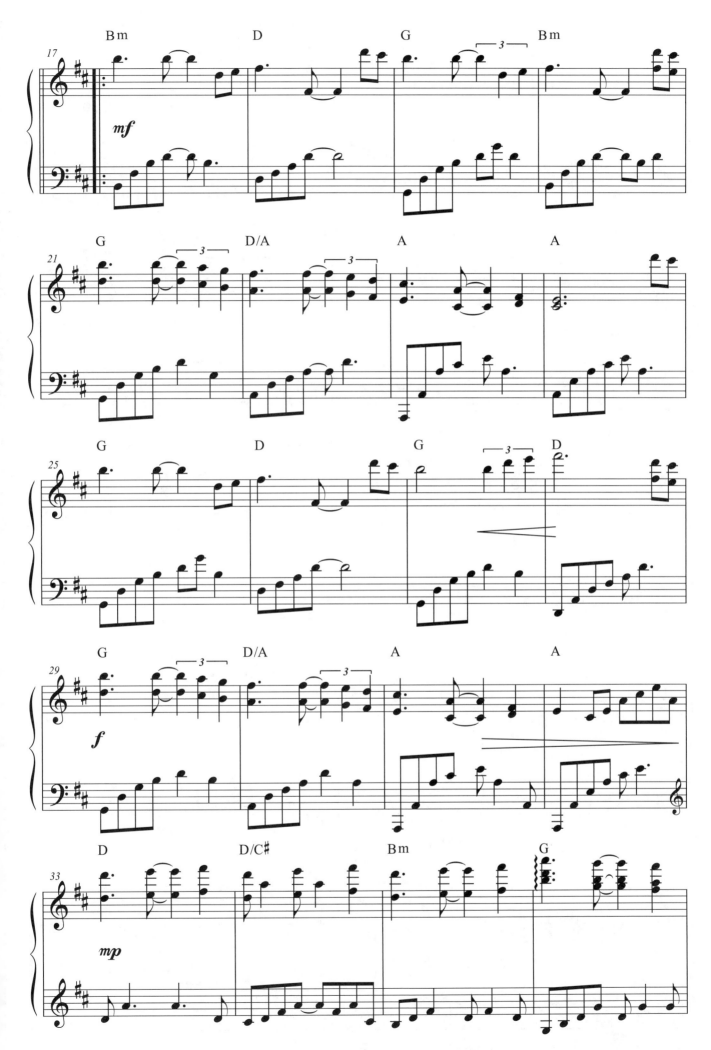

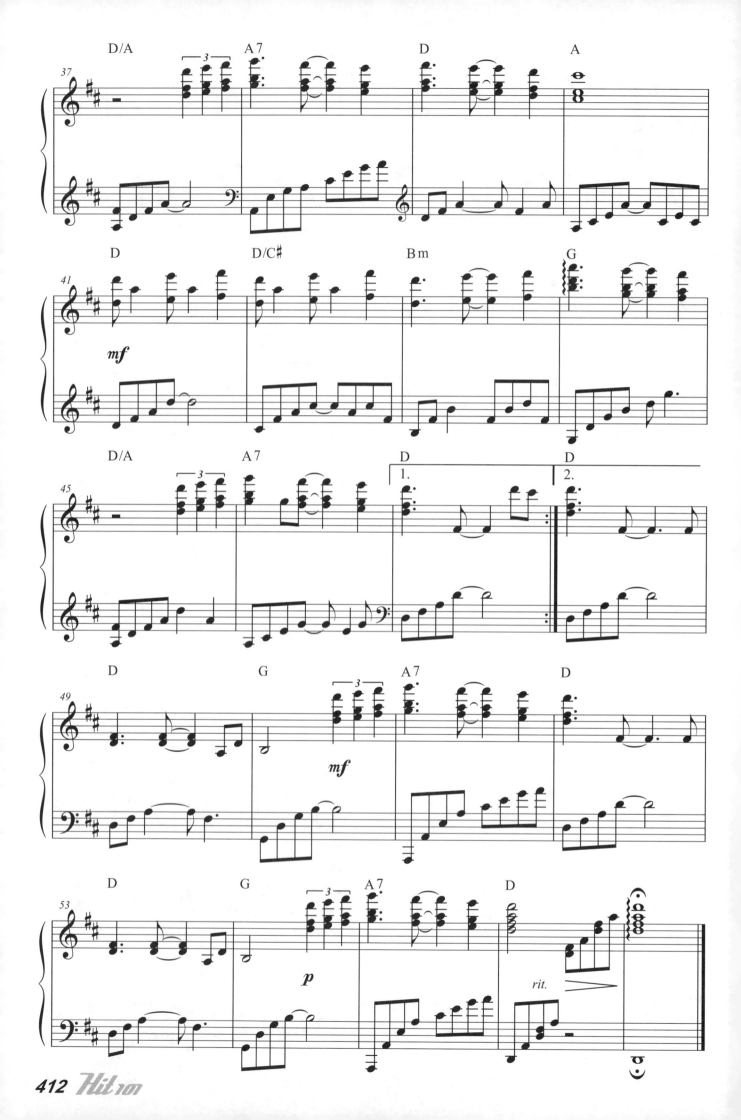

學習音樂最佳途徑
音樂人必備叢書
專業樂譜

麥書文化

最新圖書目錄

COMPLETE CATALOGUE

鋼琴系列

書名	編著/定價	說明
流行鋼琴自學祕笈 Pop Piano Secrets	招敏慧 編著 定價400元 附影音教學 QR Code	從彈奏手法到編曲概念，全面剖析，重點攻略。適合入門或進階者自學研習之用，亦可作為鋼琴教師之常規教材或參考書籍。鋼琴左右手五線譜與簡譜對照，附教學影片QRCode。
超級星光樂譜集1~3（鋼琴版） Super Star No.1~No.3 (Piano version)	朱怡潔、邱哲豐等 編著 定價380元	61首「超級星光大道」對戰歌曲總整理，10強爭霸，好歌不寂寞。完整吉他六線譜、簡譜及和弦。
台語歌謠鋼琴演奏曲集 Taiwanese Songs Piano Collections	陳亮吟 編著 定價360元 附動態樂譜 QR Code	30首雋永的台灣民謠與廣受歡迎的台語歌曲，改編而成的鋼琴演奏曲集。維持原貌的編曲，大量使用具時代感的和聲，賦予台語民謠彈奏上的新意。編曲的難易度適中；多熟練，便能樂在其中。鋼琴左右手五線譜，精彩和聲編配。
鋼琴和弦百科 Piano Chord Encyclopedia	麥書文化編輯部 編著 定價200元	漸進式教學，深入淺出了解各式和弦，並以簡單明瞭和弦方程式，讓你了解各式和弦的組合方式，每個單元都有配合的應用練習題，讓你加深記憶、舉一反三。
看簡譜學古典名曲 	蟻稚匀 編著 定價320元	學會6個基本伴奏型態就能彈奏古典名曲！全書以C大調改編，初學者也能簡單上手！樂譜採左右手簡譜型式，彈奏視譜輕鬆又快速！樂曲示範MP3免費下載！
從古典名曲學流行鋼琴彈奏技巧 	蟻稚匀 編著 定價320元	樂譜加註和弦名稱，解析古典名曲與流行伴奏間的和聲關係。從古典鋼琴名曲中，學會6大基本流行鋼琴伴奏型態！全書以C大調改編，初學者可以簡單上手！本書樂譜採鋼琴左右手五線譜型式。
流行鋼琴的彈奏奧秘 Ten Secrets of Playing The Pop Piano	邱哲豐 編著 定價280元	10大章節主題、探索流行音樂編曲秘密，針對重點清楚解析研究並提供大量練習範例。適合教學、自學者使用的進階輔助工具書，引領音樂學習者一探流行鋼琴的奧秘，更是鋼琴老師不可或缺的教學工具書！
交響情人夢鋼琴特搜全集(1)(2)(3)(4) 	朱怡潔、吳逸芳 編著 定價320元	日劇及電影《交響情人夢》劇中完整鋼琴樂譜，適度改編、難易適中。
新世紀鋼琴古典名曲30選 （另有簡譜版）	何真真、劉怡君 編著 定價360元 2CD	編者收集並改編各時期知名作曲家最受歡迎的曲目。註解歷史源由與社會背景，更有編曲技巧說明。附有CD音樂的完整示範。
新世紀鋼琴台灣民謠30選 （另有簡譜版）	何真真 編著 定價360元 五線譜版 附樂曲示範QR Code 簡譜版 2CD	編者收集並改編台灣經典民謠歌曲。每首歌都附有歌詞，描述當時台灣的社會背景，還有編曲解析。
電影主題曲30選（另有簡譜版） 30 Movie Theme Songs Collection	朱怡潔 編著 定價320元	30部經典電影主題曲，「B.J.單身日記：All By Myself」、「不能說的・秘密：Secret」、「魔戒三部曲：魔戒組曲」……等。電影大綱簡介、配樂介紹與曲目賞析。
婚禮主題曲30選 30 Wedding Songs Collection	朱怡潔 編著 定價320元	精選30首適合婚禮選用之歌曲，〈愛的禮讚〉、〈人海中遇見你〉、〈My Destiny〉、〈今天你要嫁給我〉……等，附樂曲介紹及曲目賞析。

烏克麗麗系列

書名	編著/定價	說明
烏克麗麗完全入門24課 Complete Learn To Play Ukulele Manual	陳建廷 編著 定價360元 附影音教學 QR Code	烏克麗麗輕鬆入門一學就會，教學簡單易懂，內容紮實詳盡，隨書附贈影音教學示範，學習樂器完全無壓力快速上手！
快樂四弦琴(1)(2) Happy Uke	潘尚文 編著 定價320元 (1)附示範音樂下載QR code (2)附影音教學QR code	夏威夷烏克麗麗彈奏法標準教材。(1)適合兒童學習，徹底學「搖擺、切分、三連音」三要素。(2)適合已具基礎及進階愛好者，徹底學習各種常用進階手法，熟習使用全把位概念彈奏烏克麗麗。
烏克城堡1 Ukulele Castle	龍映育 編著 定價320元 附影音教學 QR Code	從建立節奏感和音到認識音符、音階和旋律，每一課都用心規劃歌曲、故事和遊戲。附有教學MP3檔案，突破以往制式的伴唱方式，結合烏克麗麗與木箱鼓，加上大提琴跟鋼琴伴奏，讓老師進行教學、說故事和帶唱遊活動時更加多變化！
烏克麗麗民歌精選 Ukulele Folk Song Collection	張國霖 編著 定價400元	精彩收錄70-80年代經典民歌99首。全書以C大調採譜，彈奏簡單好上手！譜面閱讀清晰舒適，精心編排減少翻閱次數。附常用和弦表、各調音階指板圖、常用節奏&指法。
烏克麗麗名曲30選 30 Ukulele Solo Collection	盧家宏 編著 定價360元 DVD+MP3	專為烏克麗麗獨奏而設計的演奏套譜，精心收錄30首名曲，隨書附演奏DVD+MP3。
I PLAY—MY SONGBOOK音樂手冊 I PLAY—MY SONGBOOK	麥書文化編輯部 編著 定價360元	收錄102首中文經典及流行歌曲之樂譜，保有原曲風格、簡譜完整呈現，各項樂器演奏皆可。
烏克麗麗大教本 Ukulele Complete textbook	龍映育 編著 定價400元 DVD+MP3	有系統的講解樂理觀念，培養編曲能力，由淺入深地練習指彈技巧，基礎的指法練習、對拍彈唱、視譜訓練。

吹管樂器系列

書名	編著/定價	說明
薩克斯風完全入門24課 Complete Learn To Play Saxophone	鄭瑞賢 編著 定價500元 附影音教學 QR Code	薩克斯風從零起步，循序漸進的學習，採簡譜、五線譜對照練習，且樂譜字體再放大，視譜學習更輕鬆，內附Alto、Tenor雙調性伴奏音樂。
中音薩克斯風經典動漫曲集 Best Animation Songs for Alto Saxophone	麥書文化編輯部 編著 定價400元 附影音教學 QR Code	精選14首經典動漫主題音樂，固定調、首調雙樂譜，全書曲目提供高音質配景音樂伴奏。內附中音薩克斯風全音域指法圖，另附20首每日練習。
口琴大全—複音初級教本 Complete Harmonica Method	李孝明 編著 定價360元 附影音教學 QR Code	複音口琴初級入門標準本，適合21~24孔複音口琴。深入淺出的技術圖示、解說，附教學影音QRCode＋示範音檔MP3，最全面性的口琴自學寶典。
陶笛完全入門24課 Complete Learn To Play Ocarina Manual	陳若儀 編著 定價360元 DVD+MP3	輕鬆入門陶笛一學就會！教學簡單易懂，內容紮實詳盡，隨書附影音教學示範，學習樂器完全無壓力快速上手！
豎笛完全入門24課 Complete Learn To Play Clarinet Manual	林姿均 編著 定價400元 附影音教學 QR Code	由淺入深、循序漸進地學習豎笛。詳細的圖文解說、影音示範吹奏要點。精選多首耳熟能詳的民謠及流行歌曲。
長笛完全入門24課 Complete Learn To Play Flute Manual	洪敬婷 編著 定價400元 附影音教學 QR Code	由淺入深、循序漸進地學習長笛。詳細的圖文解說、影音示範吹奏要點。精選多首影劇配樂、古典名曲。

新書系列	二胡入門三部曲 By 3 Step To Playing Erhu	黃子銘 編著 定價400元 附影音教學 QR Code	教學方式創新，由G調第二把位入門。簡化基礎練習，針對重點反覆練習。課程循序漸進，按部就班輕鬆學習。收錄63首經典民謠、國台語流行歌曲。精心編排，最佳閱讀舒適度。
	童謠100首	麥書文化編輯部 編著 定價400元 附鋼琴伴奏 QR Code	收錄102首耳熟能詳的兒歌童謠，全書彩色印刷、精心編輯排版。適用於親子閱讀、帶動唱、樂器演奏學習等方面，樂譜採「五線譜+簡譜+歌詞+和弦」，適用多種樂器彈奏樂曲。掃描QRCode，立即聆聽歌曲伴奏音樂。
	木箱鼓完全入門24課 Complete Learn To Play Cajon Manual	吳岱育 編著 定價360元 附影音教學 QR Code	循序漸進、深入淺出的教學內容，掃描書中QR Code即可線上觀看教學示範，讓你輕鬆入門24課，用木箱鼓合奏玩樂團，一起進入節奏的世界！
民謠彈唱系列	彈指之間 Guitar Handbook	潘尚文 編著 定價380元 附影音教學 QR Code	吉他彈唱、演奏入門教本，基礎進階完全自學。精選中文流行、西洋流行等必練歌曲。理論、技術循序漸進，吉他技巧完全攻略。
	指彈好歌 Great Songs And Fingerstyle	吳進興 編著 定價400元	附各種節奏詳細解説、吉他編曲教學，是基礎進階學習者最佳教材，收錄中西流行必練歌曲、經典指彈歌曲。且附前奏影音示範、原曲仿真編曲QRCode連結。
	吉他玩家 Guitar Player	周重凱 編著 定價400元	最經典的民謠吉他技巧大全，收錄多首近年熱門流行彈唱歌曲，基礎入門、進階演奏完全自學，精彩吉他編曲、重點解析，簡譜、六線套譜對照，詳盡樂理知識教學。
	就是要彈吉他	張雅惠 編著 定價240元	作者超過30年教學經驗，讓你30分鐘內就能自彈自唱！本書有別於以往的教學方式，僅需記住4種和弦按法，就可以輕鬆入門吉他的世界！
	六弦百貨店精選3 Guitar Shop Song Collection	潘尚文、盧家宏 編著 定價360元	收錄年度華語暢銷排行榜歌曲，內容涵蓋六弦百貨歌曲精選。專業吉他TAB譜六線套譜，全新編曲，自彈自唱的最佳叢書。
	六弦百貨店精選4 Guitar Shop Special Collection 4	潘尚文 編著 定價360元	精采收錄16首絕佳吉他編曲流行彈唱歌曲－獅子合唱團、盧廣仲、周杰倫、五月天……一次收藏32首獨立樂團歷年最經典歌曲－茄子蛋、逃跑計劃、草東沒有派對、老王樂隊、滅火器、麋先生……
	超級星光樂譜集(1)(2)(3) Super Star No.1.2.3	潘尚文 編著 定價380元	每冊收錄61首「超級星光大道」對戰歌曲總整理。每首歌曲均標註有吉他六線套譜、簡譜、和弦、歌詞。
	I PLAY詩歌－MY SONGBOOK Top 100 Greatest Hymns Collection	麥書文化編輯部 編著 定價360元	收錄經典福音聖詩、敬拜讚美傳唱歌曲100首。完整前奏、間奏，好聽和弦編配，敬拜更增氣氛。內附吉他、鍵盤樂器、烏克麗麗，各調性和弦級數對照表。
	節奏吉他完全入門24課 Complete Learn To Play Rhythm Guitar Manual	顏鴻文 編著 定價400元 附影音教學 QR Code	詳盡的音樂節奏分析、影音示範，各類型常用音樂風格、吉他伴奏方式解説，活用樂理知識，伴奏更為生動。
電吉他系列	爵士吉他完全入門24課 Complete Learn To Play Jazz Guitar Manual	劉旭明 編著 定價400元 附影音教學 QR Code	爵士吉他速成教材，24週養成基本爵士彈奏能力，隨書附影音教學示範。
	電吉他完全入門24課 Complete Learn To Play Electric Guitar Manual	劉旭明 編著 定價400元 附影音教學 QR Code	電吉他輕鬆入門，教學內容紮實詳盡，掃描書中QR Code即可線上觀看教學示範。
	主奏吉他大師 Masters of Rock Guitar	Peter Fischer 編著 定價360元 CD	書中講解大師必備的吉他演奏技巧，描述不同時期各個頂級大師演奏的風格與特點，列舉大量精彩作品，進行剖析。
	節奏吉他大師 Masters of Rhythm Guitar	Joachim Vogel 編著 定價360元 CD	來自頂尖大師的200多個不同風格的演奏Groove，多種不同吉他的節奏理念和技巧，附CD。
	搖滾吉他秘訣 Rock Guitar Secrets	Peter Fischer 編著 定價360元 CD	書中講解如蜘蛛爬行手指熱身練習、搖桿俯衝轟炸、即興創作、各種調式音階、神奇音階、雙手點指等技巧教學。
	前衛吉他 Advance Philharmonic	劉旭明 編著 定價600元 2CD	從基礎電吉他技巧到各種音樂觀念、型態的應用。最扎實的樂理觀念、最實用的技巧、音階、和弦、節奏、調式訓練，吉他技術完全自學。
	現代吉他系統教程Level 1～4 Modern Guitar Method Level 1~ 4	劉旭明 編著 每本定價500元 2CD	第一套針對現代音樂的吉他教學系統，完整音樂訓練課程，不必出國就可體驗美國MI 的教學系統。
	調琴聖手 Guitar Sound Effects	陳慶民、華育棠 編著 定價400元 附示範音樂 QR Code	最完整的吉他效果器調校大全。各類吉他及擴大機特色介紹、各類型效果器完整剖析、單踏板效果串接實戰運用。內附示範演奏音樂連結，掃描QR Code。
古典吉他系列	樂在吉他 Joy With Classical Guitar	楊昱泓 編著 定價360元 附影音教學 QR Code	本書專為初學者設計，學習古典吉他從零開始。詳盡的樂理、音樂符號術語解説、吉他音樂小故事，完整收錄卡爾卡西二十五首練習曲，並附詳細解説。
	古典吉他名曲大全 (一)(二)(三) Guitar Famous Collections No.1 / No.2 / No.3	楊昱泓 編著 每本定價550元 (一)(三) DVD+MP3 (二) 附影音教學 QR Code	收錄多首古典吉他名曲，附曲目簡介、演奏技巧提示，由留法名師示範演奏。五線譜、六線譜對照，無論彈民謠吉他或古典吉他，皆可體驗彈奏名曲的感受。
	新編古典吉他進階教程 New Classical Guitar Advanced Tutorial	林文前 編著 定價550元 DVD+MP3	收錄古典吉他之經典進階曲目，可作為卡爾卡西的衛接教材，適合具備古典吉他基礎者學習。五線譜、六線譜對照，附影音演奏示範。
木吉他演奏系列	指彈吉他訓練大全 Complete Fingerstyle Guitar Training	盧家宏 編著 定價460元 附影音教學 QR Code	2021年全新改版，第一本專為Fingerstyle學習所設計的教材，從基礎到進階，涵蓋各類曲風編曲手法、經典範例，附教學示範QR Code。
	吉他新樂章 Finger Stlye	盧家宏 編著 定價550元 CD+VCD	18首膾炙人口的電影主題曲改編而成的吉他獨奏曲，詳細五線譜、六線譜、和弦指型、簡譜完整對照並行之超級套譜，附贈精彩教學VCD。
	吉樂狂想曲 Guitar Rhapsody	盧家宏 編著 定價550元 CD+VCD	12首日韓劇主題曲超級樂譜，五線譜、六線譜、和弦指型、簡譜全部收錄。彈奏解説、單音版曲譜，簡單易學，附CD、VCD。

中文流行鋼琴百大首選

【企劃製作】麥書國際文化事業有限公司

【監　　製】潘尚文

【編　　著】邱哲豐・朱怡潔

【封面設計】Jill Chen

【美術編輯】陳姿穎

【製譜校對】邱哲豐・朱怡潔

【譜面輸出】李國華

【出　　版】麥書國際文化事業有限公司

Vision Quest Publishing International Co., Ltd.

【地　　址】10647台北市羅斯福路三段325號4F-2

4F-2, No.325,Sec.3, Roosevelt Rd.,

Da'an Dist.,Taipei City 106, Taiwan(R.O.C)

【電　　話】886-2-23636166，886-2-23659859

【傳　　真】886-2-23627353

【郵政劃撥】17694713

【戶　　名】麥書國際文化事業有限公司

http://www.musicmusic.com.tw

E-mail:vision.quest@msa.hinet.net

中華民國101年11月 三版